日本电影纵横谈

舒明 著

北京大学出版社
PEKING UNIVERSITY PRESS

图书在版编目（CIP）数据

日本电影纵横谈 / 舒明著 . —北京：北京大学出版社，2016.4
（培文·电影）
ISBN 978-7-301-26635-9

Ⅰ.①日… Ⅱ.①舒… Ⅲ.①电影评论–日本 Ⅳ.① J905.313

中国版本图书馆 CIP 数据核字 (2015) 第 305651 号

书　　　名	日本电影纵横谈 Riben Dianying Zongheng Tan
著作责任者	舒　明著
责任编辑	李冶威
标准书号	ISBN 978-7-301-26635-9
出版发行	北京大学出版社
地　　　址	北京市海淀区成府路 205 号　100871
网　　　址	http://www.pup.cn　新浪微博：@北京大学出版社 @培文图书
电子信箱	pkupw@qq.com
电　　　话	邮购部 62752015　发行部 62750672　编辑部 62750112
印 刷 者	三河市国新印装有限公司
经 销 者	新华书店
	660 毫米 ×960 毫米　16 开本　34.5 印张　550 千字 2016 年 4 月第 1 版　2017 年 3 月第 2 次印刷
定　　　价	69.00 元

未经许可，不得以任何方式复制或抄袭本书之部分或全部内容。
版权所有，侵权必究
举报电话：010-62752024　电子信箱：fd@pup.pku.edu.cn
图书如有印装质量问题，请与出版部联系，电话：010-62756370

目　录

前　言 /007

第一辑　历　史 /001

1. 日本电影史上的十大电影与导演 /003

 附录　2009年《迄今最佳的映画遗产200：日本映画篇》
 内的百大电影名单 /016

2. 新世纪的日本十大电影 /020
3. 平成电影导演十一强 /024
4. 黑泽明喜爱的二十部日本电影 /030
5. 山田洋次推荐的五十部家庭片 /035
6. 战后昭和电影的佳作名篇（1946—1988）/038
7. 《电影旬报》2010年的十大佳片 /052
8. 2011年的十大日本电影 /055

 附录　《电影旬报》2012—2014年日本十大佳片 /059

第二辑　人　物 /061

1. 电影大师沟口健二 /063
2. 高雅淡洁的小津安二郎 /068
3. 寻找成濑巳喜男 /074

4 气壮山河黑泽明 /082

5 百龄巨匠新藤兼人 /091

6 木下惠介天才横溢 /097

7 市川昆的华丽影像 /106

8 钢铁电影人小林正树 /117

9 今村昌平的百年历史透视 /131

10 国民大导演山田洋次 /135

11 谁是日本十大男演员 /143

　　附录　1975—2014年男演员获奖名单 /152

12 伟大女演员的电影回顾展 /157

第三辑　影　片 /163

（一）电影与文学 /165

1 黑泽明震惊欧美的《罗生门》/166

2 涩谷实的《本日休诊》/180

3 稻垣浩与内田吐梦的《宫本武藏》系列 /186

4 丰田四郎的《夫妇善哉》与池田敏春的《秋意浓》/192

5 市川昆的《火烧金阁寺》与《野火》/200

6 野村芳太郎的《埋伏》与《五瓣之椿》/206

7 野村芳太郎和犬童一心的《零的焦点》/215

8 小林正树的《怪谈》/220

9 黑泽明的《红胡子》/237

10 丰田四郎的《四谷怪谈》/242

11 三岛由纪夫自作、自编、自导和自演的《忧国》/247

12 熊井启的《望乡》/251

13 野村芳太郎的《八墓村》与《事件》/260

14 市川昆的《古都》与《细雪》/266

15 若松节朗的《不沉的太阳》/271

16 太宰治的《潘多拉盒子》与《黄金风景》/276

17 荒户源次郎的《人间失格》/283

18 平山秀幸的《必死剑鸟刺》/286

19 熊切和嘉描写庶民哀歌的《海炭市叙景》/291

20 大森立嗣的《多田便利屋》/295

21 山下敦弘的《苦役列车》/299

22 青山真治的《自相残杀》/305

(二) 昭和电影 /311

1 沟口健二30年代的写实杰作:《浪华悲歌》
与《祇园姐妹》/312

2 木下惠介的《肖像》《小姐干杯!》与《二十四只眼睛》/320

3 《东京物语》西行记
——欧美对小津艺术的欣赏 /326

4 增村保造的《妻的告白》《清作之妻》与《赤色天使》
——若尾文子的三部爱欲物语 /337

5 稻垣浩的《忠臣藏》
——流芳百世的赤穗忠义武士 /343

6 五社英雄的《三匹之侍》与稻垣浩的《埋伏》/347

7 黑木和雄的《凝聚的沉默》/353

8 大岛渚的杰作《少年》/361

9 小林正树的《化石》
——面对死亡的哲理沉思 /375

10 山田洋次的《幸福的黄手帕》/380

11 五社英雄的《云雾仁左卫门》与《黑暗中的猎人》/384

12　今村昌平的《乱世浮生》/388

13　铃木清顺的《流浪者之歌》与《阳炎座》
　　——八十年代最华美妖艳的浪漫电影 /393

（三）平成电影 /399

1　堺雅人主演的《南极料理人》/400

2　行定勋的《爱妻家》/404

3　北川景子演绎藤泽周平的《花痕》/408

4　小林政广的《与春同行》/412

5　中岛哲也的《告白》/416

6　绽放六段花样人生的《花》/420

7　北野武的《极恶非道》/424

8　土井裕泰的《花水木》/428

9　李相日的《恶人》/431

10　高良健吾主演的《哥哥的烟火》/435

11　三池崇史的《十三刺客》/439

12　濑濑敬久探讨罪与罚的巨片《天堂故事》/443

13　森田芳光的《武士的家计簿》/447

14　《最后的忠臣藏》的悲壮与温柔 /450

15　《白夜行》的变态、伪装与爱情 /453

16　若松节朗的《子宫的记忆》与成岛出的《第八日的蝉》
　　——两个母爱与婴儿绑架的故事 /456

17　青山真治的《东京公园》/462

18　原田芳雄的《我们的歌舞伎》与《大鹿村骚动记》/466

19　新藤兼人的《陆地上的军舰》《石内寻常高等小学校》
　　与《一封明信片》/473

20　原田真人的《记我的母亲》/483

21　荻上直子的《租赁猫》/487
22　高仓健与降旗康男的《致亲爱的你》/491
23　两位伊朗导演的日本片：《片场杀机》与《如沐爱河》/496
24　《临终的信托》与周防正行 /503
25　《编舟记》：浩瀚字海渡人生 /508
26　是枝裕和的《如父如子》/516

附录1　战后中国出版的日本电影书目 /521
附录2　品味成濑：一些西方观点 /540

前　言

本书共计三辑，分别从日本电影的历史、人物和作品三方面观察，描绘日本电影的地图和风貌，于茫茫影海中提要钩玄，去芜存菁，作一纵横概述。第一辑分析了日本电影史上十大电影的变迁，并介绍21世纪的十大电影和平成年代的11位重要导演。第二辑主要评述大师级导演十人。第三辑除特别研究改编自文学作品的30部电影外，也评论了21部昭和（1925—1989）影片与31部平成（1989—　）影片。书末亦附录了华语地区出版的日本电影书目295种。

笔者已出版的《平成年代的日本电影》（2007，2015）、《日本电影十大》（2008，2009，2011，与郑树森合著）和《平成电影的日本女优》（2012）三书，曾谈论1989—2010年的日本电影与影史上的日本电影大师及其杰作。本书所介绍的82部影片，则从1936年开始，下迄2013年止，包括了40部《电影旬报》的年度十大佳片。人物除了电影史上的十大导演外，亦介绍了曾入选日本"十大男优"与"十大女优"的男女演员。

书中81篇文章的大部分初稿，曾刊于大陆和台湾的期刊，非常感谢先后发稿的几位编辑——台北《联合文学》的江一鲤、上海《数码娱乐DVD导刊》的徐鸢、上海《外滩画报》的程晓筠——和北京大学出版社的周彬及本书的责任编辑李冶威。最后我还要向妻子及女儿致谢，

因为十多年来她们一直支持我的写作。在 2008 年退休前我曾在图书馆工作了 37 年，撰写电影评论只是业余的兴趣，始于升读大学前在中学任教时。本书最早的文字（《丰田四郎的〈四谷怪谈〉》）刊于 1965 年 10 月，最近的篇章（《伟大女演员的电影回顾展》）写于 2015 年 2 月，前后相隔近 50 年，故此书汇集了我对日本电影长达半个世纪的观察与思考，对日本电影的风貌、历史和近况皆有清晰及客观的论述，而所提供的一些数据亦应有参考价值。

第一辑

历 史

1 日本电影史上的十大电影与导演

1995年11月，日本的《电影旬报》刊行了电影诞生一百年纪念特别号临时增刊第1176期，全面回顾了近百年（1897—1995）的日本电影，并发表了由104位影评人和电影研究者等投选的十大电影，名单如下：

1	《东京物语》（1953，小津安二郎）	323分
2	《七武士》（1954，黑泽明）	322分
3	《浮云》（1955，成濑巳喜男）	183分
4	《人情纸风船》（1937，山中贞雄）	130分
5	《西鹤一代女》（1952，沟口健二）	126分
6	《饥饿海峡》（1964，内田吐梦）	123分
7	《罗生门》（1950，黑泽明）	117分
8	《生之欲》（1952，黑泽明）	101分
9	《丹下左膳余话·百万两之壶》（1935，山中贞雄）	94分
10	《幕末太阳传》（1957，川岛雄三）	89分

四年后的1999年，适逢创刊80周年纪念，《电影旬报》再邀请日本电影工作者推选日本电影史上的一百部佳作，每人限选十部。应邀参加投选的共有140位电影人，其中四成为导演。这份影史百大名单刊于10月下旬特别号第1294期，前列的十大电影为：

1	《七武士》	71 票
2	《浮云》	39 票
3	《饥饿海峡》	37 票
7	《东京物语》	37 票
5	《幕末太阳传》	31 票
6	《罗生门》	31 票
7	《赤色杀意》（1964，今村昌平）	25 票
8	《无仁义之战》系列（1973—74，深作欣二）	24 票
9	《二十四只眼睛》（1954，木下惠介）	24 票
10	《雨月物语》（1953，沟口健二）	21 票

这两份相隔四年的十大名单，分别代表了影评人与电影人（包括导演、制片、编剧、摄影师、美术指导及演员等）的不同意见。前者采用严密的投票基准，按影片的名次评分：第一名十分，第二名九分……第十名一分。后者选片不分次序，虽然在最后结算时无法不排名，但《电影旬报》并没有公布各片所得的票数（票数为笔者自己统计，仅供参考）。计分方法不同，对结果多少有点影响。

1995 年有两部 30 年代的有声片入选十大，导演是英年病逝于中国的山中贞雄（1909—1938）。《人情纸风船》风格沉郁，写尽贫贱武士的悲情，对市井小人物的刻画极为传神。《丹下左膳余话・百万两之壶》幽默风趣，将追寻无价之宝的传奇衍化成莽汉与孤儿的温馨人情喜剧，令人回味无穷。山中贞雄的电影，手法写实，叙事流畅，场面壮丽，影像诗意抒情，形式既巧妙，内容又富有批判社会的人道主义精神，所以在电影史上评价甚高。可惜他六年间创作的 20 多部影片早已散佚，现存的完整作品仅有三部。在 1999 年的投选中，《人情纸风船》得 11 票名列 18 位，而《丹下左膳余话・百万两之壶》也有五票，排名 55 位。

另外两部只见于 1995 年十大名单的电影，是沟口健二的《西鹤一代女》与黑泽明的《生之欲》。两片在 1999 年同获 18 票排名第 11。《电影旬报》投选影史十大佳片，在 1979 年及 1989 年都有举行，结果和

90年代的两次大同小异,全是50年代的经典杰作占优势,而大师级导演多有代表作入选,详情可参考舒明《日本电影风貌》(台北:联合文学,1995)一书的首章"日本十大电影"(第9—43页)。1999年的名单有两个变化:一是今村昌平与深作欣二首次与前辈大师并列,二是70年代的作品第一次入选十大。以下是1999年选出的日本十大电影的简介。

《七武士》,黑白片,207分钟。《七武士》是武士义助农民抵抗山贼的壮烈史诗,人物性格的描写非常深刻,打斗场面的激烈空前绝后。其情节的丰富感人、影像的飞跃流动与气魄的豪迈恢宏,都令人叹为观止。七位男演员诠释众武士角色各胜擅长,而以三船敏郎的粗莽勇猛与志村乔的仁智果敢最为出色。导演黑泽明(1910—1998)充分发挥了摄影和剪辑的特质,将电影艺术表现得淋漓尽致。黑泽明的创作生涯长达50年,毕生拍片30部,论作品的广度、深度与创意,应以《七武士》为第一。

《浮云》,黑白片,124分钟。《浮云》叙写一个平凡女性的悲苦生涯。幸田雪子(高峰秀子)在战争期间为摆脱姐夫的性骚扰而远赴越南工作,爱上已婚的富冈兼吉(森雅之),一个好色、自私和寡情的懦夫。战后二人在东京继续其缺少欢乐的情缘。最后,历尽沧桑的雪子在染病弥留之际,才赢取了兼吉的爱情。成濑巳喜男(1905—1969)用诚挚、细腻、淡朴和自然的笔触,呈现出女子作为不忠男士的受害人与混乱社会的牺牲者的悲惨命运。他不加修饰地描绘俗世的爱情,成功地将不纯洁、不完美的两性关系提升到悲剧的境界。

《饥饿海峡》,黑白片,183分钟。《饥饿海峡》是一出奇情犯罪片,在外地很少公映,但该片的编导演皆非常出色,所以多次入选十大。主人公多吉(三国连太郎)在战后的艰苦年代曾经犯罪和杀人,逃亡时与妓女八重(左幸子)有一饭之恩与一宿之缘,故于分手时送她一笔钱。十年后,八重在报纸上认出多吉是化名京一郎的大商人与慈善家,遂亲自上门道谢。多吉恐她泄露秘密,除杀死八重外,也将目击他行凶的

男仆杀害。因一着失误，他被警方拘捕，终以投海自杀来赎罪。改编自水上勉小说的《饥饿海峡》，对罪恶根源于社会贫困与下层女性的善良纯情，有一针见血和真挚动人的描写。全片情景交融，是内田吐梦（1898—1970）呕心沥血的杰作。

《东京物语》，黑白片，136分钟。居于尾道的一对老夫妇（笠智众、东山千荣子）前往东京探访子女，但却得到冷淡的招待，只有寡媳对他们较热情。回家途中老妇感到不适，返家后很快病逝。回乡奔丧的子女在葬礼后都匆匆离去，只有寡媳一人多留一会安慰孤独的老翁。《东京物语》是小津安二郎（1903—1963）的最佳作品。小津的电影风格很独特，镜头放置甚低、极少移动与喜用抑拍。他晚年不用溶接和闪回，只用简单的接割，影片千篇一律地叙写家庭伦理关系，丝毫不涉男女的浪漫恋爱。他的画面高雅洁净，常常插入只有风景和静物的空镜头。看他的电影是一种特别的享受，通过缓慢的节奏与日常生活的写照，他让我们体会和了解人生的喜悦、无奈、失望、孤独与庄严。

《幕末太阳传》，黑白片，110分钟。《幕末太阳传》在日本评价甚高，多次入选影史十大佳片，是取材于三个古典落语的古装片，时代背景是幕府末年的1862年。商人佐平次（Frankie 所）因要偿还欠债在妓院当仆人。他患有肺病，但机敏风趣、能言善辩与性好助人。他和勤皇志士高杉晋作（石原裕次郎）结交，盗取了英国领事馆的秘密地图交给高杉一伙人，并救出被困在妓院的一个少女。最后他厌倦了妓院的无聊安逸生活，悄然独自离去。《幕末太阳传》不易被外国观众欣赏，因为只透过翻译，一些极好笑的对白的意义和神韵都大打折扣，而由于文化的不同，川岛雄三（1918—1963）的黑色幽默感也不易充分传达。

《罗生门》，黑白片，87分钟。《罗生门》的中心故事改编自芥川龙之介的短篇小说《筱竹丛中》，但芥川其实是根据11世纪《今昔物语》中的一个故事改写的。于是一个古代强盗奸污武士妻子的简单故事，在20世纪中就变成供词矛盾和扑朔迷离的一部现代电影。1951年《罗生

门》在威尼斯影展荣获金狮大奖后，亦将日本电影引向世界。黑泽明这部电影所传达的怀疑精神，固然容易被战后西欧文艺界所接受，但《罗生门》的最大成就，还是电影形式上的创新。将摄影机对准太阳拍摄，精妙地捕捉森林里的光与影，宫川一夫无与伦比的隽美影像，半世纪后仍然令人看得目瞪口呆。

《赤色杀意》，黑白片，150分钟。今村昌平（1926—2006）是《东京物语》的第三助导，亦曾师事川岛雄三，与川岛合作撰写《幕末太阳传》的剧本。他在40多年里拍了20部长片，最擅长描写社会的低下层与人体的下半身。他的电影充满粗鄙与猥亵的性描写，但不算色情。《赤色杀意》写封建家庭中没有名分的妻子，愚昧无知但生命力惊人，被暴徒奸污后更加坚强，于暴徒病发身亡后，终于收服了一向欺压她的丈夫。今村在日本与欧美都有很高的声望，他的影片曾经五次被《电影旬报》选为年度最佳电影，并两次荣获法国夏纳影展的金棕榈大奖。

《无仁义之战》，彩色片，99分钟。《无仁义之战》这一系列的影片，共有五部，1973年的三部是：《无仁义之战》、《无仁义之战·广岛死斗篇》和《无仁义之战·代理战争》，1974年的两部是：《无仁义之战·顶上作战》和《无仁义之战·完结篇》。每片约长100分钟，全系列共502分钟，自始至终皆由深作欣二（1930—2003）导演，菅原文太主演的退役士兵广能昌三在杀人服刑后出狱，加入广岛的黑帮山守组为组员，参与帮派间无休止的暴力斗争。导演用手提摄影机细腻地追拍人物的粗犷动作，极具真实感与戏剧张力。全系列的暴力刻画，是战国绘卷的现代版，也是日本电影史上的一个里程碑。

《二十四只眼睛》，黑白片，155分钟。《二十四只眼睛》是一部催泪电影，也是感人肺腑的通俗剧。时代是1928—1946年，地点是风光旖旎的濑户内海的小豆岛。通过爱好和平的小学教师与她班上12名男女学生的不幸遭遇，反映了军国主义发动战争的祸害民生。其悲惨真实的情节，令日本全国上下的观众——从天皇、大臣到街巷小市民——

感动到泪流满面。演活了大石老师的高峰秀子，收到许多观众的热情来信。不少小学教师都表示，自觉职业责任重大，但薪金微薄，得不偿失，正考虑辞职不干时，看了《二十四只眼睛》这部影片，遂下决心继续当好教师，以大石老师为榜样而努力工作。导演木下惠介（1912—1998）才华出众而创作面广，无论是拍摄喜剧、通俗剧、悲剧或文艺片，他都胜任愉快。

《雨月物语》，黑白片，97分钟。乱世中两个男人为了追求理想，牺牲了妻子的性命与幸福。到南柯梦醒时，曾经迷恋女鬼的陶工（森雅之）才恍悟妻子（田中绢代）已经去世，而当上武士的贫农（小泽荣）决定与沦为妓女的妻子（水户光子）回乡。影片将现实和超现实的意境熔于一炉，有不少令人难忘的场面。四人在夜雾中横渡琵琶湖的恐怖凄迷，陶工在花园里与情人的尽情享乐，都洋溢着神秘之感与幽玄之美。完美主义者沟口健二（1898—1956）精于描绘古典世界，喜用一个场面一个镜头的拍摄手法，影机的升降俯览与无尽推移，充分表现了华丽画卷式的叙事风格。

最新的日本十大电影

在新世纪的2009年12月，日本《电影旬报》出版《迄今最佳的映画遗产200：日本映画篇》一书，综合114名日本电影人和文化人的意见，选出日本电影史上的十大电影，因并列第七位与第十位的各有三片，故名列十大的电影有以下12部：

1　　《东京物语》
2　　《七武士》

3	《浮云》
4	《幕末太阳传》
5	《无仁义之战》
6	《二十四只眼睛》
7	《罗生门》
	《丹下左膳余话·百万两之壶》
	《盗日者》（1979，长谷川和彦）
10	《家族游戏》（1983，森田芳光）
	《野良犬》（1949，黑泽明）
	《台风俱乐部》（1985，相米慎二）

这次首回入选影史十大而同居榜尾的四部电影是：

《盗日者》，彩色片，147分钟，是长谷川和彦（1946— ）带有虚无气息的一部娱乐片，讲述中学物理教师（泽田研二）独立制成小型原子弹后，威胁政府满足自己的一些梦想，导致曾帮助他的播音女主持（池上季实子）和负责追捕他的男刑警（菅原文太）先后死亡，而他自己亦被辐射所伤至头发脱落。

《家族游戏》，彩色片，106分钟，是森田芳光（1950—2011）倾覆家庭影片和小津风格的前卫性创作，一部揶揄家庭关系和高考现象的讽刺喜剧。四口之家的沼田家（父伊丹十三、母由纪沙织），聘请了行为古怪的吉本（松田优作）替次子补习功课，结果考试过关。片中横坐长餐台的设计最为奇特精彩。

《野良犬》，黑白片，121分钟，也是黑泽明写实风格的代表作，媲美意大利新现实主义的电影佳作。影片讲述一名警探（三船敏郎）在巴士上被女扒手偷了手枪，遂一路追查失枪的下落。编导借紧凑的情节，表现了战后日本社会的混乱，以及正邪之间的一线之差。郑树森在他和舒明合著的《日本电影十大》（上海：上海书店，2011）中也称许它为杰作，指出其"风格写实，近乎同一时期的意大利新现实主义，而在情

节推动上，由三船敏郎上演的警探失枪记，与二战后好莱坞的侦探片作比较，《野良犬》可谓有过之而无不及。片中一老一嫩的警探组合，令人想起好莱坞数十年的警探片模式（formula）。"（第25页）

《台风俱乐部》，彩色片，96分钟，是以移动长镜头驰名的相米慎二（1948—2001）的昭和杰作，描写台风登陆时留在学校里的中学生疯狂失控，让青春的反叛情绪得到发泄的故事。在片中饰演数学老师的三浦友和，在他的自传《相性》（毛丹青译，北京：人民文学，2013）里认为这部电影非常了不起："描写的是青春躁动期的中学生，他们摇摆不定的心情与现代社会的青年是相通的。只是剧中有中学生抽烟、同性恋以及灾后六个男女学生一起跳脱衣舞的场景，这是今天的电影无法描写的内容吧。"（第128—129页）

2009年这一次，由于黑泽明有三部代表作名列影史十大，所以上榜的12部电影遂出于十位导演之手，非常意外的是沟口健二没有作品入选。而比较陌生的名字是战后出生的长谷川和彦、相米慎二与森田芳光。长谷川和彦与相米慎二分别从东京大学与中央大学退学，先后于1971年及1972年进入日活公司当助导。长谷川曾任藤田敏八和神代辰巳的助导，相米曾当过曾根中生、长谷川和彦与寺山修司的助导。长谷川第一回执导的《青春杀人者》（1976），将少年残杀双亲的真实事件搬上银幕，荣获《电影旬报》最佳电影、最佳导演、最佳编剧与最佳男女主角五项大奖。三年后的第二部影片《盗日者》被《电影旬报》选为年度十大佳片的第二位，可惜长谷川从此再没有机会当导演，只写了两个剧本，当过一回制片与参演了两部电影，可说英雄未尽才。反观相米慎二际遇较佳，于1980—2001年拍摄的14部影片，其中六部入选《电影旬报》年度十大佳片，依次为《鱼影之群》（1983）、《台风俱乐部》、《搬家》（1993）、《夏之庭》（1994）、《春季来的人》（1998）与《风花》（2001）。相米慎二的电影，影像风格强烈，多以伦理道德为主题，曾被《电影旬报》选为1980年代的最佳导演。

森田芳光在1970—1978年拍了21部8毫米影片后，于1981—1988年导演了十部剧情长片，其中成绩最突出的是以荒谬喜剧形式讽刺日本家庭与教育的《家族游戏》，和描写明治富家子追求性灵与爱情的《其后》，堪称电影杰作。他从1989年迄今再完成了十多部影片，其中刻画中年男女不伦之恋的《失乐园》（1997）轰动一时，成为当年社会上的一大话题。另外至少有以下六部是佳作：《春天情书》（1996）、《刑法第三十九条》（1999）、《罪恶之家》（1999）《宛如阿修罗》（2003）、《间宫兄弟》（2006）与《武士的家计簿》（2010）。在战后出生那一代导演中，森田芳光是最才气横溢、题材多变化和探索性极强的，很多漂亮女星和著名演员都喜欢与他合作。他的影片非常赏心悦目，充满令人着迷的精彩片段，洋溢着后现代主义的艺术情调。他无疑是近40年来最值得观赏和研究的一位大导演。

日本十大电影的变迁

《电影旬报》是日本历史最悠久的电影杂志，创刊于大正八年（1919）。1924年它首次选出全年十部最佳影片，但仅限于外国影片。1926年举办第三届时，才分别选出十大日本电影和十大外国电影，一直到1942年并无中断。从1926年到2013年，《电影旬报》选出年度十大日本电影共计有85次（1943—1945年因战争从缺）。《电影旬报》于1979年、1989年、1995年、1999年和2009年亦先后举办了五次影史十大日本电影的投选。由于参加的人数不同（1979年96人，1989年86人，1995年104人，1999年140人，2009年114人），投票者的身份和专业亦不同（前三次大部分是影评人，1999年大部分是创作者，2009年多是电影人及文化人），而计分方法又不同（1979年限选三片各

得一分；1989年每人选十部，每部一分；1995年各选十部要排名，从十分到一分计算；1999年各选十部但不计分；2009年各选十部，每部一分），结果自然不一样。而年份越后，可入选的影片愈来愈多，见仁见智的意见更分歧，对结果多少有些影响。但事实证明，最优秀的电影一定经得起时间的考验，无论是什么人投票，有多少人投票和怎样计分，每次都能脱颖而出名列前茅。有兴趣追溯日本十大电影变迁史的观众，可以参考以下的综合分析表：

1979—2009年日本电影史上十大的变迁

片名	制作年	导演	2009	1999	1995	1989	1979
《东京物语》	1953	小津安二郎	1	3	1	2	6
《七武士》	1954	黑泽明	2	1	2	1	1
《浮云》	1953	成濑巳喜男	3	2	3	4	4
《幕末太阳传》	1957	川岛雄三	4	5	10	6	11
《无仁义之战》	1973	深作欣二	5	8	22	11	—
《二十四只眼睛》	1954	木下惠介	6	8	17	10	8
《罗生门》	1950	黑泽明	7	5	7	15	9
《丹下左膳余话·百万两之壶》	1935	山中贞雄	7	55	9	84	11
《盗日者》	1979	长谷川和彦	7	13	100	132	—
《家族游戏》	1983	森田芳光	10	26	86	17	—
《野良犬》	1949	黑泽明	10	38	52	32	30
《台风俱乐部》	1985	相米慎二	10	55	—	132	—
《生之欲》	1952	黑泽明	13	11	8	3	2
《饥饿海峡》	1964	内田吐梦	13	3	6	2	6
《赤色杀意》	1964	今村昌平	17	7	26	32	17
《人情纸风船》	1937	山中贞雄	23	18	4	13	4
《雨月物语》	1953	沟口健二	23	10	12	8	17
《西鹤一代女》	1952	沟口健二	36	11	5	7	6

昭和导演谁领风骚

《电影旬报》在近20年曾就谁是最佳日本导演做过两次调查。1995年《电影旬报》选十大佳片时，也请投票人选出他们最喜欢的五位女演员、男演员与导演，不必分名次，结果刊于第1176期。在2000年11月的第1320期，《电影旬报》又刊载了两份不同的最佳日本导演排名榜，一份由104位文化人选出，另一份由1502名读者选出。由于前榜名列第1—7位的七大导演，也是后榜的前七名，只是次序略有不同，所以文化人所选的名单可为代表。1995年的排名榜的前20名导演是：

1	小津安二郎	39票
2	黑泽明	36票
3	沟口健二	23票
4	成濑巳喜男	21票
	大岛渚	
6	市川昆	17票
7	川岛雄三	15票
8	内田吐梦	12票
9	山中贞雄	11票
	木下惠介	
	铃木清顺	
	冈本喜八	
13	深作欣二	10票
14	神代辰巳	9票
15	伊藤大辅	8票
	加藤泰	
	增村保造	
	山田洋次	
19	今井正	7票
	相米慎二	

而位居 2000 年排名榜前 20 名的 21 位导演是：

1	黑泽明	73 票
2	小津安二郎	53 票
3	沟口健二	29 票
4	木下惠介	26 票
5	成濑巳喜男	22 票
6	山田洋次	19 票
7	内田吐梦	14 票
	市川昆	
	深作欣二	
	大岛渚	
11	川岛雄三	13 票
12	牧野雅广	10 票
	新藤兼人	
14	铃木清顺	9 票
	冈本喜八	
	增村保造	
	今村昌平	
	北野武	
19	宫崎骏	8 票
20	山中贞雄	6 票
	森田芳光	

最后要做一总结的话，可以根据《电影旬报》1926—2014 年每年十大电影的导演的历年入选次数和得分做一统计。排名第一的影片得十分，第二的得九分……第十只有一分。若用此方法来衡量，成绩最佳的 20 位导演概见下表：

排名	导演	入选次数	榜首次数	总分
1	黑泽明	25	3	179
2	小津安二郎	20	6	144
3	山田洋次	26	4	140
4	今井正	22	5	136
5	木下惠介	20	3	134
6	市川昆	18	2	114
7	山本萨夫	20	1	111
8	今村昌平	15	5	107
9	沟口健二	18	1	99
10	成濑巳喜男	16	2	94
11	新藤兼人	19	3	90
12	内田吐梦	13	2	73
13	小林正树	11	1	67
14	深作欣二	11	1	66
15	熊井启	8	3	63
16	大岛渚	12	1	62
17	丰田四郎	11	1	59
	吉村公三郎	11	1	59
	筱田正浩	9	1	59
20	黑木和雄	8	1	55

上表的 20 位导演，全活跃于昭和年代（1926—1989），有九人不见于 1995 年的排名榜，亦有七人未入选 2000 年的排名榜，包括第 7 位的山本萨夫，第 13 位的小林正树，第 15 位的熊井启，第 17 位的丰田四郎、吉村公三郎与筱田正浩，和第 20 位的黑木和雄。位居榜首的黑泽明与小津安二郎，在以前的两榜中也名列前茅。20 人中辈分最高的是沟口健二与内田吐梦，年纪最小的是大岛渚（1932—2013）。2014 年初仍然健在的是同于 1931 年出生的筱田正浩与山田洋次，前者已于 2003 年退休，但山田近十年续有电影问世，新作《小小的家》（2014）且在柏林影展获奖，足证宝刀未老。

附录

2009年《迄今最佳的映画遗产200：日本映画篇》内的百大电影名单

名次	片　　名	年份	导演
1	《东京物语》	1953	小津安二郎
2	《七武士》	1954	黑泽明
3	《浮云》	1953	成濑巳喜男
4	《幕末太阳传》	1957	川岛雄三
5	《无仁义之战》	1973	深作欣二
6	《二十四只眼睛》	1954	木下惠介
7	《罗生门》	1950	黑泽明
	《丹下左膳余话·百万两之壶》	1935	山中贞雄
	《盗日者》	1979	长谷川和彦
10	《家族游戏》	1983	森田芳光
	《野良犬》	1949	黑泽明
	《台风俱乐部》	1985	相米慎二
13	《生之欲》	1952	黑泽明
	《洲崎乐园赤信号》	1956	川岛雄三
	《天国与地狱》	1963	黑泽明
	《饥饿海峡》	1964	内田吐梦
17	《切腹》	1962	小林正树
	《赤色杀意》	1964	今村昌平
	《东京奥林匹克》	1965	市川昆
	《砂器》	1974	野村芳太郎
	《青春的蹉跌》	1974	神代辰巳
	《风之谷》	1984	宫崎骏
23	《人情纸风船》	1937	山中贞雄
	《用心棒》	1961	黑泽明
	《暴力挽歌》	1966	铃木清顺
	《蒲田进行曲》	1982	深作欣二

名次	片 名	年份	导演
	《3—4X10月》	1990	北野武
	《雨月物语》	1953	沟口健二
	《近松物语》	1954	沟口健二
	《卿如野菊花》	1955	木下惠介
	《流逝》	1956	成濑巳喜男
	《薄樱记》	1959	森一生
	《杀手烙印》	1967	铃木清顺
	《复仇在我》	1979	今村昌平
	《流浪者之歌》	1980	铃木清顺
36	《小姐干杯》	1946	木下惠介
	《安城家的舞会》	1947	吉村公三郎
	《晚春》	1949	小津安二郎
	《来日再相逢》	1950	今井正
	《西鹤一代女》	1952	沟口健二
	《血枪富士》	1955	内田吐梦
	《在底层》	1957	黑泽明
	《埋伏》	1958	野村芳太郎
	《浮草》	1959	小津安二郎
	《早安》	1959	小津安二郎
	《独立愚连队》	1959	冈本喜八
	《弟弟》	1960	市川昆
	《青春残酷物语》	1960	大岛渚
	《斯文禽兽》	1962	川岛雄三
	《无仁义之战：代理战争》	1973	深作欣二
	《股旅》	1973	市川昆
	《青春杀人者》	1976	长谷川和彦
	《泥河》	1981	小栗康平
	《葬礼》	1984	伊丹十三

名次	片　名	年份	导演
	《火祭》	1985	柳町光男
	《龙猫》	1988	宫崎骏
	《X 圣治》	1997	黑泽清
	《纪子的餐桌》	2006	园子温
59	《我出生了，但……》	1932	小津安二郎
	《淑女忘记了什么？》	1937	小津安二郎
	《鸳鸯歌合战》	1939	牧野雅弘
	《无法松的一生》	1943	稻垣浩
	《卡门还乡》	1951	木下惠介
	《人间的条件》	1959—1961	小林正树
	《气体人间第一号》	1960	本多猪四郎
	《椿三十郎》	1962	黑泽明
	《日本昆虫记》	1963	今村昌平
	《干花》	1964	筱田正浩
	《情迷意乱》	1964	成濑巳喜男
	《东京流浪者》	1966	铃木清顺
	《日本最长的一日》	1967	冈本喜八
	《诸神的深欲》	1968	今村昌平
	《肉弹》	1968	冈本喜八
	《博弈总长赌博》	1968	山下耕作
	《通杀之灵歌》	1968	加藤泰
	《少年》	1969	大岛渚
	《心中天网岛》	1969	筱田正浩
	《寅次郎的故事》系列	1969—1995	山田洋次
	《小心赤头巾》	1970	森谷司郎
	《绯牡丹博徒·阿龙参上》	1970	加藤泰
	《颜役》	1971	胜新太郎
	《八月的湿砂》	1971	藤田敏八

名次	片　名	年份	导演
	《人斩与太狂犬三兄弟》	1972	深作欣二
	《色情市场》	1974	田中登
	《鲁邦三世：卡里奥斯特罗之城》	1979	宫崎骏
	《影武者》	1980	黑泽明
	《狂雷街区》	1980	石井聪亘
	《疯狂的果实》	1981	根岸吉太郎
	《日本国·古屋敷村》	1982	小川绅介
	《半途而废的骑士》	1983	相米慎二
	《战场上的快乐圣诞》	1983	大岛渚
	《超越时空的少女》	1983	大林宣彦
	《爱情旅店》	1985	相米慎二
	《乱》	1985	黑泽明
	《不要滑稽杂志》	1986	泷田洋二郎
	《天空之城》	1986	宫崎骏
	《铁男》	1989	冢本晋也
	《搬家》	1993	相米慎二
	《奏鸣曲》	1993	北野武
	《坏孩子的天空》	1996	北野武
	《蜡笔小新之呼风唤雨！》	2001	原惠一
	《黄昏清兵卫》	2002	山田洋次
	《光明的未来》	2003	黑泽清
	《赖皮之宿》	2004	山下敦弘
	《河童之夏》	2007	原惠一

② 新世纪的日本十大电影

2007年末,日本的《AERA》周刊向80位作家和电影人发出问卷,请他们选出新世纪的十大日本电影,结果有61人表示意见,而得分最多的两部电影皆以较大比数胜出。这次投选以2001年1月至2007年8月公开上映的影片为限,计分方法是排首位的得十分,次位得九分……第十位得一分,与《电影旬报》选年度十大佳片的情况相同。今回上榜的十大电影皆曾名列《电影旬报》年度十大佳片的前四位,可说并无冷门或意外。

1.《人造天堂》(2001,青山真治),得161.5分,《电影旬报》十大第四。小市镇司机泽井真(役所广司)驾驶的巴士被凶徒劫持,车内有数名乘客被杀。泽井和少年田村直树(宫崎将)及少女田村梢(宫崎葵)虽然侥幸生还,却精神大受创伤和遭逢家变。两年后泽井走访已成孤儿的兄妹二人,带领他们驱车上路逐渐走出困境。片长217分钟,2000年于法国戛纳影展连获两奖。青山真治的原著小说《Eureka》荣获2001年的三岛由纪夫文学奖。

2.《无人知晓》(2004,是枝裕和),得142分,《电影旬报》十大第一。福岛惠子(YOU)和十二岁的儿子明(柳乐优弥)搬进东京的公寓后,打开行李箱释放七岁的茂和四岁的雪,晚上明出外接了十岁的妹妹京子回家。四个孩子各有不同的生父,而母亲很快就离家不知

所踪，只留下少许金钱和一张字条，让身为长兄的明照顾弟妹。本片根据1988年东京的"西巢鸭舍弃儿童事件"改编，让童星柳乐优弥（1990—　）成为戛纳影展史上最年轻的影帝。《无人知晓》在日本荣获数项最佳影片奖。

3.《摇摆》（2006，西村美和），得102分，《电影旬报》十大第二。从东京返乡参加母亲一周年死忌的摄影师猛（小田切让）虽与父亲不和，与大哥稔（香川照之）却一向感情融洽。不料二人的关系，因稔的意中人和猛的前女友智惠子（真木阳子）与他俩郊游时的"意外"死亡，产生了惊人的变化。是枝裕和的前助导西村美和凭借此片荣获蓝丝带奖的最佳导演奖，亦赢得《电影旬报》的最佳剧本奖。

4.《下妻物语》（2004，中岛哲也），得84.5分，《电影旬报》十大第三。十七岁的桃子（深田恭子）居于茨城县的下妻市，擅长刺绣和爱穿古典娃娃服。她在网上出售冒牌洋服时认识了同为高中生的莓（土屋安娜），一个言行粗俗的飙车暴走族。性格迥异的两人顿成莫逆，展开一段肝胆相照的奇妙友情。编导天马行空的想象力和夸张多变的叙事手法，令影片变成漫画化、动画化与超现实化。深田恭子荣获每日映画竞赛的最佳女主角奖，而土屋安娜则赢得蓝丝带奖的新人奖。

5.《即使这样也不是我做的》（2007，周防正行），得84分，《电影旬报》十大第一。二十多岁的待业青年小池彻平（加濑亮），被十六岁的初中女生指控在电车中非礼她，遂被警方拘捕。他不肯认罪换取罚款了事，坚持自己的清白，结果被囚禁了四个月后才被保释外出，再经十二次开庭受审，最后仍然被判有罪。《即使这样也不是我做的》是周防正行久休十一年后复出的佳作，先后荣获二十多项大奖，包括周防正行的数项最佳导演奖。

6.《三心两性》（2001，桥口亮辅），得80分，《电影旬报》十大第二。宠物店职员直也（高桥和也）和机械工程师胜裕（田边诚一）是在新宿相识的同性恋人，但抽烟嗜酒的朝子（片冈礼子）却打乱了二人的

和谐生活。她要胜裕做她未来孩子的父亲。编导对三个角色的刻画细腻感人。片冈礼子荣获《电影旬报》的最佳女主角奖。

7.《何时是读书天》(2005，绪方明)，得73.5分，《电影旬报》十大第三。五十岁仍然独身的美奈子（田中裕子）心中一直有思念的男性：已婚而妻子正病危的老同学高梨愧多（岸部一德）。当年因一起交通意外导致二人分手，但命运的安排却让两人爱火重燃，可惜最后愧多在暴雨中为救落水的小孩竟然牺牲了生命。演技精湛的田中裕子连获数项最佳女主角奖，而绪方明亦荣获每日映画竞赛的最佳导演奖。

8.《无敌青春》(2005，井筒和幸)，得72分，《电影旬报》十大第一。1968年的京都，日本高中生康介（盐谷瞬）爱上朝鲜高中女生庆子（泽尻英龙华），但日朝两帮学生不停打斗，令二人的爱情道路崎岖不平。《无敌青春》荣获数项最佳影片奖，而井筒和幸亦荣获《电影旬报》的最佳导演奖。

9.《血与骨》(2004，崔洋一)，得70.5分，《电影旬报》十大第二。十七岁从济州岛移民到日本的朝鲜人金俊平（北野武），凶残如野兽，奸淫妇女，暴虐家人，可说罪恶滔天。《血与骨》荣获两项最佳影片奖，崔洋一赢得三项最佳导演奖，而饰演俊平私生子的小田切让连续摘下四项最佳男配角奖。

10.《扶桑花女孩》(2006，李相日)，得70分，《电影旬报》十大第一。1965年，过气舞蹈演员平山圆（松雪泰子）受聘到"常盘夏威夷中心"，全凭学生纪美子（苍井优）等的努力，把一班笨手笨脚的妇女训练成可以登台表演的草裙舞艺员，并挽救了煤矿小镇的经济。《扶桑花女孩》荣获数项最佳影片奖，松雪泰子赢得日刊体育大奖的最佳女主角奖，而廿一岁的苍井优勇夺十多项演技奖。

这次投选的详情刊于东京朝日新闻社2008年出版的《AERA》杂志书《日本的电影导演》，该书介绍了活跃于21世纪的84位当代日本导演与他们的275部电影。笔者所著的《平成年代的日本电影》（香港：

三联，2007）曾评述了《人造天堂》、《无人知晓》、《下妻物语》、《三心两性》、《何时是读书天》和《血与骨》这六部电影，而《摇摆》、《即使这样也不是我做的》、《无敌青春》与《扶桑花女孩》四作，笔者在《平成电影的日本女优》（上海：译文，2012）中亦有评论。

3 平成电影导演十一强

2009年是《电影旬报》创刊的90周年，电影旬报社于10月推出两本题为《不可不知的电影导演100人》的电影导演手册，一册介绍外国导演100人，另一册品评日本导演100人。

在后书《不可不知的电影导演100人：日本电影篇》(*100 Directors of Japanese Films*) 的日本电影史年表中，最早被列出的日本影片是《本能寺合战》(1908) 与《忠臣藏》(1912)，因此该两片的导演牧野省三 (1878—1929) 遂被选为最早的重要导演。书中用一页半的篇幅简介他的生平创作及列出其主要作品后，再用半版推荐他的三部代表作。牧野之后的99位导演的条目俱沿此例，每人皆占两页，亦各有一张相片及一张或两张电影剧照。100名导演以出生年的先后排列，最后的14位导演皆活跃于平成年代 (1989—)，但相米慎二 (1948—2001)、森田芳光 (1950—2011) 与根岸吉太郎 (1950—) 三人于1980年前后已执导演筒，而各人的三部代表作亦有两部拍于80年代。不把他们算作平成导演的话，本书中最重要的十一位平成导演及其代表作如下：

北野武 (1947—)，以新时代的电影文法和北野流蓝调扬名世界。代表作：《奏鸣曲》(1993)，写流氓头目的英雄末路，Beat Takeshi、大杉涟主演；《花火》(1998)，与患病妻子深情灿烂的人生旅情，Beat Takeshi、岸本加世子主演；《盲侠座头市》(2003)，除暴安良的大杀戮，

Beat Takeshi、浅野忠信主演。北野任导演时用本名北野武，但当演员时一向改称 Beat Takeshi。

市川准（1948—2008），原为广告片名匠，努力支撑着 90 年代低迷的日本电影界。代表作：《死在医院》（1993），刻画癌症病人的最后岁月，岸部一德主演；《东京兄妹》（1995），从兄妹情看东京的下町生活，绪形直人、粟田丽主演；《大阪物语》（1999），14 岁少女的暑假寻父记，池胁千鹤、泽田研二、田中裕子主演。

崔洋一（1949— ），精练地刻画社会内"他者"的戏剧。代表作：《月在哪方明》（1993），韩裔的士司机与菲律宾吧女之恋，Ruby Moreno、岸谷五朗主演；《刑务所之中》（2002），全无暴力的囚犯生活，山崎努、香川照之主演；《血与骨》（2004），残暴朝鲜恶汉的施虐人生，Beat Takeshi、铃木京香主演。

井筒和幸（1952— ），电影注满关西坏孩子力量的反抗作家。代表作：《孩子帝国》（1981），岛田绅助主演；《宇宙的法则》（1990），从东京返乡重建织布祖业的设计家的悲剧，古尾谷雅人主演；《无敌青春》（2005），跨越种族仇恨和校园斗争的青春恋爱，泽尻英龙华主演。

黑泽清（1955— ），倾心恐怖片，并徘徊于电影表现的边缘。代表作：《X 圣治》（1997），侦破催眠杀人案的警探，役所广司主演；《惹鬼回路》（2001），计算机中的鬼影令人疯狂自毁，加藤晴彦、麻生久美子主演；《东京奏鸣曲》（2008），四口家庭的崩溃与重生，香川照之、小泉今日子主演。

泷田洋二郎（1955— ），拍桃色电影出身的巧匠，从严肃剧到喜剧皆显才华。代表作：《不要滑稽杂志》（1986），内田裕也、麻生佑未主演；《我们都还活着》（1993），日本商人在东南亚国家遭逢政变的亡命逃生，真田广之、山崎努主演；《入殓师》（2008），礼仪师以敬意和温情送死者上路，本木雅弘、广末凉子主演。

周防正行（1956— ），三十年来推出雅俗共赏影片的寡作导演。

代表作：《五个相扑的少年》（1992），乌合之众的大学相扑队勇夺冠军，本木雅弘主演；《谈谈情，跳跳舞》（1996），已婚的商社课长情迷舞蹈，役所广司、草刈民代主演；《即使这样也不是我做的》（2007），待业青年身陷非礼冤狱，加濑亮、濑户朝香主演。

阪本顺治（1958— ），从大阪到世界、视野继续扩大的扎实作家。代表作：《托卡列夫手枪》（1994），向杀害儿子的绑匪复仇的父亲，大和武士主演；《颜》（2000），女杀人犯的逃亡及重生，藤山直美主演；《黑暗中的孩子们》（2008），泰国儿童卖春及贩卖器官的黑幕，江口洋介、宫崎葵主演。

是枝裕和（1962— ），从拍电视纪录片入行至誉满全球。代表作：《幻之光》（1995），携子再婚的寡妇重拾生活情趣，江角真纪子主演；《无人知晓》（2004），不同生父的四个儿童被母亲遗弃，柳乐优弥主演；《步履不停》（2008），横山家三代九人共聚一堂，阿部宽、夏川结衣、树木希林主演。

岩井俊二（1963— ），给日本电影带来新风貌的映像作家。代表作：《情书》（1995），重塑少年时期的隐秘恋情，中山美穗主演；《燕尾蝶》（1996），"圆都"的外来移民不择手段地赚钱，三上博史、Chara主演；《关于莉莉周的一切》（2001），中学生的寂寞与残暴，市原隼人、苍井优主演。

行定勋（1968— ），21世纪电影界的中流柱石，兼备传统与创新风格。代表作：《GO！大暴走》（2001），日本校园韩国调子的青春之歌，洼冢洋介、柴咲幸主演；《在世界中心呼唤爱》（2004），超越生死的少年之恋，大泽隆夫、柴咲幸主演；《北之零年》（2005），四国的武士被流放至北海道拓荒，吉永小百合、渡边谦主演。

早活跃于80年代的崔洋一、井筒和幸、黑泽清和泷田洋二郎，同于平成年代创作出他们的最佳作品。崔的《血与骨》和井筒的《无敌青春》是《AERA》周刊于2008年所选的21世纪十大电影的第九位与第

八位，而泷田的《入殓师》更荣获 2008 年的美国奥斯卡金像奖。

2010 年 7 月，电影旬报社出版另一本《不可不知的 21 世纪电影导演 100 人》(*100 Film Directors of 21st Century*)，介绍了活跃于新世纪的日本导演 50 人与外国导演 50 人。年纪最大的日本导演是 1944 年出生的小泉尧史，他是黑泽明的关门弟子，代表作有《雨停了》(2000)、《博士的爱情方程式》(2006) 与《给明日的遗言》(2008)。而最年轻的是 1976 年出生的山下敦弘，他的首部长片为 16 毫米《赖皮生活》(2002)，代表作有《琳达！琳达！琳达！》(2005)、《天然子结构》(2007) 与《苦役列车》(2012) 等。

从另一角度去评价日本导演在平成年代的表现，可以历史悠久的《电影旬报》年度十大佳片作参考。2013 年是平成 25 年，过去廿五年来《电影旬报》共选了 253 部平成佳作，出于逾百位导演之手。如果以排名第一至第十的影片各得十分至一分计算，他们当中，成绩最优秀的是以下 20 位：

排名	导演	入选次数	榜首次数	总分
1	山田洋次	9	2	56
2	北野武	9	1	54
3	阪本顺治	10	1	53
4	周防正行	4	3	37
5	崔洋一	5	1	34
6	市川准	6	0	33
	平山秀幸	5	0	33
8	黑木和雄	5	1	31
	相米慎二	4	1	31
10	宫崎骏	4	0	30
11	今村昌平	4	2	28
	是枝裕和	4	1	28

排名	导　　演	入选次数	榜首次数	总分
13	新藤兼人	4	2	27
14	山下敦弘	5	0	26
15	大林宣彦	4	0	25
	原田真人	5	0	25
17	根岸吉太郎	5	0	24
	青山真治	4	0	24
19	井筒和幸	4	1	23
20	中岛哲也	3	0	22

至于第 21—30 位的导演则有 11 位：21 位是若松孝二与森田芳光，同获 21 分；23 位是李相日与西村美和，同获 20 分；25 位是深作欣二与桥口亮辅，同获 19 分；27 位是取得 19 分的园子温；而并列 28 位的共有四人，各得 16 分，那是美国影评人也认识的黑泽明、筱田正浩、泷田洋二郎和小栗康平。

高居榜首的是年纪最大的山田洋次（1931—　）。他在 1969—1995 年曾拍摄了 46 集以流浪小贩车寅次郎为主人公的《寅次郎的故事》喜剧系列。山田洋次是继承松竹电影庶民传统的国民大导演，其影片充满善良的人物、感人的情节、温馨的场面和深刻的意义。他 1961 年开始当导演，到 2013 年完成 83 部影片，其中有 24 部是平成影片，包括两部位列榜首的杰作：描写 1980 年代父子亲情和城乡差距的《儿子》（1991），和刻画一个生不逢时但安贫乐道的武士的《黄昏清兵卫》（2002）。他的另外七部平成十大影片为：《学校》（1993，第六位）、《学校 II》（1996，第八位）、《学校 III》（1998，第六位）、《十五岁·学校 IV》（2000，第四位）、《隐剑鬼爪》（2004，第五位）、《武士的一分》（2006，第五位）与《母亲》（2008，第七位）。他年过八十还创作不断，最近的两部电影是以家庭为题材的《东京家族》（2013）和《小小的家》（2014）；前片是向小津安二郎《东京物语》（1953）致敬之作，后片改

编自中岛京子（1964— ）荣获第143届直木奖的同名小说。

2015年1月8日，《电影旬报》公布了2014年的十大日本佳片名单，大林宣彦的《原野四十九日》名列第四，山田洋次的《小小的家》位列第六。大林的总分增至32分后，超越数人上升至第八位。山田以61分仍然高居榜首，但更拉开了与对手的差距，无疑越老越勇。

4 黑泽明喜爱的二十部日本电影

2010年是黑泽明（1910—1998）诞生的一百周年，这位伟人一生观影长逾八十年，晚年选出心爱的一百部世界电影，作品从1919年下迄1997年，名单最早刊于《文艺春秋》1999年4月号，后曾刊于法国的《正片》杂志，最详尽的叙述见于黑泽和子所编的《黑泽明所选100部电影》（东京：文艺春秋，2014）。一百部电影中，美国片占了三十五部，日本片亦有廿部。日本片依年份的次序如下：

1934年，岛津保次郎（1897—1945）的《邻家的八重》，逢初梦子、大日方传主演，是一部故事简单、格调隽永的文艺片，风趣地描写了庶民的生活片段和青少年男女的纯情恋爱。《邻家的八重》是当年《电影旬报》十大佳片的第二位，逢初梦子（1915— ）在战后曾于吉村公三郎（1911—2000）的《安城家的舞会》（1947）里饰演安城家的长女。

1935年，山中贞雄（1909—1938）的《丹下左膳余话·百万两之壶》，大河内传次郎扮演独眼武士丹下左膳，一个温和的丈夫及慈爱的父亲，与养子被卷入追寻宝物的有趣情节中。拍了二十多部电影的天才导演山中贞雄，现在仅存三片。该片在1995年及2009年曾被《电影旬报》选为日本电影史上的十大电影之一。

1936年，伊丹万作（1900—1946）的《赤西蛎太》，片冈千惠藏主演，是一部媲美马克斯兄弟作品的胡闹喜剧。伊丹万作毕生拍了廿二部

电影，但现在仅存包括此片的三部作品，实在非常可惜。伊丹万作是一位出色的编剧家，他的儿子伊丹十三（1933—1997）后来成为著名演员、导演和作家，他的女婿是诺贝尔文学奖得主大江健三郎（1935—　）。

1938年，山本嘉次郎（1902—1974）的《缀方教室》，高峰秀子扮演作文优秀的小学六年级女生，影片刻画贫穷家庭的愁苦生活令人感动，黑泽明是此片的助导。《缀方教室》是当年《电影旬报》十大佳片的第五位，影片改编自铁匠之女丰田正子（1922—　）所写的生活纪实。当年只有十四岁的高峰秀子（1924—2010）后来与黑泽明有短暂的恋情，那是1941年秋天的事。

1939年，内田吐梦（1898—1970）的《土》，小杉勇、风见章子主演，描写一年四季的农村生活，是确立日本"农民电影"传统的杰作。《土》是当年《电影旬报》十大佳片的第一位。

1949年，今井正（1912—1991）的《青色山脉》，原节子、池部良主演的青春喜剧，描写乡镇中学因一封情书引起进步思想与封建势力展开斗争。原作为石坂洋次郎（1900—1986）的小说，电影分前篇和后篇两部。《青色山脉》是当年《电影旬报》十大佳片的第二位。

1949年，小津安二郎（1903—1963）的《晚春》，写述居于北镰仓的大学教授（笠智众），努力促使摽梅已过、代亡母照顾自己的女儿（原节子）出嫁，是奠定小津晚年高雅风格的杰出家庭剧。《晚春》是当年《电影旬报》十大佳片的第一位，也是原节子（1920—2015）第一次和小津安二郎合作。

1951年，木下惠介（1912—1998）的《卡门还乡》，是日本首部彩色电影。在东京当脱衣舞娘的女主人公（高峰秀子）返乡探亲，因言行大胆引起风波。影片透过喜剧的幽默与人情剧的温馨，控诉了战争的祸害。《卡门还乡》是当年《电影旬报》十大佳片的第四位。

1952年，沟口健二（1989—1956）的《西鹤一代女》，改编自井原西鹤（1642—1693）的《好色一代女》，通过出身富家、晚年沦落为街

娼的阿春（田中绢代）的悲惨一生，批判了封建制度对女性的压迫与歧视。《西鹤一代女》是当年《电影旬报》十大佳片的第九位，影片参加意大利威尼斯影展时荣获最佳导演奖（沟口健二）。

1954年，本多猪四郎（1911—1993）的《哥斯拉》，志村乔、宝田明主演，是首开风气的科幻怪兽片，在日本十分卖座，于1956年更在纽约的一流影院公映。日本其后亦有怪兽哥斯拉的影片系列。

1955年，成濑巳喜男（1905—1969）的《浮云》，讲述平凡的雪子（高峰秀子）战中在越南工作时爱上有妇之夫富冈兼吉（森雅之），一个冷酷、胆小和虚伪的男人。她在战后经过无限彷徨与痴情之后，于病重死前一刻才赢得他的爱情。《浮云》是当年《电影旬报》十大佳片的第一位，从1979—2009年曾五次被《电影旬报》选为日本电影史上的十大电影之一。

1957年，川岛雄三（1918—1963）的《幕末太阳传》，取材自古典落语的黑色喜剧，描写主人公佐平次（Frankie 所）在妓馆当仆人还债时的不寻常遭遇。《幕末太阳传》是当年《电影旬报》十大佳片的第四位，从1989—2009年亦四次被《电影旬报》选为日本电影史上的十大电影之一。

1960年，市川昆（1915—2008）的《弟弟》，岸惠子、川口浩主演，森雅之、田中绢代助演，以精致的影像表现了姐弟情和孤独感，十分动人。当年黑泽明看后大为激赏，立刻打电话给市川昆表达其敬意。《弟弟》是当年《电影旬报》十大佳片的第一位，1961年参加戛纳影展时赢得法国高等技术委员会表彰。

1974年，熊井启（1930—2007）的《望乡》，改编自山崎朋子（1932— ）的纪实文学著作，叙述九州岛的贫家少女被卖往东南亚做妓女的悲惨人生，是田中绢代（1910—1977）荣获柏林影展最佳女演员奖的晚年代表作。栗原小卷（1945— ）饰演采访那些被遗忘的老妇人的女性史研究家。《望乡》是当年《电影旬报》十大佳片的第一位。

1976年，增村保造（1924—1986）的《大地摇篮曲》，原田美枝子扮演被拐卖至濑户内海小岛当妓女的四国孤女，饱受虐待，染上性病后更双目失明。《大地摇篮曲》是当年《电影旬报》十大佳片的第三位，原田美枝子（1958— ）荣获《电影旬报》的最佳女主角奖。

1980年，山田洋次（1931— ）的《远山的呼唤》，以北海道的农场为背景，描写逃亡中的杀人犯（高仓健）和收留他的寡妇（倍赏千惠子）及其儿子的一段情谊。该片是当年《电影旬报》十大佳片的第五位。

1983年，大岛渚（1932—2013）的《战场上的快乐圣诞》，David Bowie、坂本龙一、Beat Takeshi（即北野武）合演，刻画爪哇山中日军集中营内外国人战俘的牢狱生活。该片是当年《电影旬报》十大佳片的第三位。

1988年，宫崎骏（1941— ）的《龙猫》，描写两个小孩在乡间生活的奇遇与欢乐，是一部老少咸宜和非常卖座的动画片。《龙猫》是当年《电影旬报》十大佳片的第一位。

1989年，降旗康男（1934— ）的《情义知多少》，以太平洋战争前的东京为舞台，讲述门仓（高仓健）、他的好友水田（坂东仓二）与他暗恋的水田之妻（富司纯子）三人之间的微妙关系。原作为名编剧家向田邦子（1929—1981）的代表作品，而影片是当年《电影旬报》十大佳片的第十位。

1997年，北野武（1947— ）的《花火》，是继黑泽明的《罗生门》（1950）和稻垣浩（1905—1980）的《无法松的一生》（1958）之后，第三部荣获威尼斯影展金狮大奖的日本电影，Beat Takeshi扮演堕落为银行劫匪的暴力刑警，但却善待同僚和细心照顾患了绝症的妻子。《花火》是当年《电影旬报》十大佳片的第一位。

黑泽明这份不分名次的百大电影名单，多为雅俗共赏的世界优秀影片，没有一位导演有两部片入选。美国片和日本片外，余下的四十五部电影，法国片有十五部（法国和意大利合资的电影当法国片计算），

德国片有八部，意大利片有七部，英国片有五部，苏联片有三部，而印度、西班牙、希腊、瑞典、南斯拉夫与伊朗各有一部，台湾地区一部。那些影片，不一定对黑泽明有启发，但肯定有令他佩服之处。尤其是以上的二十部日本名片，全为不容错过的杰作或佳作，充分展示了日本电影近八十年的光辉。在那二十部日本片里，女演员田中绢代和高峰秀子各有三部代表作，原节子亦有两部。男演员方面，森雅之（1911—1973）、高仓健（1931—2014）和北野武三人，则各有两部影片入选。

5 山田洋次推荐的五十部家庭片

八十多岁的电影大师山田洋次（1931— ），半个世纪以来导演了逾八十部电影。2011年他应邀替《电影旬报》与NHK选出日本名片一百部，根据两个标准选片：一是选导演，二是只选家庭片与喜剧片。他所选的五十部家庭片，2011年4月起逢星期日晚上十时由卫星播放，另外五十部喜剧片将于其后两年推出。

家庭片是山田的至爱，入选的五十部家庭片，拍于30年代只有五部：沟口健二的《祇园姐妹》（1936），山田五十铃和梅村蓉子主演；山中贞雄的《人情纸风船》（1937），河源崎长十郎和中村翫右卫门主演；清水宏的《风中的孩子》（1937），河村黎吉和吉川满子主演；野村浩将的《爱染桂下情》总集篇（1938），田中绢代和上原谦主演；岛津保次郎的《哥哥与他的妹妹》（1939），佐分利信和三宅邦子主演。

40年代的入选作品，仅有吉村公三郎的《安城家的舞会》（1947）与伊藤大辅的《王将》（1948）。前片由原节子和逢初梦子主演，后片由阪东妻三郎和水户江子主演。50年代是战后日本电影的黄金时期，入选的十九部电影依次为：成濑巳喜男的《饭》（1951，上原谦、原节子主演）和《母亲》（1952，田中绢代、香川京子主演）；涩谷实的《本日休诊》（1952），柳永二郎、鹤田浩二主演；黑泽明的《生之欲》（1952），志村乔、日守新一主演；五所平之助的《看得见烟囱的地方》（1953），上原谦、田中绢代主演；沟口健二的《雨月物语》（1953），京町子和

水户江子等主演；大庭秀雄的《请问芳名》第一部（1953），岸惠子、佐田启二主演；小津安二郎的《东京物语》（1953），笠智众、原节子主演；今井正的《浊流》（1953），三津田健、龙冈晋和淡岛千景等主演；川岛雄三的《真实一路》（1954），山村聪、淡岛千景主演；木下惠介的《二十四只眼睛》（1954），高峰秀子、田村高广主演；家城巳代治的《姊妹》（1955），野添瞳、中原瞳主演；中平康的《疯狂的果实》（1956），石原裕次郎、北原三枝主演；田坂具隆的《乳母车》（1956），宇野重吉、山根寿子主演；增村保造的《暖流》（1957），根上淳、左幸子主演；稻垣浩的《无法松的一生》（1958），三船敏郎、高峰秀子主演；木下惠介的《楢山节考》（1958），田中绢代、高桥贞二主演；今村昌平的《二哥》（1959），长门裕之、松尾嘉代主演；小林正树的《人间的条件》六部作（1959—1961），仲代达矢、新珠三千代主演。

 1960年代的八部电影是：市川昆的《弟弟》（1960），岸惠子、川口浩主演；新藤兼人的《裸岛》（1960），乙羽信子、殿山泰司主演；松山善三的《同命鸟》（1961），高峰秀子、小林桂树主演；浦山桐郎的《有化铁炉的街》（1962），吉永小百合、浜田江夫主演；小津安二郎的《秋刀鱼之味》（1962），笠智众、岩下志麻主演；市川昆的《我两岁》（1962），山本富士子、船越英二主演；中村登的《纪之川》（1966），司叶子、岩下志麻主演；森川时久的《年轻人》（1967），田中邦卫、桥本功主演。70年代只有山田洋次的《家族》（1970，倍赏千惠子、井川比佐志主演）和丰田四郎的《恍惚的人》（1975，森繁久弥、高峰秀子主演）两部片入选。到80年代则增至六部：小栗康平的《泥河》（1981），田村高广、藤田弓子主演；森田芳光的《家族游戏》（1983），松田优作、伊丹十三主演；伊丹十三的《葬礼》（1984），山崎努、宫本信子主演；根岸吉太郎的《喔嚯嚯探险队》（1986），十朱幸代、田中邦卫主演；大林宣彦的《幽异仲夏》（1988），风间道夫、秋吉久美子主演；敕使河原宏的《利休》（1989），三国连太郎、山崎努主演。

1990 年代有四部片入选：相米慎二的《搬家》（1993）写述十一岁的莲子（田畑智子）不能接受父母（中井贵一、樱田淳子）的离婚，努力修补二人的关系，失败后在一夜之间突然成长。片末她在湖畔游荡逾半小时，丰富的景色刻画出受创的心灵，导演优美的长镜头魅力非凡。金子修介的《每天都是暑假》（1994）讲述逃学的女中学生（佐伯日菜子）与失业的继父（佐野史郎）自组服务公司谋生。周防正行的《谈谈情，跳跳舞》（1996）笑料丰富，描写两位中年公司职员（役所广司、竹中直人）以社交舞来宣泄自己的感情和追求浪漫的情调。降旗康男的《铁道员》（1999）的主人公乙松（高仓健），是北海道的铁路员工，因尽忠职守而忽略家人，也是一个被国家政策和日本历史所玩弄摆布的悲剧人物。

新世纪亦有四部电影入选：崔洋一的《导盲犬小 Q》（2004）改编自真人真事，刻画了人犬之间的爱与忠诚，"改变了我们城市里人与动物、人与人之间的关系"。黑木和雄的《我的广岛父亲》（2004），改编自井上厦的同名舞台剧，强调了战争的灾害。女主人公美津江（宫泽里惠）在亡父幽灵（原田芳雄）的鼓励下，才能洗脱幸存者的罪恶感，乐意追求个人幸福。是枝裕和的《无人知晓》（2004）描写十二岁的少年明（柳乐优弥）在母亲离家后，独力照顾三位同母异父的弟妹，结果幼妹不幸病亡。黑泽清的《东京奏鸣曲》（2008）讲述东京一个家庭的崩溃与重生。父亲（香川照之）隐瞒自己已失业，母亲（小泉今日子）被贼人劫持，长子（小柳友）往伊拉克参战，幼子（井之胁海）偷练钢琴成绩非凡。

由于沟口、小津、成濑、木下与市川五大导演各有两片入选，所以上榜的导演共有四十五人。这五十部影片有近八成是杰作，其余也属佳作。如果读者按图索骥去欣赏这些名片，肯定会眼界大开。电影旬报社于 2011 年 8 月出版了厚达 128 页的杂志书《山田洋次导演所选的日本名作 100 部：家族编 50 部》，详细介绍了这五十部影片及其导演，其中最年长的导演是 1921 年开始拍片的岛津保次郎（1897—1945），而最年轻的是近年在国际备受赞扬的是枝裕和（1962—　）。

6 战后昭和电影的佳作名篇（1946—1988）

1

1945年日本的夏天暑热非常，8月15日那天的阳光尤其强烈。正午时分，裕仁天皇通过广播宣布日本投降，广播震撼了聚集各地每一个日本人的心灵。今井正（1912—1991）当时混杂在东京片场广场的人群中，像别人一样低头看着地面，身旁妇女泪如雨下的情景给他强烈的异样感觉。吉田喜重（1933— ）那年是中学一年级的学生，在福井县的小村落听到广播时，完全没有理解讲话的内容，只记得周遭的暑热和夏蝉的悲鸣。

听天皇广播的情景在两代日本人的记忆中留下铭心刻骨的印记，亦在战后的日本电影中再三重现。吉田喜重在《秋津温泉》（1962）中，描绘了年轻女主人公的莫名悲哀，她痛哭飞奔中背负的一袋米散落地上。筱田正浩（1931— ）在《濑户内少年棒球队》（1984）里，亦叙述了几个少年顽童对日本投降的不理解和不关心。

从1946年到1988年，战后昭和电影走了43年的道路。日本电影走向世界，始自黑泽明（1910—1998）的《罗生门》（1950）荣获1951年威尼斯影展的金狮大奖。翌年该片又被美国电影艺术与科学学院选为

最佳外语片。沟口健二（1898—1956）先以《西鹤一代女》（1952）荣获威尼斯影展的最佳导演奖，继以《雨月物语》（1953）和《山椒大夫》（1954）在同影展中连续两届取得银狮奖。黑泽明的《七武士》（1954）也在威尼斯影展取得银狮奖，而他的《生之欲》（1952）亦荣获1954年柏林影展的银熊奖。衣笠贞之助（1896—1982）的《地狱门》（1953）亦夺得1954年戛纳影展的大奖。其他获奖的还有：吉村公三郎（1911—2000）《源氏物语》（1951）的摄影奖（1952，戛纳），和五所平之助（1902—1981）《看得见烟囱的地方》（1953）的国际和平奖（1953，柏林）。日本电影在短短四年间的辉煌成就，确令欧美的同行和观众惊羡不已。

《电影旬报》在1993年3月出版了特刊《战后电影旬报十大全史》，详细记载了1946年到1992年的每年十大概况。战后昭和电影的佳作名篇，可于该书中一览无遗。至于昭和与平成的优秀电影的全貌，则见于电影旬报社2012年5月出版的《电影旬报十大85回全史　1924—2011》。

2

1945年战后的四个半月中，日本只有11部新片上映，而且水平比较差。1946年新作增加到70多部，但水平仍欠理想，因此刚复刊的《电影旬报》在当年只评选了五大佳片而非十大佳片，是有史以来的唯一例外。撇开1946年只选五部电影和1950年用比较繁复的评选方法不算，《电影旬报》每年都采取了由评选委员会各委员自由推选及按序评分的方式。名列榜首的影片得十分，次名九分，以下递减到第十名一分。评委会的组成，主要包括有声望和有代表性的电影理论家和评论家等。评委会的人数，每年不同，最少为7人（1950），最多为65人

(1987)。40年代的平均人数约为20人，50年代约33人，60年代约40人，70年代约54人，而80年代约60人。1955年到1971年的17年间，男读者和女读者的综合评选各算一人，而从1982年到1989年，《电影旬报》编辑部亦有参加投票。

再分析一下每年最佳影片的角逐情况，有两个关键性的数字可供参考。若用最佳影片的总分除评选委员的人数，可得平均分或满意分。试将最佳影片的总分减次佳影片的总分，可得胜出分数。另外由于1946年只选五部佳作，所以五分是满分。为了方便和其他年份的成绩比较，这一年的平均分和胜出分都加一倍计算。

下列的表是1946—1989年的最佳影片的成绩统计：

年份	片　　名	导　　演	平均分	胜出分
1946	《大曾根家的早晨》	木下惠介	8.7	26
1947	《安城家的舞会》	吉村公三郎	8.2	8
1948	《泥醉天使》	黑泽明	8.3	17
1949	《晚春》	小津安二郎	8.7	14
1950	《来日再相逢》	今井正	10	10
1951	《麦秋》	小津安二郎	8.2	15
1952	《生之欲》	黑泽明	8	53
1953	《浊流》	今井正	8.1	22
1954	《二十四只眼睛》	木下惠介	9.3	85
1955	《浮云》	成濑巳喜男	8.1	15
1956	《暗无天日》	今井正	8.9	79
1957	《米》	今井正	8.3	70
1958	《楢山节考》	木下惠介	7.1	65
1959	《阿菊与阿勇》	今井正	9.4	127
1960	《弟弟》	市川昆	8.6	161
1961	《不良少年》	羽仁进	7	12

年份	片名	导演	平均分	胜出分
1962	《我两岁》	市川昆	7.6	11
1963	《日本昆虫记》	今村昌平	7.3	12
1964	《砂之女》	敕使河原宏	7.8	68
1965	《红胡子》	黑泽明	8.6	45
1966	《白色巨塔》	山本萨夫	8.2	75
1967	《夺命剑》	小林正树	6	21
1968	《诸神的深欲》	今村昌平	8.2	74
1969	《心中天网岛》	筱田正浩	7.8	33
1970	《家族》	山田洋次	6	31
1971	《仪式》	大岛渚	6.8	11
1972	《忍川》	熊井启	6.3	57
1973	《津轻民谣》	斋藤耕一	5	43
1974	《望乡》	熊井启	5.9	6
1975	《沟口健二的生涯》	新藤兼人	5	54
1976	《青春杀人者》	长谷川和彦	5	8
1977	《幸福的黄手帕》	山田洋次	5.8	25
1978	《三垒手》	东阳一	5.5	36
1979	《复仇在我》	今村昌平	6.6	76
1980	《流浪者之歌》	铃木清顺	6.6	84
1981	《泥河》	小栗康平	6.5	37
1982	《蒲田进行曲》	深作欣二	5.9	22
1983	《家族游戏》	森田芳光	6.9	128
1984	《葬礼》	伊丹十三	6.2	20
1985	《其后》	森田芳光	5.8	76
1986	《海与毒药》	熊井启	4.5	9
1987	《女税务官》	伊丹十三	5.9	25
1988	《龙猫》	宫崎骏	6.1	76
1989	《黑雨》	今村昌平	6	22

试把平均分数再平均一下，可知40年代和50年代的最佳影片，一般可以得到8.5分，60年代的平均分下降到7.7分，70年代更跌落至5.8分，而在80年代稍稍回升到6分。由于评选委员的增加，意见的分歧容易扩大，多少会影响到平均分的下降。但无可否认，日本电影的创作活力和艺术成就，在50年代达到战后的高峰，但于60年代已转弱，经70年代更日走下坡，到80年代才稍见恢复，则是不争的事实。这个现象在平均分数的起落中亦得到充分的反映。

3

平均分超越九分的三部影片都是50年代的作品。今井正的反战影片《来日再相逢》能够取得史无前例的满分，主要由于该年评选方式的独特（先有预选）和评选委员的稀少（仅有七人），但他那部刻画黑人混血儿两姊弟的《阿菊和阿勇》能以127分狂胜次席的《野火》（1959，市川昆），足证其成就的众望所归。今井正的左倾思想、写实眼光和感伤情调，贯注在他一系列控诉社会、暴露黑暗与绮丽抒情的作品中，极受观众和影评人的爱戴，令他成为50年代最杰出的导演。《浊流》讲述三个明治妇女的悲惨命运，《暗无天日》揭露警察和法庭的草菅人命，《米》描写农村的贫困无望。十年间今井正的影片先后五次赢得最佳影片奖，而在1957年更是独占榜中的首二位，名列次席的《纯爱物语》也是他的作品，《纯爱物语》亦荣获1958年柏林影展的最佳导演奖。

才华横溢的木下惠介（1912—1998）早在1954年亦取得同样辉煌的成绩。木下在1943年和黑泽明以新人姿态同时出道而一时瑜亮。他那部令男观众也感动下泪的《二十四只眼睛》以278分高居榜首，而描

写学生运动的《女子学园》得193分排名次位,让黑泽明的动作巨构《七武士》以11分之差屈居第三。1946年木下惠介的《大曾根家的早晨》亦以26分之差压倒黑泽明的《我于青春无悔》。前片通过一个家庭的战时遭遇批判了日本的军国主义。黑泽在1948年及1952年以两部杰作挽回优势。《泥醉天使》讲述末路歹徒和酒鬼医生的故事,《生之欲》说明一个身患绝症的老官僚如何为民请命有所建树,皆表现出黑泽明浓厚的人道主义精神。

比黑泽明小一岁的吉村公三郎,和早在30年代已拍默片的小津安二郎(1903—1963)与成濑巳喜男(1905—1969),都以他们炉火纯青的代表作取得骄人的成绩,为战后的昭和电影奠下了誉满世界的历史性地位。吉村的《安城家的舞会》铺叙没落贵族的最后挣扎,小津的《晚春》和《麦秋》写摽梅已过的女儿的出嫁,三片都由红极一时的原节子(1920—2015)主演。成濑的《浮云》刻画痴情女子的一生飘零,把世俗的爱情升华到一个高超的境界。

1958年,场面调度鬼斧神工的《楢山节考》(木下惠介)虽然轻松胜出,7.1的平均分数却创下50年代的最低纪录,因为它遇到多部实力雄厚的影片,包括排名第二而气势豪迈的《隐寨三恶人》(黑泽明),和排名第七而细腻抒情的《无法松的一生》(稻垣浩)。前片荣获1959年柏林影展的最佳导演奖和国际影评人联盟奖,后片更赢取了1958年威尼斯影展的金狮奖。1958年日本电影观影的总数高达11亿2700万人次,创造了电影史上的最高纪录。每一国民平均每年约看12部影片,即每月会看一次电影。

4

用精致的影像来表现亲情美和孤独感的《弟弟》,在1960年以空前绝后的161分差距而一枝独秀,除了标示了导演市川昆(1915—2008)的卓越技巧外,也揭开了60年代转折时期新的一页。市川昆的《我两岁》透过婴孩的眼来描写大人的苦与乐,是别开生面的幽默小品,也是最佳影片名单上罕有的喜剧。市川昆在60年代充分发挥了他多样化的才能和独特的视觉风格,令他成为名副其实的影像大师。1963年他拍摄了歌舞伎俳优的复仇故事《雪之丞变化》,用色彩绚烂的画面和变幻神奇的光影去浮雕江户时代的世态人情,在国内虽然不受重视,在国际却引起了意外的激赏和如潮的佳评。

60年代初期,拍纪录片出身的羽仁进(1928—)和敕使河原宏(1927—2001)先后创造出风格迥异但令人耳目一新的作品。《不良少年》的即兴写实与《砂之女》的抽象迷离,都在观众的脑海里留下不可磨灭的印象。比羽仁大两岁的今村昌平(1926—2006)是一位很重要的导演,擅长用朴实无华的电影手法来捕捉人类隐秘的原始意识与行为。他的《日本昆虫记》和《诸神的深欲》深刻地表现出女性充沛的生命力和战胜环境的强烈本能。

黑泽明的创作力在60年代依然旺盛。他的《椿三十郎》(1962,十大第五位)和《天国与地狱》(1963,十大第二位)虽然未能当选为最佳影片,其票房纪录却是全年之冠。他的《红胡子》刻画世间的贫穷、恶疾与温情,是兼具艺术性与娱乐性的精心大作,票房收入和得奖纪录同样名列前茅。山本萨夫(1910—1983)的《白色巨塔》暴露了医学界的劣迹和腐败,是"黑幕电影"的优秀代表作。小林正树(1916—1996)的反封建时代剧《夺命剑》,在外国也广受好评。

1969年全国戏院的入场观众仅有2亿8398万人次,日本电影业

的斜阳时代早已来临。那年的最佳电影是筱田正浩影像鲜锐、共得359分的《心中天网岛》，紧随其后的是浦山桐郎（1930—1985）取得326分的《我抛弃的女人》，和大岛渚（1932—2013）拿下319分的《少年》。名列十大第六位的是只有105分的《寅次郎的故事》，山田洋次（1931—　）替松竹公司赚钱的一部人情喜剧。松竹于年底又推出一出续集，通过庸俗风趣的街头小贩寅次郎（渥美清），他妹妹和叔婶等亲人，以及他所邂逅的女性的悲欢离合，影片描写了家庭的日常琐事与流浪者的孤寂飘零。

5

《寅次郎的故事》这一系列的影片结束于1995年，一共拍制了48集，除了第三和第四两集外，全部由山田洋次执导。影片的情节和人物尽管倾向公式化，但也发挥了山田所擅长的松竹大船写实格调。山田另有一些创意较高和雅俗共赏的作品：《家族》讲述长崎工人一家五口移居北海道的故事，《幸福的黄手帕》描写中年男女的坚贞爱情。两片都先后被选为全年的最佳影片，充分证明山田洋次是70年代最成功的导演。

1971年日本电影界发生了三件大事：大映公司破产，黑泽明自杀获救和日活公司收缩投资改拍本小利大的色情电影，日本电影从此陷入低迷时期。在最佳影片的竞赛中，大岛渚的《仪式》得338分，仅胜筱田正浩获327分的《沉默》，争持可算激烈。大岛渚1954年进入松竹公司当助导，1959年的第一部作品《爱与希望之街》即引起注目。他言论偏激，政治性强，一直是日本新浪潮的急先锋和代言人。《仪式》以侵华战争失败后四分之一世纪的日本历史为经，以豪门大族三代人物在冠婚葬祭中的聚集一堂为纬，投影出编导回顾青春时期的痛恨与乡愁。

影片情节复杂、格调沉痛、影像丰富和寓意深远，令人叹为观止。

日活公司的色情影片在1972年已充塞市场，仅有少数佳作受到赞赏。神代辰巳（1927—1995）的《一条小百合·濡湿的情欲》和村川透（1937—　）的《白手指的调戏》，分列十大佳片的第八位与第十位。这一年的最佳影片、熊井启（1930—2007）的《忍川》，本来是个俊男美女（超龄大学生和酒馆女招待）的陈旧恋爱故事，却以清纯的导演手法和北国的冰雪风光深深吸引了观众。1974熊井启再以《望乡》一片问鼎，并以6分有史以来的最低差距击败野村芳太郎（1919—2005）的《砂器》。《望乡》描写日本贫家少女被卖往东南亚当妓女的悲惨遭遇，是著名女演员田中绢代（1909—1977）晚年最得意的代表作，并替她赢取了1975年柏林影展的最佳女演员奖。

70年代有三部最佳影片仅得5分，这是历届次低的平均分数（最低的是1986年《海与毒药》的4.5分），除了艺术水平不高外，很多评选委员对它们缺乏好感也是重要因素。斋藤耕一（1929—2009）的《津轻民谣》讲黑帮人物逃亡到渔村但终遭杀害，影像和音乐的"对位法"构成很有创意，但回归乡村大自然的情调却刻画得不大成功。新藤兼人（1912—2012）的《沟口健二的生涯》是向电影大师致敬的传记纪录片，取材丰富而不乏剧力，可惜欠缺警策的片段与神来之笔，总觉枯燥冗长。长谷川和彦（1946—　）的《青春杀人者》将青年杀害双亲的真实事件搬上银幕，演员和导演都极显功夫，但反伦理的主题表现和血淋淋的场面处理容易惹人反感。结果56位评选委员中有13位没有选择《津轻民谣》，58位里有18人忽视了《沟口健二的生涯》，而53人中竟有19人对《青春杀人者》不屑一顾。这情况到1978年并无多大改变。东阳一（1934—　）的《三垒手》在55位评者的14人手里依然拿不到半点分数。《三垒手》探究高中学生的思春郁悒和犯罪历程，因运用纪录片和剧情片两种表现手法未能浑然成一体，故事的感染力不免大打折扣。幸而到1979年，久休复出的今村昌平以凶悍杀人犯的真实逃亡事

件为蓝本，拍制了剧力万钧的《复仇在我》，才把劣势扭转过来。该片的平均分为6.6，是十年来的次高纪录；胜出分为76，是70年代的最大距离。而在60位评选委员中只有7人未给予分数，其荣膺首选可算众望所归。

6

1980年黑泽明的《影武者》在戛纳国际影展中夺得金棕榈奖，是日本电影第二次在戛纳荣获大奖，上距《地狱门》的得奖，已经过了四分之一世纪。在这25年间日本电影曾多次想再赢取大奖，可惜好梦成空，每次都仅得评审团特别奖。1960年市川昆的《键》(1959)、1963年小林正树的《切腹》、1964年敕使河原宏的《砂之女》和1965年小林正树的《怪谈》(1964)，都莫不如此。大岛渚和他的作品更是屡败屡战，到1978年才以《爱的亡灵》取得导演奖。1983年，他的《战场上的快乐圣诞》在问鼎金棕榈奖的竞赛中本来呼声甚高，结果又不幸败给今村昌平的《楢山节考》。

《影武者》和《楢山节考》虽然扬威欧洲，在日本国内却未被选为最佳电影。前片以84分20年来的最大差距受制于铃木清顺(1923—)充满梦幻魅惑、1981年被柏林影展评审团特别表彰的《流浪者之歌》(1980)。后片也只以219分争得十大的第五位，远远落在取得421分高居首位的《家族游戏》之后。铃木是日活的B级导演，但在1967年被公司无理解雇。《流浪者之歌》是他惨历十年赋闲后复出的第二部作品，描写五个人物（二男三女）的微妙关系，影像奔放飞跃，情节荒诞隐秘，是一部令人过目难忘的诗意电影。

1981年的《泥河》和1982年的《蒲田进行曲》同属怀旧抒情之作。

《泥河》以1956年大阪安治川的河口为舞台和大战影响人生命运为背景，刻画食堂九岁男童和卖笑船上姊弟二人的一段纯真友情。导演小栗康平（1945—　）虽然初次执导，表现手法却细腻感人，哀而不伤。蒲田是松竹公司默片时代在东京的制片厂。《蒲田进行曲》描写大明星的寡情薄幸和小人物的义气痴情，场面相当热闹。导演深作欣二（1930—2003）拍摄动作片的经验非常丰富，处理这类娱乐性强的题材自然得心应手。

1983年的优秀影片，除了今村昌平重拍弃母荒山传说的《楢山节考》外，还有小林正树花五年心血剪辑而成、长达四小时半的纪录片《东京审判》（十大第四位），大岛渚动员英澳日三国演员以日军管治的集中营为舞台的《战场上的快乐圣诞》（十大第三位），市川昆借一代文豪谷崎润一郎（1886—1965）的不朽巨著展示华丽古典风味的《细雪》（十大第二位）等片。至于独占鳌头由森田芳光编导的《家族游戏》，讲述一位补习老师如何倾覆一家四口的中产家庭，影像凌厉而带有荒谬色彩，其平均分6.9分是1970—1992年间最佳影片之冠，胜出分128分也是1946—2001年的次高纪录。

由于日本电影业的继续衰退，电影院的数量和入场观众的人数，在以后的十年间一直有减无增，影片的产量亦然。唯一的例外是动画片的兴起。动画长片的大量出现始自80年代。以前每年的制作很少超过20部，但在80年代的前半期，每年平均有22部，到80年代的后半期，更增加至35部。而从1984年起，差不多每隔一年，即有一部昭和动画片入选《电影旬报》的十大佳片。最出色的动画片导演是宫崎骏（1941—　）和高畑勋（1935—　）。宫崎骏的杰作《龙猫》，刻画两个小孩在乡间生活的奇遇与欢乐，更高居1988年十大佳片的榜首，比排名第二的《明日》（黑木和雄）多出76分，充分显示了日本动画片的高水平。

7

1980年代崛起的日本导演是多才多艺的伊丹十三（1933—1997），名导演和剧作家伊丹万作（1900—1946）的儿子，一位本来以伊丹一三为名的演员，曾经参加演出几部美国影片，包括《北京五十五天》(1963) 和《吉姆勋爵》(1965)。他曾经做过拳手、版头设计师和杂志编辑，同时也是散文作家和电视艺员。1984年他以自身经验编导了他的第一部影片《葬礼》，用夸张讽刺的手法来描绘一个葬礼前后的滑稽现象，剖析和挖苦了人性的弱点，结果被选为最佳影片。此后伊丹继续发挥他的编导才华，以敏锐的新闻触角和丰富的黑色幽默感，创作出一系列非常卖座的社会讽刺喜剧，全由他妻子宫本信子担任女主角。

1985年伊丹以"食色性也"为题材拍摄了《蒲公英》，讲述一个货车司机怎样教导一位寡妇调制可口的汤面，令她的小吃店从门可罗雀变为顾客盈门。该片在日本卖座平平，又差一位（名列第十一位）未能上榜十大佳片，却成功地打进欧美市场，使伊丹十三成为继黑泽明和大岛渚之后，又一位活跃于国际影坛的日本导演。1987年，伊丹推出他的新作《女税务官》，描写政府税务局的一名女干将千方百计追查黑社会人物逃税的内幕，再次轰动一时。影片的票房收入高达12亿5000万日元，名列当年第五位；艺术评价则更胜一筹，被选为最佳影片。

80年代有三部最佳影片皆改编自小说名著：夏目漱石（1867—1916）的《其后》(1909) 在1985年由森田芳光给予华丽抒情的诠释，远藤周作（1923—1996）的《海与毒药》(1957) 在1986年被熊井启赋予沉郁难忘的影像，井伏鳟二（1898—1993）的《黑雨》(1965—1966) 在1989年得到今村昌平含蓄低调的处理。《其后》铺叙明治时代一位富家子弟对性灵和爱情的追求，有负严父的期待而被逐出家门。《海与毒药》揭发战时日本军医对美军战俘进行活体解剖实验，行为有乖人伦道

德。《黑雨》通过日常生活的平淡描写,刻画出受原子弹祸害的广岛市民的悲剧。三部影片题旨不同而风格各异,但都是影像突出、富于时代感和真挚动人的佳作。

8

《海与毒药》和《黑雨》的背景同为第二次世界大战的亚洲太平洋战区,但前片批判了日本军国主义的残酷性,后片则呈现日本人作为战争受害者的形象。80年代以战时为背景的日本优秀影片,大部分是和《黑雨》同一调子的。由1984年筱田正浩的《濑户内少年棒球队》(十大第三位,海军战犯被判极刑)算起,1985年市川昆的《新缅甸竖琴》(十大第八位,在缅甸的日军战后被遣返日本),1988年黑木和雄(1930—2006)的《明日》(原子弹投下长崎前一天当地市民的生活点滴)和新藤兼人的《樱队全灭》(十大第七位,广岛一巡回剧团的团员被原子弹炸伤而死亡),四部影片皆是从日本人作为战争受害者的立场来说故事,回避了谁发动战争的问题。罕有的例外是1987年原一男(1945—)的纪录片《前进,神军!》,记述主人公追查新几内亚岛上两名日兵在战后被枪决事件的真相,追究责任时批判的矛头直指日本军部和日本天皇,确是引发争议和冲击的作品。《前进,神军!》虽然在1987年以25分之差被《女税务官》胜出,但三年后却在另一项十大佳片竞赛中反败为胜。1990年9月《电影旬报》发表了1980年代日本十大佳片的评选结果,《前进,神军!》取得149分名列第三,而《女税务官》只有22分名列第三十。由53名评选委员所选出的80年代十大佳片如下:

1	《流浪者之歌》	（1980，铃木清顺）	161 分
2	《泥河》	（1981，小栗康平）	156 分
3	《前进，神军！》	（1987，原一男）	149 分
4	《家族游戏》	（1983，森田芳光）	132 分
5	《龙猫》	（1988，宫崎骏）	90 分
6	《葬礼》	（1984，伊丹十三）	86 分
7	《战场上的快乐圣诞》	（1983，大岛渚）	83 分
8	《台风俱乐部》	（1985，相米慎二）	76 分
9	《细雪》	（1983，市川昆）	75 分
10	《日本国·古屋敷村》	（1982，小川绅介）	67 分

1989 年 1 月 7 日，日本裕仁天皇去世，翌日皇太子明仁即位，改元平成。1925 年开始问世的昭和电影，于 64 年后遂正式落幕。

7 《电影旬报》2010年的十大佳片

《电影旬报》在2011年1月12日公布了2010年的十大电影,李相日的《恶人》位居榜首。影片写述27岁的长崎土木工人清水佑一(妻夫木聪)绞杀福冈市的保险业务员石桥佳乃(满岛光)后弃尸,带着29岁的服装店职员马达光代(深津绘里)逃亡与被捕的经过。认识佳乃的富裕大学生增尾圭吾(冈田将生)也是命案的关键人物。佳乃为何被杀,光代为什么爱上佑一,究竟谁是恶人(杀人犯?卖淫女?阔少爷?),是本片最耐人寻味的问题。观众的结论或许是:破碎的家庭与内心的孤独是罪恶的渊源。李相日把芥川奖作家吉田修一的同名小说,改拍成一部情节引人入胜、角色令人同情及深具社会意义的电影,借平凡人生的卑鄙处境,营造出切中要害与发人深省的戏剧,探讨了个人孤独、男女情欲与人性丑恶等问题。深津绘里扮演热烈拥抱爱情的寂寞女店员,施展浑身解数的激情演出,展现了前所未有的光芒,先后荣获报知映画奖、日刊体育映画大奖和日本学院的最佳女主角奖。

第二位中岛哲也的《告白》,讲述初中班主任森口悠子(松隆子)如何向杀害她女儿的两名学生报复,用凌厉的影像与悦耳的音乐去表现校园内外的暴力。松隆子扮演冷酷无情和工于心计的女教师,令人感到可怕。一向借矛盾元素来发挥戏剧效果的中岛哲也,再一次显示了他的想象力与创造力。《告白》吊诡之处有三:一是女教师森口悠子因法律

对少年罪犯的处罚太轻，所以亲自执行完美的复仇计划，把艾滋病人的血液注入牛奶让杀害她女儿爱美的两名学生 A 和 B 喝光。二是聪颖的 A 有杀人动机但没有电死爱美，缺乏自信的 B 没有杀意却一念之差淹死爱美，而两人对罪行亦各有不同的反应。三是同情和爱上 A 的女班长北原美月（桥本爱）因失口骂 A 是恋母狂，不幸自招杀身之祸。

位列第三的《天堂故事》，由濑濑敬久导演，片长 4 小时 38 分，共分 9 章，是牵涉 10 年事迹和 20 多个角色的社会史诗，以凶杀案受害人的复仇故事为主要情节。被祖父养育的里（崔冈萌希）8 岁时双亲和姐姐皆被杀害，而妻子被害后誓要复仇的友树（长谷川朝晴）遂成为她心目中的英雄。本片的人物性格突出，故事波澜壮阔，叙事的超现实和象征手法，予人印象深刻。

第四位三池崇史的《十三刺客》，重拍自工藤荣一 1963 年的同名杰作，是以动作取胜的武侠片，讲述一位正义武士集合了肯舍生取义的十二名志士，埋伏于某村落袭击并刺杀有三百名随从的残暴藩主。主要角色新左卫门（役所广司）、新六郎（山田孝之）、小弥太（伊势谷友介）与藩主（稻垣吾郎），皆性格鲜明，而导演亦采用一个特写镜头向每位不幸战死的武士致敬。片末约 50 分钟的连续打斗，是黑泽明的《七武士》（1954）之后银幕上罕见的悲壮惨烈场面。

第五位《从河底问好》的主题是希望，由石井裕也导演，描写在东京浮沉了五年的 OL 木村佐和子（满岛光）回乡挽救父亲经营的蚬贝工厂，跟随她的是不长进的男友和他的小女儿。佐和子凭着打不死的精神，竟然让已走下坡的祖业起死回生！惹人好感的满岛光荣获 2010 年的山路文子新人女演员奖。

第六位若松孝二的《芋虫》，改编自江户川乱步的同名短篇小说，但把背景改为日本侵略中国时期，借一个日本农妇的悲怨控诉战争的祸害。一个出征的军人（大西信满）在战场上强奸妇女，丧失四肢后返乡，被村民尊崇为战神。他的食欲和性欲的需求不少，令整天劳动、日

渐缺粮和恪守妇道的妻子（寺岛忍）无法容忍，待他疯狂自杀后才得到解脱。大西信满只靠眼神来演戏，而寺岛忍演绎逆来顺受的农妇角色十分出色，除在德国荣膺柏林影后外，在日本也荣获《电影旬报》、每日映画竞赛与蓝丝带奖三项最佳女主角奖。

　　名列第七至第十位的四部电影，是平山秀幸的《必死剑鸟刺》，井筒和幸的《英雄秀》，熊切和嘉的《海炭市叙景》，与石井隆的《裸体之夜：掠夺狂爱》。改编自藤泽周平小说的《必死剑鸟刺》，写述刺杀藩主爱妾的武士三左卫门（丰川悦司）因身怀绝技，被中老津田（岸部一德）留下活命充当工具，以备日后对付与藩主不和的家老隼人正（吉川晃司）。《英雄秀》是青春片，描写想当搞笑艺人的有树（福德秀介）卷入朋友的桃色纠纷中，两帮人马械斗时朋友被活埋，一直被胁持的有树却和敌帮的领袖勇气（后藤淳平）有了微妙的友谊。《海炭市叙景》的原作者是当年与村上春树齐名但自杀身亡的佐藤泰志（1949—1990），一位北海道函馆人。北海道带广市出身的熊切和嘉，从佐藤的短篇小说集《海炭市叙景》中选了其中五篇拍成此片，借几个小人物的故事，冷静而沉痛地刻画了不景气社会中的生存困境。《裸体之夜：掠夺狂爱》是石井隆名作《裸体之夜》（1993）的精彩续篇，仍由竹中直人扮演卷入美女（佐藤宽子）行凶事件的杂役侦探红次郎，影片的影像、色彩和裸体皆同样诱人，无疑极尽视听声色之娱。

8 2011年的十大日本电影

2012年1月16日,《电影旬报》公布了2011年的十大佳片名单,高居榜首的最佳电影是新藤兼人的《一封明信片》,一部刻画战争摧毁生命与家庭的反战影片。1944年一同集训的百名中年士兵有96人阵亡,幸存下来的启太(丰川悦司)战后也遭逢家变。他带着亡友妻子友子(大竹忍)战时写给丈夫定造(六平直政)的一张明信片寻找友子。她当年写道:"今天城里有庙会,人非常多,因你不在,总觉缺点什么,没有一点情趣。"这是99岁的新藤的个人经历,在60多年后终于在大银幕上化成艺术。

名列第二的《大鹿村骚动记》,介绍了长野县大鹿村的歌舞伎传统,主要角色为开料理店的风祭善(原田芳雄)与他离家18年的妻子贵子(大楠道代)。阪本顺治应原田芳雄之邀导演了这出喜剧,请来三国连太郎、石桥莲司、岸部一德、佐藤浩市、松隆子和瑛太等名演员助阵,向观众展示了农村生活的怀旧情趣与演剧艺术的精神面貌。

邪典编导园子温的《冰冷热带鱼》位居第三。片中一对变态夫妇(点点、黑泽明日香)杀人后肢解尸体的疯狂行为令人毛骨悚然,但透过血腥暴力去描写家庭瓦解是园子温的当行本色。第四、五位的两部电影皆改编自女作家的得奖小说:大森立嗣的《多田便利屋》源出三浦紫苑,成岛出的《第八日的蝉》来自角田光代。前片借两个社会边缘人物

（瑛太、松田龙平）的磨合共处，刻画了友情、亲情和小镇风光。后片以两位女性（永作博美、井上真央）恋上有妇之夫的不幸宿命与一宗长达四年的诱拐女婴案件，描写了女犯人的母爱与受害人的痛苦成长。

第六位的《渴望》曾荣获2011年法国南特三大洲（亚非拉）电影节的最佳影片奖。富田克也这部写实电影以低成本拍摄新题材，镜头对准山梨县甲府市的建筑工人、日裔巴西人移民、泰籍吧女与对立的Hiphop乐队，用了三小时来描写他们的生活，交接与冲突。

并列第七的两部青春恋爱片有相同的基调，不约而同地探讨了男主人公与四位女性的微妙关系。青山真治的《东京公园》的五个角色是：喜爱摄影的大学生光司（三浦春马），被他追踪及偷拍的人妻（井川遥），他的亡母（井川遥分饰），关怀他的青梅竹马女友（荣仓奈奈），以及暗恋他的异父异母姐姐（小西真奈美）。大根仁的《桃花期》的五个角色为：突然有女人缘的29岁宅男（森山未来）与被他吸引的四位美女（长泽雅美、麻生久美子、仲里依纱、真木阳子）。

第九位的《昔日的我》令原作者川本三郎感到满意。现在是著名影评人和文化评论家的川本正是影片中的泽田（妻夫木聪），一位有才华的青年记者和遭遇挫折的理想主义者。被他采访的梅山（松山健一）是不惜使用暴力的激进学运分子，事败后被判服刑15年。山下敦弘重构了1970年前后的一段学运插曲，调子激昂感伤。影片比较沉闷，但具有历史及社会意义。

第十位的《泡吧侦探》改编自札幌作家东直己的侦探小说，影片上映后令原作者声名鹊起。片中的人物性格鲜明，谜样的情节又引人入胜。没有手机的私家侦探（大泉洋）接受神秘女子的电话委托，开始调查时即被活埋在雪中，幸得当司机的拍档高田（松田龙平）及时把他救出。导演桥本一拍出北海道的雪国情调，而助演的众演员如西田敏行、小雪、田口智朗与吉高由里子也是一时之选。

《日本时报》所选的十大日本电影

英文《日本时报》的影评人马克·席林（Mark Schilling）于去年12月末选出2011年的十大日本电影时，认为这是日本电影成绩欠佳的一年，在票房与艺术上皆乏善可陈，基本上没有一部杰作，虽然有几部影片的故事、演出或风格让他留下印象，却没有一部电影在三方面都表现突出。席林所选的十大电影有四部亦见于《电影旬报》的十大佳片名单，他对自己精选的十大电影简评如下：

1.《冰冷热带鱼》：园子温这部娱乐性强的电影的故事令人极度震惊，一个胆小的热带鱼店主被像"锯脂鲤"一样的同行所吞噬，无疑是把噩梦变成现实的一出恐怖剧。最精彩的部分是男主角点点作为邪恶化身的杰出表演：满是热心的露齿微笑、可怕的勃然大怒与贪得无厌的食欲。

2.《轻蔑》：同样引人入胜的是铃木杏在本片中的精彩演出，她扮演主人公赌徒的舞女恋人。在这个叙述年轻情侣的潜逃的神话里，铃木演绎出了角色的自觉、谨慎而敏锐的观察力，和对神情貌似瘦狼的主角（高良健吾）的神魂颠倒。影片虽然太冗长，但高潮一幕值得等待，因为在广木隆一的拿手单镜头中，铃木的出色表演令人着迷。

3.《桃花期》：大根仁这部电影讲述一个29岁的宅男（森山未来）突然吸引了多名女性。影片源出畅销漫画和电视剧，构思巧妙，生气勃勃，充满性感和惹笑的场面。扮演主人公梦中情人的长泽雅美洗脱了以前漂亮偶像的形象。

4.《婚前特急》：新导演前田弘二这出喜剧的故事新颖而潇洒，有五名男友的24岁OL（吉高由里子）决定选择其中一位为结婚对象，首先淘汰了肥胖的面包厂工人（浜野谦太），但他不肯分手，并继续痴缠她，妙趣横生的情节由此展开。

5.《家族X》：年轻导演吉田光希的简约家庭剧，对抑郁主妇（南果步）和与她缺乏沟通的丈夫及儿子的背景所述不多，但在吉田的镜头的体贴追踪下，南果步演活了堕入烦琐家务深渊后企图摆脱孤独与绝望的主妇角色。

6.《临终笔记：一个日本推销员之死》：砂田麻美以自己的家庭为素材，用摄影机纪录了因癌症辞世的父亲的最后岁月。虽然本片的音乐和叙事传达了快乐活泼的基调，但毕竟刚退休的工作狂推销员是逐渐走向死亡，还是让人唏嘘。不过他没有畏缩，反而用心计划好死前要做的一切事项，首先以皈依基督教为开始。

7.《一封明信片》：99岁的新藤兼人宣称这部以第二次世界大战为背景的电影是他的最后创作。本片的开始恍如黑色喜剧，坚强的女主人公（大竹忍）先后挥手送别前往战场白白送死的两任丈夫。这其实是对战争的疯狂提出发自内心的抗议。影片的情节不乏导演的自传色彩，而部分剧情的处理相当风格化。

8.《奇迹》：是枝裕和的这部家庭剧不是一部成功的主流电影，对孩童的描写也不及他2004年的杰作《无人知晓》那样深刻，但影片很有魅力，讲述分居两地的一对小兄弟（由前田兄弟扮演）怎样设法让离婚的父母（小田切让、大冢宁宁）复合，可见编导对儿童的心理和行为有透彻的了解。

9.《一命》：三池崇史这部古装武士片令人想到小林正树1962年的经典原作《切腹》，但三池处理伤感与暴力的场面呈现出其个人特色。本片叙述双眼凹陷的浪人武士（市川海老藏）到豪族的府第借用场地欲剖腹自尽。他其后向府第的众武士解释他此举的真正原因，令他们后悔莫及。

10.《昔日的我》：山下敦弘这部描写日本学运火红年代的电影，冗长且迂回。故事的两位主角是自我吹嘘的激进学生（松山健一）与内心矛盾的年轻记者（妻夫木聪），二人在1960年代末至1970年代初因追

寻理想而成为某种程度的朋友及盟友。比起经历了那个时代的前辈导演，34 岁的山下敦弘似乎更能捕捉到当年充满矛盾与焦虑不安的气氛。

正如席林所言，上述十部影片皆非杰作，但可称佳作，值得观众买票入座去捧场。

附录
《电影旬报》2012—2014 年日本十大佳片

2012 年《电影旬报》日本十大佳片

	电 影	导 演	主 演
1	《家族的国度》	梁英姬	安藤樱、井浦新
2	《听说桐岛要退部》	吉田大八	神木隆之介、桥本爱
3	《极恶非道 2》	北野武	Beat Takeshi、三浦友和
4	《临终的信托》	周防正行	草刈民代、役所广司
5	《苦役列车》	山下敦弘	森山未来、前田敦子
6	《记我的母亲》	原田真人	役所广司、树木希林
7	《无用的我看见了天》	棚田由纪	永山绚斗、田畑智子
8	《盗钥匙的方法》	内田贤治	堺雅人、广末凉子
9	《希望之国》	园子温	夏八木勋、大谷直子
10	《卖梦的两人》	西川美和	松隆子、阿部隆史

2013 年《电影旬报》日本十大佳片

	电 影	导 演	主 演
1	《去见小洋葱的母亲》	森崎东	岩松了、赤木春惠
2	《编舟记》	石井裕也	松田龙平、宫崎葵
3	《凶恶》	白石和弥	山田孝之、Pierre 泷
4	《辉夜姬物语》（动画）	高畑勋	

	电影	导演	主演
5	《自相残杀》	青山真治	菅田将晖、田中裕子
6	《如父如子》	是枝裕和	福山雅治、真木阳子
7	《起风了》（动画）	宫崎骏	
8	《再见溪谷》	大森立嗣	真木阳子、大西信满
9	《不求上进的玉子》	山下敦弘	前田敦子、富田靖子
10	《闪回记忆 3D》	松江哲明	GOMA

2014年《电影旬报》日本十大佳片

	电影	导演	主演
1	《只在那里发光》	吴美保	绫野刚、池胁千鹤
2	《0.5毫米》	安藤桃子	安藤樱、柄本明
3	《纸之月》	吉田大八	宫泽理惠、池松壮亮
4	《原野四十九日》	大林宣彦	品川彻、常盘贵子
5	《我们的家族》	石井裕也	妻夫木聪、原田美枝子
6	《小小的家》	山田洋次	松隆子、黑木华
7	《我的男人》	熊切和嘉	浅野忠信、二阶堂富美
8	《百元之恋》	武正晴	安藤樱、新井浩文
9	《听水的声音》	山本政志	玄里、趣里
10	《西野的恋爱与冒险》	井口奈己	竹野内丰、尾野真千子
	《蜩之记》	小泉尧史	役所广司、冈田准一

第二辑

人 物

1 电影大师沟口健二

2012年9月,英国《视与听》杂志公布了由全球846位影评人选出的影史十大电影,结果前三名为希区柯克的《迷魂记》(1958)、奥逊·威尔斯的《公民凯恩》(1941)与小津安二郎的《东京物语》(1953)。入选前100位的日本电影还有第15位的《晚春》(1949,小津安二郎),第17位的《七武士》(1954,黑泽明),第26位的《罗生门》(1950,黑泽明),第50位的《雨月物语》(1953,沟口健二)与第59位的《山椒大夫》(1954,沟口健二)。其中《雨月物语》曾在《视与听》1962年的影史十大投选中名列第四,又于《视与听》1972年的影史十大投选中名列第十,显示在1960年代至1970年代初,沟口健二的国际声望,比小津安二郎和黑泽明有过之而无不及。

2014年5月2日至6月8日,美国纽约的移动影像博物馆举行了长达五周的沟口健二回顾展,放映了他存世的30部影片,包括他战后1946—1956年的全部作品17部,和他以下拍于战前及战中的13部作品:默片《故乡之歌》(1925),第一部有声片《故乡》(1930),名作《白绢之瀑》(1933),1935年的《折鹤阿千》《玛利亚的阿雪》与《虞美人草》,1936年的两部杰作《浪华悲歌》和《祇园姐妹》,《爱怨峡》(1937),杰作《残菊物语》(1939)与《元禄忠臣藏·前后篇》(1941—1942),《宫本武藏》(1944)与《名刀美女丸》(1945)。战后的17部作

品包括 1946 年的《女性的胜利》与《哥麿五女人》，改编自小说名著的《雪夫人绘图》(1950)、《阿游小姐》(1951) 与《武藏野夫人》(1951)，举世公认的杰作《西鹤一代女》(1952)、《雨月物语》、《山椒大夫》与《近松物语》(1954)，和他的最后一部电影《赤线地带》(1956) 等。《纽约时报》的影评人 Chojuro Kawarasaki 在 5 月 1 日撰文介绍该影展，推崇沟口健二是仅次于黑泽明的日本电影大师。而《纽约客》的影评人理查德·布罗迪 (Richard Brody) 于 5 月 2 日的文章说得更清楚，因为文章的题目就是：比小津和黑泽优胜的沟口。

沟口健二 1898 年 5 月 16 日生于东京，少时家贫，大他七岁的姐姐寿寿送给人家当养女后成为艺妓。他和父亲不睦，依靠被贵族赎身为妾的寿寿照顾，17 岁时丧母。沟口小学毕业后做过多种职业，曾到黑田清辉的洋画研究所学习。1920 年他进日活向岛制片厂做助导，1923 年推出处女作《爱情复苏日》后，到 1934 年一共拍了 50 多部无声影片，可惜现在只有其中四部——《故乡之歌》、《东京进行曲》(1929)、《旭日光辉》(1929) 和《白绢之瀑》——有拷贝存世。他在 1930 年拍了日活第一部有声电影《故乡》后，到 1956 年 8 月 24 日逝世前共完成有声片 38 部，但其中九部的拷贝今已散佚。

影片多达 92 部的沟口健二不是没有劣作和平庸之作，但其创作领域相当大。他拍过侦探片、通俗剧、讽刺喜剧、表现主义风格及军国主义调子的电影，以及左翼无产阶级的倾向影片。他最擅长处理艺道生涯和女性悲剧的题材，在 1936 年先以《浪华悲歌》和《祇园姐妹》奠立了日本电影自然主义的写实风格，继以《爱怨峡》和《残菊物语》完成其卓绝的"一个场面、一个镜头"的长镜头表现技法。沟口这些优秀影片，既细腻深刻地剖析了女人被玩弄和被牺牲的悲惨命运，也温情而动人地描写了女人的爱情怎样救赎了男人的灵魂。

战争期间，沟口倾力摄制了调子庄严、形式华美的古典复仇剧《元禄忠臣藏·前后篇》，替战后 50 年代他那几部时代剧的卓越创作开了先

河。1952年他推出改编自井原西鹤（1642—1693）名作《好色一代女》（1686）的《西鹤一代女》，由田中绢代（1909—1977）主演，以史诗和画卷的形式在银幕上呈现日本的历史世界，让意大利威尼斯影展的众审查委员大开眼界，获赠最佳导演奖。1953年夏，沟口健二偕田中绢代等访问罗马后亲赴威尼斯参加影展，他的新作《雨月物语》排在第五天（8月24日）晚上放映。影片放映前观众没有鼓掌，但映至中途，突然响起了两次掌声。一次是京町子在月光下裸浴和森雅之调情场面之后，另一次是水户光子和小泽荣在凉亭中和解之后。映毕更是满场一致的热烈掌声，令在场的沟口健二喜上眉梢。11天后公布获奖名单，《雨月物语》果然不负众望名列榜首荣获银狮奖（该年没有颁发金狮奖）和意大利批评家奖。

沟口电影那种如诗似画和悲壮缠绵的古典情调，在1954年再次呈现于《山椒大夫》和《近松物语》两片中。前片替沟口赢得另一座银狮奖。由于沟口连续三年在威尼斯获奖，而其作品的东方色彩又令人陶醉，他在欧洲遂取得至高无上的声誉。他的长镜头表现手法尤其受到法国影评人和新一代导演的赞赏。安德烈·巴赞（1918—1958）、亚历山大·阿斯楚克（1923—　）与埃里克·侯麦（1920—2010）都撰文推崇他。演员和导演让·杜谢（Jean Douchet，1929—　）认为："沟口之于电影，等同巴赫之于音乐，塞万提斯之于文学，莎士比亚之于戏剧，提香之于绘画，是最最伟大的。"而让-吕克·戈达尔（1930—　）和雅克·里维特（1928—　）亦分别在《轻蔑》（1963）的结尾和《修女》（1965）全片，先后向沟口的《山椒大夫》与《西鹤一代女》作仿效式的致敬。

沟口健二的优秀电影，虽然艺术气氛很浓，可以成为学术研讨会的话题，但世俗情味也很重，即使在电视的荧光屏上看，视觉效果虽然大打折扣，但透过他俯瞰人生的冷静观照，影片的幽怨故事与坚强人物还是令人异常感动和低回不已的。

主题、人物与技法

香港的陈辉扬（1962— ）在《浓出悲外 俯鉴尘寰》一文（载《梦影录》，香港：三联书店，1992）中认为："沟口的电影，如奈良朝的艺术作品，实是只有从沉痛的经验和庄严的信仰里，才能产生的艺术。从《残菊物语》的浑然天成，到《西鹤一代女》的细致微妙，《山椒大夫》的博大精深，至《近松物语》的委婉动人，这些经典作都展示沟口在电影艺术上的心路历程。"（第223页）他又指出："回忆是沟口后期作品的一个重要母题，在《西鹤一代女》中，更成为隐伏的主题，而《山椒大夫》（1954）的'故事'亦是由回忆所展开，被誉为沟口巅峰之作的《雨月物语》（1953），则[表象]集体记忆和个人梦魇的互涉，于幽明之间，母题呈分裂、复合各种变化，逾越了超现实与现实的界限。"（第230—231页）

《雨月物语》的策划人辻久一（1914—1981）在《关于〈雨月物语〉》（黄玉燕译）中表示："《雨月物语》里，森雅之那被色欲与物欲迷住的男人本性，京町子象征被当作色欲和享乐的对象的女性，小泽荣（荣太郎）则是个迷于权势欲的人，那副德行令人不忍卒睹，而田中绢代的命运，是个为那种深情地牺牲奉献的一个女性，这些巧妙地浑然交织在一起构成了人间世界。"（《联合文学》第十卷第三期，1994年1月号，第161页）

佐藤忠男在《沟口健二的世界》（陈笃忱、陈梅译，北京：中国电影出版社，1993）里，对沟口的"仰视与俯瞰"技法曾简述如下："沟口是一位最喜欢用升降机拍摄俯瞰镜头，同时也常在摄影棚里挖些沟渠，将摄影机放在低处用仰角拍摄的导演。在《白绢之瀑》和《西鹤一代女》中，他就是将摄影机放在河滩上来拍堤上和桥上，以形成一幅极其优美的仰角画面；在《残菊物语》中，描写花柳章太郎与森赫子在壕边上边走边谈的长镜头移动摄影，也是将摄影机放在低于地面的壕内拍

出的仰角镜头,这些画面至今令人难忘。"(第229页)

2006年10月31日至12月27日,东京国立近代美术馆的电影中心曾举行名为《殁后50年 沟口健二再发现》的沟口健二电影回顾展,放映了34部现存的沟口影片和新藤兼人的纪录片《沟口健二的生涯》(1975),是战后最完整的沟口健二回顾展。2013年5月18日至6月7日,东京涩谷的Cinemavera亦举行规模较小的沟口健二回顾展,放映了19部沟口影片和须川荣三重拍《浪华悲歌》的《大阪之女》(1962)。要了解沟口健二的伟大,最好能够在戏院里观看他现在仅存的34部电影。

② 高雅淡洁的小津安二郎

2013年12月12日是小津安二郎诞生110周年的纪念日，也是他50周年的忌辰。世界有不少城市，包括东京、香港和北京，在2013年12月都有放映他的电影向他致敬。

名匠与电影之神

一向被我们称为电影大师或巨匠的小津安二郎，在日本被冠上的尊称往往是"名匠"（大师在日文里是高僧）。原来松竹公司对旗下的著名导演有一定的称谓，按照宣传部的区分，"巨匠"是木下惠介和涩谷实，"才匠"是大庭秀雄、原研吉和中村登，而配称"名匠"的只有小津安二郎一人，其地位比巨匠更崇高。1983年，松竹为配合井上和男的纪录片《我活过了，但：小津安二郎传》的公映，特别举办了精选四部杰作（《东京物语》、《彼岸花》、《秋日和》与《秋刀鱼之味》）的小津安二郎作品展。当年编印的场刊，就一贯专称小津为名匠。在日本，小津除了是名匠外，也被尊奉为"电影之神"，一如小津生平最佩服的作家志贺直哉被人称为"小说之神"。

海外的名声

小津的扬名海外，始于英国伦敦。1958 年，英国电影协会把第一届的萨瑟兰奖授予《东京物语》，该奖是颁给"本年度在国家剧院上映最有原创性和想象力的影片"的导演。1965 年，法国新浪潮导演特吕弗曾批评小津的电影是死的电影，因为影片最常见的场面，是几个老人围坐一桌，暮气沉沉地吃喝闲聊。摄影机亦纹丝不动地在拍摄，完全缺乏电影的跃动感。但十年后特吕弗到访东京时却推翻前说，承认当年只看过一部小津的电影，所以产生错误的印象。近日他连续看了《秋日和》、《东京物语》和《茶泡饭之味》，却发现小津的电影有非凡的魅力。拍摄了纪录片《寻找小津》(1985)的德国导演维姆·文德斯是小津的崇拜者，他认为小津的全部作品对他来说简直是一部长达一百小时的电影，而"这一百小时在我心里是世界电影中最神圣的宝藏"。

2012 年 9 月，英国《视与听》公布了该电影杂志每十年举办一次的世界十大电影票选结果。小津的《东京物语》除在 846 位影评人之间取得 107 票高居世界十大电影的第三位外，复荣获 358 位导演的 48 票成为电影史上的最佳影片。美国著名电影学者戴维·博维尔曾赞扬小津，认为"没有一个导演比他更接近完美的境界"。

美学观与电影风格

已故的美国影评人罗杰·伊伯特在《伟大的电影》(桂林：广西师范大学出版社，2012) 中表示："每个热爱电影的人早晚都会遇上小津。他是所有导演里最安静，最温柔，最具有人文关怀，也最平和的一位。

但他的电影里流动的情感既深刻又强烈，因为它们反映了我们最关心的事情：家长和孩子，婚姻或独身，疾病和死亡，以及相互之间的关怀。"（第 223 页）

2013 年 6 月，南海出版社刊行了小津安二郎著、陈宝莲译的《我是开豆腐店的，我只做豆腐》，透过小津历年所撰写的文章、书信和语录，呈现一个自我剖白的小津安二郎，是小津迷必读之书，有助于了解小津的艺术与人生。以下是该书谈及电影的一些有趣摘录。

"……摄影机的位置很低，总是采取由下往上拍的仰视构图。这始于喜剧片《肉体美》的场景。虽然是在酒吧中，但拍摄能用的灯比现在少得多，每次换场景就要把灯移来移去，拍了两三个场景后，地板上到处是电线。要一一收拾好再移到下个场景，既费时也麻烦，所以干脆不拍地板，将镜头朝上。拍出来的构图不差，也省时间，于是变成习惯，摄影机的位置越来越低，后来更常常使用被我们称为'锅盖'的特殊三脚架。"（第 17 页）

"我常和野田高梧一起写剧本，窝在茅崎一两个月。"（第 17 页）

"有这样的文法。摄影机轮流拍 A 和 B 对话的特写时，不能跨过连接 A 和 B 视线的那条线……但我个人认为这个'文法'有些强词夺理。我拍特写根本不管是否跨过联结 AB 的线。这样一来，A 的脸向左，B 也向左，他们的视线没在观众席上交叉，但一样能拍出对话的感觉。使用这种拍摄方式的，全日本大概只有我，恐怕全世界也只有我一个。"（第 44 页）

"我……是一个非常乖僻别扭的导演，淡入、淡出，还有重叠，这二十五六年来一次也没用过。我认为即使不用这些技术，一样能如实传达感觉。"（第 45—46 页）

"我认为电影没有文法，没有'非此不可'的类型。只要拍出优秀的电影，就是创作出独特的文法，因此，拍电影看起来像是随心所欲。"（第 147 页）

原节子和其他女演员

"……据说原节子不会演戏,我还有点担心,结果是杞人忧天。依我看,她不是用夸张的表情,而是用细微的动作自然表现强烈的喜怒哀乐的类型。"(第 18 页)

"演过我电影的女演员中,原节子和高峰秀子很优秀。她们都能准确无误地领会我的想法,诚挚地表现出来。"(第 75 页)

"我拍了二十多年的电影,像原节子那样能够深入理解角色并展现精湛演技的女演员非常罕见。虽然她的戏路有点窄,但若有适合她的角色,便能展现富有深度的演技……我认为她是日本最好的电影女星。"(第 77 页)

"山本富士子不愧是大映的珍藏级明星,充分具有成为一流演员的素质。我最佩服的是她没有任何习癖……她……天真诚挚,没有电影人的世故。而且悟性好,也很热心,不怕吃苦。"(第 149 页)

"有马稻子、久我美子等当今一线明星,事实上都很努力,认真工作。"(第 150 页)

"岩下志麻是十年才出一个的纯情类型,具有松竹女星的气质。冈田茉莉子演带点滑稽的角色相当出色,无人能出其右。"(第 157 页)

曾主演或助演小津影片的优秀女星,除了上述的七位外,还有曾当选"影史十大女优"的田中绢代、山田五十铃、高峰三枝子、京町子、香川京子、岸惠子、若尾文子,以及杉村春子、木暮实千代、淡岛千景、新珠三千代和司叶子等人。因此看小津的电影,也是认识和欣赏日本杰出女演员的大好机会,日本片影迷千万不要错过。

我的小津时刻

最初认识小津，是读到佩内洛普·休斯顿在《当代电影》（1973）里对他的高度赞扬。1966年11月，在香港大会堂剧院看了《东京物语》（1953），生平第一次看他的戏，观影时屏息静气，散场后大为叹服。其后在香港、东京、阿德莱德和堪培拉，数十年来继续在电影院中追看小津的电影，迄今看了逾九成他的现存作品。书写小津却在看《东京物语》之前。1965年10月8日，香港的《中国学生周报》刊登了我的《日本电影的光辉》。文中有云："最受日本观众爱戴的是小津安二郎，在国内获奖最多的亦是他。他影片的剧本多为自身与野田高梧的联合创作，题材虽局限于日本传统家庭的范围中，但手法严紧，情味温纯，很有深度。他战后拍片极为精工，故作品不多。"当年仅有20岁，所知甚少，写稿全凭一点兴趣和一片热情。1974年12月10日，《中国学生周报》的"电影感"专栏，又刊登了我的《秋刀鱼之味》，文章不长，内容如下：

> 小津安二郎的遗作，越看越有味道。平淡的剧情，单纯的电影手法，轻缓的过场音乐，静止的镜头，熟悉的演员，一切都似乎缺乏想象与变化；然而慢嚼静思之下，味的深醇、色的雅致、理的平易和感情的幽曲动人，在在都证明导演是一位独特的电影大师。
>
> 小津用生活的琐事来编织他那些高妙的作品。他取材于家庭伦理，他细腻描绘父母与子女的关系。父母把儿女养育成人，眼看儿子成家，安排女儿出嫁，逗戏孙儿说话，晚年感到寂寞、忧伤和无依之余，还要遭逢痛失老伴的悲苦。从亲情的逐渐冷淡，友辈的漂泊凋零，以及社会风气的激剧变

化,处处都可以窥见传统的消逝与生命的无常。

小津早年的影片,节奏与镜头比较流动,而刻画儿童心理也异常成功。中年以后,渐次限制自己采用最自然朴实的电影技巧。一九五三年的《东京物语》还有两次镜头移动和一个突接,到六二年的《秋刀鱼之味》,虽然加了色彩,自始至终,全是干净利落与从容不迫的割接。

小津的作品,多出现户内的中景和近景,画面极端优美;不过他的外景尤其令人难忘:阳光的普照,景物的佳妙,结构的均衡,以及情韵的丰富,次第使人如沐春风,如临胜景,如观名画,如忆旧梦般地回味无穷。

小津的电影,是斗室内静止的花瓶,将榻榻米上日本家族的悲欢忧怨,反照无遗。人的理想与挫折,人的命运与孤寂,点点滴滴,都有迹可循。

秋刀鱼一名三摩或青串鱼,形略似鳓鱼而喙上无针,体圆而细长,腹底稍垂下恰呈刃状,秋天群涌于海湾而易捕,多产于太平洋一带。其肉味本来不美,算不上是上等的馔品。

然而秋刀鱼在小津里翻起的浪花,细看来却不单是浪花,乃是生命之流。

时光流逝,世纪更迭,唯对小津的好感丝毫未变。再读四十年前的旧文,重温昔日的所感所思,有无以名状的感慨。

3 寻找成濑巳喜男

1935年，成濑巳喜男（1905—1969）的有声片《愿妻如蔷薇》被《电影旬报》选为当年最佳电影。该片于1937年4月在美国纽约以《Kimiko》之名公映，但未获好评。成濑生前只在日本有名气，逝世后在欧美仍然寂寂无闻，待去世十五年、1984—1985年他的大型回顾展在芝加哥和纽约等八个城市巡回展出后，才引起美国文化界的注意。拍过电影的美国作家及评论家苏珊·桑塔格（Susan Sontag，1933—2004）在生前曾大力推荐成濑为电影大师，令他的美国声望逐渐提升。2015年是成濑110岁的冥寿，也是其杰作《浮云》（1955）问世的60周年纪念。希望大陆、台湾和香港的电影文化机构，能够在2015年举办有规模的"成濑巳喜男回顾展"，好让华语的电影观众，有机会在戏院欣赏他那些不可言喻和自然质朴的电影杰作。

成濑巳喜男向被公认为日本五大导演之一，他的杰作《浮云》也曾多次上榜日本十大电影的前四位。小津安二郎曾经说过，他不能拍摄的电影，是沟口健二的《祇园姐妹》与成濑巳喜男的《浮云》。成濑擅长描写女性与家庭，特别着意刻画夫妇和男女的关系。台湾导演侯孝贤（1947— ）与杨德昌（1947—2007）都非常欣赏《浮云》。1992年两人响应英国《视与听》的投选邀请时，不约而同地推举《浮云》为世界十大电影之一。香港导演许鞍华（1947— ）在2002年和2012年的两次

投选中，亦先后选了《浮云》为世界十大电影之第五位与第六位。

根据黄仁《日本电影在台湾》（台北：秀威信息科技，2008）书中的附录"1915—1945年台湾公映之日本电影片目"（选录）显示，从1915年到1945年，约有20部成濑巳喜男的电影在日本统治的台湾放映，而据另一个表"1950—1972年台湾上映之日本电影片目"所显示，在战后这23年上映的604部日本片中，只有一部《艳妓》（1960，成濑巳喜男与川岛雄三合导，原名《夜の流れ》）是成濑的作品。回看中国大陆的情况，1985年10月，在北京的"日本电影回顾展"中放映的40部影片里，代表成濑的影片亦只有一部《浮云》。至于在香港，则观看成濑的电影的机会比较多。1987年第11届香港国际电影节举办的"成濑巳喜男电影回顾展"，就放映了他的20部电影，包括曾入选《电影旬报》年度十大电影的《别离》（1933）、《每夜的梦》（1933）、《饭》（1951）、《妈妈》（1952）、《闪电》（1952）、《兄妹》（1953）、《晚菊》（1954）、《山之音》（1954）、《浮云》、《流》（1956）与《乱云》（1967），以及十大不入但十分优秀的《女人踏上楼梯时》（1960）、《放浪记》（1962）和《情迷意乱》（1964）等。1992年2月，香港艺术中心推出"日本大师补遗——成濑巳喜男特辑"，放映了他的《浮云》、《骤雨》（1956）、《乱云》与《娘、妻、母》（1960）。1995年8月和10月，香港艺术中心又重映了成濑的《闪电》、《兄妹》、《浮云》和《骤雨》。1997年春，第21届香港国际电影节公映了成濑的《女人的哀愁》（1937）。

中文电影书刊中的成濑

由于在大银幕上欣赏成濑巳喜男的影片的机会有限，不少影迷于1980年代起就通过录像带、VCD和DVD去观看成濑的电影。如有兴

趣进一步研究，就会参考一些评论成濑巳喜男的文章。1985年，台北志文出版社印行了佐藤忠男著、廖祥雄译的《日本电影的巨匠们》，书中评论成濑巳喜男的专章长达28页（第129—156页）。根据佐藤忠男（1930— ）的介绍，成濑巳喜男生于东京四谷，父亲为裁缝，因家境贫穷，成濑15岁就进入松竹蒲田制片厂当小学徒，性格极为沉默寡言，在制片厂做了十年副导演才升任导演，于中日战争爆发后拍摄了叙述父亲同意长子升学的《劳动的一家》（1939），把贫穷家庭的清寒生活描写得很真实，是一部能使人体会到穷人悲哀的日本传统庶民电影的杰作。佐藤认为："成濑巳喜男描写到处有的平凡家庭，到处有的日常生活，而从中酿出无与伦比的温暖情感……小津的电影给人的印象是中规中矩地在一定的形式中产生的美术品，相对地，成濑的电影好像在路过的小巷子里，无意中在开着门的人家门口窥见的庶民生活断面，乍见之下，给人一种漫不经心而直爽的印象。那种温柔而和蔼可亲的感觉，别有一番风味。"（第152页）佐藤又称赞成濑的电影："在成绩最好的一九五〇年代，与原著者林芙美子、编剧家田中澄江与水木洋子合作的一系列作品，都可说是能胜过小津安二郎作品的杰作。"（第153页）

1992年6月，在台北出版的第29期《影响电影杂志》，刊登了介绍日本电影黄金时代四位巨匠（小津安二郎、沟口健二、成濑巳喜男、山中贞雄）的特辑（第70—125页），收录了林智祥评论成濑的三篇文章：《作者中的作者》（第91—95页）、《成濑三口组》（第108—110页）与《〈闪电（稻妻）〉》（第118—119页）。林智祥在《作者中的作者》中认为，成濑是个谨守岗位的制片厂导演，有一贯的主题，"和沟口一样，善于刻画女性角色的心理……又和小津一样，执着于日本传统的家庭伦理……成濑片中的女性从来不会像沟口的那样，步上某种仪式性的自我牺牲……小津着重在不同世代的直系关系，成濑则偏好旁系的家族成员关系"（第93页）。林智祥又推许成濑实而不华的电影风格，谓"从三〇年代起，成濑三四十年的制片厂生涯磨炼出极为洗练、圆熟的导演技

术，他经营出来的镜头也许不像强烈风格家那么抢眼，或华丽，或新奇，或搞怪，但是时常令人激赏其恰到好处，镜头的长度或摄影机的角度皆不容增减半分。在其中，自然流露'作者'个人的独特风格。"（第93页）林智祥并进一步分析了成濑的"回头一望的演出法"、"视线连戏法"和"室内外交界处的摄影法"。（第93—95页）

1997年11—12月在台北出版、总号第90期的《电影欣赏》双月刊，是"日本通俗剧"的专号，收录了评论小津安二郎、成濑巳喜男、山田洋次、沟口健二与木下惠介五位电影作家的十篇文章，包括和成濑有关的以下三篇：范健佑的《怀才不遇的电影大师——成濑巳喜男》（第43—55页），李达义的《成濑的历史悲歌》（第56—60页）和姚立群的《与芙美子共餐》（第61—65页）。其中李达义之文论述《稻妻》、《兄妹》与《浮云》三部影片，姚立群之文畅谈成濑改编林芙美子的遗作《饭》，而范健佑一文的结论是成濑的作品有如宝山一样深奥有趣，提醒观众："不妨注意一下每部电影中经常会出现的东西，如下雨、刮风、飘雪，导演经常利用这些自然现象来暗喻男女主角的心情；此外还有以一、二楼的相异点来划分界线；另外就是二人平行走路的部分很多，究竟什么样的人才有资格并肩走路呢？"（第50页）。范文在注释后附录了逾四页的三个表，即电影的小说原著表、成濑巳喜男年表和成濑巳喜男电影年表，甚有参考价值。

上引台湾书刊的成濑资料，先后出版于1985年、1992年和1997年，但早在1963年，北京的中国电影出版社已刊行了岩崎昶著、钟理译的《日本电影史》，书中第八章第八节有两页多谈论成濑巳喜男。岩崎昶（1903—1981）指出："他既像小津那样对于日本的'家庭'抱有无穷的兴趣，同时又和沟口一样，集中精力描写日本的'妇女'。"（第259页）"成濑描写的家庭不同于小津的'家庭'，它只有横的关系。成濑影片的中心主题，不是父母和子女的关系，而是夫妻关系。"（第260页）"根据他的厌世主义，成濑对人的看法大概就是这样：不仅是夫妇

之间的关系,凡是所谓男女的爱情,都是既不神圣也不崇高的。男人们就像动物一样没有骨气,只顾自己,而且是好色之徒。而女人们尽管明知这样的男人是庸俗之辈,可还是要爱他们,照顾他们,或是因为性的关系而使他们凑在一起。"(第261页)

岩崎昶这本书原名《映画史》,1961年东京东洋新报社出版,两年后即有中文译本。《映画史》刊行的前两年,三十多岁的约瑟夫·安德森和唐纳德·里奇已出版了他们的英文经典大作《日本电影:艺术与工业》,初版刊于1959年,厚456页;第二版刊于1982年,厚526页。新版只添增了附于书末的两篇附录和两份参考书目,对初版从第19—428页的17章文字,完全没有任何修改。这四百多页的原著,51年后才终于有中文译本,由张江南、王星译,长春的吉林出版集团于2010年出版,本来对读者来说是一大喜讯,但翻阅一下,却令人感到失望。此书的第15章评论了九位导演,成濑已喜男是第四位。他那一节的次段第一句,英文原文是:"Naruse's view of the world, if one of the most consistent, is also one of the least comforting."(第363页)含义是:"成濑对世界的看法可说是前后一致,而又总是令人深感不安的。"中译本把这简单易懂的一句翻译为:"成濑的世界观既是大部分人坚持的,也是少数人感到欣慰的。"(第327页)无疑是明显的误解和错译。一斑窥全豹,看来这个译本是不可信赖的,读者最好还是直接阅读原著。侨居东京逾半世纪的唐纳德·里奇(Donald Richie, 1924—2013),于1965年和1974年只出版了专论黑泽明和小津安二郎的两本名著,推荐成濑已喜男的责任遂由奥蒂·波克(Audie Bock, 1946—)与凯瑟琳·罗素(Catherine Russell, 1959—)二人接棒完成。波克于1984年为芝加哥艺术学院电影中心主办的成濑回顾展编写了厚33页的《成濑已喜男:日本电影大师》,介绍了他的25部电影。而罗素经多年研究后由杜克大学出版社刊行了她的《成濑已喜男的电影:女性和日本现代性》(2008),书厚465页,中译本由张汉辉(连城)翻译和上海复旦大学出

版社出版。

曾多次主演成濑的影片的高峰秀子（1924—2010），在她的自传《从影五十年》（盛凡夫、杞元译，北京：文化艺术出版社，1986）中，有一章特别怀念成濑巳喜男（第242—249页），并戏称他为"坏叔叔"，因为成濑曾说童星时代的秀子很爱卖弄聪明，是个不讨人喜欢的孩子。而且成濑对摄制组的人确实很坏：他从来不给任何人提前看分镜头剧本。高峰说成濑的言谈少得给人一种似乎阴险的错觉。"我不记得从他那里学到过什么演技，他总是一言不发，于是我也就一言不发地去表演。结果，谁也没有讲什么，一个镜头就被通过了，接着，我便不发一言地开始表演下一个镜头的戏。"（第244页）"我参加演出的《售票员秀子》《稻妻》《妻子的心》《流》《胡闹》《女人步上楼梯时》《流浪记》《乱》和《浮云》等影片，全都是以穷街陋巷为舞台，反映庶民生活的作品。他导演的影片，镜头里经常是垃圾遍地的景象、破旧的工人住房，捞面和茶泡饭以及其貌不扬的男女。另外，插入的画面准有化装广告人上场。这就是成濑巳喜男的电影世界。"（第245页）

有关成濑战前作品的论述，可以参考山本喜久男（1931—2000）的巨著《日美欧比较电影史——外国电影对日本电影的影响》（郭二民等译，北京：中国电影出版社，1991）。彼德·海（Peter B. High）在《帝国的银幕：十五年战争与日本电影》（杨红云译，北京：中国电影出版社，2012）中，亦有谈论成濑的《劳动者一家》（第135—137页）。在30年代，黑泽明曾当过成濑的助导，所以四方田犬彦（1953— ）在《日本电影100年》（王众一译，北京：生活·读书·新知三联书店，2006）的这段短评分外有趣："在黑泽明耀眼光环的映衬下，其他人很容易黯然失色。但成濑巳喜男在50年代还是取材于林芙美子原作，拍摄了几部细致、圆熟风格的电影。他喜欢表现的主人公与黑泽明的主人公正好相反，忧郁而优柔寡断，必须依靠和他人的关系才得以存在。如果日本电影中有合适用"女性风格"来形容的导演的话，那就是这一时

期的成濑巳喜男了。"（第 154 页）

2008 年桂林的广西师范大学出版社出版了汤祯兆（1969— ）的《日本映画惊奇：从大师名匠到法外之徒》，书中有三篇评论成濑的文章：《成濑电影的视线内在节奏》（第 36—39 页），《成濑电影中的女性芳心》（第 40—41 页），和《浮云蔽白日》（第 42—49 页）。罗展凤在其推荐序《日本映画评论达人：汤祯兆》里说："我看汤祯兆在撰写成濑巳喜男的文章中引述历年来各学者对这位导演在灯光与镜头方面语法运用的研究，就大为欣赏。读罢此文，方知日本有很多学者如何为成濑巳喜男的电影语法下过工夫，加深了我对其电影里有关'外廊为中心'的注目……最后，汤祯兆再以成濑的著名杰作《浮云》做结构对比，从天气温度、场景以至光暗运用等层层揭开，更是一次从电影展开的人心解读。"（第 7 页）

延伸阅读

《成濑巳喜男回顾》，梁慕龄编，香港：市政局，1987。收录了莲实重彦著、厉河译的《与"重估时代"的不幸相对抗》（第 2—6 页），莲实重彦访问、厉河译的《访问摄影师玉井正夫》（第 16—20 页），《20 部电影节目简介》（第 23—35 页），和《成濑巳喜男作品年表》（第 46—48 页）。

《然后有了光——22 位导演作品选析》王瑞祺著，香港：香港电影评论学会，1998。收录《步与浮云齐——谈成濑巳喜男的代表作〈浮云〉》一文（第 100—111 页）。

《日本战后电影史》，小笠原隆夫著，苗棣、刘凤梅、周月亮译，北京：北京广播学院出版社，2001。收录《成濑电影的结构——摄影机位

置和偶然性支配以及主题》一章（第 155—176 页）。

《日本电影十大》，郑树森、舒明著，上海：上海书店，2011。收录《成濑巳喜男》（第 98—113 页）与《成濑巳喜男全片目》（第 225—227 页）。

《日本电影大师们》第一册，佐藤忠男著，王乃真译，北京：中国电影出版社，2013。收录《成濑巳喜男》一章（第 1—46 页）。

《日本电影大师》，奥蒂·波克著，张汉辉译。上海：复旦大学出版社，2014。收录《成濑巳喜男》一章（第 127—188 页，后 31 页是成濑巳喜男作品年表）。

4　气壮山河黑泽明

1991年9月27日，为期十天的东京国际电影节在初秋的东京举行，放映活动通过九组节目同时进行。其中的"特别招待作品"单元一共介绍了20部国际名片，包括专诚向世界电影大师致敬的两部新旧作品：萨蒂亚吉特·雷伊的《陌生客》（1991）和黑泽明的《七武士》（1954）。为了配合《七武士》完整版本（207分）的公映与满足云集东京的世界影坛人士的期望，影展当局在10月2日下午隆重举办了黑泽明记者招待会，好让众人一睹这位生于1910年的高龄电影大师的风采。

东京答客问

招待会在一间大酒店的厅堂举行，81岁的日本国宝级大师黑泽明由女翻译奥蒂·波克（Audie Bock）陪同出席。佩戴墨镜的黑泽明头发稀疏花白，但视听反应良好。和外国记者会面，对他来说已是家常便饭。波克女士是美国的日本电影专家，曾将黑泽明的自传《蛤蟆的油》译成英文，是黑泽最信任的英语翻译员。黑泽明虽然懂英语，自始至终都很专心聆听波克的翻译。到场的日本及外国宾客约有150位，一共提

出了 20 多个问题。黑泽明语调从容，对每个问题都迅速回答并详细解释，完全没有一点架子。一问一答，全部透过英日与日英的翻译进行。

外国记者的发问，大部分有关黑泽明的个别作品和他的导演心得，其他则涉及日本电影和亚洲电影诸问题。以下按照主题来区分，简述一下黑泽明的解答内容。

《七武士》——《七武士》有不同版本的拷贝，1954 年在威尼斯影展放映的删剪本有违我的意愿，只有 3 小时 27 分的完整本可以被接受。曾经在海外流通的一个拷贝，只有 2 小时 44 分，那并不能代表我的创作。刚才有人提出以前看过《七武士》的一些场面，是今次放映的足本所没有的，那恐怕是我没有拍摄过的镜头。（全场哄然大笑）《七武士》的最后一场雨中大战，雨是用灭火喉营造出来的人工雨，非常逼真。那场冲锋陷阵的搏斗很是激烈，一发不可停止，我用了几台摄影机拍摄，效果极佳。

改编莎剧——改编莎士比亚的戏剧，《蜘蛛巢城》用了日本的战国时代为背景，和莎剧原著《麦克白》的历史时代很相似，而日本亦有像麦克白那样的历史人物。《乱》源出莎剧《李尔王》。英国影评人认为《乱》比《李尔王》乐观，这是见仁见智的问题。《李尔王》给人一种绝望的感觉。《乱》的结尾，盲人在城墙上惊慌后退，握在手中的佛像卷轴掉落地上散开，这象征了佛陀不能救众生。要改善人的处境，只能靠人自己的努力，不可以寄望于神佛。

新作品——我第 30 部影片的剧本已经写好，但内容要保密，暂无可奉告。因为消息若一传开，记者就会猜测，那些角色最适合由谁人来演。这会引致诸多不便，影响到我的挑选演员与分配角色。估计这部新作可在 1993 年完成。

排练演员——导演一个剧本，有时要排练几个星期，每天都排练。近年用录像机拍下排演的情况，可以仔细观察工作的进展，发现有多余的部分，就考虑删去。拍摄外景时，常常被现场实况所左右，可以用

"一个场面、一个镜头"的拍法，开动几台摄影机连续拍下去，再从不同的角度来剪接。所以20分钟的排演，结果只剩下16分钟的戏，有四分钟被删去。画面的影像处理，亦每每在排演中得出结论。我一方面和摄影师商量，另一方面亦参考演员的建议。例如《在底层》有八个角色的一场群戏，演员喜欢站在哪里，位置如何移动？也听听他们的说法。我不想强逼他们接受我的意见。

三船敏郎——三船敏郎在《七武士》、《用心棒》与《红胡子》中的演出，我看并不过火，貌似夸张，其实很配合角色。如果将角色的激情——愤怒与叱喝——缓和下来，角色就减少了吸引力，变成平淡乏味。精彩的打斗场面有赖剪接，但演员的表现风格也起了决定性的作用。像《用心棒》中三船敏郎的挥利刀断敌臂可为一例。三船的身手非凡，快如闪电，可以一口气连续斩杀十几个人，没有另一位演员比他敏捷。《椿三十郎》末尾的决斗，三船敏郎与仲代达矢对峙良久后才一触即发，仲代立即血如泉涌地中剑倒地。如果不是这样速战速决，三船有可能自己斩伤自己。

夫子自道——有人认为我的电影接近西方风格，不像日本风格，我不能同意。以人的衣装作比喻，穿着西服的日本人外表看来西化，内里还是不折不扣的日本人。即使是受西方教育的日本人，骨子里和同时代的一般日本人无异，也是怀抱着日本精神。我没有受歌舞伎的影响，但却深受能剧的影响。我抱有陀思妥耶夫斯基式的强烈情感与人道主义精神，本来无意当电影导演，入这一行纯属偶然。我喜欢和尊敬的日本电影导演为数不少，但却不想举出任何一位的名字。

女导演——男导演与女导演的差别，不在智慧的高低，而在感情和感性的不同。但当导演要承担很大的体力劳动，对女性而言这是个难题，因此女导演的人数极少。

日本电影——以前日本拍制了很多非常优秀的影片，现在则是佳片难求。水平低落的原因主要有两个。一是现在的影片制作权被商业推销

员所操纵,而非掌握在艺术创作者的手中。50年代的情况就不一样。那时我们要开拍什么戏,可以自由地放手搞。公司既无限制,又无要求,因此才容易产生好的作品。二是现在缺乏好的电影剧本。以前有很多好的编剧,而不少导演——包括我自己——也大量撰写剧本。现在编剧人才比较差,好的剧本得来不易。一般年轻的导演,由于未受过编剧训练,自己不会写剧本,也不肯先做几年编剧后才当导演。

亚洲电影——在影展中,一些优秀的亚洲电影未能吸引观众,我对此感到痛心。但亚洲——例如台湾——就出现了令人刮目相看的好电影。那些影片的导演,很可能精心研究过日本的经典影片。反而日本的年轻导演似乎没有做过这番功夫。所以他们的成绩,就比不上亚洲其他地方的一些导演。

亲笔签名——在一个多小时的问答中,黑泽明还透露了一件有趣的事。原来多年以来,他都收到很多影迷的来信。他工作繁忙,自然不可能逢信必复。但从1990年开始,他每年都给儿童小影迷寄上亲笔签名的圣诞卡。由于要寄出的卡多逾千份,所以一到十月,他就要开始在圣诞卡上签名,并引以为乐。

30多位与会者在问答结束后,纷纷拿着和黑泽明有关的书本、电影海报与宣传小册子请他签名留念。黑泽明近十年曾经多次访问欧美为他的影片做宣传,早已习惯了为外国的仰慕者签名。定眼一看,他龙飞凤舞的亲笔签名,不是直写的汉字"黑泽明",而是横书的洋文"Akira Kurosawa"。

武者的踪影

1998年9月6日黑泽明导演于东京寓所逝世后,在日本和世界各

地都引起极大的反响。哀悼他的挽词和唁电如雪片飞来，颂扬他的讣闻及文章亦刊于各地报刊。无论是政坛要员、电影界人士或评论家，都异口同声向他致以最崇高的敬意。

《朝日新闻》说黑泽明电影的影像美被全世界称赞。《伦敦时报》说他融会了壮丽的历史想象力和深厚的博爱感情。《纽约时报》称他为专制的完美主义者，具有画家的构图感、舞蹈家的律动节奏和人道主义者的温和敏感性，令两个世代十多位导演深受其影响。《新闻周刊》誉之为影坛的托尔斯泰，其毕生创作是 20 世纪一份独特的人道主义艺术遗产。

黑泽明的全部作品共有 30 部，其中 26 部拍于战后。除《白痴》（1951）一片外，其余 25 部影片都被选为《电影旬报》的年度十大电影，有三部更高居十大的榜首。可见黑泽明在生前，自始至终都受到日本电影评论界的重视。1985 年，日本政府赠与他文化勋章，1998 年他逝世后政府又决定授予国民荣誉奖，都承认和表彰了黑泽明对电影文化的贡献。终其一生，黑泽明及其影片获奖无数，连同在国外的大小奖状，起码超逾二百项。他在 80 岁那年（1990）更荣获美国奥斯卡特别名誉金像奖。

黑泽明生于明治 43 年（1910），26 岁时考进电影公司当助理导演，得遇恩师山本嘉次郎（1902—1973），打下了编导的扎实基础。33 岁那年，描写柔道英雄的处女作《姿三四郎》（1943）公映后受到好评，荣获山中贞雄奖。从 1943 年到 1951 年，黑泽明一共拍了 12 部影片，大多剖析人性的弱点，致力探讨当代社会的现实问题，颇受观众的欢迎。文艺界的青年，尤其喜爱他的影片，并受到他影片的鼓舞。其中较突出的作品，有描写革命青年未亡人的艰苦奋斗的《我于青春无悔》（1946），刻画酗酒医生与失势流氓的错综关系的《泥醉天使》（1948），和叙述青年探员追查失枪及逮捕犯人的《野良犬》（1949）。1950 年他将芥川龙之介（1892—1927）的两个短篇小说《筱竹丛中》与《罗生门》改拍成《罗生门》，片中武士遇害及妻子被奸的真相扑朔迷离，但叙事的方式很

是别致，影像的跃动和美感前所未见，遂震惊了欧洲和美国的影坛，令日本电影成功地走向世界。

1951年他再接再厉，将最心爱的作家、俄国大文豪陀思妥耶夫斯基的长篇小说《白痴》搬上银幕，影片原长四小时二十五分，被松竹公司强迫剪为两小时四十六分。因为情节离奇、演技夸张和影片被删剪过度，普遍被认为是失败之作。黑泽明的前期创作，是他的探索期，也可以称为青春无悔期。他的电影能够给予观众一种非凡的震撼，令人在战后一片废墟的社会中重建信心，倾向积极进取和力争上游。

黑泽明的中期创作，包括从1952年到1965年的11部佳作，代表了他的辉煌期，也是风云际会期。若非置身于50年代初到60年代中日本那一群才华出众的演员和技师——如三船敏郎、志村乔、山田五十铃、中井朝一、早坂文雄和佐藤胜等人——当中，取得天时、地利与人和，黑泽明或许拿不到那样优异的成绩。那个时期也是战后日本电影的黄金时代。

1952年的《生之欲》，描写一个政府官僚在死前为民请命建设儿童公园，情节感人肺腑。1954年的《七武士》，用流动的镜头捕捉激烈的战斗场面，堪称日本电影史上空前绝后的杰作。《活人的纪录》（1955）旨在反对核试验，《恶汉甜梦》（1960）暴露渎职贪污，皆表现了不平则鸣的抗议。1957年的《蜘蛛巢城》和《在底层》，分别改编自英国莎士比亚和俄国高尔基的著名戏剧，形式创新而风格沉郁，都是从舞台到银幕再创作的成功典范。《隐寨三恶人》（1958）描写智勇武士辅助流亡公主复国，首次使用宽银幕拍摄，效果甚佳。《用心棒》（1961）讲流浪武士计破土豪劣绅和狐群狗党的故事，在空间处理和角色刻画上突破了古装武士片的传统，影片的娱乐性特别丰富。翌年《椿三十郎》的末尾决斗，双雄对峙良久才闪电一招分胜负，是电影史上的难忘场面。1963年的《天国与地狱》，以绑架案点描贫富的对立，并剖析了犯人和刑警的微妙心理，剧情引人入胜。1965年的《红胡子》，片长三小时零五分，

更是集大成之作，全力刻画德川幕府末期一位侠医怎样培育弟子的医术与心灵。仁心仁术的主题理想乐观，说明人性本善；望远镜头的表现悲怆优美，写尽人生百态。地震火灾场面的雄伟和恋爱抒情画面的幽怨，处处显现出导演超群的造型能力与深厚的博爱感情。

黑泽明的晚期创作，可从1966年他56岁算起，下迄1998年他88岁逝世止，33年间他虽努力争取开拍新片，结果只完成七部作品。在1966年和1968年，他和两间美国电影公司合作的拍片计划——《暴走列车》和《虎！虎！虎！》——都先后不幸告吹。因此在1969年7月，他取得东宝公司的支持后，就和木下惠介（1912—1998）、市川昆（1915—2008）和小林正树（1916—1996）三人合组成"四骑会"影片公司，筹备独立拍片。黑泽明并以低成本和高速度完成他的首部彩色影片《电车狂》（1970）。但非常不幸，该片的卖座很不理想，令黑泽明大受打击。加上他长期受胆结石痛楚所困而不自知，遂于1971年12月22日在家中用剃刀割腕自尽，幸而及时获救。

黑泽明历时最长久的晚期创作可以称为夕阳武士期，也是他的流浪期和绚烂期。流浪是指他风尘仆仆地到世界各地求取投资，绚烂是指他的彩色电影开创了绚烂迷人的新境界。1973年他应邀到苏联开拍以中俄边境一个山野猎人为主人公的《德尔苏·乌扎拉》（1975），影片虽然得到好评和一座奥斯卡金像奖，他却不易找到新的投资者。幸而他在国外的声望日隆，非常被人爱戴和尊敬，最后得到三位美国私淑弟子——著名导演卢卡斯、科波拉和斯皮尔伯格——的拔刀相助，以及法国制片家西尔贝曼（布纽尔晚年的制片）和法国政府的鼎力支持，先后在1980年、1985年及1990年完成了两部史式形式的大作《影武者》和《乱》，以及一部由八个短梦组成的小品《梦》。稍后他亦连续拍了两套低成本的影片：《八月狂想曲》（1991）和《袅袅夕阳情》（1993）。

综观黑泽明的晚期作品，《电车狂》发展了《在底层》的主题，写贫民区的众生相很是感人，色彩的运用尤其独到。《德尔苏·乌扎拉》

写大自然的美丽与永恒，令人眼界大开。其中旷野日暮风中割草和林间急流翻转木筏的两幕救人场面，极显导演的功力。以战国名将武田信玄（1521—1573）的替身为情节中心的《影武者》和取材自莎士比亚名剧《李尔王》的《乱》，一写武田军团在天正三年（1575）的悲惨灭亡，一写战国枭雄一文字秀虎因放弃掌权引致的骨肉相残和城破人亡，都透过表现主义的手法，绘画了战争的残酷和生命的无常，洋溢着鲜艳的色彩美、古典的形式美和雄浑的映像美。

黑泽明晚期作品的缺点，是故事和人物都缺乏生趣。《梦》纯是表现主义的呈现，说教色彩太浓。首二段略有可观外，其他篇章都缺乏艺术感染力。《八月狂想曲》除了天空的巨眼及老妇结尾在风雨中的狂奔外，基本上是写实主义的作品。片中有关长崎原子弹的体验，只从日本人作为战争受害者的立场着墨，没有触及谁发动战争的问题。所以美籍日裔侄儿的道歉这一情节，徒然惹人反感。至于最后一部作品《袅袅夕阳情》，表面上是描写随笔家内田百闲（1889—1971）门下弟子对退休老师的尊敬，骨子里却暗藏了不少黑泽明的自我投影，比较老气横秋和暮气沉沉，完全缺乏黑泽明早期和中期电影的一贯活力与情趣。

黑泽明在逝世前，还在努力集资筹备开拍一部描写江户妓女的新片《大海作证》，可惜天不假年，夫复何言！还幸在 2000 年，他的忠心弟子小泉尧史（1944—　）将他未完成的剧本《雨停了》续成之后搬上银幕。2002 年，大导演熊井启（1930—2007）更替他代圆美梦，成功地将《大海作证》拍成电影。

毫无疑问，世人景仰的日本国宝黑泽明，是 20 世纪雅俗共赏的电影大师和人道主义者。他创作严谨，绝不妥协，一生钻研电影艺术之道，能将东西方的美学铸于一炉。50 年间拍摄了多部内容丰富、形式卓绝和影响深远的影片，堪称伟大艺术家而无愧。英国的《视与听》杂志在 1992 年及 2002 年曾邀请国际的电影导演及影评人选出"世界十部最佳电影"，黑泽明的《罗生门》和《七武士》，两次都被导演组选入

十大并列第九位。而黑泽明本人得票甚多，亦连续两届被同行选为十大导演的第三位，仅居于奥逊·威尔斯及费里尼之后。在《视与听》2012年的投选中，导演组亦选他为世界十大导演的第九位，虽然成绩比以前稍逊，但也是唯一登上十大名榜的日本导演。

5 百龄巨匠新藤兼人

2012年第36届香港国际电影节的大师级节目，选了高龄导演新藤兼人的近作《一封明信片》(2011)。该片在日本好评如潮，荣获多项最佳影片奖和最佳导演奖。山田洋次谓影片"像把呼唤说话直接烙印在菲林上，这真是一出与众不同、值得尊敬的作品"。周防正行的赞语是："一股强大信念，如把导演生存至今的'时间'，全部倾注到电影当中，令我折服。"《一封明信片》以《明信片》之片名3月末在香港国际电影节首映时，新藤兼人只有99岁，到了4月22日，他才满100岁，可惜他在5月29日因病逝世。新藤兼人殁后，英国的《每日电讯报》、《独立报》和《卫报》，以及美国的《纽约时报》等，都先后刊登了讣文怀念他对电影的贡献。6月28日，《一封明信片》以新的片名《战场上的明信片》在香港公映，大受赞赏。《明报》的影评人家明推许它为新藤兼人压卷之作，而也是影评人、导演和香港演艺学院电影电视学院院长的舒琪认为，该片是"一部背负着94条生命和几近3/4世纪时间的毕生杰作！不能不看"。

新藤兼人在纽约

2011年4月22日到5月5日，纽约BAM演艺中心举办了北美洲的第一次新藤兼人回顾展，向当时这位于4月22日刚满99岁的日本电影大师致敬。

这个以"幸存的强烈欲望：新藤兼人"为题的回顾展，共放映新藤兼人的11部影片，包括于北美作首映的《一封明信片》。该片刻画战争摧毁生命与家庭的惨况。一百名中年士兵在战事末期被送往前线，结果仅有六人生还。其中一个幸存者松山启太（丰川悦司）战后返家时，妻子和父亲已不知去向。他带着亡友的妻子森川友子（大竹忍）战中写给丈夫的一张明信片走访友子，才发现她一贫如洗，曾经历被迫改嫁小叔，第二任丈夫亦战死，她公公不堪打击死亡，和她婆婆绝望自杀的一连串悲剧。

新藤兼人（1912—2012）是广岛县人，1934年进入电影界，曾师事沟口健二，并努力撰写剧本。1950年他与吉川公三郎成立独立制片公司近代映画协会，1951—2010年60年间导演了49部电影。本届回顾展选映了上世纪的三部50年代、四部60年代、两部70年代、一部80年代，以及新世纪的一部电影。恍似纪录片的《原子弹下的孤儿》（1952）讲述女教师（乙羽信子）战后重返广岛寻访以前幼儿园的学生，揭露出原爆受害者的惨状。《阴沟》（1954）描写东京贫民区的生活。乙羽信子扮演心地善良的娼妇，染上梅毒性病后变得疯狂。《第五福龙丸》（1959）是根据真事改编的写实影片。1954年3月1日下午3时42分，日本渔船第五福龙丸在马绍尔群岛的比基尼（Bikini）环礁中遇上美军试爆氢弹，船上23名渔民无辜被害。

《裸岛》（1960）是新藤多次获奖与扬名世界的电影诗篇，用影像和音乐描绘濑户内海某小岛一家四口的贫苦生活。农民夫妇（殿山泰

司、乙羽信子）耕作的小岛缺水，他们每天要撑船到另一大岛，多次搬运两桶水回小岛灌溉农作物。此片是用纪录片手法拍摄的剧情片，完全没有对白，只有夫妻二人日出而作日入而息的辛劳及其长子染病不治的惨剧。黑田清己的黑白摄影和林光的出色配乐，效果非常卓越。《母亲》(1963) 再一次阐述导演一生关注的两个主题：女性与原爆。遭逢家变的再婚女子（乙羽信子）对生命恒抱希望，不放弃再作母亲。

《鬼婆》(1964) 是战国时代老妇与儿媳挣扎求生的故事，对"食色性也"有透彻的刻画。婆媳二人（乙羽信子、吉村实子）靠杀害及变卖落难武士的遗物维生，媳妇和返乡的男村民开始幽会后，老妇遂戴上恶鬼面具阻吓她晚上偷情。洋溢恐怖气氛的《草丛中的黑猫》(1968) 以平安时代的京都为背景，写述被四个武士奸杀焚烧的一对婆媳（乙羽信子、太地喜和子），死后化作黑猫厉鬼向武士展开复仇。

《赤裸的十九岁》(1970) 多用闪回交代连续开枪杀人的真实事件。19岁的贫苦青年（原田大二郎）的疯狂犯罪，源于不负责任的父亲与过劳且绝望的母亲（乙羽信子）。此片与《裸岛》皆荣获莫斯科影展的金奖。《竹山孤旅》(1977) 是失明三味线乐师高桥竹山的传记片，刻画盲人流浪生涯、母子亲情与北国四季风光入木三分。《落叶树》(1986) 是有浓厚自传色彩的作品，借老作家对少年时代的回忆，歌颂令儿子毕生难忘的母性溺爱。新藤兼人上世纪这十部名作，皆由他编剧和执导，近代映画协会出品，女主角亦是他的第三任妻子乙羽信子（1924—1994）。

新藤兼人与中国

自从中国在 1978 年开始公映日本电影后，日本演员如高仓健、栗

原小卷、中野良子与倍赏千惠子,以及日本导演如熊井启、山本萨夫与山田洋次等,已逐渐被中国观众认识,但高龄多产的编剧家和艰苦奋斗的大导演新藤兼人,由于他的电影在市场开放后的十多年从未公映,所以知道他的人不多。其实在1950—1980年代,新藤兼人是中国电影界和出版界所熟识的导演与作家。他改编自德田秋声小说的《缩图》(1953)曾在中国上映。1985年10月,在北京举行的"日本电影回顾展"亦放映了他编剧的《安城家的舞会》(1947,吉村公三郎导演)和他导演的《竹山孤旅》。在1984年10月和1986年10月,他曾赴北京参加了第1届和第3届的中日电影剧作研讨会。1987年10月1—10日,他又应中国电影家协会与中国作家协会的邀请,偕妻子乙羽信子和长女银子访问中国。1990年他78岁时,为东京电视台撰写有关日本残留孤儿问题的纪实片《望乡》,曾于7月到中国实地采访。而近60年来,他的多种著作已有中译本在中国出版,包括三部小说:《新的力量在生长》(1954)、《田中绢代》(1985)和《八公的故事》(2010),三册电影剧本:《正是为了爱》(1956)、《狼》(1957)和《地平线》(1986),以及三本电影评论:《关于日本影片〈赤贫的岛〉》(1961)、《电影剧本的结构》(1984)和《电影制作经验谈》(1991)。

 中国的电影刊物,历年都有一些介绍新藤兼人的文章。1986年12月那期《大众电影》,就有王云珍的一篇访问《新藤兼人谈电影》(第24页)。1999年的第一期《当代电影》,亦刊出倪震在东京进行的《访问新藤兼人导演》(第102—106页)。2002年第四期《当代电影》的新藤兼人特辑,收录了晏妮的《为了拍摄有生命力的作品而不断经受挫折——新藤兼人访谈录》(第23—29页)与《永不衰老的电影青年——新藤兼人综述》(第30—37页),佐伯知己的《新藤兼人之断章——电影生涯的足迹》(第38—40页),汪晓志的《新藤兼人年谱》(第41—44页)与《新藤兼人作品一览》(第45—46页),秦刚的《在讲述他人的过程中讲述自己——评析新藤兼人导演的〈配角演员〉》(第111—113页),和新

藤兼人著、汪晓志译的电影剧本《配角演员》(第114—128页)。

新藤兼人在海外最有名的电影是《裸岛》与《鬼婆》。新藤对《鬼婆》的主题有以下的说明："首先，影片想表现人们对性的达观态度。性是人的根本。其次是表现人与战争的关系……影片中主人公的丈夫和儿子都死在战场，她本人没有能力从事农业生产，于是只好选择了杀人的职业……影片通过婆媳一起杀武士的情节，表现人为了求得自身的生存能够焕发出多么大的活力和精神。"（《关于〈鬼婆〉的讨论》，载《电影艺术参考数据》1984年第14期，第51页）

背后的女人：乙羽信子

新藤兼人拍摄《裸岛》，是作为他的公司近代映画协会解散前的最后一部影片，当时的摄制班子只有13人。不料影片完成后卖埠十分成功，让公司的财政起死回生，可以继续经营下去。根据《裸岛》女主角乙羽信子的回忆，"这部电影中没有一句台词。演员只有殿山泰司和我两个人。电影的内容是通过描写一对夫妇在濑户内海的岛子上挑水浇灌干涸的土地的情景，现实主义地表现了人类为今天和明天的生活而斗争的故事。一般的电影是通过人物的对话展开故事的，但这部影片全凭画面说话，是一种大胆的尝试。这部电影在莫斯科电影节上获了奖，受到世界电影界人士的称赞，并在64个国家上映。来自法国的一位电影评论家称赞道：'这部电影什么话也没说，可是，又等于什么都说了。'"（《乙羽信子自传》，乙羽信子著，恒绍荣、王泰平、史京津译，北京：工人出版社，1985，第232—233页）

当时乙羽信子36岁，和已再婚并有子女的新藤兼人相爱了九年。乙羽是位美女，但在新藤的影片中却多次演出蓬头垢面的角色。晏妮

在《永不衰老的电影青年——新藤兼人综述》中，除分析了新藤内心潜在的恋母情结外，也颂扬了新藤影坛生涯的乙羽信子："这位日本著名的女演员，50年代初期抛弃了大映电影公司专属演员的稳定地位，加入了前途莫测的近代映协，从主演《爱妻物语》，扮演了剧中那位贤惠的妻子以后，半个世纪中，与新藤同呼吸，共命运，双双献身电影艺术，并主演了新藤导演的绝大多数影片。"（第35页）乙羽信子毕生的影片约有170部，她的两部遗作《午后的遗书》（1995）与《三文役者》（2000）皆由新藤导演。在她逝世后六年才完成的传记片《三文役者》，有很多她和主人公殿山泰司（1915—1989，竹中直人饰）共演的电影片段，她也是该片的叙述者。

回顾一下几位日本杰出女演员和大师级导演的合作情况，田中绢代于1940—1954年的15年间演了15部沟口健二的电影，原节子于1949—1961年的13年间演了6部小津安二郎的电影，高峰秀子于1941—1966年的26年间演了17部成濑巳喜男的电影，高峰秀子于1951—1979年的29年间也演了17部木下惠介的电影，而岸惠子于1960—2001的42年间亦演了8部市川昆的电影。可是，乙羽信子于1951—2000年的50年间却演了39部新藤兼人的影片！和其他五组搭配比较，乙羽和新藤两人的合作年期最长，作品亦最多。乙羽信子在国内多次荣获表演奖，于1979年亦以《绞杀》赢取了威尼斯影展的最佳女演员奖。她把一生贡献给电影艺术，在半个世纪里以演员、恋人和妻子的身份，辅助新藤兼人完成他那些誉满全球的不朽创作。

6 木下惠介天才横溢

有志竟成的少年影迷

木下惠介（1912—1998）是日本影坛上罕见的天才导演，虽然在国外名声不著，在国内却是家喻户晓的人物。他1912年生于静冈县滨松市一个温暖的商人家庭，幼年时即迷上电影，中学毕业后有意进制片厂工作，但为父母反对。他曾经离家出走到京都谋求进入电影界，不过翌日即被追踪而来的叔父所召回。家人见他意志坚决，遂同意让他去当电影助导。由于他没有大学学位，片场只肯收他做摄影助手，并要他先考取摄影学校的专业文凭。但要进入摄影学校，又必须有半年的摄影工作经验，等到木下几经辛苦取得摄影文凭后，松竹的蒲田制片厂又说摄影部没有空缺，只允收容他在冲洗技术部工作。

1933年木下惠介初进片场时，并不喜欢乏味的摄影冲洗工作，幸而不久他有机会转职为摄影助手，才打消了辞职不干的念头。三年后他得到大导演岛津保次郎（1897—1945）的赏识，破格被提拔为助理导演，先替岛津工作三年，到1939年转任师兄吉村公三郎（1911—2000）的助导。1940年木下被召入伍到中国参军，翌年因肺积水返国复员。木下在当助导期间，写了很多题材各异的剧本，颇获松竹制片厂厂长城户

四郎（1894—1977）的赞赏。1943年木下惠介升任导演时，城户四郎就慷慨地给他两个月的拍摄期，让他执导大卡士的喜剧《热闹的港口》。

质量惊人的松竹巨匠

从1943年到1993年，木下惠介一共拍摄了49部影片，其中只有两部不是松竹公司出品。松竹成立于1902年，原是一间经营歌舞伎剧团、各种剧院和其他戏剧活动的公司。1920年该公司发展电影事业，在东京湾旁边成立了蒲田制片厂，开始拍制影片。1931年日本用土桥式录音的首部有声电影《夫人与老婆》（五所平之助导演），就是松竹蒲田制片厂的制作。1936年松竹建立了现代化的新制片厂在大船，沿着厂长城户四郎的制作方针，从此树立了所谓"大船格调"的电影风格。

松竹大船调的风格，是以前松竹蒲田调的延续和变奏，是一种"日常生活的现实主义"方式。大船调的优秀影片，多以家庭和社会为中心，精致地描写人与人之间的亲情爱意，表现出丰富的人情味和温厚的博爱精神，很受女性观众的欢迎。60年来一脉相承地最能表现和发挥松竹大船调的电影导演是小津安二郎（1903—1963）、木下惠介与山田洋次（1931— ）三人。

木下惠介有得天独厚的多方面的创作才华，无论是拍摄喜剧、通俗剧、社会剧或悲剧，他都得心应手。考察他50年来的创作生涯，可以分为初盛中晚四个时期。第一期是他初显身手的发展期，从1943年他首回执导《热闹的港口》起，到1951年匆忙完成《海的烟火》止，九年中一共推出19部影片。这些作品各具面貌，不但题材丰富，而且质量惊人。

这时期他的风趣喜剧代表作，是处女作《热闹的港口》（两个骗

子被爱情、爱国心和纯真的人情所感化而择善去恶）与《小姐干杯！》（穷女贵族和市井阔少的恋爱）；社会讽刺剧代表作，是1949年的《破鼓》（新贵家庭成员反抗暴君父亲）与1951年的《卡门还乡》（东京脱衣舞娘返乡）；道德批判剧代表作，有1946年的《大曾根家的早晨》（长子入狱、次子三子为国捐躯的寡母在战后控诉战争贩子的大伯）与1948年的《破戒》（被歧视的贱民教师大胆向学生告白）；通俗爱情剧代表作，有1946年的《我爱恋的姑娘》（乡村少年所钟爱的表妹另嫁他人），1948年的《女》（用实景、自然光与真实时间描述的女人故事），1950年的《婚约指环》（患病丈夫、温柔妻子和年轻医生的三角关系），与1951年的《善魔》（中年男子的爱情葛藤和正直青年的纯情恋爱）。这些影片都流露了木下惠介追求真善美的艺术气质。正因为木下惠介抱有人道主义精神，他在1944年替战争做宣传而拍摄的《陆军》（献身于帝国陆军一家人的三代历史），就以母亲泪送儿子出征的动人场面作结，使影片呈现反战的感情意识，致令政府的情报局感到不满。

中年导演的全盛光辉

木下惠介的第二期创作，可从1952年的《纯情的卡门》算起，下迄1960年的《笛吹川》，九年中合计有作品17部。这时期他除了继承以前多样化的创作风貌外，更在技巧上不断创新，让抒情调子发挥到顶点。由于他在1951年秋天曾到法国游历半年多，眼界转大而感慨遂深，自始作品添增了冷静理性的批判成分。他于这段创作力旺盛的光辉期间拍摄了六七部可称为杰作的影片。

他在《纯情的卡门》里揶揄了战后思想混乱期间的社会世相，讽刺的艺术亦表现在倾斜画面的形式中。翌年的《日本的悲剧》写述艰苦抚

养孩子成才的寡母被自私的子女抛弃后卧轨自杀，片中交错剪辑新闻纪录片的蒙太奇片段，给予观众新鲜难忘的印象。1954年的《女子学园》，讲述严厉大学女舍监迫害贫苦女生激起其他女学生的反抗，情节逼真而剧力万钧，使富有学运经验的大学生大岛渚（1932—2013）在寒春三月观看该片时，也感动到激昂流泪。同一年的《二十四只眼睛》，铺叙一名爱好和平的小学教师和她班上12名学生从1928年到1946年间的不幸遭遇，反映军国主义发动战争的摧毁人生，其平易真挚的情节更令日本全国上下的观众——从天皇大臣到街巷小市民——感动到不断落泪。

1955年的《卿如野菊花》将伊藤左千夫（1864—1913）的小说《野菊之墓》搬上银幕，描写少年的感伤和爱情的挫折。影片的回忆场面用朦胧的镜头和椭圆形的画框来处理，既增强了抒情的调子，也呈现了看褪色古老照片的怀旧感觉。木下这种独具匠心的影像表现手法极为成功。1958年的《楢山节考》，改编自深泽七郎（1914—1987）的同名小说，记述信州的农村因贫瘠乏粮，老人一到70岁就被丢弃在山上等待死亡。木下惠介诠释这个"姥舍"传说时大胆创新，立意模仿歌舞伎的演出方法，从布景、照明、色彩运用到音乐伴奏，都流露出日本传统舞台表演艺术的超现实风格，让哀而不伤的传奇故事震撼了观众的心灵。1959年的《风花》讲述失婚的母亲与失恋的儿子两代人的不幸遭遇，在凄婉动人的配乐中，转换时空的回忆叙事手法引人入胜。

1960年木下惠介再一次改编深泽七郎的作品，将深泽的《笛吹川》拍摄成一部媲美中世纪画卷的史诗式电影。木下铺叙16世纪战国时代一个农家的五代悲惨历史时，先用黑色胶卷拍摄全片，然后在一些镜头上施彩着色，以加强故事情节的感染力，并突出了作品的主题思想。例如在战争场面附上红色，在下葬画面添加蓝色，而田园生活的片段则用了绿色等等。战乱频繁之弊，民生悲伤之情，自是不言而喻。这种超凡入圣的艺术表现手法，恐怕在世界电影史上也是绝无仅有的。所以《笛吹川》既不是黑白片，也不算彩色片，或许可以称之为水彩影片或南画

派电影，因为其视觉和心理效果，正如着色的水墨画那样高妙，令人悠然神往与叹服不已。

经低迷沉寂到东山复出

木下惠介第三期创作的年份较长，过程也曲折。从1961年到1978年止，18年内他只完成八部作品，中间且有整整八年（1968—1975）的沉默，可以说是他水平下降和比较沉寂的低迷时期。

木下电影减产的一个原因，是他曾经改向电视发展，而且非常成功。从1964年到1980年，他每周在TBS电视台制作的节目有"木下惠介剧场"、"木下惠介一小时"和"木下惠介人间之歌"等。这些部分由他编导的电视片集都很受观众欢迎，收视率相当理想。至于他这一时期的电影创作，亦非乏善足陈，而以《永远的人》（1961）与《香华》（1964）这两部影片比较精彩。

大部分的木下电影都描写爱，但《永远的人》却特别刻画恨：一个女人对奸污强娶她的丈夫30年间的长久憎恶。全片按年份分成五章，各有高潮场面，前后呼应而一气呵成。此片曾代表日本参加美国奥斯卡最佳外语片金像奖竞赛，可见水平甚高。香港演艺学院电影电视学院的院长舒琪于2012年观看该片后大加赞扬说："不论故事、格局、主题意识以至风格，都俨然一出希腊悲剧（但却是木下惠介的原创剧本）……故事最后，峰回路转，写的却原来是宽恕！仲代达矢和高峰秀子的演出无懈可击。"

《香华》改编自著名女作家有吉佐和子（1931—1984）的长篇小说，前后两篇长达201分钟，是史诗式的大制作。通过一个顺从淫荡、虚荣母亲的妓艺60年的起伏生涯，影片描绘了明治时代以降半世纪的社会

变迁，与日本女性被逼牺牲的不幸和悲情。《香华》是1964年松竹最卖座的电影，票房收入超逾2.2亿日元。可惜木下在拍完《香华》后却与松竹公司发生意见，终于在1965年离开了任职32年的雇主。这个戏剧化的分手对双方都没有好处。

木下惠介的晚期创作，可从1979年他重返松竹拍摄《冲动杀人，儿子啊》算起，到1993年的15年中，他只拍了五部电影。怀念他的观众都认为这是他东山复出力求振作的复活期。他这时期的前三部影片，都是有感而发的作品，倾向不平则鸣，旨在训世。

《冲动杀人，儿子啊》诉说法律的不公平。一家制铁厂厂主的独生子被素不相识的少年流氓杀死，凶手虽被捕认罪，却只被判5—7年的服刑。死者家属在精神上和物质上所受的极大损失，却没有得到任何赔偿。厂主对这种不公平现象极为愤恨，不惜倾家荡产奔走全国，组织一个凶杀案件受害者的遗属会，争取支持去改变法例，以期制止无辜杀人案件的发生。可惜十年后他积劳成疾去世时，赔偿受害者家属的新法律尚未诞生。

《父亲啊，母亲啊！》（1980）继续传达木下惠介对社会问题的关切。影片探讨了青少年的犯罪原因，以五宗实际的案件为例，指出疏于管教儿女的父母应该负起责任。

《遗留此子在人间》（1983）也是一部寓意深远和悲天悯人的影片。在长崎受原子弹炸伤的永井隆医学博士（1908—1951）是片中的主角。通过他与死神搏斗和替原子弹受害者治病的动人经历，影片呼吁人类反对战争及祈求和平。

木下惠介这三部说教色彩甚浓的影片，是名副其实的催泪电影。他随后在1986年拍制了一部情节类似旧作《悲欢岁月》（1957）的温情影片《新悲欢岁月》。一位灯塔看守员因职务的调动在日本国内流转移居，悲喜交集的人生就寄情于工作与家庭。描写夫妻养亲育儿的同甘共苦，刻画工作人员的敬业精神和介绍日本湖光山色之美，原是木下作品的显

著风貌。为纪念松竹大船制片厂50周年而摄制的《新悲欢岁月》，或许正是这位70多岁的老导演对自己所心爱的艺术天地的旧梦重温。

自从1988年拍完了仅长75分钟的家庭喜剧《父亲》后，木下惠介就一直没有新的作品面世。他本来曾计划在1989年开拍中日两国合作的《战场上的誓约》，实现他多年以来的愿望。影片故事以二次大战被日军侵占的中国战场为背景，描写了一对中国年轻爱侣的被逼分散，也描写了一名日本兵对中国青年的帮助与友情。根据中国报刊的报道，1988年10月东京举办的中国电影周放映了中国导演吴子牛的《晚钟》(1988)，木下看了《晚钟》后决定放弃开拍《战场上的誓约》，因为他自己想要表现的东西已经在《晚钟》里得到最完美的体现。据吴子牛说，木下的制片人在给中国八一电影制片厂萧穆厂长的信中说："只有真正伟大、高尚、饱具人性的作家才能写出如此崇高的精神美。"（单三娅的《〈晚钟〉的命运》，载《光明日报》1989年3月2日"艺术"栏）但日本方面的消息，却把中止计划的原因归咎于中日双方对剧本未能达成协议。

创作特色与木下组

木下惠介与黑泽明（1910—1998）同在1943年开始执导，二人风格迥异但实力不相伯仲。一直到60年代中期，木下在日本国内享有与黑泽明同等的声誉，甚至还有过之而无不及。1986年木下拍摄《新悲欢岁月》时，东京的英文日报《日本时报》用了半版报道新片，题目就叫做《木下导演在本国压倒黑泽明》，理由是尽管黑泽明近年在海外非常叫座，但日本本土的观众还是较为喜欢观看木下惠介的影片。

如果试用一个演员来代表一个导演的风格，那等于是查询谁是那个

导演最爱用的演员。以沟口健二（1898—1956）为例，答案恐怕是田中绢代（1909—1977）。如果是小津安二郎的话，肯定会是笠智众（1904—1993）。黑泽明呢？非三船敏郎（1920—1997）莫属。至于木下惠介，除高峰秀子（1924—2010）外不作第二人想了。

假如说黑泽明的电影风格是男性的和豪壮的，木下惠介的风格就是女性的和纯真的：一得阳刚雄浑之美，一得阴柔纤细之美。黑泽擅长的是场面壮观、千军万马和热血豪情的武士动作片，木下独到的是景色宜人、家庭伦理和或喜或悲的文艺言情片。50年来，黑泽明只拍了30出影片，木下惠介则拥有49部作品。黑泽比较寡作，木下比较多产。日本著名电影史学家田中纯一郎（1902—1989）曾经表示，和黑泽明电影美国式的技巧与结构不同，木下惠介的影片最善于描画隐秘的日本精神。

为了要表现这种难以言传的日本精神，木下惠介很重视拍摄外景，力求影片有丰富的地方色彩和伴随而来的风土人情。无论是《热闹的港口》中南九州岛的天草渔港，《善魔》、《卡门还乡》和《卿如野菊花》的信州雪地与山麓田园，《二十四只眼睛》的濑户内海小豆岛，《悲欢岁月》自北而南多个风景优美的海岬，或是《永远的人》的阿苏山盆地，木下惠介和他的摄影师楠田浩之（1916—2008）都把日本各地的风土景物拍得美丽自然和优雅动人，并将之与人物角色融合起来。楠田的摄影机运动灵活多变，流畅自然。镜头的横摇、推拉、高升或静止，都看剧情的需要而定，绝不拘泥于一格。镜头的长短亦然。《日本的悲剧》片首有超过20个快速剪接，但《楢山节考》却出现了五分钟的单镜头。

木下惠介自50年代起已放弃拍摄别人撰作的剧本，全用自己编写的剧本，只有1956年的《黄昏的云》是例外，采用了他妹妹楠田芳子（1924— ）的剧本。芳子的丈夫正是木下的旧同事楠田浩之。木下一开始当导演，就请楠田浩之担任摄影。从1943年到1967年，《陆军》一片除外，木下的影片全部由楠田掌镜。而从1946年起，木下影片的音乐就由他的弟弟木下忠司（1916— ）负责。由于木下亲撰剧本，又

得到技术高明的妹夫与弟弟鼎力合作，他的拍片工作一直很顺利，而作品的风格亦多年来保持一贯。

2012年有不少纪念木下惠介百年诞辰的电影回顾展。美国纽约的林肯中心于11月7—15日举行了精选15部电影的木下惠介回顾展。东京2012年的Filmex在11月23日到12月2日，也放映了19部他的影片。规模较小的回顾展亦接着在外国一些城市举行。2013年的香港国际电影节在3月29日起一连四天，放映了"木下惠介的四颗遗珠"，即《欢呼之町》(1944)、《婚约指环》、《黄昏的云》与《死斗的传说》(1963)。2013年6月1日，以木下惠介为主人公的《最初的路》亦于东京上映。该片的导演是动画名匠原惠一(1959—)，男女主角是加濑亮和田中裕子，二人分饰木下惠介和他的母亲。影片的外景场面在静冈县、长野县和群马县拍摄，主要由松竹公司出资制作。影片叙述木下在战中时暂别影坛回乡照顾母亲的孝行。

1947—1952年曾师事木下惠介的小林正树（1916—1996）对木下推崇备至说："他无所不能，没有一个人有他的广度。他是真正的电影天才，也是战后唯一的天才。"

7 市川昆的华丽影像

市川昆于2008年2月13日逝世后，日本国内国外都有纪念他的电影回顾展。东京的世田谷文学馆除于9—10月放映了他的九部电影外，还在9月20日到12月7日举行了"市川昆的世界"电影资料展览，展出市川昆的手绘草图、电影剧本、电影海报、工作相片、影片道具、朋友书简、出版著作、影片纪念品、荣获的国际奖项，以及他心爱的拖鞋与导演椅子等。2008年8—9月的香港夏日国际电影节，和11—12月的台北金马影展，亦先后选映他八部和十部代表作。而10月18—26日举行的第21届东京国际电影节，还特别放映了他的"幻之名作"《阿房》。

《阿房》是市川昆1993年用高清晰影像设备为富士电视台拍摄的电视片，在1995年3月26日播放后，从未在电影院公映。《阿房》改编自山本周五郎的短篇小说《通过那道木门》，讲述一个来历不明的失忆女子（浅野裕子）与收留她的痴情武士（中井贵一）的恋爱故事。情节虽然简单，情调却十分优雅。影像细致入微，演员表现出色。庭园、竹林、雪雨等美景，和户内的阴翳，皆诗意盎然。柔弱女子不知自己是谁的困惑，真诚武士为爱情牺牲前程的果断；妻子的神秘失踪，丈夫的长久相思，影片可说回肠荡气。市川昆在78岁那年创作了《阿房》，但影片到2008年才成为他被公映的第78部电影。

生平小传

市川昆本名市川仪一，1915年11月20日生于三重县宇治山田市，出生后不久丧父，四岁时随母亲移居大阪。他小学时算术很差，但图画成绩出众。中学就读于市冈商业，因骨疽病（实为误诊）退学到长野县亲戚家静养，每天绘画度日，有意当画家。一天在电影院看了伊丹万作的《国士无双》（1932）大受感动，立志晋身电影界。

1933年市川进入京都的J·O摄影室工作，从事动画影片的绘画和制作，也有机会研究沃尔特·迪士尼的卡通名作。他醉心创作动画短片，并曾制作彩色动画，很早已是动画艺术的先驱。1937年，J·O合并归入东宝旗下，开始拍制剧情长片。市川不久也转当助导，先后跟随石田民三、中川信夫、青柳信雄和阿部丰等名导演工作。战争期间他两次被召集入伍，因健康太差随即被遣返。战争结束前几个月，他开始拍制木偶短片《娘道成寺》，次年完成时因剧本未受检阅而被美国占领军所没收和禁映。

1947年，市川昆转往新东宝以助导身份拍摄该公司的首部电影《东宝千一夜》，翌年升任导演后才完成有反共色彩的《花开》和卖座鼎盛的《三百六十五夜》。以后三年他替新东宝导演了多部通俗剧。1951年底他返回东宝后作风一变，改以社会讽刺喜剧娱乐观众，代表作是改编自横山泰三漫画的《胡涂先生》（1953）。1955年他改投日活，把夏目漱石的《心》成功地搬上银幕，发挥了他擅长改编小说的卓绝才华。1956年他以《缅甸竖琴》扬名国际，荣获威尼斯影展的首届圣乔治奥奖。同年他改赴大映工作，八年间改拍了十多部文学作品为电影，最出色的为《炎上》（1958）、《键》（1959）、《野火》（1959）、《弟弟》（1960）与《破戒》（1962）。

1965年3月，市川昆作为总指挥拍摄的纪录片《东京奥林匹克》

在日本公映，创下了逾 12 亿元的史上最高票房纪录。其后该片的删剪版本在国外放映时亦赢得好评，使他成为名声仅次于黑泽明的日本导演。可惜好景不长，以后多年来他在电影界一直无大作为，只有在电视台导演和监修的《小旋风纹次郎》剧集（1972—1973）曾经风靡一时。1973 年，他创立的昆公司和 ATG 制作了《股旅》一片，融合了武士片及赌徒片两种类型，既是动作片，也是悲喜剧，豪放中不乏深沉，才一洗他数年来的创作颓风。

　　1970 年代末，市川昆先后导演了五部改编自横沟正史（1902—1981）的推理小说的影片，摇身一变成为创作侦探片的巧匠。到 1980 年代，他又回转到以前改编文学作品的旧路，完成《古都》（1980）、《细雪》（1983）、《阿繁》（1984）和《新缅甸竖琴》（1985）等影像优美的佳作。此外，他协力制作的《子猫物语》（1986）是开拓新境界的动物故事片，票房收入竟然高达 54 亿日元。他添加了科幻色彩的以古典名著为题材的《竹取物语》（1987），也取得收入 15 亿日元和卖座亚军的好成绩。在 80 岁之后，他的拍片兴趣和创作劲头仍然很大，在平成年代继续推出《四十七人之刺客》（1994）、《八墓村》（1996）、《放荡的平太》（2000）、《偷偷的妈》（2001）和新版《犬神家族》（2006）等九部电影，以及什锦片《梦十夜・第二夜》（2007）这个片段。

引起争论

　　市川昆的电影，由于一不说教，二不伤感，和传统的日本电影大有分别，曾经多次引起争议。1940 年代末期，左翼的影评家对市川昆的作品极为不满，认为他的电影荒唐无稽、通俗无聊和缺乏思想性，引起市川昆的激烈反辩。1955 年，石原慎太郎（1932—　）的小说《太

阳的季节》在部分委员的强烈反对中（六票对三票）荣获芥川奖，描写太阳族的电影随即出现。1956年5月，古川卓巳（1917—　）的《太阳的季节》率先登场，6月市川昆的《处刑的房间》引起轰动，7月中平康（1926—1978）的《疯狂的果实》介绍了石原裕次郎和北原三枝这对最佳配搭。这些刻画一群太阳族（战后中产阶级家庭出身的青年）的流氓生活的影片，表现了性与暴力和愤怒青年对社会的反抗，受到了舆论界的严厉谴责。由于市川昆的《处刑的房间》有下药强奸和施行私刑的场面，更被指斥为伤风败俗及违背社会道德之作，备受乡县政府、妇人团体和教育团体的激烈抨击。一时要求禁映之声四起，引致市川昆与《朝日新闻》的批评家井泽淳在《电影旬报》上对谈激辩。当时的文部大臣清濑一郎趁机利用这些反对之声，重新提出检阅制度的设立。电影界被迫自律，遂改组了映伦（映画伦理管理委员会），让它脱离映连（日本映画制作者连盟）而独立。

　　1965年，市川昆将40万英尺、70小时的菲林剪辑成170分钟的《东京奥林匹克》纪录片，实在花了很多心血。但全片关注选手的表情和动态多于交代各项竞赛的胜负，镜头呈现人间的幽默多于国家的威风，引致日本奥林匹克委员会的不满。当时自民党政府的河野一郎国务大臣，立即提出"是纪录还是艺术"的责难，因而触发起全国上下的论争。幸而电影界中人大部分都支持市川昆创作自由的立场，而日本观众更以踊跃入座的实际行动来表达他们对影片的接受与欣赏。

改编文学

　　执导长达60年的市川昆毕生拍了78部电影，其中大约有60部改编自广播剧、舞台剧、长篇小说和其他文学作品。拍片这么多，当然会

有一些失败作及凡庸作。大部分的日本导演都是影片公司的雇员，公司安排他们拍什么就要听命拍摄，没有选择的余地。市川昆曾经表示，自己真正想拍的电影只有十余部。他有两部影片被《电影旬报》选为年度最佳电影：《弟弟》与《我两岁》（1962）。前片借姊弟之爱描写人的孤独和暴露家庭的阴暗，是感人至深的一部杰作，也是他在幸田文（1904—1990）的原作于1956—1957连载于《妇人公论》时就有意拍摄的电影。后者取材于医师松田道雄（1908—1998）的育儿书，虽然被他拍成对生命的一首颂歌和一出幽默风趣的喜剧，借婴孩的眼睛看父母、祖母及世界，却只是公司要他完成的一件差事。原来市川昆拍《破戒》的雪山外景时花了不少时日，大大超出影片的制作预算。公司不满之下，就要他赶拍两部卖座的商业片作为补偿。这本来对他不利，但市川昆却化腐朽为神奇，反败为胜并将功赎罪。他也把三上於菟吉（1891—1944）的陈旧复仇故事《雪之丞变化》（1935）重拍成一部叙事新奇与影像华丽的影片。该片在欧美享誉甚隆。

岛崎藤村（1872—1943）的《破戒》（1906）是日本近代文学史上的不朽名作，主题探讨了在社会上受歧视的贱民问题。小说在1948年曾经被木下惠介搬上银幕，并且当选《电影旬报》十大佳片的第六位，但木下的前作与市川的后作相比，显然略居下风。日本影坛中擅长改拍文学作品的导演确是名家辈出，市川昆外，沟口健二（1898—1956）、田坂具隆（1902—1974）、五所平之助（1902—1981）、成濑巳喜男（1905—1969）、丰田四郎（1905—1977）、黑泽明（1910—1998）、山本萨夫（1910—1983）、吉村公三郎（1911—2000）、今井正（1912—1991）、木下惠介（1912—1998）、增村保造（1924—1986）、熊井启（1930—2007）和筱田正浩（1931— ）等，都是其中的佼佼者。但论改编作家之众多，作品题材的宽广与影片风格的多变，仍推市川昆为第一。被他重新诠释的作家计有野上弥生子、小岛政二郎、丹羽文雄、富田常雄、梅田晴夫、高见顺、源氏鸡太、石坂洋次郎、泽田抚松、京都

伸夫、石川达三、野村胡堂、森本熏、菊田一夫、伊藤整、狮子文六、夏目漱石、竹山道雄、石原慎太郎、泉镜花、深泽七郎、三岛由纪夫、谷崎润一郎、大冈升平、山崎丰子、幸田文、松村梢风、岛崎藤村、三上於菟吉、濑户内晴美、横沟正史、川端康成、宇野千代、内田康夫、池宫彰一郎及山本周五郎等数十人。作品从大众文学到纯文学，从推理文学到女流文学都有，算得上林林总总，目不暇给。

若有其他导演改拍同一文学作品的话，无论是在他之前或在他之后，成绩十居其九都不如市川昆。除了拍过《细雪》的阿部丰与岛耕二，和曾拍《破戒》的木下惠介外，新藤兼人（1973年的《心》）、高林阳一（1976的年《金阁寺》）、神代辰巳（1974年的《键》）、衣笠贞之助（1935年的《雪之丞变化》）、渡边邦男（1962年的《恶魔的拍球歌》）、松田定次（1949年的《狱门岛》）与田中重雄（1952年的《女王蜂》）等知名导演，就曾和市川昆暗中较量，结果统统败下阵来。

最有趣的两件事，是市川昆曾经两次重拍自己的影片，或者说他把同一小说两度搬上银幕。1985年，他推出改编自竹山道雄（1903—1984）同名小说还有《缅甸竖琴》的彩色版《新缅甸竖琴》，成为当年最卖座的电影。2006年，他重拍了改编自横沟正史的《犬神家族》（1976）的新世纪版本，仍用旧作的男主角石坂浩二扮演侦探金田一耕助。那年他已经91岁，是活跃于日本影坛的次高龄导演，最高龄的是长他三岁的新藤兼人。

和田夏十

岩井俊二（1963— ）的抒情纪录片《市川昆物语》，于2006年12月9日在东京上映，比市川昆的第76部影片《犬神家族》早一个星

期公映。岩井俊二的《市川昆物语》仅长82分，内容分为以下七章：

1　幼年期
2　漫画映画
3　太平洋战争
4　和田夏十
5　金田一系列
6　死
7　南平台

该片有六大特色：一是有别于一般纪录片的取向，自始至终没有访问市川昆以外的任何人；二是大量用直排或横排的文字（像默片时代的字幕）来写述故事，并由岩井亲自配上音乐；三是电影相当抒情，特别刻画了市川昆夫人、名编剧家和田夏十（1920—1983，本名茂木由美子）对丈夫的支持和帮助，描绘出一段动人的恋爱情节，深刻而精彩；四是影片依时序来书写，清晰易懂，大量运用相片（有时加上计算机影像图解）和电影片段说明细节，资料丰富；五是市川昆的拍戏实录在片末最后三分钟才出现，91岁的老人竟然穿着迪士尼的米老鼠拖鞋拍戏，有画龙点睛之妙；六是影片洋溢着市川和岩井的主观色彩，只有前者的自述和后者的观察，并没有其他人眼中的市川昆。

《市川昆物语》从导演的诞生和家世说起，提到他幼年时随母亲移居大阪，他的观影记忆，因骨疽病（可能是误诊）到乡间养病，还有他的初恋。长大后他迷上美国迪士尼的动画而立志拍动画片，1933年进入京都的J·O摄影室有声动画部任职，不断实验而多所创新，拍了涂上红蓝黄三种颜色的动画短片，于部门关闭后改任电影助导。1937年J·O演变成东宝公司，1939年他到东京工作。1941年底战事发生后，市川昆曾两次被征召入伍，先后因骨疽旧病和盲肠新症被豁免当兵。1945年他拍成木偶短片《娘道成寺》，可惜战后被美军没收。1945年8

月原子弹投落广岛，他的母亲和三位姐姐皆幸免遭难。

1947年他认识了在东宝当翻译员的由美子，她的眼睛很漂亮，是东京女子大学英文科出身的才女。二人情投意合，在市川升任导演后的1948年4月10日结婚。婚后她只为丈夫执笔撰写电影剧本，虽然在家中自己没有书桌，却一直坚持到《东京奥林匹克》后才决定封笔，前后凡18年，是市川昆电影创作上的得力助手，幕后的艺术贡献极大。其后当市川昆在京都拍摄电视剧集《源氏物语》（1965—1966）时，却接到和田夏十（由美子）的电话，告知她不幸患上乳癌。

从市川的第三部电影《人间模样》（1949）开始，到《东京奥林匹克》止，他一共完成44部影片。和田独力撰写的电影剧本有12部，她和市川昆两人合作的有8部，她参与共同撰作的有8部，总数有28部。她和市川有争论时，她的意见经常正确。在接近半小时的这章中，岩井选放了一些市川名作的片段，包括《日本桥》（1956）、《炎上》、《键》、《野火》、《弟弟》、《十位黑妇人》（1961）和《我两岁》等。

市川昆在妻子患病后继续努力创作，而在1976年替角川春树事务所拍制了该公司的第一部影片《犬神家族》。这部改编自横沟正史推理小说的影片，除了演员阵容鼎盛外，复以惊险曲折的情节、风格鲜明的剪接，和演员及工作人员姓名的"巨型字样"设计，让包括岩井俊二的年轻观众看得目瞪口呆，叹为绝倒。13岁的岩井时为初中生，影片完毕后继续留下来再看一次，一星期后又和朋友多看一次。以后岩井不断研究这部娱乐大作，并透过学习掌握了电影拍摄的技术。而市川昆其后亦替东宝公司完成另外四部由石坂浩二（1941— ）主演侦探金田一耕助的卖座影片：《恶魔的拍球歌》（1977）、《狱门岛》（1977）、《女王蜂》（1978）与《医院坡吊颈之家》（1979）。

和田夏十与癌病搏斗十多年，在市川昆完成《古都》及《幸福》（1981）后，坚持要市川昆拍摄谷崎润一郎的《细雪》，并重新执笔替丈夫撰写影片的最后一场戏。做过两次手术的和田在1983年1月1日入

院，病重时平静地写下她死后丈夫应该做的事，终于等不到《细雪》的公映，于2月18日谢世。但《细雪》华丽典雅，成绩卓绝，恍如视觉上的一首乐章，成为市川昆晚年的一部杰作。

和田夏十逝世后，布川昆仍然不断创作，和主演《细雪》的吉永小百合（1945— ）继续合作，拍了《阿繁》、《映画女优》（1987）及《夕鹤》（1988），亦在1985年用和田夏十的剧本重拍旧作《缅甸竖琴》。他在80年代一共执导九部影片，90年代亦拍了五部，在新世纪再完成四部。

2001年，岩井俊二到市川昆南平台的家拜访他的偶像时，是和烟不离手的电影大师商量拍片，二人一见如故，畅谈甚欢。虽然大家合作导演《本阵杀人事件》的计划后来告吹，但岩井从市川昆的谈话中获益良多，也听到一些有趣的影坛、文坛逸话。市川昆回忆，好色的名作家太宰治（1909—1948）在他的小说《佳日》被青柳信雄（1903—1976）改拍成《四次结婚》（1944）时，每晚都想潜入女演员的房间，身为助导的市川昆每次都要阻拦他说："太宰治先生，您不能这样乱来！"市川昆的长寿源自遗传，母亲活到90岁，而他的姐姐在一百多岁时仍然健在。市川在妻子死后，曾拍摄了她有份撰作的《夕鹤》及《偷偷的妈》，但和田仍然遗下不少没有拍成电影的优秀剧本。1959年，和田夏十曾以《键》和《野火》荣获《电影旬报》的最佳编剧奖。她另有八个剧本也被市川昆拍成《电影旬报》的十大佳片，包括1962年的最佳电影《我两岁》。

由岩井俊二编剧及剪接的《市川昆物语》的结尾，让观众重温了新版《犬神家族》的片首和精彩片段，以及高龄大师的拍片神采，令人肃然起敬外，也回味无穷。岩井俊二曾在片中感叹，市川昆其实是他的"原型"，市川一见到他即和他谈论"逆光"拍摄技巧，二人心意相通，惺惺相惜。结果两位年纪相差48年的导演的共同创作——这部别树一帜和值得一看的《市川昆物语》——实为二人情系电影的结晶。

辉煌成就

综观市川昆 60 年的导演生涯,可以分为五个时期,前四期均以十年左右为一期。1946—1955 年的"锻炼期",是他实验性强而颇带异端的学习时期,所以被人称为"天才儿童"或"昆·考克多"。考克多指以拍摄奇特的前卫电影著称的法国诗人让·考克多(1889—1963)。1956—1965 年的"绚烂期",是他佳作如林的黄金时代,风格多变而影像慑人,屡次向不可能电影化的题材挑战而高奏凯歌。十年间他竟然拍了约十部杰作及佳作,令人叹为观止。在 1966—1975 年的"曲折期"中,他虽然暂时迷失方向而拍片较少,改向电视方面发展,但也有中上水平的《股旅》和破天荒以猫来叙事的《我是猫》(1975),令观众眼界大开。1976—1985 年是他的"振作期",在商业上和艺术上的中兴时期,而以他重拍早年杰作的《新缅甸竖琴》为结。1986—2007 年可称他的"黄昏期",这时影片比以前少,但亦导演电视片,像 1990 年富士电视台播放的《战舰大和》(吉田要原作),就是非常感人的佳作。

市川昆的电影,形式比内容显著,因为他认为形式就是内容。他影片的画面构图特别出色。《雪之丞变化》有一个镜头,夜景中只有一点灯光,一条长长的白绳突然被投入漆黑的虚空,神秘且惊人,极具魅力。市川昆改拍文学作品非常成功,因为他有优秀的编剧家,有善于表现时代精神的美术指导和摄影指导,而他自己又擅长用影像来抒情与叙事。他拍制《弟弟》时,与摄影指导宫川一夫商量,为了呈现大正时代(1912—1926)的气氛,除了采用接近单色的色调拍摄外,更在冲晒底片时,用残银法(在正片显像时保留若干银粒子以抑制彩色的显现)处理,使画面显得深沉古雅。《细雪》中雪子最后的相亲对象旧贵族东谷,在相亲时和后来陪伴雪子到车站送别鹤子一家时,自始至终都不曾开口说话,但其温柔体贴的形象却早已深深地刻印于观众的脑海里。

市川昆的电影展示了日本最强大的女演员阵容。而她们经他指导后，演技特别出色。《文艺春秋》在1988年选出原节子、吉永小百合、高峰秀子、田中绢代、岩下志麻、京町子、山田五十铃、若尾文子、岸惠子及藤纯子为十大女优。十人中除原节子与岩下志麻外，其余八位皆曾和市川昆合作过，甚至多次出现于他的电影中。1961年《十位黑妇人》的女演员，有岸惠子、山本富士子、宫城真理子、中村玉绪及岸田今日子等。1976年的《犬神家族》，亦有高峰三枝子、三条美纪、草笛光子、岛田阳子和坂口良子等。1980年的《古都》，是山口百惠告别影坛之作。踏进平成年代，浅丘琉璃子、富司纯子、松坂庆子、万田久子、黑木瞳、清水美砂、宫泽里惠、松岛菜菜子、奥菜惠与深田恭子等，皆先后在他的电影中亮相。试问在这方面，日本导演中谁人可以望其项背？

市川昆电影的主人公，多抱有一份痴迷和执念，无论是异国赎罪、美的憧憬、纵情色欲、绝境求生、手足情深、为父复仇、航海冒险、竞赛争胜，或追查凶手，皆全力以赴，永不退缩。而市川昆毕生勇于实验，透过谦厚的人文精神，创造出崭新的影像感觉，成绩斐然。早在1960年代，日本的重要作家三岛由纪夫和意大利的电影大师安东尼奥尼皆非常欣赏市川昆。筱田正浩也认为，市川昆在电影技术领域指引了他那一代的前卫电影人。他的影片除《缅甸竖琴》在威尼斯得奖外，《键》荣获戛纳影展评审团特别奖，《野火》荣获洛迦诺影展金帆奖，《弟弟》荣获戛纳影展法国高等技术委员会奖，而《细雪》也赢取了亚太影展最佳导演奖。2000年德国柏林影展赠他以"柏林影展摄影奖"（Berlinale Camera）荣誉奖，2001年加拿大蒙特利尔影展颁给他终身成就奖，可算实至名归。

8 钢铁电影人小林正树

小林正树（1916—1996）于1941年大学毕业后，考入松竹大船制片厂为助理导演。1942年1月他被征召入伍，受训后于3月底被派往中国东北。1944年8月他转赴南部宫古岛的飞机场工作。1945年8月战争结束后他在美军冲绳的集中营当俘虏，到1946年11月底才获释返回东京。他于松竹复职后跟随木下惠介（1912—1998）任助导，1952年升任导演，拍了44分钟的《儿子的青春》。

小林正树一生拍片共22部，早年的抒情小品，带有木下惠介温馨感伤的风格，后来多拍摄"抵抗根深蒂固权力"的电影，气魄宏大及批判深刻。他的创作态度严谨，亦讲究形式上的审美意识，杰作有《人间的条件》三部作（1959—1961）、《切腹》（1962）、《怪谈》（1965）、《夺命剑》（1967）和《化石》（1975）。其他的作品依次为《真诚》（1953）、《厚墙的房子》（1953）、《三种爱》（1954）、《辽阔天空的某处》（1955）、《美好的岁月》（1955）、《买你》（1956）、《泉》（1956）、《黑河》（1957）、《遗产》（1962）、《日本的青春》（1968）、《在我冒险的日子》（1971）、《燃烧的秋天》（1978）、《东京审判》（1983）与《无餐桌的家》（1985）。

小林正树的《人间的条件》1、2部曾在意大利威尼斯影展得奖，《切腹》及《怪谈》亦先后在法国戛纳影展获奖，但他在加拿大却享有

最高的声望。加拿大的观众在看完 9 小时 38 分钟的《人间的条件》三部曲后，都非常感动，对小林正树佩服得五体投地。小林正树在当兵时早有反战思想，所以拒绝升职，不肯做长官。他也把自己的身体锻炼成钢铁那样坚强。《人间的条件》改编自五味川纯平（1916—1995）的长篇小说，以日军侵略中国为背景，写年轻的理想主义者梶（仲代达矢）于中国东北工作和从军时吃尽苦头，只有对妻子的爱及怀念令他坚持下去，但在逃离苏联的俘虏营后，终于死在西伯利亚寒冷的大草原上。全片不遗余力地批判军队的不人道暴力，是部发人深省的反战作品。

 《切腹》是小林的最佳影片，和稍后的《夺命剑》一样，特别对武士道精神和封建制度的反理性及残酷性提出强烈的控诉。至于小林的晚年大作《东京审判》，是长达 4 小时 37 分钟的黑白纪录片，讲述战后盟国在东京设立"远东国际军事法庭"，审判日本 28 名甲级战犯的经过。影片从美国国防部秘密档案室所藏的 3 万卷影片中的 930 卷（约 170 小时）纪录片再选辑而成。香港学人雷竞璇博士批评它是一部"伪善的反战电影"，因为"《东京审判》从电影效果而言，是成功的，它不用通过语言文字来为日本军国主义辩护，但在影片的沉重气氛和对整个审判的处理中，观众觉得一切都模糊了，是非黑白都不是原来那样清楚了。这是一部将问题灰色化的电影，而灰色是由黑白两色混合而成的，影片不是要将灰色中的黑白两种元素弄清楚，而是要将本来还可以分清黑白的也都弄成灰色"（1986 年 4 月 17 日香港《大公报》第 6 版）。可见该片虽是小林正树费时五载的野心力作，但也是他作为反战人道主义艺术家的一大败笔。

小林正树年谱简编

1916 年

2月14日生于北海道小樽,父名雄一,母名久子,有兄二人、妹一人。

1922 年　6 岁

进小樽稻穗寻常小学。父转职东京,居于本乡,遂转校至本乡上富士前寻常小学。二兄皆留居小樽祖父母家。

1923 年　7 岁

随父母到浅草的戏院第一次看电影 *Over the Hill*（1917）,印象深刻。关东大地震后父转职小樽。重返稻穗寻常小学。

1928 年　12 岁

升读北海道厅立小樽中学校,与二兄同校。10月10日,母亲久子急病逝世。中学时代热衷于网球、滑雪等运动,兄弟均全道网球大会三连胜,佳绩见报。

1929 年　13 岁

长兄靖比古进庆应大学,并和蒲田制片厂的田中绢代交游,方知绢代之母是父雄一的姐姐。

1932 年　16 岁

次兄珍彦亦入庆应大学,与田中家增加来往。11月父转职隶属"北炭"的昭和石炭株式会社。

1933 年　17 岁

小樽中学毕业后赴东京,三兄弟寄宿于蒲田。大学考试失败后成为补习生。受长兄影响,醉心电影及文学。初次与田中绢代会面。

1934 年　18 岁

　　大学考试再落第，于京都桂离宫附近寄宿，在补习学校上课，对电影、文学和美术兴趣加深。

1935 年　19 岁

　　入早稻田第一高等学院文科班，迁居田园调布地区田中绢代家附近。祖母从小樽来东京与三兄弟一同生活。父转职名古屋。

1936 年　20 岁

　　1 月，松竹制片厂从蒲田迁往大船，田中绢代移居镰仓山。适逢电影黄金时代，欧美名片相继上映。"二·二六事件"爆发后，与同学聚于赤坂友人家，深表关切。

1937 年　21 岁

　　三年级时上会津八一教授的英语课，敬佩之余萌生拜师之念。

1938 年　22 岁

　　在早稻田大学文学部哲学科专攻艺术学，随会津八一教授学习东洋美术，接触大同、云冈、敦煌石窟美术的真髓，影响其审美意识的形成。

1939 年　23 岁

　　夏天暑假期间，应邀往田中绢代主演、清水宏导演的《桑果是红的》的外景场地，参加拍摄一个月。10 月随同会津教授完成 14 日的奈良大和研究旅行，收获良多。

1940 年　24 岁

　　父从名古屋转职东京，在田园调布建造住宅，与演员大日方传为邻。父子二人共同生活后，与田中绢代家来往更频繁。为准备毕业论文往大和室生寺塔头住宿，度过了 7 月及 8 月。

1941年　25岁

呈交毕业论文《室生寺建立年代之研究》，3月从早稻田大学文学部毕业。4月下旬，参加松竹的助导招聘考试，5月25日进松竹大船工作。次天即担任清水宏《晓之合唱》的助导。三周后往北海道拍摄以炭矿为题材的纪录片，历时两个月。10月协助大庭秀雄拍摄《风熏之庭》，12月8日影片杀青日通宵工作，得悉日本军机偷袭珍珠港引发太平洋战争。接到翌年1月的参军通知，寄居奈良日吉馆，与古寺古佛像诀别。

1942年　26岁

1月10日到麻布步兵三联队报到，被编入重机关枪部队，受训三个月后，于3月27日被调往中国东北。4月4日抵达哈尔滨郊外的孙家，编入第一机关枪中队。

1943年　27岁

9月17日编入杉崎队，20日起担任苏俄与中国东北国境线虎头的巡察警备。接会津教授要求修订论文等候出版的信，除委托父亲把论文送至会津家外，亦篆刻了印章送给教授。在战地得悉木下惠介的《热闹的港口》与黑泽明的《姿三四郎》这两部处女作的公映消息。军务空闲间撰写电影剧本《防人》。

1944年　28岁

3月下旬复归哈尔滨中队，6月下旬关东军向南方移动，经釜山港后7月22日抵达门司港。在门司港把《防人》原稿寄回东京家中。8月12日登陆南西诸岛的宫古岛。投入机场建设，屡被美军机轰炸及美炮舰射击。

1945年　29岁

8月15日在宫古岛得知日本投降。作为八千个健康战俘之一，被送往冲绳本岛的嘉手纳集中营。

1946 年　30 岁

在集中营创立剧团、撰写剧本和参加演出。被释放后于 11 月 21 日坐船从冲绳到名古屋，翌日乘电车往品川，寄居东京荻洼叔父国弘家。知悉父雄一已于 1945 年 2 月 2 日 57 岁时死亡，长兄靖比古早于 1944 年 9 月 30 日 33 岁时阵亡。接会津教授信，得知毕业论文亦与会津家万卷藏书同毁于战火。立即返松竹大船制片厂复职，担任佐佐木启佑《二连枪之鬼》的助导。

1947 年　31 岁

当木下惠介《不死鸟》助导，首次参与田中绢代电影的拍摄，以后继续追随木下。

1948 年　32 岁

叔父国弘迁居高圆寺，丧夫的妹妹深雪亦携子来住。任木下《女》、《肖像》与《破戒》助导。

1949 年　33 岁

当《小姐干杯》、《四谷怪谈》（前后编）和《破的太鼓》助导，与木下共撰的《破的太鼓》剧本，荣获电影剧作家协会的剧本奖。

1950 年　34 岁

《婚约指环》的助导。

1951 年　35 岁

《善魔》、《卡门还乡》、《少年期》、《海的花火》与《纯情的卡门》助导。

1952 年　36 岁

4 月 1 日与女演员文谷千代子在轻井泽一间教堂举行婚礼，婚后居于麻布。拍摄了只有 44 分钟的第 1 作《儿子的青春》作为升任导演的

考试，6月25日公映。最后一次当木下惠介《日本的悲剧》助导，影片翌年6月17日公映。

1953年　37岁

第2作《真诚》1月29日公映，木下惠介亲撰剧本以示祝福，田中绢代主演的小林电影亦仅此一部，荣获电影批评家俱乐部六日会的新人奖。木下惠介祝贺小林正树结婚和晋升导演的礼物是《儿子的青春》的16毫米拷贝。完成由安部公房根据B级和C级战犯日记编写剧本的《厚墙的房间》，因内容涉及政治问题，被松竹暂时搁置不予公映。

1954年　38岁

第4作《三种爱》8月25日公映，剧本写于他当助导时。8月26日以同人身份加入文艺制片公司人参俱乐部。第5作《辽阔天空的某处》11月23日公映，文部省特选。

1955年　39岁

第6作《美好的岁月》5月25日公映，文部省特选。

1956年　40岁

第7作《泉》2月26日公映。三年前完成的第3作《厚墙的房间》10月31日公映，荣获日本文化人会议（阿部知二任会长）的和平文化奖。第8作《买你》11月21日公映，恩师会津八一同日辞世。

1957年　41岁

8月5日，取得五味川纯平《人间的条件》的电影版权。第9作《黑河》10月27日公映，仲代达矢首次主演小林正树的电影。

1958年　42岁

《人间的条件》（第1—2部）8月15日开镜，12月30日完工。

1959年　43岁

第10作《人间的条件》（第1—2部）1月15日公映，连续两周大卖座。4月21日松竹与人参俱乐部合资成立"人间制片公司"，开拍《人间的条件》（第3—4部），7月开镜。9月9日《人间的条件》（第1—2部）荣获威尼斯国际影展的圣佐治奥奖和意大利影评人奖。在札幌拍摄《人间的条件》（第3—4部）期间读到井上靖的《敦煌》，有意将之拍成电影。第11作《人间的条件》（第3—4部）11月20日公映。

1960年　44岁

《人间的条件》（第5—6部）8月9日于北海道网走开镜。

1961年　45岁

1月15日第12作《人间的条件》（第5—6部）完成，1月28日公映，8月5日于加拿大蒙特利尔国际影展上映。

1962年　46岁

第13作《遗产》2月17日公映，武满彻首次替小林正树的电影配乐。第14作《切腹》9月16日公映。

1963年　47岁

5月《切腹》在戛纳国际影展荣获评审团特别奖，小林正树与仲代达矢夫妇于影展后旅游欧洲。与井上靖会谈，取得《敦煌》电影版权的承诺。10月初为首部彩色片《怪谈》（文艺制片公司人参俱乐部制作）做准备。

1964年　48岁

《怪谈》3月22日开镜，12月13日杀青，12月24日完成。制作费超出预算有巨大赤字，要出售家宅还债，从此一直租房子住。

1965年　49岁

东宝发行的第15作《怪谈》1月6日公映。4月退出松竹与东京映

画每年签约。5月与武满彻、新珠三千代和川喜多夫妇一同出席戛纳国际影展，《怪谈》荣获评审团特别奖。6月6日《怪谈》在巴黎电影资料馆上映后，代表日本角逐美国电影艺术与科学学院的最佳外语片奖。透过松村谦三向中国提交拍摄《敦煌》的计划，但翌年中国发生文化大革命。

1966年　50岁

筹备开拍东宝创立35周年纪念电影《夺命剑》。

1967年　51岁

第16作《夺命剑》5月24日首轮放映，6月7日一般公映后大卖座。8月携《夺命剑》参加蒙特利尔国际影展。与加拿大商讨共同制作《敦煌》失败。

《夺命剑》荣获威尼斯国际影展的国际影评人联盟奖和英国电影协会奖。

1968年　52岁

打算开拍《日本的休日》(越南退役兵故事)，武满彻参与剧本，但事未果。第17作《日本的青春》(远藤周作原著)6月8日公映，影片参加塔什干(Tashkent)国际影展。拍摄剧情片《东京审判》(八住利雄编剧)的计划亦告吹。

1969年　53岁

4月《日本的青春》在戛纳受邀试映。6月当柏林国际影展的评审团员。7月接受莫斯科国际影展邀请。7月25日与黑泽明、木下惠介与市川昆组成"四骑会"，8月25日公布该会的首部制作《放荡的平太》。9月1—13日于汤河原的山香庄准备剧本，结果计划中止。

1970年　54岁

3月17日《在我冒险的日子》开镜，全在外景场地搭景拍摄。

1971年　55岁

第18作《在我冒险的日子》2月16日于千代田剧院特别试映，9月11日公映。5月影片参加戛纳国际影展，小林正树接受颁发给世界十大导演的戛纳国际影展25周年纪念成就奖，其他的九位导演是安东尼奥尼、费里尼、布努埃尔、威廉·惠勒、布列松、查理·卓别林、奥逊·威尔斯、林赛·安德森与雷·克莱芒。开始制作"四骑会"的电视剧《化石》。

1972年　56岁

富士电视台于1月31日至3月21日播出八集《化石》。

1973年　57岁

5月14日计划把松本清张《昭和史发掘》中的《二·二六事件》拍成电影，三年后卒放弃。把《化石》重新剪辑为一部电影，12月13日试映。

1974年　58岁

1月往加拿大的约克大学和魁北克大学演讲自己的电影创作历程，同时上映其大部分作品。5月《化石》于戛纳的电影展销会上放映。

1975年　59岁

2月26日至3月1日，荷兰鹿特丹举行"小林正树电影周"。3月伦敦影展的展销会上放映《化石》，出席闭幕仪式，《夺命剑》特别上映。3月13日巴黎"日本电影节"以《人间的条件》为开幕影片。《化石》后试映并开派对。其后《化石》在蒙特利尔和洛杉矶公映。第19作《化石》新剪辑本于10月4—31日首轮放映，文部省特选。

1977年　61岁

1月21日田中绢代因脑肿瘤病入顺天堂医院，3月21日逝世。6月大映德间社长加入《敦煌》制作。10月31日参加日本电影人代表团

访问中国，同团者为木下惠介、木下忠司、佐藤正之、冈崎宏三、松山善三、熊井启、仲代达矢与吉永小百合，11月17日回国。

1978年　62岁

第20作《燃烧的秋天》（五木宽之原著）9月完成，12月23日首轮公映。12月被讲谈社聘请为纪录片《东京审判》的导演。

1979年　63岁

1月准备制作《东京审判》。5月16日与佐藤正之参加日本敦煌美术研究者友好访中团。专心整理《东京审判》的菲林资料。

1980年　64岁

6月为补充《东京审判》的菲林资料访问美国。

1981年　65岁

4月开始剪辑《东京审判》。12月4日完成《东京审判》粗剪版，长5小时25分，定下影片的轮廓。

1982年　66岁

3月27日《东京审判》完成后试映。8月计划开拍《无餐桌之家》。9月22日《东京审判》于有乐座、Miyuki座同时试映，邀请约两千位嘉宾。

1983年　67岁

1月完成《敦煌》故事大纲，准备写剧本。4月6日，大映德间社长正式公布《敦煌》的制作。4月6日第21作《东京审判》公映，9月24日第二轮公映。对《敦煌》剧本的意见与德间社长相左。

1984年　68岁

4月3日大映德间社长公布日中合作的《敦煌》制作，改由深作欣二导演（最后又换上佐藤纯弥）。4月29日接受紫绶褒章。9月准备拍

摄《无餐桌之家》。12 月 20 日《东京审判》试映英语版。

1985 年　69 岁

　　1 月赴法国阿沃里阿兹（Avoriaz）当奇幻影展评审员，2 月携《东京审判》往柏林参加影展，荣获国际影评人联盟奖。3 月 27 日《无餐桌之家》在栃木县乌山城开镜，6 月于北海道杀青。8 月 3 日配音完毕后往加拿大，8 月 20 日《东京审判》参加蒙特利尔国际影展。8 月 31 日携《无餐桌之家》参加威尼斯国际影展。9 月 10 日《无餐桌之家》试映。9 月 28 日松竹"CineSalon"举行以松竹电影为主的"小林正树电影展"。11 月 2 日第 22 作《无餐桌之家》公映。11 月《东京审判》参加伦敦影展，《无餐桌之家》亦有上映。

1986 年　70 岁

　　1 月 22 日因脑梗塞进入虎之门医院紧急救治。2 月于每日映画竞赛中设置"田中绢代奖"，第一回颁给吉永小百合。10 月 13—20 日出席德国卡尔斯鲁厄（Karlsruhe）的"小林正树电影展"。小林的影片亦在其他德国城市放映。

1988 年　72 岁

　　8 月 13 日播放小林参加演出的《真珠的小箱　会津八一与奈良》。10 月 26 日入院，28 日接受四小时的循环系统手术。12 月 3—9 日"Theater 新宿"举行"小林正树的世界"电影展。

1989 年　73 岁

　　6 月 28 日赴法国拉罗歇尔（La Rochelle）国际影展当评审团员。

1990 年　74 岁

　　3 月 5—17 日出席巴黎电影资料馆的"小林正树电影展"。3 月 6 日接受法国艺术文学骑士勋章。12 月 14 日接受日本勋四等旭日小绶章。

1992 年　76 岁

9 月参加北海道樽中二八会 60 周年纪念庆典。

1993 年　77 岁

6 月向《北海道新闻·夕刊》连载的《我里面的历史》提供材料。10 月接受筱田正浩为导演协会制作的《我的电影人生》的录像访问。

1994 年　78 岁

6 月 27 日 NHK 决定制作纪录片《会津八一的世界　奈良的诸佛》。小林此时行走明显困难，百病缠身，屡次进出医院。

1995 年　79 岁

8 月 12 日《东京审判》在"Miyuki 座"再上映。

1996 年　80 岁

3 月小林正树监修、松林宗惠导演的《会津八一的世界　奈良的诸佛》开始拍制。10 月 4 日下午九时因心肌梗塞在家中去世。10 月 13 日 NHK 播放《会津八一的世界　奈良的诸佛》。

1997 年

2 月 5 日获赠每日映画竞赛特别奖。3 月 29 日获赠日本学院奖协会会长特别奖。5 月 18—22 日，早稻田大学举办"会津八一与小林正树展"，放映电影及主办演讲会。

1998 年

9 月 12 日至 11 月 3 日，市立小樽文学馆举办"钢铁的电影人——小林正树展"。

1999 年

12 月 18 日至 2000 年 2 月 6 日，区立世田谷文学馆举办"电影导演小林正树的世界：世田谷文学馆第五回收藏品展"。

四位名家总结

市川昆说:"作为同辈和朋友,我感觉和小林正树十分贴近,但我确信他对电影美学的严肃追求堪称独树一帜。"

美国电影学者奥蒂·波克在她的《日本电影大师》(张汉辉译,上海:复旦大学出版社,2014)中指出:"小林的作品中除了社会批判这个线索之外,它们也有一种一以贯之的美学风格。小林作为艺术爱好者和艺术史家的禀赋,通过在电影中阐释的方式体现了出来,例如可以在《厚墙壁的房间》的构图中看到;在《切腹》中,可以看到他对地道日式建筑和家徽设计的引人注目的运用;在《化石》的至关重要的旅行中,可以看到罗丹博物馆和罗马式教堂。在声音——影像——运动的协调这个纯粹的电影领域里,他的作品展示了许多值得未来的艺术史家们研究的内容。"(第366页)

日本学者佐藤忠男在他的《日本电影大师们》(王乃真译,北京:中国电影出版社,2013)论述小林正树时说:"他的作品对从正面来回答人应该怎么活着这样的问题,对人生观的态度非常明确,涉及了对良知的人性的各个部分。"(第390页)

双叶十三郎(1910—2009)是日本的前辈影评人和菊池宽奖得主,他的《日本映画 我的300部》(东京:文艺春秋,2004)选了六部小林正树的电影,包括《人间的条件》、《切腹》、《怪谈》、《夺命剑》、《化石》和《东京审判》。想了解小林正树,可从这六部总共长约1540分钟的名作开始。

9 今村昌平的百年历史透视

1926年9月15日出生的日本导演今村昌平,于2006年5月30日在东京逝世后,翌日美国《纽约时报》即刊出他的讣闻,文长七百多字。6月1日,英国《卫报》亦有更长的悼文,充分证明他是一位世界瞩目的电影艺术家。

今村昌平在战后考进早稻田大学攻读西洋史,读了六年才毕业。他很少上课,也一贫如洗,时间就花在学生剧团活动、共产党运动和黑市交易上。战后的日本,社会非常穷困,在美军占领期间,卖淫和犯罪行为相当普遍。今村的周围满是娼妓与流氓,他和这些人也很熟络,有时且受到他们的照顾。无怪今村最熟悉的,也是他的电影最擅长描写的,就是社会的低下层和人体的下半身。今村影片中的农民、工人、妇人、犯人、妓女与好色之徒,都被刻画得栩栩如生。而用本能来挣扎求生,受逆境所磨炼的人生,一直是他的电影所关注的问题。

1951年大学毕业后,今村昌平在两千位应征者中脱颖而出,考入松竹电影公司任职,并跟随小津安二郎拍片,担任了《麦秋》(1951)的第五副导,《茶泡饭之味》(1952)的第四副导,以及《东京物语》(1953)的第三副导。今村在未入电影行业前看过黑泽明的《泥醉天使》(1948),很是感动,原想考入东宝影片公司追随黑泽明。可惜东宝因职员罢工不招新人,只好改投松竹。他虽然不喜欢小津的高雅风格,力求

反其道而行之，后来拍摄了粗俗色情的题材，实际上也暗中受其影响。他日后一丝不苟的创作精神，尤其是用心思考创作剧本的态度，很可能来自小津。他在松竹认识了酒徒川岛雄三（1918—1963），1954年转到日活时遂成为川岛的助导，更协助川岛撰写《幕末太阳传》（1957）的剧本。川岛雄三是自封为"轻佻浮薄派"的鬼才，今村后来也继承和发展了川岛的黑色幽默风格。1958年今村首执导演筒，一口气拍了三部影片：《被盗的情欲》、《西银座站前》和《无尽的欲望》，因表现不俗荣获蓝丝带新人奖。翌年他听公司安排完成描写四个孤儿的人间赞歌《二哥》，影片入选《电影旬报》1959年十大佳片的第三位，并荣获艺术节大臣奖和NHK电影奖。

今村昌平在1961—2001年间共拍了15部电影，其中14部剧情片全部入选《电影旬报》的年度十大佳片，其中五部名列第一，两部名列第二。他的最佳作品是《日本昆虫记》（1963）、《赤色杀意》（1964）、《人间蒸发》（1967）、《诸神的深欲》（1968）、《复仇在我》（1979）、《乱世浮生》（1981）、《楢山节考》（1983）和《黑雨》（1989）。《楢山节考》和《鳗鱼》（1997）先后两次赢得法国戛纳影展的金棕榈奖。《黑雨》亦在戛纳影展中取得高等技术委员会奖。《赤色杀意》在1999年被《电影旬报》推选为日本电影史上十大佳片的第七位，让今村取得殿堂大师的地位。

今村昌平的电影，主要对日本农村社会和现代都市作历史性的审视，尤其透过下层社会与女性角色的刻画，对日本的国民性加以精确的剖析。从1866年幕府末年江户庶民的乱世浮生，经20世纪初日本对外扩张时女衒（性产业中买卖妇女的中介人）村冈伊平治（1967—1942）在中国大陆、香港及东南亚的营商活动，和因日本发动战争引致的原爆黑雨悲剧，到战后60年代绝望虚无者复仇在我的连环凶杀，下迄平成年代泡沫经济后白领失业汉的流离失所，前后涵盖了日本100多年的历史。从信州贫苦农村楢山节考的舍姥风俗，濑户内海战争末期肝脏大夫

的专心研究，经50年代横须贺的猪与军舰及少女卖淫，战后农村女子在城市出卖色相呈现日本昆虫的顽强生命力，和平后25年间吧女眼中的日本战后史，60年代东京大都市内情复杂的人间蒸发，到90年代能登半岛匪夷所思的赤桥下的暖流，其视野的宏大与探索的深刻，在战后和当代导演中罕有其匹。

由于今村很强调人的性欲和食欲这两种本能，所以卖淫、强暴、杀婴、偷窥、凶杀，甚至弑父和近亲相奸等情节，在他的作品中迭有出现。不过电影中粗鄙和猥亵的性描写，不是卖弄色情的手段，而是反映现实的要素。《人类学入门》（1966）的主人公认为，人生的最大愉悦是食和性，人如果没有性欲，活着又有何用？《赤桥下的暖流》（2001）的女主人公，在性爱高潮时爱液喷如泉涌，辗转流入河中后，更滋养了附近被吸引前来的鱼群。

从1961年的《猪与军舰》开始，今村昌平只选拍自己有兴趣的题材和剧本。该片的女主人公春子（吉村实子），为脱离充满罪恶的出生地，最后只身离开横须贺美军基地前往川崎的工厂，揭开生命的新一页。《日本昆虫记》的东北贫农家女子阿富（左幸子），从农村到城市历尽沧桑后再随女儿返乡，无数的不幸遭遇都不能摧毁她的求生意志。《赤色杀意》里封建家庭中没有名分的妻子贞子（春川满寿美），被暴徒强奸后更加坚强，在强奸者暴毙及丈夫情妇被车撞死后，终于收服一向欺压她的丈夫。对于愚昧无知但生命力惊人的妇女这种蝼蚁人生的精彩写照，是今村电影的一大特色。

今村昌平在1965年自组公司后，拍了貌似纪录片的《人间蒸发》，追随一个叫早川佳江的女子去寻访她那出差失踪的未婚夫。早川在拍片时对该片的演员露口茂产生爱意，而在她被安排于一间茶室，和她姐姐及提供关键线索的卖鱼郎对质时，导演却将全部布景一一拆除，故意让观众看到，所谓真实纪录，不过是在片场营造的假象，当场感受到的震撼，简直是石破天惊！今村在1970年摄制了纪录片《日本战后史　女

酒吧侍应的生活》，以一个吧女的个人经历来说明从 1945 年到 1970 年这段日本历史。

虽然今村早年已锋芒毕露，壮年时佳作源源问世，但他投资浩大的两部杰作——《诸神的深欲》和《乱世浮生》——都票房失利。其后的《黑雨》尽管荣获日本学院的九项大奖，仍然缺乏观众捧场，所以他在 1971—1978 年和 1990—1996 年曾两度暂别影坛，先替电视台拍了几部纪录片，访问了滞留在东南亚的日本士兵和日本老娼妇，后于 1975 年创办了横滨放送映画专门学校，招收学生训练台前幕后的电影人才。1986 年学校搬到川崎市后改为三年制，易名日本映画学校。现在扬名世界的三池崇史（1960— ）和享誉日本的李相日（1974— ），就是该校的毕业生。2011 年学校取得政府的认可后，改名为日本映画大学。

今村昌平的晚年创作，水平并未衰落。《肝脏大夫》中的小镇医生赤城（柄本明）和他的一伙朋友，其实是一种抗敌分子，"敌"指日本的军政府。全片喧闹悲壮，驰走飞扬，不乏变态情欲和血腥暴力的场面。半场时碎纸洒落如雪，结尾处少女（麻生久美子）的入海捕鲸，影像震撼而剧力万钧，手法超现实，充分表现了一代大师的风范。

他的最后作品，是由 11 位国际导演合作的什锦片《911 事件簿》（2002），每个片段的长度是 11 分 9 秒加一画格。今村那一章，讲一个日本军人战后回乡，变成如草泽上的蛇那样卧地滑行，片末强调"没有圣战这回事"。美国《纽约时报》的影评人戴夫·凯尔（Dave Kehr）认为，今村那一章是全片最令人难忘和唯一敢直接批判恐怖分子的片段。另外，很多人都不知道，今村昌平曾在韩国片《2009 迷失记忆》（2002）中饰演一个考古学者，向张东健饰演的韩裔日本密探队员解答疑难问题。

今村昌平曾经表示："我是一个乡下农夫，而大岛渚是位武士。"历史将会证明，这位农民的电影创作，明显比武士优胜。

10 国民大导演山田洋次

2008年3月17日,第32届香港国际电影节选择山田洋次的《母亲》(2008)为开幕影片,77岁的山田是电影节的嘉宾,也是亚洲电影终身成就奖的首位得主。2014年4月4日,第38届香港国际电影节又放映他的新作《小小的家》(香港的译名是《东京小屋》)。如要总括他的成就,最重要的有以下三点。

老当益壮——山田洋次1961年首次执导,迄今拍片83部。他的影片获奖无数,在国内一共赢得200多项奖。70岁以后才尝试拍摄古装武士片,改编藤泽周平(1927—1997)的小说,先后推出《黄昏清兵卫》(2002)、《隐剑鬼爪》(2004)和《武士的一分》(2006)三部佳作,成绩比年轻的平成导演如北野武、阪本顺治等优胜。

最长系列——山田洋次的"寅次郎的故事"影片系列共48集,他执导的有46集,从1969年到1995年,是世界电影史上最长的电影系列。每集都非常卖座,让他所属的松竹公司可以继续经营下去。由渥美清(1928—1996)扮演的惹笑小贩车寅次郎,是日本及亚洲电影观众耳熟能详的人物。他的浪迹天涯、自作多情及与亲人吵闹,由于充满温情和怀旧,令人百看不厌。

1993年山田洋次在北京演讲时,认为寅次郎电影受到日本人喜爱的原因,是电影把普通日本人日常生活的习惯和思考方式加以夸张、滑

稽化和美化。他又分析了主人公的性格："寅次郎是一个凭着一张能说会道的嘴贩卖便宜小商品的小贩。因为非常能说，又待人亲切，所以和谁的关系都很好，是被大家喜爱的一个人物。所以在每一部中他都和完美的女性成为好朋友，倾听她们的烦恼，和她们无比亲密。女性们因为他为人之温柔善良，固守信义而感到放松，于是就和他坦白一些只和亲密的人才会说的话。如此一来他就有了自己得到了爱情的错觉。虽然他很会说话但是却迟迟不能够结婚，稍微犹豫的瞬间，就发现女人的心另有所属了。这样的事情总是发生，所以他也就总是失恋。"（《日本电影大师们》第三册，佐藤忠男著，王乃真译，北京：中国电影出版社，2013，第172页）山田认为，寅次郎最像日本江户时代在杂耍剧院表演的"落语"（单口相声）中受欢迎的喜剧故事中的角色。

平凡见伟大，歧路示明灯——山田洋次曾经表白，自己不是那种才华横溢的编剧和导演。他写的只是平凡的故事。他努力创作逾50年，积聚了深厚的功力，关心庶民的生活，同情弱势的社群，教人珍惜爱情，传达温暖和欢笑，更寓教育于娱乐。近作《母亲》改编自黑泽明女场记野上照代（1927— ）的自传《给父亲的安魂曲》，写照代的父亲因反对战争被捕入狱，两姊妹全靠母亲及关心她们的亲人照顾。山田接受香港《影讯》的访问时指出："我想讲多一点军国时期的事情。那时日本走错了方向，对日本人来说，是困苦的回忆。当时我在中国东北，所以知道真相。最初我只想拍一个家庭的故事，拍出来以后，大历史就出现在家庭之中了。"《母亲》是细腻动人的自省之作，媲美日本五十年代的经典影片，所以《日本时报》的影评人给它五星的最高评价。

1997年山田洋次曾对台湾电影学者焦雄屏说明自己创作电影的理念："日本在战后一股脑儿发展高度经济成长的国家政策，而老百姓在多年来所建立的家庭和邻居关系就被破坏无遗。我所有电影底层都呈现同一个主题，也就是对那些老旧而美好的事物丧失状况的悲哀和愤怒。它不是一种怀旧情感。另外，我拍这些电影的原因是想质问，究竟国家

往这样的方向发展会不会使大家更快乐呢？"(《山田洋次 VS 焦雄屏》，载《山田洋次专题作品展》，台北：日本交流协会台北事务所，1997，第 16 页）

台湾导演吴念真非常认同和敬佩山田洋次这种创作态度。他喜爱山田电影中的小乡村、寻常渔港、不起眼的车站、平凡的人物和对农业社会及旧时代人类情感的眷恋。他说："每次和朋友讲到我最崇拜的导演是山田洋次，老是被他们笑一顿。我知道在影评人或者知识分子的标准中，山田洋次绝对无法被归类为一位大师。但是我以为，一个能拍四十八部续集的电影导演，其伟大之处绝对不逊于任何一位开创电影新语言的所谓大师。作为一个电影导演，在这样漫长的岁月中，他并未失去他的观众，甚至变成日本人每年过年，去神社参拜之后，看一部《男人真命苦》再回家的一种'习俗'。这样的导演，不伟大吗？"(《观众成就的大师——吴念真看山田洋次》，见《山田洋次专题作品展》，第 9 页）

《寅次郎的故事》与《黄昏清兵卫》

山田洋次的代表作，除"寅次郎的故事"系列外，应以《黄昏清兵卫》为首选。两者皆入选 2009 年电影旬报社出版的《迄今最佳的映画遗产 200：日本映画篇》，和其他 46 部影片并列第 59 位。此外，山田洋次的《儿子》(1991，永濑正敏、和久井映见、三国连太郎主演）也是杰作。影片描写 1980 年代末的父子亲情和城乡差距，在题材上与电影性上都达至巅峰。

山田洋次毕生都替松竹电影公司工作，他用庶民的人文主义观点创作，把松竹大船调的风格发扬光大。48 集的《寅次郎的故事》，均在每年的 8 月及 12 月，即盂兰盆会和新年这两大节日期间推出，家喻户

晓而深入民间，成为非常卖座的国民映画。寅次郎是一个浪迹天涯的小贩，口若悬河、粗俗小气，但亦天真敦厚。他虽然其貌不扬和打扮古怪（头戴绅士帽，脚穿拖鞋，颈挂护身符，腰缠宽围兜，身穿汗衫和双襟格子西装外套，手提旧皮箱），却有温柔细心的一面。他感情丰富又风趣幽默，往往自作多情招致失恋，常于酒后与家人吵架，失意时就离开东京的柴又祖居再去流浪，年中又会倦鸟知还。虽然每集的情节有点公式化，但皆痛快淋漓地叙写了家庭的日常琐事，以及寅次郎在旅途中所邂逅的女性的孤寂飘零，笑中有泪，泪中有笑，令每集电影皆成为一次心旷神怡的温情之旅。

《黄昏清兵卫》在形式上接近完美，在山田的掌舵下，其创作班底得一流众演员之助，成功地呈现了一部描写亲情的家庭伦理片、刻画友情的武士片和歌颂爱情的历史剧。山田第一次拍摄古装片，前后构思十年，与老拍档朝间义隆（1940— ）精心编撰剧本三年，特别用心考证幕末时代下级武士的生活实况，一反电视武士剧集的陈陈相因。除翻阅大量历史资料外，也不断向专家请教，从小道具、衣裳、发饰到屋舍村庄，都致力呈现极度写实的风貌。在武打设计和杀阵场面上，亦务求推陈出新，既合情合理，也激烈非凡。《黄昏清兵卫》因为突破了武士片的传统，故被推许为划时代的杰作。

山田洋次电影的魅力，是剧本细密、社会性强和人情味浓郁。他的导演技法从容自然、幽默易懂和雅俗共赏。他好用平等的观点描写人与人的关系，特别关注中下层民众的生活与感情。他的作品充满善良的人物、感人的情节、温馨的场面、价值的探讨和深刻的意义。

山田洋次在中国

早在 1970 年代，山田洋次的电影剧本《故乡》和《砂器》已有中文译本在上海和北京刊行。1982 年，北京中国电影出版社的《外国电影丛刊 14》，收录了山田的《故乡》、《幸福的黄手帕》和《远山的呼唤》。1987 年，中国电影出版社又刊行了他的《我是怎样拍电影的》。1985 年 10 月，在北京举行的"日本电影回顾展"虽然没有上映山田的影片，但在 1981—1990 年，十年间中国已公映了他的九部影片：

1981 年	《远山的呼唤》	(1980)
1982 年	《寅次郎的故事：望乡篇》	(1970)
1984 年	《寅次郎的故事：浪花之恋》	(1981)
1985 年	《寅次郎的故事：吹口哨的寅次郎》	(1983)
1985 年	《幸福的黄手帕》	(1977)
1986 年	《寅次郎的故事：柴又的爱》	(1985)
1987 年	《电影天地》	(1986)
1990 年	《寅次郎的故事：寻母奇遇记》	(1987)
1990 年	《寅次郎的故事：维也纳之恋》	(1989)

1991 年，北京中国大百科全书出版社刊行的《中国大百科全书：电影》收录了 25 位日本导演，撰写山田洋次条目的洪旗介绍山田有云："1931 年 9 月 13 日生于大阪府宝冢市一个铁路职工家庭。1954 年毕业于东京大学法学部，同年进入松竹电影公司任导演助手。1956 年开始撰写电影剧本，被拍成影片的主要有《创造明天的少女》、《黎明的地平线》等。1961 年成为导演，执导的第一部影片是《二楼的房客》。山田洋次擅长喜剧影片的创作，有'喜剧山田'之称。1969 年开始拍摄的系列片《男人难当》是其喜剧影片的代表片。片中的主人公寅次郎在日本家喻户晓，颇受观众的喜爱……此外，《家族》(1970)、《故乡》

(1972)、《幸福的黄手帕》(1977) 和《远山的呼唤》(1980) 等影片是他力图表现自己艺术追求的作品。"（第 339—340 页）

近 25 年来，山田洋次曾数次访问中国。2005 年 6 月 13 日，他为上海国际电影节的"山田洋次作品回顾展"拉开了帷幕，影展放映的五部影片是《流浪者之爱》(1966)、《寅次郎的故事》（第一部，1969)、《家族》、《电影天地》与《隐剑鬼爪》。2011 年是山田当导演的 50 周年，也是他 80 岁之年，日本驻华大使馆、日本国际交流基金、日中电影节实行委员会与中国电影资料馆，在北京联合举办了"山田洋次导演作品特集"，于 6 月 4—7 日放映他的七部代表作，包括《家族》、《寅次郎的故事：再见夕阳》(1976)、《幸福的黄手帕》、《学校 2》(1996)、《黄昏清兵卫》、《武士的一分》与《弟弟》(2010)。

渥美清与倍赏千惠子

由于"寅次郎的故事"系列被广大的电影观众接受，喜剧泰斗渥美清扮演的车寅次郎遂成为日本电影史上最受爱戴的人物。渥美清在 1964 年参加演出山田洋次的《完全笨蛋》后，于 1968 年主演了山田替富士电视台拍的《寅次郎的故事》连续剧，但寅次郎在剧中死亡的结局引起观众的抗议。1969 年山田拍摄《寅次郎的故事》的电影版时，松竹公司并不看好，试片后山田也自认失败。不料电影上映时，观众却从头笑到尾。1997 年，山田洋次接受台湾电影学者陈儒修的访问时表示："原先这部影片并没有计划拍续集，没有想到如此受欢迎，就继续拍下去，所以渥美清在接这部片之后就没有再接其他的工作。演到后来，在路上或是电车上碰到认识他的人，都不再叫他渥美清，而叫他寅次郎。渥美清自己认为，人们如果会以你剧中的名字来取代你的本名称呼你，

这是一种荣誉。所以，他也愿意以寅次郎的身份来面对观众，对外从来不谈他的私生活，甚至到后来他生病的时候，仍交代家人不要让别人知道，他也不希望别人来看他，因为他希望寅次郎永远活着，活在大家的心目中，所以他去世时只有家族中的三个人相伴，也没有举行告别式。以渥美清在日本的名气，他如此的行事态度非常伟大，也令日本电影界感到十分惊奇。"（《山田洋次导演专访》，陈儒修整理，载《电影欣赏》第90期，1997年11—12月，第39—40页）

1996年8月4日渥美清的逝世，山田洋次是在6日晚上接到渥美清夫人的电话才得知。死讯传开后，日本的广播电台、电视台、报刊和《寅次郎再见》等专刊皆争相报道，松竹公司亦在镰仓的大船摄影棚举行了告别仪式。冒着酷暑去吊祭"寅次郎"的影迷逾四万人。在美国，8月19日出版的《时代周刊》和《新闻周刊》，分别请了唐纳德·里奇和伊恩·布鲁玛（Ian Buruma）来撰写讣文。

渥美清亦有演出《家族》和《幸福的黄手帕》，因此他演了约50部山田洋次的电影。扮演寅次郎妹妹樱的倍赏千惠子（1941—　），除助演了46部山田的寅次郎影片外，也演出了约20部山田的其他电影，包括《下町的太阳》（1963）、《流浪者之爱》、《雾之旗》（1965）、《阿九的大梦》（1967）、《家族》、《故乡》、《同胞》（1975）、《幸福的黄手帕》、《远山的呼唤》、《电影天地》、《摘彩虹的人》（1996）、《隐剑鬼爪》、《母亲》与《小小的家》等。

俞虹在《平民视角育出了常青摇钱树》一文中指出："山田洋次认为，一部影片要取悦和取信于观众只有通过演员才能实现。所以，他不仅重视演员的演技、外形，并且特别器重他们的人品、内心美。不管是大小角色，不找到合适的扮演者他是不肯罢休的……至于饰演樱的演员倍赏千惠子更加令人怜爱，她那一双闪亮、清纯的大眼睛，她那像小鸟般温存、恬静的性格，深深打动了观众的心。"（《当代电影》1996年第6期，第59页）

倍赏千惠子曾以《远山的呼唤》荣获 1980 年每日映画竞赛、日本学院和报知映画奖的最佳女主角奖,复以《车站》(1981,降旗康男)荣获 1981 年《电影旬报》和每日映画竞赛的最佳女主角奖。1980 年代看过她的《远山的呼唤》与《幸福的黄手帕》的中国影迷,肯定会对她大有好感和印象难忘。

11 谁是日本十大男演员

2009年,《文艺春秋季刊》曾选出日本十大女演员,结果如下:

1　　吉永小百合
2　　原节子
3　　高峰秀子
4　　夏目雅子
5　　岸惠子
6　　岩下志麻
7　　宫泽理惠
8　　若尾文子
9　　松隆子
10　　松坂庆子

十人中夏目英年早逝,当年高峰、原和若尾三位早已息影,仍然活跃的六位的平均年龄接近56岁。相比之下,同时选出的日本十大男演员有六位已辞世,一位近四年没有拍戏,余下三位的平均岁数接近59。他们十位的生平简介及特别推荐的一部代表作如下:

1. 三船敏郎(1920—1997)生于中国青岛,主演的《罗生门》荣获1951年威尼斯影展的金狮奖。其后续主演了黑泽明导演的《七武士》(1954)、《蜘蛛巢城》(1957)、《用心棒》(1961)与《红胡子》(1965)

等名片。他善于扮演粗犷、强悍、动作性强的人物，中年以后则以扮演首领人物为多。他一生拍片约140部，曾演出美国影片《大赛车》(1967)、《太平洋的地狱》(1968)与《红日》(1971)等，并荣获日本及外国多项演技奖，是驰名世界的日本男演员。推荐:《罗生门》(1950，黑泽明)。

2. 高仓健（1931—2014）生于福冈县中间市，1963年于东映制作的《人生剧场·飞车角》塑造了任侠电影的英雄角色后，继续在《日本侠客传》(1964—1971)、《昭和残侠传》(1965—1972)及《网走番外地》(1965—1967)诸系列影片中树立其坚忍克己的男性形象，其后的表演风格亦以深沉、含蓄和富于心理活动见长。他演出的影片约有205部，包括美国影片《高手》(1974)、《黑雨》(1989)、《棒球先生》(1992)和中国电影《千里走单骑》(2005)，并先后以《幸福的黄手帕》(1977)与《铁道员》(1999)荣获日本及外国多项演技奖。推荐:《昭和残侠传·唐狮子牡丹》(1966，佐伯清)。

3. 渥美清（1928—1996）生于东京都，原是浅草脱衣舞剧场的谐星，以主演军队喜剧《拜启天皇陛下样》(1963)初露头角，1969—1995年传神演绎了48集《寅次郎的故事》中流迹天涯的小商贩车寅次郎，以一个善良、诚实、好心，但屡受误解、挫折的普通男人形象，成为日本观众所喜爱的国民巨星。推荐:《寅次郎的故事第1集：男人真命苦》(1969，山田洋次)。

4. 市川雷藏（1931—1969）生于京都府歌舞伎世家，1954年初上银幕演出《花之白虎队》，15年间演了153部影片，代表作有市川昆的《炎上》(1958)和《破戒》(1962)、《眠狂四郎》12集（1963—1969，田中德三等），以及增村保造的《华冈青洲之妻》(1967)等，曾于1958年及1967年两度荣获《电影旬报》的最佳男主角奖。推荐:《眠狂四郎胜负》(1964，三隅研次)。

5. 渡边谦（1959—　）生于新潟县北鱼沼郡小出町，因演出《蒲公

英》(1985)及《海与毒药》(1986)备受注目，其后拍摄 NHK 大河剧《天与地》(1990)时患上血癌被迫退演，第二次病发康复后参演了美国电影《最后的武士》(2003)、《艺伎回忆录》(2005)和《硫磺岛家书》(2006)等，近年以《明日的记忆》(2006)荣获国内十多项演技奖。推荐：《蒲公英》(伊丹十三)。

6. 绪形拳(1937—2008)生于东京都，是剧团出身的性格演员，曾主演 NHK 大河剧《太阁记》，70 年代末于《八甲田山》(1977)、《鬼畜》(1978)及《复仇在我》(1979)中表现凌厉逼真，后来在《楢山节考》(1983)、《鱼影之群》(1983)、《薄化妆》(1985)、《火宅之人》(1986)和美国电影《三岛》(1984)里继续发挥其肉体劳动式的独特演技。推荐：《鬼畜》(野村芳太郎)。

7. 仲代达矢(1932—　)生于东京都，新剧剧团出身，是小林正树与黑泽明所赏识的演员，代表作有《人间的条件》(1959—1961)、《用心棒》(1961)、《切腹》(1962)、《椿三十郎》(1962)、《影武者》(1980)与《乱》(1985)等。他于 1975 年末创立"无名塾"，致力于培养新演员。推荐：《人间的条件第一部·纯爱篇》(1959，小林正树)。

8. 石原裕次郎(1934—1987)生于兵库县神户市，是作家石原慎太郎之弟，主演了《疯狂的果实》(1957)后成为日活公司的台柱，拍了很多卖座的动作片及歌舞片。他的电影约有 103 部，包括《向阳的坡道》(1958)、《银座之恋物语》(1962)、《独渡太平洋》(1963)与《黑部的太阳》(1968)等。推荐：《呼风唤雨的男人》(1957，井上梅次)。

9. 佐藤浩市(1960—　)生于东京都，父为三国连太郎，初拍电影即在《青春之门》(1981)当主角，其代表作《忠臣藏外传之四谷怪谈》(1994)、《雪茫危机》(2000)、《壬生义士传》(2003)与《向雪祈愿》(2007)先后替他赢取多项演技奖，近作《无人守护》(2009)曾代表日本角逐美国奥斯卡最佳外语片奖。推荐：《向雪祈愿》(根岸吉太郎)。

10. 森雅之(1911—1973)生于北海道札幌市，为自杀殉情的作家

有岛武郎（1878—1923）的长子，是剧场出身的知性派演员，一生拍片约 96 部，战后主演了《安城家的舞会》（1947，吉村公三郎）、《罗生门》、《雨月物语》（1953，沟口健二）、《浮云》（1955，成濑巳喜男）与《夜鼓》（1958，今井正）等经典电影，演技细腻感人。推荐：《浮云》。

在 2009 年之前，曾有数次影史十大男演员的投选。1988 年末文艺春秋社举办的一次，其结果载于《日本映画 Best 150》（东京：文艺春秋，1989）一书中，十大男演员的名次如下：

1	阪东妻三郎	55 分
2	高仓健	50 分
3	笠智众	47 分
4	三船敏郎	45 分
5	三国连太郎	43 分
6	森雅之	40 分
7	志村乔	38 分
8	石原裕次郎	35 分
9	市川雷藏	34 分
10	绪形拳	32 分

1990 年 NHK 和 JSB（日本卫星放送）的"卫星映画马拉松"也主办了由一百万影迷投票的多项选举，其中投选十大男演员的结果，载于《名画 Paradise 365 日》（东京：角川文库，1991），首十位的名次如下：

1	三船敏郎	229 分
2	阪东妻三郎	212 分
3	森雅之	151 分
4	高仓健	111 分
5	石原裕次郎	110 分
6	笠智众	100 分

7	志村乔	99 分
8	市川雷藏	83 分
9	大河内传次郎	77 分
10	榎木健一	71 分

1990 年十大名单的前八位，皆是 1988 年的优胜上榜者。仅有一次入选的是 1988 年第五位的三国连太郎与第十位的绪形拳，以及 1990 年第九位的大河内传次郎和第十位的榎木健一。不过大河内传次郎在 1988 年是排名第 12、取得 21 分，而有 20 分的榎木健一则排名第 13。两人的表现不弱，成绩也十分接近。

《电影旬报》在 1995 年、2000 年和 2014 年均有日本十大男演员的投选，其结果分别见于该刊的第 1176 期（1995 年 11 月）、第 1308 期（2000 年 5 月），和纪念《电影旬报》创刊 95 周年的专著《迄今最佳的映画遗产：日本映画男优·女优 100》（2014 年 12 月）。如果把 1988—2014 年 27 年间这六次十大男演员的投选结果排比一下，各人的成绩及表现就可一目了然：

排名	1988 文艺春秋	1990 卫星映画	1995 电影旬报	2000 电影旬报	2009 文春季刊	2014 电影旬报
1	阪东妻三郎	三船敏郎	森雅之	三船敏郎	三船敏郎	三船敏郎
2	高仓健	阪东妻三郎	三国连太郎	石原裕次郎	高仓健	森雅之
3	笠智众	森雅之	笠智众	森雅之	渥美清	市川雷藏
4	三船敏郎	高仓健	三船敏郎	高仓健	市川雷藏	胜新太郎 高仓健
5	三国连太郎	石原裕次郎	高仓健	笠智众	渡边谦	
6	森雅之	笠智众	市川雷藏	市川雷藏	绪形拳	原田芳雄 松田优作

排名	1988 文艺春秋	1990 卫星映画	1995 电影旬报	2000 电影旬报	2009 文春季刊	2014 电影旬报
7	志村乔	志村乔	石原裕次郎	胜新太郎 阪东妻三郎	仲代达矢	
8	石原裕次郎	市川雷藏	松田优作 胜新太郎		石原裕次郎	役所广司
9	市川雷藏	大河内传次郎		渥美清 中村锦之助 森繁久弥	佐藤浩市	三国连太郎
10	绪形拳	榎木健一	阪东妻三郎 志村乔 大河内传次郎		森雅之	志村乔

出现于六个名单内的共有廿二人，六次上榜的有四人（高仓健、三船敏郎、森雅之、市川雷藏），五次上榜的有石原裕次郎一人，四次的有三人（阪东妻三郎、笠智众、志村乔），三次的有两人（三国连太郎、胜新太郎），两次的有四人（绪形拳、大河内传次郎、渥美清、松田优作），而仅有一次的共有八人：榎木健一、中村锦之助、森繁久弥、渡边谦、仲代达矢、佐藤浩市、原田芳雄和役所广司。如果采用第一位得十分、次位得九分，每低一位减一分的计算方法，得分最高的前十名男演员是：

1	三船敏郎	54 分
2	高仓健	45 分
3	森雅之	41 分
4	市川雷藏	30 分
5	笠智众	27 分
6	石原裕次郎	25 分
7	阪东妻三郎	24 分

8	三国连太郎	17分
9	胜新太郎	14分
10	志村乔	10分
	渥美清	10分

11人中有五位（笠智众、阪东妻三郎、三国连太郎、胜新太郎、志村乔）均不见于2009年《文艺春秋季刊》的十大男演员名榜。他们的生平简介如下：

笠智众（1904—1993）生于熊本县玉名郡玉水村，1925年进入松竹制片厂当演员研究班的第一期学生。他不想继承父业做寺院主持，宁愿在松竹做下级演员，过了悠长的十年，月薪只有28日元，夏天连蚊帐也买不起。他天性木讷、不苟言笑及不善言辞，幸而得到小津安二郎的赏识和提拔，竟然被打造成为一位出色的性格演员。从《年轻的日子》（1930）到《秋刀鱼之味》（1962）的33年间，他一共演了25部小津的电影，于《大学是个好地方》（1936）扮演较重要的角色后，更于《父亲在世时》（1942）当上主角。他一生演了超过350部影片，也和其他松竹导演如木下惠介、涩谷实与山田洋次等多次合作，晚年最家喻户晓的角色是《寅次郎的故事》系列中的寺院主持。推荐：《东京物语》（1953，小津安二郎）。

阪东妻三郎（1901—1953）生于东京，1916年初登舞台，1920年开始演戏，是战前时代剧黄金时代的大明星，身手敏捷而演技细腻。他本名田村传吉，长子是名演员田村高广（1928—2006），三子为田村正和（1943—　）。阪东的电影约有220部，包括《雄吕血》（1925，二川文太郎）、《恋山彦》（1937，牧野正博）、《江户最后之日》（1941，稻垣浩）与《棋王》（1948，伊藤大辅）等。推荐：《无法松的一生》（1943，稻垣浩）。

三国连太郎（1923—2013）生于郡马县太田市，本名佐藤政雄，

1943年12月应召从军，1945年8月在汉口成为战俘，1946年6月返回日本。他于1951年首次演出电影，即在木下惠介的《善魔》里主演新闻记者三国连太郎一角色，从此遂用了该人名为艺名。他从影逾60年，拍片约170部，善于扮演各种类型的角色，所塑造的人物真实可信，并且有强烈的性格特征。他在国内多次获奖，自编自导的《亲鸾·白色道路》（1987）亦荣获戛纳影展的评审团奖。代表作有《异母兄弟》（1957，家城巳代治）、《日本小偷的故事》（1965，山本萨夫）、《复仇在我》（今村昌平）与《一盘没有下完的棋》（1982，佐藤纯弥）等。推荐：《饥饿海峡》（1964，内田吐梦）。

胜新太郎（1931—1997）生于东京市深川区，50年代已开始扮演盲人和恶人，并多拍摄古装武士片，也饰演豪迈不羁的角色，一生拍片约190部，代表作是写述为民除害的《盲侠座头市》系列（1962—1973），共有26部，影片享誉海外。他的兄长若山富三郎（1929—1992）亦以《带子雄狼》系列（1972—1974）驰名世界。妻子中村玉绪（1939— ）在新世纪仍然活跃于舞台、电视界和影坛。1979年他拍摄《影武者》时被黑泽明弃用，晚年的作品有《迷走地图》（1983，野村芳太郎）和《浪人街》（1990，黑木和雄）等。推荐：《不知火检校》（1960，森一生）。

志村乔（1905—1982）生于兵库县朝来郡生野町，1928年组织剧团演出舞台剧，1934年进入新兴电影公司开始演戏，毕生拍片超过430部。1943年他转职东宝，参演了黑泽明首部电影《姿三四郎》，从此改变命运，在其后的22年间演出了20部黑泽明的电影，成功地创造出银幕上多个难忘角色，包括《泥醉天使》（1948）的酒鬼医生，《野良犬》（1949）的资深刑警，《罗生门》（1950）的好心樵夫，《生之欲》（1952）中为民服务的垂死官僚，和《七武士》（1954）里智勇双全的武士首领。他的最后作品是曾在中国上映的《火红的第五乐章》（1981，神山征二郎）。推荐：他当主角的《生之欲》。

在2014年首次名列十大的是原田芳雄（1940—2011）与役所广司（1956—　）两位。本书于第三辑有专章介绍原田芳雄及其近作，而拙著《平成年代的日本电影》（2015）亦有专章谈论在平成年代大放光芒的役所广司。

谁是日本影史上的十大男演员？这个问题永远没有一个公认的答案。佐藤浩市从来未赢过《电影旬报》的最佳男主角奖，他的父亲三国连太郎却曾于1965年、1989年和1991年三度荣获此奖。而从1988年（昭和最后一年）到2014年（平成26年）的27年间，渡边谦只在2006年赢过一次《电影旬报》的最佳男主角奖，但役所广司（1956—　）曾于1996年和1997年连续两年荣获此奖，原田芳雄（1940—2011）于1992年、2000年和2011年三次赢得此奖，而真田广之（1960—　）更于1988年、1993年、1995年和2002年四次荣获此奖！究竟谁比谁强，无疑见仁见智，加上各位影评人所看过的电影亦不尽相同，看法自然也不一样。

附录 1975—2014 年男演员获奖名单

1975—2014 年六大电影奖的最佳男主角奖

年度	电影旬报	每日映画	蓝丝带	日本学院	报知映画	日刊体育
1975	佐分利信	佐分利信	菅原文太			
1976	水谷丰	渡哲也	渡哲也		藤龙也	
1977	高仓健	高仓健	高仓健	高仓健	高仓健	
1978	绪形拳	绪形拳	绪形拳	绪形拳	绪形拳	
1979	若山富三郎	若山富三郎	若山富三郎	若山富三郎	泽田研二	
1980	渡濑垣彦	仲代达矢	仲代达矢	高仓健	古尾谷雅人	
1981	永岛敏行	田村高广	永岛敏行	高仓健	永岛敏行	
1982	根津甚八	西村晃	渥美清	平田满	平田满	
1983	松田优作	绪形拳	绪形拳	绪形拳	松田优作	
1984	山崎努	山崎努	山崎努	山崎努	时任三郎	
1985	北大路欣也	北大路欣也	千秋实	千秋实	北大路欣也	
1986	内田裕也	奥田瑛二	田中邦卫	绪形拳	内田裕也	
1987	时任三郎	津川雅彦	阵内孝则	山崎努	阵内孝则	
1988	真田广之	鼻肇	鼻肇	西田敏行	真田广之	渥美清
1989	三国连太郎	三国连太郎	三国连太郎	三国连太郎	三国连太郎	奥田瑛二
1990	岸部一德	古尾谷雅人	三国连太郎	岸部一德	菅原文太	原田芳雄
1991	三国连太郎	永濑正敏	竹中直人	三国连太郎	永濑正敏	三国连太郎
1992	原田芳雄	长冢京三	本木雅弘	本木雅弘	本木雅弘	原田芳雄
1993	真田广之	岸谷五朗	真田广之	西田敏行	田中健	西田敏行
1994	奥田瑛二	奥田瑛二	奥田瑛二	佐藤浩市	荻原健一	佐藤浩市
1995	真田广之	役所广司	役所广司	三国连太郎	真田广之	真田广之
1996	役所广司	役所广司	役所广司	役所广司	役所广司	役所广司

年度	电影旬报	每日映画	蓝丝带	日本学院	报知映画	日刊体育
1997	役所广司	原田芳雄	役所广司	役所广司	役所广司	渡哲也
1998	柄本明	本木雅弘	Beat Takeshi	柄本明	柄本明	柄本明
1999	高仓健	小林桂树	高仓健	高仓健	三浦友和	本木雅弘
2000	原田芳雄	浅野忠信	织田裕二	寺尾聪	织田裕二	寺尾聪
2001	洼冢洋介	三桥达也	野村万斋	洼冢洋介	洼冢洋介	竹中直人
2002	真田广之	真田广之	佐藤浩市	真田广之	田边诚一	真田广之
2003	妻夫木聪	西田敏行	西田敏行	中井贵一	西田敏行	中井贵一
2004	Beat Takeshi	Beat Takeshi	寺尾聪	寺尾聪	妻夫木聪	Beat Takeshi
2005	小田切让	浅野忠信	真田广之	吉冈秀隆	市川染五郎	市川染五郎
2006	渡边谦	佐藤浩市	渡边谦	渡边谦	渡边谦	渡边谦
2007	加濑亮	国分太一	加濑亮	吉冈秀隆	加濑亮	木村拓哉
2008	本木雅弘	阿部宽	本木雅弘	本木雅弘	堤真一	中居正广
2009	笑福亭鹤瓶	松山健一	笑福亭鹤瓶	渡边谦	渡边谦	笑福亭鹤瓶
2010	丰川悦司	堤真一	妻夫木聪	妻夫木聪	丰川悦司	妻夫木聪
2011	原田芳雄	森山未来	竹野内丰	原田芳雄	堺雅人	松山健一
2012	森山未来	夏八木勋	阿部宽	阿部宽	高仓健	高仓健
2013	松田龙平	松田龙平	高良健吾	松田龙平	松田龙平	松田龙平
2014	绫野刚	绫野刚	浅野忠信	冈田准一	冈田准一	冈田准一

1975—2014年六大电影奖的最佳男配角奖

年度	电影旬报	每日映画	蓝丝带	日本学院	报知映画	日刊体育
1975	原田芳雄		原田芳雄			
1976	大泷秀治		大泷秀治		大泷秀治	
1977	武田铁矢		若山富三郎	武田铁矢	加藤武	

年度	电影旬报	每日映画	蓝丝带	日本学院	报知映画	日刊体育
1978	渡濑垣彦		渡濑垣彦	渡濑垣彦	渡濑垣彦	
1979	三国连太郎		三国连太郎	菅原文太	三国连太郎	
1980	山崎努		丹波哲郎	丹波哲郎	山崎努	
1981	中村嘉葎雄		津川雅彦	中村嘉葎雄	中村嘉葎雄	
1982	平田满		柄本明	风间杜夫	柄本明	
1983	伊丹十三	Beat Takeshi	田中邦卫	风间杜夫	伊丹十三	
1984	高品格	高品格	高品格	高品格	高品格	
1985	小林熏	井川比佐志	Beat Takeshi	小林熏	三浦友和	
1986	植木等	植木等	须磨启	植木等	须磨启	
1987	津川雅彦	三船敏郎	三船敏郎	津川雅彦	津川雅彦	
1988	片冈鹤太郎	大地康雄	片冈鹤太郎	片冈鹤太郎	片冈鹤太郎	真田广之
1989	原田芳雄	原田芳雄	坂东英二	坂东英二	原田芳雄	坂东英二
1990	石桥莲司	石桥莲司	柳叶敏郎	石桥莲司	石桥莲司	吉冈秀隆
1991	永濑正敏	三浦友和	永濑正敏	永濑正敏	神户浩	永濑正敏
1992	村田雄浩	村田雄浩	室田日出男	竹中直人	村田雄浩	村田雄浩
1993	岸部一德	田中健	所 George	田中邦卫	岸部一德	田中健
1994	中井贵一	中村敦夫	中村敦夫	中井贵一	中井贵一	津川雅彦
1995	竹中直人	松方弘树	萩原圣人	竹中直人	丰川悦司	植木等
1996	渡哲也	吉冈秀隆	渡哲也	竹中直人	渡哲也	渡哲也
1997	西村雅彦	田口智朗	西村雅彦	西村雅彦	西村雅彦	西村雅彦
1998	大杉涟	大杉涟	大杉涟	碇矢长介	大杉涟	大杉涟
1999	椎名桔平	笈田ヨシ	武田真治	小林稔侍	椎名桔平	椎名桔平
2000	香川照之	香川照之	香川照之	佐藤浩市	浅野忠信	丹波哲郎
2001	山崎努	寺岛进	山崎努	山崎努	山崎努	山崎努

年度	电影旬报	每日映画	蓝丝带	日本学院	报知映画	日刊体育
2002	香川照之	冢本晋也	津田宽治	田中泯	石桥凌	香川照之
2003	大森南朋	柄本明	山本太郎	佐藤浩市	宫迫博之	菅原文太
2004	小田切让	小田切让	小田切让	小田切让	原田芳雄	中村狮童
2005	堤真一	山下规介	堤真一	堤真一	堤真一	堤真一
2006	香川照之 笹野高史	笹野高史	香川照之	笹野高史	香川照之	大泽隆夫
2007	三浦友和	松重丰	三浦友和	小林熏	伊东四朗	笹野高史
2008	堺雅人	堺雅人	堺雅人	山崎努	堺雅人	堺雅人
2009	三浦友和	岸部一德	瑛太	香川照之	瑛太	三浦友和
2010	柄本明	稻垣吾郎	石桥莲司	柄本明	柄本明	稻垣吾郎
2011	点点	点点	伊势谷友介	点点	点点	西田敏行
2012	小日向文世	加濑亮	井浦新	大泷秀治	森山未来	森山未来
2013	Lily Franky	Pierre 泷	Pierre 泷	Pierre 泷	Pierre 泷	Lily Franky
2014	池松壮亮	伊藤英明	池松壮亮	冈田准一	津川雅彦	池松壮亮

荣获最多项最佳男主角奖的是真田广之，共得13个奖。紧随其后的12位演员为：12次获奖的高仓健，11次获奖的役所广司，10次获奖的三国连太郎，8次获奖的绪形拳和本木雅弘，7次获奖的原田芳雄和渡边谦，6次获奖的西田敏行，以及5次获奖的山崎努、奥田瑛二、妻夫木聪和松田龙平。

荣获最多项最佳男配角奖的是香川照之，共得9个奖。紧随其后的11位演员为：8次获奖的山崎努，6次获奖的原田芳雄、三浦友和、柄本明和津川雅彦，以及5次获奖的高品格、石桥莲司、大杉涟、西村雅彦、堤真一和堺雅人。

六大电影奖一览表

奖　名	创立年份	奖项数量	2014 年
电影旬报	1924	17	88 届
每日映画	1946	22	69 届
蓝丝带	1950	9	57 届
日本学院	1977	20	38 届
报知映画	1976	8	39 届
日刊体育	1988	11	27 届

《电影旬报》是日本和世界历史最悠久的电影刊物，创刊于1919年。1924年它首次评选全年十部最佳外国电影，并颁赠"外国语映画赏"，是为电影旬报奖之始。1926年开始选出日本十大电影，每年的最佳日本电影遂荣获"作品赏"。除了1943—1945年因战事停止外，电影旬报奖到2013年已是第87届，比美国奥斯卡金像奖还多了一届。

"每日映画竞赛"是1946年创立的重要电影奖，由每日新闻社和体育日本新闻社等主办，近年多颁发19—22项奖，包括特别颁给女演员的"田中绢代奖"。

地位仅次于上述两奖的是"蓝丝带奖"，1950年由东京七份体育报刊电影记者组成的"东京映画记者会"创办，1967—1974年曾停办。

模仿美国奥斯卡金像奖而设的"日本学院奖"成立于1977年，由学院奖协会的会员投选。现在的会员有5000多人。由于不少会员是四大电影公司（松竹、东宝、东映及角川）的雇员，投票时或有商业上的考虑，所以此奖的公平性和艺术价值一直受到质疑。被提名的皆获得"优秀赏"，得胜者会被颁赠"最优秀赏"。

报知映画奖创立于1976年，而日刊体育映画大奖首设于1988年，两奖的公布日期皆早于上述四种奖，约在每年11月末或12月初。

12. 伟大女演员的电影回顾展

2014 年 12 月 22 日,《电影旬报》刊行了创刊 95 周年的专著《迄今最佳的映画遗产：日本映画男优·女优 100》，公布了由 181 位电影人、文化人及评论家选出的电影史上最佳女演员名单，位列前 11 名的共有 14 位：

1	高峰秀子	46 票
2	若尾文子	45 票
3	富司纯子（藤纯子）	27 票
4	浅丘琉璃子	19 票
	原节子	19 票
	山田五十铃	19 票
7	岸惠子	14 票
8	安藤樱	13 票
	田中绢代	13 票
	夏目雅子	13 票
11	京町子	12 票
	杉村春子	12 票
	倍赏美津子	12 票
	药师丸博子	12 票

在上一世纪的 80 年代后,《电影旬报》亦曾于 1985 年、1995 年和 2000 年三次选出史上的最佳女演员,结果如下:

	1985 年		1995 年		2000 年
1	田中绢代	1	原节子	1	原节子
2	山田五十铃		山田五十铃	2	吉永小百合
3	原节子	3	高峰秀子	3	京町子
	吉永小百合	4	田中绢代	4	高峰秀子
5	京町子	5	若尾文子	5	田中绢代
6	高峰秀子	6	京町子	6	山田五十铃
7	岸惠子	7	岸惠子	7	夏目雅子
8	藤纯子	8	藤纯子	8	岸惠子
9	浅丘琉璃子	9	香川京子		若尾文子
10	若尾文子	10	久我美子	10	岩下志麻
			吉永小百合		富司纯子(藤纯子)

名列以上四个排名榜的女演员共有八位,如果总结成绩时采用第一位得十分,次位得九分,每低一位减一分的计算方法,八人的排名、生卒年份、从影年期、拍片数目、总分和出生地依次如下:

排名		生卒年份	从影年期	拍片数目	总分	出生地
1	原节子	(1920—2015)	1935—1962	112	35 分	横滨市
2	山田五十铃	(1917—2012)	1930—1985	256	30 分	大阪市
	高峰秀子	(1924—2010)	1929—1979	169	30 分	函馆市
4	田中绢代	(1909—1977)	1924—1976	258	26 分	下关市
5	若尾文子	(1933—)	1952—2005	160	19 分	东京市
6	京町子	(1924—)	1949—1984	97	18 分	大阪市
7	岸惠子	(1932—)	1951—2009	91	15 分	横滨市
	富司纯子	(1945—)	1963—2015	115	15 分	御坊市

和富司纯子同年的吉永小百合虽然于 2014 年未能入选十大女演员，但她在上世纪曾三次上榜取得 18 分，总分比富司纯子及岸惠子还多，与京町子同分。京町子在 2014 年也名列十大榜外，但鉴于 1995 年和 2000 年两次的十大榜皆有 11 人，所以补列第 11 位看看谁人仅差一线。由此观之，最具实力和堪称伟大的女演员无疑是名列综合榜中的前六位。六人中最早扬名欧美的是京町子，因为她主演的《罗生门》（1950，黑泽明）和《地狱门》（1953，衣笠贞之助）均先后于威尼斯影展、戛纳影展和美国电影艺术与科学学院获奖，其后她更与马龙·白兰度合演了英语片《秋月茶座》（1957）。1960 年，她主演的《键》（1959，市川昆）亦在戛纳影展获奖。

1949 年 10 月下旬，在国内屡获演技奖的田中绢代以日美亲善使节身份访问美国，经夏威夷到好莱坞，并学习摄影，翌年 1 月 19 日才返回日本。田中曾和沟口健二合作十多次，她主演的三部沟口电影——《西鹤一代女》（1952）、《雨月物语》（1953）和《山椒大夫》（1954）——连续三年在威尼斯影展获奖。1975 年，她亦以《望乡》（1974，熊井启）荣获柏林影展的女演员奖。高峰秀子的成绩也不俗，她主演的《无法松的一生》（1958，稻垣浩）荣获威尼斯影展的金狮奖。1961 年 11 月，她以《同命鸟》（1961，松山善三）荣获美国旧金山影展的女主角奖。1964 年 8 月，她又以《情迷意乱》（1964，成濑巳喜男）荣获瑞士洛迦诺影展的最佳女演员奖。高峰秀子主演的《二十四只眼睛》（1954，木下惠介）与《浮云》（1955，成濑巳喜男）经常入选日本十大电影，所以外国电影观众如果遇上木下惠介回顾展和成濑巳喜男回顾展，一定会看过她主演的多部杰作。

原节子在 1949—1961 年演出了六部小津安二郎的电影，包括在 21 世纪被日本文化人与世界电影导演选为史上最佳影片的《东京物语》（1953），所以广为全球的电影观众所认识和喜爱。而看过黑泽明的《蜘蛛巢城》（1957）、《在底层》（1957）和《椿三十郎》（1962），或沟口

健二的《祇园姐妹》(1936)和《赤线地带》(1956)的影迷,无疑对山田五十铃和若尾文子有深刻的印象。

2011年4月1—21日,纽约的"Film Forum"戏院举办了"日本大女优:日本电影黄金时代的伟大演员"回顾展,特别公映了由田中绢代、山田五十铃、原节子、京町子和高峰秀子五人所主演的22部名作,节目详情如下:

田中绢代:《非常线之女》(1933,小津安二郎)、《母亲》(1952,成濑巳喜男)、《西鹤一代女》、《雨月物语》与《山椒大夫》共五部。

山田五十铃:《祇园姐妹》(1936,沟口健二)与《蜘蛛巢城》共两部。

原节子:《晚春》(1949,小津安二郎)、《麦秋》(1951,小津安二郎)、《饭》(1951,成濑巳喜男)、《白痴》(1951,黑泽明)、《东京物语》与《东京暮色》(1957,小津安二郎;山田五十铃助演)共六部。

京町子:《罗生门》、《赤线地带》、《浮草》(1959,小津安二郎)与《他人之颜》(1966,敕使河原宏)共四部。

高峰秀子:《卡门还乡》(1951,木下惠介)、《二十四只眼睛》、《浮云》、《女人踏上楼梯时》(1960,成濑巳喜男)与《情迷意乱》共五部。

这个回顾展稍后于6月17日至8月20日也在加州大学的伯克利分校举行,但节目略有更改。2013年初,"日本大女优"回顾展又转往加拿大多伦多举行,且加入若尾文子凑成六大女优,影片也多至31部,新增了田中绢代主演、小津安二郎导演的《东京之女》(1933)、《风中的母鸡》(1948)与《彼岸花》(1958),原节子的《秋日和》(1960,小津安二郎),京町子的《键》,以及高峰秀子的《永远的人》(1961,木下惠介)等。代表若尾文子的影片是增村保造导演的《妻之告白》(1961)和《清作之妻》(1961)。《日本大女优》回顾展在北美的其他城市举行时,或会放映增村保造导演、若尾文子和高峰秀子合演的《华冈青洲之妻》(1967),让观众欣赏两大女优竞演的场面。更精彩的是亦有

机会看到成濑巳喜男导演的《流逝》(1956)，该片除有田中绢代、山田五十铃与高峰秀子外，还有默片时代的大女优栗岛澄子（1902—1987）、剧影双栖的大女优杉村春子（1909—1997）和1951年出道的大女优冈田茉莉子（1933—　），可说是空前绝后最优秀的女演员组合，也是绝对不能错过的电影杰作。另外，回顾展有时也添加了由市川昆导演、岸惠子主演的《十位黑妇人》（1961）和《细雪》（1983），可谓锦上添花，值得观众捧场。

第三辑

影 片

（一）
电影与文学

1 黑泽明震惊欧美的《罗生门》

《罗生门》

日文片名：羅生門　　　　　　英文片名：Rashomon

上映日期：1950年8月26日　　片种：黑白片

片长：88分钟　　　　　　　　评分：★★★★★

类型：时代剧/剧情

原作：芥川龙之介

编剧：黑泽明、桥本忍

导演：黑泽明

主演：三船敏郎、京町子、志村乔、森雅之

摄影：宫川一夫

美术：松山崇

音乐：早坂文雄

奖项：《电影旬报》1950年日本十大佳片第五位

2009年，上海辞书出版社刊行了合共五册的第六版《辞海》彩图本，第二册的《罗生门》条目有以下的说明："日本故事片。大映电影公司京都制片厂1951年（应为1950年）摄制。桥本忍、黑泽明根据芥川龙之介的小说《筱竹丛中》、《罗生门》改编。黑泽明导演。三船敏

郎、京町子、森雅之主演。武士金泽武弘在山林中被强盗多襄丸杀害，其妻真砂逃走。在官署，被抓的多襄丸、真砂和发现尸体的樵夫以及能让死者附体的女巫都从维护自己道义上的正确出发，陈述出各不相同的案情经过。影片通过剖析在道德困局中的人的心理，探讨了什么是'真实'和人性的善与恶。在运用多视角叙事方面具有开创性的意义。获威尼斯电影节金棕榈奖（应为金狮奖）和奥斯卡最佳外语片奖。"（第1483页）

2009年2月6日，日本角川映画发行了《罗生门》数码完全版的蓝光影碟，其底本是2008年曾于美国和日本放映的《罗生门》修复新拷贝。该片的修复费用，由日本的角川文化振兴财团与美国的"电影基金"（马丁·斯科塞斯创立的 The Film Foundation）支付，修复工程则由美国电影艺术与科学学院的国家电影资料馆、东京国立近代美术馆的电影中心与角川映画株式会社合作完成。虽然蓝光影碟的声响因拷贝本身的问题而有欠理想，但其影像质素却比以前面世的四种《罗生门》DVD版优胜。那是指2001年10月22日英国电影协会（British Film Institute）的英国版，2002年3月26日美国 Criterion 花絮丰富的美国版，2002年日本 Pioneer 的豪华版，以及2008年5月23日角川映画的日本版。综合来说，角川的蓝光影碟无疑是包括韩国版及中国版诸DVD版中后出转精的最佳选择。

影片故事大纲

12世纪的平安朝，战祸、疫病、天灾相继发生，盗贼亦横行。一天，三个人（樵夫、行脚僧、下人）不约而同地在残破的罗生门下避雨。三人等待雨停时，下人（上田吉二郎）好奇地聆听樵夫（志村乔）

和僧人（千秋实）细说最近发生的一宗凶案。

樵夫在京都附近的森林里发现武士金泽武弘（森雅之）的尸体。其后盗贼多襄丸（三船敏郎）被捕，武弘的妻子真砂（京町子）也被寻获。在纠察使署堂前的审判中，樵夫、行脚僧（他三天前曾在山科驿道上遇见武弘和真砂）与擒拿多襄丸的捕快（加东大介）先后作供。接着就由疑凶的盗贼作供。

多襄丸供说，他因迷恋真砂的美色，计诱贪图宝藏的武弘入森林后将其捆绑，并在武弘面前强暴了真砂。真砂在被奸污前曾拿着短刀激烈抵抗，事后却要求多襄丸和武弘决斗，让她跟随活下来的人。多襄丸于是释放了武弘，经剧烈打斗用长刀刺死武弘后，却发现真砂已逃去无踪。

可是真砂的供词却不一样。她说多襄丸强暴她后，指着武弘大笑并扬长而去。武弘却用冷酷和鄙夷的眼光凝视着她。她寻回短刀要求武弘杀了她。武弘仍用冷冰冰的眼光盯着她，令她羞愤交迫下向前跑并晕倒。她醒来时发现丈夫已死去，胸口插着短刀。她惊慌逃离现场后，几次试图自杀都不成功。

第三个不同的供词是死者武弘透过女巫（本间文子）的自白。武弘说真砂受辱之后神情非常美。她答应跟多襄丸走，但要他先杀死武弘。多襄丸大为吃惊，反过来问武弘要不要杀死真砂。真砂趁机逃跑，多襄丸追之不及，遂折回割断武弘身上的绳子后离去。极度悲伤的武弘不禁痛哭起来。他拾起地上的短刀自刺身亡，但朦胧中感觉有人抽出他胸口的短刀。

避雨中的樵夫狂喊，武弘是死于长刀，胸前并无短刀伤口。他随即向僧人和下人讲述自己不曾向判官透露但亲眼目击的真相。原来多襄丸强暴了真砂后，要求她跟随他，但真砂只是啼哭没有答应，并用短刀切断武弘身上的绳索，似乎是想两人决斗。可是武弘不肯，反要真砂自裁。于是真砂嘲笑他们都是懦夫，两人被迫拔刀决斗，丑态百出地互相追逐，威风尽失地胡打乱斗。结果多襄丸几经风险才刺死武弘，而真砂

亦摆脱他逃去。

　　下人表示樵夫的话不能尽信，樵夫谓自己不说假话。不久三人皆听到婴儿的哭声，下人立即上前剥夺婴儿的衣服。樵夫责骂下人自私自利，下人反指责樵夫偷了真砂的短刀。下人离去后，樵夫向行脚僧表示，他家中虽有六个孩子，但仍愿意收养弃婴。僧人感叹地说："你做了件好事，你的善行令我可以相信人。"

从《今昔物语》到芥川龙之介的《罗生门》与《筱竹丛中》

　　20世纪的日本小说家，论才气磅礴，当数《细雪》的谷崎润一郎；讲风格淳厚，无人能过《暗夜行路》的志贺直哉；但说到文笔的警策与设想的奇拔，却不能不推《罗生门》的作者芥川龙之介（1892—1927）了。芥川自小由舅父家抚养，早年即聪慧过人，除了遍读中国诗、传统和当代日本小说外，也涉猎过莫泊桑、法朗士、托尔斯泰等外国作家的名著。他在大学时期已和菊池宽、久米正雄等复刊了《新思潮》杂志，发表创作和介绍译文，很受森鸥外的影响。1916年他发表了《鼻子》等多个短篇，扬名文坛外并赢得夏目漱石的赞许和鼓励。大学毕业后他曾任海军工程学校的英语教员，但自25岁结婚后即专心写作，于35岁自杀身亡前完成160多个短篇小说。他的作品多以古代传说和历史故事为题材，采用现代心理分析的细腻技巧，充分赋予暗示意义和传达批判精神。他最擅长在奇特的情节里呈现真实的人生，并以写实的形式表达浪漫的内容。

　　芥川龙之介的《罗生门》（1915），讲述被主人解雇的家将傍晚在罗生门下避雨，思索着不当强盗就要饿死的问题。他在楼上见到一个老妇人拔取一具女尸的长发。他拔刀逼问老妇，知她以贩发为生，而女死

者生前也曾把蛇切碎晒干当鱼卖。他听后勇气顿生，立即剥取了她的衣服，狠心踢倒她后迅速逃去。芥川的《筱竹丛中》（1922，又译《筱竹林中》、《莽丛中》等）以多视角的叙事手法写述武士被害及其妻被奸的两宗暴行，先以樵夫、行脚僧人、捕快和女子之母四人的供词，交代了暴行的背景和人物。接着是盗贼多襄丸的供词、妻子真砂的忏悔和武士借巫婆之口的诉述。多襄丸夸言自己在决斗中刺死武士，真砂说自己用短刀捅进丈夫的胸口，而武士的幽灵谓他捡起妻子遗下的短刀刺穿自己的胸膛，被人（不知是谁）拔走短刀后身亡。三人皆坦白承认自己是凶手，但供词互相矛盾，令真相迷离难测，结局悬而未决。

　　这两篇小说是芥川根据《今昔物语》的两则故事改写而成的佳作。《今昔物语》是平安朝（794—1185）末期的故事话本，成书于12世纪初，凡31卷，收录了逾千个印度、中国、日本有关佛教世界和世俗世界的传说轶闻。《罗生门》的底本是该书第29卷"本朝及宿报"第18篇《在罗城门发现死人的盗贼》，《筱竹丛中》的底本是同卷第23篇《携妻同赴母波国，丈夫在大江山被绑》。两篇故事只有简单的事实交代，没有细腻的描写和深刻的角色刻画。《在罗城门发现死人的盗贼》的情节和《罗生门》大同小异，但到罗城门（即罗生门）下的是贼人而不是家将，他是来躲藏而非避雨。另外被拔发的死者生前是偷发的老妪的主人，而她偷发是用来作假髻。最后贼人除抢走老妇人的衣服外，也夺取了死者的衣服与头发。《携妻同赴母波国，丈夫在大江山被绑》里被强盗欺骗捆绑的男人没有携带刀，只配有弓和箭。强盗奸污了女子后并没有杀害男人，但骑了他的马逃去无踪。女人松开丈夫的绑绳后责骂丈夫太窝囊。

　　由此可见，芥川龙之介的小说虽然取材于《今昔物语》，但加工改写后的创作很有深度。电影《罗生门》改编自《筱竹丛中》与《罗生门》，情节更为丰富外，其意义特别耐人寻味。

桥本忍与黑泽明的出色改编

《罗生门》是著名编剧家桥本忍（1918— ）参与撰作的第一部电影。桥本应征入伍后染上肺结核病，在冈山县疗养时读了借自邻床士兵的《日本映画》刊登的剧本，开始尝试写剧本，并把作品寄给伊丹万作（1900—1946）。伊丹回信指出，桥本文笔稚拙，看似没有写作才能，不过好像有超越其上的东西。时维1941年，伊丹正在京都疗养肺结核病。从此桥本写了剧本就寄给伊丹过目。他后来曾把芥川的短篇《筱竹丛中》改编为《雌雄》一剧本，只用了三天时间。可惜那时伊丹已逝世，伊丹夫人遂介绍桥本认识伊丹的弟子佐伯清（1914—2002）。黑泽明从佐伯清处借回《雌雄》，读后大感兴趣，以其篇幅稍短，特别邀请住在姬路的桥本往东京会面。两人畅谈下相当投契，决定把另一篇小说《罗生门》的情节加进去，结果由黑泽动笔完成改题《罗生门》的剧本定稿。电影剧本把故事的舞台分置于情欲与犯罪的森林，作供和审判的法庭，以及复述与解释的罗生门残址。它从小说《罗生门》抽取了"避雨"和"剥取衣服"两元素，删去《筱竹丛中》里真砂之母的供词，杜撰了樵夫亲眼目击犯罪过程的第四份供词，并添加了下人这个新角色。下人耐心聆听樵夫和僧人的讲述，狠心强抢婴儿的衣服，并细心指出樵夫曾偷了真砂的短刀。他是一个对世事不乏好奇、对人情极端冷漠的利己主义者。电影剧本的两组角色，各有三人，皆性格活现。森林中武士、妻子和盗贼的迷离情节，经罗生门下樵夫和僧人之口向下人叙述，透过无与伦比的黑白美丽影像，令电影观众窥探了人心的奥秘，包括贪婪、怨恨、狂野、好色、激情、屈辱、羞愧、虚饰、不解、迷惘、自私、冷血和博爱等心理状态。

热爱无声电影的黑泽明想拍一部表现电影美的影片，认为大映公司出资的《罗生门》，是把自己的想法和意念付诸实验的最佳素材。电影

开拍后，大映派来的第一副导演加藤泰（1916—1985）、第二副导演若杉光夫（1922—2008）和第三副导演田中德三（1920—2007）一同往宿舍拜访黑泽明，表示无法理解剧本的内容。黑泽叫他们多读几遍就会明白，但他们回答说已经仔细看过剧本，因为不明白才要求导演解释。黑泽只好简单地做了说明："人类对于自己本身的问题，如果没有虚饰总是无法坦率地说出来。而这部剧本的内容就在描述这种没有虚饰就活不下去的人；不，甚至可以说是将去世后还无法放弃虚饰的人极深的罪孽描绘出来。这是一部将人类天生就有的罪孽、人类无法克服的天性、利己主义的心理，反复让它们扩张起来的奇怪的电影。诸位说不了解这部剧本，我倒认为人心才是真正不可解。只要对准人心的不可解再来看这部剧本，内容应该就能了解了。"（文末参考资料 D 第 341 页）若杉和田中接受了黑泽的解释，但加藤却流露不悦之色离去。他后来的工作态度变得消极，不久就被黑泽辞退。

矛盾情节的分析

60 年来，谈论《罗生门》的英文论文已超过一百篇，而研究黑泽明的英文专著亦有十余本。这部电影可说被讨论过无数次，唯片中武士的死亡情况迄今仍无定论。小说中真砂自认用短刀杀死丈夫，电影的交代比较含糊，但真砂明显有刺死丈夫的意图。如果法庭鉴定武弘的死因是短刀的创伤，则多襄丸与樵夫的供词自然成疑。至于武弘是自杀或被杀，可推论如下。不相信死人能透过灵媒说明事实真相的话，凶手只有真砂一人。唯相信死者可以显灵，会倾向武弘自杀一说，因为樵夫有嫌疑是从他胸膛拔取短刀的人，而真砂羞愧之余，已曾数回寻死，自认凶手的话会被处死，所以她有可能说谎，其动机是不想活下去。不过另一

方面，武弘亦有可能借女巫之口说谎，因为他要维护武士的尊严，不想世人嘲笑他死于盗贼或妻子之手。可是电影既没有交代武弘是死于长刀抑或短刀，也没有说明究竟森林内有没有武弘和多襄丸打斗的痕迹，因此无法完全否定多襄丸刺死武弘的可能。其实樵夫作为旁观的目击者也证实此说，不过他被下人斥责其偷刀行为时不敢否认，所以他的话也不可尽信。电影把最关键的事实隐去，所以推理只能在迷雾中进行。由于四份供词可能全部或部分是谎言，旁人遂永远找不出正确答案，而影片的非凡魅力正源于此。

岩崎昶（1903—1981）在他的《日本电影史》（1961）中指出，《罗生门》于1950年8月公映时，影评家和理智的观众对黑泽明在片中以实验的方式所做的大胆和出色的尝试无不表示钦佩，但影片蕴藏着的对人性的不信任和绝望、对客观真理的不信任和疑惑，显然没有引起纯朴的日本观众的共鸣。佐藤忠男（1930—　）在他的《黑泽明的世界》（1969）中质疑岩崎的概括，并引黑泽明于1952年回答影评家清水千代太（1900—1991）的一句话为证："所谓近代的怀疑精神……我是不会舒舒服服地习惯于它的。"（此句译文改引自C第108页）不过黑泽明也承认，最后收养弃婴一段故事，"从艺术上说那个地方强加得很勉强，但不这样做，就无法收场啊"（B第105页）。很多观众会认为，影片中樵夫最后甘愿收养那哀哀无告的弃婴，是崇高的人性表现和人道主义的最终胜利。

美国的唐纳德·里奇（Donald Richie，1924—2013）是西方第一位全方位精微地研究黑泽明的日本电影专家。他的典范巨著《黑泽明的电影》（1965）论及《罗生门》时，有以下一个可供思考的结论：

> 黑泽明在这部电影或其他的电影中都对客观真理有着浓厚的兴趣这件事十分值得怀疑。这是因为"为何"的问题经常只是被含蓄地提及。而并没有给予过多的关注。相反，他

经常关心的是"如何"。这提供了一个线索。客观真理的层面并不是真正有趣的东西。更有趣的是主观真理的层面。如果真理的最终就是一种主观的呈现,那么没有一个人在说谎,所有的故事都不过是混乱的分歧。

真理就是它展现给别人的样子。这是主题之一,或许也是这部电影的最主要的方面。没有一个人——行脚僧、樵夫、丈夫、强盗、女巫——说谎。他们都根据自己看到的样子,或他们相信的样子,来叙述这个故事,他们都说了实话。因而,黑泽明并不质询真理(Truth),他质疑的是真实(Reality)。(F 第117页)

美术与摄影的卓越表现

《罗生门》的拍摄工作,从1950年初夏开始,至8月17日结束,共42天(一说67天)。工作人员先往奈良深山的原始森林拍外景,其后晴天时到京都近郊光明寺的森林拍摄,雨天就在大映片场里罗生门的露天布景拍摄。负责美术的松山崇(1908—1977)在大映的京都片场建造了雄伟但残破的罗生门,门面宽33米,深22米,高20米,占地面积达1980平方米,有18条圆周1.2米的木柱。罗生门的匾额纵1.5米,横2.7米,屋顶瓦片凡四千块。由于建筑物太庞大,梁柱难以支撑整个屋顶,因此要把屋顶拆掉一半,正好营造了荒废的氛围。电影中这座平安京(现在的京都)的正南门,年久失修变得荒凉颓败,在浓云密布和倾盆大雨之日,令人更觉阴森恐怖。银幕上罗生门摄人心魄的影像,自始至终吸引着观众的视线,带他们神游于12世纪的历史时代。

黑泽明为了要把罗生门的雄伟景观表现出来,在奈良拍外景时就以

大佛殿的巨大建筑物为对象,从各式各样的角度进行研究而大有心得。负责《罗生门》摄影的宫川一夫(1908—1999)是首次和黑泽合作,但实验性强和技术高超,其成绩被黑泽称誉为"一百分。摄影是一百分!甚至一百分以上!"(E 第 61 页)黑泽认为森林中的光与影会成为整部作品的基调,而如何捕捉和塑造光与影,就是最重要的问题。宫川做事有条不紊,每天收工后就回房间整理摄影数据和笔记。他的《摄影备忘录》有云:"在昏暗的树林中要尽可能地缩小光圈以求画面鲜明,用八面镜子(四英尺见方)从树上、山崖上反射阳光,让人物形象及演技黑白分明也得到体现。"(E 第 57 页)

《罗生门》有很多光影卓越的场面:片首樵夫扛着斧头快步走进森林,镜头跟随他的步伐移动,又扫过他头上的树林,透过树枝的空隙拍摄阳光,斧头在阳光下闪闪生光。这段戏配上悦耳的音乐,传达出纯粹电影的美妙印象。后来多襄丸骗了武弘把他绑在树上,回程想把真砂骗来。透过繁枝密叶洒下闪闪阳光的灌木丛中,他高兴得大喊大叫地奔跑。这个用了十多个镜头快速地组接起来的片段,可能是过去日本电影中所表现的流动美的最光辉范例。接着多襄丸对真砂说她丈夫被毒蛇咬了,拉着她就跑,二人在树林的光影之间飞奔,也洋溢出一种雄浑的自然美。

黑泽明和宫川一夫最大胆和成功的尝试,是把镜头直接对着太阳拍摄。当时这样的做法是一大禁忌,因为害怕太阳光线会烧坏胶片。宫川初次勇敢地向太阳挑战,同时捕捉了震撼人心的美丽影像。多襄丸在武弘被捆绑的树前紧抱真砂,拼命和她接吻。真砂被强吻时睁开眼睛,望见一闪一闪地发光的太阳。佐藤忠男对这段戏曾有精确的分析:"单是强盗和女人接吻这一简单动作,就分了十四个镜头,有节奏地组接在一起。这些镜头所以能够给人以强烈印象,是因为镜头之间反复穿插了太阳的特写镜头。京町子扮演的真砂看着太阳遭到蹂躏,当她被耀眼的光芒照得视觉模糊的时候,摄影机调转镜头,把多襄丸满脊背的汗珠——

同样在阳光下闪闪发光——拍得宛如钻石一样美丽。并且，让真砂的手爱抚着那满是汗珠的脊背，暗示她处于心醉神迷的境界。"（B 第 109 页）

誉满世界与重拍诸作

1950 年 8 月 25 日，《罗生门》在东京的帝国剧场作特别首映招待电影界、文化界和新闻界。翌日，影片在东京的大映线戏院公映两周，其绚烂多彩的表演和扑朔迷离的情节令影评人和观众耳目一新。在该年《电影旬报》日本十大佳片的投选中，《罗生门》在七位选考委员间取得 78.2 的平均分，名列第五。这时从意大利威尼斯来了一张请柬，邀请日本送一部影片参加影展。当年日本对国际影展根本毫无认识，因此对送出什么影片感到惊愕狼狈。《罗生门》并未被考虑，不过以前曾在京都大学研究日本美术和宗教的古伊里阿娜·史特拉米基里奥（Guilliana Stramigioli），当时是意大利影片社驻东京的代表。她在观看过《泥醉天使》（1948，黑泽明）、《野良犬》（1949，黑泽明）、《罗生门》、《雪夫人绘图》（1950，沟口健二）、《晓之脱走》（1950，谷口千吉）、《虚伪的盛装》（1951，吉村公三郎）等影片后，大力推荐她喜欢和激赏的《罗生门》。大映公司本来对该片缺乏信心，在极度勉强之下才同意送《罗生门》往威尼斯参展，而黑泽明对此事竟然一无所知。

1951 年 9 月 10 日，《罗生门》在第 12 届意大利威尼斯国际影展赢取了最高荣誉的金狮大奖，一鸣惊人。1951 年 12 月底，《罗生门》在美国纽约公开放映；1952 年 3 月中亦在英国伦敦上映。1952 年 3 月 21 日，《罗生门》更荣获美国奥斯卡金像奖的最佳外语片奖。影片从此在西方广受推崇，影响了世界几代的电影人与影迷。1982 年 9 月为纪念威尼斯影展创立 50 周年，《罗生门》在历届金狮大奖影片中脱颖而出，

被选为"狮子中的狮子"。

1999年是《电影旬报》创刊80周年纪念，140位电影人（其中四成是导演）应邀推选日本电影史上的十大电影，《罗生门》取得11票位列第五，是它继1979年《电影旬报》影史十大投选中名列第九、1995年《电影旬报》影史十大投选中名列第七之后，第三回上榜影史十大。

2002年，英国《视与听》月刊邀请全球的电影导演推选世界电影史上的十大电影，结果《罗生门》拿到12票名列第九。回顾1992年，它在《视与听》每十年才举行一次的类似投选中，亦曾被导演一组（另一组为影评人）选为十大第九。

2009年12月，《电影旬报》出版了《迄今最佳的映画遗产200：日本映画篇》一书，综合了114名电影人和文化人的意见，选出日本电影史上的十大电影。黑泽明有三部电影上榜：《七武士》（1954）名列第二，《罗生门》名列第七，《野良犬》名列第十，再次证明《罗生门》在电影史上的崇高地位。

由于电影《罗生门》的故事极具吸引力，迄今已被重拍了三回。1964年美国名导演马丁·里特（Martin Ritt）伙配荣获金像奖的华裔摄影师黄宗霑改拍《罗生门》为《暴行》（*The Outrage*，一译《美国罗生门》，香港译为《雨打梨花》），由保罗·纽曼（Paul Newman）、克莱尔·布鲁姆（Claire Bloom）、劳伦斯·哈维（Laurence Harvey）主演。1996年日本的佐藤寿保重拍《罗生门》为《筱竹丛中》，由松冈俊介、坂上香织、细川茂树主演。1997年日本的三枝健起亦翻拍《罗生门》为《迷雾》（香港译为《迷离花劫》），由天海佑希、金城武、丰川悦司主演。

《暴行》的黑白摄影十分出色，马丁·里特亦颇见功力，唯三位好演员俱被安排演出极不符合他们气质的角色。结果影片徒劳无功，在美国不获好评，很快就被人遗忘。至于平成年代上述的两部日本新版《罗生门》，皆为乏善可陈的平庸之作。此外，日本出生的吉田博昭（Hiroaki

Yoshida），1991年于美国导演了改编自《筱竹丛中》的《铁城迷宫》（*Iron Maze*），影片后在当年的东京国际电影节荣获最佳编剧奖。中野裕之于2009年也推出小部分情节依据《筱竹丛中》的《多襄丸》，讲述室町末期名门畠山家内兄弟中了奸仆之计，反目成仇外，更被奸仆所害及夺权。但片中的武士（小栗旬）以为爱人（柴本幸）被大盗多襄丸（松方弘树）所奸污，其实却别有隐情。而突然起了侠义之心的多襄丸反被武士所杀，死前要武士袭用多襄丸之名，彻底颠覆了原著的精神，令该片成为无聊的游戏及反讽之作。

早在1959年，后来替《暴行》撰写电影剧本的卡林夫妇（Michael & Fay Kanin）已改编《罗生门》为英语舞台剧，并在纽约公演六个月。他俩的剧本于1960年由美国大导演西德尼·吕美特（Sidney Lumet）拍成电视剧，在1961年复被英国著名的电视导演鲁道天·卡蒂埃（Rudolph Cartier）搬上荧幕。卡林的剧本在1965年亦被美国的"东西剧团"（East West Players）倾情演出。其他人改编的《罗生门》舞台剧在西方亦有数出，包括一个歌剧。

最后，值得注意的是"罗生门"一词，在香港和台湾早已成为一个常用比喻。所谓罗生门的故事，就是互相矛盾或不同版本的说法，难辨孰真孰假和谁是谁非。近年，"Rashomon"也成为《牛津英语大辞典》（*Oxford English Dictionary*）的一个条目，表示有多种矛盾、不同说法、不一样的观点或相异的诠释。派生的形容词亦有"Rashomon-like"（类似罗生门）和"Rashomon-style"（罗生门式、罗生门调或罗生门风格），后者并可作副词用。《罗生门》的影响，恰似一石激起无限涟漪，不知不觉间已进入了中西方的语言词汇及文化深层。

本文参考及引用资料

A 《日本电影史》，岩崎昶著，钟里译。北京：中国电影，1963。

B 《黑泽明的世界》，佐藤忠男著，李克世、荣莲译。北京：中国电影，1983。

C 《罗生门》。北京：中国电影，1984。

D 《虾蟆的油》，黑泽明著，林雅静译。台北：星光，1986。

E 《等云到》，野上照代著，吴菲译。上海：上海人民，2010。

F 《黑泽明的电影》，唐纳德·里奇著，万传法译。海口：海南，2010。

G 《芥川龙之介作品集》（小说卷），楼适夷、吕元明、文洁若等译。北京：中国世界语，1988。

H 《今昔物语》（全三册），北京编译社译，周作人校。北京：新星，2006。

② 涩谷实的《本日休诊》

《本日休诊》

日文片名：本日休診　　　　　英文片名：*Doctor's Day Off*

上映日期：1952 年 2 月 29 日　　片种：黑白片

片长：88 分钟　　　　　　　　评分：★★★★☆

类型：剧情

原作：井伏鳟二

编剧：斋藤良辅

导演：涩谷实

主演：柳永二郎、鹤田浩二、三国连太郎、淡岛千景

摄影：长冈博之

美术：滨田辰雄

音乐：吉泽博、奥村一

奖项：《电影旬报》1952 年日本十大佳片第三位

充满人情味的仁医三云八春

东京某街上的三云医院，是老医师三云八春（柳永二郎）战后重新

开业的小医院，院长是他的年轻侄子三云伍助（增田顺二）。八春战前的产科医院已毁于战火，他的独生儿子亦于战中死亡，他现在仍然在院中担当重任，整天为病人服务。医院开业一周年的纪念日，伍助与女护士阿泷（岸惠子）等人清晨已前往热海旅行，医院门口亦挂上"本日休诊"的告示，八云以为可以多睡一会儿不受干扰，结果却事与愿违。

首先是医院的老仆京婆（长冈辉子）的长男勇作（三国连太郎）精神病发作，穿着军服在街上发号施令，疯言疯语地吵闹，以为自己仍是战场上的中尉。八云只好扮演他的上司，命令他安静下来。接着相熟的松木警察（十朱久雄）携同昨晚来自大阪的访友受骗被劫，复被男暴徒强奸的21岁女子悠子（角梨枝子）来访，要求体检协助落案。其后八春18年前的第一个病人汤川三千代（田村秋子）突然出现，偿还她一直未支付的医疗费。当年她剖腹生产并让八春医师起名的儿子春三（佐田启二）现在已工作。汤川母子同情身心受创的悠子，收容她在家暂住。

这天向八春求助的人接踵而来，让他东奔西跑忙不过来。他到泊在岸边的沙砾船上诊察不适的产妇后，郑重告诉病人在船上开赌的丈夫，一定要开天窗让船舱空气流通，他妻子的病情才会好转。八春返回医院时，又来了两位不速之客：年轻的流氓加吉（鹤田浩二）与较他年长的情妇阿町（淡岛千景）。加吉要求八春在他左手小指注射局部麻醉剂。对悠子施暴的疑犯的女同党（望月优子）被捕后假装生病，八春无奈又被召往警署替她看病。其后穿军服的工人（多多良纯）偕同伴用担架送来一个盲肠炎病人，并威胁医师快些替患者做手术。八春本来打算享受一天的休假，结果却整天忙于给病人诊症治疗。

影片的后半写述休假后八春及其同僚为病人服务的日常情况。八春常应召出诊，有些病人在手术后要留院养病，而贫穷的病人多数付不起医疗费用。八春本着医为仁术的宗旨，热心救助病人，对收费一向采取宽容的态度。悠子得到春三的帮助，在商行当上打字员。阿町流产后在三云医院养病时，悠子曾当她的看护。阿町的哥哥阿竹（中村伸郎）一

向游手好闲不事生产，在妹妹病重时表示要痛改前非。加吉曾企图勒索令阿町怀孕的富商，但终于下了决心脱离黑帮。相对于这些助人和向善的写照，影片亦描写了没有缴费却从窗口偷偷溜走的盲肠炎病人。战后社会混乱，罪恶丛生，但受害者如悠子与阿町若得到援助和关怀，可以摆脱绝望踏上新生之路。

本片改编自井伏鳟二的两篇小说：1949年8月刊行于《别册 文艺春秋》的长篇《本日休诊》与1950年2月发表于《展望》的短篇《遥拜队长》。《本日休诊》1950年5月荣获第一届读卖文学奖，它的中文译文《今日停诊》收入柯毅文翻译的《井伏鳟二小说选》（北京：外国文学出版社，1982），第112—186页。《遥拜队长》的中文译文，则见于谢招月翻译的《井伏鳟二》（台北：光复书局，1991），第1—32页。《遥拜队长》描写一个从战场受伤回来的陆军中尉，精神失常，每天循例诵读军人训谕，向东方的日本天皇遥拜。电影《本日休诊》的编剧斋藤良辅（1910—2007），把这个批判军队生涯扭曲人性的人物，改写为影片中一个制造笑料的悲剧人物。斋藤也增删和改写了小说《本日休诊》的不少情节。电影减少了三云八春治理病人——尤其是产妇——的详尽手术描写，对院长伍助的刻画也不多，更没有提及医院的内科主任宇田恭平。小说里悠子不幸染上性病，三春只有16岁，不是18岁。小说的一些人物和情节，例如油漆匠的徒弟醉酒后打了神田水果店的店员，瓢亭的年轻女招待要求剥除左手腕上的文身，皆不见于电影。影片中的加吉，是改写了小说中被宇田大夫劝退的一位头发漂亮、身穿西服的青年。编剧把他和阿町写作情侣，无疑增加了电影的戏剧效果。小说中的阿町，不是蜂窝煤铺阿竹的妹妹（她是八春的另一位产妇病人），而是春三的邻居。阿町在银座的一家酒馆工作，怀了五个月的胎，丈夫春天已失踪，家有一辆板车。她在手术后要住院，但担心付不起费用，翌晨自行离院返家，一口咬定病已经好了，结果酿成悲剧。小说《本日休诊》的结尾如下："又过了几天，春三才跑到医院里来请大夫。正好

八春大夫、宇田大夫和伍助院长都不在,春三只好去请附近的横田医师。可是,却没能救下阿町。阿町死后,据横田医师说,当初到病人家去时,急性肺炎已经是危险期了。"(《井伏鳟二小说选》,第 186 页)

《本日休诊》除入选《电影旬报》1952 年十大佳片的第三位外,也替涩谷实赢得每日映画竞赛的最佳导演奖。斋藤良辅亦荣获蓝丝带奖的最佳编剧奖。影片以三云八春自我介绍的解说开始,透过老医师的观点,描写战后的社会世相与庶民悲欢。影片的人物相当平凡,对白亦接近日常生活。电影保持了原作的冷眼旁观态度与巧妙讽刺手法,传达出战争扭曲人性、疾病折磨穷人、仁医救活人命与同情温暖人心的感觉。戏内众多人物相继出场,电影的成功有赖演员的表现称职和导演的镜头调度恰当。《本日休诊》的演员,无论是新派的柳永二郎,新剧的田村秋子与中村伸郎,轻演剧团的多多良纯和望月优子,宝冢出身的淡岛千景,仅有数年影龄的岸惠子、鹤田浩二与佐田启二,以及 1951 年才出道的三国连太郎皆表现出色。导演处理群戏亦有条不紊,在小说原作的细腻写实基础上,注入丰富的喜剧感与深刻的讽刺意味。

井伏鳟二与涩谷实

井伏鳟二(1898—1993)是广岛县人,少年时立志成为画家,1917 年 20 岁时赴京都欲拜桥本关雪为师,被拒后将志向移至文学。1922 年他从早稻田大学法文学科退学,开始发表学生时代创作的短篇小说。从 1924 年发表短篇《幽闭》(1929 年改写作《山椒鱼》)起,到 1985 年刊行新版自选集止,他笔耕逾 60 年。井伏是一位视觉型的作家,透过深入观察和绵密调查,以轻巧笔调刻画庶民生活,寓幽默与悲哀于作品中。他的小说抒情性不强,但人物性格突出,不少悲喜交集的小说,强

烈讽刺社会。他的代表作除《本日休诊》与《遥拜队长》外，还有《约翰万次郎漂流记》(1938)、《漂民宇三郎》(1956)、《驿前旅馆》(1958)与《黑雨》(1966)等。井伏除以小说赢取多项重要的文学奖外，也是大有名气的随笔家。他的小说有十多次被拍成电影，而改编电视剧的亦约有廿回，其中《本日休诊》在1957—1994年竟然多至七部。

涩谷实（1907—1980）是1930年进入松竹为助导的庆应大学英文科生，学历高于他相继师事的成濑巳喜男、五所平之助与小津安二郎。1937年他首回执导畏妻喜剧《不要告诉妻子》得到好评。翌年的《母与子》更被《电影旬报》选为1938年十大佳片的第三位。其后的佳作有田中绢代主演的《南风》(1939) 和《某女人》(1942)。他1943年被征入伍，战后曾为战俘。1946年4月返国后，翌年导演了由水户光子和佐野周二主演的《情炎》。涩谷实擅长拍摄讽刺喜剧和指导演员发挥潜能，电影多反映社会现实，有锐利的批判精神。后来曾当过他助导的川岛雄三与中平康学习了他的细致雕琢，而今村昌平与山田洋次则继承了他的喜剧感觉。他毕生的作品有45部，大多为通俗剧、家庭剧与喜剧，战后的代表作有《自由学校》(1951)、《本日休诊》、《现代人》(1952)、《正义派》(1957)、《疯狂部落》(1957)、《恶女的季节》(1958) 与《伯劳鸟》(1961) 等。

2011年，第35届香港国际电影节选映了涩谷实的八部战后作品，除《本日休诊》外，另有三部50年代的电影：《现代人》、《正义派》与《恶女的季节》；和四部60年代的电影：《伯劳鸟》、《好人好日》(1961)、《醉汉天堂》(1962) 与《白萝卜与红萝卜》(1965)。《现代人》(黑白片，112分) 是暴露官僚贪污与青年堕落的社会讽刺剧。建设局的荻野课长（山村聪）为支付妻子的医疗费，接受建筑商人岩光（多多良纯）的贿赂。他想在新同事小田切彻（池部良）上任后洗手不干。正直的彻爱上荻野的女儿泉（小林俊子），但不幸陷入金钱和女色的诱惑，于醉后误杀了岩光，结果被判入狱。此片是《电影旬报》1952年十大佳片

的第四位。

《正义派》（黑白片，91分）改编自志贺直哉（1883—1971）的短篇小说，讲述做黑市买卖的阿京（三好荣子）与巴士司机藤田（佐田启二）相熟。她的儿子清太郎（田浦正巳）性格正直，不肯作假证供替驾车撞伤小女孩的藤田洗脱罪名。此片刻画人物相当细腻，助演的有久我美子、望月优子与野添瞳等女演员。《恶女的季节》（彩色片，110分）是一出黑色喜剧。守财奴八代（东野英治郎）被妻子（山田五十铃）、继女（冈田茉莉子）与侄儿（杉浦直树）谋害，却数度化险为夷。此片情节于三线交叠之际，却突然插入青春气息的歌舞片段，疯狂处令人绝倒。

《伯劳鸟》（彩色片，95分）的主角是分隔20年才重聚的一对母女（淡岛千景、有马稻子）。影片刻画彼此充满爱、恨和嫉妒的复杂感情，色彩虽明朗，情调却沉郁。《好人好日》（彩色片，88分）描写一个美貌少女（岩下志麻）的恋爱经历与家庭趣事。她的养父（笠智众）是一位抽烟、喝咖啡、沉迷数学和蜚声国际的怪学者，上京接受天皇颁赠的文化勋章后，却容忍小偷把勋章拿走。她的养母（淡岛千景）是个喜欢喝酒的主妇，而她亦想查明自己的身世。此片情调轻松惹笑，笠智众表现出色。

《醉汉天堂》（黑白片，93分）批判了饮酒的祸害。丧妻多年的会计课长（笠智众）与儿子（石滨朗）皆嗜好杯中物。一晚儿子在酒吧被棒球名选手（津川雅彦）误伤，入院后不治逝世。儿子的未婚妻（倍赏千惠子）本来憎恨选手，后来却与选手相好。此片前半是喜剧，但后半变成悲剧。《白萝卜与红萝卜》（彩色片，104分）根据小津安二郎的遗稿改编，写述商社总务次长（笠智众）的四个女儿已成长，但弟弟却欠下巨债向他求救。他提取现金后突然离家失踪……此片集合了乙羽信子、加贺真理子、岩下志麻与有马稻子等众女优倾力演出，是松竹的豪华大制作。

3 稻垣浩与内田吐梦的《宫本武藏》系列

《宫本武藏·决斗岩流岛》

日文片名：宫本武藏　完结篇　决斗巖流岛

英文片名：*Musashi Miyamoto: Duel at Ganryujima*

上映日期：1956年1月3日　　　片种：彩色片

片长：105分　　　　　　　　评分：★★★★

类型：时代剧/剧情

原作：吉川英治

剧化：北条秀司

编剧：稻垣浩、若尾德平

导演：稻垣浩

主演：三船敏郎、鹤田浩二、冈田茉莉子、八千草熏

摄影：山田一夫

美术：植田宽

音乐：团伊玖磨

《宫本武藏·一乘寺之决斗》

日文片名：宫本武藏　一乘寺の决斗

英文片名：*Musashi Miyamoto 4: Duel at Ichijoji Temple*

上映日期：1964 年 1 月 1 日　　片种：彩色片
片长：128 分　　　　　　　　　评分：★★★★☆
类型：时代剧／剧情
原作：吉川英治
编剧：铃木尚也、内田吐梦
导演：内田吐梦
主演：中村锦之助、入江若叶、木村功、丘里美
摄影：吉田贞次
美术：铃木孝俊
音乐：小杉太一郎

宫本武藏与吉川英治

宫本武藏（1584—1645）是江户初期的剑术家和兵法家，生于美作（今冈山县）或播磨（今兵库县），于 1600 年参加关原之战成为败军的浪人后，开始修行武道。从十三岁到二十九岁，他经历六十余次比武，未尝一败，创立持长短两刀比武的剑道新流派，即二刀流。1640 年他受聘为九州岛中部熊本藩藩主细川忠利（1586—1641）的宾客。忠利死后他撰作《兵法三十五条款》，死前完成阐析兵法、剑术和禅道的《五轮书》。他亦善书画和雕刻，遗下风格恬淡的禽鸟和人物水墨画，以及各种简朴优美的刀剑小道具。他的事迹罕见于历史文献，却流传在后世的通俗文学，包括鹤屋南北（1755—1829）的歌舞伎剧本。在吉川英治的长篇小说《宫本武藏》面世后，他更成为家喻户晓的历史人物。

吉川英治（1892—1962）原名英次，生于神奈川县的武士家庭，因父亲花天酒地，以致家道中落，小学退学后当过排字工、勤杂工、船具

工、绘画师及记者等二十多种职业。他少年时代已向杂志投稿，坚持自修苦学，好作俳句和川柳，1914 年已发表小说，1922 年任职东京《每夕新闻》时出版《亲鸾记》。1923 年 9 月关东大地震后，日间在上野山上卖牛肉饭，晚上和焦土流离的人睡在树下。饱历沧桑令他深刻了解到文学事业的意义，遂尽卖身边之物到北信浓的温泉专心读书。1925 年用笔名吉川英治在杂志上连载《剑难女难》后始露头角。1926—1927 年发表《鸣门秘帖》，其丰富的想象力和传奇性色彩大受读者欢迎。1935—1939 年在《朝日新闻》连载传记小说《宫本武藏》，拥有广大读者，将娱乐性强的通俗小说提升到国民文学的地位，并被改编成话剧和电影。其后的代表作有历史小说《新平家物语》（1950—1957）及《私本太平记》（1958—1961）等，死后设立吉川英治文学奖。

吉川的武藏故事及其影像化

吉川英治的《宫本武藏》初版共六卷，由东京讲谈社在 1936—1939 年刊行，故事从同为十七岁的武藏和又八在关原战场上逃亡说起。二人为山贼寡妇阿甲及其女儿朱实所救，武藏帮助她们击退山贼，伤愈的又八却和阿甲结为夫妇，忘掉了家乡的未婚妻阿通。武藏返乡时被又八之母阿杉婆出卖，亡命于山中续被官兵追捕。他后来被泽庵和尚所降伏，被吊在村内千年杉树之上。阿通将他救出后，泽庵又用计将他关在天守阁的斗室中，迫他读了三年书后才将他释放。武藏立志四出游历，拒绝了苦候他三年的阿通的爱意。

武藏在其后八年，先打败了京都吉冈清十郎的众门人、奈良宝藏院的名枪手阿严和在般若坡企图袭击他的一群浪人，继而和柳生石舟斋的四位高徒交手，因听到阿通的笛声而慌忙逃去。接着他打败吉冈清十

郎，杀死其弟传七郎，并在一乘寺的一场惨烈大战中屠杀了吉冈一门数十人。他结识了茶人艺术家本阿弥光悦，又先后收了两名少年弟子城太郎和伊织。1612年他在岩流岛和细川藩的剑术教练佐佐木小次郎决斗，运用木剑击毙名满天下的剑客小次郎。

吉川英治的《宫本武藏》完成于日本侵略中国期间，其尚武必胜的精神自然被军国主义支持者引为同调，而一般国民在心理上也容易产生共鸣。迄今以武藏前半生事迹为题材的电影和电视剧有四十多部，包括一些已散佚的默片及非以吉川英治小说为蓝本的影片，其中有十四部制作于1909—1936年，而名演员片冈千惠藏（1903—1983）就曾经十次主演武藏。第一部以吉川小说为原作的电影，是泷泽英辅（1902—1965）执导的《宫本武藏》（1936）。从四十年代起，各大电影公司都先后拍制多部武藏影片。日活请稻垣浩（1905—1980）在1940—1942年间拍了四部，松竹请沟口健二（1898—1956）拍了菊池宽（1888—1948）原作的《宫本武藏》（1944），东宝也请稻垣浩在1950—1951年拍了改编自村上元三（1910—2006）作品的《佐佐木小次郎》三部作。稻垣浩继在1954—1956年替东宝完成了源自北条秀司（1902—1996）舞台改编本（原作仍是吉川小说）的《宫本武藏》三部作。其后东映投资由内田吐梦（1898—1970）导演的五部作（1961—1965），松竹亦推出加藤泰（1916—1985）的《宫本武藏》。到八十年代，NHK（日本放送协会）电视台从1984年4月到1985年3月播放由役所广司（1956—　）主演的《宫本武藏》。踏入新世纪，NHK在2001年新春推出由上川隆也（1965—　）主演、长达五百分钟的《宫本武藏》，而在2003年1—12月，NHK又于每星期日黄昏播放由歌舞伎俳优市川新之助（1977—　）主演的大河剧集《武藏》。2014年3月15—16日，朝日电视台于周末两晚亦播放了由木村拓哉主演、长约四小时半的《宫本武藏》。

稻垣浩、内田吐梦同题较技各有千秋

吉川英治的原著有说教色彩，表现武士的剑由杀人到爱人，由乱世的凶器变为保卫和平的武器的过程，提出"剑禅合一"的思想。稻垣浩的三部作，依次为《宫本武藏》(1954)、《续宫本武藏·一乘寺决斗》(1955) 及《宫本武藏·决斗岩流岛》(1956)。内田吐梦的五部作，顺序是《宫本武藏》(1961)、《宫本武藏·般若阪之决斗》(1962)、《宫本武藏·二刀流开眼》(1963)，《宫本武藏·一乘寺之决斗》(1964) 和《宫本武藏·岩流岛之决斗》(1965)。稻垣浩的《宫本武藏》曾于1956年荣获美国奥斯卡最佳外语片奖，而内田吐梦的五部作现在被公认为日本百佳影片之一。

稻垣浩的三部作，以第三部《宫本武藏·岩流岛之决斗》最精彩。武藏（三船敏郎）、阿通（八千草薰）及朱实（冈田茉莉子）的三角恋，结局和吉川原作不同，但阿通的灵秀温婉、楚楚可怜、万里追踪及一往情深，遭清十郎强暴及被小次郎纠缠的朱实的华丽漫野、明艳照人，虽沦为妓女，仍心系武藏，情节堪称荡气回肠。三船敏郎（1920—1997）的勇武刚毅，入木三分，但年龄似乎大一点。鹤田浩二（1924—1987）饰演的小次郎傲睨自若，非常传神。

内田吐梦的五部作，忠实演绎吉川原著，写武藏的启悟、游历、修炼、戒色和决斗，文场武戏，皆细腻深刻。运镜取景，不落俗套，多用中景和特写。人物和背景的配合天衣无缝，内景外搭，气象万千。最突出的是第四作《宫本武藏·一乘寺之决斗》，武藏（中村锦之助）在一乘寺孤身一人血战对方七十三人，先斩敌营老少两首脑后，且战且走，挥舞双刀，所向披靡，逼真紧张处，叹为观止。这段激烈无情、长达十八分钟的大杀阵全用黑白拍摄，接上武藏躺在鲜红色羊齿植物上的彩色画面，恍如人浮在血海上，令人震惊难忘。中村锦之助（1932—

1997）的猛兽威力，确是无与伦比。中村在 1972 年 11 月改名万屋锦之介，他在 1954—1989 年拍了约 145 部电影，遗作是熊井启的《千利休·本觉坊遗文》（1989）。

4 丰田四郎的《夫妇善哉》与池田敏春的《秋意浓》

《夫妇善哉》

日文片名：夫婦善哉　　英文片名：*Marital Relations*

上映日期：1955 年 9 月 13 日　　片种：黑白片

片长：121 分　　评分：★★★★☆

类型：爱情／剧情

原作：织田作之助

编剧：八住利雄

导演：丰田四郎

主演：森繁久弥、淡岛千景、司叶子、浪花千荣子

摄影：三浦光雄

美术：伊藤熹朔

音乐：团伊玖磨

奖项：《电影旬报》1955 年日本十大佳片第二位

《秋意浓》

日文片名：秋深き　　英文片名：*Deep Autumn*

上映时期：2008 年 11 月 8 日　　片种：彩色片

片长：105 分　　评分：★★★☆

类型：爱情／剧情

原作：织田作之助
编剧：西冈琢也
导演：池田敏春
主演：八岛智人、佐藤江梨子、赤井英和、佐藤浩市
摄影：水谷奖
美术：山崎博
音乐：本多俊之

1955 年，《电影旬报》的十大佳片以成濑巳喜男的《浮云》居首，得 235 分，小胜获 220 分的《夫妇善哉》。当年投票的有 27 位影评人，其中选《浮云》为最佳电影的有 8 人，选《夫妇善哉》为最佳电影的倒有 11 人。而《电影旬报》的男读者的投票结果，是《浮云》第一位、《夫妇善哉》第二位；但女读者则刚好相反，首位选了《夫妇善哉》，次席才是《浮云》。

《夫妇善哉》：宁弃家业爱情妇

1932 年 5 月，大阪船场内有一间贩卖化妆品的维康商店，其少东维康柳吉（森繁久弥）因为迷恋上年轻的艺妓蝶子（淡岛千景），被父亲伊兵卫（小堀诚）逐出家门。柳吉的母亲早逝，妻子因病已返娘家休养，有一个 13 岁的女儿美津子（森川佳子），全赖妹妹笔子（司叶子）照顾中风瘫痪的父亲与就读中学的女儿。柳吉和蝶子在热海游玩时，遇上关东大地震，二人遂返回大阪。蝶子带柳吉见过卖油炸海味小食的父亲种吉（田村乐大）和母亲阿辰（三好荣子）后，在附近租了二楼的房子与柳吉同居。她又探访旧老板娘阿勤（浪花千荣子），并重操故业当

兼职艺妓赚钱养家。她努力工作、勤俭持家，但辛苦储存的积蓄，不久就被没有工作的柳吉取走。他偕同维康的掌柜长吉，花钱吃喝耍乐兼外宿，三天后才带醉回家……

本片改编自织田作之助（1913—1947）的同名中篇小说，原作初刊于 1940 年 4 月的《海风》，得到好评后再刊于同年 7 月的《文艺》，8 月被收入创元社出版的第一本织田作之助创作集《夫妇善哉》，是作者的成名作。小说以大阪为背景，写述懦弱挥霍的船场少东柳吉，爱上性格刚毅开朗的艺妓蝶子，不惜离开家庭与她同居于庶民区，当一对生活坎坷的普通夫妇。柳吉的妻子逝世后，蝶子一直希望柳吉的父亲伊兵卫能承认她为儿媳、柳吉的女儿美津子会接受她当继母，但结果事与愿违。伊兵卫死后，她极度失望，开煤气自杀，幸而获救。电影的情节接近原著，但把柳吉 31 岁到 43 岁的经历，放在大约两年的时间。在小说的开端，美津子只有四岁，但在电影里，她变成 13 岁。小说中的柳吉，除了不事生产和任意挥霍外，也花了不少时间及金钱去学习净琉璃的说唱。他起先曾在一间剃刀店内当职员，但只干了三个月。后来他协助蝶子经商，前后共有四次，除了电影中有叙述的东京风味杂烩店和雇用女招待的咖啡厅外，还有因亏本而关门的剃刀店，与虽然赚钱但因柳吉患病而被迫关闭的水果店。蝶子常常打骂行为不检的柳吉，但二人一直没有分手，因为彼此确实真心相爱，所以他们的店子也以"蝶柳"为名。柳吉为了和蝶子同居，始终违背父命，结果让小气的妹夫成为维康家的继承人，自己一无所获。蝶子非常节俭及努力工作，也容忍了柳吉的懒散行为、胡乱花钱和多次离家失踪，在他入医院割肾时更细心照料，并为了讨好美津子而学说英语。两人最后在法善寺横街的甜品店吃了一客两碗的"夫妇善哉"（红豆白汤圆甜汤），感到"夫妇两个总比单身一人好"，离店后冒雪前行，继续走在一起。

丰田四郎（1905—1977）是擅长改编文学作品的导演，曾成功拍摄了林芙美子的《泣虫小僧》（1938）、阿部知二的《冬宿》（1938）、伊藤

永之介的《莺》(1938)、小川正子的《小岛之春》(1940)和森鸥外的《雁》(1953)等名著。此次拍摄刻画大阪人物和风俗的《夫妇善哉》，请到生于大阪的名编剧家八住利雄（1902—1991）撰写剧本，也是大阪人的森繁久弥（1913—2009）主演柳吉一角色。丰田是京都人，十分了解关西的方言及风俗习惯，令影片呈现大阪的地域特色。

森繁久弥原为舞台剧演员和播音员，挥洒自如地演绎了意志薄弱与不善谋生的柳吉，配上淡岛千景（1924—2012）扮演纯情而坚强的蝶子，表现亦旗鼓相当。丰田四郎因此赢得第六届（1955）蓝丝带奖的最佳导演奖，而森繁久弥与淡岛千景亦分别荣获蓝丝带奖的最佳男主角奖与最佳女主角奖。

《秋意浓》：最纯情的夫妇故事

大阪某中学的化学教师寺田悟（八岛智人），跟随同事长渊裕次（锅岛浩）到北新地一所夜总会消遣时，遇见身材高大、艳丽丰满的皇牌公关小姐川尻一代（佐藤江梨子），对她一见钟情，此后成为她的常客。寺田诚实懦弱，既不饮酒唱歌，也不擅长应对，但目光常集中在一代的乳沟。一代见他老实，一晚索性让他抚摸自己半露的乳房。一代深夜下班后，寺田一直跟踪她，虽然目睹她被半醉的客人强拉上的士，也不敢上前援救。待她在路上独行时，却大胆上前以死人的灵位向她求婚。26岁的一代早厌倦出卖色相的生涯，竟然答应与较她矮小的寺田"一同进入佛坛"，并送上深情的热吻。

短发和戴眼镜的寺田其貌不扬，现和父母同居，父亲伦太郎（涩谷天外）经营佛具店，母亲雅江（山田寿美子）仍然替28岁的寺田修剪脚趾甲。他们强迫寺田去和僧人的女儿相亲，又反对寺田与欢场女子一

代交往。寺田无奈离开家庭，遵照一代的意见，租了近海的一间公寓，二人共赋同居。他们虽然正式注册结婚，但由于寺田的双亲反对婚事，一代和父母兄弟朋友的关系亦不好，所以两人没有举行婚礼，只在附近的寺院掷钱许愿。婚后一代曾到寺田的学校拜访校长及其他老师，又微笑向他的学生招手致意，令寺田非常尴尬。

寺田的新居与学校相距较远，要乘搭电车上班。一代厨技差劲，弄的晚餐很难入口。但一代安于当家庭主妇，乐意修剪丈夫的脚趾甲，又跟寺田学弹吉他，两人的闺房之乐也融融。一次因二人做爱的声浪扰及邻居，一代遂带寺田光顾区内的一间爱情旅店。一代的过去令寺田胡思乱想，开始怀疑妻子的忠贞。一次在家他接电话时，对方立刻收线，亦让他起疑。一天他返家后不见一代，连忙骑自行车四出寻找她，却发现一代正和卖果菜的男小贩谈笑风生，令他感到嫉妒。一晚他抚摸一代的乳房，她大声喊痛，遂叫一代快看医生。医生检查后告诉一代，她患了乳癌，要赶快做切割手术。一代有感丈夫迷恋她的乳房，没有立即告诉寺田。寺田又看到一封寄给川尻一代的明信片，内容是："15日中午在园田赛马场等你，于去年同一地点。"他疑心这是来自一代的旧情人，困扰不安下向同事长渊和卖菜小贩查询，试探他们对园田赛马场熟悉不熟悉，并于当日亲往园田赛马场实地侦察。

寺田在赛马场看着时钟，左顾右盼地寻找邀约一代的无名陌生人，最后锁定一个在观众栏内大声高喊"一代"（kazuyo，即赛马中"连赢位"1—4的配搭）的高大汉子（佐藤浩市）为侦查对象。赛事结束后，寺田跟踪他（即阿松）入住同一旅店，并认识了住于邻房一对正在吵闹的夫妇：小谷治（赤井英和）与小谷绫子（和泉妃夏）……

本片取材自织田作之助的两个短篇小说《深秋》与《赛马》。《深秋》初刊于1942年1月的《大阪文学》，后来收入同年10月辉文馆出版的织田小说集《漂流》。《赛马》发表于1946年4月的《改造》，后来收入同年12月八云书店出版的织田小说集《世相》。《世相》有候为的

中译本，由长春的吉林出版集团于 2011 年刊行，内收《世相》、《赛马》和《深秋》等八篇小说。《深秋》写述作者往温泉疗养肺病，遇见 29 岁的小谷治和 34 岁的小谷绫子夫妇两人，被告知饮汽油可以治疗肺病，但作者试饮汽油引致腹泻。这两位怪人及其治病谬论，于《秋意浓》的后半部有出现，但影片的大部分情节，均来自《赛马》，一个有关主人公寺田痛失爱妻一代后沉迷赌马的故事。小说中的寺田，是毕业于京都帝大的中学历史教师，因娶了高级酒场出身的一代，既不容于父母，也被学校以行为不检的理由辞退。他改当历史杂志的编辑，但妻子因患乳癌切去一对乳房。她出院两月后，又得了子宫癌。这时寺田看到邀约一代明天上午 11 时、前往淀赛马场一等馆入口处会面的快邮，引起他的嫉妒。一周后一代不治逝世。其后寺田改当美术杂志的编辑，于秋天第一个赛马日，受命到淀赛马场见一位随笔作家。首回踏足赛马场的寺田，在那里终于遇见一位可能曾与亡妻相熟的江湖人物阿松。小说《赛马》有不少描写治病和赛马的情节，却没有正面描写爱情。电影《秋意浓》以刻画夫妻之爱为主题，风格清新。寺田和一代似乎并不相衬，但彼此真诚相爱，片末的悲剧情调，十分哀婉动人。

《秋意浓》的编剧西冈琢也（1956— ）是京都人，有 30 年的编剧经验，以前多替色情片及黑帮片写剧本，近年才撰写主流电影的剧本，代表作有改编自山崎丰子长篇小说的《不沉的太阳》（2009）。《秋意浓》把 40 年代的两个故事巧妙改编成当代的爱情悲剧，描写缺乏了解的一男一女诚意地追求幸福。男的为救妻子性命，渐渐丧失理智，竟然相信神棍并陷足赌博。女的不肯割去丈夫钟爱的乳房，结果加速了自己的死亡。《秋意浓》的导演池田敏春（1951—2010），1980 年初当导演，一向多拍色情片、恐怖片和原创录像片，近作有丰川悦司和麻生久美子合演的《剪刀男》（2005）。他虽然不是大阪人，拍摄本片时却多用实景，令影片洋溢着大阪情调。相比于《夫妇善哉》的多用布景，此片给人的感觉完全不同。寺田的学校和园田赛马场位于尼崎市，他家的佛具店坐

落于邻近的西宫市。寺田向一代求婚的地点在大阪市北区的梅田。两人婚后定居的公寓，与后来补办婚礼的生国魂神社，同位于中央区谷町9丁目。一代入院治病的戏，拍摄于大阪府堺市，而寺田和一代旧友阿松光顾的浴场，是在大阪府吹田市取景。《秋意浓》让人有不落俗套的印象，外景的变化多端和出色呈现应记一功。在《秋意浓》中第一回当男主角的八岛智人（1970—　）是奈良人，以前多演谐角，今次与魅力四射的佐藤江梨子（1981—　）合演情侣戏，看似滑稽，却正符合剧情的需要。佐藤初演妻子角色，亦表现自然及予人好感。至于两位男配角，东京出生的佐藤浩市和大阪出生的赤井英和，皆为外形突出及演技稳健的知名演员。

《夫妇善哉》与《秋意浓》的共通点

试比较这两部出自同一作家但相隔逾半世纪的影片，有以下四点相同。一是男主人公对女主人公都有着母性的依赖。柳吉像个淘气的孩子，行为不检后要蝶子责骂管教。一代的丰满乳房最吸引寺田，因为他向往母性的温柔。二是影片皆描写普通人物的一种夫妇关系：男的懦弱而女的纯情。影片又否定社会的一种偏见：认为以色艺谋生的女子不会是贤妻。蝶子或许是错爱了无用的柳吉，但从来没有打算离开他。一代只求有个温暖的家，抱着"女为悦己者容"的心情向寺田死别，逝世前还向寺田坦白自己那些无关痛痒的谎言。三是电影均有浓厚的关西风味，除了语言腔调外，主要体现于大阪的食物描写（《夫妇善哉》）和大阪的地域景色（《秋意浓》）。四是影片皆有一个精彩的结尾，无疑提升了电影的境界。柳吉带回一瓶发油送给蝶子，并道歉说让她受了委屈。然后两人外出品尝甜品"夫妇善哉"，在街上冒雪继续同行。寺田的父

亲告诉儿子，他曾收到一代的信，现已接受一代为寺田家的媳妇，并把名贵的骨灰瓮送给儿子。寺田骑着自行车运送骨灰瓮回公寓时，有秋叶飘扬在空中。

织田作之助笔下的市井人生

　　织田作之助1913年10月26日生于大阪，1931年中学毕业后进入第三高等学校就读，翌年开始写剧本。1934年2月考试期间吐血，因肺结核病退学。1936年3月才完成考试，但旷课太多未能毕业。1937年5月他前往东京，尝试创作小说，翌年有两个短篇在《海风》发表。1939年4月他返回大阪，7月和同居数年的酒场女侍宫田一枝正式结婚。1940—1946年他大量写作，发表了包括《二十岁》(1941)、《青春的反证》(1946)和《星期六夫人》(1947)等14部长篇小说，50多个中篇及短篇，另有不少散文、随笔及评论。他与太宰治、坂口安吾和石川淳同被列为"无赖派"的代表作家。1947年1月10日他肺病不治逝世。织田自称为彻底的现实主义者，以平民式的大阪方言描写大阪的庶民生活，其文体近似江户时代的戏作文学，故又被称为"新戏作派"作家。宇野浩二在1947年以"哀伤与孤独的文学"概括其创作。他的小说，以中篇《夫妇善哉》和《世相》(1946)，以及短篇《树之都》(1944)、《六白金星》(1946)和《赛马》最受赞扬，而评论则以《可能性的文学》(1946)较为知名。2002年，台北县三重市的新雨出版社曾刊行黄瑾瑜翻译的《夫妇善哉》；2011年，长春的吉林出版集团亦刊行了于婧翻译的《夫妇善哉》。从1944年迄今，改编自织田作之助小说的电影约有12部，其中《夫妇善哉》的评价最高，而《秋意浓》是新世纪较近的尝试。

5　市川昆的《火烧金阁寺》与《野火》

《火烧金阁寺》

日文片名：炎上　　　　　　　英文片名：*Enjo*

上映日期：1958 年 8 月 19 日　　片种：黑白片

片长：99 分　　　　　　　　　评分：★★★★☆

类型：剧情／文艺

原作：三岛由纪夫

编剧：和田夏十、长谷部庆治

导演：市川昆

主演：市川雷藏、仲代达矢、中村雁治郎、新珠三千代

摄影：宫川一夫

美术：西冈善信

音乐：黛敏郎

奖项：《电影旬报》1958 年日本十大佳片第四位

《野火》

日文片名：野火　　　　　　　英文片名：*Fires on the Plain*

上映日期：1959 年 11 月 3 日　　片种：黑白片

片长：105 分　　　　　　　　　评分：★★★★☆

类型：文艺／战争／剧情
原作：大冈升平
编剧：和田夏十
导演：市川昆
主演：船越英二、Mickey Curtis、月田昌也、泷泽修
摄影：小林节雄
美术：柴田笃二
音乐：芥川也寸志
奖项：《电影旬报》1959年日本十大佳片第二位

《火烧金阁寺》：从憧憬到幻灭的愤怒与反抗

三岛由纪夫（1925—1970）的长篇小说《金阁寺》1956年1月起连载于《新潮》月刊十次后，由新潮社出版了单行本，翌年获得读卖文学奖。小说讲述口吃的青年学僧以金阁寺为美的对象，因于现实的恶俗，心理上的憧憬转趋幻灭。而寺的美也对照了他的丑，他精神错乱下终于放火烧毁了金阁寺。此真实事件发生于1950年，但小说的情节和人物却大部分为三岛所虚构。三岛撰写《金阁寺》时不过31岁，但此小说在今天已被公认为他的杰作。

市川昆起初不肯改拍这部小说，因为他没有信心将原作的抽象文字影像化。后来他接受挑战，决心克服困难，找了长谷部庆治与和田夏十两人来商量，由二人合作写剧本。和田夏十（1920—1983）本名茂木由美子，原是东京女子大学英文科毕业的才女，进入电影界当场记，1948年与市川昆结婚后，被丈夫鼓励开始撰写剧本。她除了用和田夏十这笔名专门替市川昆编写电影剧本外，也和丈夫合用另一笔名久里子亭。和

田的分析、构成和视觉化能力很强，剧本写得很出色。从《人间模样》（1949）起，到《东京奥林匹克》（1965）后她搁笔不再创作止，她替市川昆写了约30个电影剧本。

《金阁寺》的剧本搞了四个月，三易其稿后终于完成。但影片制作却因金阁寺方面提出反对未能进行。公司亦反对市川昆选用市川雷藏（1931—1969）为主角，因为美男子雷藏一向多演古装片的正面人物，要他扮演时装片的反面角色有损其形象。这样拖了一年，公司把片名改为《炎上》，将寺名改为"骤阁寺"，与金阁寺取得谅解，又同意让市川雷藏担当主演，市川昆就用了53天拍成该片。

影片大体上忠于原著，故事大纲如下：1944年春，口吃的沟口吾市（市川雷藏）携带僧人父亲的遗书投靠骤阁寺时，被骤阁寺的美所征服，对之十分崇拜。他被主持田山道诠老师（中村雁治郎）收为弟子。战争结束后，美国士兵和观光游客常来骤阁寺游玩，令寺院失去昔日的神圣气氛。一天，沟口的母亲（北林谷荣）因生活困苦来寺院寄居。沟口因母亲曾和别人偷情，所以对她很反感。他在大学认识的同学户刈（仲代达矢），是个跛子和虚无主义者。户刈向沟口批判骤阁寺的美，复暴露田山老师的不检点行为。一次沟口和母亲争执后，在街上又碰到伴着艺妓的田山。沟口独自走访故乡成生岬的断崖，但被警察带返骤阁寺时受到母亲与主持的冷淡对待。他精神错乱下，竟然放火烧毁曾经是心中至美形象的骤阁寺……

市川昆拍摄《炎上》前向公司表示，在京都拍摄的话，最好能和宫川一夫（1908—1999）合作。《炎上》是黑白片，用上宽银幕1比2.35的画面，构图难度大，不容易处理。但宫川运用空白的空间、古寺的建筑结构和或大或小的人物，组成无与伦比的隽美画面。室内他多用反射光源，寺院景色拍得静谧冷暗。外景常在多云的时日拍摄，充分表现了阴郁的情调。影片成功地将主角的心理纠葛影像化，具体呈现出他自卑且自尊的复杂内心世界。火的场面拍得尤其突出，无论是火葬父亲时的

熊熊烈火，或是焚毁金阁寺时漫天飘散的火花，都呈现出剧力万钧的气势。拍摄后一个场面时，用金粉代替火花，加上灯光和电扇的配合，才有满天飞舞的赤烈感觉。这个短暂的镜头，前后却花了五天才拍摄完成。

《金阁寺》的末段有这样的描写："然后我发现另一裤袋中的那包香烟，我取出一支开始吸食，带着做完一件工作坐下歇息抽烟的心情。我渴望活下去。"但影片中的沟口，却在被捕审讯后的押运途中，摆脱警卫跳车自尽。

《炎上》入选1958年《电影旬报》十大佳片的第四位，市川雷藏荣获《电影旬报》和蓝丝带奖的最佳男主角奖，中村雁治郎拿下了每日映画竞赛与蓝丝带奖的最佳男配角奖，而宫川一夫也赢得蓝丝带摄影奖和京都市民电影节摄影奖。在30多部改编自三岛由纪夫原著的影片中，《炎上》是艺术成就最高的一部。

《野火》：战争令人沦为野兽并变得疯狂

《野火》（1952）是大冈升平（1909—1988）根据自己战时亲身体验撰写的长篇小说，也是日本战争文学的杰作。小说描写1945年冬战事结束后，日本残余士兵在菲律宾战线上的垂死挣扎。主人公一等兵田村缺粮兼患上肺病，在利特岛的森林与荒野间独自逃生，行尸走肉般经历了战场上的悲惨命运。虽然他曾经枪杀了一个当地妇女，又目睹战友们陷入疯狂、惨被屠杀或化为尸骨的恐怖景象，但他仍然坚持着人兽之间的分野，不肯堕落至人吃人的求生底线。最后他为自卫杀了一个坏伙伴，终于变得疯狂。小说的结尾，是田村在精神病院内的追忆往事。市川昆的影片忠实地体现了小说的主题，但删去原著有关"神"的素材及情节。由于原著的尾声是多余的败笔，所以也把它删除，而改以田村奔向村庄

野火时被冷枪打倒作结。但无论是小说或电影，都透过艺术手法刻画出战争的残酷。

日本在战后拍制了不少反映和批判战争的影片，其中比较出色的有下列五部：《缅甸竖琴》（1956，市川昆）、《野火》、《人间的条件》六部作（1959—1961，小林正树）、《肉弹》（1968，冈本喜八）和《战争与人》三部作（1970—1973，山本萨夫）。《人间的条件》和《战争与人》皆改编自五味川纯平的小说。小林正树曾赴哈尔滨出征，有三年的战场经验。山本萨夫随军到过中国济南、北京、郑州和洛阳等地，也有两年的当兵经验。他们的影片都是史诗式的长篇大作，片长超过九小时。影片拍得很激昂投入，场面也壮观，但有部分地方比较弱。《肉弹》的故事和剧本出自冈本喜八之手。冈本在1945年21岁时曾受军事训练，有当兵的经验。《肉弹》其实是一部以战场为背景的青春喜剧，嘲弄了战争，也充满黑色幽默。市川昆的《缅甸竖琴》改编自竹山道雄的童话作品，风格与《野火》迥别。两部电影的情调也明显不同，一暖一冷，一温情而颇伤感，一严峻而极残酷。同样以东南亚战场为背景，《缅甸竖琴》喋喋不休，歌声响彻云霄，《野火》罕闻人语，篝火点遍大地。可是市川昆本人是没有丝毫从军经验的，其创作全凭想象，实在令人佩服。

描写人间地狱情境的《野火》不乏幽默的片段。佐藤忠男在《日本电影大师们（二）》（王乃真译，北京：中国电影出版社，2013）中指出："主人公因为营养不足，在咬干肉的时候，牙齿干脆地掉落下来。这是让观众感到还是不吃人肉好的巧妙的视觉化。市川昆因为初期喜欢喜剧，所以能从战败惨况中描写出幽默的一段。扮演主人公的船越英二没有因为要表现出体力尽耗的伤兵而经常神情凝重，反倒是经常以笑脸还有像喝醉了似的动作来表现。"（第347页）而根据奥蒂·波克在《日本电影大师》（张汉辉译，上海：复旦大学出版社，2014）的分析，"《野火》的精神荒地上同样富于幽默色彩，这幽默因为其中包含的讽刺性而让人毛骨悚然。垂死的日本士兵再也无法将刀尖移到手臂，他指着

自己的手臂对惊骇不已的男主角说，'你可以吃这部分的肉'；当观众看到无心计的男主角听任一位狡猾的、生了坏疽的老兵偷走他身上仅剩的财物——一枚手雷时，都不由得会哄然大笑起来。这是市川最阴郁的一部作品，幽默仅仅能起到短暂地缓和痛苦的作用，其余波则掺杂着阴郁的味道。"（第 324 页）

《野火》高居 1959 年《电影旬报》十大佳片的第二位，和田夏十以《野火》和《键》两剧本赢得《电影旬报》最佳编剧奖，扮演田村一等兵的船越英二荣获《电影旬报》与每日映画竞赛的最佳男主角奖，而摄影指导小林节雄更囊括了三浦奖、蓝丝带奖和日本映画技术奖等多项摄影奖。

6 野村芳太郎的《埋伏》与《五瓣之椿》

《埋伏》

日文片名：張込み　　　　　英文片名：Stakeout

上映日期：1958 年 1 月 15 日　片种：黑白片

片长：116 分　　　　　　　评分：★★★★☆

类型：悬疑

原作：松本清张

编剧：桥本忍

导演：野村芳太郎

主演：大木实、高峰秀子、田村高广、宫口精二、高千穗绯鹤

摄影：井上晴二

美术：逆井清一郎

音乐：黛敏郎

奖项：《电影旬报》1958 年日本十大佳片第八位

《五瓣之椿》

日文片名：五瓣の椿　　　　英文片名：The Scarlet Camellia

上映日期：1964 年 11 月 21 日　片种：彩色片

片长：163 分　　　　　　　评分：★★★★

类型：时代剧／悬疑／剧情
原作：山本周五郎
编剧：井手雅人
导演：野村芳太郎
主演：岩下志麻、田村高广、加藤刚、左幸子、冈田英次
摄影：川又昂
美术：松山崇
音乐：芥川也寸志

《埋伏》：富有人情味的推理电影

青年探员柚木（大木实），和先辈同事下冈（宫口精二）联袂到九州岛的佐贺办案，要缉捕一宗劫杀案的从犯石井（田村高广）。根据该案主犯的供词，石井持有行凶的手枪。他自东京潜逃往乡间，可能会和以前的女友定子（高峰秀子）相会。定子现在是佐贺一位银行职员的后妻，于是两名探员就在定子夫家斜对面的旅店落脚，居高临下来窥探定子的行动。定子看来是个很沉静的女性，嫁了长她二十多岁的吝啬鬼丈夫，又要服侍三个孩子，生活说不上幸福。

时维炎夏，天气热得要命。两探员守候了三四日，完全看不到一点可疑的动静。柚木每天目睹定子刻板而劳苦的生活，自己的恋爱烦恼不禁涌上心头，原来他最近和有肉体关系的女友弓子（高千穗绯鹤）曾闹意见。弓子的父母反对他们的婚事，因为两老需钱济急，并不认为柚木是理想的女婿。另一方面，柚木又得下冈妻子的介绍，有好姻缘等待他答应。对象是一所浴场的女收银员，相貌和家世都比弓子优胜。

两位探员枯守了一个星期并无所获。一天下冈有事离去，柚木却

突然发现定子盛装外出。他紧追不舍,终于发觉定子和石井在温泉区的树林相会。他一面通知当地警方来接应,一面继续跟踪监视,曾一度失却二人的踪迹,害得他东奔西跑。等到他再次发现二人时,定子已决意与石井私奔,以后共相厮守。但二人到温泉旅店投宿时,下冈等亦已赶至,从容将石井逮捕。在监视过程中领略到女性悲惨生涯的柚木,此刻亦决意和弓子结婚,在车站发出电报表白心迹。他又善意地对石井表示同情及安慰:"从今天起改过重新做人吧!"事实上他自己亦踏上了新生活的路程。

　　本片的人情味非常浓郁,探员柚木对爱情的抉择,显示他有情有义。编导亦有意把不幸的定子写成是日本女性的典型。身为家庭主妇,她每朝服侍丈夫上班和孩子上学,上午洒扫庭户和洗濯衣物,中午替回家的孩子煮饭,下午又到街市买东西。这样刻板的主妇生活,本来不限于日本一地,但日本女性在家庭毫无地位可言,亦往往得不到丈夫的尊敬,在战后仍然是牢而不破的传统。长久以来,日本女人的婚姻多不自由(现代都市的青年女子是例外),如定子为人后妻者可算更为不幸。她丈夫每天清晨才给她一百元的日用费,稍不合意就恶声相向,丝毫不给她半点人的尊严,而定子唯有逆来顺受。有一天突下骤雨,定子于大雨淋漓中送雨伞到银行给丈夫,途中木屐的布带刚好断了,只好一拐一拐地跳到檐下避雨,整理好带子后再上行程。影片中这段镜头的视觉效果卓绝无比。本来在暑热中忽来大雨,大家都会感到凉快,但柚木却没法舒一口气。他急急忙忙要冒雨跟踪,眼见走下斜道的定子木屐断带后非常狼狈,想上前帮忙又怕露面后引起注意。他满心不忍而踌躇不动,大雨点不停地打在雨伞之上,每一下雨点的声音都恍如女性苦难的悲鸣。

　　本片编导充分运用这类情景交融的片段来描写小市民的日常生活,写实的风格让影片有纪录片的感觉。全片多用实景,而片中早上十时的景导演就依照真实的时间去拍摄,黄昏的景就等候至下午五时才开机,一切都逼肖现实,对日本风俗和生活习惯的描述非常丰富。全片的背景

在九州岛的佐贺,有很浓厚的地方色彩。作为犯罪片,《埋伏》显得与众不同,因为被监视者和案件本无关系。作为推理片,本片亦没有复杂或精彩的布局(同年度同原作者由小林恒夫导演的《点与线》才是这方面的代表),可是它窥探到社会上的罪恶问题和人与人的微妙关系,而又能透过电影艺术手法表现这些真理,的确是一部令人难忘的好电影。

多次被拍成电视剧的松本清张原著

本片改编自松本清张(1909—1992)发表于1955年12月《小说新潮》的同名短篇小说,原作篇幅不多,收入作者的杰作短篇集五《埋伏》(东京:新潮社新潮文库,1965)内,只占26页(第7—32页)。中文译本见贾英华译的《埋伏》(三重市:新雨出版社,2009),也是26页(第21—46页)。电影《埋伏》的弓子一角,和上面提及的暴雨中的跟踪场面,皆不见于原著,全为桥本忍创作的新人物及新情节。原作仅有五节的简单情节,前往九州岛S市调查案件的亦只有柚木一人,先辈警探下冈并没有偕行,因此影片的内容比小说丰富得多,而桥本忍撰作的剧本十分出色,是影片成功的最大因素。当年桥本亦以《埋伏》、《隐寨三恶人》、《鲱云》与《夜鼓》四个精彩的电影剧本,荣获《电影旬报》、每日映画竞赛与蓝丝带奖的最佳编剧奖。

《埋伏》自从1958年被拍成电影后,半世纪中曾经11回被改拍成电视剧或电视片,依次在1959、1960、1962、1963、1966、1970、1976、1978、1991、1996和2002年。其中1970年12月7日至1971年1月11日的是六集近六小时的连续剧,编剧也是桥本忍,主角是加藤刚和八千草熏。1976年8月30日至9月24日的是长达四周共20集的连续剧,逢周一至周五下午一时半到二时前五分播出,即每次仅有

25分钟，剧名更改为《裁判之夏》。1978年4月2日播放的是电视片，由吉永小百合主演。1991年9月27日播出的也是电视片，由大竹忍主演。1996年4月5日推出的竟然是时代剧（古装片），万屋锦之介主演，一新观众耳目。至于2002年3月2日播放的，是纪念松本清张逝世十周年的特别制作，改编剧本时对角色有所调动，柚木变成资深的那位警探，由Beat Takeshi（即北野武）扮演，下冈反成为较年轻的助手，由绪形直人演出。女主角是美女演员鹤田真由。由此观之，小说《埋伏》被搬上荧幕时，情节可供添增及发挥之处甚多，其故事剧情以人情味见胜，可说百看不厌。

《五瓣之椿》的原著

《五瓣之椿》是山本周五郎（1903—1967）的长篇时代小说，1959年1—9月连载于《讲谈社俱乐部》杂志，1964年被松竹大导演野村芳太郎（1919—2005）搬上银幕后，也曾数次被改拍成电视剧，被改编成舞台剧亦超过十次。2006年，台北县新店市的木马文化出版社刊行了李峰吟翻译的中文版《五瓣之椿》。李长声在该书的导读《妙不抒情情更欣》中介绍作者山本周五郎时有云：" 日本历史文学（时代小说与历史小说）有两大潮流，分别由司马辽太郎与山本周五郎开浚。司马写志，山本写情。写志是鸟瞰历史，写情则需要探入历史的街头巷尾。山本不同凡响之处，在于对世态人情的观察之透、理解之深，闲闲地写来，道人所不能道，入木三分。庶民的悲欢，武士的苦衷，千姿百态都跃然纸上，恰似《清明上河图》。"（第3—4页）该书在封底，除标举出小说的主题为 " 在这世界上有法律制裁不到的罪 " 外，也概括其情节如下：" 天保五年，龟户的武藏屋别庄发生大火，房屋烧得精光，留

下三具完全无法辨认的尸体。不多久,当地接连发生数起犯案手法相似的命案,死者均是生前倜傥风流、风评不佳的男子。他们的左胸被银钗刺入,倒卧的枕头旁留有一瓣血般的山茶花瓣。衙门捕吏千之助展开调查,得知这些男子在生前的最后一段时日,身旁都伴着一位温婉美丽的女子……"

野村芳太郎的《五瓣之椿》

《五瓣之椿》是一部复仇惩奸的影片,讲述一位18岁的美丽弱质女子(岩下志麻),为父雪耻不惜牺牲色相的哀艳行动。透过人物的关系和主角的表现,我们可以清楚了解,复仇对她而言是第一要务。鉴于她的行凶动机是孝思与嫉恶,她倾覆社会秩序的行动,亦自然地赢得观众的同情。

负责追捕凶手的捕快青木千之助(加藤刚),在侦察过程中曾怀疑并盘问过她,但被她巧妙脱身。四宗谋杀案的死者皆被一根扁平的银钗子刺中心脏,而凶手在现场也留下了红山茶花。千之助是一个法律的执行者,要维持治安与保护生命。他一定要缉拿凶手,但凶手竟然投案自首,驯服似小羔羊。她在狱中丝毫没有怨言,只默默地辛勤工作,为其他囚犯编织衣物。这一切都使千之助的铁石心肠为之软化。究竟这个女子应不应该被处死?而他个人是否能袖手旁观而无动于衷呢?感情上他很想援救这一朵狱中之花,因为她和死者的确有恩怨,而被她行刺的几个中年人亦劣迹斑斑死有余辜。

孝顺少女多年来最难忘的痛苦,是母亲(左幸子)在家中明目张胆地与人通奸。当她面对父亲喜兵卫(加藤嘉)的尸体凄然暗泣之际,荡母的笑声却自外响起,还牵来一个半醉的戏子菊太郎(入川保则),一

个对她也施以轻薄的人间俗物。她忍无可忍，决定替死不瞑目的父亲雪耻。她要牺牲自己的青春来代父复仇，她要杀尽母亲的情夫以消除她的怨恨。她放了一把火，把屋内的奸夫淫妇活活烧死后，就展开她的复仇大计。

她数度化名交际，密约仇杀的对象来饮宴谈心。这些和她母亲有过不寻常关系的男人，全是好色的中年人，性格之卑劣有目共睹。她刺杀这些人，行凶时虽觉惊惧，但总认为是罪有应得，事后亦问心无愧。她的父亲生前极爱山茶花，故她在每杀一人后，必遗下一朵五瓣的红山茶花为标记。可是她杀了四人后，终于面临伦理上的困境：她的亡父原来与她没有血缘关系，她的生父是和母亲偷情的商人源次郎（冈田英次），就是面对她的第五位仇人！她最后放过他，要他背负着羞耻度过余生，自己主动投案。在狱中她的自信面临崩溃，她的精神忍受不了善良妇人（生父的妻子）因受连累的自缢致死。她终于无法再活下去，而要自己亲手了断残生。

影片诸角色的演员都有超水平的表现。左幸子的荡母，伊藤雄之助的好色医生海野得石，和冈田英次的尴尬生父源次郎，出场虽不多，却亮相鲜明，表情细腻。至于扮演女主人公的岩下志麻，自始至终都有发挥演技的机会，其出色的表现替她赢得1964年度蓝丝带奖的最佳女主角奖。她的角色最后在狱中自尽，自刺左颈，伤口在左耳之下，深达一寸二分，因左颈动脉被切断而致命。

片末的自杀情节，正好解决了以复仇谋杀为中心的道德困境。一方面女主人公的复仇得到主观的满足与社会的同情，一方面以残杀为手段的复仇行径又被个人理智与社会道德施以最后的否定。这时摄影机随着千之助的步伐一直向左面摇，朝阳初放，第一道金线映射在千之助的面上，照亮了他脸上的泪珠。随着晨雾的消散，我们又看到另一个山茶花盛开的美景。

本片长达163分钟，制作费高达1.1亿日元，单是1800件衣裳已

耗资一千万元，片中亦搭建了雄伟的江户街景，可以窥见日本电影在技术上的高水平。无论在摄影、美术、音乐或表演方面，《五瓣之椿》都呈现出一丝不苟的唯美精神。影片的一段凄丽复仇故事，从头到尾吸引着我们的兴趣。尤其令人难忘的是那些母女相对及父女相对的场面，让观众正好透过丑恶，直接与真实会面。

山本周五郎的原著

《五瓣之椿》的中译本凡七章，合262页，较短的序章和终章各占四页，其余五章分述女主人公紫英的五个仇杀对象及其恶行，依次为：一、18岁的剧团童角菊太郎，初与紫英见面即与紫英的母亲一同被大火烧死。二、32岁忘恩负义的琴师岸泽蝶太夫（电影中由田村高广扮演），和语调温柔的女弟子梨英见了七次面后，倒毙于一间酒家，"他被一根扁平的银钗子刺中心脏。银钗子仍旧插在身上，枕旁留有一片茶花的红瓣"（第101页）。三、38岁好色贪财的妇科医生海野得石，半年内和曾裸露上半身的病人梅英见了约十二次面后，在酒家内被刺身亡，死状与岸泽相同。四、35岁风流成性的浪荡子香屋清一（电影中由小泽昭一扮演），十一个月里和妩媚的千金小姐伦英见面三四回后，亦被一枚银钗刺死在酒家内。五、剧院的接待员佐吉（电影中由西村晃扮演），一直干着撮合女戏迷和艺人的勾当，亦被紫英用钱收买帮她办事，妄想与紫英结成夫妇，在游船上成为第五位男死者。六、40岁的富商源次郎，曾诱奸女佣阿鹤，并和她生下两个女儿。他在下半年和标致的少女菊英见了七八次面后，在秘密经营的租借房间内想占有菊英时，却被告知她是自己的私生女儿，顿然懊悔万分。紫英本来打算杀死他，后来改变主意，决定去自首供出她犯罪的一切经过，让活着的源次郎感到

痛苦。

　　紫英先后杀死的六个人是：不守妇道的母亲、菊太郎、岸泽蝶太夫、海野得石、香屋清一与佐吉。她在杀死香屋后，曾留下一封信给青木千之助，内容如下："我是上回晚上见过的伦英。那时候对先生您撒谎，这次又让您麻头，想必觉得是个可恨的女人吧？说来话长，而且，如果有机会的话，我想还会再麻烦您两次。虽然在达成任务之后，我会去您那里自首，并向您说明缘由。但是现在有一句话要告诉您——在这世界上，有法律制裁不到的罪恶。就是这句话。伦英。"（第199页）后来她在杀死佐吉前，因咳嗽吐血自知患了肺病。她杀死佐吉及放过源次郎后，用紫英署名再写了一封长信给青木，详细说明她杀人的动机、经过及事后反省。但结果她并没有自首，因对刑罚心生恐惧，反选择用短刀自刺胸口死亡。死前写下致歉的遗书予青木，请他原谅没有遵守投案自首的约定，信末拜托他依法处分她的尸体之前，请找人解剖，以证明她的身体是清白的，仍然保持处女之身。

　　井手雅人的电影剧本有偏离和改动原著的地方，特别是让紫英先自首、后在狱中自杀，加深了青木对她的同情，丰富了整个悲剧的戏剧效果，令影片更催人泪下和感人肺腑。37年后，中岛丈博把山本这部长篇小说改编为NHK的五集电视剧，于2001年11月30日至12月28日逢星期五晚九时播放。电视剧《五瓣之椿》由黛林太郎和野田雄介导演，国仲凉子、阿部宽、堺雅人、奥田瑛二与秋吉久美子主演。当年它虽然远远不及《救命病栋24时》、《再见，小津先生》与《HERO》等人气剧集大受观众追捧，但也被电影作家星山直弥选为2001年十大电视剧的第三位，似乎不应该在今天湮没无闻。

7 野村芳太郎和犬童一心的《零的焦点》

《零的焦点》

日文片名：ゼロの焦点　　　英文片名：Zero Focus

上映日期：1961年3月19日　　片种：黑白片

片长：95分　　　　　　　　　评分：★★★☆

类型：悬疑／推理

原作：松本清张

编剧：桥本忍、山田洋次

导演：野村芳太郎

主演：久我美子、高千穗绯鹤、有马稻子、
　　　高原宏治、西村晃、加藤嘉

摄影：川又昂

美术：宇野耕司

音乐：芥川也寸志

《零的焦点》

日文片名：ゼロの焦点　　　英文片名：Zero Focus

上映日期：2009年11月14日　片种：彩色片

片长：131分　　　　　　　　评分：★★★★

类型：悬疑／推理

原作：松本清张

编剧：犬童一心、中园健司

导演：犬童一心

主演：广末凉子、中谷美纪、木村多江、西岛秀俊、
　　　杉本哲太、鹿贺丈史

摄影：苫井孝洋

美术：濑下幸治

音乐：上野耕路

松本清张（1909—1992）是日本推理小说的大师，1951年以短篇小说《西乡钞票》登上文坛后，翌年以另一短篇《某〈小仓日记〉传》荣获芥川文学奖。不过他却从此放弃了纯文学创作，改写大众文学作品，成为社会派推理小说的奠基人。他的小说具有强烈的社会批判性，对下层社会的小人物的不幸遭遇，寄予深厚的同情。日本文艺春秋社刊行的《松本清张全集》共66卷（1971—1996），收录的作品有390种，包括风俗小说114种，评传小说51种，历史小说及历史记述79种，推理小说125种，以及自传、日记与游记共21种。日本现代作家协会曾于1993年选出松本清张的20部最佳作品，结果由《点与线》（1957）、《零的焦点》（1958）及《砂器》（1960）取得前三位，三篇皆为推理小说。《零的焦点》早于1961年由野村芳太郎拍成黑白片。2009年是作家诞生的100周年，《零的焦点》复被犬童一心重拍成彩色电影，票房收入有10.1亿元。以下是根据金中、章吾二人翻译的《零的焦点》（北京：群众出版社，1998）的内容提要（第1—2页），增订改写的小说故事大纲。

新婚妻子千里寻夫

　　26岁的板根祯子经过相亲，于1957年11月中旬和36岁的鹈原宪一在东京结婚，随即到信州及名古屋旅行。两人回到东京一星期后，祯子又在上野车站给前往金泽的丈夫送行。宪一原是A广告公司驻北陆地方的办事处主任，往金泽是与继任人本多良雄同行，原定交接完工作，一星期后返回东京。但宪一却在回东京的前一天失去踪影。

　　祯子对丈夫一无所知，她在家中的一本法律书中发现两张相片。一张较旧，拍的是简陋的民房。另一张相当新，拍的是一座豪宅。祯子乘火车往金泽查询宪一的踪迹，得到本多的热心帮助。他带她到宪一的大客户耐火砖制造公司，见到经理室田仪作及其夫人佐知子。后来祯子发现，室田的府第就是照片上的漂亮住宅。

　　宪一的哥哥鹈原宗太郎前往金泽查询其弟之事，在附近鹤来镇的旅店饮酒后氰化钾中毒身亡。警方认为他被人谋杀，疑凶是一个穿红色大衣的漂亮女人。祯子了解到丈夫在美军占领日本时期曾当过警察，在立川市管风纪，任务是围捕向美国士兵卖淫的吉普女郎。

　　室田公司的女传达员田沼久子，因说吉普女郎的英语引起祯子的注意。据本多调查，她最近死了丈夫，但公司没发过抚恤金。她自杀身亡的丈夫叫曾根益三郎，两人没有正式结婚。而久子很快就辞去工作，不知所踪。

　　祯子前往久子的家乡，一个半农半渔的荒凉村落。久子的丈夫是12月12日自杀，宪一是12月11日后失踪。祯子找到久子的家，发现它正是旧照片上的简陋民屋。原来曾根益三郎是鹈原宪一的化名，两人是同一个人。

　　本多在东京旅馆中被杀，也是氰化钾中毒。祯子怀疑是田沼久子下手行凶。第二天，田沼久子跳崖自杀。这一连串死亡事件的幕后黑手是

谁？祯子起初怀疑室田经理，后来推断出室田夫人佐知子的嫌疑更大。

元旦，祯子追赶室田与佐知子，这和宪一自杀是同一路线。在能登金刚断崖上，祯子走近室田问他夫人何在。室田指着白浪滔天的大海中一个越来越小的黑点说："内人是房州胜浦某渔主的女儿，在幸福时代成长，在东京上过女子大学。战争结束后，她那颇为得意的英语给她带来了祸水……"

在波浪汹涌的海里有她的墓！

电影对原著的改编与诠释

野村芳太郎的《零的焦点》仅长95分钟，比犬童一心的翻拍少了36分钟，所以情节不如后片丰富。前片的剧本出自桥本忍与山田洋次之手，前半部忠于原著，后半部略有改动。本多并未遇害，而田沼久子死后，祯子返回东京工作。第二年冬天她才再访金泽，与室田夫妇在能登断崖上展开解谜证凶的激烈辩论。此节用闪回交代往事，长逾30余分钟。后片的剧本由犬童一心与中园健司撰写，除明显改动原著外（本多在久子家被人从背后用刀刺死，室田仪作代妻背罪吞枪自杀），也添增了鸣海亨（崎本大海）和上条保子（黑田福美）两个新角色。前者是佐知子的弟弟，于双亲死于战争后与佐知子一同度过贫贱的悲惨岁月。后者在佐知子的大力支持下当选为金泽市长。亨终于成为油画家，上条能够成为日本首位民选女市长，皆得力于佐知子的牺牲及帮助。因一念之差而连续杀人的佐知子，也是一位照顾弟弟的好姐姐和为妇女争取权益的理想主义者。

原著小说里，祯子从一位医生的转述，才知悉曾根益三郎给田沼久子的遗书的内容，大意是说自己左思右想，觉得活下去很艰难，详

情不想细说，总之是抱着烦闷永远从这世界消失了。在两部电影中，祯子是亲眼看到益三郎的遗书，除认出丈夫鹈原宪一的字迹外，心里也责怪丈夫不和自己解释清楚。关于原著小说的主题，松本清张在尾声中作了以下的说明："由于吃了败仗，日本妇女饱受迫害。时至今日，这创伤不仅未愈合，而且一遇风浪，好了疤的伤口重新流出令人心酸的脓血来，使一个昔日身心饱受美军蹂躏的日本妇女，如今沦为戕害善良的罪人。"

相隔了近半个世纪、先后扮演佐知子的高千穗绯鹤与中谷美纪，皆表现出色。旧片中的佐知子常穿和服，新片里的佐知子常穿纯黑、全白或鲜红的洋服，分别代表了阴暗、纯洁及凶残的多重性格。两片均呈现北陆的独特风光：黑云、雪景、险峻的断崖、波涛汹涌的海岸，有点触目惊心，使人体会到祯子（久我美子、广末凉子）的迷惘和不安。但她却坚强地独力侦破奇案，让真相水落石出，委实令人佩服。新片中最不幸的角色是久子（木村多江），一个善良和纯情的文盲，在立川当过吉普女郎后回乡耕种，其后与她同居一年半的丈夫（西岛秀俊）竟然在东京另娶淑女，最后又被好友佐知子威胁跳崖自尽。编导安排她有一双粗糙的手，无疑是一个令人难忘的意象。

由于篇幅较多而描写细腻，新片较旧片更能传达故事的社会概况与时代精神。新片加插了美国黑人乐队 The Platters 演唱的名曲《*Only You*》（1955），寓意巧妙，胜过千言万语。而中岛美雪演唱的主题曲《只留下爱》，令人听后思绪低回，想起不应该发生的连串悲剧，不禁感慨万千。

8 小林正树的《怪谈》

《怪谈》

日文片名：怪談　　　　　　英文片名：*Kwaidan*
上映日期：1964年12月29日　　片种：彩色片
片长：183分　　　　　　　　评分：★★★★★
类型：恐怖
原作：小泉八云
编剧：水木洋子
导演：小林正树
主演：新珠三千代、三国连太郎、岸惠子、仲代达矢、
　　　中村贺津雄、中村翫右卫门
摄影：宫岛义勇
美术：户田重昌
音乐：武满彻
奖项：《电影旬报》1964年日本十大佳片第二位

日本电影学者四方田犬彦（1953— ）在他的《日本映画史100年》（东京：集英社，2000）中，对小林正树（1916—1996）有简短和中肯的评论（第171—172页）。原书的七行文字，在王众一的中文译本《日

本电影 100 年》（北京：生活·读书·新知三联书店，2006）里，变成书中十二行的一小段：

> 60 年代的松竹另一位值得一提的重要导演是小林正树（Kobayashi Masaki）。他在《墙壁厚厚的房间》（1956）中塑造了一个无辜的乙丙级战犯，从那以后一直到《东京审判》（1983），他始终执着地在其作品中探讨战争责任问题。他以日军侵略中国为背景完成了如史诗般恢弘的六部曲《人的条件》（1959—1961），接着又在《切腹》（1962）中直面武士道。在 1964 年完成的《怪谈》中，他和作曲家武满彻（Takemitsu Toru）联袂，在音乐和映像两个层面展开实验竞赛。他终生坚持表现的主题是：在组织或权力面前个人被击溃的悲剧以及与之伴生的激情。令他如此锲而不舍的一个原因是，在冲绳守卫战中他曾经当过战俘。（第 184、186 页）

王众一的译文准确而简洁，"直面武士道"指直接面对武士道，也就是"直截了当地剖析了武士道本身"的意思。从 1952 年到 1985 年，小林正树一共创作了 22 部电影。1959 年，美国的约瑟夫·安德森和唐纳德·里奇（1924—2013）出版了二人厚达 456 页的名作《日本电影：艺术与工业》。1982 年该书改由普林斯顿大学出版社刊行平装本修订版，篇幅增至 526 页。新旧两版均在第 220—221 页提及，松竹公司把小林正树 1953 年完成的《厚墙的房间》视为反美电影，故拖延至 1956 年才把影片发行。书中对小林正树这部较重要的作品有以下的评述：

> 其实《厚墙的房间》比其他的电影冷静克制得多。影片改编于一个出版过的战犯的日记摘录[影片改编自已经出版的战犯日记摘录]，虽然影片里那些被监禁的战犯是无辜的，而

那些真正的罪犯却逃脱了的主题是有争议的，但是它仍旧是提出战争责任这一问题的为数不多的电影之一。影片中的主要角色是一个士兵，被他的长官命令杀掉一个无辜的对住宿在他家的日本军队没有任何敌意的印度尼西亚平民。这是个人行为还是犯罪？是他的长官的罪行还是日本的罪行？［那么，此人的行为是否他个人的罪行？还是他的长官的罪行？或是日本的罪行？］影片没有回答这些问题，但是至少他［它］提了出来。然而后来，通过表现一个地区战犯的审判是由同一个人兼任法官和检察官进行的，影片对自己的坦率作了折中，暗示这样的情况非常普遍（见张江南、王星的中文译本；长春：吉林出版集团，2010，第182页，[]内的内容为作者所做的修改）。

1991年6月，北京的中国大百科全书出版社刊行了16开本、588页和精装一册的《中国大百科全书·电影》卷。该书除收录了陈笃忱撰写的"日本电影"条目外（第326—330页），另有六个日本电影机构的条目，和四十八位日本电影人（导演、编剧、男女演员、摄影指导、电影学者）的条目。而由洪旗执笔的小林正树条目如下：

小林正树（Kobayashi Masaki 1916—　）日本电影导演。1916年2月14日生于北海道小樽市。曾就读于早稻田大学文学部，1941年入松竹电影公司任助理导演。1942年被征入伍，1946年归国，继续在松竹公司任助理导演，师事木下惠介。1953年导演了第一部影片《儿子的青春》。1955年摄制的《我买你》进入当年日本10部优秀影片的行列。《做人的条件》(1959—1961)、《剖腹》(1962)、《怪谈》(1964)、《反抗》(1967)、《化石》(1975)是其主要的代表作品。《做人的条件》（共3部）通过对一个知识分子的命运的描绘，揭露

了侵略战争的罪行和日本军队中的丑恶现象,具有强烈的反战思想。历史片《剖腹》描写了个人反抗封建伦理道德的悲剧。这两部影片分别获得1960年威尼斯国际电影节圣乔治奖、1963年戛纳国际电影节评委会特别奖。《化石》使小林正树获得了1975年度《电影旬报》评选的电影导演奖。1983年执导的《东京审判》是其近年较重要的作品。影片使用了大量纪录片镜头。主要作品还有:《泉水》(1956)、《日本的青春》(1968)、《暴徒的墓地·栀子花》(1976)等。(第426页)

以上的简介不幸有五个错误。首先,《儿子的青春》是1952年的作品,而《我买你》拍摄于1956年。第一集《做人的条件》(即《人间的条件》)在威尼斯获奖的年份是1959年。《化石》赢得的奖项是1975年度每日映画竞赛奖的日本映画奖,新藤兼人才是当年《电影旬报》电影导演奖的得主。最后,由于《暴徒的墓地·栀子花》是深作欣二的电影,可考虑换上《在我冒险的日子》(1971,栗原小卷主演)。

改编自五味川纯平的同名小说及根据小林正树自身的从军经历精心拍摄的三集《人间的条件》,是名副其实的反战电影与动人史诗。《纽约时报》认为小林正树这部不朽杰作阐明及参透生存的要义。《人间的条件》首集片长203分,包括第一部纯爱篇与第二部激怒篇;次集片长185分,包括第三部望乡篇与第四部战云篇;第三集片长190分,包括第五部死亡逃脱篇与第六部旷野彷徨篇。首二集于1959年推出,第三集于1961年放映,三集六部全长九小时三十八分。有关《人间的条件》的故事情节,见于汪晓志的《日本战争电影》(北京:解放军文艺,2001),第四章第151—154页。想读比较详细的分析,可参考陆嘉宁的《银幕上的昭和——日本电影的二战创伤叙事》(北京:中国电影,2013),第一章第二节第27—38页。陆嘉宁最后对该片的总结是:"小林正树的三部曲被公认为在反思日中战争方面走得最远的电影作品,比

起现实指涉，作者更关心象征层面的人与权力的关系问题。梶的理想是：'把人当作人来对待。'然而，怎样才算是真正的'人'，在权力统治的现实中是否存在'做人'的条件，这些是影片提出的问题。"（第38页）

由于《人间的条件》票房报捷，松竹遂支持小林正树拍摄他的首部古装武士片《切腹》。编剧桥本忍根据泷口康彦的小说《异闻浪人记》撰写剧本，讲述赤贫浪人津云半四郎替被迫用竹刀剖腹惨死的女婿复仇，只身向冷酷伪善的井伊家家老及其统率的武士挑战，也对不人道的武士道传统提出控诉。《切腹》公映后广受好评，其宽银幕的别致构图，有层次的黑白影像，一动一静的剧力起伏，激烈悲壮的决斗场面，与扣人心弦的角色演绎，更折服了全球的电影观众。在戛纳得奖后，木下惠介也把《切腹》誉为昔日大弟子小林正树的杰作，并表示若要他举出五部史上的最佳日本电影，他一定会选《切腹》。

小林正树在早稻田大学读书时，曾跟随美术史学家会津八一教授（1881—1956）研习东洋美术史和佛教艺术，并于1941年撰写题为《室生寺建立年代之研究》的毕业论文。拍摄《切腹》时他重新思考日本传统美学的问题，很想于下一部电影表现日本的古典艺术美，遂决定创作他的首部彩色片《怪谈》。由于松竹不感兴趣，小林遂找曾支持他拍《人间的条件》的人参俱乐部投资，由东宝公司负责发行。《怪谈》于1964年3月22日开始拍摄，到12月13日才停工。本来预算拍摄113天，因为布景宏伟、厂景偏远、飓风吹袭、意外频生和导演追求完美，最终拍了267天才完成。影片动员了67位演员，800多个临记与114名制作人员，成本费高达3.2亿日元，结果票房收入仅有2.25亿日元。由于亏损巨大，小林正树要出售他在麻布的住宅还债，而由岸惠子、久我美子和有马稻子三人于1954年创立的文艺制片公司人参俱乐部更因此破产。

《怪谈》：四个凄婉诡异的故事

《黑发》——京都一个贫穷的武士（三国连太郎）狠心抛弃勤俭优雅的妻子（新珠三千代）远赴他乡工作，并另娶富家女（渡边美佐子）为妻，但新妻的冷酷令他时常怀念前妻的温柔。数年后他终于返回京都，在荒芜的故居见到喜悦地迎接他的前妻。二人叙旧及同寝后，翌晨武士醒来，发现枕边只有白骨和黑发。惊惶中他更被黑发追逐。

《雪女》——被暴风雪困在河边小屋的樵夫巳之吉（仲代达矢）目睹同伴茂作（滨村纯）被雪女（岸惠子）杀死，但雪女见他年轻俊朗饶他一命，只告诫他千万别向他人透露实情。数年后巳之吉遇见过境的少女阿雪（岸惠子分饰），邀请她留宿时已互生情愫。阿雪和他结婚后生了两子一女，是他亡母（望月优子）向邻居夸耀的好媳妇。一晚巳之吉见妻子缝衣时的容貌恍似昔年的雪女，遂向她讲述往事。阿雪立即面色大变，尖叫自己就是雪女，但为子女着想再一次放过巳之吉，悄然在大雪中飘然离去。

《无耳芳一的故事》——寄居在阿弥陀寺的瞎子芳一（中村贺津雄）擅长弹奏琵琶与说唱古代故事。近日每晚他被一名身披甲胄的武士（丹波哲郎）带往一间大宅演唱平家物语。寺院的主持（志村乔）发现芳一深夜出访之处是坟场，知道召唤他的是平家怨灵，遂在他的裸体上写满般若心经的经文以辟邪，但另一僧人吞海（友竹正则）大意遗漏了他的双耳。结果来访的幽灵武士只看见芳一的耳朵，芳一不敢开口说话，惨被武士扯下双耳时也忍痛默不作声。芳一经此意外后成为名人，很多贵族也专程来听他弹唱，赠送大量礼物令他变成富人。

《茶碗中》——武士关内（中村翫右卫门）在喝茶时见到茶中有面带笑容的美男子倒影，无论他倒掉茶水或换了茶碗，男子的倒影都挥之不去。他结果把茶喝光。晚上值班时突然出现一个自称是武部平内（仲

谷升)的人向他纠缠,其容貌正像日间茶碗中那人。关内拔出短刀刺他后,他却穿墙而去。次晚关内在家中,突然有三个陌生人(佐藤庆、玉川伊佐男、天本英世)到访,自称是武部的家臣,谓主人被关内所伤,但下月十六日会来复仇。关内先后挥动刀及长枪刺杀三人,他们却死而复生。某作家(泷泽修)未写完以上的故事已离开书房,向他讨稿的出版商(中村雁治郎)到他家拜年,听到饭店老板娘(杉村春子)大声惊叫后,骇然看见作家出现在屋外的水缸中。

《怪谈》的制作、放映与接受

　　《怪谈》于1965年1月6日曾在东京"Scala座"公映,所以有些书刊说它制作于1965年,但东京的有乐座于1964年12月29日已优先放映了该片,所以《怪谈》其实是1964年的电影,也被《电影旬报》选为1964年十大日本电影的第二位。剧作家水木洋子(1910—2003)亦以《怪谈》和《甘汗》荣获1964年《电影旬报》的最佳编剧奖。从1946年到2012年,水木洋子有五个剧本被拍成《电影旬报》的年度最佳电影,稍胜有四个剧本夺冠的桥本忍、山田洋次与今村昌平。水木洋子除外,《怪谈》的创作班子也有不少第一流人才。美术指导户田重昌(1928—1987)首于《人间的条件》负责外景场地的美术,随后在《遗产》(1962)、《切腹》、《怪谈》与《无餐桌之家》(1985)担当美术指导。摄影指导宫岛义勇(1910—1998)是《人间的条件》与《切腹》的大功臣,也是大岛渚喜用的摄影名匠。色彩技术顾问碧川道夫(1903—1998)是戛纳大奖电影《地狱门》(1953)的色彩技术导演。《怪谈》由著名平面设计师粟津洁(1929—2009)负责片头设计,花道草月流的会长敕使河原苍风(1900—1979)负责片头题字。至于负责音乐与音响的

武满彻（1930—1996），日后更成为扬名欧美的现代音乐作曲家。

《怪谈》这部四个独立片段的什锦片，在日本流通的拷贝主要有183分和164分两个版本，但影片1965年在美国和1967年在英国上映时，片商却删去《雪女》一段，把影片改为125分。近四十七年来，《怪谈》曾在香港多次上映，记忆中至少有以下五次：1966年3月17日九龙大华戏院放映，版本不详，但包括四个故事。戏院赠送的戏桥，有八句概括电影情节的宣传文字："午夜拥骷髅，犹似妇人身。雪妖从天降，采补动春心。厉鬼侵庙宇，撕脱和尚耳。怒吞杯中鬼，乘机来索命。"1967年3月14日"第一影室"在香港大会堂剧院于晚上九时半放映一场《怪谈》，是122分的删节版。1975年1月17—24日《怪谈》在商业电影院放映八天，版本不详。1996年10月《怪谈》在香港艺术中心的电影院上映，注明是164分足本。2011年6月有两场163分的《怪谈》放映：11日晚上七时半在香港科学馆演讲厅，和25日下午二时半在香港电影资料馆电影院。至于《怪谈》的DVD版，常见的亦有以下四种：香港美亚版（1999，159分），美国标准版（2000，161分），日本东宝版（2003，182分）和英国Eureka版（2006，183分）。不过现在欣赏到183分足本的观众仍会有未窥全豹的遗憾，因为根据《钢铁之日本映画：小林正树之世界》（1988）这本场刊的记载，《怪谈》还有一个206分的最长版本，1988年12月6日下午六时半，曾被今村昌平的日本映画学院安排于东京新宿的"Theater新宿"放映一场，该片是第一回"日本映画之发现：小林正树之世界"所放映的十七部影片之一。

1966年《怪谈》在香港上映时，得到影评人的普遍赞赏。震鸣推崇《怪谈》的气氛，指出"小林正树所营造的并不是一种哥特（Gothic）式的恐怖气氛，而是一种属于心灵的恐怖。哥特式的恐怖是为恐怖而营造恐怖，用意在给予观众以感官的刺激，所产生的心理反应也就表面化。但心灵的恐怖由始至终笼罩着片中主角，进而深入到观众的心

灵深处，主角的心理反应也就成了观众的心理反应……小林正树企图使画面中的每一片树叶、每一张抽搐的脸孔、潮汐、晚钟，都成为气氛的一个分子"（罗卡主编，《60风尚：中国学生周报影评十年》，香港：香港电影评论学会2012，第201页）。而石琪则认为"香港人看该片，相信印象最深的会是第三个故事'和尚失耳'了。一个盲眼和尚，手抱琵琶，唱着南音调子的古国兴亡故事，画面是一幅幅历史的回忆，满布幽灵的倒塌了的遗迹。电影一方面描写和尚拼命抗拒历史的鬼魂的骚扰，一方面又尽量渲染历史的味道，来自我陶醉一番"（《60风尚》，第201页）。

四十八年后《怪谈》在香港重映时，多重身份的电影人纪陶向新世纪的观众大力推荐该片说："《怪谈》是小林正树以夫子自道方式，将隐藏于拜鬼一族心中最底层梦魇，以新派电影赤裸裸呈现眼前，是给国人探索日本精神本质的最佳渠道。四个独立的怪异短篇，道尽天地时空的妖异，海誓山盟的主旨，而且散中对应，混成一体。强烈的色彩设计以及镜头摆位做出多样新视觉体验，又以超长的压缩式阔幕创造无垠的诡异空间，加上配乐大师武满彻古今和合的音乐，令人惊艳的视听效果至今依然鲜活。"报刊编辑及影评人登徒对影片的文学源流亦加以说明："《怪谈》原作者，作家小泉八云（Patrick Lafcadio Hearn，1850—1904）可算是传奇人物，他生于希腊，有爱尔兰和希腊血统，成年时到美国新奥尔良做记者，后来到日本工作，娶了日本太太，改名小泉八云，定居直至过世。他用西方人的眼光，看到日本很深层的文化特征……以采风方式，对日本的民间故事进行编撰归纳，表现了他对日本风俗的理解。"（以上两段引文分别见于香港电影评论学会网址//www.filmcritics.org《影评人之选2011》专栏内的《节目详情——〈怪谈〉》与《影评人谈〈怪谈〉之一：小泉八云与东方报应》）

电影和原著小说的比较

只活了五十四年的小泉八云 1850 年 6 月 27 日生于希腊，原名拉夫卡迪奥·赫恩，六岁时父母离异，被都柏林的富裕姑婆收养，童年时被同学意外弄伤眼睛，以致一目失明。1869 年他只身远赴美国辛辛那提，艰苦自学博览群书后成为颇有文名的杰出记者，亦曾在西印度群岛生活。1890 年作为纽约哈帕公司特约撰稿人乘船到日本横滨，后在岛根县松江市普通中学及师范学校教英语，并继续写作。1891 年他与旧松江藩士的女儿小泉节子（1868—1932）结婚，年底到熊本第五高等中学教英语至 1894 年 10 月。1895 年加入日本籍，从妻姓小泉，改名八云。1896 年经好友张伯伦（Basil Hall Chamberlain, 1850—1935）推荐，赴东京帝国大学任文学部讲师，教授西洋文学，为时六年。1903 年他被东大解雇后，曾准备赴美讲学，因故未成行。1904 年 9 月他到早稻田大学讲授英国文学，不幸于 9 月 26 日因心脏病逝世。同年他出版了《怪谈》（Kwaidan: Stories and Studies of Strange Things）与《日本——一个解释的尝试》（Japan: an Attempt at Interpretation）两部代表作，后者被誉为二十世纪初资料最丰富和见解最发人深省的日本评论。日本民俗学之父柳田国男（1875—1962）认为，赫恩是当时最能理解日本的外国人。中国美学大师朱光潜（1897—1986）认为，小泉八云是了解东方人情美的第一个西方人。

作家、翻译家和教育家小泉八云在日本享有大名，但他毕生的二十九部书全是英文著作。1926 年东京的第一书房出版了日文版《小泉八云全集》，凡十八卷，每卷约五百页，遂奠定了他在日本的特殊地位。《怪谈》的原著，1904 年首在美国波士顿刊行，收录了十七篇怪异小说和三篇昆虫研究。近二十年在大陆、台湾和香港三地常见的《怪谈》中文译本有以下六种，但皆收录《怪谈》原书以外的短篇：

《日本怪谈》，小泉八云著，梁玉玲译。台北：国际少年村，1995。

186 页，收小说十九篇，只有八篇采自《怪谈》。

《怪谈·奇谈》，小泉八云著，蔡美惠译。台中：晨星出版，2004。

172 页，收小说十九篇。

《怪谈》，小泉八云著，蔡美惠译。北京：国际文化，2005。

200 页，收小说三十九篇。

《怪谈》，小泉八云著，王新禧译。西安：陕西人民，2009。

164 页，收小说五十篇。

《怪谈》，小泉八云著，王新禧译。西安：陕西人民，2012。

增补修订版，246 页，收小说五十六篇。

《怪谈：小泉八云灵异故事全集》，小泉八云著，王新禧译。

香港：三联书店，2014。291 页，收小说五十六篇。

此六种可归纳为梁玉玲、蔡美惠与王新禧三人的不同译本，但皆不是直接译自英文，而是从日文转译成中文，其准确性值得研究。蔡译本的问题最大，明显有违背及改写英文原作的地方。例如《无耳芳一的故事》的主角，在小泉的原著中是盲眼男琵琶师芳一，在蔡译本里却变成女琴师芳子。《茶碗中》的茶碗幽灵，在原著中是一个年轻英俊的男武士，在蔡译本里却变成艳丽少女美芳子，而她竟然诱惑武士关内与之疯狂做爱！王新禧的译本曾请人用英文版参校，亦保留了各篇的日文原名，译文务求忠实完美。译者态度严谨，间中加上注释。至于梁玉玲的译文，基本上忠于原著，文笔也流畅，但亦有漏译的地方。例如《黑发》的原著《和解》，梁译本在故事结尾武士发现亡妻的尸骨时，有"只剩下白骨和蓬乱的头发"一句（《日本怪谈》，第 55 页），但英文原作与 1926 年的日文译本，此句皆作"只剩下骨头和蓬乱的黑色长发"，描写比中文译文鲜明深刻。

现以小泉八云的小说为依据，探讨一下电影《怪谈》和英文原著

的情节有何不同。影片的第一个故事《黑发》，改编自小泉刊于《明暗》一书（Shadowings，1900）的短篇《和解》（Reconciliation）。《和解》其实是增补了十二世纪初《今昔物语》第二十七卷第二十四篇的《妇人死后重现原身与夫相会》（北京编译社译，周作人校，《今昔物语》，北京：新星，2006，下册，第1169—1170页），但没有保留篇末鼓励人鬼再续前缘的总结："想那武士遇到此事后，真不知该多么害怕了，这可能是妻子死后，鬼魂不散等候和丈夫相会，而武士多年苦思，急于和妻子会面，所以有此次幽媾的事。当时竟有这样罕见的奇事。既然如此，那武士就该重去寻访，冀图再会了。"（《今昔物语》下册，页1170）在邻人告诉武士他妻子如何死亡后，《和解》就结束了。这故事也见于上田秋成（1734—1809）所著《雨月物语》中的《茅丛之宿》，所以看过沟口健二的电影《雨月物语》（1953，森雅之、田中绢代主演）的观众，对《黑发》里人与鬼妻一夜缠绵之事会有似曾相识之感。《和解》中亡妻对武士的温柔体贴是宽恕和谅解，但《黑发》的逆转结局却似乎呈现亡妻的复仇。武士在极度惊骇后，除了被黑发追逐外，容颜也迅速苍老，头上乱发全部变白，貌似疯狂，甚至死亡。电影除了这个大改动外，也添加了武士的上司、同僚与随从，安排他第二次婚姻的媒人夫妇，他后妻的父母、乳母及侍女等角色以丰富剧情。

《雪女》与《无耳芳一的故事》分别改编自《怪谈》中的《Yuki-Onna》和《The Story of Mimi-Nashi Hoichi》两篇。小说中的阿雪，和巳之吉生了十个孩子，电影中改为两子一女。对阿雪离开巳之吉家的描写，小说亦和电影不同。在小说里，阿雪的"身影化为白色的烟雾，冉冉朝着屋顶的大梁飘去，从天窗钻到了屋外。就这样，阿雪的身影，再也没有出现过了"（《日本怪谈》，第32页）。在电影里，阿雪表白自己是雪女后，遂变身为长发披肩穿着白衣的雪女，并严厉警告巳之吉要好好照顾孩子，随即穿越关闭着的大门往屋外，在大雪中朝向天空的巨眼飘然隐去。而巳之吉为贤妻和子女编织了新的草鞋一事，只见于影片。

此外，电影中也出现了三个不见于小说的村妇，并借她们之口赞美阿雪是个好媳妇。和《雪女》一样，《无耳芳一的故事》也忠于原著，但更具体地刻画故事的情节。小说开篇提及下关海峡七百多年前源平大军在坛浦的一役海战，和平家的亡灵不断作祟杀害渔民。电影对古今这些真实事件，均有详尽深刻的绘叙，并因此添增了多个渔夫、安德天皇、他的外祖母二位尼及其大量随从、平教经与平知盛等平家武将，以及源义经与其他源氏武将等一大群角色。

《茶碗中》改编自《骨董》（*Kotto: Being Japanese Curios, with Sundry Cobwebs*，1902）里的短篇《*In a Cup of Tea*》，讲述一个没有完成的古代故事，由当代一位作家向读者叙述，结构是故事中有故事。由于武士关内的故事没有结果，所以小说以下引的两段短文结束："这个古代故事就此中断，后事如何，只存于某人的脑海里，但他在一世纪前已化为尘土。我能想象几个可能的结局，但没有一个会满足西方读者的想象。我宁愿让读者自行尝试去决定，喝下一个灵魂可能会出现的后果。"（笔者译文，原文见1902年纽约麦克美伦公司出版的《骨董》，第17页）电影在上述终篇后增补一笔，让作家的幽灵出现在水缸中，并增加了目睹此恐怖现象的老板娘及出版商两个角色，使情节更加复杂和有趣。电影这个改动十分高明，既令古今的两个水中幽灵前后呼应，也令看戏的观众再次震惊，而关内的故事的强烈感情，遂更形激荡及留下余韵。

小泉八云因为不能阅读古典日文，所以他发表在美国杂志上的鬼怪短篇，是他听完妻子节子所讲述的日本怪谈故事后，提笔为英语读者而作的。小泉节子所阅读及参考的书籍，包括《今昔物语》、《夜窗鬼谈》、《古今著闻集》、《百物语》、《宇治拾遗物语》和《佛教百科全书》等。《怪谈》中的《雪女》，是根据武藏县西多摩郡调布某农夫所述的当地传说。雪女是雪精灵的化身，有着清透雪白的肌肤和比冰块还要冷的身体。小说《茶碗中》把关内的故事设于天和三年（1683），而电影《茶碗中》则把作家的故事定在明治三十二年（1899）。

小林正树的导演手法

《怪谈》的四个片段,在近四分钟的片头字幕后,长度依次约为36分、42分、75分和26分,共183分。影片的伊士曼底片色彩绚烂夺目,多抽象写意和超现实的情景,恍如是一幅用水墨画笔触描绘成的华丽彩色画卷,不是传统的恐怖片,而是人情味浓郁的文艺片。《怪谈》除了探索人的精神、梦幻与愿望外,也呈现日本传统的形式美。影片洋溢着美丽和恐怖的超自然气氛,但戏剧的中心却与人的精神面貌有关。《怪谈》的编剧水木洋子认为,电影的主题是人对自然的爱和憎,"若人对自然发扬大爱,幸运会由此而生,反之对自然怀着憎恨的话,不幸便会因此降临。这是根据人与自然之间永恒不变而又永远无法理解的葛藤得出来的"。

小林正树出身于松竹,了解以导演为首和以明星为号召的大公司制作对幕后工作人员不够尊重,所以在脱离松竹拍摄《人间的条件》后,他就努力广纳英才组织一个能衷心合作的创作班子。所以《怪谈》和小林以后的电影的成功,有赖摄影师、美术指导、音乐指导和演员等人各有贡献的团队精神。小林的创作态度也一丝不苟,一切务求尽善尽美,拍摄《怪谈》时更不惜工本,租用一个庞大的飞机棚建设全片的布景,有时一天只拍两三个镜头,令《怪谈》成为当年史上投资最浩大的电影。结果电影虽然亏了本,但在日本和外国都得到佳评,荣获1964年每日映画竞赛的摄影奖(宫岛义勇)与美术奖(户田重昌),以及1965年戛纳国际电影节的评审团特别奖。

《怪谈》的四个片段皆有画外音的叙述者,在适当的时候解说故事。小林正树常用鸟瞰式的镜头和不常规的角度来叙事,在戏剧高潮时会用上倾斜画面或面部大特写。前者的例子是《黑发》里武士极端恐慌逃离寝室,和《茶碗中》里关内拼命追杀三个幽灵。后者的例子是雪女严厉

训斥巳之吉，和琵琶师芳一写满经文的面孔。导演的取景精妙，移动镜头灵活，远景、中景与近景的剪接自然有韵律。电影的彩色极其漂亮，音响怪异恐怖，写实的布景宽敞精细，超现实的布景巧夺天工，而令人难忘的场面多不胜数。《怪谈》以白底黑字的字幕开始，继而呈现颜色溶于清水的奇状，有红色、紫色、蓝色和黑色、时为单色，亦有复色，偶有画面的底色变作红色。特别夺目的红色在四个片段均有出现，例如《黑发》中前妻房中的一件红衣，《雪女》中渡头的红旗与黄昏的红霞，《无耳芳一的故事》中军队的旗帜、染满血的海、桌上的一片西瓜和芳一前额及后背黑色经文中的朱红符号等，和《茶碗中》在街上打球的少女的红衫。片中不少角色的衣服是褐色、灰色和黑色，但《黑发》中后妻曾穿鲜艳的绿衫与紫衫，而《茶碗中》晚上走访关内的三个幽灵武士，分别身穿橙色、蓝色和绿色的外衣。

《黑发》中后悔休妻的武士过了数年才回京都探望前妻，但他娶了后妻不久即时刻思念旧爱。小林正树用两段闪回，把武士内心忘不掉的感情刻画得入木三分。首先是他在树丛间等候后妻时忆起前妻的温柔可爱，后来他策马瞄准木靶蓄箭待发时，也禁不住回想与前妻的温馨往事。这两次一静一动的往事追忆，不见于小说，无疑是电影的神来之笔。《雪女》的情节历时十一年，峻岭乔木、漫天风雪与昊天巨眼等景色，幻想奇特，令人想起意大利画家基里科（Giorgio de Chirico，1888—1978）和西班牙画家达利（Salvador Dali，1904—1989）的超现实主义绘画。而巳之吉黄昏时在草原上邂逅阿雪一段，融情入景，更美得令人陶醉。

《无耳芳一的故事》的开始，伴着有声有色的琵琶弹唱，是时空不同的三组影像——现在的关门海峡美景，1185年坛浦之战的舞台化演出，和某画卷对该战役的详细刻画——的交叉剪接，铺叙了平家的悲惨灭亡。此段极尽视听声色之娱，目不暇给外，复绕梁三日。其后琵琶师芳一想象自己在贵族大宅演奏时听众满堂，看不见飘来飘去盘旋不下的

鬼火，场面十分悲壮和诡秘。最后芳一被撕去双耳的高潮，剧力万钧，令《无耳芳一的故事》成为《怪谈》最精彩动人的部分。相对于《无耳芳一的故事》的横跨古今七百年，《茶碗中》的两个故事也相隔二百年。芳一被鬼迷惑了数晚，关内也被鬼骚扰了两天。芳一的下场是痛失双耳变成聋子，关内的结果则不得而知。《茶碗中》的意义比较难明，但关内对付鬼妖绝不手软，刺杀他们的动作也干爽利落。《茶碗中》首尾均出现耐人寻味的水中妖怪，二者为何丧命？重返阳间有何企图？这些问题只好留待观众自己去猜想了。

武满彻的诡异音响和出色配乐

一部电影的粗剪完成后，负责配音的作曲家就会观看这个没有对白只有实音的拷贝，考虑如何用音乐去配合影像，以加强电影的戏剧效果。《怪谈》的音乐及音响负责人是当年三十四岁的武满彻（1930—1996）。他从1962年替小林正树的《遗产》配乐起，直至小林正树的最后一部作品《无餐桌之家》止，一共和小林合作了十次，是小林导演十分信任和非常佩服的作曲家。

武满彻看了《怪谈》后，决定《黑发》中武士重返旧居那场戏，不宜用写实的音响，而应用木的破裂声。他又把声音置于影像之后，故意延迟留下空白，或以沉默代替音响，令观众期望落空，营造了特殊的效果和诡异的气氛。他的敏锐判断与探索精神，在《怪谈》中取得极大的成功。《黑发》结尾的咔嚓声、噼啪声、刮擦声和深沉的嘎吱嘎吱声，令人听后不舒服及毛骨悚然。武满彻在《怪谈》中不用传统乐器的演奏，但于录取各种实音后，用电子变调器改变其音质，再加以编集创造。《黑发》的实音素材，用了竹、石、冰和胡弓等，全以木质和矿物

质的音响为主调。在后妻出现的场面,则用了电子变调过的"预设钢琴"(把金属片、螺丝钉或擦胶等物件放进钢琴的琴弦上,将正常钢琴变成像敲击乐一般)音乐。

《雪女》中的风声,不是自然的风声,而是用尺八和石的乐器演奏录音后加以变调营造的。巳之吉初逢阿雪一场戏,有小鸟的声音,也是录下大量鸟声后再改造的电子音响。《无耳芳一的故事》的音乐比较复杂,琵琶是由萨摩琵琶巨匠鹤田锦史(1911—1995)替代男优中村贺律雄演奏的,波涛声是录下能乐谣曲后经过变调而成的,而《茶碗中》关内刺杀三个幽灵武士一场,武满彻是录取了太棹三味线的文乐演奏,再转化成电子音乐后才采用的。

出生于东京的武满彻是战后日本的作曲家,曾师事清濑保二(1900—1981)与早坂文雄(1914—1955),没有在音乐学院进修过,但自学成才。自从与佐藤胜(1928—1999)合作(其实是代替)为中平康的《疯狂的果实》(1956)配乐以来,曾为超过一百部电影作曲,代表作有《切腹》、《砂之女》(1964,敕使河原宏)、《怪谈》、《心中天网岛》(1969、筱田正浩)、《仪式》(1971,大岛渚)和《乱》(1985,黑泽明)等。他于1950年以钢琴乐曲《两首缓板》出道,创作深受法国德彪西(Claude Debussy,1862—1918)音乐的影响。1957年的《弦乐安魂曲》获得外国乐坛的重视。在1960年代,他的创作领域已涵盖了日本传统音乐、西洋古典音乐和现代电子音乐。1967年,他为庆祝纽约爱乐乐团成立125周年而作的《November Steps》,用琵琶和尺八跟管弦乐团合奏,大获成功。他又受美国音乐大师约翰·凯奇(John Cage,1912—1992)的影响,开始深入研究禅宗。他后期的作品成了融合东西方音乐文化的典范,而他也成为有世界影响力的现代音乐作曲家。

四方田犬彦在《武满彻和电影音乐》(2000)中对武满彻的电影配乐有较全面的介绍,该篇的中文译文收入四方田的《亚洲背景下的日本电影》(南京:江苏教育出版社,2007),第191—201页。

9 黑泽明的《红胡子》

《红胡子》

日文片名：赤ひげ　　　　　　英文片名：Red Beard

上映日期：1965年4月3日　　片种：黑白片

片长：185分　　　　　　　　评分：★★★★★

类型：剧情／时代剧

原作：山本周五郎

编剧：井手雅人、小国英雄、菊岛隆三、黑泽明

导演：黑泽明

主演：三船敏郎、加山雄三、香川京子、桑野美雪

摄影：中井朝一、斋藤孝雄

美术：村木与四郎

音乐：佐藤胜

奖项：《电影旬报》1965年日本十大佳片第一位

《红胡子》的制作用了黑泽明两年的时间和心血，在东宝片场搭出小石川疗养院的实景，同时动用五台摄影机拍摄，很多场景都采用深焦摄影与长拍镜头，并选用贝多芬的《第九号交响曲》为配乐。影片长逾三小时，是1965年最卖座的日本影片，也被《电影旬报》选为年度最

佳电影。主角三船敏郎亦凭该片，继《用心棒》(1961，黑泽明）后，第二度荣获威尼斯影展的最佳男演员奖。

　　《红胡子》的内容，可分为以下四个部分：一、在长崎学习西医的青年保本登（加山雄三）本来无意服务于小石川疗养院，但逐渐被院长新出去定（三船敏郎）的言行感化。他经历了被疯女病人（香川京子）刺伤，又目睹病人六助（藤原釜足）临终时刻的情形，大有所悟，病愈后就乖乖地穿上医院的制服，跟随新出院长出诊。二、保本登稍后再一次目击另一个善良病人的死：车轮匠佐八（山崎努）在断气前向众人讲述他和妻子阿仲（桑野美雪）的离合往事。他的回忆抒情俊逸，包括了全片最优美动人的片段（二人的初遇、谈婚、重逢、怨别和永诀），以及全片最雄伟悲壮的地震火灾场面。三、绰号"红胡子"的新出去定在妓院中打伤多名流氓，从鸨母（杉村春子）手中救出被虐待的女童阿丰（二木照美），交给保本照顾。原先愤世嫉俗的阿丰慢慢地被保本所感化，不惜外出行乞来赔偿她以前恶意打破的碗。四、阿丰留在医院工作，与小偷儿长次（头师佳孝）结交，并劝他不要再偷窃。后来长次全家服毒自杀，经红胡子等人抢救，长次终被救活。保本与旧爱的妹妹（内藤洋子）结婚，决定不当幕府的御医，一心一意留在红胡子的疗养院替贫民服务。

　　影片的情节发展，呈现了感化力和教诲精神的承传。小石川疗养院的院长红胡子不仅医治病人肉体上的恶疾，而且向旁人灌输人道主义的精神。当疯女的父亲责骂女仆阿杉（团令子）只顾和医生幽会，不好好看管小姐以致发生悲剧，红胡子即替阿杉辩护：她一生要照料疯狂无救的病人，命运才极悲惨。时维江户末期，在疗养院的内外，充满着疾病、贫穷、无知与罪恶，社会上正需要如红胡子这样以济世为怀的人。当时的西方医术仅从长崎一地输入，曾受此医术训练的保本登是难得的人才。他若当上御医，自然可踏上富贵青云之路。但正如红胡子所说，幕府贵人的所谓病，很多时只是饮食过多，这和穷家小孩患麻疹、发高

烧，或贫病老人弥留时的痛苦呻吟，毕竟有很大分别。红胡子的伟大人格，熏陶了原本傲岸的保本。保本的细心忍耐，亦感动了精神曾受创伤的阿丰。阿丰对长次的同情与怜悯，亦导致两人的天真友情。长次的服毒自杀，对保本的影响亦极大。贫贱迫人，竟至于此！最后保本决定留下来，毫不理会红胡子的表面愤怒（横眉捋须）与口头警告（留在我这里你将来会后悔），于是镜头又一次回到小石川疗养院的门前，路旁的秃树与落叶一如往昔，但保本的脚步却踏向光明，而那个双十字木架亦显得更有意义了。

　　本片讲述保本登在小石川疗养院的经历和所见所闻，细腻刻画出他领受的心灵教育，而红胡子就是提倡"要治好病，先要治好其中一半的贫穷和无知"的伟大导师。起初，高傲的保本是个叛逆学生，他对医院的同事说："红胡子只是想得到我的笔记和图录，才把我叫到这里来。可不是吗？自从我交出它们后，他就完全不管我的事了。我不穿制服，整天无所事事地闲荡着，他亦装作毫不知情。"其后一天晚上，保本独自在房里饮酒，逃脱的疯女闯进来，他被她引诱和欺骗，几乎丧生在她锐利的发针下。幸得红胡子及时搭救，在他病愈后让他诊断一个垂死的病人，但他经验不足判错病症。红胡子又吩咐他仔细观察病人的弥留，令他恐慌不安。稍后他转到手术室去帮助红胡子替一个腰腹受重创的女人缝伤口时，肠脏横流的可怖景象，更令他呕吐晕倒。

　　保本登终于觉悟，明白了自己的一无所知，从此虚心向红胡子学习。有一天，去世的六助的女儿（根岸明美）到疗养院来，对红胡子悲哀地申诉往事：她怎样无知地离开了父亲，后来又下嫁母亲的奸夫，并生下三个孩子，直到忍无可忍时，才刺死那个破坏他父亲（他心灵破碎，死前没有说过半句话）和自己一生幸福的坏人。红胡子叫保本登来让他旁听。当妇人问："我父亲死时很痛苦吧？"红胡子回答说："哦！他死得很平静。"这令保本深感诧异，不由自主地想起病人弥留时的可怕容貌。但这时在银幕上出现的画面，因拜配乐之赐，庄严的情调已盖

过了恐怖的气氛。

《红胡子》的人物，造型突出，性格单纯。影片开端介绍疗养院的实况，极显刻意求工。中段描述保本和阿丰的关系，无声胜有声，音乐的发挥与雪景的升华，并臻妙境。片尾长次的说话，虽然浅白而感伤，却令人拍案叫绝。至于形式上的创新夺目，例如桥头行乞及井底招魂等场面的取景与运镜，更是鬼斧神工。黑泽明表示："我想，我借由《红胡子》抒写出的残酷现实，正与今天的日本相似……目前的经济成长是不会持久的。现今的繁荣其实是筑基在贫困上，因此终将崩溃。"

《红胡子》改编自山本周五郎（1903—1967）的长篇小说《赤髭诊疗谭》（1958），原著由以下可独立成篇的八个短篇组成：《疯女的故事》、《越级控诉》、《同济长屋》、《凡事不过三》、《明知徒劳也为之》、《黄莺呆子》、《杀阿红者》与《冰下之芽》。影片删去小说的若干人物和部分情节，亦创作了像阿丰这样的新角色。《越级控诉》是六助及其女儿的故事，《同济长屋》描绘了佐八和阿仲这对苦命鸳鸯，《明知徒劳也为之》写述红胡子与鸨母的交涉，《黄莺呆子》包括了长次一家服毒自杀的情节，而《冰下之芽》交代了疯女的下场与保本登的订婚礼。电影完全没有采用《凡事不过三》（暗写男同性恋）与《杀阿红者》（讲守信）这两篇的内容，也美化了红胡子的角色。小说中红胡子曾向保本登说："我偷窃过，也迷恋过卖春妇，背叛恩师，出卖朋友。我是浑身污泥、遍体疮痍的人，所以很了解盗贼、卖春妇、卑鄙者的心情。"（见《红胡子：怪医诊疗谭》，山本周五郎著，李峰吟译，台北市：实学社，1996，第158页）电影中没有提及红胡子的这些往事。另外，小说里长次和他兄妹四个小孩全部死亡，只有父母二人被救活。论者有谓《赤髭诊疗谭》强调无知与贫穷才是社会的真正病源，而山本周五郎是一位从来不间断地凝视人间黑暗的深层，并且采取绝对不退缩态度的作家，洵为知言。

山本周五郎被搬上银幕和荧幕的小说约有 30 部，电影除了《红胡子》外，还有黑泽明导演的《椿三十郎》（1962）与《电车狂》（1970），以及黑泽明编剧的《雨停了》（2000，小泉尧史）、《放荡的平太》（2000，市川昆导演；木下惠介、市川昆和小林正共同编剧）与《大海的见证》（2002，熊井启）等。

10 丰田四郎的《四谷怪谈》

《四谷怪谈》

日文片名：四谷怪谈　　　　英文片名：*Illusion of Blood*

上映日期：1965年7月25日　　片种：彩色片

片长：105分　　　　　　　　评分：★★★☆

类型：恐怖／时代剧

原作：鹤屋南北

编剧：八住利雄

导演：丰田四郎

主演：仲代达矢、冈田茉莉子、大空真弓、
　　　池内淳子、中村堪三郎

摄影：村井博

美术：水谷浩

音乐：武满彻

初看冈田茉莉子，记得是在稻垣浩（1905—1980）的《宫本武藏·决斗岩流岛》（1956）。当年冈田不过23岁，在天真烂漫的气质中，极现华美幽怨之情。过了几年，在香港有机会看到丰田四郎（1905—1977）的《四谷怪谈》（1965，那时译作《十命冤魂》），却不禁暗暗喝

采。冈田饮药时的一个侧面半边大特写,和结尾阴魂出现时的幽怨神情,就美得骇人且浓艳得令人陶醉。

《四谷怪谈》的色彩绚烂,主调为沉热的棕褐色,得力灯光的照明很大。必须注意夜景中的那一点焦亮,无论是人的秃头、剑的锋刃,或是纸窗的透白,都令画面生色不少。片中的对白有时过于冗长,但角色的性格刻画却是透过视觉影像来完成的。导演擅长借演员的形态来表现鲜明的意象。像酒馆浪女的丑态,在银幕上虽只有片刻的呈现,效果却极显著。丰田四郎注重剧情,但影片的调子比较缓慢,亦不以营造恐怖气氛见胜。歹角直助权兵卫(中村堪三郎)的描绘不够邪恶,而迫使民谷伊右卫门(仲代达矢)一再犯罪的魅影和压力亦未够深刻。画面美则美矣,杀戮场面亦颇凌厉,但整体的气势与说服力仍然稍弱。

幸而丰田四郎的描写手法自有其卓绝之处,透辟细腻之致。阿岩(冈田茉莉子)首次在纸伞中昙花一现,已充分表露出她对丈夫的厚爱深情。后来她和妹妹阿袖(池内淳子)会晤,谈话间的呆板表现固为她忧伤的表征,也相对地呈现出阿袖较活泼和强烈的性格。但见二人高髻坦后颈的背面步姿,侧面流转的眼神和嚅动的小唇,衬着左面背景壁上凹凸和中断的细长线条,在镜头慢推之下,产生一种快慢相对的流动感。茫茫的路径中,画面显得特别深邃。和服的精致花纹,在棕和绿的底色烘托下,巧拙相映。在后来伊右卫门夜归的一个晚上,阿岩央求丈夫莫替小儿子找一位晚娘(继母)时,对白变成次要,剧情焦点在于她半被隐蔽的面貌和神情。更婉约的是阿岩被迫脱下衣裳那一次,我们只能见到她的背面和伊右卫门的步伐。配角方面,富家小姐阿梅(大空真弓)的性格未见突出,但乳母阿槙(淡路惠子)矜持的伪装(传递毒药时那一身淡素的青衣),却隐藏不了中年妇人的荡寂情怀(那浪语浅笑的刻画真是一针见血)。而通过阿袖的遭遇,私娼屋的生涯又可见一斑。

作为时代风俗的考证和纪录,本片的造型美术可说别具一格。镜头的精致固然是有目共睹,难得其一景一物,自屋舍以至酒瓶,都恍似

当时宽文年代（1661—1672）的写照与产品。而一些独立的画面，和歌麿、国贞或春信笔下的浮世绘，并没有什么分别。美工外影片的配乐也很出色，因为负责音乐的武满彻，和指导美术的水谷浩与编剧八住利雄一样，都是一流的顶尖人才。

鹤屋南北的《东海道四谷怪谈》

本片的原作是江户后期的歌舞伎作家鹤屋南北（1755—1829）五幕十一场的名剧《东海道四谷怪谈》（1825）。吕元明主编的《日本文学辞典》（上海：上海辞书出版社，1994）概括其情节如下：

> 浪人四谷左卫门之女阿岩未经父允诺，即嫁与浪人民谷伊右卫门，伊右卫门觉察到岳父知其贪污公款一事，便暗下毒手。阿岩妹阿袖是佐藤与茂七之妻。开药店的直助见到阿袖，顿萌歹意，趁与茂七外出之时，与伊右卫门合谋，将阿袖骗作己妻。阿岩产后误服毒药而面容变丑，遭伊右卫门虐待。阿岩闻知此乃中人奸计，气绝身亡。这时小佛小平为替主人治病，欲盗伊右卫门家传秘药，未成遇害。伊右卫门将两具尸体钉在门板上，扔到河中。当夜，亡灵作祟，惊恐万状的伊右卫门误杀新娶的阿梅及岳父。后与直助相会，归途又见亡灵，并遇阿袖的前夫与茂七，三人打在一处。阿袖闻知阿岩已死，又见与茂七平安归来，无地自容，酣斗中被直助和与茂七砍死。结果直助发现阿袖竟是自己亲妹，便切腹自杀。伊右卫门则不断为阿岩亡灵纠缠，终也死于与茂七之手。作品情节复杂多变，迎合当时市民的欣赏情趣。为歌舞伎史

上的名作。（第 233 页）

　　该剧多次被改拍成电影，1910—1938 年曾 22 次被搬上银幕，包括牧野省三的《四谷怪谈》（1912）、伊藤大辅的《新版四谷怪谈》（1928）与野村芳亭的《新四谷怪谈》（1932）等。战后从 1949 年至 2000 年，又先后十次被改拍为电影。丰田四郎此作之前的六部影片是：《四谷怪谈（前后篇）》（1949，木下惠介）、《白扇·散乱黑发》（1956，河野寿一）、《四谷怪谈》（1956，毛利正树）、《四谷怪谈》（1959，三隅研次）、《东海道四谷怪谈》（1959，中川信夫）与《怪谈阿岩的亡灵》（1961，加藤泰），而之后的三部电影为：《四谷怪谈·阿岩的亡灵》（1969，森一生）、《魔性之夏四谷怪谈》（1981，蜷川幸雄）与《忠臣藏外传四谷怪谈》（1994，深作欣二）。其中最接近原作的是木下惠介约 160 分钟的那部，由田中绢代扮演阿岩；改动最大的是深作欣二的《忠臣藏外传四谷怪谈》，由高冈早纪饰演阿岩。在香港较流行的是三隅研次的版本，一部诉诸感情和心理的出色恐怖片，由长谷川一夫和中田康子担纲演出。而实验性最强的是中川信夫只有 76 分钟的《东海道四谷怪谈》。西本正的摄影流丽洒脱，黑泽治安的美术气氛虚渺，渡边宇明的音乐哀切感人，充分发挥了怪谈大导演中川信夫的独特电影美学。而天知茂的伊右卫门，若杉嘉津子的阿岩，和江见俊太郎的直助，皆表现出色，其魅力 50 年后丝毫未减。

　　戏剧大师蜷川幸雄（1935—　）在新世纪对被毁容后死亡的阿岩角色仍然念念不忘，曾在舞台上导演了由竹中直人与广末凉子合演的《四谷怪谈》，2002 年 4 月出售的该剧 DVD 版，长达四小时。蜷川于 2004 年亦导演了一部名为《嗤笑伊右卫门》的电影，改编自京极夏彦荣获泉镜花奖的同名小说，由小雪扮演阿岩，唐泽寿明、池内博之分别饰演伊右卫门和直助。

大女优冈田茉莉子

　　冈田茉莉子 1933 年 1 月 11 日生于东京，父为默片时代的大明星冈田时彦（1903—1934），但一岁时父亲去世。1948 年她在新潟市沼垂高校就读时，才在市内的戏院看到亡父主演的《白绢之瀑》（1933，沟口健二）。1950 年初她在高校演出戏剧，1951 年她在东宝演技研究所当听讲生，首次参演成濑巳喜男的《舞姬》，其后在《艺者小夏》（1954，杉江敏男）亦表现出色。1957 年她改投松竹时，已在东宝拍了近 60 部电影。1962 年她主演松竹新浪潮导演吉田喜重（1933—　）的《秋津温泉》，荣获多项演技奖，那已是她的第 100 部作品。1964 年 6 月她和吉田喜重在西德结婚后，与丈夫自组公司，并演出吉田的多部影片，包括《水写成的故事》（1965）、《女之湖》（1966）、《再见夏之光》（1968）、《性爱与虐杀》（1970）、《告白的女优论》（1971）与《镜中的女人》（2003）等。她和其他导演合作的代表作，可举《秋刀鱼之味》（1962，小津安二郎）、《香华》（1964，木下惠介）、《我是猫》（1975，市川昆）、《序之舞》（1984，中岛贞夫）与《女税务官》（1987，伊丹十三）等。2014 年已逾 80 岁的冈田茉莉子亦曾活跃于舞台和电视，是名副其实的昭和大女优。

三岛由纪夫自作、自编、自导和自演的《忧国》

《忧国》

日文片名：忧国　　　　　　　英文片名：The Rite of Love and Death

上映日期：1966年4月12日　　片种：黑白片

片长：28分　　　　　　　　　评分：★★★☆

类型：剧情

原作：三岛由纪夫

编剧：三岛由纪夫

导演：三岛由纪夫

主演：三岛由纪夫、鹤冈淑子

摄影：渡边公夫

美术：三岛由纪夫

1961年1月，《小说中央公论》刊登了三岛由纪夫（1925—1970）的短篇小说《忧国》，一部他非常喜爱的作品。三岛于1966年初撰写了《电影〈忧国〉的制作和经过》一文，开篇有云："这篇小说对我来说是难以忘怀的作品，虽然不足50页，其中集中了我的各种因素。如果有人只读我的一篇小说，那么与其读广为人知的《潮骚》，不如读这篇《忧国》，因为它包括了我这个作家的优劣，希望读者能理解这一点。"

《忧国》的第一节是整篇的故事大纲，全文如下："昭和 11 年 2 月 28 日（即二·二六事件突发后第三天），隶属近卫军步兵第一联队之武山信二中尉，鉴于事件发生以来，因有其亲友加入叛军而懊恼终日，复又激愤于皇军之必将自相残杀，遂于四谷区青叶町六号自宅八席大房内，以军刀切腹自杀身死。夫人丽子亦告自刎以身相殉，追随夫婿于地下。中尉遗书仅写下：'为皇军的万岁祈祷'。夫人遗书则向其父母表示先赴泉下的不孝之罪，并谓'身为军人之妻，该来的日子终于来临'云云。此烈士烈妇悲壮结局，实予人以惊天地泣鬼神之慨。盖中尉仅享年三十，夫人芳龄亦只二十三岁，距其伉俪新婚尚不足半载矣。"

1965 年 4 月 15—16 日，三岛由纪夫在制片人藤井浩明与能剧专家堂本正树的协助下，秘密而迅速地拍摄了他根据原作编写剧本，自己导演和主演，并兼任制片的短片《忧国》。影片于 9 月在巴黎的电影博物馆试映后，在 1966 年 1 月参加法国图尔电影节的短片竞赛，得到半数评审委员的支持，评价在 40 部参展电影中位列第二，差点儿获得大奖。《忧国》于 1966 年 4 月 12 日在日本公映时，由日本艺术影院行会（Art Theater Guild，简称 ATG）发行，并与路易斯·布努艾尔的《女仆日记》（1964）同场上映，当时成为历来最卖座的短片。

《忧国》是近 28 分钟的黑白片，只有两个角色，但完全没有对白，配乐用了理查德·瓦格纳（Richard Wagner，1813—1883）的乐曲《特里斯坦与伊索尔德》中《爱之死》一章。全片发生在一个几乎空无一物的大厅，墙上挂了写着"至诚"两个大字的墨卷。片首是拉开横卷后从右至左呈现的毛笔字，长逾一分钟，列出摄制人员及演员名单后，复有故事说明。然后影片情节以五章展开，依次为（一）丽子，（二）武山中尉之归宅，（三）最后之交情，（四）武山中尉之切腹，和（五）丽子的自害。五章的长度约为三分钟、四分钟、六分钟、六分钟和七分钟。各章的标题皆写在横卷上，而首三章于标题后亦附有简略叙述。首章描写丽子独自在大厅中收拾陶器小动物，不幸打碎了一只小松鼠。她也回

忆起以前和丈夫的恩爱情景。次章丽子迎接穿军服的丈夫返家，知悉他的困境后，愿意与他共赴黄泉。第三章丽子和中尉赤裸相对，躺在一个能剧的舞台上做爱，画面多为二人的面孔、肢体及毛发大特写。第四章中尉壮烈剖腹，肠脏涌出，鲜血四溅，口吐白沫。最后再用刀刺穿颈项，倒地死亡。第五章述丽子殉情，先回房间照镜施粉，重返厅中丈夫的尸旁后，用匕首刺穿咽喉自尽，伏尸地上。最后镜头于"至诚"二字拉下时，地面变成像龙安寺的石庭那样，两人的尸体则躺在有纹理的细石上。

三岛由纪夫的小说和戏剧，曾经30多次被改拍成影片。他的《潮骚》于1954—1985年先后五回被拍成电影。1986年市川昆推出《鹿鸣馆》后，平成年代改拍三岛作品的有行定勋的《春雪》(2005)，《忧国》的制片人藤井浩明和三岛由纪夫的长子三岛威一郎皆有参加该片的制作。三岛除主演了《忧国》和增村保造的《风野郎》(1960)外，曾客串演出改编自他原著的《纯白之夜》(1951，大庭秀雄)、《不道德教育讲座》(1960，西河克己)与《黑蜥蜴》(1968，深作欣二)，并在五社英雄的武士片《人斩》(1969)中担任配角。不过他最费心思创作和倾情演出的是《忧国》。他为《忧国》写了很详细的分镜头剧本，为搜求道具四出奔走，并挑选了无名新演员鹤冈淑子饰演丽子这个由头到尾都出现的角色。《忧国》的叙述性强于戏剧性，男女主角恍如道具一样，因此双眼常被军帽掩盖的三岛与演戏经验不多的鹤冈，皆表演称职。为了方便欧美观众欣赏该片，三岛亲自用英文写了英语版的每章说明，请人翻译成法文和德文后，再用毛笔在纸卷上书写了英法德三种文字的说明。他更把《忧国》的英文片名定为"The Rite of Love and Death"（爱与死的仪式），此名遂和Yukoku（忧国）的另一英文片名"Patriotism"并行于世。

1970年11月25日，三岛由纪夫在国家自卫队东京市谷驻地东部方面总监室内剖腹自尽。他的遗孀遥子于翌年烧毁了日本国内所有的

《忧国》拷贝，幸而她听从藤井浩明的请求，把《忧国》的底片保留下来，收藏于家中一个茶箱内。数年前遥子逝世后，底片才被发现。2006年4月，《忧国》终于在日本以DVD版再度面世。2008年7月，美国标准版也推出单碟装的《忧国》，但花絮不如双碟装的日本版丰富。

总括来说，《忧国》是很容易明白的一部三岛作品，主要描写切腹自杀形态的悲壮美，是一种灭亡美学的实践，而小说比电影优胜。至于三岛由纪夫，则是一个引起争议和难以完全被理解的杰出作家。

12　熊井启的《望乡》

《望乡》
日文片名：サンダカン八番娼馆・望郷
英文片名：*Sandakan 8*
上映日期：1974年11月2日　　片种：彩色片
片长：121分钟　　　　　　　评分：★★★★☆
类型：剧情
原作：山崎朋子
编剧：广泽荣、熊井启
导演：熊井启
主演：栗原小卷、田中绢代、高桥洋子、田中健
摄影：金宇满司
美术：木村威夫
音乐：伊部福昭
奖项：《电影旬报》1974年日本十大佳片第一位

1973年6月，熊井启（1930—2007）读了筑摩书房出版的《山打根八号娼馆：底层女性史序章》（1972），认为这是一份绝好的素材，立即向原作者山崎朋子（1932—　）提出将她的纪实文学作品拍成电影

的要求。他导演的《望乡》（日文原名是《山打根八番娼馆·望乡》）于 1974 年 11 月在东京公映后，好评如潮，荣获《电影旬报》1974 年度的最佳日本影片、最佳导演和最佳女主角奖等多个奖项。田中绢代（1909—1977）亦赢得每日映画竞赛的最佳女主角奖和 1975 年柏林影展的最佳女演员奖。

1976 年 8 月 15 日，香港"火鸟电影会"向东宝公司租片，于港岛京华戏院举行早上 10 时半的《望乡》首映特别场。十星期后，《望乡》在香港的商业院线正式公映，映期由 10 月 23 日至 11 月 10 日共 19 天，票房收入为 637 382 港元。1976 年香港上映影片 385 部，每部影片平均收入 442 510 元。

1978 年，《望乡》亦在大陆公开上映，是在"文化大革命"后紧接《追捕》（1976，佐藤纯弥导演，高仓健、中野良子主演）公映的日本电影。《望乡》在北京首轮公映时，票价是一角五分，但黑市戏票竟被炒卖高达二元，亦有凌晨一时半的午夜场，可说大受欢迎。当年不少观众的每月工资少于 40 元，而有些影迷更重看该片四五回。《望乡》广受好评外，也引起文化界的热烈讨论，巴金与曹禺都曾撰文称赞《望乡》。在片中饰演亚洲妇女历史研究家三谷圭子的栗原小卷（1945—　），翌年复于《生死恋》（1971，中村登）中以纯洁美丽的年轻姑娘夏子的形象和中国观众见面，成为当时最引人注目的日本女星。

影片故事大纲

1974 年，女性史研究家三谷圭子（栗原小卷）到东马来西亚婆罗洲北端的山打根海港探访，在农业试验所技师山本（中谷一郎）的带领下，找到当地世纪初第八号娼馆的旧址，现在是一栋战后建筑物。

1971年，圭子为了研究半世纪前日本少女被卖往南洋当娼妓的史实，从东京南下九州岛天草实地调查。但当地人皆守口如瓶，她一无所获准备离开时，在津町的食堂巧遇一个自称曾在外地生活的老妇人北川崎（田中绢代），并跟随她返家歇息。阿崎婆独居于破旧不堪的小屋，收养了九只流浪猫为伴，家内的席子已腐烂为蜈蚣的巢穴。她告诉两个邻居妇人，圭子是其儿子勇治的妻子，又向午睡后向她道别的圭子说，再来天草时一定要来她家小住。一个月后，圭子得到丈夫的支持，抛下女儿再访天草，让阿崎婆非常高兴。阿崎婆只靠儿子每月寄来的四千元过活，家中没有厕所，吃的是米麦各半的粗饭。圭子不怕艰苦地和阿崎婆共同生活，得到阿崎婆的信任。一晚，一个好色的行商于黑夜闯入她们的卧室，并当圭子是娼妓。他被赶走后，阿崎婆面色凝重，满怀感慨，终于向圭子细述她以前的悲惨身世。

生于天草贫农家的阿崎七岁丧父，十三岁时母亲（岩崎加根子）带着长子矢须吉（滨田光夫）和小崎（高桥洋子）嫁给大伯为填房。由于伯父家已有六个孩子，十九岁的矢须吉遂离家当劳工，而小崎亦被远亲太郎造（小泽荣太郎）带往南洋谋生，同行的还有同村的阿花（中川阳子）和继代（梅泽昌代）二少女。太郎造把她们带到英属山打根自己开设的第八号娼馆工作，因三人年纪太小先当女仆。当地共有九间日本人经营的妓院。

1914年夏天，阿崎被太郎造强迫接客。她起初极力抗拒，但她母亲收下的三百元借金，现在已增涨至二千元，她无法偿还只好认命。她的首位客人是一个全身刺青、体格魁梧的土人（当地人）。阿崎为了赚钱还债及寄钱回天草给哥哥，于是拼命接客，不理他们是土人、日本人还是外国人。

1918年，在橡胶园工作的竹内秀夫（田中健）成为阿崎的客人。他仅十八岁，比阿崎小一岁。英俊温柔的秀夫一开始就爱上阿崎，答应储钱替她赎身。阿崎后来也爱上他。1927年，一艘日本巡洋舰泊在山打

根，很多水兵光顾妓院，太郎造要每名妓女接三十个客人，连他妻子也要上场。但该晚太郎造突然暴毙，而秀夫深夜来访时，阿崎已疲倦至差点不省人事。秀夫决定和老板的女儿结婚，阿崎闻讯大受打击，发誓以后不再谈恋爱。老板死后，阿崎等六个妓女被转卖给准备带她们往外地的人贩子余三郎（梅野泰靖），幸而另一妓院的老板娘阿菊妈（水之江泷子）出钱赎回其中四人，所以阿崎才留在山打根重操故业。阿菊善待手下的妓女，1930年她死前还把一生积存的一大袋顾客的指环分给姐妹作礼物，并嘱咐她们不要回日本受亲人的白眼。她生前在附近的山上建了一个日本人的墓园，让自己和众妓女死后有个归宿。阿崎没有听从阿菊妈的话，于1931年返回天草，但十多年前不忍和妹妹分手、愤而自残的矢须吉已结婚生子，虽然住在用阿崎的钱兴建的房屋，却因怕人说闲话而叫阿崎不要跟邻居打招呼，并以妹妹曾当娼妓为耻。阿崎无奈只好去了中国东北，在奉天和一个日本人结婚，并产下儿子勇治。日本战败后她举家返国，丈夫不幸于途中死亡，她带着儿子往京都居住，独力把他抚养成人。可是勇治在结婚前却把她遣回天草，九年来只给她寄来三至四千元的生活费。阿崎婆连媳妇的面亦未见过，信也未收过一封。

　　圭子每次听完阿崎婆叙述往事，立刻把内容写在信中寄给东京的丈夫。她在阿崎婆的破屋住了三个星期，离开前替阿崎婆换了新的纸门窗及铺席。她除了称呼阿崎婆为"妈妈"外，也坦诚说明自己的身份和探访目的。阿崎婆不肯接受圭子给她的钱，但请圭子留下正在使用的毛巾当作纪念。她也允许圭子忠实地把当年她的遭遇写成书发表。

　　三年后圭子有机会去山打根实地考察，得到山本的帮助，终于在山打根的原始森林中找到阿菊妈的坟墓。那里还有不少其他"南洋姐"的墓碑，但它们全部都背着日本的方向而立。

导演熊井启的话

根据熊井启的自述,《望乡》的电影剧本以晚年在天草的阿崎婆和她年轻时的遭遇为焦点,省略了山崎朋子原著中的其他部分,然后深化和扩充了原作里着墨不多的阿崎的恋爱故事。熊井启对阿崎婆充满敬佩与同情,认为"她不仅被男人欺骗了,人贩子、哥哥、丈夫、儿子、亲戚,再加上社会和国家,都背叛了她,抛弃了她。然而,无论遭受怎样的苦难,她都没有否定生命,也没有憎恨别人,而是以奇迹般清纯的爱保护着那些被人丢弃的小猫和无处栖身的女人,为住在远方的儿子一家的幸福祈祷"。(《熊井启的电影:从〈望乡〉到〈爱〉》,熊井启著,俞虹、森川和代译,北京:中国电影出版社,1997,第133页)山崎朋子原著的中译本,是陈晖等译的《望乡:底层女性史序章》(北京:作家出版社,1997)。

熊井启是倾向暴露社会黑暗的电影创作者,他在《望乡》里把阿崎婆的经历,"作为日本近代化过程的一个典型以'叠化'的方式加以表现。'南洋姐'的足迹遍及北方的西伯利亚和中国,南方的泰国、菲律宾、马来西亚、新加坡、爪哇和苏门答腊,甚至伸向印度和澳大利亚。这张地图恰好和太平洋战争时期日本军侵略的地区相巧合。'南洋姐'的历史恰好和男人的历史——即明治以后的日本海外侵略史'叠化'在一起"(《熊井启的电影》,第133页)。

《望乡》的序幕和最后一场戏,取材于山崎朋子的《山打根八号娼馆》续篇《山打根之墓》(东京:文艺春秋,1974)。山打根那些"南洋姐"的墓碑确实存在,而且的确全部背向日本。对此事熊井启有以下的说明:"原著中指出,这块墓地是来自天草的木下国(或译木下邦,即影片中的阿菊)在1908年自己出资建造的。木下国是南洋一带有名的女中豪杰。她年轻时曾与一个在横滨工作的英国技师同居,英国人回国

后,她来到山打根开了一家杂货铺,后来又买下日本人经营的九个妓院中的八号妓院。据说,她对妓女们像慈母般爱护。不久,她为在这里死去的妓女们建了一片公墓。影片的女主人公探访了这片墓地,影片就在她发现这里的墓碑都背对日本的时候结束。"(《熊井启的电影》,第136—137页)《望乡》的这个结尾,实在强劲有力而哀怨感人,令观众无不动容。

最早的两篇中文评论

　　《望乡》十分忠于原著的精神,但没有采用占了全书一半篇幅的有关其他妓女的内容。影片也加重了阿崎的悲剧性:原著中的阿崎,最初在太郎造的第三号妓院工作时的确遭遇悲惨,但改往木下国经营的第八号妓院谋生时心情已转好。其后她从良当上英国人霍姆先生的小妾,前后六年,生活更相当悠闲。阿崎的丈夫在原著中并非死于战争刚结束时,而是病逝于1961年。他和阿崎在京都生活了十多年,两人努力工作养大儿子。这些经历皆不见于影片。

　　1976年《望乡》在香港首映时,火鸟电影会编制了一本20页的场刊,其中四页是封面封底,五页是广告,两页为英文故事大纲及导演简介,一页为剧照,余下八页收录了以下四篇文章:没有作者署名的《本事》、黄国兆的《熊井启简介》、少商的《原著与电影》和雷绍兴的《略谈望乡》。后二文应为最早发表的《望乡》中文评论,而文中皆把电影的女主人公 Saki 译作小咲。少商一文指出,在熊井启的把舵下,"田中绢代、栗原小卷、高桥洋子都有异常优秀的演出。原文由于是断续的记载,注重的是生活数据的追寻,不会顾及事件的戏剧性组织,若非贯串了作者的真挚感情,便每每流于琐碎平淡。熊井启在改编时略作增删改

动,使整部戏看起来更为完整感人。"(第9页)接着少商列举了一些影片和原著不同的地方:"小咲从山打根回乡后受到兄嫂的厌恶对待,深受打击以致寻死及放浪形骸,则是原著所没有的。此外,小咲与年轻橡胶园工人的恋情插曲亦比原著荡气回肠。"(第9页)

雷绍兴说熊井启拍《望乡》有激情而投入,让影片流露出一种对国家民族满怀沉痛的感觉。他认为电影的优点在于个别场面的处理:"以小咲离乡别井,母亲在海边相送的一场为例,气氛就处理得很好……至于小咲的初夜一场则是象征多于写实(土人颈上的锁匙更是明显的性象征),低角度摄影相当可观。小咲失身蹒跚地走出园中淋雨,给人有暴雨残莲的印象。至于日本海军登陆山打根,蜂拥往娼馆召妓,以及小菊逝世时日本官员在屋外演说等场面,更具有强烈的讽刺味道。"(第11页)后来崎在乡间被兄嫂鄙视,失望之余寻欢作乐,醉倒海旁沙滩被潮水洗涤一场,与她早年在妓院被"强奸"破瓜后的呆立雨中,可说互相呼应。

对于演员的表现,雷绍兴认为田中绢代和高桥洋子都非常精彩,"难得的是两人在造型上十分相似,可见导演在选角时曾下过一番心思,栗原小卷相形之下,难免失色。"(第11页)认为栗原小卷的演出比较弱,或许反映了部分观众的意见,但山崎朋子的丈夫上笙一郎却有不同的看法。上笙看了《望乡》后说:"小卷走路的姿势从背影看简直和朋子一模一样,我看到电影里她背影的时候简直就认为是你演的呢。"(《通往《望乡》之路》,山崎朋子著,吕莉等译,桂林:广西师范大学出版社,2004,第100页)

李芒对影片的评价

　　1978年12月号的《人民电影》，刊登了李芒的《血泪的控诉——赞日本影片〈望乡〉》，对该片在思想上和艺术上的成就给予肯定，见解精辟，分析入微，是值得细读的好文章。李芒认为，《望乡》的艺术形式很好地表现了它的思想内容，影片巧妙地用了倒叙手法，"以描写一九七四年圭子同向导山本讲述情况的方式，回忆她一九七一年结识阿崎婆，而阿崎婆又向她叙述从一九〇七年到一九七一年间的经历等双重倒叙，中间于每一大段落插入圭子向山本做简要叙述性说明。这种手法，弄得不好，容易招致零乱，但影片却做到情节清楚，主次分明，层层剥开，引人入胜。"（第8—9页）李芒指出，造成阿崎婆一类妇女的悲惨命运的根本原因，在于日本地主资产阶级的压迫、剥削和对外侵略。"影片用日本地主资产阶级的代表、贵族院议员在两名陆军的护卫下，向人贩子太郎造和余三郎等日本上层侨民所讲的一席话，泄露了这个秘密……影片对日本地主资产阶级的侵略政策的揭露和批判，在日本战后的文学艺术作品中，可以说是鹤立鸡群的。"（第8页）

　　演员演绎角色方面，李芒觉得田中绢代"把阿崎婆这样一个出身贫苦，饱经风霜，在晚年孤苦生活中，处处留有青年时期生活痕迹的妇女的特点，表现得淋漓尽致。在她扮演的阿崎婆的眉目闪动和举手投足之中，时刻能够看到由高桥洋子扮演的青年阿崎婆的面影"（第9页）。李芒接着用了近九百字详细分析阿崎婆和圭子之间的最后两场戏，也是全片最精彩的部分。其中最后一场是二人的别离："次日清晨，离别的时刻终于来到了。阿崎婆竟然不收圭子留给她的钱而要她一条正用着的毛巾，先从上往下在脸部按了两下，又无限爱惜地按在胸口，再慢慢移开用双手轮换着紧握了两把，然后转过脸去背向圭子和观众，失声号哭，一声悲似一声，直到扭转腰部，仰脸面向观众大哭起来，热泪纵横，悲

切已极,宛如要哭出她七十一年的满腔积愤,哭尽她在圭子走后的孤苦悲怆,引起观众思绪万千,心潮激荡。"(第9页)

根据熊井启的回忆,田中绢代拍完这场戏后,带着总算松了一口气的神情说:"现在我死了也甘心了……终于拍完了,啊,太好了,太好了。"(《熊井启的电影》,第142页)巴金于1979年1月2日写下:"看完《望乡》以后,我一直不能忘记它,同别人谈起来,我总是说:多好的影片,多好的人。"(《熊井启的电影》,第4页)30多年后有同感者,无疑大不乏人。

13 野村芳太郎的《八墓村》与《事件》

《八墓村》

日文片名：八つ墓村

英文片名：*Village of Eight Gravestones*

上映日期：1977年10月29日　　片种：彩色片

片长：151分　　　　　　　　评分：★★★☆

类型：推理／悬疑

原作：横沟正史

编剧：桥本忍

导演：野村芳太郎

主演：渥美清、荻原健一、小川真由美、山本阳子

摄影：川又昂

美术：森田乡平

音乐：芥川也寸志

《事件》

日文片名：事件　　　　　　　英文片名：*The Incident*

上映日期：1978年6月3日　　片种：彩色片

片长：138分　　　　　　　　评分：★★★★

类型：悬疑／剧情
原作：大冈升平
编剧：新藤兼人
导演：野村芳太郎
主演：松坂庆子、永岛敏行、大竹忍、渡濑恒彦
摄影：川又昂
美术：森田乡平
音乐：芥川也寸志、松田昌
奖项：《电影旬报》1978年日本十大佳片第四位

横沟正史的《八墓村》

《八墓村》改编自横沟正史（1902—1981）的同名小说。横沟是推理小说的变革派，不重写实而强调趣味性，追求怪诞离奇的风格，人物和情节倾向夸张和变形。他的小说娱乐性很强，战后改编自他的小说的电影超过40部。以《八墓村》为例，早在1951年东映的松田定次就曾经将其搬上银幕，45年后市川昆又把该小说改编重拍。市川版票房收入6亿日元，居1996年卖座影片第九位，而之前1977年野村芳太郎导演的那一版票房收入19.86亿，是当年日本卖座影片的第三位。

《八墓村》的奇情故事，环绕着古代被害武士的诅咒，城市青年回乡继承财产和追寻身世，地方豪门上一代的罪孽，连续七人的惨被杀害，村民的愚昧迷信，钟乳岩内的神秘幽暗天地，以及私家侦探金田一耕助（渥美清）的明察暗访与推理分析等层面展开，情节相当吸引人。野村芳太郎的叙事手法有条不紊，影像表现也堪称出色。如岩洞内的恐怖探索及因蝙蝠飞袭引致的大火灾，就很触目惊心。至于三位女演员

（小川真由美、山本阳子和中野良子）的角色鲜明和表现称职，也令人印象深刻。

大冈升平的《事件》

《事件》改编自大冈升平（1909—1988）出版于 1977 年的同名小说。大冈升平原是法国文学研究者和评论家，但在战后却以自己在菲律宾的悲惨从军经历写了《俘虏记》(1948) 和《野火》(1951) 两部成为经典战争文学的小说。1978 年 3 月《事件》夺得第 31 届日本推理家协会奖。4 月 NHK（日本放送协会）播放了《事件》的电视剧大受注目。6 月 3 日松竹公映了《事件》的电影版，因剧本精彩和演员出色得到好评，影片其后囊括了十多项重要的电影奖。

《事件》是日本罕见的法庭审判影片。一个 19 岁的工人用刀刺死 23 岁的酒吧老板娘，被捕后承认杀人。但他的杀人动机和经过，却成为检察官、辩护律师和主审法官（日本当年还没有陪审团制度）三方面推测和争论的中心。由于高明的律师巧妙地盘问证人（特别是作为死者倒贴情人的黑社会流氓），复杂而隐蔽的案情逐渐明朗化，终于真相大白。透过倒叙的手法，影片描写了死者与疑犯的绝望悲恋和疑犯与死者妹妹的纯情爱恋。编剧新藤兼人精致细密的剧本和一群好演员（最突出的是饰演流氓的渡濑恒彦和扮演妹妹的大竹忍）固然功不可没，但导演野村芳太郎冷眼旁观的镜头及层层剖析的画面尤其动人心弦。

《事件》被每日映画竞赛与日本学院选为 1978 年的最佳影片，野村芳太郎被每日映画竞赛、蓝丝带奖与日本学院选为最佳导演，而新藤兼人也被《电影旬报》、每日映画竞赛与日本学院选为最佳编剧。渡濑恒彦荣获《电影旬报》、蓝丝带奖、日本学院与报知映画奖的最佳男配

角奖。大竹忍除荣获日本学院的最佳女主角奖外,也赢取了《电影旬报》与报知映画奖的最佳女配角奖。

探侦小说与推理电影

日本是当代世界侦探小说创作最繁盛的国家,从战前的江户川乱步和横沟正史开始,经战后的松本清张、土屋隆夫、森村诚一、西村京太郎及赤川次郎等,到晚近的岛田庄司、绫辻行人、东野圭吾与宫部美幸等,可算名家辈出,佳作源源问世。日本的侦探小说原叫探侦小说,战后文字改革减用汉字,因为常用汉字中没有选录"侦"字,所以"探侦小说"就改称为"推理小说",而小说被改编拍成影片后亦称推理电影。

1989年日本放送协会和日本卫星放送举办了一次最佳推理及悬疑片的投选,参加投选的有61名电影人和社会知名人士,结果前十名的影片如下:

1	《天国与地狱》	(1963,黑泽明)	202分
2	《埋伏》	(1958,野村芳太郎)	192分
3	《砂器》	(1974,野村芳太郎)	148分
4	《饥饿海峡》	(1964,内田吐梦)	133分
5	《野良犬》	(1949,黑泽明)	65分
6	《事件》	(1978,野村芳太郎)	45分
7	《赤色杀意》	(1964,今村昌平)	42分
8	《金屋风波》	(1960,堀川弘通)	40分
9	《罗生门》	(1950,黑泽明)	23分
10	《疑惑》	(1982,野村芳太郎)	20分

野村芳太郎的推理名作,有四部入选"十大推理电影"。另外,他

的《鬼畜》(1978) 得 11 分排名第 17,《影之车》(1970) 获 7 分排名 23, 成绩可算骄人。2009 年 12 月,《电影旬报》出版了《迄今最佳的映画遗产:日本映画篇》一书, 综合了 114 名电影人和文化人的意见, 选出日本电影史上的 200 部佳片。野村芳太郎的《砂器》名列第 17 位, 而《埋伏》亦名列第 36 位, 充分证明这两部电影的确经得起时间的考验, 在 21 世纪的评价有增无减。野村的四部"十大推理电影", 除《事件》外, 其余三部皆改编自松本清张的小说。

电影世家的野村芳太郎

野村芳太郎 (1919—2005) 是战前著名导演野村芳亭 (1880—1934) 的儿子。野村芳亭在 20 年代曾任松竹蒲田制片厂及松竹京都下加茂制片厂的厂长, 所以野村芳太郎自小便在片场内生活。1941 年 12 月太平洋战争爆发, 野村在庆应大学提前毕业并进入松竹大船制片厂做助导。1942 年 2 月应召入伍往缅甸作战, 到 1946 年秋天才重返旧职。他的老师是极其平庸的佐佐木启佑 (1901—1967), 但他亦做过黑泽明、家城巳代治和川岛雄三等著名导演的助手, 曾参加黑泽明的《丑闻》(1950) 及《白痴》(1951) 两片的拍摄工作, 1952 年首回执导了 44 分钟的中篇电影《鸠》, 最后一部影片是 1985 年的《危险的女人们》。他替松竹拍片 34 年, 作品有 88 部。

野村芳太郎是第一流的商业导演, 从古装片、歌唱片、文艺片、推理片到通俗剧和喜剧, 样样皆能, 尤以推理片及喜剧见胜。他导演的推理影片, 先后六次入选《电影旬报》的年度十大电影。而曾是他门下助导的森崎东 (1927—) 和山田洋次 (1931—), 日后都成为出色的喜剧导演。他的代表作除名列推理十大的四部影片外, 还有《五瓣之

椿》(1964)、《影之车》、《昭和枯草》(1975)、《鬼畜》(1978)与《震动的舌头》(1980)等。他亦是成功的制片人，也是《八墓村》和《事件》的制片之一。他参与制片的《八甲田山》(1977，森谷司郎)，给松竹公司进账 25.09 亿日元。他负责制片的《电影天地》(1986，山田洋次)，票房收入也有 13 亿元。

14 市川昆的《古都》与《细雪》

《古都》

日文片名：古都　　　　　　　英文片名：*The Old Capital*

上映日期：1980 年 12 月 6 日　　片种：彩色片

片长：125 分　　　　　　　　　评分：★★★★

类型：文艺／剧情

原作：川端康成

编剧：日高真也、市川昆

导演：市川昆

主演：山口百惠、三浦友和、北诘友树、冲雅也

摄影：长谷川清

美术：坂口岳玄

音乐：田辺信一

《细雪》

日文片名：细雪　　　　　　　英文片名：*The Makioka Sisters*

上映日期：1983 年 5 月 21 日　　片种：彩色片

片长：140 分　　　　　　　　　评分：★★★★★

类型：剧情／文艺

原作：谷崎润一郎
编剧：日高真也、市川昆
导演：市川昆
主演：佐久间良子、吉永小百合、古手川佑子、
伊丹十三、石坂浩二、岸惠子
摄影：长谷川清
美术：村木忍
音乐：大川新之助、渡边俊幸
奖项：《电影旬报》1983年日本十大佳片第二位

川端康成的《古都》

《古都》(1962) 是 1968 年诺贝尔文学奖得主川端康成（1899—1972）晚年的代表作。川端在接受诺贝尔文学奖时曾引用过日本著名作家芥川龙之介（1892—1927）的话："所谓自然美，是在我'临死的眼'里映现出来的。"《古都》就是川端康成用这种"临死的眼"去观察和描绘大自然的优秀作品。

日本的旅游胜地京都是《古都》的第一主角。小说描写了京都的和服街、北山杉、神社与寺庵、祗园节等年中节日与春夏秋冬四季的美丽景色。千重子和苗子这对自出生就失散了的孪生姐妹是小说的第二主角。故事从成长于商人家的少女千重子的寂寞展开："上边的紫花地丁和下边的可曾见过面？"她心里在想。后来她偶然与成长于贫家的妹妹苗子相逢，姐妹之情外又引入彼此的爱情。青年织匠秀男本来钟情于千重子，但在祗园节晚上误认苗子为千重子。他了解真相后，鉴于门第悬殊，遂转念移爱于苗子。另一方面，千重子的童年玩伴大

学生真一的哥哥龙助深深爱上千重子，征得父亲同意，情愿入赘女家为婿。在小说的结尾，苗子探访了千重子，在雪夜与姐姐共度一宿后，翌晨悄然离去。

《古都》早在1963年被松竹的中村登导演搬上银幕，由岩下志麻一人分饰姐妹两个角色，成绩甚佳，在《电影旬报》的年末投选中排名十三。到1980年市川昆重拍时，却是作为红星山口百惠告别影坛之作。山口百惠（1959— ）原是歌手，1974年第二回演戏，就主演了川端康成笔下的伊豆舞娘，与她演对手戏的是首回上银幕的年轻演员三浦友和（1952— ）。翌年二人继续合作，主演了三岛由纪夫原著的《潮骚》。由于这对银幕情侣很受观众欢迎，二人合演了逾十部电影。而在银幕下，二人又恋爱成熟。山口决定婚后退出娱乐圈，并选了《古都》作为息影纪念之作。在《古都》片中，由于三浦友和没有扮演秀男、真一或龙助的角色（分别由石田信之、北诘友树与冲雅也扮演），所以剧本增添了小说原作所没有的新角色——苗子的爱慕者樵夫清作——让他饰演。《古都》的影像美得令人陶醉，是市川昆的佳作，也是山口百惠从影以来最艳丽动人和可以传世的作品。

谷崎润一郎的《细雪》

《细雪》（1942—1948）是日本唯美派文学巨擘谷崎润一郎（1886—1965）精心撰作的长篇小说，恰似一幅用古典手法描绘现代生活的风俗画卷。小说写述大阪船场莳冈一家四姐妹的日常生活与不同命运。随着四季的推移，这一家有观花、赏月、捕萤、祭祖等传统活动。长姊鹤子住在本家，丈夫是入赘女家的银行经理辰雄。二姊幸子住在分家，丈夫是会计师贞之助。未婚的三女雪子与四女妙子因与辰雄不和而喜欢居于

分家。妙子是个活泼多才的现代女性,但恋爱上不幸一波三折。雪子是位内向的古典美人,她的五次提亲形成故事的主要情节。全书刻画人物的心理非常细腻,对话用了京阪的方言,很是优雅。

《细雪》前后三次被搬上银幕。最早的一版是1950年新东宝制作的,由阿部丰导演,花井兰子、轰夕起子、山根寿子和高峰秀子主演,片长145分钟。当时用了3800万日元的制作费,算是极具野心的大作。第二版是1959年大映出品的,由岛耕二导演,轰夕起子、京町子、山本富士子和叶顺子主演,片长105分钟。规模虽然较小,演员也是一时之选。第三版1983年由市川昆的重拍,除了不用八住利雄的旧剧本另撰新剧本外,特别注意四姊妹的角色刻画与她们的和式衣装。结果成绩卓绝,好像视觉上的一首乐章,后来居上超越两部前作。影片中幸子、贞之助与雪子的三角关系不见于小说,但雪子的屡次相亲和妙子的几次恋爱,却充分表现了原著的趣味和情调。小说的最后一句是:"那天雪子拉肚子始终没有好,坐上火车还在拉。"(储元熹译本,上海:上海译文出版社,2007,第497页)电影的结尾是贞之助(石坂浩二)哀伤地在饮食店借酒消愁,说连毒酒都想喝,女掌柜说他的话可怕。听到贞之助"她要嫁人了"的自语,她的反应是:"看来不像是说你的女儿,因为你还年轻。"此时伴着音乐,樱花在微风中散落似细雪。

市川昆擅长指导演员发挥潜力,不少演员经他指导后演技益精。这版蒔冈四姊妹的角色分别由岸惠子(1932—)、佐久间良子(1939—)、吉永小百合(1945—)与古手川佑子(1959—)四人出演,可说再理想不过。但假如没有市川昆高妙和细心的演技指导,她们不会表演得这般出色。吉永小百合是日本数一数二的女明星,但从来未与市川昆合作过。《细雪》之前她演过93部电影,拍摄《细雪》时起初也不习惯市川昆的严格要求和细腻的分镜手法,觉得工作不顺心意而情绪低落。但当公映后她在大银幕上看到被市川导演激发出演技的自己,看到影片中不像过去那样直接表现而是像蛇像猫般灵动,表现出了丰富的情感层次

的自己，看到雪子角色被自己演活，却打心底高兴起来，自觉认识市川导演实在幸运。翌年她继续在市川昆的指导下出演了《阿繁》，并于出目昌伸的《天国车站》里有精彩演出，终于荣获1984年《电影旬报》的最佳女主角奖。《细雪》高居1983年《电影旬报》十大佳片的第二位，美术指导村木忍荣获每日映画竞赛的美术奖，而导演市川昆也赢得亚太电影节的最佳导演奖。

15 若松节朗的《不沉的太阳》

《不沉的太阳》

日文片名：沈まぬ太陽　　英文片名：The Unbroken

上映日期：2009年10月24日　　片种：彩色片

片长：202分　　评分：★★★★

类型：剧情

原作：山崎丰子

编剧：西冈琢也

导演：若松节朗

主演：渡边谦、三浦友和、松雪泰子、
　　　铃木京香、石坂浩二

摄影：长沼六男

美术：小川富美夫

音乐：住友纪人

奖项：《电影旬报》2009年日本十大佳片第五位

《不沉的太阳》：世界上最危险的动物是人

　　1985 年 8 月 12 日傍晚，国民航空公司举行创立 35 周年纪念的盛大宴会，董事行天四郎（三浦友和）周旋于政界和商界的宾客间，对负责接待肯尼亚大使的恩地元课长（渡边谦）施以白眼。社长堂本信介（柴俊夫）也不喜欢见到恩地，关系企业国航商事的会长八马忠次（西村雅彦）甚至开口赶恩地离场。同一时间，从东京飞往大阪的波音 747 国航 123 号航班，失事坠毁于群马县的御巢鹰山上，机上 524 人仅有四人生还。空姐樋口恭子（松下奈绪）因代替先辈三井美树（松雪泰子）上班，不幸死于非命。

　　空难后，恩地元成为接待罹难家属的一名辅导员。他在停棺的大堂中，目睹失去儿子的小山田修子（清水美沙）和失去丈夫的布施晴美（鹤田真由）等人的悲伤情绪。他又上门拜访了丧夫后借酒消愁的寡妇铃木夏子（木村多江），和死去儿子、媳妇及孙儿的鳏夫坂口清一郎（宇津井健），商讨公司的补偿金问题。行天四郎亦陪同堂本社长向各户死者家属道歉谢罪，但已准备引咎辞职的堂本常被绝望的家属严厉责骂。其后部分家属组成互相扶持的联络会，行天强迫他的情人三井美树设法取得联络会的会员名册。这次的飞机失事，源于压力隔板的破裂，也和公司的修理疏失有关。20 多年前，恩地曾为了提升航空安全，要求公司改善员工的工作条件，导致自己受到迫害。

　　1962 年冬，恩地元是向雇主争取员工利益的劳组工会委员长，行天是副委员长，和他俩并肩作战的还有三井美树、八木和夫（香川照之）与泽泉彻（风间透）等人。他们的谈判对手是桧山卫社长（神山繁）、堂本和八马等公司高层。由于恩地等以罢工为抗争手段，公司被迫做出妥协。但事后桧山却把恩地调往外国，虽然口头上做出两年后让恩地返回日本工作，以及不会惩罚其他工会委员的承诺，却两度食言。

结果恩地被外放长达十年：两年在巴基斯坦的卡拉奇，三年在伊朗的首都德黑兰，五年在非洲肯尼亚的首都内罗毕。恩地的妻子律子（铃木京香）、儿子克己（柏原崇）及女儿纯子（户田惠梨香），皆饱受迁居异乡或分隔两地之苦，令家庭七零八落。恩地的母亲将江（草笛光子）在日本病逝时，他也赶不及回来见她最后一面。八木与泽泉等工会中坚分子，亦受到公司不合理的惩罚。行天因一早投靠八马与堂本，协助他们组成受公司操控的第二工会，吸收了劳组工会的大部分会员，很快就被派往美国旧金山的分公司任职。八马和行天曾先后向恩地表示，只要他向公司呈交一封悔过书认错，并答应和劳组工会断绝关系，即可以帮助他返回日本工作。可是恩地不肯违背理想，无法写出赔罪的信，所以继续被公司高层视为眼中钉。1974年他终于返回日本工作，但仍然不受重用。另一方面，工于心计的行天靠奉承上司和贿赂政府官员，却一路高升至宣传部长，并被提拔成为董事。

空难发生后，堂本社长辞职下台。首相利根川泰司（加藤刚）委托他的参谋龙崎一清（品川彻），三顾草庐邀请关西纺织公司的会长国见正之（石坂浩二）出任特别设立的国民航空会长一职，进行国航改革。国见性格正直清廉、理想崇高。他上任后说服恩地元加入会长室效力，协助他整合国航四个分裂的工会。第一次会议时，恩地即领略到行天在幕后策动的破坏行动。国见成功推行了每架飞机有专用检查人员的保障安全新制度，但他的管治手法却被行天所收买的记者在报章上大肆攻击。恩地在卡拉奇的前上司、现任职监查的和光雅继（大杉涟），向国见揭露了损害公司利益的两大隐蔽财政黑洞：十年预约的美元期货，以及在八马主持下国航商事收购纽约大酒店的胡乱花钱和投资失误……

波澜壮阔忠奸对立的黑幕电影

《不沉的太阳》改编自山崎丰子（1924—2013）1999年出版的同名长篇小说。山崎是擅长暴露社会黑暗现象的著名作家，曾以《花暖帘》（1958）荣获直木奖。她的小说如《女系家族》（1963）、《白色巨塔》（1965）、《浮华世家》（1973）与《不毛之地》（1976）皆曾被改拍成电影或电视剧。2001年新潮文库本的《不沉的太阳》共有五卷，由珂辰和王蕴洁合译的《不沉的太阳》中译本（台北市：皇冠，2008）亦分为以下三册：（上）非洲篇、（中）御巢鹰山篇、（下）会长室篇，凡1456页。这样的长篇较适合改拍成十集以上的电视连续剧，此次拍成约200分钟的电影，编剧西冈琢尚需要删节不少人物和大量情节。他数次合并原著角色为电影中的一个人物，例如三井美树与大野美纪子变成三井一人，八马忠次与岩合宗助变作八马一人。电影中向东京地检署告发行天四郎的犯罪行为后自杀的八木和夫，亦是小说里八木和夫与细井守的合体。总括地说，电影保存了原著回肠荡气的主要情节，深刻描写了有理想、重友情的恩地元，和不择手段向上爬的行天四郎两人的不同际遇，二人各有鲜明的性格。恩地虽然在空难善后工作中表现出色，又对改革公司积弊做出贡献，最后仍被行天再放逐到肯尼亚的分公司。这回他仍然没有选择辞职不干，是因为在60—70年代的日本，大企业的上班族大多终生受聘于一个雇主，另觅新工作的例子比较罕见。渡边谦（1959—　）以精湛的演技，细腻地演绎了这个为工作而牺牲家庭的悲剧角色，荣获日本学院和报知映画奖的最佳男主角奖。而扮演奸人行天四郎入木三分的三浦友和（1952—　），亦赢得日刊体育映画大奖的最佳男配角奖。

本片投资高达20亿元，演员阵容十分强盛，除了上面提及的20位演员外，还有田中健、乌丸节子、小岛圣、上川隆也与小日向文世等

参加演出。影片的部分情节在外国展开，除在巴基斯坦和伊朗实地拍摄外，也大量呈现肯尼亚非常壮观的大自然美景。影片以御巢鹰山的真实空难为背景，剖析了国民航空公司（原型为日本航空株式会社 JAL）的深层腐败。影片所揭露的官商勾结，政府高官如副总理竹丸铁二郎（小林稔侍）与运输大臣道冢一郎（小野武彦）亦利用权势暗中获利，虽然自称纯属虚构，亦有客观事实可据。至于大企业高层的麻木不仁，空难死者家属的哀痛绝望，以及改革清流如国见及恩地的被迫隐退与半途而废，皆令观众义愤填膺与感慨万端。《不沉的太阳》除取得 28 亿元的票房佳绩外，亦荣获 2009 年每日映画竞赛、日本学院与报知映画奖的最佳影片奖。

16 太宰治的《潘多拉盒子》与《黄金风景》

《潘多拉盒子》

日文片名：パンドラの匣　　英文片名：*Pandora's Box*
上映日期：2009年10月10日　　片种：彩色片
片长：119分　　评分：★★★
类型：青春/恋爱/文艺
原作：太宰治
编剧：富永昌敬
导演：富永昌敬
主演：染谷将太、川上未映子、仲里依纱、洼冢洋介
摄影：小林基己
美术：仲前智治
音乐：菊地成孔

《黄金风景》

日文片名：黄金風景　　英文片名：*Golden Scenery*
上映日期：2010年　　片种：彩色片
片长：25分　　评分：★★★
类型：剧情

原作：太宰治
编剧：菅野友惠
导演：阿部雄一
主演：向井理、优香、青木崇高、远藤健慎
音乐：小林洋平

《潘多拉盒子》：爱上肺病疗养院的护士

在家养病的利助（染谷将太）心情忧郁，自认是个多余的人，活在世上只会给别人添麻烦。他在田里拼命劳作，累至吐血。日本战败投降那天，他把吐血一事告诉母亲（洞口依子），遂被送往山中的久坂健康道场治病。那里看似50多岁的院长田岛（米基·卡齐斯）被称为场长，护士被称为助手，肺结核病人被称为补习生，并各有诨名。利助的绰号是"云雀"，和他同房的有沉默寡言的老汉大月（小田丰），绰号"越后狮子"；爱唱流行曲的美男子木下（杉山彦彦），绰号"活惚舞"；病愈离开道场、绰号"笔头菜"的儒雅诗人西胁（洼冢洋介）等人。其后加入的大学生须川（富川良）会说英语，绰号"压缩饼干"。

补习生的日常生活很有规律，每天下午有演讲会，早午晚皆有裸身的屈伸锻炼与摩擦。屈伸锻炼是独自进行的手脚和腹肌运动，摩擦是由助手用毛刷替补习生全身摩擦。助手约有十人，其中最吸引云雀的是18岁的小麻（仲里依纱）和25岁的竹（川上未映子），两人对云雀亦有好感。小麻活泼开朗，笑时露出金牙；竹高挑美艳，有孤独气质。竹是助手的组长，于笔头菜离开道场那天才抵步上任，和朝相反方向步行的笔头菜擦肩而过。

云雀在1945年8月下旬入住道场后不断写信给笔头菜，详叙自己

的所见所闻与所思所感。信中他对小麻和竹皆有恶评,又力劝笔头菜来道场与竹见面。其后笔头菜果然来访,并带来礼物送给竹……

本片改编自太宰治(1909—1948)的同名中篇小说,中文译本不止一种,下文引用的是马杰和郭小超译的《潘多拉盒子》(长春:吉林出版集团,2010)。电影除了把一些情节的次序稍作调动外,大体上忠于原著,改动较大的是以下三点:

> 一、电影中云雀写信给笔头菜,小说里云雀于1945年8月25日到12月9日共写了13封信给一位不具名的亲友。小说中的笔头菜是西胁一夫,35岁的已婚男士,有一位恬静娇小的妻子,离开道场后往北海道养病。电影把收信的人改为笔头菜,基本上改写了西胁这一角色,成为20多岁的康复诗人。
>
> 二、电影中活惚舞病逝的情节,不见于小说。
>
> 三、在电影的结尾,竹于1946年初坐巴士离开道场,途中笔头菜上车和她相会,恍如一对情侣。小说里竹于1945年12月底离职后会嫁给田岛场长。小麻告诉云雀,竹曾哭了两三个晚上,对她父亲说不想嫁人,因为竹是爱着云雀才哭的。

对于小说的命题,原著中有这样的解释:"你一定听说过希腊神话中潘多拉盒子这个故事吧。正因为打开了不该打开的盒子,疾病、悲哀、妒忌、贪婪、猜疑、阴险、饥饿、憎恶等所有邪恶的虫子爬了出来,它们覆盖了整个天空,嗡嗡嗡地飞来飞去。从此以后,人类不得不永远笼罩在不幸之中。但是,在盒子的一角,却留下了一颗宛如罂粟颗粒般小小的发光的石头,这颗石头上隐约写着'希望'二字,这就是那个故事。"(第74页)

20岁的主角云雀患上肺病,在疗养院与病魔搏斗,常常希望自己变成一个截然不同的男性。他徘徊于两位护理病人的年轻女性之间,在

小说的最后一封信里，他终于坦白承认："我喜欢竹。从一开始就喜欢。小麻之类，并不是问题。为了设法忘记竹，我故意接近小麻，努力让自己喜欢小麻，但是，无论如何我也做不到这点。在给你的信中，我历数小麻的优点，却通篇写满竹的坏话，这绝不是要蒙蔽你，而是想借此消除我心中的思念。"（第227页）小说里的收信人对竹也着迷起来，电影把他和西胁合写成一人，把云雀青春之恋的微妙三角关系转化成四角关系，增加了故事的情趣，令倾向平淡的情节起了波澜。

本片以特殊的肺病疗养院作背景，从主角云雀的观点叙事，直接刻画他面临恋爱的矛盾心情，也间接描写小麻和竹对恋爱的憧憬及处理感情的不同反应。演绎这三个角色的演员皆表现称职及惹人好感。染谷将太（1992—　）2004年出道，六年来演出的电影与电视剧各有十余部，新作有电影《百合子的芳香》（2010）和《东京岛》（2010），与电视剧《龙马传》（2010）和《江——公主们的战国》（2011）等。仲里依纱（1989—　）2006年开始活跃于影坛和电视界，迄今演了十多部电影和廿多出电视剧，并以《斑马人2》（2010）和《穿越时间的少女》（2010）荣获2010年度日本学院及日刊体育映画大奖的新人奖。1976年生于大阪的川上未映子是多才多艺的作家、诗人、歌手和舞台女优，2008年曾以小说《乳与卵》荣获芥川文学奖。《潘多拉盒子》是她的第一部电影，替她摘下《电影旬报》2009年的最佳新人女优奖。

《黄金风景》：自惭形秽的悲哀与羞愧

富家子津岛修治童年时（远藤健慎）常常欺负家中的女佣阿庆（优香），因为她做事笨拙，削个苹果中途停手两三回，在厨房里也不会找事做，只站着发呆。一回他吩咐阿庆剪下图画书上的军马兵卒，她忙了

一整天，只粗劣地剪了三十几个人，令他非常生气，发狂地用脚踢她。修治长大后（向井理）被逐出家门，住在船桥町的小屋，靠卖文为生，生活相当困苦。一天有警员（青木崇高）来调查户籍，认出修治是二十年前他东家的少爷，离开时低声说："阿庆倒是常常提起您哪！"并表示下回一定带阿庆来向他道谢。几天后警员果然偕同阿庆和一个女孩到访，令他尴尬不已。修治没有心情招待他们三人，拿起竹杖逃往海边，为自己的落魄而悲哀。稍后他在海滨夕阳下看到一个温馨的场面，阿庆一家三口正悠然地在海滩上嬉戏与闲话。警员大赞修治了不起和伟大，而阿庆也得意地应和说："这个人从小就和别人不一样。现在看起来，更亲切、更谦虚了哪！"

本片改编自太宰治的同名短篇小说，中文译文收入郑美满译的《维荣之妻》（三重市：新雨出版社，2010）第84—91页。原作篇幅很短，只有二千余字，要改拍成不到半小时的电影，编剧菅野友惠遂添增了一些新的情节，例如后来成为警员的马夫年轻时曾在津岛家与女佣倾谈，修治尝试偷窃图书，以及修治与报刊编辑在户外相谈等事。另外为了增强角色的吸引力，电影亦把小说中"身材矮小、消瘦"的警员改写为高大英俊的中年汉。小说和电影皆表现出修治童年时的强横与凶蛮，和其后穷途潦倒时的羞愧及知耻近乎勇，今昔的对比颇明显。导演也充分表现出一些场面的讽刺性与喜剧感。昔年工作差劲而被少爷责骂的女佣阿庆，二十年后有一个幸福的家庭；惯常呼喝打骂她的小学生，年近三十仍然是一个在挣扎的作家。阿庆当年被打骂后曾痛苦地表示一辈子都不会忘记，但她事后似乎并没有记恨，婚后还时常向丈夫提及少爷。修治对旧事的反应刚好相反，"二十年前，自己凶蛮对待某个漫不经心的女佣的恶行恶状，瞬时皆历历在目，使我如坐针毡。"（第88页）小说结束时，他亦有如下的感慨："我认输了。但或许，这才是好事一件。不这样的话，才真的不行。相信，他们的胜利也将成为我重新出发的动力。"（第91页）

这篇小说的命题，源出俄国大诗人普希金（1799—1837）以下的诗句：

> 海岸
> 碧绿的橡树
> 细密的黄金锁链般
> 串成一线

改编自太宰治小说的电影

太宰治在世时，他的小说《佳日》已被青柳信雄改拍成电影《四次结婚》（1944）。他自杀身亡前一年，吉村廉把他的《潘多拉盒子》改拍成《看护妇日记》（1947）。从1948年到2008年的61年间，他的小说共有七次被拍成电影、原创录像或电视片，包括三部动画片。其余的四部电影依次为：岛耕二的《再见》（1949，高峰秀子与森雅之主演），改编自他的同名短篇小说；森永健次郎的《真白富士岭》（1963），改编自《叶樱与魔笛》；谷口千吉的《奇岩城的冒险》（1966，三船敏郎主演），改编自《跑吧！美乐斯》；秋原正俊导演、改编自同名小说的《富岳百景》（2006，冢本高史主演）。2009年是纪念太宰治百岁冥寿之年，因此改拍他的电视作品多至13部，包括七部动画。另外改编其名著的电影亦有四部，依次为2009年6月13日上映、成绩最差的《斜阳》（秋原正俊导演，佐藤江梨子主演），2009年10月10日同时推出的《维荣的妻子》（根岸吉太郎导演，松隆子、浅野忠信主演）与《潘多拉盒子》，和2010年2月20日才上映的《人间失格》（荒户源次郎导演，生田斗真主演）。《维荣的妻子》荣获《电影旬报》2009年十大佳片第二位，成绩最优秀。2010年，太宰治的《再见》与《黄金风景》亦分别

被筱原哲雄与阿部雄一改拍成 25 分钟的原创录像短片，后来在几个地方电视台播放。总计从 1944 年到 2010 年的 67 年间，太宰治小说被搬上银幕及荧幕的约有 30 次，其中改编自古希腊神话的《跑吧！美乐斯》先后五回被改拍，次数最多，包括三部动画片。

17 荒户源次郎的《人间失格》

《人间失格》

日文片名：人間失格　　　英文片名：*The Fallen Angel*

上映日期：2010年2月20日　　片种：彩色片

片长：134分　　评分：★★★☆

类型：剧情／青春

原作：太宰治

编剧：浦泽义雄、铃木栋也

导演：荒户源次郎

主演：生田斗真、伊势谷友介、寺岛忍、石原里美

摄影：浜田毅

美术：今村力

音乐：中岛Nobuyuki

1948年初，太宰治开始创作有自传成分的《人间失格》。不久，他的肺结核病恶化，身体非常虚弱，时常吐血。6月13日深夜，他与前一年认识的山崎富荣一同于玉川上水投水自尽，死时不足39岁。

李长声在《哈，日本》（北京：中国书店，2010）中论及日本战后文学时有云："最先自称'无赖派'的太宰治是该派的旗手。他于1947

年发表的《斜阳》最为风行，乃至题名成为社会流行语。太宰曾多次情死，1948年总算成功，尸体被发现的6月19日正是他的生日。每年这一天，人们为他举行樱桃忌（他有短篇小说《樱桃》）。太宰一心想得到芥川奖，未能如愿，而作品迄今为人们所爱读，恐怕是任何一个获得芥川奖的作家都望尘莫及的。"（第277页）

　　清秀的大庭叶藏（生田斗真）生于津轻豪门，父为贵族院议员。他自小心思纤细，性格孤僻，常用逗趣的举动引人发笑。他在学校做体育练习时故意跌倒，却被同学竹一看穿他的心意。他喜欢绘画，藏有梵高和莫迪利亚尼的画册。竹一预言他将来一定很有女人缘，并会成为大画家。他在东京读高中时，认识了长他六岁的画塾学长堀木正雄（伊势谷友介），从此跟随堀木过着沉溺于烟酒和女色的颓废生活，把家中的美术品拿去典当换取金钱以供挥霍。他在律子（大楠道代）经营的酒吧"青花"里也认识了诗人中原中也（森田刚）及其他文化人。

　　叶藏的父亲议员期满，一向被委托照顾叶藏的古董商平目（石桥莲司）告诉叶藏，他住的豪宅要被变卖。堀木帮助叶藏搬家到一间陈旧宿舍，住在楼下的娇柔女子礼子（坂井真纪）常在他的房内写信，但叶藏却爱上咖啡店的女侍应常子（寺岛忍），一个寒酸的失婚妇人。有感于"财尽情亦断"，二人相约到镰仓的海滨一同投水自尽。结果常子死亡，叶藏以协助自杀罪被提押，幸被暂缓起诉。平目让叶藏在青龙园古董店居住，并问他今后有何打算。叶藏说他想当画家。他溜出店外去找堀木，在堀木家碰到来取插画的女编辑静子（小池荣子），相谈甚欢，很快就和她同居，让丧夫的静子的小女儿叫他爸爸。但他画漫画赚来的钱，却不够他买酒喝。不久他离开了静子的家，搬到"青花"的二楼居住，继续沉沦于烈酒与女色中……

　　本片十分忠于原著，但增加了中原中也（1907—1937）这位历史人物，诗集《山羊之诗》（1934）的短命作者。片中描写叶藏从旧书店陪同中原往镰仓，二人在隧道内交谈的一段戏，影像的瑰丽抒情无与伦比。

《人间失格》的电影剧本多平铺直叙，后半写述叶藏与17岁的纯真卖烟少女良子（石原里美）结婚后，尝试戒酒重生，但一日在家目睹良子被到访的商人性侵犯（稍前叶藏与堀木正在楼上高谈阔论），他大受打击再度酗酒。一晚大醉回家，吃了良子购藏的安眠药后，几乎丧命。他与良子离婚后，除酒精中毒外，继续吐血。他和药店的寡妇寿（室井滋）有交换性质的肉体关系。他在父亲死后到东北养病，居于寒冷简陋的茅屋，亦和老女佣人铁（三田佳子）有不正常的关系。自始至终，叶藏从一个无心向学的高中生，变成一个不可救药的青年酒徒和迷恋女色的颓废画家。他是一个爱拈花惹草的小白脸，似乎已丧失了做人的资格。

　　《人间失格》的情节，近似一个青少年酒徒的女性遍历。小说以叶藏的三份手札和作者的前言及后记组成，电影用了前言提及的一张相片（十岁的叶藏被一大群女孩包围），舍弃了作者这一角色，直接以三份手札所述内容为情节，并添增了点明时代的事件，例如叶藏和良子在戏院观看日军侵略中国的新闻纪录片，以及青花酒吧的收音机里有关日本和英美敌对的广播（日机于1944年12月7日偷袭珍珠港）。叶藏的成长期，正是日本军国主义发动侵略中国战争的思想禁制时代。叶藏是一个缺乏家庭温暖、性格软弱、富有艺术气质的美貌少年，受到不良诱惑后，容易走上消沉灭亡之路。最早翻译《人间失格》为《丧失为人资格》（北京：北京师范大学出版社，1993）的王向远，在他所著的《二十世纪中国的日本翻译文学史》（北京：北京师范大学出版社，2001）中曾批评太宰治，指出"战争期间他曾积极支持侵略战争，按军国主义政府的要求，写了一部以歪曲鲁迅形象、宣扬东条英机的'大东亚主义'的长篇小说《惜别》"（第348页）。

　　太宰治的《人间失格》不容易改拍成电影，否则何以60多年来从未有人敢作尝试。荒户源次郎用了日剧偶像生田斗真与十位名演员来演绎此片，各人皆有水准表现。《入殓师》的摄影师浜田毅的影像营造非常出色，是影片能够差强人意的一大功臣。

18　平山秀幸的《必死剑鸟刺》

《必死剑鸟刺》

日文片名：必死剣 鳥刺し　　英文片名：*Sword of Desperation*

上映日期：2010 年 7 月 10 日　　片种：彩色片

片长：114 分　　评分：★★★★

类型：时代剧／剧情

原作：藤泽周平

编剧：伊藤秀裕、江良至

导演：平山秀幸

主演：丰川悦司、池胁千鹤、吉川晃司、户田菜穗、岸部一德

摄影：石井浩一

美术：中泽克巳

音乐：EDISON

奖项：《电影旬报》2010 年日本十大佳片第七位

江户时代的东北海阪藩，近卫长兼见三左卫门（丰川悦司）有挥之不去的记忆。三年前他当队长时，曾于城内刺杀藩主右京大夫（村上淳）的爱妾连子（关惠）。爱妻睦江（户田菜穗）已病逝的三左卫门，眼见连子恣意干预藩政，令官员与民众皆受害，忍无可忍之下挺然不顾

性命手刃失政的元凶，贯彻武士的忠义精神。他早有被处死的心理准备，但结果对他的处罚十分宽大，只被革职及勒令闭门思过一年，280石俸禄减为130石而已。闭门一年解除后，三左卫门仍然拒不见客，也不与亲戚来往，一直依赖亡妻的侄女里尾（池胁千鹤）照顾日常生活。最近中老津田民部（岸部一德）传达藩主的命令，三左卫门除恢复了原来的俸禄外，更被委任为近卫长，在藩主身边执勤。

一天，津田相约三左卫门私下会面，向他查问其天心独名派师承、剑术修养和他擅长的"鸟刺"必胜绝技，并透露藩主或会被其表弟带屋隼人正（吉川晃司）袭击。家老隼人正是直心派武艺高强的剑士。另一方面，三左卫门正替失婚的里尾再找丈夫，在家接见过做媒人的保科十内（小日向文世）与有意娶妻的牧藤兵卫（福田转球）。但一晚里尾替三左卫门擦背时，明确表示不想再嫁，反而愿意永远留在他身边。当晚二人有了性关系，翌晨三左卫门吩咐里尾带着他的信到鹤雨村暂时居住。不久，忠贞护主的三左卫门要对抗带屋隼人正的那天终于来临，但等候着他的却是意料之外的残酷命运……

本片改编自藤泽周平的同名短篇小说，原作收入1981年东京文艺春秋社的《隐剑孤影抄》。该书有李长声的中文译本，2006年12月由台北县新店市的木马文化出版社刊行，共有八个短篇。《必死剑鸟刺》是第四篇（第97—122页），第五篇为《隐剑鬼爪》（第123—150页）。书前对作者的简介如下："藤泽周平（1927—1997）出生于鹤冈市，毕业于山形师范学校。1973年以《暗杀的年轮》一书荣获第69届直木赏。主要的作品有《蝉时雨》、《隐剑孤影抄》、《隐剑秋风抄》、《白瓶·小说·长冢节》（吉川英治文学赏）、《藤泽周平全集》（全25卷）等。藤泽不仅著作等身，亦获奖无数，曾获菊池宽赏（1989）、朝日赏（1994），以及东京都文化赏（1994）、紫绶褒章（1995）。于1997年辞世，死后仍有《漆树结实之国》等多部作品被集结成书。藤泽周平自幼家中务农，因此作品中处处可见农家景致，野外林趣。他尤其爱谈自己的家

乡，多次出现在故事中的虚构地点海阪藩，就是其家乡的缩影。他笔下的人物多为备受现实压抑的市井小民或不得志的武士与浪人，笔触色彩淡素，但亮度鲜明，描写的比重恰到好处，使得故事情节予人脱俗之感。"（封里）

从 1979 年到 2002 年，藤泽周平的小说约有 30 次被改拍成电视片及电视剧集。从 2002 年开始，他的作品才被改拍成电影，到 2013 年底共有以下八部：《黄昏清兵卫》（2002，山田洋次）、《隐剑鬼爪》（2004，山田洋次）、《蝉时雨》（2005，黑土三男）、《武士的一分》（2006，山田洋次）、《山樱》（2008，筱原哲雄）、《花痕》（2010，中西健二）、《必死剑鸟刺》与《小川之边》（2011，筱原哲雄）。

《必死剑鸟刺》的原作共有七节，首节写述现为近卫长的兼见三左卫门三年前于能剧演出后刺杀了藩主的美妾连子。她是藩政失误的祸根，但却是敢与藩主争论的家老带屋隼人正也不敢去碰的女人。第二节写述三左卫门听中老津田谓藩主对他杀连子的事已不再生气，但藩主曾责骂他，说不想见到他丑陋的容貌，命令他以后有事隔着纸门说，不必露面。第三节写述津田私下约见三左卫门，向他打听其师承及武艺，并嘱咐他守护藩主时要发挥必胜绝技，打败可能前来袭击藩主的带屋隼人正。二人最关键的对话如下：

"听说鸟刺这一招，别名又叫必死剑，是什么意思？"
"只是在万不得已时使用，所以起了这么个名字。不过，我也只是练练，实际没使过。"
"呵呵。"
"有朝一日使这个刀法的人就是我，那时候我已经半死了吧。"
"半死？剑客说这话可奇怪。"津田微笑。"那也一定必胜吗？"

"当然。"(第105—106页)

小说的第四节交代三左卫门替亡妻的侄女里尾找寻结婚对象。在第五节,里尾表示她嫁过了并不幸福,而愿意永远在姑父身边。两人有了一夜情后,三左卫门安排她暂时离家,"要是这么一起住下去,两个人都得下地狱呀,暂时躲在鹤羽村吧。"(第113页)第六节写述三左卫门从想娶里尾为妻的牧藤兵卫处也听到带屋隼人正会对藩主不利的谣言,而直心派剑士隼人正是个神秘人物。三左卫门自忖和他交手不知能否取胜。第七节写述隼人正果然独闯政务室要和藩主商谈,和拦阻他的三左卫门拔刀对垒,虽然先砍伤三左卫门的左肩,卒被勇猛的三左卫门击毙。负伤的三左卫门眼前发黑,听到津田称赞他的必死剑鸟刺真厉害后大声呼喊:"兼见疯了,杀了隼人正大人,别让他跑了,杀!"(第120页)被众侍卫围攻的三左卫门这时才恍然大悟,"藩主绝没忘杀连子之恨。不让切腹,是为了当工具,收拾不和的带屋隼人正。津田民部进言,留一条活命利用才合算"(第121页)。他身中多刀终于一动不动了。津田查明他已死亡后,"伸腰要踢开三左卫门手里握着的刀。就是这一刹那,以为已断气的三左卫门,身体跃然一动,一只手握刀柄,另一只手扶在刀背中间,像使枪一样,斜着往上刺津田。刀尖从津田的心口深深刺进肺里"(第122页)。住在鹤羽村的里尾一直不知三左卫门已经被杀,她已生下他的儿子,还时常抱着婴儿到村头盼望姑父的来临。

《必死剑鸟刺》的中文译文只有26页,在文春文库2004年的日文新装版内亦仅40页,篇幅不长。平山秀幸(1950—)把它拍成近两小时的电影,无法不增补一些角色和情节,令故事更完整,人物性格更深刻,和场面更温馨感人或悲壮激烈。新添的角色有三左卫门的叔父清藏和族弟传一郎,一群向藩主请愿的贫民,几个被斩首的民众代表,被连子辱骂的官吏,以及连子的侍女多惠等人。电影剧本把容颜丑陋及脸色黝黑的三左卫门改为相貌堂堂及沉潜果敢的英伟铁汉,也把中等身

材、枯瘦长须和深居简出的隼人正改为身躯魁梧、英气无须及体察民间疾苦的愤慨武士。小说里三左卫门只在藩府内见过隼人正两次，影片中却有戴帽步行的三左卫门在乡村巧遇策马而过的隼人正的平静场面，是片末双雄决斗前的一次近距离接触。小说只提及三左卫门之妻睦江患了不治之症死亡，电影中睦江却多次和丈夫在一起，刻画了两人的深厚感情。一次二人偕同里尾在郊野休歇时，三左卫门更帮助两个男童用竹竿捕捉树上的小鸟，暗中描写了鸟刺这式绝招的奥妙，是片末他如何刺死津田的一次演习与伏笔。

《必死剑鸟刺》写情细腻，里美对姑父的爱恋，池胁千鹤演来非常自然，且丝丝入扣。片末约十分钟的双雄对峙与近身搏击，和负伤武士以寡敌众鲜血四溅的大杀阵，确令观众看得目瞪口呆，叹为观止。垂死的三左卫门从大雨淋漓的后庭爬回户内，一动不动地屏息静气假装已死，终于发挥他快如闪电的鸟刺必杀绝技，击毙利用他后下令斩杀他的津田。这无疑是日本武士电影的一个难忘场面。本片的成功，是因为小说提供了动人的故事和可贵的悲剧角色，编剧亦丰富了原著的情节，详述连子的任性令藩政出现纰漏，导致敢言的官吏丧失性命，反抗的藩民惨被镇压。三左卫门与保科十内把酒倾谈后，才决定执行为藩除害的刺杀行动。小说采用全知的叙事观点，对白精简。导演的叙事手法亦从容不迫，表现回想场面时先用黑白画面作引导，缓慢精细地累积剧力，令最后十分钟的戏剧高潮深具爆炸性威力。至于表演方面，整体来说十分称职。岸部一德的残忍冷酷和工于心计相当传神，吉川晃司散发出凌厉的迫力和剑气，而1989年出道、1992年荣获日本学院新人奖的丰川悦司（1962— ），一向演技颇有深度，曾在大银幕上塑造了不少生动角色，2010年终以他在《爱妻家》和《必死剑鸟刺》中的出色演绎，勇夺第35届报知映画奖与第84回电影旬报奖的最佳男主角奖。《必死剑鸟刺》也入选《电影旬报》2010年十大佳片的第七位。

熊切和嘉描写庶民哀歌的《海炭市叙景》

《海炭市叙景》

日文片名：海炭市叙景　　　　　英文片名：Sketches of Kaitan City

上映日期：2010年12月18日　　片种：彩色片

片长：152分　　　　　　　　　评分：★★★★

类型：剧情

原作：佐藤泰志

编剧：宇治田隆史

导演：熊切和嘉

主演：谷村美月、加瀬亮、南果步、小林熏、中里亚纪

摄影：近藤龙人

美术：山本直辉

音乐：Jim O'Rourke

奖项：《电影旬报》2010年日本十大佳片第九位

熊切和嘉的《海炭市叙景》是2010年最让人惊喜的电影。相对于描写男女孤独的《恶人》，刻画冷血复仇的《告白》，以及铺叙天地不仁的《天堂故事》，《海炭市叙景》显得低调和不够戏剧化；但影片除了呈现一个海港城市的沉郁景象与十多个小人物的失落人生外，也向观众介

绍了快被遗忘的作家佐藤泰志的精彩遗作。

佐藤泰志（1949—1990）生于北海道函馆市，高中时已开始写小说，1977年发表《移动动物园》入围第9届新潮新人奖候补后，继续创作有关日常闭塞生活的青春小说与群像故事。他曾以《再一个早晨》（1980）荣获第16届作家奖，并先后以《你的鸟能唱歌》（1981）、《天空的绿色》（1982）、《水晶之腕》（1983）、《黄金之服》（1983）与《全垒打》（1985）五次成为芥川奖候补作家。他的《只在那里发光》（1989）亦入围第2届三岛由纪夫奖候补。他在80年代与中上健次（1946—1992）和村上春树（1949—　）齐名，可惜一直受精神失调疾病困扰，41岁遗下家人自杀身亡时，他正在撰写长篇创作《海炭市叙景》（1991），但计划中的36个故事只完成了18个。佐藤泰志的生平，在他逝世廿多年后成为稻冢秀孝的纪录片《作家佐藤泰志》（2013）的题材。该片由仲代达矢叙述，也用了几位演员演绎部分角色。

电影《海炭市叙景》在152分钟内讲述了以下五个故事。《依然年轻的废墟》（原作第一章第一节）：在海炭市与妹妹帆波（谷村美月）相依为命的飒太（竹原P），于造船厂大裁员时失去工作。兄妹二人除夕夜在家吃了过年面后，冒寒上山与一群市民同看日出。回程时因手上的钱仅够帆波一人坐索道，27岁的飒太只好徒步下山。

《抱着猫咪的阿婆》（原作第二章第三节）：70岁的阿时婆婆（中里亚纪）是大道旁重建开发区唯一仍未搬走的住户。市政府职员工藤诚（山中崇）登门拜访，费尽唇舌劝她搬迁，却被老人严词拒绝。这天，时婆婆养的猫突然失踪了。

《黑森林》（原作第二章第六节）：49岁的比嘉隆三（小林熏）在天文馆任职，每天下班回家时，妻子春代（南果步）正好浓妆出门上班。隆三每晚总是独自吃饭，因为读中学的儿子根本不理睬他。一晚春代彻夜不归，令夫妻关系更加恶化。他忍无可忍下要求妻子辞去酒吧的工作，但春代立刻开车去了夜店。

《破裂的趾甲》（原作第一章第四节）：继承父亲燃气祖业的晴夫（加濑亮）亦开始推销净水器，因发展不顺利而心情烦躁。他的第二任妻子胜子（东野智美）发现晴夫有情妇心存嫉妒，遂虐待继子明（小山耀）泄愤。晴夫日间搬运燃气罐时弄伤脚趾，晚上回家察觉明面有伤痕后殴打胜子。

《裸足》（原作第一章第八节）：长年驾驶路面电车的达一郎（西堀滋树）看见儿子博（三浦诚己）在车前走过。在东京工作的博因出差回乡，流连于酒吧也不和父亲见面。父子于新年扫墓时巧遇，二人在回程巴士中才做久违的短暂交谈。

编剧宇治田隆史的电影剧本大体忠于原著，改动较多的《裸足》，添加了取自另一故事《周末》的父亲角色（电车司机达一郎），把博在酒吧的见闻改写成"父子不和"的故事，丰富了影片关注家庭伦理和社会现实的内容。《依然年轻的废墟》描写早失双亲的兄妹的经济困境，《抱着猫咪的阿婆》的拆迁钉子户与爱猫为伴。《黑森林》的一家三口，因父亲的平庸、母亲的虚荣与儿子的叛逆，变成悲情家族。《破裂的趾甲》剖析不和家庭内的各种暴力。影片对以函馆市为原型的海炭市的底层市民的描写，细腻而深刻，演员的表现亦接近完美。全片的风格冷峻沉郁，影像朴实无华，情景交融的效果十分感人。片末寒冬过后，时婆婆仍然守护着家园，顽固面对周围的开发工程。离家多时的母猫带着身孕，于春日返家重投她的怀抱。这个结尾，剧力举重若轻。

《海炭市叙景》的导演熊切和嘉，1974年生于北海道带广市，在大阪艺术大学修读电影，1998年以刻画赤军成员自相残杀的《鬼畜大宴会》一鸣惊人。其后的作品有《空之穴》（2001）、《天线》（2004）、《青春击球棒》（2006）、《复仇之法》（2007）、《信子36岁》（2008）、《夏之终结》（2013）与《我的男人》（2014）等。他对佐藤泰志笔下经济不景气的海炭市的风貌和人物，有深刻的了解与共鸣。他的拍摄得到函馆市民1200万日元的募集资助，和踊跃参加演出的热情支持。结果他

不负所托，《海炭市叙景》在国内与海外都得到好评，名列《电影旬报》十大佳片的第九位，并荣获每日映画竞赛的摄影奖（近藤龙人）与音乐奖（Jim O'Rourke）。影片又赢取了 2010 年马尼拉国际电影节的最佳影片大奖及最佳演员奖（全体演员），以及 2011 年法国多维尔亚洲电影节的评审团特别奖。

20 大森立嗣的《多田便利屋》

《多田便利屋》
日文片名：まほろ駅前多田便利軒
英文片名：*Tada's Do-It-All House*
上映日期：2011年4月23日　　片种：彩色片
片长：123分　　评分：★★★★
类型：剧情／喜剧
原作：三浦紫苑
编剧：大森立嗣
导演：大森立嗣
主演：瑛太、松田龙平、片冈礼子、铃木杏
摄影：大冢亮
美术：原田满生
音乐：岸田繁
奖项：《电影旬报》2011年日本十大佳片第四位

2011年《电影旬报》十大佳片的第四位是大森立嗣（1970—　）导演的《多田便利屋》，一部描写社区小人物的低调喜剧，由第四次合作拍片的瑛太和松田龙平同当主角。影片的原著是三浦紫苑（1976—　）

荣获直木奖和畅销 50 万册的小说《多田便利屋》（2006），北京人民文学出版社于 2008 年刊行了由田肖霞翻译的中文译本。

电影讲述沉默寡言的便利店主多田启介（瑛太）一天替老顾客冈（詹赤儿）做完工作后，晚上重逢高中同学行天春彦（松田龙平），并答应收容行天住宿一晚。其后行天赖着不走，晚上睡在店内的沙发，日间就兼职当多田的员工。一月，行天帮助多田追查遗弃吉娃娃狗小花的原主人，但搬了家的女童请求多田替小花找个能养它的温柔的人。三月，多田与行天把小花送给妓女露露（片冈礼子）和她的室友海茜（铃木杏）二人收养，行天也迫胁露露的毒犯男友信仔（松尾铃木）和她分手。六月，多田与贩毒头子星（高良健吾）周旋，救助了被利用运送毒品的小四学生由良（横山幸汰）。八月，多田替冈监视公交车的运营时中暑晕倒，巧遇行天的前妻三峰凪子（本上真奈美）与女儿，得知行天的结婚秘密。三峰请多田转告行天不要再寄钱给她。行天被跟踪海茜的小流氓山下（柄本佑）刺伤，幸而被星告知信息的多田及时赶到，将他送院救治。十月，行天伤愈出院后，追查山下失踪案件的警探早坂（岸部一德）向多田查询。心情抑郁的多田向行天透露他婴儿突然死亡与婚姻失败的经过。他要求行天离开他家，但在行天走后却若有所失。十二月，早坂告诉多田已找到缺了尾指的山下。多田又替冈工作，冈叫他展现笑容。那晚他再次见到坐在长凳上似在候车的行天，他告诉行天，多田便利屋正在招聘临时员工……

本片借两位社会边缘人物少年时的恩怨与成年后的挫败及容忍，以及市镇一些小人物的面貌与行动，精妙地描写了友情、亲情与日常琐事对人生的观照，平淡中现情趣，无言处见真情。电影虽然删去原著的一些人物和情节，但以东京町田市为原型的虚构背景真幌市，其地方色彩与人物的互动颇有吸引力，也展示了不少有趣的社会问题与伦理问题。片首携小狗来要求寄养的女顾客（中村优子）其实应该委托宠物店，但什么杂务和差事都考虑承接的多田肯定收费不贵。此故事牵涉猫狗的弃

养。小孩喜欢饲养小动物,但父母不再支持或环境不容许,宠物遂惨被抛弃。后来行天抱着小花在街上征求新主人,找上门的妓女露露却自称是哥伦比亚人,显示卖笑女郎也要时髦地外国化。多田去她家修理滑门,被她的男友信殴打,但露露答应和被行天制服的信分手后,行天却乐意把小花送给她收养,因为对多田来说,"吉娃娃只是责任……对露露,那是她的希望"(《多田便利屋》中译本,第 66 页)。

由良晚上在补习班下课后,很抗拒被不停抽烟的多田及行天用车送他返家。由于父母工作忙碌,他自小缺乏家庭温暖,生活并不快乐。由良被星收买在巴士上运送毒品(早坂曾登上他乘搭的巴士搜查),幸得多田加以援救,把剩余的毒品经由便当店主人(大森南朋)之手交还予星。不过被星派来取货的竟然是两个小学女生。无知小童被毒贩利用去运毒,究竟家庭和学校有没有责任?接送由良返家的差事完结时,多田对由良的临别赠言语重深长:"你父母不会以你所希望的形式来爱你……你还有机会去爱别人。你能把自己没能得到的东西,完全用你所希望的形式重新给某个人,你还有这样的机会。"(第 105 页)这段情节中的父亲不在家与小学生也上补习班,皆为日本社会的真实写照。

身穿黑大衣、脚穿拖鞋的行天童年时亦不快乐,所以很少说话。他高中时被多田碰撞以致尾指遭机器切断时,曾大声喊"好痛"。行天和多田一样心地善良,更乐于助人。电影中他帮海茜摆脱山下的跟踪送她上电车离去一段,和三峰向多田讲述行天事迹一节,被导演用平行剪接交代,剧力相当紧凑。三峰表示行天对父母疏离,也想杀死父母。她和行天结婚后以人工授精成为母亲(她有同居的女性爱人)。离婚后她和行天失去联络,但一直收到行天用信寄给她的钱,从数百元到数千元不等。由于三峰是高薪的医生,推想那些钱是行天送给从未见面的女儿的一点心意。这涉及父母与子女的血缘关系。多田的妻子因曾偷情,不清楚自己是否怀了丈夫的骨肉。儿子出生后,已原谅妻子的多田不肯进行 DNA 鉴定,婚姻终于因婴儿的突然死亡而破裂。影片里早坂向多田强

调，追查不肖子山下生死的是和他没有血缘关系的继母。《多田便利屋》原著中有几个人物的故事被电影删去，其一是两个同日出生的男婴因医院的失误，被对方的父母抱错回家抚养成人。长大后快将结婚的北村周一，很想了解生母木村妙子一家人的生活概况。另一故事则说明有血缘未必有亲情：芦原园子因被父亲虐待与性侵犯终于行凶杀死父母！不见于电影的小说情节，还有96岁的曾根田老太太、17岁的高中美少女新村清海与想和现任男友分手的筱原利世等人的故事。

三浦紫苑的小说以恬淡的笔触叙述心灵饱受创伤的两个男人（好人与怪人）如何走在一起，大森立嗣（麿赤儿的儿子、大森南朋的哥哥）的电影让瑛太（1982— ）与松田龙平（1983— ）演活了多田和行天两个角色。电影所刻画的寂寞、温柔与仗义十分感人，可惜影片的票房成绩却相当惨淡。小说的结尾提到"幸福是会重生的"，人物病态但主题正面的《多田便利屋》无疑是一碗治愈心灵的美味清汤。

大森立嗣曾以首部剧情长片《神的私语》入选《电影旬报》2005年日本十大佳片的第十位，复以近作《再见溪谷》入选《电影旬报》2013年日本十大佳片的第八位。他导演的影片还有《健太与纯与加世的国度》（2010）、《少爷》（2013）与《真幌站前狂骚曲》（2014）等。他也参加演出了《波》（2001，奥原浩志）、《维荣的妻子》（2009，根岸吉太郎）、《海炭市叙景》（2010，熊切和嘉）与《家族的国度》（2012，梁英姬）。

21 山下敦弘的《苦役列车》

《苦役列车》

日文片名：苦役列車　　　　英文片名：*The Drugery Train*

上映日期：2012 年 7 月 14 日　　片种：彩色片

片长：114 分　　　　　　　　评分：★★★★☆

类型：剧情 / 青春

原作：西村贤太

编剧：今冈信治

导演：山下敦弘

主演：森山未来、高良健吾、前田敦子、槙田 Sports

摄影：池内义浩

美术：安宅纪史

音乐：SHINCO

奖项：《电影旬报》2012 年日本十大佳片的第五位

《苦役列车》：缺钱乏爱无友的青春

　　北町贯多（森山未来）是个十九岁的卸货工人，小学五年级时因父亲的性犯罪而陷入困境，读完中学后即独立谋生，因学历低和生性懒惰，三年来一直做着日薪5500日元的码头零工。他意志薄弱，沉溺于风俗店和酒精之中，但爱读书。他把钱花光后只好拖欠房租，故常被房东下令迁出。贯多既无银行存款，也没有朋友或恋人，更有时干脆不工作，过着毫无目标的人生。一天，来自九州岛的新工友日下部正二（高良健吾）向他搭讪，中午吃便当时二人亦有倾谈。正二是较贯多年轻的高中毕业生，温文有礼常露笑容，现于东京就读专门学校，放工后常与贯多一同吃晚饭。从此贯多乐意每天皆开工，并带不大愿意的正二往偷窥店寻欢。而正二又代贯多向他心仪的女大学生、在旧书店兼职的樱井康子（前田敦子）提出交友的请求，并得到她的应允。贯多的人生遂好像有了光明……

　　《苦役列车》改编自西村贤太（1967—　）荣获第144届（2010）芥川奖的同名中篇小说。该篇与西村以四十多岁的作家贯多为主人公的另一个短篇《落魄到眼泪滴落在衣袖上》，同被收入张嘉芬中译的《苦役列车》（台北：新雨，2012）。该书的序言有云："《苦役列车》虽是以作者经历为蓝本，尽吐自身污秽、卑微、淫猥的私小说，但它却透过高度凝练的文字及清醒坦诚的自我嘲弄与奚落，深刻描绘了存活于社会底层的年轻人的凄楚面容……西村贤太采取了一种恶汉式的，虽摇头苦笑亦不乏悚然直探自我丑陋、粗鄙、可笑的大剌剌姿态。再加上对底层生活脉络具体且深刻的刻画，令读者更深入感受蚀骨的无边孤寂，明了生存挣扎的困厄，使《苦役列车》打破'私'的藩篱，开发了旧有文学格式里不同的感性经验，为原已渐趋式微的私小说书写走出了新的境域。"（第6—7页）

电影《苦役列车》的镜头自始至终追踪着贯多，用写实的影像深刻透彻地传达了原著小说的精神，入木三分地刻画出一个性格卑劣、自甘堕落、不懂与人沟通、只视女性为泄欲对象的阴郁青年。他十九岁时遇到生平第一位同龄男性朋友和另一位让他心动的"女神"，却因自尊心强、自暴自弃、不会谈情说爱及只想与女人上床，遂破坏了他与这两人的珍贵友谊。小说有不少贯多的心理描写，电影则偶用旁白与文字交代人物性格和故事情节。贯多出现于全片的每个场景，而森山未来的演出无懈可击，其嗜烟好酒、邋遢猥琐及慵懒贫贱的形象很有说服力，令影片不觉沉闷。小说的最后一段是："这时，他已经不理任何人，也没有任何人要理他，只是个在工作服的屁股口袋塞着刚认识的私小说作家藤泽清造的作品复印本、对将来没有明确目标、一成不变的搬运工人。"（第145页）电影的结尾却有点超现实：只穿着白色内裤的贯多在沙滩奔向大海，却掉进一个大洞里，随后竟然跌落入自己的简陋住处。他起身走进凌乱不堪的房间，不理房东的催租，背向观众坐下提笔书写，暗示一个作家的诞生。

导演山下敦弘拍摄《苦役列车》用了超16毫米胶片，故取得上佳的影像质感。影片设定在1986年，所以山下要求外景场面传达出1980年代的气氛和格调。由于东京的旧书店近三十年来变化不大，高圆寺拱廊商店街的都丸书店，自然成为电影里贯多常去窥探康子的志贺书房。贯多、正二和康子打保龄球一场戏，拍于赤羽的一间旧保龄球场。三人戏水一幕摄于三蒲海岸，当时寒冬十二月的清晨气温低至5摄氏度。贯多、正二及其女友鹈泽美奈子（中村朝佳）一同饮酒吃饭的地方，是御徒町的大众居酒屋"驹忠"。贯多拿退职金给工友高桥（槙田Sports）那场戏，租用了四谷的小吃店DADA。电影的高潮是镜头长逾三分钟的一场雨中夜景：贯多在滂沱大雨中向刚从澡堂返家的康子求欢，要求上她家喝茶。他不理康子的婉拒，推她落湿地后施以轻吻。一直呼叫和反抗的康子表示即使跟他做爱也不爱他，只愿意做个普通朋友，但贯多

说他不需要朋友。康子遂用头痛击贯多的鼻梁,结束了两人的友谊。这场戏拍于向丘游园的公寓住宅,用移动镜头细腻叙述剧情,达至情景交融。而画面的色彩亦很悦目,贯多穿着蓝色牛仔裤、黑色衫及棕色外套,康子是浅蓝色上衣配米色长裙,手持的橙红色雨伞特别抢眼。

《苦役列车》成绩出众,名列《电影旬报》2012年十大日本佳片的第五位。演了九年电影及十二年电视剧的森山未来(1984—)表现出色,荣获2012年《电影旬报》的最佳男主角奖。出道七年、有电影约三十部的高良健吾(1987—)演出也恰到好处。曾演出数部电影与十多出电视剧的前田敦子(1991—)是"AKB48"的前王牌成员,只有五年影龄,因演技大进拿下日本专业大奖最佳女主角奖。而原为搞笑艺人和音乐家的槙田 Sports(1970—)亦取得蓝丝带奖新人奖。

小说与电影的异同

电影《苦役列车》大体上忠于原著,但添加了几个人物和若干情节,前者包括樱井康子、她的雇主旧书店主人志贺(田口智朗)、她的房东的卧病爷爷(橘家二三藏)等角色。后者例如在旧书店发生的事,贯多和康子的交往,他与康子和正二在保龄球场的玩乐,以及他们三人在海滩禁区的下水嬉戏等。其他的改动还有:(一)电影没有提及贯多的童年生活和他长大后多次向母亲克子要钱;(二)小说没有最后贯多向正二的衷心道谢,感激他曾伸出友谊之手;(三)小说有贯多前女友熊井寿美代(伊藤麻实子)这个人物,但贯多在偷窥店内重逢寿美代,晚上又想和她重拾旧欢,却被她的现任男朋友寺田(柳光石)殴打、提出玩 3P 及被逼玩野兽游戏等情节,纯是电影的新内容;(四)比贯多年长的工友高桥在小说中有挖淡菜和因工伤离职的情节,但高桥喜欢唱

歌,强调人(尤其是年轻人像贯多及正二)要有梦想,三年后他的演唱比赛被电视直播,贯多因争看该节目被邻座的两人痛打一顿等情节,全是电影剧本的改写;(五)见于小说但在电影中没有发生的事件,则有贯多约正二及其女友美奈子去看棒球比赛,贯多幻想自己痛殴及捆绑正二后,在他面前性侵美奈子,以及若干年后贯多收到正二与美奈子已结婚的贺年卡等;(六)由于贯多后来成为荣获文学奖的小说家,所以电影添加了有启发他创作的作家和作品:康子借给他看的《横沟正史探侦小说名作全集》第四卷,和他借自图书馆、土屋隆夫的《泥的文学碑》。而孤高寡作的本格推理小说大师土屋隆夫(1917—2011)与小说《苦役列车》末段提及的贫困文人藤泽清造(1889—1932),正是西村贤太所敬重的两位作家。

顺带一提,小说里的贯多是现实生活中西村贤太青年时代的写照。2010年,43岁的西村在荣获芥川奖时曾说:"正准备去风俗店啦,获奖电话就打来了,还好没去。"

后起之秀山下敦弘

山下敦弘1976年8月29日生于爱知县,高中时已开始拍摄短片,1995年就读大阪艺术大学的映像科后,曾参与制作前辈熊切和嘉(1974—　)的毕业影片《鬼畜大宴会》(1997)。1999年他拍摄自己的16毫米毕业作品《赖皮生活》,等了两年影片才在日本公映。他接着完成了《疯子方舟》(2003)和《赖皮之宿》(2004)。《赖皮生活》描写离婚的AV男优与失业青年结伴游荡,在小镇内无所事事。《疯子方舟》讲一对情侣自东京返乡推销健康饮品一败涂地。《赖皮之宿》叙述一个电影导演和一个编剧因相约同游的演员失约,两人展开漫无目的之旅

程。这三部作品合称"赖皮三部曲",皆由山本浩司扮演一个无用的男人。山下其后从大阪前往东京谋生,拍摄了以下五部入选《电影旬报》年度十大佳片的电影:刻画高中女子乐队的青春喜剧《琳达琳达琳达》(2005,十大第六),叙述乡镇奇人异事的《松根乱射事件》(2007,十大第七),描写乡间中学生青涩初恋的《天然子结构》(2007,十大第二),纪录六十年代末大学校园动乱的《昔日的我》(2011,十大第九),和精绘一个搬运零工的《苦役列车》。他的创作还包括其他剧情长片、什锦短片、原创录像片(OV)和电视连续剧如《深夜食堂》(2009—2011)等。他除导演了苍井优、真木阳子和上野树里等主演的电视片外,也参加演出十多部各类影视作品。他2013年导演的由前田敦子主演的《不求上进的玉子》,入选《电影旬报》年度十大佳片第九位。山下因早期的低成本作品风格简约兼冷讽,故被称为日本的吉姆·贾木许(Jim Jarmusch)或日本的阿基·考里斯马基(Aki Kaurismaki)。他近年的创作题材多变,技法日趋成熟洗练,名副其实成为日本的重要导演。

22 青山真治的《自相残杀》

《自相残杀》

日文片名：共喰い　　　　英文片名：*Backwater*

上映日期：2013年9月7日　　片种：彩色片

片长：102分　　　　　　　评分：★★★★

类型：剧情／文艺

原作：田中慎弥

编剧：荒井晴彦

导演：青山真治

主演：菅田将晖、木下美咲、筱原友希子、光石研、田中裕子

摄影：今井孝博

美术：清水刚

音乐：山田勋生、青山真治

奖项：《电影旬报》2013年日本十大佳片第五位

昭和六十三年（1988）的夏天，住在山口县下关市的少年筱垣远马（菅田将晖）为庆祝他的17岁生辰，与青梅竹马的女友千种（山下美咲）在神社的仓库做爱。远马的父亲圆（光石研）和女人做爱时一定使用暴力，远马的母亲（田中裕子）在战争中失去左腕，于远马出生后

再度怀孕时不堪继续受虐，遂和年轻她十岁的圆离婚，打掉胎儿后，在河的对岸经营鱼店自力谋生，让远马跟随父亲生活。一年前，在酒馆上班的琴子（筱原友希子）搬来与圆同居后，远马在夜间常看见父亲和琴子做爱时，不停地掌掴她面颊，拉扯她的头发，和用双手坚扼她的脖子。其后远马和千种做爱时，也有想对她施暴的强烈冲动。他很担心自己也遗传了父亲爱虐待女人的基因……

2014年3月末及4月初，第38届香港国际电影节曾放映两场《自相残杀》，片名改译作《共食家族》。电影节的节目及订票手册，对该片的简单介绍如下："这边光石研大阴茎，那边田中裕子独臂，都是一种牺牲色相，确立大和族二元失衡的父母形象。施暴与被虐、肆意兽性与坚忍人格，令刚17岁的儿子远马在踌躇撕裂，他不认同父亲行为，与女友相约神舍做爱，却有样学样施出夺命紧箍手。影迷是否想起寺山修司的《死者田园祭》或大岛渚的《感官世界》？电影文学两栖的青山真治（《悲伤假期》，32届）改编好眼界，让田中慎弥的芥川赏得奖小说，与七八十年代日活粉红色情相遇，海水倒灌、河鳗共食都是意象，粗鄙奇章，也文质彬彬。"（第35页）

性与暴力和家变

《自相残杀》用了远马的旁白及回忆讲述他家中的悲惨故事，主要的情节有关母与子的亲情，以及父子两人和三个女人的性关系。影片的高潮是独臂的仁子刺死了酒后施暴的圆，主要角色是以下五位：不幸被母亲舍弃的17岁少年远马，年龄和他相近的少女千种，他逾60岁的母亲仁子，他年过50岁的父亲圆，圆的35岁情妇琴子（她脸颊和眼睛周围常有被打过的痕迹）。和父子两人有性关系的三个女人是千种、琴子

和市内的一名娼妇。千种被圆强奸，琴子找远马慰藉，而父子二人皆借娼妇来泄欲。

《自相残杀》不是没有描写爱，但那不是日本片常见的男女恋爱，而是仁子对远马的母爱，琴子为保护未出生的婴儿的母爱，和琴子远马二人的因怜生爱。影片所强调的是男女的性关系。远马似乎一向只把千种当作泄欲的对象，直到片末千种再和他做爱时，先绑起他的双手，并改为女上男下，千种才第一次享受到性爱。以前远马在家冲凉时常常手淫，又想着千种和琴子直至射精。有一回他用独白说明心境："我现在更想和千种大干一场。我每天都将自己的精液顺着下水道排到河里。"由于千种拒绝和他做爱，远马遂在日间走进妓女的居所，并于性交时向她施暴，完事后更叫她向圆要钱。其后圆知悉儿子一边揍她一边干时，除了告诫远马"只要你动过一次手，可就想停也停不下来"外，还带着醉意荒唐地说："要是咱们爷俩就这么一块儿干下去，搞不好那个妖精一样的家伙，会给咱生个咱爷俩的孩子啊。"接着远马向父亲告密，透露琴子已离家出走。圆听后发狂地在大雨中追寻琴子，并强奸了在神社等候远马的千种。远马在一群孩子报信后赶到现场，愤怒中很想杀死恶父，结果由"第一次挨打时已想杀丈夫"的仁子代儿子复仇，用假手刺死圆。仁子在监牢时，远马探访已有身孕的琴子，但她说腹中的胎儿不是圆的孩子。晚上两人赤裸地做爱。

《自相残杀》的原作者是 1972 年生于下关市的田中慎弥，一个高中毕业后没考上大学、从未工作、拒绝用计算机及手机、只留在家中写小说的怪人。他四岁丧父，一直由母亲抚养及支持他专心写作，迄今刊行的小说有荣获新潮新人奖的《冷水羊》(2005)，芥川奖候补作品《图书准备室》(2006)，荣获三岛由纪夫奖的芥川奖候补作品《断了的领链》(2007)，荣获川端康成文学奖的《蛹》(2008)，芥川奖候补作品《没有神的日本锦标赛》(2008)，野间文艺新人奖候补作品《犬与鸦》(2009)，野间文艺新人奖候补作品《实验》(2010)，芥川奖候补作品《第三纪地

层的鱼》（2010），织田作之助奖候补作品《夜蜘蛛》（2012），和织田作之助奖候补作品《燃烧的家》（2013）等。他以《自相残杀》（2011）第五次入围芥川奖后，结果在 39 岁时与同龄的东京大学博士生、《道化师之蝶》的作者圆成塔一同荣获第 146 届的芥川奖。得奖后他有点大言不惭，对没有称许他的评审委员石原慎太郎有所讽刺，但透露自己熟读《源氏物语》。也创作小说的电影导演青山真治（1964— ）生于福冈县北九州市，和下关市只隔了一个关门海峡，对《自相残杀》的情景、人物和他们所用的方言皆不陌生，无疑是把小说改拍成电影的理想人选。青山认为田中的文体很独特，既不简单易懂，亦非晦涩难读，感觉上像是偏向川端康成一些的谷崎润一郎。芥川奖的评审委员黑井千次表示，《自相残杀》散发出传统作品所特有的古典韵味，揭开了"海峡文学"新的一页。田中慎弥在《自相残杀》里大量使用了下关方言，也多用短句，文章风格和他以前的作品完全不同。

　　《自相残杀》的编剧荒井晴彦（1947— ）添加了片末远马和琴子的一段插曲，表现出琴子对远马的体贴。他对故事发生在 1988 年亦有所强调，认为这个小家里的父亲被杀死了，而那个大家的父亲（昭和天皇）也去世了，这就像是对战后生活的一种清算。狱中的仁子也希望天皇的辞世让她得到恩赦减刑，因为"就是那个人发动的战争才把我搞成现在这个样子的，至少他也得为我做点好事儿吧"。田中慎弥对青山真治的电影非常满意，因为影片很忠于他的中篇小说，也充分传达了原著的残酷感。青山真治虽然没有得奖，荒井晴彦却荣获《电影旬报》和每日映画竞赛的最佳编剧奖。《自相残杀》的电影剧本已被徐怡秋翻译成中文，刊于《世界电影》2014 年第 2 期，第 57—81 页。

　　《自相残杀》名列《电影旬报》2013 年日本十大佳片的第五位，但 62 位选考委员只有 20 人给它分数，《电影旬报》的读者也没有选之为十大佳片。作为少年成长电影，《自相残杀》的内容显然不够丰富。不大欣赏它的人或许同意芥川奖评审委员对原作的批评：不能理解田中慎

弥作品中关于性的描写有何意义。若论本片的优点，可举以下三项：一是编导对下关的风土和景物的描写，细腻深刻和影像丰富；二是对性爱、暴力和家变的冷峻刻画令人动容和不安；三是影片通过演员把小说中的人物面貌都呈现出来，其真实感长留在观众的脑海里。五位演员以田中裕子表现最出色，她亦凭本片和《最初的路》（2013）荣获《电影旬报》的最佳女配角奖。

菅田将晖（1993—　）2009年参演了电视剧《假面骑士》系列后，2011年开始演出电影和舞台剧，近年的影片有《麒麟之翼·新参者》（2012）、《国王与我》（2012）与《男子高校生的日常》（2013）。木下美咲（1990—　）2008年开始演出电视剧，2013年才初演电影及舞台剧。筱原友希子（1981—　）2006年初演电影，近四年活跃于电视界、电影圈和舞台。

光石研（1961—　）自从在青山真治的首部电影《无援》（1996）中扮演杀人犯后，一直参演了多部青山的电影。他是1978年出道的性格演员，迄今拍片超过150部，近年的电影有石井裕也的《土绅士垄上行》（2011）、园子温的《庸才》（2012）、北野武的《极恶非道2》（2012）与原惠一的《最初的路》等。

田中裕子（1955—　）于1978年进入文学座研究所，1979年首演电视剧后，1981年初演电影，在今村昌平的《乱世浮生》（1981）里扮演两次被贩卖作妓女的贫农女子。她迄今的电影约有20多部，以主演电视剧《阿信》（1983）而扬名海外，亦先后荣获十多项演技奖。她在近作《最初的路》和《家路》（2014）中，皆扮演要被儿子背负着的衰老母亲角色。

（二）
昭和电影

1 沟口健二 30 年代的写实杰作：
《浪华悲歌》与《祇园姐妹》

《浪华悲歌》

日文片名：浪華悲歌　　　英文片名：*Osaka Elegy*

上映日期：1936 年 5 月 28 日　　片种：黑白片

片长：71 分　　　　　　　　　　评分：★★★★★

类型：剧情

编剧：依田义贤

导演：沟口健二

主演：山田五十铃、志贺乃家辨庆、梅村蓉子、原健作

摄影：三木稔

美术：久光五郎、木川义人、岸中勇次郎

音乐：音乐部

奖项：《电影旬报》1936 年日本十大佳片第三位

《祇园姐妹》

日文片名：祇園の姉妹　　英文片名：*Sisters of Gion*

上映时期：1936 年 10 月 15 日　　片种：黑白片

片长：69 分　　　　　　评分：★★★★★
类型：剧情
编剧：依田义贤
导演：沟口健二
主演：山田五十铃、梅村蓉子、志贺乃家辨庆、进藤英太郎
摄影：三木稔
美术：今井宪一、堀口庄太郎、岸中勇次郎
奖项：《电影旬报》1936年日本十大佳片第一位

《浪华悲歌》：为父兄牺牲的摩登女郎

在大阪一制药公司任职电话接线生的村井绫子（山田五十铃）对男同事西村（原健作）抱有爱意，但为了救助亏空公款的父亲（竹川诚一），无奈当了老板麻居（志贺乃家辨庆）的小妾。不久，因为家庭医生横尾（田村邦男）出诊时误往麻居家，暴露了麻居卧病于绫子公寓的事实，入赘妻子纯子（梅村蓉子）家的麻居被迫放弃情妇。重获自由的绫子本想与西村重拾旧情，但在街上碰到妹妹幸子（大仓千代子），得知读大学的哥哥弘（浅香新八郎）要清缴所欠的二百元学费才能毕业及工作，遂向垂涎她美色的股票商藤野（进藤英太郎）行骗。西村已向绫子求婚，一天应邀到访绫子家时遇见上门找绫子讨回公道的藤野。绫子利用西村的在场把藤野赶走，不料藤野随即报警把二人逮捕。胆小怕事的西村在警署被盘问时与绫子划清界限，令绫子大失所望。绫子后被释放随父返家，但完全不知内情的弘与幸子皆责骂绫子，怯懦的父亲也没有替她辩护。被亲人赶出家门的绫子晚上在道顿堀的桥上遇见横尾，被问是否生病。绫子答称自己患了女流氓症后，毅然走下大桥。

《浪华悲歌》荣获《电影旬报》1936年十大佳片的第三位，在日本和海外都得到好评。浪华是大阪的旧名，《浪华悲歌》2004年在香港上映时，香港的康乐及文化事务署出版了厚48页的电影节目场刊《沟口健二：玄幽の美，女性の光》。石琪在该刊的《沟口健二的飘游意象》一文中指出，《浪华悲歌》"妙在并非哭哭啼啼的悲剧，而拍出漂亮女主角'浪花'式活泼爽快的个性。她牺牲色相，为父亲还债，为哥哥筹学费，又对男友一往情深，但每个男人都不中用，还认为她可耻。她就宁愿'自甘堕落'，自来自往地'笑傲江湖'"（第34页）。罗维明在《沟口健二女人情》一文里对片中女人的宿命亦深有感慨："绫子不必做人二奶后，开心还来不及，急急脚跑去会情郎，却在车站碰到妹妹，得知哥哥欠了学费保证金，人生交叉点，不该碰上的给碰到，绫子于是无法避开命运的播弄，要继续犯罪。"（第13页）罗称赞沟口的导演手法，先分析其高妙的单镜长镜运用："踢窦一场：沟口便摆了个看大戏般的镜位，舞台剧式看着一群人围在床边做戏——因为实在像闹剧。和男友摊牌一场：两人在正方远柱靠墙而立，男友背镜，只见绫子面对他不断叩问，而沟口没接任何特写——远远的冷眼旁观，因为无奈。"（第13页）后又说明大有意思的场景选择："绫子第一次向男友求助，两个人站的地方一片颓圮——真是穷给你看。结局在桥上——此岸彼岸，绫子的结局会渡向何方？才叫人思量。"（第13页）

《浪华悲歌》片长71分钟，有184个镜头，平均每镜头约长23秒。影片的首尾两场戏皆为夜景，第一个固定镜头是霓虹灯闪耀的大阪繁华区由晚上到清晨的远景，片末有绫子在惠比寿桥上俯首凝视污秽水面的夜景。其他场面亦多用昏暗光影的摄影。全片以长镜头为主，只有最后表现绫子的表情时才出现一个面部特写。远景有时亦隔着玻璃窗或其他前景物拍摄，除令片中人物有被困的感觉外，亦与观众有一定的距离感。沟口健二只用了20天拍摄《浪华悲歌》，影片送检后他被内务省传召至东京问话，令他十分惶恐。幸而影片最后顺利获得通过，丝毫不

1　沟口健二30年代的写实杰作:《浪华悲歌》与《祗园姐妹》

必删剪。与稍后被迫删剪的《祗园姐妹》比较，编剧依田义贤（1909—1991）认为，《祗园姐妹》在结构上比较出色，但论表达的坦率和剖析社会的深刻，《浪华悲歌》无疑更加优胜。

《浪华悲歌》取材自冈田三郎（1890—1954）在《新潮》杂志上刊载的小说《三枝子》。岩崎昶（1903—1981）在他的《日本电影史》（钟理译，北京：中国电影出版社，1963）里认为，沟口健二读了小说后，"立刻被主人公三枝子的性格吸引住了。沟口认为主人公是男女平权论者，同时也是虐待狂，这就是他解释这个作品的根据，而三枝子在这方面也的确强烈地打动了他。他想按照他的方式使三枝子变成一个有血有肉的活生生的人物。生在东京、长期生活在关西制片厂的沟口，他感到他被关西一带老百姓身上的浓厚的感情和现实主义的态度所吸引，而这些在东京是看不到的……他和一个名叫依田义贤的年轻电影剧作家一起，呕尽心血写出了描写生活在大阪运河岸旁的陋巷中的一个女性沦落为娼的故事。这是他和依田的第一次合作，以后沟口拍摄的影片的剧本都是出自依田一人之手。依田以不知疲倦的顽强的工作态度，来满足沟口对剧本一次又一次提出的要求，一共修改了十几次，费去稿子达两千张之多，而终于写成了这部杰作"（第109页）。根据依田的日后回忆，"那时关西方言只适用于漫画、相声等说笑艺术上，首次将之用于严肃的文艺作品，是具有划时代的意义的。生于京都的我正巧写了剧本，取得预期的成绩，我即使自夸一点也无妨"。

《祗园姐妹》：痛恨男人的年轻艺妓

梅吉（梅村蓉子）与妹妹小玩偶（山田五十铃）同为京都祗园的贫苦艺妓。梅吉重视义理人情，所以乐意收留曾是她恩客、现已破产的富

商古泽（志贺乃家弁庆），但女子学校出身的小玩偶却大表反对。小玩偶向对她有意的和服店员木村（深见泰三）大送秋波，半哄半骗叫他送梅吉价值53元的和服绸缎。她又安排古董商聚乐堂（大仓文男）作梅吉的新恩客。她拿了聚乐堂100元后，用50元打发古泽离开梅吉。木村偷窃事败后被店主工藤（进藤英太郎）斥责。工藤找小玩偶算账理论时，被其美色所惑，反成为她的恩客。木村后被工藤辞退，心怀愤恨，除打电话向工藤妻子告密外，也伙同的士司机骗了小玩偶上车后，途中推她下车令她重伤。梅吉从木村口中知悉古泽已投靠他的旧掌柜定吉（林家染之助），反搬进定吉家与古泽同居，但古泽趁梅吉到医院探望小玩偶时竟然留下短信不辞而别，返回乡间接受妻子替他谋取的新工作。小玩偶在病床上向姐姐控诉社会的冷酷和艺妓的不幸。

《祇园姐妹》荣获《电影旬报》1936年十大佳片的第一位，和《浪华悲歌》同被收入电影旬报社1982年出版的《日本映画200》。1985年《祇园姐妹》在香港上映时，厉河在舒琪编的《日本巨匠杰作精选》（香港：香港电影文化中心，1985）中对该片有所论述。他指出"沟口在片中以现实主义的手法，大胆地揭露了艺妓行业的结构和其中人与人之间的实际关系，并且创造出一个坚持认为自己不仅是男性玩物的艺妓新形象，从这点来看，本片已是一部突破性的作品"（第7页）。他认为小玩偶"并非以卑鄙的手段去欺骗男人，她是以一种'当男人的玩偶，受得了吗？'的人性自觉去把男人们玩弄于股掌之间。所以她的行为一点也不含卑鄙之态，甚至连不良少女的放荡腐气也没有，她所做的只是职业性的媚态而已。她的行动甚至可以说是英姿飒爽的，因为只有充满自信地行动的人才会有耀人的魅力"（第7页）。厉河对小玩偶于片末的控诉，也有详细的叙述："躺在病床上的小玩偶见到姐姐好心没有得到好报，反而被人弃如破履，所以忍不住悲鸣起来：'姐姐，你把社会体面撑得好好的又怎么样？社会给了你什么？生活又变得好了吗？这行业的买卖做得灵光也要给人家说是腐朽堕落，我们究竟应该怎样做才好？为

什么一定要有艺妓这种女人？这种东西，不要这种不好的东西不是更好吗！'"（第 7 页）

《祇园姐妹》是沟口健二的原创故事，但编剧依田义贤在撰写剧本前，曾听沟口的建议看了苏俄作家库普林（Aleksandr Kuprin，1870—1938）描写妓女的长篇小说《火坑》。由于依田从未涉足风月场所，故执笔前要多次到京都的艺妓馆考察。《祇园姐妹》片长 69 分钟，有 124 个镜头，平均每个镜头长逾 33 秒。影片以一个从左至右的移动镜头开始，呈现古泽破产后住所的家具、艺术品与杂物被贱卖的情况。此镜头长达一分钟零四秒，下接古泽和定吉主仆二人谈话的溶镜。片中有小玩偶诱惑四个男人的场面，各由几个镜头组成。她首先哄骗木村送她和服绸缎，此段长逾三分钟。其后她在聚乐堂酒醒后请求他照顾姐姐梅吉，此节长约四分钟。接着小玩偶在家中与古泽畅饮后说服他离开梅吉，并送他出门。长约三分钟的这场戏，有一个两分钟零十秒的长镜头。最后是她色诱工藤的场面，长约八分钟。这四个场面都用了深焦摄影，令房间的建筑结构、室内的陈设与画面中的人物，同样引人注目。而小玩偶对众受害者的乖巧表情、动作与对话，亦尽显她的工于心计。

2009 年 12 月，东京电影旬报社刊行了《迄今最佳的映画遗产 200：日本映画篇》一书，综合了 114 名电影人和文化人的意见，选出日本电影史上的十大电影与二百部佳作。结果沟口健二的《雨月物语》与《近松物语》皆名列第 23 位，而《西鹤一代女》亦名列第 36 位。虽然《浪华悲歌》与《祇园姐妹》均双双落榜，但大导演新藤兼人（1912—2012）与名导演降旗康男（1934— ）不约而同地把《祇园姐妹》选为十大电影之一。新藤兼人将之置于第三位，而不给十部电影定名次的降旗康男亦将之放在第四的位置。

天才电影剧作家依田义贤

《浪华悲歌》与《祇园姐妹》的深刻动人，除了靠山田五十铃（1917—2012）的天才自然演技外，依田义贤精练的关西方言剧本亦应记一功。沟口健二自己不动手写剧本，但对剧本的要求非常严格。新藤兼人早年所写的剧本，曾被沟口健二批评说，"这样的东西不能叫剧本，只是故事而已"，令他非常沮丧。沟口遇上依田后，也要依田不断修改剧本，幸而依田肯逆来顺受，很快就成为大器。沟口曾对依田的母亲说，依田是个天才电影剧作家。

依田义贤 1909 年 4 月 14 日生于京都，毕业于京都市立第二商业学校，1927 年到住友银行西阵分店工作，1929 年因左翼事件被迫退职。1930 年他进入日活京都制片厂的编剧部，师事名导演村田实（1894—1937），替村田写了《没有海的港口》（1931）与《白姐姐》（1931）等默片剧本。1934 年他因胸膜炎病引退，到 1936 年转往第一映画社当编剧，于病中仍被沟口健二赏识，大胆运用大阪方言与京都方言，成功撰作《浪华悲歌》与《祇园姐妹》两个有声电影剧本，自此与沟口合作无间，21 年间一共替沟口写了 24 个拍成电影的剧本，包括《爱怨峡》、《残菊物语》、《元禄忠臣藏·前后篇》、《夜晚的女人》（1948）、《西鹤一代女》、《雨月物语》、《山椒大夫》、《近松物语》与《赤线地带》（1956）等。他在沟口殁后的代表作有：《异母兄弟》（1957，家城巳代治）、《荷车之歌》（1959，山本萨夫）、《妖刀物语·花之吉原百人斩》（1960，内田吐梦）与《恶名》（1961，田中德三）等。晚年他替熊井启写了几个剧本，最后以《千利休·本觉坊遗文》（1989）荣获《电影旬报》的最佳剧本奖。依田于 50—80 年代曾荣获多项最佳电影剧本奖和政府颁发的多种功劳奖与绶章。他的著作有：《沟口健二的人和艺术》（1964）、《依田义贤电影剧本集》（1978）与《依田义贤电影剧本集2》（1984）

等。他从1971年起曾在大阪艺术大学当教授、学科长和名誉教授，后于1991年11月14日逝世。年轻时他曾出版过得到佳评的诗集，惜此事鲜为人知。

② 木下惠介的《肖像》《小姐干杯!》与《二十四只眼睛》

《肖像》

日文片名：肖像　　　　　　英文片名：*The Portrait*

上映日期：1948年7月27日　　片种：黑白片

片长：73分　　　　　　　　评分：★★★☆

类型：剧情／喜剧

编剧：黑泽明

导演：木下惠介

主演：井川邦子、三浦光子、菅井一郎、小泽荣太郎

摄影：楠田浩之

音乐：木下忠司

《小姐干杯!》

日文片名：お嬢さん乾杯!　　英文片名：*A Toast to the Young Miss*

上映日期：1949年3月9日　　片种：黑白片

片长：89分　　　　　　　　评分：★★★★☆

类型：喜剧／恋爱

编剧：新藤兼人

导演：木下惠介

主演：原节子、佐野周二、佐田启二、村濑幸子

摄影：楠田浩之

音乐：木下忠司

奖项：《电影旬报》1949年日本十大佳片第六位

《二十四只眼睛》

日文片名：二十四の瞳　　英文片名：*Twenty-Four Eyes*

上映日期：1954年9月15日　　片种：黑白片

片长：156分　　评分：★★★★★

类型：剧情／战争

原作：壶井荣

编剧：木下惠介

导演：木下惠介

主演：高峰秀子、天本英世、夏川静江、笠智众

摄影：楠田浩之

音乐：木下忠司

奖项：《电影旬报》1954年日本十大佳片第一位

1999年，《电影旬报》邀请140位电影人选出日本电影史上100部最佳影片，木下惠介（1912—1988）有六部电影上榜，依次为排名第八位的《二十四只眼睛》，第55位的《楢山节考》（1958）与《卿如野菊花》（1955），第67位的《日本的悲剧》（1953），以及第82位的《卡门还乡》（1951）与《笛吹川》（1960）。2009年，114位电影人和文化人替《电影旬报》选出200部日本电影佳作。木下惠介亦有以下四部影片入选：名列第六位的《二十四只眼睛》，第23位的《卿如野菊花》，第

36 位的《小姐干杯！》与第 59 位的《卡门还乡》。对于《小姐干杯！》这项迟来的美誉，木下已经仙游，女主角原节子（1920—2015）早已归隐不问世事，只有编剧新藤兼人（1912—2012）可以享受。

从战后 1946 年起到 2012 年止，所撰剧本入选《电影旬报》年度十大佳片次数最多的是新藤兼人，共 34 次入选，三次位列第一，得分 169 点。排名第二的是黑泽明（1910—1998），有 26 次入选，同样三次第一，得分 176 点。黑泽明是《肖像》的编剧，而新藤兼人是《小姐干杯！》的编剧。黑泽和新藤都是誉满全球的电影大师，但世人多忽略了他们也是日本的伟大电影编剧家。木下采用黑泽的剧本仅此一次，他拍摄新藤剧本的另一次是 1947 年的《结婚》。两位巨匠的合作，成绩自然不同凡响，结果木下惠介凭《女》、《肖像》与《破戒》勇夺第三届（1948）每日映画竞赛的最佳导演奖。原节子亦以《青色山脉》、《晚春》和《小姐干杯！》荣获第四届（1949）每日映画竞赛的最佳女主角奖。《小姐干杯！》也是当年《电影旬报》日本十大佳片第六位。

《肖像》和《小姐干杯！》：与名编导合作的风趣小品

《肖像》与《小姐干杯！》这两出喜剧，皆描写日本战后混乱时期的男女关系。《肖像》的阿翠（井川邦子）是地产经纪（小泽荣太郎）的情妇，二人搬进新购入的房子的上层居住，想把楼下一家五口的画家租客（菅井一郎）赶走，再转售房子发财。年轻的阿翠被人误会是经纪的女儿，故画伯一家人都称她为"小姐"，老画家更请她为模特儿，细心创作她的肖像。翠目睹楼下一家人的幸福生活：丈夫专心作画、妻子善良、媳妇贤淑、女儿沐浴爱河，而孙子乖巧。她不禁开始厌恶自己身为人妾的生活，反而向往画家笔下自己身穿和服的纯洁形象。她心情矛

盾，内心不断挣扎，更于酒后试图摧毁画伯的精心创作。结果完成的肖像画获奖后大受好评，而她亦决定告别以前的无聊人生。

《小姐干杯！》中的修车厂老板石津圭三（佐野周二）身体健康、性格开朗与忙于工作，32岁仍然独身，并反对伙伴五郎（佐田启二）和欢场女子结婚。他被友人佐藤（阪本武）苦苦相逼，无奈与豪门淑女池田泰子（原节子）相亲后，对漂亮有教养的泰子一见钟情，但自忖阶级与兴趣和她大有距离，心情不免患得患失。泰子的父亲正在监牢，一家三代人正需要有钱人来救助。圭三非常喜欢泰子，但曾经痛失未婚夫的泰子会不会爱上他？《小姐干杯！》故事曲折，对白风趣，情节多在圭三常到的酒吧与泰子的家中进行。影片对多财爽直男与贵族矜持女的心理刻画细腻入微，有不少惹笑的场面，是娱乐性丰富的浪漫喜剧。演员表现出色，成功豪迈的佐野周二固然英俊潇洒，落难谦逊的原节子亦魅力非凡。扮演能言善道的酒吧店主的村濑幸子，也令人印象难忘。

《二十四只眼睛》：感人肺腑的反战通俗剧

1928年4月4日，濑户内海小豆岛的分校来了一位年轻的女教师大石久子（高峰秀子）。她穿着洋服骑自行车上班，引起村民议论纷纷。面对一年级班上五个男生和七个女生的24只纯真无邪的眼睛，她亲切而用心地教导他们。学生们非常喜欢大石，曾经全班步行八公里去探望正在疗养足伤的老师。后大石因足伤行动不便改在本校任教。五年后学生们都升级到本校上课，大石也结了婚。那时军国主义抬头，日本开始侵略中国。学生中变故也大，女生有家贫辍学的，男生也被召往前线作战。大石因有反战思想，不为时势所容而自动辞职。战争期间，她的丈夫阵亡，母亲病逝，小女儿也于战后意外死亡。1946年，两鬓斑白的

大石重返分校任教，学生中有她战前学生的妹妹及女儿，大石看到她们就忍不住掉下眼泪。一夜，几位旧生开欢迎会庆祝大石的复职，并送她一辆新的自行车。一个在战争中失去视觉的男生拿着当年的旧照片，用手和记忆指认相片中的同学与老师。

《二十四只眼睛》是日本电影史上最令观众感动的影片。岩崎昶在《日本电影史》（钟理译，北京：中国电影出版社，1963）中指出："《二十四只眼睛》不单是一部影片，而且也表现了一种社会现象……正因为作者不是只呼吁反战，所以能够为更多的人所接受。据当时周刊杂志报道，木下的这部影片，能够使包括天皇到文部大臣在内的保守人物感动得流泪。木下写道：'我的意图是想以美丽的濑户内海的风景为背景，描写人们受摆布的命运，可是没想到它对观众会起到如此强烈的呼吁反战的作用。'《二十四只眼睛》正是一部这样的影片。这部影片使广大阶层受到的感动，只要看看在这部影片公映以后，小豆岛一跃而成为人们接踵而来的观光名胜，就可以想见一斑。"（第245—246页）

壶井荣与高峰秀子

被《电影旬报》选为1954年最佳电影的《二十四只眼睛》，改编自壶井荣（1900—1967）出版于1952年的同名小说。壶井荣是以写儿童文学著称的小说家。她的丈夫是左翼诗人壶井繁治（1989—1975），夫妻二人皆是无产阶级文学运动的活跃分子。壶井荣的作品多以她的出生地小豆岛为背景，富有乡土色彩和充满社会正义感，代表作除了抒情和反战的《二十四只眼睛》外，还有童话《有柿子树的人家》（1949）、《坡道》（1952）、《风》（1955）和刻画农家四代历史的小说《长袍》1955）等。

年纪约 40 岁的大石老师在影片中显得苍老，高峰秀子（1924—2010）演活了这个历尽沧桑的角色。影片上映后，高峰秀子收到许多观众的热情来信。不少小学教师都表示，她们的职业责任重大，但薪金微薄，得不偿失，正考虑辞职不干时，看到了《二十四只眼睛》这部影片，遂下决心继续当好教师，以大石老师为榜样努力工作。这部电影对社会及民众，确是发挥了良好的影响。

高峰秀子 1929 年五岁时开始演戏，到 1979 年 55 岁退休，从影生涯逾 50 年，和田中绢代（1909—1977）、山田五十铃（1917—2012）及原节子三人齐名。她一生演了大约 400 部影片，最重要的代表作是位列电影史上十大电影的《二十四只眼睛》和《浮云》（1955）。

3 《东京物语》西行记
——欧美对小津艺术的欣赏

《东京物语》

日文片名：東京物語　　　英文片名：Tokyo Story

上映日期：1953 年 11 月 3 日　　片种：黑白片

片长：136 分　　　　　　　　　评分：★★★★★

类型：剧情

编剧：野田高梧、小津安二郎

导演：小津安二郎

主演：笠智众、东山千荣子、原节子、山村聪、香川京子

摄影：厚田雄春

美术：浜田辰雄

音乐：斋藤高顺

奖项：《电影旬报》1953 年日本十大佳片第二位

《东京物语》于 1953 年 11 月 3 日在东京公开上映，受到了影评人的赞赏和观众的欢迎。在该年《电影旬报》日本十大佳片的投选中，《东京物语》名列第二，比第一位今井正的《浊流》仅少 22 分。《东京物语》也在当年的票房收入上位居第八，共获得 1 亿 3165 万日元的票

房佳绩。

《东京物语》普遍被公认为小津安二郎的最优秀作品，同时也是世界电影史上的一部伟大杰作。1989 年《文艺春秋》月刊举办了日本最佳电影的选举，由 372 位文化名人参加投票，结果《东京物语》亦位居第二，仅输给黑泽明的《七武士》(1954)。《电影旬报》(日本历史最悠久和最负盛名的电影杂志) 于 1979 年、1989 年、1995 年、1999 及 2009 年举办了五次日本最佳电影的投选，《东京物语》依次位列第六位、第二位、第一位、第三位和第一位。这部电影在国际上也大获好评，英国电影杂志《视与听》于 1992 年、2002 年和 2012 年曾邀请国际著名评论家选出"世界十部最佳电影"，《东京物语》先后位居第三位、第五位和第三位，而世界的电影导演于 2012 年更选出《东京物语》为电影史上的最佳影片。

《东京物语》在西方的初次亮相，是在 1956 年美国加州大学的洛杉矶电影节，当时的片名为《他们第一次到东京旅行》，这次首映的成功使小津在西方观众心中留下深刻印象。其后于 1957 年，《东京物语》与 14 部日本经典电影在伦敦国家剧院同时上映，观众和评论家的反应同样令人惊喜。日后成为著名电影导演的评论家林赛·安德森（Lindsay Anderson）特别谈到这部影片的特征和价值观："在《东京物语》里，摄影机从头至尾只轻巧自然地移动了三次……这是一部关于亲情、时间和它怎样影响人（特别是父母和子女）的影片，以及我们应该怎样去接受这些改变。除了表现人道价值外，《东京物语》用坦率和清晰的手法反映出整套的生活哲学，使观看这部电影成为一种难忘的经验。"

1958 年，英国电影协会将第一个萨瑟兰奖授予《东京物语》。这个奖项专门颁给"本年度在国家剧院上映的最具原创性和想象力的影片"。小津对此深表荣幸，他戏谑道："看来我们的'野蛮人朋友'也能看懂我的电影，不是吗？"小津的艺术也成为次年在英国上演的一部工人阶级的极端现实主义戏剧的灵感来源。英国戏剧家阿诺德·韦斯克（Arnold

Wesker）在给木村光一（一位日本新戏剧的导演）的回信中写道："我是因为看了小津的《东京物语》之后才触发了要写这部名为《根》的戏剧剧本。我受到的启发不是内容方面的，而是戏剧进程的缓慢节奏。"

1959 年，唐纳德·里奇（Donald Richie）和约瑟夫·安德森（Joseph I. Anderson）合著了《日本电影：艺术与工业》（拉特兰：塔特尔商社，1959）一书，另外在美国《电影季刊》第 13 卷第 1 期（1959 年秋季号）又发表了《小津安二郎的后期电影》一文（第 18—25 页）。他的这本书和其他文章奠定了他在西方作为日本电影最高权威的地位。在接下来的 20 年里，他都不辞劳苦地策划、组织、编排和玉成其事，将小津的回顾展带到世界各地。

小津于 1963 年 12 月 12 日死于颈部的恶性肿瘤，这一天也是他的 60 岁生日。《日本时报》在第二天报道了他的死讯，并刊登了他的照片。《纽约时报》也刊登了一篇 60 字的简短讣告。到 12 月 13 日，《伦敦时报》刊出长达 350 字的讣告，内文包括以下的称颂："虽然小津的方式和思想完全是日本式的，但他的人道关怀、讽刺的幽默以及对父母和孩子之间关系的深刻理解，其含意却是世界性的。"

去世那一年，小津目睹自己在国外的第一次重要展览。从 1963 年 6 月到 9 月，巴黎举行了日本电影的广泛回顾展，在 142 部电影中，有 11 部是小津的作品。此外，还举行了由唐纳德·里奇策划的大型小津回顾展，分别在柏林、汉堡、慕尼黑、杜塞尔多夫、伦敦、阿姆斯特丹、哥本哈根、斯德哥尔摩、赫尔辛基、维也纳等地巡回展出。这一展览一直延续到 1964 年初。虽然小津在欧洲的知名度不断增长，但在美国知道他的人依然不多。直到 1972 年《东京物语》成功地在纽约放映之后，才产生预期中的轰动效应，而"小津热"的浪潮也真正开始。

《东京物语》并不是第一部在美国公开上映的小津电影。《早安》（1959）、《浮草》（1959）和《小早川家之秋》（1961）在更早之前就由同一个发行商在美国本土发行，但并没有引起评论界很多的关注。1972

年 3 月 13 日《东京物语》在纽约上映时，几乎没人预见在纽约客剧院的街口会排起长长的人龙。坐落在百老汇大街和 88 街交界的这间古老大剧院其实相当偏僻，这部有 19 年历史的黑白电影随着岁月的流逝已显得褪色，而片中的字幕也有点残缺。《生活》杂志于 1972 年 5 月 5 日刊登了理查德·西凯尔（Richard Schickel）撰写的评论《来自日本的传奇》。这篇姗姗来迟的影评开头有云："这部看来不起眼的影片获得了很多新影片所没有获得的成功，而且延续了几个月……它的成功鼓励了它的发行商将这部影片在全国发行。《东京物语》理应获得这样的成功，因为它是一部伟大的电影……"这篇评论还总结道："小津的个人世界看起来极端微小，但我想，它包含了世界上所有我们知道的和需要知道的东西。"

"一对年老的夫妇到东京去探望他们已经结婚的子女。他们的子女生活忙碌，只是客气地招待他们，并把他们送到了一个温泉度假区。但是那里对他们来说过于嘈杂了，这对老夫妇返回东京然后回了老家，但母亲却因此病倒并随即去世，留下父亲孤独地面对他生命中的最后岁月。"——这是 1972 年 3 月 27 日查尔斯·米切纳（Charles Michener）在《新闻周刊》上谈到的《东京物语》的故事大纲。这篇题为《一位来自日本的大师》的影评接着告诉我们："这个极其简单的情节，在《东京物语》中却发展成一出具有震撼力和普遍性的家庭矛盾戏剧。""小津的手法和一个微缩图画画家一样，将发掘人物的个性作为社会批评的最高目标。"他认为，"少即是多"是小津的艺术原则，并解释了另一个吊诡的现象："虽然小津的方法完全排斥自然流畅，他戏里的角色却呈现出电影人物中少见的栩栩如生，好像是在现实生活中被小津的摄影机所捕捉的那样自然。"

《纽约时报》的罗杰·格林斯庞（Roger Greenspun）在 1972 年 3 月 14 日发表的《小津安二郎的〈东京物语〉开始公映》中认为，影片中的表演非常出色。他觉得指出小津电影的独特面貌是相当重要的：电影由

几乎纹丝不动的摄影机拍摄,并且采用低机位,也没有采用淡出或溶镜等技法。"小津经常回到某个曾经出现的房间或走廊,这里曾经有人物,现在却是纯粹的空镜头。这并非一种怀乡的情绪,而是为了确认这些地方曾经被人所净化,现在虽然已人去楼空,但他们的影子依然在此萦绕。"他认为小津尽力避免感伤和讽刺是一种富有艺术效果的处理手法。"'生活是令人失望的吗?',家中的幼女有感而问。她是一个未婚仍然住在家里的小学老师。'对,是的。'她的寡嫂这样回答。接着两人脸上都泛起了一个愉快、尴尬和略带愁苦的笑容。"《东京物语》是"一部伟大的电影",而小津的名字"应该被所有电影爱好者所铭记于心"。

　　三位纽约影评人有较多篇幅撰写长篇评论,特别用心去描述小津的方法、视野和力量。对于《纽约客》的佩内洛普·吉列特(Penelope Gilliatt)来说,小津后期的影片是她所见过的技术上控制得最为严谨的电影。"浪漫的爱情从来不是小津感兴趣的题材,他老是表现亲人和密友的情谊。""他通过避开情节的非常规做法,赋予故事源源不绝的动力。""他影片中的对白就如我们所能理解的一样坚实……即使只能通过字幕来体会,但他与野田高梧一起撰写的对白依然如美丽神奇的硬币一样令你想握在手中。"她被小津电影中某些令人难以忘怀的场景所打动:"有这样一个长镜头,表现的是奶奶领着年幼的孙子在山上散步,孩子戴着一顶太阳帽,画面伴随着小津很少使用的音乐。'你长大后想做什么?像你的爸爸一样当医生吗?'小孩并没有回答,他只是很开心可以来到户外散步。"

　　《新领袖》的约翰·赛蒙(John Simon)非常欣赏小津影片的剧本和其中的表演方式,因为它能将一些平常的好人生动有效地刻画出来。他发现小津的电影非常独特、感人和人性化,但是很难加以归类:"它既不是喜剧也不是悲剧,既非戏剧也非幽默剧。在故事的发展中点缀些幽默的火花,从快活到渴望以至忧郁,再结束于最后的启发。"约翰·赛蒙虽然是一个冷静严峻的评论家,但他还是被最后一幕两个年轻女人的

场景所深深打动了:"真正令人心碎的是纪子承认自己的自私。如果这不是事实,对于这位纯真的人的自我否定不免令人悲伤得难以忍受;如果这是事实,即使最优秀的人也会因为时间的流逝而变质,这更加让人伤感……如果你能平静地看完这个处理得相当低调的场景而不流泪,那你不仅不懂得艺术,你简直是不了解人生。"

《新共和》的史丹利·考夫曼(Stanley Kauffmann)认为《东京物语》是历史上十部最优秀的电影之一,而且慨叹他们已经为该片的公映等了太长时间。小津是"一个抒情诗人,他的抒情诗静静地膨胀,成为史诗"。"他虽然是最日本化的,但却具备了世界的普遍性"。《东京物语》"包含了观众的许多人生经验,令你相信自己正面对着一个非常了解你的人"。有三个因素使得这部电影的结构如此精细:一是表演,二是小津的"标点符号",三是他的视觉。"标点符号"指的是那些情绪化的空镜头,往往出现在两场之间。"正如一个作曲家使用休止符或停止一个和弦,小津在一个忙碌的场景之后插入一段空的街景,又或者插入一段铁轨,一艘缓慢驶过的小船,或者一间房子的空廊。这些镜头给我们时间将刚刚发生的事情更深地咀嚼并使之沉淀下来。这个世界的沉静环绕着身处其中的浮躁的人。"至于小津的视觉,就是他典型的低角度,那"可能是一种心理状态多于一种视觉形象"。作为结论,考夫曼选择了"转变"这个词来概括整部影片的主题。"时间流逝,生命流逝,带着痛苦(如果我们承认它)和伴随而来的解脱。"他选择了另一个词"纯洁"来形容小津本人。"他现在可以说是'无私'的以自我为中心。在《东京物语》里,他将可以呈现真实的一小部分放到银幕上。这里面并没有对于尊严的勇敢意识,他只是简单自豪地将自己奉献给人生。"

两篇较长和有趣的小津研究也在1972年出现,分别是保罗·施拉德(Paul Schrader)的《电影中的超越风格:小津、布烈松、德莱叶》(伯克利:加州大学出版社,1972)和马文·塞曼(Marvin Zeman)的《小津安二郎的禅宗艺术:日本电影中的宁静诗人》。施拉德那篇富有影

响力的论文是神学和电影研究的结合，而塞曼的论文则采用一种文化宗教学的方式去解读小津的全部作品，特别是他的后期创作。这两篇评论介绍了不少创新和推测的意见，也提高了小津在英语国家的声望。

《东京物语》上映成功后，小津早期的另一部杰作《晚春》的公演时机成熟了，遂于 1972 年 7 月 21 日在美国首度公映。这个关于鳏居的清高教授为引导女儿走上自己的道路而努力不懈的简单故事，可以说是日本电影中塑造得最完美、完整和成功的角色之一。而最后老教授独自留下来慢慢地削苹果的一幕，在视觉和精神上的冲击力都是让人难以忘怀的。

1972 年秋，纽约的日本学会在东 46 街举办了一个小津回顾展。较早前在夏天，乔纳森·罗森鲍姆（Jonathan Rosenbaum）告诉他的读者说"最近有八部小津的电影在电影资料馆放映，在巴黎这是相当重要的事。至今为止，没有一部小津的电影在法国发行过。这种本土的无知甚至延伸到了《电影笔记》和《正影》两本杂志。它们一共发行了 368 期，却没有一篇文章是关于小津的"。

1973 年，《茶泡饭之味》(1952)《秋刀鱼之味》(1962) 及《秋日和》(1960) 三部电影在纽约公映，其后 1974 年上映了《早春》(1956)，1977 年上映了《彼岸花》(1958)。在大西洋彼岸，1976 年 1 月 2—28 日在伦敦国家剧院也举行了一个名为"早期小津"的回顾展，包括小津从 1927 年到 1948 年间的 18 部电影。后来在 1976 年 8 月 1—18 日，国家剧院又举行了一个名为"后期小津"的节目加以补充，上映了小津在 1949 年到 1962 年间导演的 13 部电影，包括最近发现的《青春之梦今何在》(1932)。六年之后，即 1982 年 10 月 1 日到 12 月 19 日，日本电影中心在日本学会举办了至今为止最完整的小津回顾展，给予纽约的电影观众一个观看全部小津作品的机会：一共有 32 部长片，一部纪录片和一部长片的片段。

第一部首开风气和全面性的英语小津研究，是由唐纳德·里奇

(Donald Richie)撰写的厚达275页的《小津：他的人生与电影》（伯克利：加州大学出版社，1974），这部著作在今天仍然是有关这位伟大导演的珍贵资料。第二部研究小津的重要英语著作，是由戴维·鲍德韦尔（David Bordwell）撰写的出色巨著《小津和电影诗学》（伦敦：英国电影协会；普林斯顿：普林斯顿大学出版社，1988），洋洋洒洒共有406页，精辟入微地剖析了小津现存的所有电影。里奇在他的书中将《东京物语》的精髓归结为一句话："两代人，让所有人物改变位置的简单故事，盛夏的细致描绘，和电影中无迹可寻的简洁风格——所有这些整合起来创造出一部这样日本化而又个人化的作品，因而具有普遍性的吸引力，并成为一部名副其实的杰作。"鲍德韦尔在他的评论分析中为第二代人的不同行为提供了以下感觉敏锐的解释："繁和幸一已经被东京你死我活的竞争所改变了，而纪子则暂时满足于做个简单的'白领'，京子可以生活在家里并当个小学教师。敬三又是一个中间的例子，他没有他的兄弟姐妹对于中产阶级的强烈向往，但在母亲生病的时候却还是将时间放在工作上。这是一个城市塑造人物性格的'东京故事'。"（第331页）

在1994年7月4日，两份详细的小津研究书目出现在《电影旬报》第1135期的特刊《与小津对话》内，其中一份是日文的，共22页（第162—183页），另外一份收录主要欧洲文本（英语、法语、德语、意大利语和西班牙语），共4页（第184—187页）。日文那份相当详尽，可以说是书目中的典范，但欧洲文本那一份只包括158项，显然过于疏略，因为戴维·鲍德韦尔1988年的小津研究中的书目（第395—400页），就已经包括了170项西文数据。

第三本值得期待的有关小津的著作，是由剑桥大学出版社于1997年出版的《小津的东京物语》，此书的编者是大卫·德泽（David Desser）。它包括一篇由他自己撰写的序言和五篇分别由阿瑟·诺莱特（Arthur Nolletti）、琳达·埃利希（Linda Ehrlich）、戴乐为（Darrell William Davis）、凯瑟·盖斯特（Kathe Geist）和莲实重彦撰写的文章，

这些文章都"注重分析《东京物语》与众不同的特征，而且将这种分析放置在日本文化、美学、传统和历史当中"（第 21 页）。除了附录小津电影的全纪录外，该书还将另外六篇《东京物语》的评论重新刊载，这些评论分别由林德赛·安德森、史丹利·考夫曼、罗杰·格林斯庞、查尔斯·米切纳、佩内洛普·吉列特和托尼·雷恩斯（Tony Rayns）撰写。德泽在序言中这样总结："《东京物语》不仅是世界电影中的杰作，而且也可以作为小津电影的代表。他的战后电影集中表现日本中产阶级看似超然物外的世界，但是它们依然包含了日本和它周围世界的大量信息。"

另外一本用日语、英语、法语撰写的出版物也值得研究，因为它探讨了小津和《东京物语》怎样受到日本以外的日本电影爱好者的热爱。在 1995 年，由莲实重彦、森冈道夫（第八届东京国际电影节节目总监）和山根贞男组成的"映画诞生百年祭实行委员会"，编撰了一本 21 页的手册，名为《日本映画之贡献》，其中包括一个"我最喜欢的日本电影"的名单。这一名单由日本以外的 131 位导演、电影节策划人和其他与电影有关的人士选出，委员会向他们发出一封问卷，请他们选出一部自己最喜欢的日本电影，"无论是默片还是有声片，古典还是现代，著名的还是无名的，哪一部是你最喜欢的？请告诉我们为什么"（手册的封底）。

因为这个问题"并不是为了草拟一份日本电影十大杰作的名单"（封底），所以主编并没有就此调查给出任何总结性或分析性的论述。可以说，这本手册在本质上是一份"受欢迎"的日本电影名单，并由它们的提名者附上简短的评介，再由主编写出一页的日文序言。被访者的回答大多是英语或法语，也被翻译成日语。

我的计算显示出最受欢迎的导演是小津安二郎（36 票），黑泽明（25 票），沟口健二（22 票），成濑巳喜男（10 票），大岛渚（10 票），而市川昆得到 4 票，紧接着的是五所平之助（3 票），今村昌平（3 票），铃木顺清（3 票），山中贞雄（3 票）。那些被提及两次的导演包括北野武、新藤兼人、泷田洋二郎和手冢治虫。另外 18 位导演被提及一次，

即一共有 32 位导演的作品被选为最喜欢的电影。

在 80 多部被推荐的电影中，12 部来自小津，10 部来自沟口，7 部来自黑泽和大岛，6 部来自成濑。最受欢迎的电影是小津的《东京物语》（14 票），黑泽的《罗生门》（13 票），沟口的《雨月物语》（10 票），小津的《晚春》（6 票），小津的《我出生了，但……》（5 票），黑泽的《生之欲》（4 票）和《七武士》（4 票），还有成濑的《浮云》（4 票）。

总结而言，在强敌环立的圈子中，小津脱颖而出成为最受喜爱和崇敬的导演。他的 12 部电影共被提及 36 次，他的拥护者对这位伟大导演及其杰作《东京物语》都推崇备至。例如，韦·温德斯（Wim Wenders）选择了小津的《晚春》，并加以说明："我可以举出他的其他任何一部电影的名字。他的全部作品对我来说简直是一部长达 100 小时的电影。这 100 小时在我心里是世界电影中最神圣的宝藏。"

前瑞士洛加诺国际电影节总监戴维·斯特莱弗（David Streiff），用这样的词语来形容他对《东京物语》的崇敬之情："在众多令人惊叹的小津电影中，这一部最为纯净、最为简约，同时也充满深厚的感情，用最精巧的方式去触及生命与死亡这一伟大的主题。"而对于密歇根大学教授罗伯特·丹雷（Robert Danley）而言，《东京物语》是"至今为止最伟大的电影"。

当罗杰·曼维尔（Roger Manvell）在大约 50 年前出版《电影和大众》（*The Film and the Public*）一书时，完全没有提及小津。同样地，阿瑟·奈特（Arthur Knight）在两年后出版他的《最生动的艺术：电影通史》（*The Liveliest Art: A Panoramic History of the Movies*，1957）时，也没有提及小津。当佩内洛普·侯斯顿（Penelope Houston）的《当代电影》（*The Contemporary Cinema*）在 1963 年作为一本企鹅版平装本推出时，里面有一页多的内容是关于小津的（第 146—147 页），这是小津去世前几个月的事。当时，《视与听》的这位女编辑一方面很欣赏小津，一方面又担心小津不容易被观众所接受："一个受到西方电影节奏、观

念所影响的普通电影观众，怎样能理解小津在《东京物语》中所呈现的无尽的平静、巧妙的节奏和静止的摄影？这部出色的电影……只提出了一个真实的要求：电影的制作者尽力地抑制自己个性的渲染，观众应该接受这种决定和默认导演所采取的原则。小津的彩色电影，例如《小早川家之秋》，可以是非常具有装饰性的，布景中的每个细节都经过修饰。电影制作者中的这位绝对寂静主义者允许我们获得最大的视觉快感。但看过他电影的人依然很少，因为大部分人都认为节奏如此缓慢的电影一定是非常沉闷的，而这种平静也不适合在电影院中出现。"

幸运的是，小津逝世 40 年及他诞生 100 年后，时间和电影史都对佩内洛普的问题作了正面和有说服力的响应，而小津也充实地活在我们的心里！

> 注：本文是蔡影茜译自舒明的英文论文，载于李焯桃、舒明编的《小津安二郎百年纪念展》（香港：香港艺术发展局，2003），第 49—54 页。中文译文除略去原文的 12 个注释外，也添加了近十年的新信息。

 增村保造的《妻的告白》《清作之妻》与《赤色天使》
——若尾文子的三部爱欲物语

《妻之告白》

日文片名：妻は告白する　　英文片名：*A Wife Confesses*

上映日期：1961年10月29日　　片种：黑白片

片长：91分　　评分：★★★★

类型：犯罪／法庭剧

原作：圆山雅也

编剧：井手雅人

导演：增村保造

主演：若尾文子、川口浩、小泽荣太郎、马渊晴子

摄影：小林节雄

美术：渡边竹三郎

音乐：北村和夫

《清作之妻》

日文片名：清作の妻　　英文片名：*Wife of Seisaku*

上映日期：1965年6月25日　　片种：黑白片

片长：93 分　　　　　　评分：★★★★☆
类型：剧情
原作：吉田弦二郎
编剧：新藤兼人
导演：增村保造
主演：若尾文子、田村高广、成田三树夫、绀野由香
摄影：秋野友宏
美术：下河原友雄
音乐：山内正

《赤色天使》

日文片名：赤い天使　　　英文片名：*Red Angel*
上映日期：1966 年 10 月 1 日　　片种：黑白片
片长：96 分　　　　　　评分：★★★★☆
类型：剧情/战争
原作：有马赖义
编剧：笠原良二
导演：增村保造
主演：若尾文子、芦田伸介、川津祐介
摄影：小林节雄
美术：下河原友雄
音乐：池野成

谁是增村保造？

对喜爱日本电影的当代观众来说，增村保造（1924—1986）可能是个陌生的名字，因为近三十年来，他的影片甚少在外国上映。1979年第3届香港国际电影节，曾经介绍过他晚年的杰作《殉情曾根崎》（1979）。其后于1985年10月末到11月初，香港电影文化中心主办了《日本巨匠杰作精选》，放映了他的《热吻》（1957）和《华冈青洲之妻》（1967）。1998年7月，香港艺术中心推出日本电影专题回顾展《爱欲物语——增村保造的扬眉女子》，特别介绍这位留学意大利罗马电影实验中心的电影巨匠，一共放映他的14部作品。近年来他的名作的DVD已在中国出现，而对他作品——尤其是离经叛道、情欲横流的《卍》（1964）和《盲兽》（1969）——的迟来接触，反令人有石破天惊的震撼。

增村保造在战后日本影坛和日本电影史上的地位，可以下面两件事来说明。他的处女作《热吻》曾经给予当时年轻一辈的电影工作者很大的冲击。后来成为日本新浪潮电影主将的大岛渚，在1958年撰文指出："增村保造的《热吻》用一具灵活自由的摄影机拍摄年轻人骑电单车的情形，我感觉到……一股强大和不可抗拒的力量已在日本电影界降临！"增村保造逝世后9年，日本的《电影旬报》邀请众多电影人选出他们最喜爱的5名导演，结果增村取得8票，与加藤泰、山田洋次和伊藤大辅并列第15位。无怪当代著名导演青山真治认为，增村保造是日本战后电影史上最重要的导演。

增村保造是个多产导演，从1957年起到1971年大映公司倒闭止，一共拍了48部片，包括和市川昆及吉村公三郎合导的《女经》（1961）。其后11年间他再完成9部，作品总数为57部。他一直是大映公司的皇牌导演，所以曾经与60年代大映的首席女星若尾文子（1933— ）合作共20次。若尾文子俏丽动人，扮相宜古宜今，既演活了青春少女和

白衣天使，也擅长饰演红颜祸水的恶女，尤精于剖析女性的情欲。两者的配搭，可说相得益彰，因此大放异彩和佳作如林。

增村创作的风格特色

增村的创作，内容丰富而题材多变，不落俗套，绝无冷场。《冰壁》（1958）和《妻之告白》（1961）皆以登山意外事件和男女三角关系为题材。《清作之妻》（1965）和《赤色天使》（1966）都传达了反战思想：前者写爱欲重于一切，为求丈夫不再上战场，农妇不惜刺瞎丈夫；后者写在战场和死亡的阴影下，"性"是生存的唯一证明。《热吻》和《游冶》（1971）是青春片，刻画初恋的真诚。下层社会的男女青年在人生路上无可选择，只能用激烈的行动来打破困境。《青空娘》（1957）和《华冈青洲之妻》属于家庭伦理片。前者描绘私生女的成长，世上只有妈妈好，以及乡村有蓝天和城市多浮华的对照。后者刻画婆媳间的永恒冲突和女性为支持男性创业的牺牲。片中医师母亲和媳妇的明争暗斗和悲惨收场，令人看得不寒而栗。

增村保造的成名作是社会讽刺剧《巨人与玩具》（1958），剖析疯狂的商业竞争如何摧残人生。同类的电影有以"安保斗争"学生运动为背景的《伪大学生》（1960）。《黑之试走车》（1962）是写商场如战场的商业侦探片，《陆军中野学校》（1966）是写军人尽忠职守的军事间谍片。早年的《冰壁》写孤独的爬山家、深闺的怨妇，以及"人言可畏"。晚年的《大地摇篮曲》（1976）写少女被拐卖到妓寨的悲惨生涯和宗教与大自然的治疗力量。至于以《卍》和《千羽鹤》（1969）为代表的小说影像化作品，可归类入文艺片。前者的原著是谷崎润一郎的名作，探究有夫之妇怎样沉溺于同性爱的恋情。后者改编自诺贝尔文学奖得主川

端康成的小说,抒叙茶道、失恋和死亡。

增村保造的电影,借用大岛渚的话,充满"快速的对白、有力的动作、流动的摄影、强烈的角度转换、极端特殊的场所"。他的影片非常好看,因为他能够把有趣的故事说得很动听。上面提到的18部影片,每部都是证明。

勇于追求爱情的三个女人

《妻之告白》:法庭正在审讯一宗登山意外案件,被告人是死者的妻子,关键是她是否"蓄意"割断绳索杀害丈夫。28岁的彩子(若尾文子)因为穷困,下嫁比她年纪大得多的大学副教授泷川亮吉(小泽荣太郎),并忍受他的自私行为及无情态度。常探访泷川家的药厂职员幸田修(川口浩)虽然已订婚,对彩子的不幸由同情变为爱慕。彩子对26岁的幸田亦渐生情愫。泷川听从幸田的推介,买了500万元的人寿保险。审讯期间彩子不避嫌疑约幸田见面,而幸田是和泷川夫妇一同登山的第三人。结果彩子被判无罪,但事后她向幸田的真情剖白,却演变成另一悲剧……

《清作之妻》:贫家女阿兼(若尾文子)为了家人的生计委身作妾,后来回乡邂逅了村中的模范青年清作(田村高广)。二人不顾旁人的反对经热烈相爱后结婚。清作参加日俄战争时负伤返乡疗养,但痊愈后要重回战场。阿兼不想失去丈夫,结果狠心将他刺瞎。清作失明后无法再上战场,阿兼被判入狱。清作起初也痛恨妻子,但后来终于谅解她的苦心和爱意,继续和服刑后的阿兼一起生活。

《赤色天使》:女护士西樱(若尾文子)在中国天津的伤兵医院被士兵强暴后投告无门,但她仍然努力照顾伤残的士兵,甚至献身助人成

为军中的"慰安妇"。她也慢慢爱上用吗啡针麻醉自己的军医冈部（芦田伸介），并治愈了他的性无能，可惜最后爱她的冈部也不幸阵亡。

 以上三部影片的女主人公，皆热烈真诚地向爱人付出无悔的感情，虽然下场有别——彩子服毒身亡，阿兼余生要照顾失明的丈夫，西樱侥幸活下来——其遭遇都同样感人。而阿兼的狂情和西樱的博爱，充分表现了崇高的悲剧精神，更令《清作之妻》和《赤色天使》成为电影杰作。

5 稻垣浩的《忠臣藏》
——流芳百世的赤穗忠义武士

《忠臣藏》

日文片名：忠臣藏 花の巻 雪の巻　　英文片名：*Chushingura*

上映日期：1962 年 11 月 3 日　　片种：彩色片

片长：207 分　　评分：★★★★

类型：时代剧

编剧：八住利雄

导演：稻垣浩

主演：松本幸四郎、原节子、加山雄三、司叶子

摄影：山田一夫

美术：植田宽、伊藤熹朔

音乐：伊福部昭

赤穗浪人复仇事件的史实与传播

　　元禄十四年（1701）三月十四日，负责接待天皇敕使的赤穗藩藩主浅野内匠头长矩（1667—1701），因私怨在江户城"松之廊"拔刀刺伤幕府礼仪官吉良上野介义央（1641—1703）（内匠头、上野介都是官职）。第五代将军德川纲吉（1646—1709）即日下令浅野切腹自尽，并没收其领地。三百多名赤穗武士自此变成浪人。

　　元禄十五年十二月十五日（公历 1703 年 1 月 31 日）凌晨四时后，在旧家老大石内藏助良雄（1659—1703）的率领下，四十七名赤穗武士袭击吉良义央的江户宅邸，并斩下吉良的首级，然后向幕府报告复仇始末。三十七岁的义士寺坂吉右卫门受大石之命，中途离脱以当事后的"活证人"。

　　元禄十六年（1703）二月四日，幕府下令四十六人切腹自尽。遗骸埋葬于泉岳寺，其子女流放荒岛。时人称大石良雄等为义士或义人。其后民间的戏剧、讲谈、浪曲和浮世绘多以此为题材，传播及歌颂他们为主复仇的忠勇事迹。

　　宽延一年（1748），著名的净琉璃作家竹田出云二世（1691—1756）与三好松洛及并木宗辅合编了以赤穗事件为蓝本的《假名手本忠臣藏》，但为了逃避幕府的指责，将故事时间改为十五世纪的室町时代，把主人公大石良雄改为大星由良之助，浅野长矩改为盐谷判官高贞，吉良义央改为高师直。情节多按原样，巧妙描写了忠君、爱情和金钱的纠葛，开创了赤穗义士剧的先河，后被改编成歌舞伎剧本，成为日本家喻户晓的传统剧目。

稻垣浩的《忠臣藏·花之卷·雪之卷》

《忠臣藏》电影，从1907年片冈仁左卫门在本乡座演出的纪录片算起，迄今估计超过一百部。战前的杰作有1932年衣笠贞之助（1896—1982）的《忠臣藏》和1941—1942年沟口健二（1898—1956）的《元禄忠臣藏》（前篇及后篇）等。1945—1952年美国占领日本期间，时代剧一概被禁止搬上银幕。到美军撤退后，古装片才大量出现。赤穗义士的事迹，包括以"外传"形式出现的个别义士传记，遂被各大电影公司竞相拍制，在五十年代蔚为大观，到六十年代初已近尾声。作为东宝创立三十周年纪念电影而推出的《忠臣藏·花之卷·雪之卷》（1962），除了是巨匠稻垣浩（1905—1980）晚年的杰作外，也是战后"忠臣藏"电影的代表作和在欧美流传最广的赤穗义士影片。

本片是长篇巨制，有两部影片的长度，参加演出的名演员超过三十人，包括从此告别影坛之大明星原节子（1920—2015）。情节的铺排有条不紊，沿袭传统舞台剧的说法，把吉良（市川中车）描写成一个强欲、收贿、好色和贪生怕死的老人，其言行连妻子也不满意。反之年轻的浅野（加山雄三）显得正直不阿，其惨被处死实在不公平。编导除致力描绘赤穗城家老大石良雄的忍辱负重和富有谋略外，也刻意写述多位赤穗浪人的忠义行为及爱情烦恼。文场武戏极为壮观，抒情手法也异常感人。义理和人情不可两全，浪人高田郡兵卫（宝田明）恋上茶房之女阿文（池内淳子），终因不忍分手而一同殉情自杀。义士冈野金右卫门（夏木阳介）为了取得吉良府第的建筑图样，刻意接近造房工匠之妹阿艳（星由里子），为主复仇后才可以向她表白真情爱意。由于情节繁复和人物众多，影片要多看一次才能完全明白。

演活了大石内藏助的是歌舞伎名家八代目松本幸四郎（1910—1982）。大石为了蒙骗吉良的侦探，所以纵情酒色。又为家人的将来打

算，与理玖夫人（原节子）离婚。《忠臣藏》的前半部"花之卷"，就以理玖带着幼小儿女离开京都山科的居所作结。下半部"雪之卷"，继续描写义士复仇大计的进行和雪夜突袭的成功。

由于剧本刻画人物忠奸分明，吉良方面似乎缺乏可以和大石较量的人。吉良的独生子已过继给岳父上杉家，替吉良出主意对付赤穗武士的有上杉家的千坂兵部（志村乔），不过结果却因吉良的戒备不足而一败涂地。当晚四十七名赤穗武士分前门组和后门组攻进吉良邸宅，与顽敌血战超过一小时，除了四人受了轻伤外，全体无恙。

大石的长子大石松之丞（即大石主税）参加突袭行动时只有十五岁，另一位年轻的义士是十七岁的矢头右卫门七。饰演矢头的市川染五郎，后来承袭父亲艺名为九代目松本幸四郎（1942— ）。赤穗武士中以剑术著称的是堀部安兵卫（三桥达也）。他结交的浪人俵星玄蕃（三船敏郎）是个酒豪，手执长矛而神力惊人，在义士复仇之夜火速赶来相助，一夫当关地击退前来支援吉良宅的救兵。

稻垣浩这部史诗形式的豪华大制作，抒情与叙事同样出色，摄影机的升降推拉挥洒自如，令人看得津津有味，当年大受日本影迷捧场，票房收入有2.8亿元。若和五十年代极卖座的几出"忠臣藏"电影的票房纪录作一比较，如1954年松竹的《忠臣藏》（大曾根辰夫导演）的2.9亿，1956年东映的《赤穗浪士》（松田定次导演）的3.1亿，1958年大映的《忠臣藏》（渡边邦男导演）的4.1亿，成绩显然较弱，但其后它在美国纽约和其他大城市公映，却叫好兼叫座，让西方的艺术电影观众大开眼界。

6 五社英雄的《三匹之侍》与稻垣浩的《埋伏》

《三匹之侍》

日文片名：三匹の侍　　　　　　英文片名：*Three Outlaw Samurai*

上映日期：1964 年 5 月 13 日　　片种：黑白片

片长：94 分　　　　　　　　　评分：★★★☆

类型：时代剧

编剧：阿部桂一、紫英三郎、五社英雄

导演：五社英雄

主演：丹波哲郎、平干二郎、长门勇、桑野美雪

摄影：酒井忠

美术：大角纯一

音乐：津岛利章

《埋伏》

日文片名：待ち伏せ　　　　　　英文片名：*Ambush at Blood Pass*

上映日期：1970 年 3 月 21 日　　片种：彩色片

片长：117 分　　　　　　　　 评分：★★★☆

类型：时代剧

编剧：藤木弓、小国英雄、高岩肇、宫川一郎

导演：稻垣浩
主演：三船敏郎、石原裕次郎、胜新太郎、
　　　中村锦之助、浅丘琉璃子
摄影：山田一夫
美术：植田宽
音乐：佐藤胜

五社英雄的第一部电影《三匹之侍》

喜爱日本武士片的观众应该对丹波哲郎（1922—2006）不会陌生。他在小林正树的《切腹》（1962）里饰演性情冷酷的傲慢武士，在狂风中的草原上和仲代达矢饰演的绝望浪人一决胜负，因技逊一筹而终于丧生在后者十字刀法的凌厉招数下。丹波的演艺生涯长逾 50 年（1950—2005），于 1952—2003 年拍片三百多部，擅演硬汉角色，在古装片中常演反面人物，又演过介乎邪正之间的杀手，但在《三匹之侍》中却是位锄强扶弱的英雄，义助农民对抗官兵，义勇可嘉地代人受罪，俨然有大侠的风度。

日本时代剧有不少娱乐性强的武侠片，武侠片的要素大约言之，不外是打斗、外景与人物三项。武侠片如果缺少打斗，沉闷的剧情会令观众大喝倒彩，对白冗长而动作不多的《切腹》是典型的例子。打斗场面，无论单打群殴，不问合理与否，总之务求紧张刺激，打个落花流水。高手的较技，精彩处在两人互相对峙、剑拔弩张之际。若是群战围殴以寡敌众，那就要高手快刀一挥，挡者披靡和血流如注了。此外编剧与导演又会在打斗中穿插一些轻松惹笑的场面，来调剂一下观众的紧张情绪。上述这些桥段，在《三匹之侍》中都应有尽有，所以虽然摄影有

时凌乱，但画面构图悦目，声响效果突出，令影片十分引人入胜。

外景的重要，在于传达真实的感觉。不少日本武侠片的情节皆在小村庄展开，本片也没有例外。因此一些厮杀场面，就在树林间和原野上拍摄，除了扩展观众的视野外，也加强了影片的剧力。至于人物性格的描写，角色的造型也很重要。也就是说，除了编导的心思外，化妆师的功劳也不少。另外电影的人物不宜太多，像小说中的高手如云，在银幕上实在不容易处理。《三匹之侍》刻画角色颇为成功。三名武士杀手中，丹波哲郎饰演的游侠柴左近，除了武艺高强外，亦有领导的才能，结果慧剑斩情丝，堪称个中翘楚。长门勇饰演的浪人樱京十郎，武功虽不弱，但素无大志，还幸侠义之心未泯，糊涂中仍有分寸，终于亦和朋友并肩杀敌，未被情困。平干二郎饰演的官府武士桔梗锐之介，说话最少，常在冷眼旁观，又恋栈着官家的薪俸，不肯挺身相助农民和柴左近。他最后被逼倒戈相向，也是无可奈何，实在不像个好汉。女角方面，桑野美雪饰演的被绑架县官女儿和三原叶子饰演的老板娘，演出中规中矩，在情节上起了一定的作用。

《三匹之侍》虽然是五社英雄（1929—1992）的第一部电影，但他之前替富士电视台拍的《三匹之侍》（1962）连续剧大获好评，故在影坛初度出手亦成绩不俗，影片在运镜灵活的激烈杀阵中，传达了歌颂自由的虚无主义思想。五社以后遂以拍制古装武侠片、黑社会暴力片和描写女性的青楼电影而享有大名。

稻垣浩的最后一部电影《埋伏》

稻垣浩（1905—1980）在海外的名气远不及黑泽明，所以1970年10月《埋伏》以《龙虎镖客》之名在香港上映时，电影广告并未标举他

的大名。论年龄，他不过长黑泽明五岁，但论从影资历，他却早黑泽十余年。1922年已当演员，1928年成为导演，可算是老前辈。黑泽明在1943年首次执导《姿三四郎》时，稻垣浩已经拍了近60部影片。同年稻垣浩拍摄了由阪东妻三郎与园井惠子主演的《无法松的一生》，日本政府电检局认为影片的恋爱故事有害淳风美俗，要删剪了一大段才准公映。稻垣浩一直为此感到遗憾，所以于1958年重拍该片，由三船敏郎与高峰秀子主演，山田一夫用彩色菲林拍摄，结果电影荣获威尼斯影展金狮奖。稻垣浩的《埋伏》，正是他和三船与山田二人最后一次的合作。

影片从第一个画面开始，就把观众带入设定的情境：外景很有气氛。首先映入眼帘的镜头，是茂密丛林间的一条小径，一位武士从远方慢慢而来。单看武士的步态，就不难认出这是三船敏郎。随着镜头的转位，我们的目光越过武士的后背看见他拾级而上的高处的佛寺。寺门外有佩刀的大汉把守，三船是赴约而来，故被允许入内。他穿过设有面目狰狞大红神像的大殿，走进榻榻米上有小几与其他饰物的内室，然后坐下倾听一位神秘人物的指示。商议妥当后他走出佛寺，对自己的任务还满腹狐疑，但做卖命赚钱这一行实在不宜多管闲事和深究内幕，且拿了那几块金锭作路费起程，先到指定的地点歇息，饮酒取乐两三天再行动。

三船敏郎亮相后，银幕上才出现鲜红的片头字幕。片首有一个楔子，这是武侠片的惯例，正如一些武侠小说那样，在第一回之前有一个很有趣的引子，交代了时代背景和关键人物。我们知道三船这位落魄镖师，应聘去执行一项任务，其内容他固然毫不知情，办事的地点亦要等候进一步的密函指示。他在小镇的龙家客栈落脚不久，终于接到有钱印为凭记的密件，白纸上只写了一个三字。按照口令，他要立刻赶去三州坡，在那里等待事故发生，并静候差遣。三船在前往三州坡的途中救了一个被人虐待的女子阿邦（浅丘琉璃子）。到此，本片的五位大明星只有两位出了场，好戏还在后头啦。

人物与情节是小说、戏剧和电影的共同要素。武侠小说因类型所限，在创作上很难获得高的艺术评价。武侠电影的情况则不一样，因为一切描写要具体地呈现于银幕，创作上就要避免夸张而趋向写实，比较容易取得稳固的艺术基础。而且电影的其他要素如影像与声音，正有利于武侠片的动感发挥，这是形式方面的优势。编导若搞好内容包括人物、情节与杀阵，武侠片可以成为一流的艺术创作，黑泽明的《七武士》就是这方面的铁证。

　　稻垣浩拍过很多武侠片，大抵他43年里所拍的一百多部戏，有一半以上是武侠片。从内容方面说，武侠片的人物和情节，很容易流于俗套，陈陈相因了无新意，《埋伏》的故事亦不免令人有似曾相识的感觉。至于形式方面，武侠片的外景和打斗，若非有新颖的设计，亦每每令观众生厌。黑泽明的伟大正在于形式上的创新，《七武士》外，《用心棒》也是杰作。影响所及，竟然产生了意大利的独行侠片集，可说东风压倒西风。

　　《埋伏》是稻垣浩的最后一部电影，以戏论戏，它不算是稻垣的佳作，但剧本不错，集合了武侠片的一些有趣桥段，令人看得津津有味。这片的特色之一是雪景的情韵，我最欣赏扮演弥太郎的石原裕次郎的亮相场面。稍前三船敏郎独立在寂寥的驿道，刚刚说完在这里会有什么事情发生，画面一转，就见头戴草帽的一个大汉（石原裕次郎）在雪地上疾行。从远景转到近景，那边又有两人在追逐，是扮演伊吹兵马的第四位大明星中村锦之助紧接着出场而来。到石原答应客栈小孙女入店歇歇脚，坐下时才赫然发现早已有人在座，那是扮演浓眉散发的玄哲的胜新太郎。他对浅丘不怀好意，想强亲她时捕拿犯人的中村刚好闯进，但表明身份后立刻晕倒。石原饰演的赌徒不肯救人，胜饰演的大夫也不想援手，争论中石原掴打浅丘，三船饰演的镖师折返救助，以后耐人寻味的情节遂在三州坡的客栈中展开。

　　《埋伏》是有浓厚日本风味的武侠片，因为像客店的老爹与孙女，

遇人不淑的少妇（浅丘琉璃子），轻浮惹笑的赌徒（石原裕次郎），好作官威的捕头（中村锦之助），阴险残酷与利禄熏心的御医（胜新太郎），以及智勇双全而武艺高强的镖师（三船敏郎），全是日本幕府时代的典型人物。至于藩侯的运金和村勇的练鼓，则是历史和民俗的写照。最后三船与浅丘忍痛而别，在风沙旷野中闪电般尽歼奸党，收束得甚有男儿气概。

7 黑木和雄的《凝聚的沉默》

《凝聚的沉默》

日文片名：とべない沈黙　　英文片名：Silence Has no Wings

上映日期：1966年2月11日　　片种：黑白片

片长：100分　　评分：★★★★

类型：剧情

编剧：松川八洲雄、岩佐寿弥、黑木和雄

导演：黑木和雄

主演：加贺真理子、长门裕之、田中邦卫、渡边文雄

摄影：铃木达夫

美术：山下宾

音乐：松村祯三

《凝聚的沉默》：蝴蝶毛虫的神奇旅程

北海道的夏天，一个少年（平中实）在百货大楼观看蝴蝶标本后，于郊野用白网捕捉了一只蝴蝶。他的老师（小泽昭一）向他解释，那蝴

蝶是生长于长崎的品种，不可能向北飞越一千六百公里于北海道被捕。大学教授（户浦六宏）的结论和老师相同，不相信蝴蝶是少年的捕获物。少年在草原上遇见白衣少女（加贺真理子）及伐木老人，在河边把蝴蝶撕碎后丢弃。在南方的长崎，同一品种的一条蝴蝶毛虫竟然登上开往东京的火车，途中被一名旅客发现，惊慌中把它连同水果抛出窗外。爬行缓慢的毛虫在萩成为白衣少女（加贺真理子分饰）掌上的玩物，也旁观了杀死情人丈夫的青年（长门裕之）的困惑。其后毛虫到了广岛，在该地参加反对美日安保条约游行的青年（蜷川幸雄）的爱侣（加贺真理子分饰）是原子弹的受害者，不幸病发入院。毛虫接着抵达京都，目击了在战争中丧失人性与青春的中年男子（小松方正），在军人基地内纠缠年轻的卖笑女郎（加贺真理子分饰）。后来毛虫到了大阪，见到一位男白领（渡边文雄）下班后带着倦容饮酒，站在一幅巨大的美女广告海报（模特儿是加贺真理子）前等待艳遇，晚上和一女子同度春宵。毛虫其后置身公文包内，被人乘坐飞机带往香港，卷入贩毒集团价值20亿日元的国际交易，成为黑帮的暗号。公文包被一黑帮分子（田中邦卫）携返横滨后，在东京又成为两派的争夺物。其后毛虫偶然附在一个男人的肩膀，男人逃跑中被枪手击毙，而毛虫也最终死亡。一架飞机降落北海道，一位黑衣美女（加贺真理子分饰）下机乘搭1931号车牌的汽车，车突然被最初的少年的白色捕蝶网覆盖。少年把捕获的垂死的蝴蝶丢弃在路上。

《凝聚的沉默》是一部创意非凡的佳作。香港影评人郑传鏵对它的简评是："虫眼看尽浮生百态，既反省过去，亦放眼世界。看似轻描淡写，实乃举重若轻的大师手笔，为日本躁动的六十年代，留下最宏大的影像脚注。"美国日本电影学者迈克尔·雷恩（Michael Raine）有一篇一页半的影评，对本片有精辟的说明。雷恩指出少年的老师和大学教授皆以为他说谎造假，而蝴蝶毛虫自南至北的旅程既滑稽且不可思议。毛虫在银幕上出现，似乎也化身为女优加贺真理子扮演的角色，与之并列

的是一连串的爱情失败事件、痛苦难忘的战争回忆、混乱的走私活动与政治腐败的情节。影片的结尾和开端前后呼应，北海道的少年又捕捉了另一只蝴蝶。《凝聚的沉默》的优点，并不是由故事情节所传达。影片混合了多种电影类型，从实验纪录片开始，变成喜剧性的公路电影、新闻片、和一种国际间谍的谜样电影，且不断地转变。其重心及精彩处不在故事，而在情节的讽喻意义与日本电影中从未出现的自然光摄影。加贺真理子一人分饰多个角色，包括蝴蝶的化身。影片叙事用了纪录片手法的画外音解说不同的情景。物质性的影像有肌肤、汗水、水果和毛虫的特写镜头，与火车奔驰的画面。摄影师铃木达夫的镜头灵活流动，表现了六十年代日本艺术电影的现代风格。《凝聚的沉默》是纪录片导演黑木和雄替东宝的子公司日映新社拍摄的剧情片，完成后东宝的高层对之极度不满，立刻取消了一早安排好的全国公映。影片被搁置一年后才在 ATG（Art Theater Guild，即日本艺术影院行会）的戏院上映。著名电影理论家及导演松本俊夫认为，《凝聚的沉默》的乐趣，正来自剧本概念的过度抽象和映像令人惊叹的高超技巧之间的辩证。

铃木达夫与加贺真理子

《凝聚的沉默》的黑白摄影魅力非凡，却是铃木达夫（1935— ）拍摄的第一部剧情片，也是他与黑木和雄的首次合作。其后他俩继续拍档长达四十年，完成《古巴的恋人》（1969）、《节日的准备》（1975）、《夕暮》（1980）、《明日》（1988）与《和父亲一起生活》（2004）五部影片。铃木是静冈县下田市人，1953 年高中毕业后进入岩波映画社工作，1961 年任职摄影部，翌年退社后拍摄土本典昭的纪录片《路上》（1964）。1965 年他完成《凝聚的沉默》后，开始与多位独立导演合作，

迄今拍了六十多部电影。代表作有吉田喜重的《水写成的故事》(1965)，松本俊夫的《蔷薇的葬礼》(1969)，寺山修司的《死者田园祭》(1975) 和《再见箱舟》(1984)，长谷川和彦的《青春杀人者》(1976) 和《盗日者》(1979)，以及筱田正浩的《少年时代》(1990) 和《写乐》(1995) 等，并以《写乐》赢得每日映画竞赛与日本学院的最佳摄影奖。铃木与筱田合作最多，从《处刑之岛》(1966) 到《间谍佐尔格》(2003) 三十七年间共有七次。他在七十岁后还拍摄了滨本正机的《茜色天空》(2007)，和伊藤俊也的《遗失的罪案：闪光》(2010) 与《无始无终》(2013)。

透过铃木达夫的镜头，二十二岁的加贺真理子迷倒了大量观众。她在《凝聚的沉默》里分饰六个角色：草原少女、萩之女、原爆女病人、卖笑女郎、广告女模与黑衣美女（蝴蝶化身），使尽浑身解数的表演艳光四射，令人印象难忘。加贺真理子 1943 年 12 月 11 日生于东京，父亲是大映公司的制片。1960 年就读高中时她已演出电视剧，1962 年主演了电视片《潮骚》后也开始演出电影。她和同属松竹旗下的岩下志麻合演了木下惠介的《死斗的传说》(1963)，又和已届中年的池部良共演了筱田正浩的《干花》(1964)。接着她主演了日活导演中平康的《星期一的 YUKA》(1964)，其卖弄风情的娇俏可爱形象大受欢迎，而全裸的激情表演更成为话题。1964 年 4 月她曾到巴黎游学三个月，1965 年她演出了涩谷实的《白萝卜与红萝卜》、筱田正浩的《美丽与哀伤》、大庭秀雄的《雪国》与大岛渚的《悦乐》，演技备受肯定。由于她性情奔放及言行出位，遂赢得"小妖精"和"小恶魔"的绰号。1965 年 6 月她首次演出舞台剧后，一直活跃于电影、电视及舞台，1990 年更成为富士电视台音乐节目的主持。

1972 年 2 月加贺真理子未婚产子，但婴儿不幸于七小时后死亡。1973 年 6 月她曾服食过量安眠药昏迷不醒。1974 年 2 月她结婚，但在 1980 年 3 月离婚。同年她以《夕暮》荣获蓝丝带奖的女配角奖。1981

年她演出小栗康平的《泥河》、东阳一的《Love Letter》与铃木清顺的《阳炎座》，赢得《电影旬报》的女配角奖。她从1990年起拍片较少，大约每年一部，但较多参演电视剧。加贺五十年来演了超过七十部电影，代表作除上述诸片外，还有森谷司郎的《八甲田山》（1977），深作欣二的《道顿堀川》（1982），和田诚的《麻雀放浪记》（1984），松冈锭司的《星闪闪》（1992），岩井俊二的《情书》（1995），和深川荣洋的《街角洋果子店》（2011）与《上帝的处方》（2011）等。她更凭深川的两部影片摘下2011年度日刊体育映画大奖的女配角奖。

寡作名导黑木和雄

黑木和雄（1930—2006）曾自谓出生在宫崎县虾野市，其实他诞生在三重县松阪市，未进小学前随父远赴中国东北的长春居住，后移居辽阳，小学二年级时重返长春。六年级时他患了近视但不肯戴眼镜，遂无心向学开始旷课，每天跑到市内的八间日本戏院看电影。记忆中印象最深刻的影片是吉村公三郎的《暖流》（1939），其他的影片还有一些武士片、山本嘉次郎的《缀方教室》（1938）和田坂具隆的《路旁之石》（1938）等。结果他成绩极差无法升入中学，父亲只好把他送回日本由祖父母照顾。他因为不懂鹿儿岛方言，要重读一年小学才可以升学。中学三年级时被调动至工厂当战机技工，遇上美国军机空袭，十名同伴当场丧命。他因只顾自己逃生，没对同伴施救，而从此内心充满罪恶感。战后他进入京都同志社大学法学部政治系就读，但把时间花在左翼学生运动上，还曾犯罪入狱。1954年3月他完成学业，因旷课太多无法毕业。但教授仍然替他写了推荐信给东映的牧野光雄，结果他得到东映京都制片厂的一份短期工作。不过黑木和雄不想留在京都，遂转往

东京谋生，得朋友高村武次的介绍，4月进入东京岩波映画制作所任职纪录片助导。1958年他升为导演，拍摄了《东芝电动车》（1958）、《海壁》（1959）、《主妇笔记》（1959）、《报道记录·炎》（1960）与《我所爱的北海道》（1960）等片。以水俣病纪录片闻名世界的岩波导演土本典昭认为，岩波制片厂的第四代导演中，黑木和雄最不负众望，为同伴之间的翘楚，吸引了不少人加入"黑木组"。该组着重集体创作，大家看了样片后互相讨论，并从讨论中激发下次拍摄时的构想及灵感。黑木和雄的两部音乐剧短片《海中满溢恋爱中的羊》（1961）和《拾圆旅行日本》（1962）曾被香港邵氏公司赏识，用三年合约邀请他往香港拍摄音乐片。黑木因为对香港情况不了解，友人也劝他小心为是，所以一口拒绝。1962年3月黑木离开岩波成为自由电影人，除拍摄电视剧外，也创作了《太阳之线》（1963）、《马拉松选手的纪录》（1964）与《他人之血》（1965）三部纪录片。创作上黑木受到法国阿伦·雷乃、让·吕克·戈达尔，今村昌平和大岛渚的电影的影响，作品充满前卫手法和艺术创意，没有商业导演的匠气。

东京大学出身的导演松川八洲雄（1931—2006）不喜欢拍摄剧情片，遂把自撰的短片剧本《孤单的蝴蝶》改拍成长片的机会让给失业中的黑木和雄。黑木把剧本扩大为长篇后，用心拍摄了一部反映日本社会从天皇崇拜到美式民主的历史"蜕变"（破茧成蝶）的电影，《凝聚的沉默》的片名来自西班牙大诗人洛尔卡（Federica Garcia Lorca，1898—1936）的一句诗。黑木反对日本军国主义，所以影片中的1931号车牌暗喻日本关东军攻占沈阳的"九·一八事变"。《凝聚的沉默》在法国上映后，著名的法国制片家皮埃尔·布宏贝杰（Pierre Braunberger，1905—1990）在1967年写信邀请黑木和雄到法国拍片。由于黑木不知道对方是法国新浪潮电影之父，加以朋友亦反对他贸然出国，所以他连信也不回复，白白错过了在国外工作的好机会。从1968年到2006年，除了九十年代在养病外，黑木一共完成十四部电影。他以下的八部影片

皆入选《电影旬报》的年度十大佳片:《龙马暗杀》(1974年第五位)、《节日的准备》(1975年第二位)、《明日》(1988年第二位)、《浪人街》(1990年第八位)、《扒手》(2000年第七位)、《雾岛美丽的夏天》(2002年第一位)、《和父亲一起生活》(2004年第四位)与《纸屋悦子的青春》(2006年第四位)。其余的六部作品是:短片《寻找椅子的男人》(1968)、《古巴的恋人》、《日本的恶灵》(1970)、《原子力战争》(1978)、《夕暮》与《泪桥》(1983)。电影旬报社编的《日本电影百大导演》(2009)选出《龙马暗杀》、《节日的准备》与《雾岛美丽的夏天》为黑木和雄的代表作。

黑木有两部相隔十年的佳作分别描写古代与刻画现代:《浪人街》是重拍牧野正博(1908—1993)的经典无声武士片,有精彩绝伦的大杀阵场面;《扒手》是角色感人的都市犯罪片,两部影片皆由原田芳雄(1940—2011)主演。从1974年到2004年,原田一共出演黑木的十部电影,包括广受好评的"战争镇魂曲"三部曲:《明日》、《雾岛美丽的夏天》与《和父亲一起生活》。黑木的遗作《纸屋悦子的青春》也描写战争中的生活,可见他少年时代对战事的惨痛经历,和幸存者那种苟且偷生的罪恶感,成为他电影创作的动力与泉源。

《明日》改编自井上光晴(1926—1992)的小说,由桃井薰、南果步和佐野史郎主演,描述原子弹投下长崎前一天当地一些人的遭遇。黑木和雄用真切细腻的镜头,纪录了一场婚礼,一对情侣的约会,一个军人因战俘的死亡而苦恼地留宿妓院,一对新婚夫妇的初夜,和一个孕妇于翌晨产下婴儿的情况。但在8月9日上午11时2分一道强烈的闪光后,一切全被摧毁。影片借小市民日常生活的平凡及祥和来反衬战争的残酷与无情。同样描写1945年8月间日本市民生活的《雾岛美丽的夏天》,重构了战争结束前雾岛农村的疲惫枯竭和压抑。在家疗养肺病的少年康夫(柄本佑)因同学在空袭中丧生而精神失常,既不听从祖父(原田芳雄)的管教,又向进驻村内的美军示威。他的美丽而西化的

姑姐美也子（牧濑里穗），村内和士兵偷情的佃户稻（石田惠里），还有坐在屋顶遥望故乡的小孤女波（山口小欤），每个人都迷惘地等待重生。影片表面沉闷，但编导对众人物的忧伤和那个时代的沉郁气氛的刻画，可说深刻透彻和优美动人。

《和父亲一起生活》的原作是井上厦（1934—2010）的同名舞台剧，于1994年初次公演，由父女两个角色诉说广岛原爆的悲剧。黑木的影片强调了战争的灾害。二十三岁的图书馆管理员美津江（宫泽理惠）得到亡父竹造的幽灵（原田芳雄）的鼓励，才能洗脱罪恶感去追求个人幸福。竹造也要她教导别人坚决不要让广岛的悲剧再次发生。《纸屋悦子的青春》改编自剧作家松田正隆（1962—　）以自己母亲的经历为题材的舞台剧本，描写五个人物在1945年春天十四日间的行为。电影结构简单，对白精练，场景单一，而情韵丰富。编剧黑木和雄与山田英树用幽默风趣的对白来表现人物的性格。五个剧中人只是大时代的小人物，而五位演员——原田知世、永濑正敏、松冈俊介、本上真奈美与小林熏——的演出皆自然朴实和具有韵味。影片把亲情、爱情及友情描写得非常细腻透彻，传达了军人承担责任和平民追求幸福的心声。上述黑木这四部电影虽然反对战争，但所描写的是日本人作为战争受害者的处境，并未写述日军作为侵略者的行为，对战争的批判，显然远不及小林正树《人间的条件》六部作（1959—1961）那样强烈。

8 大岛渚的杰作《少年》

《少年》

日文片名：少年　　　　　　英文片名：*Boy*

上映日期：1969年7月26日　　片种：彩色片

片长：97分　　　　　　　　评分：★★★★★

类型：剧情

编剧：田村孟

导演：大岛渚

主演：渡边文雄、小山明子、阿部哲夫、木下刚志

摄影：吉冈康弘、仙元诚三

美术：户田重昌

音乐：林光

奖项：《电影旬报》1969年日本十大佳片第三位

《少年》（1969）是大岛渚（1932—2013）的一部杰作。1993年日本讲谈社出版的《英文日本大事典》中有简介《少年》的条目。《英文日本大事典》是一部内容丰富与精心编纂的百科全书，所收的影片条目都经过严格的选择，年度最佳电影如敕使河原宏的《砂之女》（1964）与黑泽明的《红胡子》（1965）都落选，大岛渚的电影亦只有《少年》

和《感官世界》（1976）两部入选。1999 年《电影旬报》选出 100 部优秀日本电影时，大岛渚有七部电影上榜，以排名第 21 的《少年》领先，其余的六部依次为：第 26 位的《青春残酷物语》（1960），第 38 位的《日本之夜与雾》（1960），和同列第 82 位的《感官世界》、《新宿小偷日记》（1969）、《战场上的快乐圣诞》（1981）与《日本春歌考》（1967）。

《少年》的内容简单，技法传统，是大岛作品中最接近完美的一部杰作。《少年》透过家庭生活去抒写"爱和正义"这较具普遍性的主题，比起《白昼的色魔》（1966）的心理纠缠，《日本春歌考》的想象泛滥，《绞死刑》（1968）的关注韩裔日人问题，以及《新宿小偷日记》的性爱憧憬与市井动态，无疑较易被观众接受与了解。

故事大纲

影片的主要人物包括十岁的少年、曾在战争中受伤的父亲、少年的继母与年仅三岁的异母幼弟。他们一家四口过着流浪的日子，父亲靠欺骗和敲诈别人维生。母亲假装被汽车撞倒时，父亲连忙上前恐吓那无辜但神经紧张的驾驶人，劝诱他们付出赔偿代替被控告。很多驾驶人因害怕麻烦而堕入两人的圈套，双方协商后赔款了事。

母亲对这种方式日久生厌，少年遂被迫接棒。他虽然不喜欢骗人，但聪明而服从命令，擅长假装受伤，很快就替父母赚了不少钱。他们辗转流徙，一晚四人入住豪华旅馆，不惯享乐的少年却怀念故乡，想回家见婆婆，但不够钱买票回乡，只能逃往一个近海的市镇，在沙滩上孤寂地独睡，久未成眠时不禁悲从中来。

少年很快又和父母会合，但未几他们却遇上了麻烦。有一位车主在意外后坚持要报警，他和父亲遂被落案和拍照。他们感到继续在南方混

迹太冒险,就乘飞机转往北海道的市镇谋生。一次父母在雪地上争吵,年少的弟弟在众人疏忽中走上马路,一辆汽车为了闪避他而撞上电线杆,司机当场丧生,坐在车内的一位少女也无辜死亡。少年的双亲慌忙偕幼儿逃走,但少年却留下来等待救护车的来临。

不久少年的父亲终于决定放弃犯罪生涯,让一家人定居下来,但这时警察却循着线索追踪而至将他们拘捕归案。少年被查问时,对不利父母的问题保持沉默,固执地不肯吐露实情。但在被押送的火车旅程中,他看到窗外的风景,回顾以前的生活和忆念起少女死者的容颜,泪水忍不住夺眶而出,轻声呜咽道:"到过……我们曾到过北海道啊!"

导演的话

这是发生于1966年的真实事件,曾是日报与周刊的头条新闻,但一星期后它就完全被遗忘。或许是因为犯罪的轻微和父母强迫儿子去作奸犯科,我对此事非常震惊,并感到这是我应该书写的题材。单凭想象我亦可以创造出这样一个故事,但事实的细节较我所能想象的更复杂透彻。

我正在翻看搜集来的剪报时,渡边文雄跑进办公室对我说,他有一个新片的好主意,原来他亦被同一故事所感动。更令我感到惊奇的是,当我把计划告诉向来顽固的合作人田村孟,他竟然毫无保留地完全同意。于是在紧接的一星期内,我们三人举行了一连串冗长而深入的讨论。五天后,田村孟拿着完成的电影剧本走来对我说:"渡边给我的帮助很大,他一直在我桌子旁边提供意见。"这样剧本就准备妥当,在电影杂志刊出后,又得到剧本作家协会的特别奖,但我们要等到两年后才能开始拍摄这部电影。

现在影片已拍完,虽然我企图尽量客观地去看少年和他的弟弟,以

及他们的母亲和父亲，他们仍然在我脑中出现并跟随着我。他们变成一种着迷，令我念念不忘。尽管我采用了客观的态度，我亦将这电影当作一项祈祷，正如终结场面少年的泪水那样，为所有被迫生活在同样处境的人而设。在某种意义上，《少年》片中的成员在我眼里代表着圣洁的一家。

访问与分析

在 1969 年意大利威尼斯国际影展期间，大岛渚接受了英国《电影》杂志的访问（见《Movie》第 17 期，1969—1970 年冬季号，第 7—15 页），其中提及《少年》一片的不少重点，在以下的问答中皆有交代。为了进一步了解剧情细节的来龙去脉，我特别在每个问答后引用《少年》的剧本和其他资料，把背景阐明一下，使影片的内容情节更加清楚，导演的创作意图更加突出。

问：这部电影再次涉及战争，父亲数次提及的战争，能否替他的行为作有效的辩解？

答：就我的观点看，他提及的战争并不能替他的行为作辩解，但在老一辈中确有人接纳这个借口。

少年的父亲心安理得迫使妻儿去行骗，主要因为他在第二次世界大战中受了伤。母亲因为厌倦撞车碰瓷的勾当，在少年未接棒替代她时曾大发牢骚对丈夫说："最好由你自己去干！"父亲当时很冷静地回答："你在说什么话！我是个病人嘛。"母亲的反应非常激动："是啊，你是个左手瘫软的受伤军人，而且患上糖尿病，胰脏又有毛病…… 正

好是个适合被车轧掉的身体！"然而最愤慨的话仍然出自父亲口中，这发生在汽车失事、司机与少女惨死后。返回旅馆的一家人除父亲外都感到内疚不安，父亲为自己辩护，就怒火冲天地高声破口大骂："看我呀，这是在战争中已死过一次的身体！这只左手，在肩膀这儿还被炮弹穿过……"总之提及犯罪勾当，父亲就归咎于战时的创伤。这个不大高明的辩护自然理由不够充足，很难被别人所接受，更谈不到同情了。

问：母亲戴上不大合适的各种颜色的假发，这是不是流行风气、社会地位或心理因素的问题？

答：三者的混合。社会地位很低的妇女，像在极低级酒馆工作的女郎，总喜欢打扮成有点异国情调，以抵消心理上卑屈的感受。处身非常困苦和严酷的环境里，她只能如梦般意识到一个外国世界。金发对我们来说正代表着外国，我们不可能有金黄色的头发。另外，她亦可能对金发有一种羡慕。

大岛渚所说的，无疑剖白了日本社会的一个现象。由于美国人在战后曾统治日本七年，日本人对美国人通常有一种又厌恶又敬畏的心理。憎厌是无奈被人统治，而且美军给社会带来不少混血儿。敬畏是因为美国的富强，日本民族向来折服于武力。日本的普罗大众，多有下面的心理矛盾：提起原子弹的灾害，他们对美国感到愤恨，但随着生活的现代化，他们的起居饮食亦逐渐模仿美国的风气，所以最受欢迎的国家也是美国。

问：少年为何被牵涉入较他年长的学生被欺压的事件中？

答：理应在学的少年被父母停止了入学读书的机会，因此他对处境相同者极感兴趣。但他正想和人打交道时，对方却无理将他殴惩，并把他的帽子打掉在地上。在影片中实际上没有人与四个角色攀上关系——

他们和整个日本社会互相隔离。举例来说，一位日本影评人指出，少年下车后走进渔村那个场面，周遭只见日本旗但毫无人影。这正象征了他们的孤绝处境。

关于少年和三个学生的一场戏，情况相当有趣。最初是少年游荡时碰见一个手执生字簿的初中生，好奇下暗中尾随观望。初中生走进小巷时只顾读生字，与迎面而来的两位高中生相撞。那两人原是坏家伙，围着初中生又打又骂，并恐吓他付出赔偿费，终于强抢了初中生的一千元，扬长而去前还说："以后行路要带着眼了。"又把初中生打倒在地才离去。初中生痛得坐在路面哭泣，见到上前表示同情的少年，竟然连忙站起来责骂少年窥看他，又打了少年一巴掌。少年毫不畏缩继续"喂！喂"地搭讪时，他再骂声"讨厌"后把少年的帽子脱下掷落水洼，又狠狠用鞋把它践踏，然后不理少年的呼唤自己逃去。

从上述情节中可见少年品性善良，而于学校受教育的学生，其行径反令人不齿，高中生又比初中生坏。由于少年没有同龄的朋友或游伴，他一向非常寂寞。影片开始的第二场戏，是黄昏时少年独个儿在市镇的空地上自言自语，玩着捉迷藏游戏。他当时曾说："鬼啊！我是鬼呀！喂，你躲在哪里？不回学校去，只在游玩的家伙，看我通通把你们捉拿！"少年虽然被迫停学，却一直很怀念以前的学校生活。这点心事他的父亲亦很清楚。后来有一次少年低声唱起思乡小调，父亲已知他忆念故乡的婆婆与学校，立即板起面孔教训他："学校嘛，就算你现在回去，点名簿已经把你除名。像你桌子那些东西也早没了，明白吗？"让少年听后默默点头。

问：圣诞节的小景大概是加强圣洁家庭这一比喻。这比喻究是非常直接，还是仅属一种感觉？

答：从少年见到少女之死到他撞毁雪人为止，少年在雪地上的经历

可以说是他的宗教经验。他把手表和雪靴放在雪人身上，因为它们对他很珍贵。我想不单在日本，其他地方亦有把石头和对象放在雪人身上的习俗。少年把自觉宝贵的东西放在雪人身上，而在他的心目中，雪人就是宇宙人，他最崇拜的偶像，因此把宝物放在那里最合适不过。少年实在一无所有，而他亦仅有宇宙人这个意象，所以他就把自己所有的对象放在那里。

大岛渚的答话似乎有点偏离正题。人家问的是圣诞节那个场面，他却就前一个雪地场面加以解释。两者的关系除了在银幕上相继出现外，就是他所提及的"宗教经验"这种悟道的感觉。至于少年的手表，是母亲送给他作为保守秘密的酬劳，一向为少年所珍爱。雪靴则是从少女尸身遗落在雪地上的小红靴，少年曾将它带回旅馆给父亲看，并愤慨地说："死了，这个人死了啊！"和"说不定我就是杀人凶手！"父亲听罢大怒，立刻把靴掷出窗外，引起少年发狂以武力相向。母亲为救少年被迫与丈夫大打出手，直到殴斗声惊动了旅馆的侍女进房查问，父亲才无奈停手。少年这时乘机跑出房外。根据剧本的叙述，以下的三个场景是这样的：

景 86——大路

雪下得颇大。

少年走来。

雪靴在那边。

雪花静悄悄地落在它上面。

少年定了眼看着靴。

雪和靴重叠起来，又出现了刚才那不省人事的少女的容颜。

她的额头流下一线血丝——神情好像邀唤少年到死亡之国。

少年：（自言自语）死吧，我死了倒好。

少年蹲下来拾起靴子后起步行走。

少年：（边走边说）再见，父亲。再会，母亲。

这时后面响起小弟的哭声："哥哥！"

少年回头向后望。

小弟打转儿跑上来，握着奔迎他的少年的手。

少年：回去呀！你不能跟我走。

可是小弟仍然紧随着。

少年摆脱他再起步行走。

"阿哥！"小弟又在呼喊。

少年：快回去！这不是你应该来的地方。

然而小弟拼命赶来。

少年：不行啊。这地方只有我一个人可以去，其他任何人都不能去。

但是小弟终于追上来。

然后将小手指放在少年拿着的红靴上。

另外一只手则在揉搓少年的日历手表。

小弟：阿哥……（抽抽搭搭地哭）

少年：我明白了，不要再哭哩。

景87——全白的广场

少年在堆砌雪人。

小弟坐下不动，一面抽抽搭搭地哭，一面在看。

少年做成了一个身高和自己相若的三角形雪人。

少年：小弟，这是什么你晓得吗？

小弟默不回答。

少年：这个呀，不是普通的雪人，是宇宙人啊。

小弟：宇宙人。

少年：不错，你看。

少年将红靴横嵌在雪人的正中，然后把手表放在它的头顶。

小弟：（感到什么似的）呀！啊！

少年走到小弟的身旁坐下，面对着雪人。

少年：你也知道的，这宇宙人是来自仙女座流星群。

小弟：仙女星群。

少年：他是正义的朋友，为了收拾做坏事的家伙与地球的恶人而来。宇宙人不怕怪兽，也不怕鬼……就连火车和汽车也不怕。假如碰了头，对方全都怕得要死。他不会受伤，也不会哭泣。从开始起他就没有眼泪了。

话还未说完，少年的泪水逐渐夺眶而出。

少年：宇宙人没有双亲，只独自一人，没有父亲，也没有母亲。真正遇到危险时，另一个宇宙人就会从星球赶来救助他。

话声混杂了泪声，渐渐嘶哑起来。

少年：我是想变成这样的宇宙人，非常渴望去做，但是没有希望。我不过是个普通的孩子，就连想死也办不到……

小弟看着莫名所以在哭泣的少年。

少年突然站起来。

随即把眼泪抹干。

少年：畜生！宇宙人这小子！混蛋！

少年飞一般地跑上前撞向雪人。

小弟快乐地呼叫起来。

少年急忙跑回来，再用尽气力冲向雪人将它撞倒，然后又跑回来。

今次改向雪人的腰下撞去。

（随着改用慢镜头。）

然后，少年一面在叫一面在翻弄着雪。

抓起雪来抛掷，在地面上发狂胡闹。

雪花蒙蒙飞舞，少年的动作好像怪异的舞蹈，姿态美妙，但又带点鬼气，显得悲凉。

景88——札幌市（日间）

在阳光灿烂的雪街上，传来教堂内圣诗班少年的合唱歌声。

画面的下角出现父子四人的细小身形，朝着相反的方向步行。

照旧用远景镜头，响起下面的对话。

父亲：（毫不在意的语气）星期日吗？

母亲：圣诞呀，那是圣诞的练唱。

少年：耶稣死亡的日子哩。

母亲：诞生的日子呀，在一千九百六十六年前。

接着四人中断谈话继续前行。

然后听到少年的旁白叙述：

从此以后，我们就停止了工作，返回高知县，后来到了大阪。现在我们住在一间房子，这是叫做文化住宅的屋舍。

问：少年毁灭雪人，是因为对自己的愤怒，或是想洗脱关涉手表和红靴的意外事件的记忆？

答：这不单是愤怒，但少年只能用这样的行动去表现，借躯体去摧毁雪人，正如他撞向那辆汽车。通过这行动他自然能表现愤怒、悲伤和对少女的记忆。假如事后有人问他撞毁雪人的原因，而少年能够回答的话，他会说他是在粉碎自己想做宇宙人的梦想。

关于手表与意外事件的前因后果，我在下一个问答后再详细解释，

现在先谈宇宙人和少年的关系。宇宙人这个意象，多半是少年从别人口中听到，或自己在漫画中看到的。一次在闹市逛商店时，少年对母亲说："能够使用忍术那多好。"母亲回答那是骗人的。他随即再说："当宇宙人亦极妙。"母亲再告诉他事实上宇宙人并不存在。但少年喜欢幻想，而他们眼前的一间帽店，即摆放着一个戴上黄色帽子的粗劣宇宙人模型。少年一见到就央求母亲买那帽子。当时母亲为了收买他就立即照办，然后再哄教他去做假装被车撞伤的勾当。少年此后就常常戴着那顶黄色帽子，珍惜它胜过于原本深爱的小学校帽。那次黄帽被初中生用脚在雨洼中践污后，他先细心用水把它洗干净，再利用街头食物店外的蒸气管的泄汽将它烘干。少年一直梦想着去做锄强扶弱和伸张正义的宇宙人，而当他戴上那顶黄帽时，就会感觉自己是宇宙人。后来黄帽被母亲带怒抛落路上，一辆汽车把它辗坏，父母亦替他买了同型异色的新帽子。少年亦常常向小弟提及宇宙人的英雄形象。

问：在少女的意外事件前，少年曾用表链划伤手背，这意味着什么？

答：他看见母亲被父亲殴打至吐血，见到母亲的血就采取了上述行动。他企图弄伤自己的手令血流出来，向父亲提出抗议，表示自己是站在母亲这一面。

母亲虽然不是少年的生母，但她一向待他不错，比他父亲还好，而他又很爱小弟。少年的父亲很自私、脾气坏并常对家人施以暴力。在一次逃避风险时，父亲又撇下母子三人于简陋的旅店，自己独自歇宿于西式酒店。所以少年遂以自残行动来支持母亲。父亲见此情况，盛怒下抢去少年的手表掷于路上。少年大胆要求父亲把表拾回，父亲愤然发问"什么话？"少年再叫父亲拾回母亲买给他的手表，父亲怒喊"你这小鬼"后把少年打倒在地。这时在一旁玩雪的小弟突然站起来，摇摇摆摆地向手表处行去，母亲还来不及呼喝，迎面驶来的一辆汽车，为了闪避

小弟而撞上电线杆，导致车内两人死亡。

问：汽车失事后表面毫无损毁，和救护车不待呼唤自己驶来，都令人感到所发生的事起码有一部分是幻想。受害少女遗落在雪地的红靴，是否亦象征着这样的意义？

答：我曾经说过，这部影片原本企图表现真实与幻想的交接，所以在救护车来临的场面，周围可能还有其他人，但不需要让他们亮相。你可以认为红靴是唯一的真实对象，而它的确在那里，你亦可以说红靴根本上是个不存在的幻象。

影片这个失事场面来得突兀。汽车撞上电线杆后，前面的玻璃窗破裂粉碎，透过侧门的玻璃窗，可见司机旁边的少女斜卧不动，一丝红血从她额角的黑发流下，不知她究竟是生是死？稍后救护人员将她抬入救护车时，红靴从她的脚滑落雪地上，竟然无人察觉，周遭只有少年一人在旁观，而他亦不被救护人员所注意。总括来说，这个场面确有点疑幻疑真，容许观众有不同的理解。

问：为何意外事件令父亲如斯愤怒？那似乎有点不大相称。
答：事实上并非那样突然。一家之主的父亲向来利用母亲和少年替他工作，但当两人不听从他的指导自作主张去干活时，双方就有了冲突。父亲想重新取得号令权，这个欲望在意外事件发生后突然爆发，实际上只有爆发是突如其来的。这个家庭的组织是日本传统家庭的典型，而父亲的愤怒对日本人来说也极易理解。父亲是家中的君主，正如国家的君主就是天皇，一位两千年来代表着权势的统治者。

关于家庭成员的矛盾，在这里可以补叙一笔。上面提过父亲有一回自己独住在酒店，而遗落母子三人在简陋的旅店。那天晚上母亲带着

少年走访父亲，被酒店的气派吓倒不敢进去，父亲在三楼的房间打开窗子，挥手指令街上的母子二人回去，又露出恶形恶相的样子，迫使母亲含泪而别。母亲手头缺钱，在回程中就假装被汽车撞倒，刚好碰上一位胆小的女驾驶员，二人遂大有斩获。这是母子独立行动的开端，以后二人逐渐不理会父亲的命令，自行计划去工作，母亲又将收入储蓄起来。父亲在家庭的地位日渐低落，自然深感愤懑，终于在车祸事件后把怒气尽量发泄。在日本的传统家庭，父亲的权力非常大，母亲毫无地位可言，而儿子则应该服从父亲。这和中国的情况相似，但日本妇女的地位较之中国仍有不如，而父权的威力似乎更厉害。

问：这部影片是彩色宽银幕的电影，似乎成本较你以前的作品高。这是因为你要表现一些特别意念，还是因为会有较多观众？

答：我所有的影片都不太花钱，成本方面无甚出入。影片的角色不多，原本可以用黑白片的纪录手法来拍，我结果还是选用彩色。我认为配上美丽的背景，这个悲惨骇人的故事会更加感人，而我又致力营造出一种混合了真实与幻想的境界。我以前的《太阳的墓场》（1960）和其他同类的电影是直接的抗议，但在这片中我想仅仅以少年的存在来说一些话。这少年的存在本身就是一项抗议。

问：这部片的成本究竟是多少？

答：拍摄本身需要五万美元，并未包括导演和演员的薪金。他们迄今仍未领到酬劳，合计起来大约要多花五万五千元，但工作人员是取到惯常薪酬的。

问：扮演少年的童星近况如何？你有没有考虑他的前途？

答：演少年的不是一位职业童星，我们在孤儿院中找到他，而他现在已返回孤儿院居住。我很希望能为他的前途尽点力。我认为只有身为

孤儿才能胜任此角色，所以我们就到孤儿院里找到他当演员。很多影片的工作人员在事后都想收养他，但他宁愿返回孤儿院也不愿在家庭中生活。他过往的不良经验让他对家庭没有好感。

最后我附带一提《少年》的其他三位演员。饰演父亲的是渡边文雄（1929—2004），他从大岛渚的首部电影《爱与希望之街》（1959）开始，就经常演出大岛的电影。演母亲的是小山明子（1935—　），她在片中呈现出日本妇女的聪慧与温柔。她是大岛渚的贤妻，二人在《日本之夜与雾》合作后结为夫妇。她对丈夫的事业帮助很大，先后在大岛的《饲育》（1961）、《白昼的色魔》、《日本春歌考》、《绞死刑》与《仪式》（1971）等名片中演出。小弟的真名是木下刚志，演戏时只有两岁多，是一位制片人的公子。主演没有姓名的少年的是阿部哲夫，一个不幸被父亲抛弃在火车上的孤儿。《少年》在日本各地公映时，他的父亲如果在戏院内看到他的精彩演出，不知有何感想！

9 小林正树的《化石》
——面对死亡的哲理沉思

《化石》

日文片名：化石　　　　　　英文片名：*Fossil*

上映日期：1975年10月4日　　片种：彩色片

片长：200/217分　　　　　　评分：★★★★★

类型：剧情

原作：井上靖

编剧：稻垣俊、吉田刚

导演：小林正树

主演：佐分利信、岸惠子、井川比佐志、杉村春子

摄影：冈崎宏三

音乐：武满彻

奖项：《电影旬报》1975年日本十大佳片的第四位

在巴黎与死神相遇

一鬼太治平（佐分利信）是日本一间建筑公司的社长，性格严厉而勤于工作，妻子早逝，长女朱子（小川真由美）和次女清子（栗原小卷）已先后出嫁。太治平偕同下属船津（井川比佐志）到欧洲旅行，除了到西班牙游玩几天外，主要住在巴黎。太治平欣赏欧洲的风景和建筑，但在巴黎数次相遇的一位端丽的日本妇人更令他印象难忘。她是马塞兰夫人（岸惠子），丈夫是年纪比她大的法国有钱人。

太治平一天在酒吧感到腹间剧痛，船津协助他往医院检查，其后他冒充船津在电话中得知自己患了肠癌，无法开刀，只余一年可活。他把自己反锁在房间，想自杀，不停喝酒，看到身穿黑色丧服的马塞兰夫人的幻影，并与她展开冗长绝望的交谈。几天后他情绪平静下来，应朋友夫妇之邀到勃艮第（Burgundy）游玩，同行的竟然有马塞兰夫人。两人相谈甚欢，沿途参观有名的罗马风格教堂。在其中一间教堂内，他手抚石柱时感到心情宁静，觉得自己直接接触了永恒。

太治平返回日本后，更加投入工作，首先解救了公司面临破产的危机。他探访快将死亡的癌病友人，又返回故乡和他继母（杉村春子）言归于好。他希望能活到春天，可以招待来日本旅行的马塞兰夫人去观赏樱花。她的幻影仍然与他在交谈。不久他终于病发，但在女儿的奔走求治下，成功接受手术，结果活了下来。死亡女神的幻影不再出现，他亦推却与马塞兰夫人的樱花之约。

绝症病人的惊恐与挣扎

《化石》原为改编自井上靖（1907—1991）小说的电视剧，于1972年1月31日到3月21日分八集在富士电影台播映，但导演小林正树的创作目的是要拍电影而非电视剧集，所以他于1973年12月再完成了一个三小时多的电影版，1974年5月曾到法国戛纳电影节参展，翌年又在加拿大蒙特利尔和美国洛杉矶的影展中放映。最后剪成217分的版本，于1975年10月4日在东京公映，但另有一个200分较短的拷贝在日本和外国流通。1976年9月，《化石》曾于美国纽约公映。

《化石》在戛纳上映时，影评人多引黑泽明（1910—1998）的《生之欲》（1952）和它作比较，因为两片都刻画老人知道自己快要死亡时的反应。但其实两者大有分别。一是《化石》的太治平终于被救治，二是《生之欲》的主角努力与政府官僚交涉，把一处污水沟地带修建成儿童公园后才辞世，对社会有贡献。但《化石》的主角在内省时对生、死、艺术、爱情和家庭等问题展开一连串的理论沉思，从一个实务工业家及有观察力的游客变身为一位诗人哲学家，纯粹是自己和癌病斗争，自己尝试改造自己。

《化石》在日本的评价很高，荣获第30届每日映画竞赛奖的最佳影片奖及《电影旬报》年度十大佳片的第四名。主角佐分利信得到每日映画竞赛奖及电影旬报奖的最佳男演员奖，而冈崎宏三和武满彻亦分别荣获每日映画竞赛奖的摄影奖与音乐奖。《化石》在美国和英国均大有知音。美国《综艺》的撰稿人推许它"是一部最显眼、谨慎和引人入胜的电影，技术上完美无瑕"。《旧金山考察报》认为："这部电影也是令人吃惊的绘画艺术作品，小林正树的摄影机抒情地捕捉了日本乡间的质朴美和巴黎的壮丽气象，视觉上的享受无与伦比。"伦敦电影节的约翰·吉利特（John Gillet）非常欣赏男主角的演技："无论怎样称赞佐分利信的

演出也不会过誉。他的面孔、身体和声线的综合表现，是近年来电影中最精彩和真实的造像。"《电影月报》的托尼·雷恩（Tony Rayns）也赞扬小林正树所采用的第三者画外音叙事手法，认为加藤刚那亲切而中立的旁白，无疑增加了影片的趣味与深度。

到外国拍外景的日本片多流于浮浅，《化石》是罕有的例外。片中对巴黎的建筑物、艺术品、公园小人物和宴会的绅士淑女的精细描写，都让人耳目一新。影片刻画太治平在得知患上癌症后的惊惧和幻觉，手法非常独特，影像简洁有力。太治平返回日本后，他战争时期的朋友让他看一块由千百万年化石变成的大理石，重提二人战后得庆生还时有活于借来时间的感叹。影片结束时，太治平已完成他应该做的大事，但却侥幸活下来。作为战争及癌症的幸存者，他再次面对新的人生。《化石》恍似一篇充满哲理及诗意的散文。香港学者郑树森在《日本电影十大》（上海：上海书店，2011）里指出："该片有一点与《怪谈》相似，同样画面精美，彩色构图细腻。外在影像呼应内心世界，在内外互动里，回溯生命的意义，反思人存在的形而上层面。本来此类题材相当沉闷，观众未必容易投入，尤其对死亡的冥想、对生死观的沉思等，但影片不断以刹那的画面，以至近乎超现实的人物安排，从单薄的故事逐步引领观众到投入的层面。整体观之，在形象的具体与思维的抽象之间，平衡微妙，恰到好处。"（第 139 页）美国影评人约翰·赛蒙（John Simon）在称赞完武满彻那疏落、富有感情和类似 Debussy 与 Faure 的室内乐的《化石》配乐后，对影片的结论为："和小林正树压倒性的杰作《人间的条件》相比，《化石》或许不算是绝对的伟大，但它在艺术上与人性上皆令我们感到满意。"

演而优则导的佐分利信

佐分利信（1909—1982）生于北海道，本名石崎由雄，二十岁时就读于东京多摩川河畔的日本映画俳优学校，1930 年 10 月毕业后进入京都的日活太秦制片厂，翌年 4 月以岛津元的艺名参演了内田吐梦的《日本小姐》（1931）。1935 年他转投松竹，改名为佐分利信后，以大块头的外形、木讷、欠修饰和较阴沉的性格发挥其本色演技，成为松竹大船的第一线小生演员，主演了岛津保次郎的《家族会议》（1936）、《婚约三羽乌》（1937）及《哥哥和他的妹妹》（1939），吉村公三郎的《暖流》（1939）与小津安二郎的《户田家兄妹》（1941）等片。他在 1950—1959 年曾导演了九部电影，其中《缓期执行》（1950）、《啊！青春》（1951）、《风雪二十年》（1951）和《恸哭》（1952）这四部作品皆入选《电影旬报》的年度十佳影片。他主演的《缓期执行》、《归乡》（1950）、《波》（1952）和《茶泡饭之味》（1952）亦替他赢得 1950 年及 1952 年的每日映画竞赛奖的最佳男演员奖。他于 1962—1972 年暂停演戏，改往电视界发展，一别十年后才以熊井启的《朝霞的诗》（1973）重返影坛。他毕生参演了超过 180 部电影，晚年的代表作除《化石》外，还有山本萨夫的《华丽家族》（1974）与中岛贞夫的《日本的首领》（1977—1978）三部曲。

10 山田洋次的《幸福的黄手帕》

《幸福的黄手帕》
日文片名：幸福の黄色いハンカチ
英文片名：The Yellow Handkerchief
上映日期：1977年10月1日　　片种：彩色片
片长：108分　　　　　　　　评分：★★★★☆
类型：剧情／恋爱
原作：彼德·哈米尔
编剧：山田洋次、朝间义隆
导演：山田洋次
主演：高仓健、倍赏千惠子、武田铁矢、桃井熏
摄影：高羽哲夫
美术：出川光男
音乐：佐藤胜
奖项：《电影旬报》1977年日本十大佳片第一位

关于《幸福的黄手帕》的诞生，山田洋次在《我是怎样拍电影的》（蒋晓松、张海明译，北京：中国电影出版社，1987）中有所说明："提起《幸福的黄手帕》的创作，是我几年前听到美国享有盛誉的民歌《Tie A Yellow Ribbon Round The Old Oak Tree》以后才想到的。确切地说，

先是听说了有这么一首歌词的歌曲。歌词的内容是这样的：一位年轻人在坐公共汽车旅行时，结识了一位刚出狱的汉子。这个汉子虽然已同妻子离婚，但在回妻子住所的途中发了一封信，信上写道：如果至今你还是一个人的话，那么请你在庭院的橡树上挂上黄色的布条。"（第74页）

那首民歌亦有所据，源于1971年10月14日在《纽约邮报》刊登的一篇小品文，作者是彼德·哈米尔，但在美国竟然未被搬上银幕。深受此故事感动的山田洋次决定把它拍成影片，将背景改为日本的北海道，加插了年轻的一男一女寻找爱情的喜剧情节，以衬托中年男女的一段坚贞爱情。他和老拍档朝间义隆精心撰写剧本，邀请银坛铁汉高仓健（1931—2014）饰演因失手打死人而入狱的煤矿工人岛勇作，外貌清秀的倍赏千惠子（1941— ）扮演温淑善良的再婚女子岛光枝，又大胆起用没有拍片经验的歌手武田铁矢（1949— ）演长相丑陋的失恋青年花田钦也，配上天真的桃井熏（1952— ）做他的追求对象傻大姐小川朱实。结果拍出一部大受观众和影评人赞赏的《幸福的黄手帕》，囊括了1977年的多项电影大奖，包括第51届《电影旬报》和首届日本学院的最佳影片奖、最佳导演奖、最佳剧本奖、最佳男主角奖、最佳男配角奖及最佳女配角奖。

小红轿车牵引的破镜重圆

本片的成功因素，首先是剧本写得好。故事本来平淡无奇，人物其实也比较扁平，但通过一辆红色小轿车在北海道的公路上疾驰2500多公里，车主的猎艳玩乐心态，在网走被他兜搭结伴同行的单身女子的纯情和仗义，加上在网走海滩上替他们拍照后被邀上车的流浪中年汉的爱情故事，情节就丰富起来了。

《幸福的黄手帕》的剧本写得相当细密，多处埋下伏线。三人在网走的小饭店已同处一室，但一对年轻人并不认识岛勇作。勇作其后寄出给前妻光枝的明信片，在海滩又巧遇钦也和朱实，三人同行到旅游胜地阿寒湖渡宿。夜里勇作被噩梦惊醒，听到邻室朱实被钦也性骚扰而哭泣，忍耐不住开口教训钦也。翌晨在车站和他俩分手时又相劝二人好好相处。但朱实也决定离开钦也，二人分手前才互通姓名。

这第一段戏稍逾半小时，因勇作和朱实要等下一班火车，而钦也又买了熟蟹饭盒折回来请他们吃。三人谈笑融洽后又再同行。但钦也不断腹泻，而朱实被迫开车时因技术差误将车驶落田野，三人无奈要在农舍过夜。朱实与农家的孩子共宿，勇作诚意教育钦也，叫他要像爱护花朵一样爱护朱实。

翌晨钦也在带广停车后与他人争执被殴打，勇作出手救援，危急中权充司机将车开离现场。钦也和朱实这时才知道原来勇作的驾驶技术相当好，就让他继续掌舵。但不幸遇上警员封路截查车辆，勇作因没有驾驶执照被带往警署问话。这出人意表的发展令钦也和朱实大吃一惊，但二人仍然耐心等待勇作，见他被释放后再邀他同行。

影片到此约为 65 分钟，已有一些悬疑片的味道。第三段戏就是勇作的交代身世，诉说自己的出身、工作、谈恋爱、结婚、因妻子的流产而沮丧、醉酒后误杀了人和在狱中强迫妻子光枝离婚等往事。这段感人的爱情故事非常动人，听后钦也不断在哭，朱实则认为光枝更加可怜！

影片的最后 15 分钟是全片的高潮，朱实和钦也说服了勇作一定要回夕张的老家一探究竟，看看光枝是否在六年后仍然等候着他。小红房车开到勇作所熟悉的街道时，他不敢抬头察看，朱实不断问他路怎样走：过了桥、有照相馆及拉面店，分岔路走那边？工场前左转再上山，见到糖果店和公共浴场了。车子停下来朱实和钦也离开汽车四处张望，起先并无所觉，后来突然……好极了！好极了！只见那边高处有旗杆串联着无数块鲜黄色的手帕，在初春的晴天下猎猎飘扬……

一首爱情的颂歌

山田洋次的影片，并不以画面和构图见胜，而是以风趣的人物和温馨的情调感人。汽车在钏路上陆，途经网走、阿寒湖、陆别、带广、富良野、歌志内到夕张，纵横两千多公里，窗外北海道的旖旎风光，尽入眼帘，确是不可多得的公路电影。本片同时也是出色的爱情片，中年的一对破镜重圆，肯定了爱情，年轻的一对也受到启蒙，学会了怎样去爱。

从80年代起，中国的电影杂志开始出现介绍山田洋次的文章，其中有些评论相当中肯。1985年第6期的《电影评介》（贵州贵阳）刊出紫谷的《一曲爱情的颂歌》（第25页），文中提及的以下三点，对观众欣赏本片大有帮助：

> 这部影片可以说是《远山的呼唤》的姊妹篇，体现了山田洋次的导演风格，即用悲喜剧的形式反映社会问题，歌颂洋溢在普通人内心深处的美好情感。
>
> 山田洋次将钦也处理成一个"丑角"而不是"反角"，使之可笑而不可恨，甚至有几分可爱，始终掌握在喜剧性讽刺的分寸里。
>
> 影片并没有正面表现光枝怎样战胜世俗的偏见，等待丈夫归来。可通过勇作出狱途中被不明情况的警官干预，就从侧面衬托了光枝这些年的坚强，留下许多可供观众回味的联想，这一点是很高明的。这样就使得这对患难夫妻最终的幸福重逢显得特别动人。

11 五社英雄的《云雾仁左卫门》与《黑暗中的猎人》

《云雾仁左卫门》

日文片名：云雾仁左卫门

英文片名：*Bandits vs. Samurai Squadron*

上映日期：1978年7月1日　　　片种：彩色片

片长：160分　　　　　　　　　评分：★★★☆

类型：时代剧

原作：池波正太郎

编剧：池上金男

导演：五社英雄

主演：仲代达矢、岩下志麻、加藤刚、丹波哲郎、市川染五郎

摄影：小杉正雄

美术：西冈善信、鸟居冢诚一

音乐：津岛利章

《黑暗中的猎人》

日文片名：闇の狩人　　　　　英文片名：*Hunter in the Dark*

上映日期：1979年6月17日　　片种：彩色片

片长：137分　　　　　　　　　评分：★★★☆

类型：时代剧
原作：池波正太郎
编剧：北泽直人
导演：五社英雄
主演：仲代达矢、原田芳雄、石田步、岸惠子、千叶真一
摄影：酒井忠
美术：西冈善信
音乐：佐藤胜

1996 年日本著名电影评论家川本三郎编了《最佳 101 位电影导演：日本篇》一书，除选出 101 位最优秀的日本导演外，另外补选了 41 名地位稍逊的导演，共 142 人。详看名单，五社英雄（1929—1992）竟然榜上无名。再细翻 60 年代以来《电影旬报》的年度十大日本电影纪录，五社英雄的影片亦从未入选过十大。但另一方面，阿兰·西尔弗（Alain Silver）在他的《武士电影》（*The Samurai Film*，布朗利：哥伦布图书，1983）专著中，却用了 59 页的篇幅来介绍五社英雄的八部作品。他对五社的重视，比对其他拍武士片的巨匠如稻垣浩、黑泽明、小林正树、冈本喜八和筱田正浩有过之而无不及。究竟五社英雄在日本影坛的名气和地位如何？这是一个非常有趣的问题。

五社英雄在 1953 年 3 月毕业于明治大学商学部后，即进入日本放送局工作，从记者递升至监制。1959 年 10 月，他加入富士电视台，先任现场报道组部长和映画部长，后以剧集总监兼导演的身份制作了《头条新闻撰稿人》(1959)、《宫本武藏》(1960)、《刑事》(1960) 和连续时代剧《三匹之侍》(1963)。《三匹之侍》的鲜活人物角色捧红了饰演游侠柴左近的丹波哲郎，其黑泽明式的写实、激烈的杀阵场面也令松竹公司立即罗致五社执导电影版的《三匹之侍》(1964)，开了电视导演进军影坛的先河。此后五社一直在电视台和电影界双线发展，1985 年曾

自组公司，到1992年去世止一共拍了24部影片。

五社英雄的电影大多是娱乐性丰富的大制作，松竹投资的占10部，东映出品的有11部。他前期的12部影片，《出狱祝贺》（1971）和《暴力街》（1974）是现代黑帮片，其余十部是古装武士片，都是以男性人物为主要角色。但从《鬼龙院花子的一生》（1982）起，他后期的12部影片，除了描写军人叛乱的《二二六》（1989）外，多以女性角色为剧情中心，刻画的人物有青楼妓女、女杀手及黑帮女流氓等。他影片的风格特色，可总括为下列六项：对反叛精神的推崇赞颂，武打动作的美化形式，动乱社会的义理人情，豪华绚烂的丰富色彩，暴露刺激的情欲场面和热烈奔放的倾情演出。他的影片如《人斩》（1969）、《御用金》（1969）、《鬼龙院花子的一生》和《二二六》，都名列当年的十大卖座影片。得奖最多的是《阳晖楼》（1983），荣获1983年第七届日本学院的多项大奖。但论艺术成就，五社英雄那些不乏暴力与色情的类型电影始终被人看低一线。

《云雾仁左卫门》与《黑暗中的猎人》

《云雾仁左卫门》的故事发生于享保七年（1722），《黑暗中的猎人》讲述天明四年（1784）的事，内容有关对抗官府、江湖恩怨及统治者为保持权力与扩张势力的大开杀戒。《云雾仁左卫门》中的大盗头领云雾仁左卫门（仲代达矢）身负血海深仇，十年间带领一班手下行劫四方无往而不利，但终于在最后一役被识英雄重英雄的幕府捕快安部式部（市川染五郎）侦破行踪，结果差不多全军覆没。他的兄长冒充他自首投案被处斩后，他亦冒死突袭宫廷了结昔日的恩怨。影片的最后一个镜头，法师打扮的云雾与已退役来自我制裁的式部在墓前的小径上擦身而过，

令人感慨万千。

《黑暗中的猎人》的暗杀团主脑五名（仲代达矢）因为不肯服从朝廷鹰犬下国（千叶真一）之命，交出失忆的杀手谷川（原田芳雄）和协助下国占有虾夷一地，结果巢穴被夷平，亲信惨被杀戮。最后他被迫邀约下国到农庄一决生死而同归于尽。这时镜头高升，俯览阳光下大地上这一对仇敌的尸身，观者顿觉凡世俗事和无情的杀戮，只是历史大河中的点点滴滴。

五社英雄这两部电影，充满血腥的屠杀场面，但多在黑夜进行，所以常见刀光剑影和不易辨认的面孔，细节有时令观众看得不太明白。《云雾仁左卫门》较《黑暗中的猎人》片长，次要的人物着墨较多，面部特写镜头也多，所以《云雾仁左卫门》的角色给人印象较深。但论武打设计，则《黑暗中的猎人》比较精彩和多样化。由于失去记忆的谷川好像一部斩杀机器，所以打斗也较激烈。

由仲代达矢（1932—　）饰演的两位主人公，似乎云雾比较足智多谋和深得女性喜爱。云雾极获手下效忠，五名却有手下叛变。但五名对谷川，却有情有义，甚至最后赔上自己的性命。仲代达矢一共主演了十出五社英雄的影片，演技异常出色。和丹波哲郎（1922—2006）一样，仲代也是戏剧界出身。他在1975年11月和妻子宫崎恭子开设免费培育演剧界新人的私人学校"无名塾"，由于申请入学者众，二百名中只录取一人。1978年，一位曾在东京都千代田区役所土木部任职和仰慕仲代达矢的青年成功地考入无名塾，1979年更有机会在《江户教父》中首次在银幕亮相，扮演五名的一个手下。他就是原名桥本广司，到90年代才享有大名的著名演员役所广司（1956—　）。

12 今村昌平的《乱世浮生》

《乱世浮生》

日文片名：ええじゃないか　　英文片名：*Eijanaika / Why Not?*

上映日期：1981年3月14日　　片种：彩色片

片长：151分　　评分：★★★★★

类型：剧情／时代剧

原作：今村昌平

编剧：今村昌平、宫本研

导演：今村昌平

主演：泉谷茂、桃井薰、绪形拳、草刈正雄、田中裕子

摄影：姬田真佐久

美术：佐谷晃能

音乐：池边晋一郎

奖项：《电影旬报》1981年日本十大佳片第九位

大时代的变革

　　日本近代化的变革，源于厉行锁国政策二百多年的德川幕府政权，在 1854 年屈服于美国东印度舰队司令培里的军舰武力下，签订条约开放下田、函馆两个港口让外人通商与居留。其后日本继续和英、俄、法、荷等国缔订类似的条约。开国后从内部发生尊王攘夷、武装倒幕、王政复古等一连串的巨大变动。

　　庆应二年（1866），萨摩与长州两藩结成征讨幕府的军事同盟。1867 年 1 月，年仅 15 岁的太子睦仁（1852—1912）继承突然暴毙的父亲孝明天皇（1831—1866）为天皇，朝中倒幕势力转强。德川幕府虽然想主动改革幕政免于失势，但为时已晚。1867 年 12 月，主张武力倒幕的萨、长两藩与朝廷内的公卿岩仓具视（1825—1883）发动王政复古政变，树立以天皇为中心的新政府，与第 15 代将军德川庆喜（1837—1913）的政权对峙。两派在 1868 年初交战。当时幕府军有 1.5 万人，是倒幕军的 3 倍，但武器及装备落后，兼且士气不振。1868 年 5 月，庆喜不战而降，答允退出江户城。7 月天皇改江户为东京，8 月 27 日天皇在京都举行即位大礼，9 月 8 日改元明治，并定一世一元制。10 月到东京，以江户城为皇居。历史上的明治维新，一般指 1868 年王政复古事件，广义上指 19 世纪后半期日本的社会政治变革。而明治维新的原动力，发自当时几个强藩（萨摩、长州和土佐）中的下级武士。

小人物的插话

　　《乱世浮生》一片，刻画了 1866 年到 1867 年间江户城两国桥东岸

低下层庶民的群像。他们在政治上迷失方向的德川幕府政权下生活,面对国内经济衰退、朝中派系斗争和物价不停高涨的岁月,只能靠投机使诈、出卖色相或抢劫暴动谋生。其中主要的八位人物是:离乡六年从美国归来寻妻的源次(泉谷茂)、被父兄卖入青楼的源次妻子稻(桃井熏)、家变的落魄武士古川条理(绪形拳)、与源次一同逃狱的琉球人系满(草刈正雄)、繁华街的茶馆女主人阿甲(倍赏美津子)、先后两次被父亲卖进火坑的贫农女子阿松(田中裕子)、东两国的黑帮头领金藏(露口茂)和金银兑换商柳屋富卫门(三木则平)。八个小人物,在编导安排下被演员表现得栩栩如生。

源次本是上州川西村的贫农,在运送生丝到横滨时意外沉船,被美国船救起后流落美国六年。他返日本寻着妻子稻,原想带她回自由民主的美国定居。可是稻不想离开日本,他只好留在东两国跟随金藏谋生。源次生性慷慨,乐于助人,但却两次被关进牢狱,最后在暴乱中被官兵枪杀。稻虽然深爱源次,但性格懒惰,又喜爱饮酒,不免自甘堕落。一度随丈夫回乡务农,但好景不长,终于也被迫回到江户重操故业。除到横滨给美国人提供性服务外,也在东两国的剧场中与阿甲等三人合跳色情的肯肯舞,娱乐市井的粗汉。《乱世浮生》借源次和稻的不幸遭遇,反映了乱世中普罗民众的民不聊生、败坏法纪和纵欲狂情,是编导今村昌平视野广阔和借古喻今的忧世之作,既是气势磅礴的史诗,也是出色的历史纪录片。

今村昌平功力不凡

今村昌平(1926—2006)曾经协助编写名列日本影史十大电影第五位的《幕末太阳传》(1957,川岛雄三)的剧本,对幕末的历史早有认

识。他对被称为"ええじゃないか"（Eijanaika，意为"不是挺好吗！"）群众运动特别关心，除以此口号为《乱世浮生》的片名外，更在片末用20分钟来写述江户东两国狂热民众高喊"不是挺好吗！"的昂奋激情。他们多穿奇装异服，有的赤裸上身，有的戴上面具，迎着从天而降的纸神符，一边高呼"不是挺好吗！"，一边跳舞前进。一大群人从东两国乘船或步行到西两国，不理官兵举枪威吓和斥令后退的命令，踏毁建筑物继续前进。终于发展成为一发不可收拾的流血悲剧。

今村昌平继承了前辈电影大师沟口健二（1898—1956）和黑泽明（1910—1998）拍时代剧一丝不苟的求真精神，投资三亿日元在三乡市1.26万平方米的空地上重建了江户村的户外实境。兴建接近原物大小的两国桥已花了一亿日元。他特别请来著名时代考证家林美一来指导一切，务求尽善尽美。在片中踏过两国桥的珍奇动物有骆驼和大象，虽然惊鸿一瞥，也令人印象难忘。

今村只用了151分钟的时间，就将幕府末年这段错综复杂的历史面貌表现得层次分明。既写述了农村的村民起义，也重绘了城市的捣毁暴动。两场刺杀场面——古川为理想行刺幕府能臣及系满为复仇残杀萨摩武士——固然拍得干爽利落和触目惊心，两位刺客的下场——古川与盲妓的当众情死及系满告别江户的血帆归航——也极其悲壮动人。片中刻画金藏在幕府官员、萨摩武士及外国商人间的拍马钻营，情节引人入胜。至于稻的历尽沧桑和矛盾性格，也表现出女性的善变与坚强。

彭小莲在《〈乱世浮生〉的诗意》一文（《南方人物周刊》2010年9月13日）中，称赞本片完全是一首史诗，大胆地展开，呈现给我们一个气壮山河的故事："其中最让人难忘的是农民暴动的那场戏。开始，今村用了一组镜头来表达农民不愿再受欺压：他们冲到地主家里，打翻了房间里的东西，有人在锯梁柱子，又有人爬到屋顶上扔下了绳索，一切都是那样充满激情，那样兴奋，在翻身做主人的氛围里，一切都像过节一样。可是最后，当他们使劲将整栋房子拉倒的时候，今村用了一个

长镜头,让现实死死地戳在你眼前,让你无处逃遁……你看见的是乌合之众!"(第88页)又说:"最后一场戏,人群试图跨过两国桥的时候,男人女人都在载歌载舞,今村几乎用了两本胶片的长度来展现这个大场面,把戏推到疯狂的地步,直到源次被乱枪打死。"(第88页)

今村昌平在1951年投身电影界,一生拍了19部长片,其中有五部高居《电影旬报》年度十大佳片的第一位,另有两部高居第二位。他又曾经以《楢山节考》(1983)和《鳗鱼》(1997)两次荣获法国戛纳影展的金棕榈大奖。《乱世浮生》是他最被人忽略的一部杰作。

13 铃木清顺的《流浪者之歌》与《阳炎座》
——八十年代最华美妖艳的浪漫电影

《流浪者之歌》

日文片名：ツィゴイネルワイゼン　　英文片名：*Zigeunerweisen*

上映日期：1980年4月1日　　片种：彩色片

片长：148分　　评分：★★★★☆

类型：剧情/幽灵

原作：内田百闲

编剧：田中阳造

导演：铃木清顺

主演：大谷直子、原田芳雄、大楠道代、藤田敏八

摄影：永冢一荣

美术：木村威夫

音乐：河内纪

奖项：《电影旬报》1980年日本十大佳片第一位

《阳炎座》

日文片名：陽炎座　　英文片名：*Heat-Haze Theatre*

上映日期：1981年8月21日　　片种：彩色片

片长：139分　　　评分：★★★★
类型：剧情／幽灵
原作：泉镜花
编剧：田中阳造
导演：铃木清顺
主演：松田优作、大楠道代、中村嘉葎雄、
　　　楠田枝里子、加贺真理子
摄影：永冢一荣
美术：池谷仙克
音乐：河内纪
奖项：《电影旬报》1981年日本十大佳片第三位

被日活电影公司解雇的铃木清顺

1996年7月香港艺术中心特别公映了15出铃木清顺的影片，并推许他为日本B级片的巨匠。节目策划人认为，文化艺术只有好坏之分，并无高低之别。换句话说，一些通俗的类型片，也是富有艺术性和值得欣赏的。

B级片是好莱坞式制片厂制度下的产物，由于有高成本大卡士的重点制作，自然需要低成本的二三流影片配合一票两片的观赏规制。铃木清顺在日活公司12年间所拍的40部电影，正是此类产品。他过人之处，在于能化腐朽为神奇，透过黑帮片、文艺片和色情片等类型片，建立了独特的个人风格。

铃木清顺1961年拍了六部粗制滥造的影片，乏善可陈，但1959年他拍过只有40分钟的黑白片《爱的书简》，用男女恋爱的抒情故事表

现迷恋情信的虚幻,情景交融恰到好处。《爱的书简》是为了配搭石原裕次郎主演的 A 级片而摄制的一部短片,当年根本无人注意。但在今天看来,该片的影像效果令人佩服。影片角色的人物性格虽然没有发展(这是铃木影片的通病),可是取景运镜的视觉处理和浪漫抒情的基调,却早已表现出导演的优秀风格。而后来岩井俊二的《情书》(1995)可能就受到该片的启发。

铃木清顺的日活时代(1956—1967)作品,可以分为前后两期。1963 年他拍完《野兽之青春》后,接着摄制《恶太郎》,有机会和美术指导木村威夫合作,是他创作生涯的转折点。一直努力透过特异构图、巧妙道具和强烈色彩来丰富影片影像的铃木清顺,从此新添了志同道合的好帮手,在以后一连串的作品中,继续实验和发展了他独特的唯美电影风格。木村威夫是杰出的美术指导,也是铃木导演组中罕见的一流人才。木村在 70 年代起亦与熊井启(1930—2007)合作,两人的三部杰作《忍川》(1972)、《望乡》(1974)和《海与毒药》(1986),都先后荣获《电影旬报》年度十大名片的第一位。可惜在 60 年代,铃木那些内容芜杂的类型片却不被影评人重视。1967 年他拍成风格前卫而精纯的《杀手烙印》后,翌年竟被日活公司以"不断拍摄让人看不懂的电影,并非是一个好导演,而不可解的电影乃日活之耻"为由无情地将他解雇。

色彩绚烂的超现实风格

铃木清顺被日活解雇后,整整九年都没有机会再拍片。到 1977 年,有独立制片公司支持他拍摄以女高尔夫球手变身广告明星为题材的《悲愁物语》,才开始了他晚年的创作生涯。从 1980 年到 1991 年,他在独立制片人荒户源次郎的支持下,先后完成了被称为"浪漫三部曲"的

《流浪者之歌》(1980)、《阳炎座》(1981) 和《梦二》(1991)。这三部由田中阳造编剧的幽灵怪谈片，是铃木清顺多彩迷离、浪漫情色和超现实风格最圆熟的作品，和他早期的《暴力挽歌》(1966)、《杀手烙印》一样，被公认是他的杰作。

铃木清顺是一个通俗的电影创作者，由于受制于B级类型片的限制（如低预算的制作费、千篇一律的故事情节、演技平凡的演员，甚至一塌糊涂的剧本），他喜欢故意加插一些荒谬滑稽的情节和惹人发笑的影像效果，令影片生动有趣。他又爱用超现实的表现手法，包括用强烈的色彩来表现心理和气氛（红色尤其是他影片的主要元素），以及用夸张的手法来嘲弄社会的体制和现实。他影片的荒谬和抽象成分，适宜被当作黑色喜剧或形式艺术来欣赏。这方面的例子不胜枚举，例如《野兽之青春》(1963) 的疯狂暴力，《关东浪子》(1963) 中鹤田（小林旭）在赌场斩杀两名勒索者后画面的一片通红，《肉体之门》(1964) 里四名街娼四种不同颜色（红绿紫黄）的衣裳、赤裸女体的被缚扎及处以私刑、退伍日兵的屠牛场面，以及对美国占领军和传教士的揶揄。还有《春妇传》(1965) 的结尾三上（川地民夫）和春美（野川由美子）在狂风中的自杀与殉情，《白虎刺青》(1965) 片末铁太郎（高桥英树）直闯敌巢尽歼敌帮的歌舞伎表现形式，以及《东京流浪客》(1966) 中正邪两杀手的雪地枪战等情景，都是令人印象难忘的片段。

疑幻疑真的《流浪者之歌》与《阳炎座》

《流浪者之歌》：德语教师青地丰二郎（藤田敏八）在海边小镇救助了被村民怀疑是杀人凶手的中砂纠（原田芳雄），二人曾同在陆军士官学校教书，但狂气的中砂常常离家流浪。二人重逢时认识了艺伎小稻

（大谷直子），三人又目睹一女二男的三个盲乞丐。其后青地娶了貌似小稻的园（大谷直子分饰）为妻，但园生了女儿丰子后死亡。未几青地发觉小稻成为中砂的后妻，他又怀疑自己的妻子周子（大楠道代）与中砂有奸情。几年后中砂突然死亡，而小稻常常在夜间到他家，要求他归还中砂借给他的书籍及西班牙小提琴作曲家萨拉沙泰（Pablo de Sarasate, 1844—1908）的唱片《流浪者之歌》……

《阳炎座》：新剧作家松崎春弧（松田优作）遇见有不可思议的魅力的美妇人品子（大楠道代），后来才知道她是赞助自己的富人玉胁（中村嘉葎雄）的第二个妻子，而玉胁金发蓝眼的前妻稻（楠田枝里子）刚好去世。松崎迷上品子，接信后前往金泽与她会面，但在火车上却遇上准备到金泽见证一对恋人殉情自杀的玉胁。在金泽松崎目睹稻和品子同坐小舟上，而玉胁亦持枪迫他与品子一同自杀……

《流浪者之歌》取材自内田百闲（1889—1971）的一些小说，《阳炎座》改编自泉镜花（1873—1939）的小说。内田的作品具有幻想式的独特风格，而泉的作品充满浪漫气氛和超现实的意境美。铃木清顺在这两部片中用奇幻的情节、怪诞的人物、幽灵的出现、夺目的色彩和巧妙的影像，创造了他幽玄的情色电影世界，其丰富感、吸引力与形式美，实非笔墨所能形容。

铃木清顺出生于1923年，迄今拍片约50部。他和晚一年出生的增村保造（1924—1986）与冈本喜八（1924—2005）是同辈，不过增村在大映任职，而冈本则受雇于东宝。三人都是才气横溢和不断创新的导演，论际遇则以铃木较差。但在90年代，铃木已被以前忽视他的日本影评界重新评价。1995年《电影旬报》根据约100人的投票选出日本电影史上的最佳导演，结果铃木清顺与山中贞雄、木下惠介和冈本喜八同获11票名列第九，可说已取得电影大师的地位。他的近作《手枪歌剧》（2001）和《狸御殿》（2005）都有在欧美的影展上映，并且得到佳评，令他成为颇被西方追捧的日本老导演。

(三) 平成电影

1 堺雅人主演的《南极料理人》

《南极料理人》

日文片名：南極料理人　　英文片名：*The Chef of South Polar*
上映日期：2009年8月8日　　片种：彩色片
片长：125分　　评分：★★★☆
类型：剧情／喜剧
原作：西村淳
编剧：冲田修一
导演：冲田修一
主演：堺雅人、生濑胜久、高良健吾、西田尚美
摄影：芦泽明子
美术：安宅纪史
音乐：阿部义晴

　　以南极为背景的日本电影，前有高仓健主演的《南极物语》（1983），讲述昭和基地的日本南极观测队和15只桦太雪橇犬的感人故事，当年成为史上最卖座的日本影片。2009年由堺雅人主演的《南极料理人》，是一部刻画八个南极观测队员的喜怒哀乐的风趣电影。

　　1997年，日本的南极越冬观测队进驻圆顶富士基地，一个比昭和

基地更偏远，标高逾3800米，气温低至零下54摄氏度和半年不见太阳的严寒环境。他们远离文明、家人和朋友，展开长达一年半的枯燥工作和孤寂生活。观测队的八位成员是：队长、气象学者金田浩（喜太郎）、医生福田正志（丰原功补）、厨师西村淳（堺雅人）、叫"阿平"的大气学者平林稚彦（小滨正宽），简称"阿本"的冰雪学者本山季行（生濑胜久）、人称"哥哥"的冰雪研究助手川村泰士（高良健吾）、车队主任御子柴健（古馆宽治）与叫"阿盆"的通讯员西平亮（黑田大辅），后四人皆是戴上眼镜的近视汉。除去负责科研的四位专家，医生的工作最为清闲，因为那里气温低至连细菌也无法生存。主任的工作颇轻松，清晨计划好一天的安排后，常常坐在户外的汽车里看书。阿盆要监管计算机设备、电话及传真和其他通信系统运作正常，不失灵时亦不忙。早午晚整天忙碌的是负责做饭的西村淳。他每天都要设法做出各种日式、中式或西式的美味饭菜，除让队员吃得开心外，也令苦闷的南极生活有点乐趣。

西村原是海上保安厅的职员，在一艘船上当厨师。他是代替因意外受伤的同事铃木（宇梶刚士）被派往南极工作的。他有别于不理妻子反对、自愿到南极搞科研的阿本，是个无奈接受了任命的可怜人，被迫离开刚出生的儿子、八岁的长女友花（小野花梨）与爱妻美雪（西田尚美），到1.4万公里外的南极，独自度过超过500天的冰冷岁月。他随身携带着友花脱落的一颗乳牙作纪念，在这颗牙掉落南极的一个冰洞后，西村难过到无法工作。《南极料理人》以西村为主角，充满他思念家人的描写，温情而风趣。例如之前在家他躺在客厅看电视时，友花有用手打他或用脚踢他屁股的习惯。他在家会袖手旁观让美雪下厨，但又批评她做的炸肉不好吃。一次观测队员集体接受电视台的远程访问，队长答复了小学男生有关南极动物的问题后，轮到西村回答关于队员的膳食问题时，提问的正是西村只闻其声未见其人的女儿友花。影片结尾，各队员乘飞机返回城市，和家人或友人团聚后，亦以西村被妻子委托负

责下周举行的女儿生日派对的全部食物作结。

《南极料理人》是一部风趣喜剧，惹笑的场面多不胜数。例如铃木自小就梦想去南极，被选中加入南极观测队后十分高兴，除接受了西村的献花外，更被船上的同事抬起和抛高。但一转眼，他却因电动自行车失控翻倒在马路上。船长（岛田久作）只好改派西村替代他。西村不愿意接此任务，但被船长强迫握手，只好重复地恳求："让我先和家人商量一下。"铃木的乐极生悲和西村的被迫上任，皆令人感到好笑。在南极的基地里，早上众人起床后，大家都前往洗手间。蹲在简陋厕格内的阿本，不止一次斥责正在排队的阿盆和医生，喝令他们不要偷看！每天早饭前，八人循例在厅中跟随录像带中的健美女郎，手舞足蹈地作晨操运动。立春那天，哥哥戴上面具扮作恶鬼，其余七人在走廊追赶他，并向他撒豆以驱鬼。为了庆祝阿本45岁生日，西村用心准备了丰富的佳肴，包括医生帮助他在雪地上直接点火烧烤的美味烧肉。饭后大家演奏歌唱，尽情狂欢作乐。八人有时一同在户外工作，并在雪地上享受太阳，偶然假装打一场棒球。其他出人意表的惹笑情节还有：医生为将来参加铁人三项赛，坚持在户外骑自行车锻炼身手；队长因没有拉面吃而无精打采；阿盆在狭窄的走廊打保龄球以消愁解闷；主任一面歌唱一面洗头沐浴，大量浪费用水；以及阿盆偷吃牛油等有趣场面。至于曾经尝试从基地逃走的哥哥，虽然经常打电话与女友通话，也挽回不了因长久分隔两地而日渐疏离的恋情，却意外和素未谋面的KDD接线生清水（小出早织）展开一段新的感情。

本片的最大特色，自然是色香味俱佳的多种菜式。从和风早餐、中式包点到西洋大餐，从饭团、拉面到甜品，从炸伊势大虾、明火烧烤肉到清蒸巨螃蟹，皆是八人列席的长方形餐桌上的公认美食。《南极料理人》拍摄于北海道的网走，其成功主要得力于以下四人：散文集《趣味南极料理人》（2001）与《趣味南极料理人：欢笑餐桌》（2006）的原作者西村淳（1952—　），影片的编剧和导演冲田修一（1977—　），

以眨眼、微笑和"嗯"、"啊"等反应生动地演绎西村淳一角的堺雅人（1973—　），和幕后的食物设计师（food stylist）饭岛奈美（1969—　）。饭岛自从设计了荻上直子的《海鸥食堂》（2006）和《眼镜》（2007）中的佳肴美食后，已经成为负责电影中的美食的红人。2009年她有份效力的电影，本片外还有根岸吉太郎的《维荣的妻子》与绪方明的《小乃海苔便当》等佳作。而冲田修一在《南极料理人》之后完成的《啄木鸟和雨》（2012）和《横道世之介》（2013）皆得到好评。前片讲述伐木工人帮助新手导演拍摄电影，后片描写英年早逝的善良大学生的交友与恋爱。《横道世之介》荣获蓝丝带奖的最佳影片奖，而高良健吾亦凭该片赢得蓝丝带奖的最佳男主角奖。

堺雅人在1990年代初从早稻田大学中退投身演艺事业，2000年首次参与电影演出，奋斗多年后于2008年以《放课后》及《超越巅峰》囊括了《电影旬报》、每日映画竞赛、蓝丝带奖、报知映画奖和日刊体育大奖的最佳男配角奖，复以《结婚欺诈师》和《南极料理人》荣获第31届横滨电影节的最佳男主角奖。他从始星途畅顺，卒以演绎电视剧《胜者即是正义》（2012）的毒舌律师和《半泽直树》（2013）有仇必报的银行职员这两个角色，成为家喻户晓的人物。

② 行定勋的《爱妻家》

《爱妻家》

日文片名：今度は愛妻家　　英文片名：*A Good Husband*
上映日期：2010 年 1 月 16 日　　片种：彩色片
片长：131 分　　评分：★★★☆
类型：剧情／喜剧
原作：中谷真弓
编剧：伊藤千寻
导演：行定勋
主演：丰川悦司、药师丸博子、水川麻美、
　　　浜田岳、石桥莲司
摄影：福本淳
美术：山口修
音乐：Meina Co.

结婚十年后，人像摄影家北见俊介（丰川悦司）时常与妻子樱（药师丸博子）争吵，早将结婚时对樱"用情专一，养个孩子"的承诺抛在脑后，不断偷情，先后有十个恋人。渴望怀孕的樱终于采取行动，在圣诞前强拉丈夫到冲绳旅行。一年后俊介完全放弃工作，懒洋洋待在家

中，只靠日渐减少的储蓄维生。他让弟子古田诚（浜田岳）主持拍摄，亦不接受人妖原文太（石桥莲司）给他介绍的旅游杂志的摄影差事。樱见他毫无生气，自己出门和朋友去箱根旅行。妻子刚离开，俊介立即在家接待梦想当演员、愿意被俊介拍照及准备和他做爱的年轻女子吉泽兰子（水川麻美）。兰子沐浴时，樱却返回家中拿东西。樱再离开后，俊介因为自己一年来从未用过相机，改叫来他家上班的诚替兰子拍照。两周后妻子回家，俊介又和她吵嘴。樱生气对他说："你一个人生活好了！"数日后她决定和俊介离婚，但请他替她拍照作纪念。俊介拿起相机，拍了一组她的相片，并在暗房里冲印照片。但他在后园替樱拍的照片全部背景模糊，不见妻子出现。她只出现于一幅捕捉了她奔跑中的背影的相片，那其实是一年前他在冲绳拍摄的一幅妻子遗照……

本片改编自中谷真弓的同名舞台剧，叙述了一个不忠的丈夫对亡妻的思念，在妻子死后的一年间十分沮丧，常和妻子的幽灵对话，重演多年来夫妇间的不和谐生活。他高大有型，出版了第一本写真集后甚有名气。她开朗贤惠，曾经耐心引导一个不良少年走上正轨。他抽烟嗜酒，妻子外出旅行后只担心自己在家没有饭吃。她注意饮食，把报刊上介绍健康饮食的文章剪贴珍藏作参考。在她生前他不懂得珍惜妻子，待她死后他才后悔莫及。影片的情节以现实、回忆与想象三种场面构成，主要的场景是北见俊介的家及其附近的商店街。电影一开始，是北见夫妇在冲绳旅游时的有趣片段。观众看到结尾，才明白在他们准备离开冲绳那天，适逢圣诞日，樱在赶返酒店找寻遗下的结婚戒指的途中，不幸死于车祸。影片自始至终，大部分是主角俊介的戏。他很早就对兰子说谎，谓厅中照片的女人是一年前死亡的朋友。但观众皆知道樱是他的妻子，不过在当时很少人会想到银幕上的樱是个幽灵。而整部电影，就是刻画俊介和樱两人的关系。

《爱妻家》值得注意的特点有下列六项：

一、由于改编自舞台剧，电影剧本的对白相当精练，而演员的演技

亦备受考验。

二、电影角色不多，主要有五位：中年的北见夫妇，年轻的情侣诚和兰子，以及樱的父亲文太。不停寄信给樱的西田健人（城田优）曾到北见家探访，但和他往餐厅谈话的俊介并没有告诉他樱早已辞世。打理街角一商店的井川百合（井川遥）只出现于俊介邀约她晚上一同喝酒（但立即取消此约）的几个短速镜头。一对中年夫妇（津田宽治、奥贯惠）只在电视的洗衣粉广告中亮相，而其他的不具名角色，亦仅有清晨在街上被俊介误认为樱的妇人，以及坐在邻近同时玩游戏机的大汉。

三、相对于俊介的才貌出众，诚无疑个子矮小及其貌不扬，但他对刚认识的兰子却一往情深，不介意她怀了别人的孩子，也愿意照顾她一生一世。俊介背弃他的结婚誓言，不积极让樱怀孕，不听从她的饮食劝告，也不珍惜她对他的爱与宽容，未免相形见绌。

四、人妖文太言语刻薄，但心地善良，虽然忠于自己的性别倾向，多少有愧于女儿。他在樱死后非常关心俊介，除替俊介做家务外，也用月薪20万日元聘请诚来辅助女婿。他亦慷慨借钱给兰子，是一个正面的人物。

五、导演行定勋的叙事手法细腻深刻，其镜头运用灵活巧妙，把室内戏的感情表现得丝丝入扣，把冲绳的美丽胜景拍摄得神采飞扬。

六、本片的演员均表现出色。13岁时首次参演电影和在近作《20世纪少年》三部曲（2008—2009）中饰演歹角的石桥莲司（1941—　），把不讨好的人妖角色演得神态活现。活跃于电视界的水川麻美（1983—　），本片出演不想做母亲、只想当明星的漂亮女子，演技得到发挥，相当博人好感。曾出演《鱼的故事》（2009）的浜田岳（1988—　），再度出演纯情小子，显得驾轻就熟。丰川悦司（1962—　）与药师丸博子（1964—　）曾于《星闪闪》（1992）中合作扮演夫妇，18年后再度演绎夫妻角色（大男子主义的摄影师与宽容体贴的贤妻），多了一分岁月的历练，无疑更加挥洒自如。从影20年的丰川，在主演

了岩井俊二的短片《爱的捆缚》(1994，山口智子合演)与长片《情书》(1995，中山美穗合演)后，成为深受女性观众喜爱的男演员，迄今出演超过 50 部电影，近十年的代表作有《北之零年》(2005)、《自由恋爱》(2005)、《软的生活》(2006)、《阁楼》(2006)、《爱的流刑地》(2007)、《接吻》(2008)、《不死剑鸟刺》(2010)、《一封明信片》(2011)与《白金数据》(2013)等。1978 年首演《野性的证明》，1981—2002 年亦是人气歌手的药师丸博子，曾以《W 的悲剧》(1984)荣获蓝丝带最佳女主角奖，复以《永远三丁目的夕阳》(2005)赢得六项最佳女配角奖。她在平成年代的作品还有《白衣天使》(1993)、《湖畔杀人事件》(2004)、《狸御殿》(2005)、《超时空泡泡女》(2007)、《歌魂》(2008)、《天堂之门》(2009)与《永远三丁目的夕阳之 1964》(2012)等。

丰川悦司凭本片及《不死剑鸟刺》荣获《电影旬报》和报知映画奖的最佳男主角奖，石桥莲司亦荣获蓝丝带奖的最佳男配角奖。在第 32 届横滨电影节中，丰川和石桥亦分别荣获最佳男主角奖与最佳男配角奖。对喜欢欣赏电影演技的观众来说，《爱妻家》是一出不容错过的好戏。

③ 北川景子演绎藤泽周平的《花痕》

《花痕》

日文片名：花のあと　　　英文片名：After the Flowers

上映日期：2010年3月13日　　片种：彩色片

片长：107分　　　　　　　　评分：★★★☆

类型：时代剧

原作：藤泽周平

编剧：长谷川康夫、饭田健三郎

导演：中西健二

主演：北川景子、甲本雅裕、宫尾俊太郎、国村隼

摄影：喜久村德章

美术：金田克美

音乐：武部聪志

2008年开始迅速走红的北川景子，先后主演了多部电视剧和电影。2010年，她有三部电影于春夏秋三季推出，依次为3月的《花痕》、6月的《瞬》与10月的《死刑台的电梯》。北川景子在《花痕》中首次出演古装片，扮演历史小说家藤泽周平（1927—1997）笔下的侠女以登，武艺高强，因抱打不平险些送了性命。

藤泽周平生于山形县鹤冈市，师范学校毕业后当中学教师，两年后患了肺结核，在乡间和东京养病长达六年，病愈后于食品企业做报刊编辑。他32岁结婚，女儿展子于1963年出生，但妻子悦子八个月后病逝。他得到母亲的帮助，父兼母职抚养女儿。他1969年再婚后才专心撰写小说，1973年以《暗杀的年轮》荣获直木奖。他以故乡鹤冈的风景为基础，虚构了"海坂藩"的世界，多用短篇的形式细述人情味浓郁的故事。小说中身处逆境但矢志不渝的小人物，如下级武士、浪人、贫苦男女，皆栩栩如生，精微处令人叹服。名作家井上厦（1934—2010）说，藤泽的语言简洁明快，生动细腻，如写吃饭的场面，仿佛能听到筷子的响声。他用历史小说的形式，描写现代的人际关系，读后使人想到什么是人生，什么是背叛，什么是信任，什么是幸福。同乡的小说家丸谷才一（1925—2012）也称赞他的小说，谓其开门见山，不多一字，流畅优美，玲珑剔透，笔下的男女具有日本的独特的美和魅力。

　　姿容秀丽的以登（北川景子）是海坂藩组头寺井甚左卫门（国村隼）的独生女，自幼师从父亲学习剑术，坚毅果敢而身手不凡。她在家有慈母郁（相筑明子）照顾周全，在外有好友津势（佐藤惠）伴游谈心，生活悠游安逸。一个温和的春日，她偕乳母在湖边欣赏樱花时，英俊的下级武士江口孙四郎（宫尾俊太郎）向她搭讪，令她心神荡漾，因为江口是藩内剑术最好的武士。以登向父亲提出想和江口较量，寺井虽未置可否，但其后江口却应邀来见以登。二人在寺井的公证下，于后庭用竹刀比试高下。以登勉力与江口对打片刻，结果右臂被砍一刀，左肩也被江口扶持才免下坠倒地。惨败的以登对江口萌生爱意，但寺井嘱咐她要忘记江口，因为她早被父亲许配给正在江户留学的武士片桐才助（甲本雅裕）。不久，津势告诉以登，江口已入赘至内藤家为女婿，当上传达官见习，妻子是和以登一同学习茶道的加世（伊藤步）。不过坊间有传言，谓加世早已恋上藩内掌管司法的藤井勘解由（市川龟治郎），而以登亦曾亲眼见到二人在户外把臂同游。数月后，孙四郎不幸堕入藤

井设下的陷阱，于出使江户时表现失态，被迫切腹自尽。寺井在吃饭时把此消息告诉家人，以登听后大为震惊。她委托已返海坂藩的片桐调查孙四郎的死亡真相。片桐查出孙四郎确是被藤井所害，而藤井亦有行贿的劣行。以登深感愤怒，决定代死者复仇，并伸张正义。她去信藤井约他见面。藤井表面单身赴约，但早已埋伏了三名武士，不惜以众凌寡，决心杀害以登……

《花痕》片长105分钟，情节相当简单，节奏十分缓慢。穿着和服的以登和加世，在户内进入房间时，坐姿端正，仪态庄重，开关纸门时，亦慢条斯理，很可能令观众看得不耐烦。有些镜头，如蓝湖水衬托下的粉红色樱花，以登败给江口的一刹那，在影片中出现数次，其重复亦会令人生厌。但这些实为编导描绘景象的细腻手法，其情调颇接近真实。片中对春花、秋叶和冬雪的描写，每每融情入景，让观者感同身受。多次出现的雪山远景，尤其美意洋溢。导演常用以登的面部特写及她双眼的大特写来表现她的思绪。寺井对女儿言语不多，但对她的关怀全表现于他的眼神和面容。不过他与好友永井宗庵（柄本明）对弈围棋时，却多谈论藩内的大事。北川景子的演出称职，但不如国村隼那样出色。编导用片桐的其貌不扬、笑脸迎人、惊人食量及不拘小节等个性，替影片增加了笑料与戏剧性。编导亦用片首的他人旁叙、片末老年以登的旁白和一青窈填词及演唱的主题歌《花痕》，丰富了电影的叙事结构。

本片的摄影优美，片末的武打场面设计精彩。以登被一个褐衣武士和两个蓝衣武士围攻，苦战之下先后斩杀三人，但右臂亦中一刀。她只能用左手持刀，迎战武艺不低的藤井，虽然很快长刀被击落于地上，幸而手中尚有父亲因她快出嫁而相赠的短刀，终于出奇制胜，除巧妙避过藤井的致命杀招外，双手用短刀刺死大意轻敌的藤井。这时片桐才出现，替以登止血后叫她快些离去，让他作善后的处理。《花痕》是中西健二继《青鸟》（2008）后的第二部电影，也是藤泽周平小说第六次被搬上大银幕。本片的成绩虽然稍逊山田洋次的《黄昏清兵卫》（2002）、

《隐剑鬼爪》(2004)和《武士的一分》(2006),以及黑土三男的《蝉时雨》(2005),或许亦不如筱原哲雄的《山樱》(2008)及平山秀幸的《必死剑鸟刺》(2010),但中西健二当上导演只有三年,假若输给导演生涯接近50年的山田洋次,和做了约20年导演的黑土、平山与筱原三人,也是虽败犹荣的意料中事。

北川景子1986年8月22日生于神户市,读高中时已被星探相中当模特儿,2003年当选"Miss Seventeen"后前往东京,参加演出TBS的《美少女战士Sailor Moon》剧集(2003—2004)。她2005年首次演出电影,2006年助演了森田芳光的《间宫兄弟》和主演了井上春生的《樱桃派》后,成为影视双栖的忙人,迄今演了逾20部电影与10多出电视剧,近五年的影片有《天堂之吻》(2011)、《推理要在晚餐后》(2013)、《室友》(2013)、《审判》(2013)、《想要拥抱你》(2014)、《恶梦小姐》(2014)与《澪之料理帖2》(2014)等。

4 小林政广的《与春同行》

《与春同行》

日文片名：春との旅　　　英文片名：Haru's Journey

上映日期：2010年5月22日　　片种：彩色片

片长：134分　　　　　　　　评分：★★★★

类型：剧情

原作：小林政广

编剧：小林政广

导演：小林政广

主演：仲代达矢、德永绘里、田中裕子、淡岛千景

摄影：高间贤治

美术：山崎辉

音乐：佐久间顺平

小林政广构思八年、汇集十位名演员完成的《与春同行》，是一部感人肺腑的公路电影，以北海道祖孙二人的一段探亲旅程，刻画了一个家庭悲剧的因由。该片被《电影旬报》读者选为2010年十大佳片的第六位，也荣获每日映画竞赛的日本映画优秀奖（《恶人》荣获映画大奖）。不过它在《电影旬报》影评人的十大佳片投选中，只排行第16位。

四月的北海道增毛，与外孙女春（德永绘里）相依为命的老渔师忠

男（仲代达矢）一天从海边的木屋夺门而出，持着手杖跄跄疾行，大声呼喝，并愤然扔掉拐杖。身穿红衣、带着背囊和手携行李袋的春慌忙追随着他。丧妻的忠男一足微跛，女儿五年前又自杀身亡。春高中毕业后任职小学饭堂，因废校失去工作，遂想到大城市谋生。由于忠男不能独立生活，所以这位74岁的倔强老人，被迫带着19岁的外孙女探访他的兄弟和姐姐，希望有人肯收留他。

《与春同行》的戏剧性，主要集中于忠男和哥哥重男夫妇、弟妇爱子、姐姐茂子、弟弟道男与前女婿直一的会面交谈。其趣味性亦见于祖孙二人从增毛经宫城各地与仙台，到北海道的牧场之旅所经历的住宿宾馆、饭店饮食、挫折彷徨、露宿街头、兄弟争执与祖孙和解等场面中。影片的成功，得力于小林政广的优秀剧本与十位资深演员的精湛演技。

忠男拜访大哥重男（大泷秀治）和大嫂（菅井琴）的一场戏，长约十分钟，导演用中景的长镜头拍摄。重男教训忠男，责骂他年轻时不听规劝，一意孤行往北海道追捕青鱼，结果一贫如洗。家境富裕的重男拒绝给弟弟任何援助。1955年首演电影的大泷秀治（1925—2012）言辞严厉，表情冷酷，演绎角色十分传神。1951初上银幕的菅井琴（1926— ）说话不多，但眉目慈祥，传达了爱莫能助的表情。

忠男依据贺年卡的寄信人地址寻访幼弟行男不果，但一位街坊（小林熏）告诉他，住在该处的清水家有一个十八九岁的儿子。忠男与春吃午饭时，听见一位顾客叫女店员（田中裕子）为清水，询问之下，才知她凑巧是没有名分的弟妇。与祖孙二人素未谋面的清水爱子带他们返家谈话，告知行男因代人顶罪被判入狱八年，是她每年代行男寄贺年卡给忠男。1981年首演电影的田中裕子（1955— ）扮演端庄、守礼与饱受生活折磨的中年妇人，出场不过六分钟，也令观众留下印象。1975年初上银幕的小林熏（1951— ）客串演出毫不起眼的小角色，只有背面和侧面出现于中景镜头中。

接着忠男探访姐姐茂子（淡岛千景）的一段戏，长约21分钟。茂

子与忠男的几次谈话，常出现占去半个画面的面部特写镜头，演员全靠眼神、说话神态与声调来演戏。有55年影龄的仲代达矢（1933—　）与有61年影龄的淡岛千景（1924—2012）同为演技洗练的舞台演员，旗鼓相当的一守一攻（忠男被茂子训诲时温顺地微笑）非常精彩。丧夫和没有儿女的茂子让弟弟留宿，翌晨并请他品尝从未试饮的咖啡。不过她不肯收留没有劳动能力的忠男，只想春留在旅店工作，有意培养春成未来的继承人。善良的春原想摆脱外公，现在却改变主意不肯与他分离。茂子只好含泪与二人道别。

忠男在仙台找到生意失败的道男（柄本明），因满肚牢骚的弟弟对他非常怠慢，除大骂他外，又恶毒地叫他截肢后再来求人，愤怒中痛打道男一顿。这段戏长约八分钟，卒由道男的妻子明子（美保纯）出面打圆场。美保纯（1961—　）曾是80年代桃色电影的红星。柄本明（1948—　）在80年代初也拍过色情片，后来成为名配角，2010年更以《恶人》与《天堂故事》等片荣获数项最佳男配角奖。

片末忠男应春的要求带她去北海道静内见她的父亲直一（香川照之）。在这段长约18分钟的戏里，四位演员——包括扮演继母伸子的户田菜穗——的内心戏都演得入木三分。伸子对祖孙二人非常亲切，并诚意恳求忠男落户她家。影龄逾20年的香川照之（1965—　）素有"演员中的演员"的美誉，今回扮演曾抛妻弃女而羞愧无言的直一，无声胜有声。20年来多当配角的户田菜穗（1974—　）秀丽大方，亦惹人好感。

演了约150部电影的仲代达矢对能够再当主角非常高兴，花了不少心思去演活忠男这个性格顽固、脾气暴躁和相当令人讨厌的角色。2006年初演电视剧与电影的德永绘里（1988—　），曾助演了《扶桑花女孩》（2006）、《阿基利斯与龟》（2008）与《花水木》（2010）等片，今回当上主角，身高不到仲代的耳垂，走路怪形怪相，表现在水平以上，荣获每日映画竞赛的新人奖。《与春同行》是一部演技示范的佳作，值得一看再看。

金豹奖得主小林政广

小林政广 1954 年 1 月 6 日生于东京，于学习院高等科毕业后当上民歌手。22 岁时自己制作了唱片。他其后做过牛奶派送员、计算机公司职员、咖啡店侍应与邮政局职员等工作。27 岁时辞职往巴黎想跟随法兰索瓦·杜鲁福拍电影，但从未有机会遇见杜鲁福，一年后返回日本当记者和撰写电影剧本，以《无名的黄色猿猴》荣获城户奖后，成为动画、电视剧和桃色电影的专业编剧。他写了约一千个剧本，39 岁时替 NHK 写大河剧的剧本。42 岁时自费拍片当导演，用了一千万日元及一个月完成以酗酒鳏夫为主人公的《结束的时间》(1997)，荣获夕张国际奇幻影展的大奖，自始继续创作低成本、调子缓慢、影像突出、多刻画孤独心灵、和主流电影风格迥异的艺术电影。约一年一部的作品依次为：《海贼版违禁影片》(1999)、《杀》(2000)、《一周间爱欲日记》(2000)、《雪地行人》(2002)、《完全饲育·女理发师之恋》(2004)、《警察》(2005)、《痛击》(2006)、《气仙沼传记》(2006，未公开放映)、《爱的预感》(2007)、《幸福》(2008)、《白夜》(2009)、《你在哪里》(2009)、《与春同行》、《濒临崩溃的女人》(2012)、《日本的悲剧》(2013)、《相遇时是陌生人》(2013)。他曾有四部影片应邀在法国戛纳影展放映，另外《完全饲育·女理发师之恋》与《爱的预感》皆于瑞士洛迦诺影展获奖，后片且赢取了包括金豹大奖的四个奖项。由于他的影片从未入选《电影旬报》的年度十大佳片，所以他在欧洲的声望反高于日本国内。早在 2008 年，荷兰鹿特丹影展已上映他的电影特集，这就令一些他的日本同行更感嫉妒和不满。《与春同行》是小林政广风格较保守和娱乐性较丰富的一部电影。

5 中岛哲也的《告白》

《告白》

日文片名：告白　　　　　　英文片名：Confessions
上映日期：2010年6月5日　　片种：彩色片
片长：106分　　　　　　　　评分：★★★★
类型：剧情／悬疑
原作：凑佳苗
编剧：中岛哲也
导演：中岛哲也
主演：松隆子、木村佳乃、冈田将生、桥本爱
摄影：阿藤正一、尾泽笃史
美术：桑岛十和子
音乐：金桥丰彦
奖项：《电影旬报》2010年日本十大佳片的第二位

事先张扬的复仇电影《告白》，改编自推理小说家凑佳苗（1973—　）的同名得奖小说，讲述中学女教师因被裁定意外死亡的四岁女儿爱美其实是被她的两名学生所杀害，遂在学期结业那天，向全班学生剖白自己的悲痛和复仇计划。

《告白》2010年6月5日在东京上映后，好评如潮外亦非常卖座，票房收入超过40亿日元。电影10月底登陆香港，亦取得逾1000万港元的好成绩。11月中在台北公映，也有2000万台币以上的进账。《告白》虽以13岁中一学生的暴行为主题，在日本不足15岁的少年却不准观看，在香港不到18岁的观众也不能进场。如果没有年龄限制，相信两地的观众人数会大量增加。在台北它被评定为辅导级影片，最为宽松。《告白》也代表日本角逐2011年春天揭晓的奥斯卡最佳外语片奖，可惜无功而还。

电影《告白》的情节十分引人入胜，几宗罪行的真相，透过女教师森口悠子（松隆子）、女班长北原美月（桥本爱）、学生B下村直树（藤原熏）的母亲优子（木村佳乃）、直树本人和学生A渡边修哉（西井幸人）五人的告白而清楚呈现。片首森口长达半小时的冷峻详尽告白，画面灰蓝，音响杂乱，在慢镜、推移镜头及利落剪接下，内容骇人耸听，令人感到震撼和透不过气。其后影片从不同的四个观点讲述事件的发展，待影片结束后，观众才充分了解四宗连环血案的诡异与悲惨。诡异之处主要有三：一是森口因法律对少年罪犯的处罚太轻，所以亲自执行完美的复仇计划，把艾滋病人樱宫（爱美的生父）的血液注入牛奶让两名杀害她女儿的学生喝光。她深切希望两人知道自己罪孽深重，对爱美的被害诚恳反省与谢罪。二是聪颖的A有杀人动机但没有电死爱美，缺乏自信的B没有杀意却一念之差淹死爱美，而两人对罪行亦各有不同的反应。三是同情并爱上A的女班长美月因错骂A是恋母狂，不幸自招杀身之祸。影片的悲剧亦涉及三个家庭：单亲的森口丧失了爱女，逃学在家的B于疯狂中刺毙溺爱自己的母亲，而一直缺乏母爱但渴望得到母亲认同的A，却把抛弃他多年和已再婚的母亲炸得粉碎。

中岛哲也的电影剧本，大体上忠于原著，但把直树二姐根据母亲优子的日记的告白改为优子本人的告白，也让美月的告白和优子的告白同时进行。电影删去直树的大姐一角色，直树父母对儿子罪行的反应（父

亲要报警，母亲归罪森口），以及美月从小学已喜欢直树等细节。另外在小说里，已离职的森口和新班主任寺田良辉（冈田将生）的会面，并建议良辉每周到直树家访问一事，并非如电影中被美月所窥破，而是由森口直接告诉修哉，见于小说的最后一章：第六章《传道者》的告白。森口也告诉修哉，爱美的生父樱宫，曾跟踪她到学校，暗中把新的牛奶替换了已注入他血液的牛奶，并在死前才向她透露此事。电影虽弃用这个关键情节，却保留了小说的杀人安排：修哉可以按钮引爆位于数小时车程外的炸弹。森口悠子的复仇计划，最厉害的地方是展开无形的心理压力（导致两犯人先后弒母）、巧妙的借刀杀人（让班上同学制裁犯人），和以其人之道还治其人之身（贯彻了血债血偿的目的）。电影对原作精髓的发挥的确入木三分，而透过风格化的场面设计、演员的精彩演绎和非常出色的配乐，可说青出于蓝而胜于蓝。

1988年首回执导的中岛哲也（1959— ）很擅长拍摄商业广告片，在新世纪先后拍了《下妻物语》（2004）、《被嫌弃的松子的一生》（2006）和《帕高与魔法绘本》（2008）三部名作，分别创下6.2亿日元、13.1亿日元及23.6日亿元的票房纪录。《下妻物语》替深田恭子赢取了每日映画竞赛的最佳女主角奖，而《被嫌弃的松子的一生》更让中谷美纪摘下多项最佳女主角奖。中岛选用松隆子（1977— ）主演《告白》中的森口悠子，因为他认为松是那种不论演任何角色，都有能力把人物内心挖到最深，展现出最多层次面貌的演员。松隆子在片首的令人恐怖不安，在片末的悲愤含泪，表情的细腻深刻让人叹服。木村佳乃的无助慈母和冈田将生的热血教师，演绎也在水准之上。经试镜后被录用演出诸学生的37名新人，表现亦中规中矩。

本片的主题曲是英国"Radiohead"乐队的《Last Flowers》，抒发出灰沉凄美的情调。其他配乐有涩谷毅的《Milk》，日本后摇滚乐队"Boris"的《断片》与《诀别》（用于片末大爆炸时间逆转一幕），日本女子民歌组合"Popoyans"的《When the Owl Sleeps》和日本少女天团

"AKB48"的《Rivers》等,提供了风格纷陈、美不胜收的听觉享受。同样关涉校园欺凌和子女罪行,《告白》的抒情调子、写实笔触和艺术成就或许不如韩国李沧东的《诗》(2010),但却是美国影坛可以考虑重拍的好题材。

《告白》除名列《电影旬报》日本十大佳片的第二位外,也荣获蓝丝带奖的最佳影片奖与最佳女配角奖(木村佳乃),日本学院的最佳影片奖、最佳导演奖(中岛哲也)、最佳剧本奖(中岛哲也)和最佳剪接奖(小池义幸),以及报知映画奖的最佳导演奖。

6 绽放六段花样人生的《花》

《花》

日文片名：FLOWERS フラワーズ　　英文片名：*Flowers*

上映日期：2010 年 6 月 12 日　　片种：彩色片

片长：110 分　　评分：★★★☆

类型：剧情

编剧：藤本周、三浦有为子

导演：小泉德宏

主演：苍井优、广末凉子、田中丽奈、
　　　竹内结子、仲间由纪惠、铃木京香

摄影：广川泰士

美术：山口修

音乐：朝川朋之

2010 年 6 月 12 日，由六大女优合演的《花》在东京公映了。女演员阵容之强盛，是平成电影中罕见的一部。六位从 25 岁到 42 岁的女明星（苍井优、广末凉子、田中丽奈、竹内结子、仲间由纪惠、铃木京香），也是资生堂护发产品 TSUBAKI（椿，即山茶花精油）的广告代言人。

《花》的剧情始于1936年春，终于2009年冬，叙写了宫泽家祖孙三代六位女性的结婚与恋爱经历。由于影片的长度只有110分钟，因此描述的情节并非全貌，而是六位角色的人生转折点及一些生活片段。1936年春，19岁的凛（苍井优）不满父亲片山寅雄（盐见三省）安排的婚姻，于出嫁之日突然出走，幸被母亲文江（真野响子）寻回，顺利嫁入宫泽家。1964年，凛的长女薰（竹内结子）和丈夫真中博（大泽隆夫）享受新婚旅行。博在湖边替薰拍照，也让旅店的人替他俩拍照。二人十分恩爱，但不久博却死于车祸。1969年夏，凛的次女翠（田中丽奈）返乡度假，向仍然怀念亡夫的大姐薰透露，自己面临选择事业抑或婚姻的烦恼，因为她的男朋友（河本准一）曾向她求婚。翠在大出版社工作，性格刚强，事业心重，和轻视女性的男同事常有争执，却与被她催稿的色情小说老作家远藤壮太郎（长门裕之）成为朋友。薰和翠正等候妹妹慧返家团聚。1977年秋，慧（仲间由纪惠）和丈夫晴夫（井原快彦）及五岁的女儿奏过着幸福的生活。她再度怀孕，因为心脏衰弱，医生认为她生产时会有危险。晴夫劝她打掉胎儿，但慧坚决要让婴儿降生。2009年冬，37岁的奏（铃木京香）在东京生活了15年，是一个事业失败的钢琴家，刚被年轻的男朋友抛弃，但却怀了他的骨肉。奏接到父亲的电话，得知外祖母凛的死亡，遂返乡奔丧。她的父亲晴夫（平田满）32年前因次女佳的诞生而失去妻子。佳（广末凉子）现在已婚，有两岁的儿子启太，是一个快乐的家庭主妇。佳和晴夫都很关心仍然独身的奏，先后劝她停止吸烟及注意健康。佳偶然发现亡母生前写给奏和她的一页短信，充满无限慈爱，令奏顿悟生命的可贵，决定当一个单亲母亲。

《花》的优点有目共睹：制作华美精致，影像赏心悦目，叙事时空交错而剪接巧妙，有时代气氛的写实感（30年代部分以黑白片拍摄）。六大女优戏份均匀，让各人有所发挥。但本片的缺点也很明显，就是故事不完整，剧情因过度选择而变得虚假，而思想性比较薄弱及保守。电

影只叙述了凛出嫁前一日和出嫁那天的风波，完全没提及她其后 70 年的生活，她也不出现于三个女儿的记忆中。由于熏和翠皆不见于她的丧礼，恐怕二人亦如慧一样已经去世。因此本片是由四个篇章组成的家族剪影史。首章"春"写凛企图反抗盲婚哑嫁。次章"夏"写翠面临职场与婚姻的抉择，喜剧性虽强，但亦旁叙了熏的失婚悲剧。第三章"秋"写慧珍惜腹中的生命，认为女儿的诞生也是自己生命的延续。末章"冬"写一出生即丧母的佳成为幸福的家庭主妇，而失意于事业的奏却接受未婚产子的挑战。20 世纪的日本社会，无疑重男轻女，女性宜为贤妻良母的传统思想仍然深入人心。凛嫁入乡间的望族后生了三个女儿，如果她没有儿子，是否会饱受歧视？熏年轻丧偶，有没有再婚寻求幸福？性格似男儿的翠的命运如何？慧与佳都是典型的贤妻良母，而奏在 2010 年做了单亲母亲，即使得到父亲和妹妹的支持，在当前经济衰退的日本社会，她的生活容易过吗？为何六位女性角色竟无一人有事业成就？这些本片完全没有接触的问题，似乎大有探讨的意义。

由于《花》是以展示六大美丽女优为卖点的商业制作，所以简介这六位富有气质的平成女演员实属必要。苍井优（1985—　）2001 年进军影视界，十年来拍了约 30 部电影，处女作是《关于莉莉周的一切》（2001），代表作有《扶桑花女孩》（2006）、《百万元与苦虫女》（2008）与《弟弟》（2010）等。广末凉子（1980—　）1995 年首演电视剧，1997—2002 年曾为歌手，1997 年首演电影，14 年来演了约 17 部电影，包括 2009 年的三部话题作：《入殓师》、《零的焦点》与《维荣的妻子》。田中丽奈（1980—　）凭处女作《击浪青春》（1998）荣获超过十个新人奖后，13 年间演了约 30 部电影，近十年的代表作有《东京金盏花》（2001）、《夕岚之街·樱之国》（2007）与《山樱》（2008）等。竹内结子（1980—　）1996 年首演电视剧，1998 年首演电影，迄今演了近 20 部电影，2007 年她凭《挎斗摩托车里的狗》赢得数项最佳女主角奖。仲间由纪惠（1979—　）1996 年首演电视剧和电影，1996—2000 年曾

为歌手，迄今的电影逾20部，《花》之后的作品是《武士的家计簿》（2010）。铃木京香（1968— ）1989年首回演出了《爱与平成之色男》后，迄今演了超过40部电影，代表作有《广播时间》（1997）、《刑法第三十九条》（1999）、《血与骨》（2004）与《不沉的太阳》（2009）等。

 本片的导演小泉德宏（1980— ）是活跃于电视界和影坛的新锐导演，由于在6—12岁时曾随家人居于美国洛杉矶，所以能说流利的英语。他在《花》之前拍了一部纯爱电影《太阳之歌》（2006）和一出青春喜剧《好胜男孩》（2008）。前片写述冲浪青年恋上患了绝症的少女，后片是以学生摔跤为题材的青春励志片。

7 北野武的《极恶非道》

《极恶非道》

日文片名：アウトレイジ　　英文片名：*Outrage*

上映日期：2010年6月12日　　片种：彩色片

片长：109分　　评分：★★★

类型：犯罪/剧情/黑帮

编剧：北野武

导演：北野武

主演：Beat Takeshi、椎名桔平、加濑亮、三浦友和

摄影：柳岛克己

美术：矶田典宏

音乐：铃木庆一

1989年首次当导演的北野武，是日本近20年最出色的平成导演。2010年，他导演的第15部剧情长片《极恶非道》在法国戛纳影展参加竞赛，除无缘获奖外，也得到一些劣评。不过2012年他推出的续集《极恶非道2》却入选《电影旬报》的年度十大佳片的第三位，可算一挽颓风。

《极恶非道》2010年6月12日在东京上映后，10月30日在香港

亚洲电影节中公映。北野武除自任编剧、导演和主角外，也负责剪接。Beat Takeshi（即北野武）饰演黑帮山王会的头目大友，受命于组长池元（国村隼），凶狠地对付不同帮会的村濑（石桥莲司）。池元曾在狱中和村濑结义，但山王会的本家会长关内（北村总一朗）想吞并村濑的贩毒生意，所以安排副手加藤（三浦友和）转达命令，要池元疏远及为难村濑。村濑实力较弱，虽有若头木村（中野英雄）和组员饭冢（冢本高史）等手下，终于不敌大友及其得力助手水野（椎名桔平）与石原（加瀬亮）发动的连串攻击，被迫退休后亦被枪杀。关内又挑拨离间大友、池元和池元的副手小泽（杉本哲太），计划将三人干掉，独吞其贩毒与经营赌场的利益。结果沉迷赌博的池元被大友杀害，忠于大友的水野惨被断头处决。大友走投无路，只好向昔日的学弟、今天的腐败刑警片冈（小日向文世）投案自首，后来在监狱内亦被蓄意复仇的木村刺伤。石原投靠加藤，而一直忍受关内气焰的加藤密谋叛变，先后枪杀了小泽与关内，成为山王会内部斗争的大赢家，坐收渔人之利。

《极恶非道》的香港译名《全员恶人》，正好明示本片的一个特点：片中人物全为坏人。警探受贿被收买，黑帮头目唯利是图黑吃黑，首领弄权，副手反叛，而非洲的一个小国大使也因好色惹祸，被黑帮胁迫在大使馆内开赌场。这其实也是影片的一大弱点。由于片中的男性角色全是坏人及图利的工具，女性角色全属花瓶，电影遂只有凶残暴力的多样化描写（刀切尾指、筷子插耳、牙钻伤口腔、手枪射击身体要害、开动汽车用绳索扯断头颅），而缺乏令人感动的男性情义、女性温柔与人性光辉等细腻刻画。由北野武编导的《奏鸣曲》（1993），也是讲述一个被老大出卖的流氓头目的英雄末路，但情节比《极恶非道》丰富有趣。电影中冲绳一望无际的蔚蓝晴空与海洋，亦开创了著名的北野武蓝调色彩。片中写村川（Beat Takeshi）和四个大汉藏身于海边荒屋，在沙滩上借俄式轮盘、日本相扑及烟花大战等无聊游戏打发时光，充满黑色幽默。后来又出现一个被村川拯救、从容袒胸露背及情迷村川的当地女子

幸（国舞亚矢），让影片倍添情趣。北野再次编导的《花火》（1998）曾荣获威尼斯影展的金狮奖，影片描写了中年刑警西（Beat Takeshi）对因擒拿悍匪受伤残废的同僚堀部（大杉涟）的深厚友情，也刻画了他对患上绝症的妻子幸（岸本加世子）的无言的爱。西打劫银行还清欠款后和幸去旅行，遍游名山古寺及欣赏各地樱花美景，在山上放烟花，复垂钓于河畔，最后村川与西皆用枪来结束自己的生命。这两部电影除了暴力的描写外，还有《极恶非道》所缺乏的温柔美、伤感力和悲剧情调，所以能够成为平成年代的电影杰作，而《花火》更入选美国《村声》（*Village Voice*）周刊1990年代的世界十大电影。

　　北野武电影中的爆炸性暴力描写，在《极恶非道》里已缺乏新意令人厌倦。片中的众角色亦接近脸谱化，没有深度可言。北野在本片中弃用多位常和他合作的性格演员，包括曾演出《奏鸣曲》和《花火》的大杉涟与寺岛进，换上的新面孔是《不夜城》（1998）中的椎名桔平、《弟弟》（2010）中的加濑亮与《不沉的太阳》（2009）中的三浦友和。椎名的外形较加濑适合扮演黑帮流氓，而三浦近年演反面人物已经炉火纯青，其圆滑狡诈的角色，与面貌凶狠的Beat Takeshi刚好相反。北野自从以《盲侠座头市》（2003）赢取了威尼斯影展的最佳导演奖后，连续拍摄了《双面北野武》（2005）、《导演万岁》（2007）与《阿基利斯与龟》（2008）三部自省性很强及剖析艺术家创作困境的电影，可惜并不成功。今回《极恶非道》有娱乐性，镜头简洁、剪接利落及演出称职，但曾与北野武合作过《盲侠座头市》的铃木庆一的配乐，显然不及《花火》中久石让的配乐那样悠扬悦耳及荡气回肠。

　　北野武在1989—2014年共导演了16部剧情长片，其中有九部入选《电影旬报》的年度十大佳片，详情如下：

1989 年	《凶暴的男人》	十大佳片第八位
1990 年	《3—4X10 月》	十大佳片第七位
1991 年	《那年夏天,宁静的海》	十大佳片第六位
1993 年	《奏鸣曲》	十大佳片第四位
1996 年	《坏孩子的天空》	十大佳片第二位
1998 年	《花火》	十大佳片第一位
1999 年	《菊次郎的夏天》	十大佳片第七位
2003 年	《盲侠座头市》	十大佳片第七位
2012 年	《极恶非道2》	十大佳片第三位

北野武当演员时改用 Beat Takeshi 之名,除了没有参演《那年夏天,宁静的海》和《坏孩子的天空》外,他都主演了上述的其他七部影片,并以《花火》荣获第 41 届蓝丝带奖的最佳男主角奖。

8 土井裕泰的《花水木》

《花水木》

日文片名：ハナミズキ　　　英文片名：HANAMIZUKI

上映日期：2010年8月21日　　片种：彩色片

片长：128分　　　　　　　　评分：★★★☆

类型：恋爱／剧情

编剧：吉田纪子

导演：土井裕泰

主演：新垣结衣、生田斗真、向井理、
　　　药师丸博子、莲佛美沙子

摄影：佐佐木原保志

美术：部谷京子

音乐：羽毛田丈史

　　日本著名创作歌手一青窈2004年演唱的《花水木》一曲，现已成为日本人心中永恒的世纪情歌，和万千对情侣在婚礼上必选的歌曲。2010年夏天，以此曲的歌词情意为创作灵感，由吉田纪子编剧、土井裕泰导演的动人纯爱电影《花水木》就此诞生。

　　花水木原产于北美，是山茱萸科的落叶乔木，高约五米，每年春

天开白色或粉红色的花，秋天则结成红色的果实。电影《花水木》透过女主角的父亲（ARATA）生前在庭园所种的一棵花水木的默默注视下，铺叙居于北海道钏路市的高中女生平泽纱枝（新垣结衣）与渔夫男生木内康平（生田斗真）的十年恋情；从相识、相爱、分隔两地的相思、因前程歧路的无奈分手，经各有新对象的历练成长，到在命运的安排下虽然在北美异地错过相遇，却终于在北海道故乡相逢并再续前缘。全片刻画父母对子女的关怀，青年面临事业与爱情的矛盾，男女爱情路的兜兜转转，以及谈一场不后悔恋爱的人生意义。

《花水木》对男女主角情路崎岖的描写，可以分作五段，而以首三段较为细腻感人，末两段稍觉牵强。首段从1996年康平在火车内邂逅梦想前往东京求学的纱枝起，到翌年她离乡上京赴早稻田大学修读英文止，长约40分。次段长约18分，写述两人靠书信和电话维系感情，纱枝在暑假工作赚钱没空回乡，康平于年底上京探望纱枝，在餐馆内接过她送的圣诞礼物，却因嫉妒（曾目睹纱枝在大学校园内和北见纯一〔向井理〕有谈有笑）和自卑大发脾气，几乎闹得不欢而散。他在街上和两个路人互殴受伤后，被纱枝带回家中疗伤。他把精心制作的木船模型送给纱枝，誓言对她的感情永远不变。第三段长约15分，叙述纱枝大学毕业前开始找工作，但处处碰壁。2001年初，她在下雨天巧遇明天启程前往纽约的学长纯一。她又接到康平的电话，谓无意继承祖业当渔夫，只想来东京和她共同奋斗。但康平其后因父亲（松重丰）的离世而大感懊悔，决定留在故乡照顾母亲与妹妹，无奈于电话中向纱枝提出分手。

影片的第四段约22分，写意志消沉的康平和一直暗恋他的渔协女职员律子（莲佛美沙子）发生关系。2003年，纱枝在纽约的一间杂志社工作，而自由摄影记者纯一也替该社供稿。一晚纯一向认识六年的纱枝求婚。纱枝返回日本参加高中好友南（德永绘理）的婚礼，遇见已和律子结婚的康平。二人不约而同地重访昔日初吻定情的雾多布岬灯塔，纱枝告诉康平自己快将结婚，并把木船模型归还给他。深夜康平送纱枝

返家时，分手前两人皆情不自禁互相拥抱。末段约 31 分，叙写律子因康平说谎及未能忘情旧爱，愤然离家出走。纯一不幸在伊拉克遇害……

《花水木》的摄影优美，在钏路市郊、白幌渔港、东京和纽约的闹市，以及加拿大新斯科舍省佩姬湾旅游区实地取景。四季分明的北国风光，景色宜人；日本和北美两地灯塔的夕阳美景令人难忘。编导擅用"托物寓意"的手法，借纱枝家的花水木、她和母亲良子（药师丸博子）摄于佩姬湾灯塔前的相片和康平送给她的木船模型，巧妙地推进剧情。由一青窈主唱的主题曲，在纱枝离乡上京时及片末播出，歌词写情真挚，非常悦耳动听："我的坚持终会结出果实，让无边的波涛平息，愿你和所爱的人百年相伴。"《花水木》的几段爱情皆有圆满结局。纱枝和康平外，良子再婚暗恋她 20 多年的牧场主人远藤真人（木村佑一），南嫁给康平的好友洋，失婚的律子亦答应渔夫保的约会。全片的演员表现称职，新垣结衣（1988— ）秀丽可人，能演内心戏的生田斗真（1984— ）表现不俗，所以赢得《电影旬报》和蓝丝带奖的新人奖。

本片的导演土井裕泰（1964— ）于读高中时已拍摄 8 毫米的实验短片，在早稻田大学经济系毕业后进入 TBS 电视台工作，从 1990 年代中迄今导演了不少大受欢迎的电视连续剧，包括《白昼之月》（1996）、《青鸟》（1997）、《邂逅》（1998）、《魔女之条件》（1999）、《美丽人生》（2000）、《百年物语》（2000）、《朋友》（2002，日韩合作）、《空中情缘》（2003）、《橙色岁月》（2004）、《M 的悲剧》（2005）、《别开玩笑》（2007）、《我的野蛮女友》（2008）、《爱情洗牌》（2009）、《自恋刑警》（2010）、《命运之人》（2012）与《飞翔情报室》（2013）等。他导演的四部电影亦很卖座：竹内结子主演的亲情电影《现在，很想见你》（2004）进账 48 亿日元，描写兄妹情、由妻夫木聪及长泽雅美主演的《泪光闪闪》（2006）有 31 亿日元收入，歌颂初恋的纯爱电影《花水木》取得 28.3 亿日元的票房佳绩，而阿部宽主演的推理电影《麒麟之翼·新参者剧场版》（2012）的票房也有 16.8 亿日元。

9 李相日的《恶人》

《恶人》

日文片名：恶人　　　　　　英文片名：*Villain*

上映日期：2010年9月11日　　片种：彩色片

片长：140分　　　　　　　　评分：★★★★☆

类型：侦探／剧情

原作：吉田修一

编剧：李相日、吉田修一

导演：李相日

主演：妻夫木聪、深津绘里、冈田将生、
　　　满岛光、柄本明

摄影：笠松则通

美术：种田良平

音乐：久石让

奖项：《电影旬报》2010年十大日本佳片第一位

改编自畅销小说的《恶人》，先后荣获2010年的报知映画奖、日刊体育映画大奖、电影旬报奖和每日映画竞赛的最佳日本电影奖。

性格孤僻的地盘工人清水佑一（妻夫木聪），深夜在荒山公路上误

杀了暗中卖淫的保险女经纪石桥佳乃（满岛光）后，认识了平凡寂寞的新网友、女店员马込光代（深津绘里）。虽然二人刚见面他就强迫她到情人旅馆做爱，事后她却想当他的女友。她得知他是杀人犯后，阻止他进警署自首，并跟随他逃亡，藏身孤零荒冷的灯塔里，在他被捕前也险些被他勒死。

本片是一宗罪案的剖析，当最初的嫌疑犯、有钱的大学生增尾圭吾（冈田将生）被捕后，负责此案的刑警佐野（盐见三省）经过套取口供即已确定他不是凶手，而佑一反成为疑凶。所以影片的中心问题不是谁是凶手，而是为什么佑一会杀人和究竟谁是恶人？电影分别从家庭、阶级、社会和男女关系几个层面去呈现凶案的缘起与事实的真相。

死者的父母是经营理发店的石桥佳男（柄本明）和里子（宫崎美子）夫妇。佳男经常责骂妻子，但对女儿佳乃却非常疼爱。他要和在荒山动粗赶佳乃下车的大学生圭吾算账，因为圭吾的骄逸、自私和冷酷才导致悲剧的发生。圭吾一直没有反省自己的过错，反而不断在友辈前嘲笑阶级低于他的佳乃，连他的同学鹤田公纪（永山绚斗）也看不过眼。因此，难道圭吾不是恶人吗？另一方面，在双亲爱护下长大的佳乃虽有正职收入也去卖淫，在荒山孤立无援的情况下不肯接受佑一的救助，反有意诬告他施暴把她强奸。她基本上鄙视佑一，和他交往只是为了钱。难道她不是恶人吗？

一头金发的佑一自小被母亲依子（余贵美子）抛弃，是外婆清水房枝（树木希林）一手把他养大。他不善言辞，跟随表舅父矢岛宪夫（光石研）干粗工，只爱玩汽车，但很细心照顾病重的外公胜治（井川比佐志）。他想在网上找女朋友，不幸遇上扬言要"恩将仇报"的佳乃，惊骇冲动中错手勒死她。稍后结识了较温柔体贴的寂寞女店员光代，放弃自首投案而选择与她逃亡。他后悔杀了佳乃，亦多次对光代表示歉意。他内向、孝顺（房枝视他为儿子）、孤独、有点狡诈（瞒着房枝不断向依子索取金钱）和粗野，但并不凶狠或愤世嫉俗。旁人（例如的士司

机）会认为他是一个残忍的凶手，但在曾和他相处数日、差点被他勒死的光代的心中，他真是一个恶人吗？另一方面，努力工作储钱的房枝，被无良的医生堤下（松尾铃木）及其打手威迫，用高价买他的药品。她又被守候于家外的数十名记者传媒穷追不舍，导致失魂落魄及寸步难行。她是名副其实的受害者，那些压迫她的人，难道不是恶人吗？

在科技发达的现代社会，人与人的关系显得疏离。靠上网结识异性的男女，交友若选择不慎，很可能遗憾终生。佳乃赔上性命，佑一毁了前途。光代和佑一的短暂畸恋，是本片的主要情节。他们是两个孤独和失落的灵魂，影片刻画他俩的性格相当深入，而编剧和导演对这两个角色则是同情多于批判。李相日（1974— ）用了很多面部特写镜头去描写人物，这对演员的演技是一大考验，而观众看戏时会比较投入。妻夫木聪扮演27岁不善与人沟通的犯罪青年，眼神和形态都使人入信，荣获日刊体育大奖和日本学院的最佳男主角奖。深津绘里精彩演绎了渴望拥有男朋友的29岁痴情女郎，娇羞且大胆地演出近似被强奸的床戏，替她赢得蒙特利尔影展的最佳女演员奖、报知映画奖、日刊体育大奖和日本学院的最佳女主角奖。李相日除荣获《电影旬报》的最佳导演奖外，也与《恶人》的原作者吉田修一分享了《电影旬报》的最佳编剧奖。种田良平的美术与久石让的音乐亦非常出色，让影片成为近年来不可多得的佳作。《恶人》片长140分钟，已删去小说中的一些次要人物，包括佑一曾追求的性爱按摩师金子美保、他的童年玩伴柴田一二三与曾和佳乃在宾馆进行性交易的一位男补习教师。小说《恶人》于2007年4月出版后，曾在日本勇夺多个文学奖，王华懋译的中文译本2008年10月被台北麦田出版社刊行后，北京的文化艺术出版社在2010年1月亦将之刊行。2010年9月11日公映的电影《恶人》，亦取得逾20亿日元的高票房纪录。小说借一宗罪案描绘了日本社会的病态与现代男女的孤独，无疑是芥川文学奖得主吉田修一的代表作。

本片的导演李相日是韩裔日人，从神奈川大学毕业后进入今村

昌平创办的日本映画学校就读，毕业作品《蓝钟》（2001）在 PIA 电影节上荣获包括大奖在内的四项奖。其后他的影片依次为：《跳了线》（2003）、改编自村上龙原著小说的《69》（2004）、《天堂失格》（2005）、被《电影旬报》选为 2006 年最佳影片的《扶桑花女孩》、什锦片《短片集：我们都曾经是小孩》（2008，与井筒和幸、大森一树、崔洋一和阪本顺治合导）、《恶人》和重拍美国克林特·伊斯特伍德 1992 年杰作《*Unforgiven*》的《不可饶恕》（2013）。

10 高良健吾主演的《哥哥的烟火》

《哥哥的烟火》

日文片名：おにいちゃんのハナビ

英文片名：*Fireworks from the Heart*

上映日期：2010年9月25日　　片种：彩色片

片长：119分　　　　　　　　评分：★★★☆

类型：剧情

编剧：西田征史

导演：国本雅广

主演：高良健吾、谷村美月、宫崎美子、大杉涟

摄影：喜久村德章

美术：仲前智治

音乐：小西香叶、近藤由纪夫

　　描写兄妹情的《哥哥的烟火》有三段相关的情节：少女不敌血癌、宅男回归社会与片贝町烟花节。第一次拍电影的国本雅广表现中规中矩，影片描写一家四口的亲情细腻动人、哀而不伤。

　　中学生须藤华（谷村美月）自幼体弱，父母为她的健康着想，数年前从东京移居至空气清新的新潟县小千谷市片贝町。半年前华因白血病

住进医院治疗，9月9日片贝町烟花节那天才出院返家休养。华发现大哥太郎（高良健吾）高中毕业后放弃升学及工作，整天待在房中玩计算机，又不准家人进房。当的士司机的父亲（大杉涟）与在超市工作的母亲（宫崎美子）都没法和他对话，母亲无奈把每天的晚餐放在他房外。性格乐观的华想尽办法，软硬兼施，成功打开太郎的封闭心灵，让他克服恐惧和重拾勇气，外出与人沟通，兼职派送报纸，并参加明年将满20岁的中学时代的同学组织的烟火小组"翠峰会"。太郎自中三从东京转学至片贝町后，因缺少朋友渐渐变成隐蔽少年，高中毕业后更索性生活在虚拟世界里。他得到妹妹的鼓励、支持与细心照顾后，和父母的关系日趋正常。可是华于冬天旧病复发，再次进入医院。太郎多次探访慰问她后，华不幸于圣诞后新年前病逝。

日本近年有多部描写女子被癌魔夺去性命的电影，女主人公的抗癌历程，有短至一个月的《余命一月的新娘》（2009），亦有长达五年的《我与妻子的1778个故事》（2011）。前片由广木隆一导演，荣仓奈奈与瑛太主演，票房收入高达31.5亿日元；后片由星护导演，草剪刚与竹内结子主演，亦取得11.9亿日元的卖座成绩。两片的情节皆本于真人真事，2010年9月在东京上映、2011年6月于香港以《烟花语》译名上映的《哥哥的烟火》也是如此，但《哥哥的烟火》对女主人公的病情刻画不多，倾向轻描淡写。片中华的秀发全被剪掉剃光，她的假发因被推倒在地而脱落，其怪相亦把在街上调戏她三位女同学的三个不良少年吓倒。这场戏以华的胆大勇敢，反衬太郎的懦弱无能。华性格积极，常面露笑容，既争取回校与好友一同吃中午便当，也不因患病而意志消沉，所以她成功救助了因寂寞而迷失方向的大哥。她甚至在死后也发出有视频录像的手机短信，表白再与太郎共赏烟花的愿望。结果太郎努力兼职赚钱，于翌年的烟火节自制15发华丽烟花，公开燃放以慰妹妹在天之灵。

片贝町位于越后平野的南端，是约有五千居民的小镇，每年9月

9—10日举行烟火节期间吸引大量游客。片贝町的奉纳烟火已有四百年历史，烟火大部分为当地居民自筹自制。《哥哥的烟火》接近三分之二时，华已病逝，而影片的最后18分钟，差不多全是色彩绚烂和形状多变的燃放烟花场面。本片的导演国本雅广（1959—　）是电视台的资深导演，电视连续剧的代表作有《心理内科医生凉子》（1997）、《女医》（1999）、《赤色命运》（2005）、《还以为要死了》（2007）、《挑战》（2009）、《我与明星的99日》（2011）和《废材英雄》（2013）等。单篇电视片亦有堺雅人与寺岛忍主演的《冲绳岛上最后的医疗辅助师》（2010）和常盘贵子与尾野真千子主演的《疑惑》（2012）等。他很少拍电影。

扮演华的谷村美月，1990年生于大阪府，2002年首次出演NHK清晨电视小说《满天》，2005年初登银幕即主演了盐田明彦的《金丝雀》。她的演技出色，迄今拍了40多部电影，包括2010年的《热血拳击》、《十三刺客》、《海炭市叙景》，2011年的《阪急电车》，2012年的《逆转裁判》、《HESOMORI》、《再生物语》和《那夜的武士》，2013年的《向阳处的她》、《ARCANA》和《她爱上了我的谎》，以及2014年的《白雪公主杀人事件》、《甜蜜的游泳池畔》和《幕末高校生》等，但全为参演或助演角色。她主演的影片是2012年的《东京无印女子物语》。

饰演哥哥须藤太郎的高良健吾，1987年生于熊本，2006年首次出演《刺鱼的夏天》，迄今参演约40部长片。他的面部表情阴郁，长相不讨喜，所以经过五年努力，才赢得2010年度日刊体育大奖的石原裕次郎新人奖。他演过多种角色，包括《悲伤假期》（2007）中被同母异父兄长误杀的高校生，《蛇舌》（2008）中全身穿孔的青年，《鱼的故事》（2009）中的歌手，《南极料理人》（2009）中的研究助手，《绷带》（2010）与《乐与路》（2010）中的吉他手，《热血拳击》中的拳手，《挪威的森林》（2010）中直子的自杀恋人木月，《白夜行》（2011）中不断犯罪的主角桐原亮司，以及《轻蔑》（2011）中因负债从东京携同

爱人返乡的青年等。近年他的演技日趋精湛,所以 2011 年 3 月号的《acteur》杂志刊行以他为封面人物的高良健吾特集。近几年他的影片有 2011 年的《多田便利屋》和《啄木鸟和雨》,2012 年的《苦役列车》和《千年的愉乐》,2013 年的《横道世之介》、《县厅招待课》、《纯净脆弱的心》和《武士的食谱》,以及 2014 年的《我的男人》和《真幌站前狂骚曲》等。

11 三池崇史的《十三刺客》

《十三刺客》

日文片名：十三人の刺客　英文片名：Thirteen Assassins
上映日期：2010年9月25日　片种：彩色片
片长：141分　评分：★★★★
类型：时代剧/动作/悬疑
原作：池宫彰一郎
编剧：天愿大介
导演：三池崇史
主演：役所广司、山田孝之、市村正亲、
　　　稻垣吾郎、伊势谷友介
摄影：北信康
美术：林田裕至
音乐：远藤浩二
奖项：《电影旬报》2010年日本十大佳片第四位

2010年是日本时代剧复兴之年，共有13出古装片公映。其中卖座最好的是柴咲幸主演、进账23.2亿日元的《大奥》，评价最高的是三池崇史导演、收入16亿日元的《十三刺客》，位列《电影旬报》2010年

十大佳片的第四位。

《十三刺客》于 2010 年 9 月 25 日在日本公映前，已在威尼斯影展和多伦多影展放映。4 月 29 日开始，影片亦在纽约和洛杉矶等地公映，并广受好评。从 2010 年冬到 2011 年春，《十三刺客》在日本赢取了多个奖项，包括每日映画竞赛和日刊体育映画大奖的最佳导演奖（三池崇史）与最佳男配角奖（稻垣吾郎），日本学院的最佳美术奖（林田裕至）、最佳摄影奖（北信康）、最佳灯光奖（渡部嘉）与最佳录音奖（中村淳）。影片亦在香港荣获第五届亚洲电影大奖的最佳美术指导奖（林田裕至）。

《十三刺客》是正义和邪恶的惨烈交锋。影片的开始，是明石藩江户家老间宫图书（内野圣阳）向江户幕府老中土井（平干二郎）的悲壮尸谏。前者呈上控诉明石藩主（稻垣吾郎）的遗书后剖腹自尽。明石藩主松平齐韶是将军家庆的异母弟，其残暴恶行罄竹难书，曾于强暴尾张家牧野韧负（松本幸四郎）的媳妇千世（谷村美月）后，斩杀她的丈夫（斋藤工）。他砍断农女的四肢供他淫欲，又把间宫图书的家人包括小孩绑起来当作箭靶。土井遂委任武士岛田新左卫门（役所广司）执行暗杀密令，除去权位日重但祸国殃民的松平。岛田率领的 12 人刺客团，成员有随从石冢利平（波冈一喜）、剑豪食客平山九十郎（伊原刚志）及其门弟小仓庄次郎（洼田正孝）、侄子岛田新六郎（山田孝之）、武士仓永左平太（松方弘树）及其随从日置八十吉（高冈苍甫）与大竹茂助（六角精儿）、武士三桥军次郎（泽村一树）及其随从堀井弥八（近藤公园）与樋口源内（石垣佑磨），和要求二百两酬劳的神枪浪人佐原平藏（古田新太）。明石藩的统领鬼头半兵卫（市村正亲）与副手浅川十太夫（光石研）对新左卫门的行动早有所闻，所以在藩主出巡返乡的旅途中一直步步为营，并把原约 70 人的队伍暴增至接近 300 人。相比之下，新左卫门只添加了在深山替他引路、蓬首垢面的村民木贺小弥太（伊势谷友介）一人。由于牧野韧负痛恨明石藩主残杀他的儿子，所以动员枪手拒绝让松平齐韶等人进入尾张木曾境内，迫使他们一定要改经落合，

走进新左卫门精心设计、誓要埋葬全部敌人的死亡陷阱。

本片是重拍工藤荣一（1929—2000）的"集团抗争时代剧"黑白片《十三刺客》（1963），但编剧天愿大介对前作的情节做出修订，例如增写了明石藩主的残暴言行，提升了他侍卫队伍的实力，从70人增加至接近300人；又丰富了对付他们的策略，除用火牛阵、大爆炸和快箭重创其队伍外，新左卫门与仓永亦一早拔刀应战余下的百多人（前作中新左卫门与仓永皆在户内主持大局，前者更一直等候半兵卫与明石藩主的出现）。片末的大厮杀长逾45分钟，亦比前作的半小时长。13名武士的以一敌十、勇猛杀敌与仗义牺牲，令人想起黑泽明的杰作《七武士》（1954）。三池崇史处理激战连场的大杀阵极度写实，于不断奔跑的混战中，亦清楚交代了11名武士的死亡惨状。新左卫门在斩杀半兵卫和明石藩主后，亦倒在泥沼中身亡。幸存下来的仅有新六郎与言行不断嘲讽武士的小弥太。

《十三刺客》批判武士道的愚忠，以幕末1844年的中山道为交锋舞台，激烈的战阵拍摄于山形县鹤冈市两亿日元建造的落合旅馆街布景。京城的内外景，则摄于京都的妙心寺、仁和寺、本愿寺、二尊院与二条城等名胜。全片的摄影和运镜神采飞扬，令影片气象雄伟。加上重现惊心动魄的残酷战斗，不愧为武士电影的经典，也是导演三池崇史迄今的一部杰作。《十三刺客》的日本国内版片长141分钟，但外国放映的版本只有126分钟。

平成电影新旗手三池崇史

三池崇史1960年出生于大阪，少年时迷上弹珠机、电单车和摇滚乐，也是一个拒绝成长的逃学青年。后来进入今村昌平创办的横滨放

送映画专门学院就读，也很少上课，七年后才毕业。1987年起先后担任今村昌平、黑木和雄和恩地日出夫的助导。1991年开始拍V片（录像电影），1995年当上剧场电影《第三极道》的导演。三池擅长摄制低成本的类型片，尤其是充满暴力的黑帮片，迄今拍片约有90部，早年以《中国鸟人》（1998）和《切肤之爱》（2000）最出色，黑社会三部曲——《新宿黑社会》（1995）、《极道黑社会》（1997）和《日本黑社会》（1999）——次之。他的其他作品还有《极道战国志：不动》（1996）、《生或死：犯罪者》（1999）、《漂流街》（2000）、《杀手阿一》（2001）、《搞鬼小筑》（2002）、《SABU》（2002）、《极道恐怖大剧场：牛头》（2003）、《鬼来电》（2004）、《以藏》（2004）、《妖怪大战争》（2005）、《46亿年之恋》（2006）、《太阳之伤》（2006）、《神之谜》（2008）、《小双侠》（2009）、《忍者乱太郎》（2011）、《一命》（2011）、《爱与诚》（2012）、《恶之教典》（2012）和《稻草之盾》（2013）等。他镜头下的城市风景，恍如地狱修罗场，充满杀戮、拷问、血浆、粪溺和精液等令人作呕的场面，呈现精神压抑下的极端世界。他视拍片为发掘趣味的一种游戏，是一个另类的商业导演，但由于他能够处理各种题材，又准时不超预算地完成作品，所以不愁没有工作。他的电影多提供感官的刺激和享受，在日本和欧美都受到小部分影迷的追捧。

 濑濑敬久探讨罪与罚的巨片《天堂故事》

《天堂故事》
日文片名：ヘヴンズ ストーリー　　英文片名：Heaven's Story
上映日期：2010年10月2日　　片种：彩色片
片长：278分　　评分：★★★★☆
类型：剧情
编剧：佐藤有记
导演：濑濑敬久
主演：寉冈萌希、长谷川朝晴、忍成修吾、村上淳
摄影：锅岛淳裕、齐藤幸一、花村也寸志
美术：野野垣聪、田中浩二、金林刚
音乐：安川午朗
奖项：《电影旬报》2010年日本十大佳片第六位

濑濑敬久的九章大作《天堂故事》，片长4小时38分，创意非凡、人物角色众多、描写深刻，除被《电影旬报》选为2010年十大佳片的第三位外，也荣获2011年柏林电影节的国际影评人联盟奖和亚洲电影NETPAC奖。

影片首章《夏空与撒尿》长约28分钟，叙述父母和姐姐遇害后变

成孤儿的八岁女童小里（本多叶奈），被收养她的外祖父宗一（柄本明）接往新居。她在途中出走，偶然看到电视播放佐藤知己（长谷川朝晴）向杀害他妻子和女儿的凶手的复仇宣言，遂视知己为英雄偶像，因为杀死她家人的凶徒已经自杀身亡，让她复仇无望。

长约40分钟的次章《樱花与雪人》写述半年后的事。警员海岛（村上淳）和中学校友在公园观赏樱花，认识了管理服装店的直子（大岛叶子），也目睹佐藤知己爬上樱树后坠落地上。海岛透过网上兼职受聘为杀手。他到积雪未融的一个采矿废墟，射杀出生于当地的波田（佐藤浩市），并携回小雪人给六岁的顽皮儿子春树作礼物。他清晨走访直子寻求慰藉，向她透露多年前曾因自卫无奈杀死一个匪徒，事后十分懊悔，从此定期送钱给死者的妻子和继女。

第三章《雨点与摇滚乐》仅有20分钟，讲述佐藤知己在家变三年后成了一个锁匠，在下雨天受雇替摇滚乐手多惠（菜叶菜）开锁。多惠五岁时被饮醉酒的父亲踢聋左耳。她性格偏执，不易和人相处，却强要知己跟随她。知己对多惠本无好感，但不久却因怜生爱。

《天堂故事》的首三章接近完美，一气呵成，相当于一部剧情长片的篇幅。第四章《船、自行车与蝉衣》长约30分钟，讲述夏天某日，16岁已亭亭玉立的小里（崔冈萌希）在码头下船后，向13岁的春树（栗原坚一）问路和强借自行车。她骑车去查探佐藤知己的住所。这时知己与多惠已育有一女。小里在那天傍晚又跟踪从码头骑自行车回家的知己，并伺机质问他为什么不向获假释出狱的凶手光夫（忍成修吾）复仇，令他非常困惑。另一方面，春树抢劫知己的街坊铃木（菅田俊）不果，反被痛打一顿。他被父亲海岛责骂时，嚷着要离镇出走。

长约38分钟的第五章《落叶与布偶》铺叙近八年的往事。患了阿尔茨海默症的布偶女师匠恭子（山崎箱）一天在医院等候室看电视时，听到囚犯光夫的律师（岛田久作）转述犯人的"我想还未出生的人也将记得我"这句话所吸引，不断写信慰问在狱中服刑的光夫，终于打动光

夫和她见面，甚至正式收养光夫为儿子。数年后光夫出狱，开始照顾痴呆日趋严重的恭子，但重获自由的光夫找寻工作遭遇困难。

第六章《圣诞礼物》长约40分钟，叙述海岛到医院探望匪徒的遗孀千穗（根岸季衣），并送她生活费，但千穗25岁的继女佳奈（江口纪子）反嘲笑他的好意。海岛春树因偷窃一个学生的书包，被众少年追捕时从桥上跳下来，受伤被送往医院。光夫现为建筑工人，下班后工友铃木请他喝啤酒，醉后醒来才知身在色情场所。他购买一份送给恭子的圣诞礼物，和跟踪他的知己发生争执。知己对从未向他道歉的光夫恨火重燃，向相约见面的小里表示要复仇。小里十分高兴，也送知己一份圣诞礼物。多惠早不满丈夫的反常行为，和很晚才回家的知己争吵起来。光夫到疗养院探望恭子，留下圣诞礼物后决定自我消失。海岛在动物园执行杀人任务时接到儿子住院的通知，完事后才赶往医院。他说有圣诞礼物给春树，其后打开窗户，父子二人一同观赏下雪美景。

影片的情节此后急转直下，在长约23分钟的第七章《最近天堂的市镇1：复仇》中，一年后光夫带恭子返回她出生的采矿废市，但跟踪他的知己和小里却误杀了恭子，而海岛也惨被杀害。在长约39分的第八章《最近天堂的市镇2：向复仇者复仇》里，快要分娩的佳奈跑到海岛家要钱，春树说他的父亲已逝世，佳奈遂拿了藏于厕所水箱内的一柄手枪离去。她和春树遇上监视知己的光夫，佳奈向光夫索钱未果，枪伤光夫后也胎动倒地。受伤的光夫夺了手枪追赶逃避他的知己，结果两人同归于尽，而佳奈则产下女婴。本片的末章《天堂故事》长约20分钟，出现了知己、海岛、恭子、光夫、小里的父母（吹越满、片冈礼子）和姐姐的幽灵。编导手法高妙，借海岸、巴士、秋色、山坡、初雪、木偶戏与面具等景物，描绘了人鬼殊途、亲情永存的情调。全知观点的叙事角度，也传达了俯览众生的超凡气概。

《天堂故事》是21世纪的电影佳作，胜在构想雄伟，描写细腻，镜头灵活，角色生动。编剧佐藤有记用五个主要人物（小里、海岛、知

己、光夫与恭子），和十多位次要人物十年间的遭遇，绵密交织出一张劫数难逃的尘世网。但反常的人物心理和一些牵强的情节，却削弱了作品的说服力，让影片不能成为杰作。不少人认为此片的内容比 2010 年大热的两部日本影片《恶人》和《告白》丰富，无怪《映画艺术》推选它为 2010 年的最佳日本电影。佐藤有记也荣获每日映画竞赛的最佳编剧奖。

濑濑敬久（1960—　）生于大分县，在京都大学就读时已拍摄超 8 毫米短片，1986 年开始当桃色电影的助导，曾师事泷田洋二郎和佐藤寿保，1989 年以《课外采业：暴行》成为导演，1997 年以《钱仙》进入电影界主流。他与佐藤寿保、佐藤俊喜及佐野和宏并称为"粉红四天王"，作品充满色情暴力和行动偏激的人物，迄今拍了约 40 部桃色电影和主流电影，代表作有《雷鱼》（1997）、《丑恶之女》（1998）、《歇斯底里》（2000）、《月光游侠》（2003）、《肌之隙间》（2005）、《东京性爱死》（2002）、《刺青》（2007）、《泪壶》（2008）、《飞行兔子》（2008）、《感染列岛》（2009）和《大岛渚之家：与妻子小山明子的 53 年》（2013）等。

13 森田芳光的《武士的家计簿》

《武士的家计簿》

日文片名：武士の家計簿　　　英文片名：*Abacus and Sword*

上映日期：2010年12月4日　　　片种：彩色片

片长：129分　　　评分：★★★★

类型：时代剧/剧情

原作：矶田道史

编剧：柏田道夫

导演：森田芳光

主演：堺雅人、仲间由纪惠、松坂庆子、西村雅彦

摄影：冲村志宏

美术：近藤成之

音乐：大岛满

2010年秋天开始，令人期待的武士片相继上映。9月25日有三池崇史导演、役所广司主演的《十三刺客》，10月16日有佐藤纯弥导演、大泽隆夫主演的《樱田门外之变》，12月18日是杉田成道导演、役所广司主演的《最后的忠臣藏》，而12月4日已上映了森田芳光导演、堺雅人主演的《武士的家计簿》。

《武士的家计簿》是一出没有打斗场面的武士片，描写幕末时代下级武士的日常工作和家庭生活。主人公是加贺藩的"会计师"猪山直之（堺雅人），他的剑术相当平庸，但运用算盘的技术却十分精确，是一个"算盘精"或"算盘狂"，所以他可以查出藩内有人私自扣下赈灾的米粮。他的性格也刚直不阿，上司叫他罢手也不听，誓要追究到底。幸而他因此被重用，可以一展所长，于经济衰退时为雇主延缓财困。

　　本片改编自矶田道史的《武士之家计簿"加贺藩御算用者"的幕末维新》一书，根据金泽藩士猪山家文书的详细账目，呈现了19世纪初一个贫困武士家的日常生活。世代以算盘效力藩主的猪山家目前三代同堂，直之上有祖母（草笛光子）、父亲信之（中村雅俊）与母亲阿常（松坂庆子）。父亲安排他和西永与三八（西村雅彦）的女儿阿驹（仲间由纪惠）结婚后，翌年他的长子直吉诞生。直之因家中多年负债，每年亦入不敷出，决心厉行节约，把家里的衣物、家具用品及艺术收藏品，从母亲最珍惜的和服到父子对弈的围棋，一共88件全部变卖还债。此外，家中的佣人被减至最少，家人的菜肴也没有以前那样丰富。儿子直吉（大八木凯斗）五岁时，家人举宴庆祝他第一次穿和服裙裤，席间只能用绘画的鲷鱼代替实物，场面异常寒酸。直之每天中午享用的便当亦十分微薄。电影中的这种节俭精神，十分符合现在面对经济低迷的日本人心理，肯定会引起观众的共鸣。

　　《武士的家计簿》也刻画了作为严父的直之，怎样训练儿子勤习算术及做事尽责。他命令儿子在大雨中寻找遗失的几个铜钱，其铁石心肠也令妻子大起反感。不过改名成之（伊藤佑辉）的儿子长大后，终于不负他的期望卓然有成，并娶了妻子阿政（藤井美菜）。由于历史的播弄，父子二人曾分属敌对的两个集团。本片由成之叙述往事，充满家人间（父子、父女、夫妻、婆媳、祖孙）的欢乐温馨场面及生命中生老病死的过程。阿驹固然是辅助丈夫的大贤妻，阿常也是疼爱媳妇的好婆婆，祖母、信之和阿常皆先后辞世。直之以算盘替藩主效力，也用算盘来持家

教子。这位"记账狂"在新婚之夜,竟然先记下婚礼的账目才步入新房!

　　作为一部风趣温馨的时代剧,本片的成功得力于编剧柏田道夫。他以历史文献和会计记录为素材,巧妙写成幽默风趣的戏剧,其新颖处令人想起荣获奥斯卡金像奖后誉满全球的《入殓师》(2008)。出道逾30年的导演森田芳光(1950—2011),一直保持着富于实验性的创作精神。他的电影绝不沉闷,亦一定有漂亮的女演员参加演出,例如《海猫》(2004)中的伊东美咲和苍井优,《间宫兄弟》(2006)中的常盘贵子、泽尻英龙华和北川景子,以及《我买单》(2009)中的小雪和黑谷友香等。本片他请来"黑发美人"仲间由纪惠(1979—　)扮演阿驹,与堺稚人的直之十分合衬。堺雅人擅长饰演自我压抑的角色,有一张"喜怒哀乐都用笑容来表现"的面孔,2000年首演电影后,2004年在NHK大河剧《新选组》中引起注目,2008年先后演出大河剧《笃姬》,影片《放学后》《超越巅峰》与《穿运动服的父子》而大放异彩。2009年他除主演了《华丽人生》《南极料理人》与《结婚欺诈师》外,亦于《红色将军的凯旋》中担任第二主角,展现出多样化的出色演技。他嘴角间透出一丝寒意的温柔微笑,既让人感觉奇怪,也令人对他产生好感。2009年初他主演了《金色梦乡》,充分传达出一个蒙上不白之冤的逃亡者的困惑。他在《武士的家计簿》里亦表现了一个耿直者的自信与坚持,这位170年前敬业乐业的算盘武士,正好给21世纪初的上班族提供了一个模范职员的理想形象。

　　日本著名电影评论家关口裕子认为,森田芳光的敏锐感觉使他成为时代的先锋。他的电影,无论哪一部作品,问题意识和片名都是背景,电影本身则是极其有趣的娱乐片。这一风格在2007年的《椿三十郎》和2010年的《武士的家计簿》这两部古装片(时代剧)中也一以贯之。虽然主人公是江户时代的武士,但还是在说现代的事儿。

14 《最后的忠臣藏》的悲壮与温柔

《最后的忠臣藏》

日文片名：最後の忠臣蔵　　英文片名：*The Last Ronin*

上映日期：2010 年 12 月 18 日　　片种：彩色片

片长：133 分　　评分：★★★★

类型：时代剧／剧情

原作：池宫彰一郎

编剧：田中阳造

导演：杉田成道

主演：役所广司、佐藤浩市、樱庭奈奈美、安田成美

摄影：长沼六男

美术：西冈善信

音乐：加古隆

元禄 14 年（1701）3 月 14 日，负责接待天皇敕使的赤穗藩主浅野因私怨在江户城宫内刀伤幕府礼仪官吉良。第五代将军德川纲吉即日下令浅野切腹自尽，并没收其领地。三百多名赤穗武士自此变成浪人。次年 12 月 15 日清晨 4 时，旧家老大石内藏助率领 46 名赤穗武士袭击吉良的江户宅邸，于斩下吉良的首级后，向幕府自首并报告复仇始末。37

岁的义士寺坂吉右卫门受大石之命，中途逃脱以当事后的"活证人"。翌年幕府下令46名赤穗武士切腹自尽，遗骸埋葬于泉岳寺。众罪人15岁以上的儿子全部流放大岛。

电影编剧和作家池宫彰一郎（1923—2007）以上述史实为基础，撰写了《四十七人之刺客》与《最后的忠臣藏》两部小说，前作于1994年被市川昆拍成同名的影片，后作在2004年被拍成六集长逾四小时的电视剧后，于2010年再被杉田成道拍成133分钟的电影。

寺坂吉右卫门在讨伐吉良一役中专责奔走报告战况，是当活证人的最佳人选。他后来的使命是向浅野与义士遗族详细报告当晚的实况，并派钱给各地的义士遗族帮助他们生活。电影《最后的忠臣藏》的开端，寺坂（佐藤浩市）经历16年的奔波，找到最后要探访的茅野纪和（风吹纯）后，在村野茶店看见一个貌似他旧友濑尾孙左卫门（役所广司）的中年汉子。濑尾原是大石（片冈仁左卫门）的家仆，在复仇大队出发前突然失踪。寺坂把此事告知大石的堂弟进藤长保（伊武雅刀）。他跟随进藤去观赏净琉璃《曾根崎心中》的演出，遇见吴服富商茶屋四郎次郎（笈田义）及其儿子修一郎（山本耕史）。修一郎对剧院大堂的一位黄衣少女（樱庭奈奈美）一见钟情。四郎次郎亦十分欣赏她的美貌与清纯气质，认为她是茶屋家媳妇的理想人选，遂向他认识的古董商人刘屋孙兵卫打听她的身份。刘屋是濑尾的化名，少女是大石的遗腹女可音。当年濑尾接到大石的密令，要他脱离大队去照顾其怀孕的小妾可留。可留产下女婴后逝世，濑尾抱着初生的可音在雪地上流浪，幸得隐居的女子优（安田成美）收留两人。其后可音在濑尾与优的悉心教导下，成长为一位才貌双全的淑女。

本片刻画濑尾与寺坂怎样忍辱偷生地活下去，完成大石要求他们执行的特殊任务。前者改名转行，后者风尘仆仆，同为可敬的义士。濑尾为了保护可音，曾想挥刀杀死寺坂灭口。二人在长草丛中的搏斗，是被命运播弄的悲壮场面。片末二人护送可音出嫁时，目睹恳求加入行列

的旧赤穗武士络绎不绝,是二人吐气扬眉的光辉时刻。后来濑尾选择剖腹自尽追随故主,虽然贯彻了武士的忠义精神,但对等候他 16 年的优与刚刚出嫁的可音而言,却是不合人情的伤害。寺坂不能及时阻止他自尽,也会终生遗憾。《最后的忠臣藏》节奏缓慢,但描写濑尾的悲壮情怀与可音和优的女性温柔异常深刻,是影片最成功的地方。此片也展示了日本电影制作的一流水平。超高龄的美术指导西冈善信(1922—),在净琉璃剧院、吴服工场与可音婚礼等场景中尽显其不凡功力。负责摄影的长沼六男(1945—),除呈现茂密竹林、新绿树梢、初夏白云与秋天红叶等大自然美景外,也把室内可音与濑尾情感交流的场面拍得细腻动人。本片让人有赏心悦目的感觉,黑泽和子(1954—)的服装设计应记一功。

影片的三位主角,役所广司(1956—)曾获奖无数并扬名欧美,本片有让他表现内心戏的不少面部大特写。佐藤浩市(1960—)是同辈男演员(包括真田广之、中井贵一与丰川悦司)中的佼佼者,2009 年被《文艺春秋 SPECIAL》季刊选为日本十大男演员的第九位。初演古装片的樱庭奈奈美(1992—)2008 年出道,演出了四部影片《天堂的巴士》、《体育馆宝贝》、《同级生》与《赤线》,2010 年以《最后的忠臣藏》和《书道女孩!我们的甲子园》荣获三项新人奖。她的近作是 2011 年的《荒唐男荒唐女》、《东京公园》、《心动舞台》与《来自天堂的加油声》,她其后的电影有 2012 年的《高中歌剧团》和《微甘的青春》,以及 2013 年的《推理要在晚餐后》和《二十四只眼睛》等。

本片的导演杉田成道(1943—)是爱知县丰桥市人,1967 年大学毕业后进入富士电视台工作,1973 年起当电视剧导演,以《北国之恋》一系列剧集(1981—2002)享有大名。他也是编剧家、制片人和日本映画卫星放送的社长,但很少拍电影,于《最后的忠臣藏》之前,只导演了仲代达矢主演的《优骏》(1988)和本木雅弘主演的《最后的歌曲》(1994)。

15 《白夜行》的变态、伪装与爱情

《白夜行》

日文片名：白夜行　　　　　英文片名：Into the White Night
上映日期：2011年1月29日　　片种：彩色片
片长：149分　　　　　　　　评分：★★★
类型：悬疑/剧情
原作：东野圭吾
编剧：深川荣洋、入江信吾、山本赤利
导演：深川荣洋
主演：堀北真希、高良健吾、栗田丽、姜畅雄
摄影：石井浩一
美术：岩城南海子
音乐：平井真美子

2011年1月底在日本公映的《白夜行》，改编自东野圭吾1999年出版的同名长篇小说，2005年曾被搬上舞台演出，2006年被TBS电视台改编为11集的连续剧，2009年韩国抢先推出由孙艺珍主演的电影版。由于原著情节复杂，人物众多，把850页的文库版小说改拍成约150分钟的电影殊不容易，肯定要做出大量删节。

深川荣洋导演的《白夜行》剧情如下：1980年，警探笹垣润三（船越英一郎）参与当铺老板在废屋密室被杀一案的调查。死者桐原洋介（吉满凉太）背部被利器刺伤身亡，他的妻子弥生子（户田惠子）、儿子亮司（今井悠贵）与店员松浦勇（田中哲司）皆有不在场的证明。疑犯是死者当日曾探访的贫穷寡妇西本文代（山下容莉枝）和她的情人寺崎忠夫（宫川一朗太），但忠夫很快就因汽车失事死亡，而文代亦被女儿雪穗（福本史织）及邻人发现死于家中，似乎是畏罪自杀。笹垣的上司遂把此案了结，但笹垣却认为凶手另有其人。1986年，跟随养母改姓唐泽的高中生雪穗（堀北真希）与被几位同学欺凌的川岛江利子（绿友利惠）友好，但却被同学藤村都子揭露她以前的身世。其后藤村被人强奸，警方根据雪穗的供词，盘问了两个牵涉偷拍女生相片的男高中生，但却找不到他们犯罪的证据。两人的同学是早已离开家庭并兼职牛郎的桐原亮司（高良健吾）。1989年，亮司和年长于他的药剂师栗原典子（栗田丽）同居，雪穗在大学的舞蹈社认识了追求江利子的富家子笹冢一成（姜畅雄），松浦勇被警方通缉，而笹垣数次到弥生子经营的酒吧打听亮司的行踪……

本片基本上是一个受害者如何变成加害者的奇情故事。两个11岁的男女小学生，因家庭不幸福感到孤独，在图书馆相熟后成为好朋友。一天，出身小康之家的亮司为保护家贫被迫出卖色相的雪穗，在震惊和愤怒下误杀了父亲。雪穗为了掩盖这个秘密和发泄心中的怨恨，也设计杀害自己的母亲。犯下弑亲大罪的两个孩童相约以后不再见面，但一直保持联络。亮司长大后为了帮助雪穗，犯下多宗强奸与杀人罪行。原作小说的情节发生于1973—1992年，由绫濑遥、山田孝之与武田铁矢主演的电视连续剧改为1991—2006年，今次的电影亦改为1980—1998年。日本罪案的刑事追溯期只有15年，超越此期限，犯人就不会被缉捕及治罪。与电视剧及韩国版电影不一样，日本电影《白夜行》的男女主角，逃避罪行早已超过15年，但两人没有重聚或走在一起，原因是什

么？可能是亮司父亲猥亵少女与雪穗母亲出卖女儿的变态行为，导致两人走上畸形人生的不归路，而十多年充满伪装和压抑的生活，亦泯灭了亮司与雪穗的人性，扼杀了两人之间的正常爱情。最后，绝望的亮司从天台坠下自尽，而身为豪门贵妇的雪穗虽然开了一间以"R&Y"（亮司与雪穗的缩写）为名的商店，却表示不认识倒在血泊中的亮司，转身离开人丛返回新店，继续她笑脸迎人的虚伪人生。

一直锲而不舍地追查亮司父亲与雪穗母亲死亡真相的退休刑警笹垣，成功追踪到亮司时对他说："对不起，当年没有抓到你，让你多年来一错再错！"而指使亮司多次犯罪及行凶的雪穗剖白自己时曾说："我的天空里没有太阳，总是黑夜，但并不暗，因为有东西代替了太阳。虽然没有太阳那么明亮，但对我来说已经足够。凭借着这份光，我便能把黑夜当成白天。我从来就没有太阳，所以不怕失去。"《白夜行》的情节离奇曲折、哀婉动人。一对纯洁的少男少女竟然变成连环犯罪的恶魔与追求财富及权势的蛇蝎美人，所以原著小说能够狂销200万册。深川荣洋改拍的电影，在最后15分钟才把案情和盘托出。假如本片有优点的话，应是描写细腻，镜头多变化与演员称职。可是剧本繁简处欠斟酌，令剧情不清楚与沉闷外，更让不熟悉原著或电视剧的观众看得一头雾水，大失所望。船越英一郎的警探角色，表现得比较文质彬彬，不像一般日本电影中的刑警。堀北真希的雪穗，美貌与气质显然不如电视剧版的绫濑遥，也稍逊韩国版的孙艺珍。而由深川荣洋、入江信吾与山本赤利三人合撰的剧本，表现得进退失据，无疑是这部不算成功的影片的最大失误。

深川荣洋（1976—　）毕业于东京视觉艺术专修学校，2000—2001年连续两年有16毫米短片入选PIA电影节，从2005年的《狼少女》起到2014年止，大约拍摄了15部电影，包括《真木栗之穴》（2008）、《60岁的情书》（2009）、《街角洋果子店》（2010）、《神的病历簿》（2011）、《女孩》（2012）、《人生别气馁》（2013）与《神的病历簿2》（2014）等。

 若松节朗的《子宫的记忆》与
成岛出的《第八日的蝉》
——两个母爱与婴儿绑架的故事

《子宫的记忆》

日文片名：子宮の記憶 ここにあなたがいる

英文片名：*Memory of the Womb*

上映日期：2007年1月13日　　片种：彩色片

片长：115分　　　　　　　　评分：★★★☆

类型：剧情／青春

原作：藤田宜永

编剧：神山由美子

导演：若松节朗

主演：松雪泰子、柄本佑、寺岛进、余贵美子

摄影：栗栖直树

美术：宇家让二

音乐：SENS

《第八日的蝉》

日文片名：八日目の蝉　　英文片名：Rebirth

上映日期：2011年4月29日　　片种：彩色片

片长：147分　　评分：★★★★☆

类型：剧情／悬疑

原作：角田光代

编剧：奥寺佐渡子

导演：成岛出

主演：井上真央、永作博美、小池荣子、余贵美子

摄影：藤泽顺一

美术：松本知惠

音乐：安川午朗

奖项：《电影旬报》2011年日本十大佳片第五位

《子宫的记忆》：往冲绳寻母的17岁少年

一天，一个出生仅三日的男婴在医院被人偷去。17年后，男婴成长为叛逆少年真人（柄本佑），虽然生活在富裕的家庭，却感到不自由和不幸福，并常常与母亲争吵。真人知道自己曾被人绑架的过去，一次与母亲冲突后，愤然离家出走，驾驶电单车从东京远赴冲绳，找寻当年诱拐他的女犯人。他在海边的樱井食堂窥探中年女店主爱子（松雪泰子），见她神情落寞，招待几桌顾客时显得手忙脚乱，遂加以援手。心存感激的爱子以日薪三千元聘请化名良介的真人为店员，并供他食宿。身携自己被诱拐的新闻报道的真人因缺乏母爱，竟然开始想象漂亮温柔的爱子是他真正的母亲。两人朝夕相对，虽然引起爱子已离家的继女美

佳（野村佑香）的怀疑，和爱子正在医院疗伤的丈夫（寺岛进）的妒火，却产生了介乎恋人与母子之间的亲切感情与关系……

《子宫的记忆》改编自直木奖作家藤田宜永（1950— ）的长篇小说《绑架》（2003），该书2006年重刊时改名为《子宫的记忆：这里有你》。电影把小说中爱子的居住地从神奈川县真鹤市改为冲绳县的小岛，呈现令人神往的蔚蓝海景。影片描写了17岁的真人在一个月里的成长。他是一个戴耳环的叛逆少年，因为讨厌母亲，竟然幻想自己被诱拐犯人爱子照顾的40天，是他一生最快乐的时光。爱子当年因为自己诞下的儿子死亡，悲伤中潜入医院，见七个婴儿中只有真人向她微笑，遂把他抱走。17年后真人在冲绳追查爱子时，发现她有一个粗鲁的丈夫和一个嫌恶她的继女，每天辛勤地经营食堂，唯一的朋友是酒吧女店主（余贵美子）。自小感受不到母爱的真人很同情爱子，二人自然发展了一段难忘的爱情。但与真人有性关系的却是年轻的美佳与沙代（中村映里子）。沙代是真人在东京的朋友，怀孕后被男友抛弃，在冲绳与真人发生一夜情后，留下遗书投水自尽。真人过了18岁生辰，无奈中断与爱子的不伦之恋，返家后才惊闻母亲已突然逝世。数年后他在东京遇见美佳，再往冲绳探访爱子时，樱井食堂早已人去楼空。爱子曾犯罪，真人亦非乖孩子，但影片却描绘了一段温馨动人的母子恋，令观众接受，除了由于松雪泰子与柄本佑的出色表演外，导演若松节朗（1949— ）的细腻心理刻画与流畅叙事手法应记一功。资深电视剧导演若松的首部电影是大卖42亿日元的《暴风雪》（2000），近年的电影有岸谷五朗和深田恭子合演的《拂晓之街》（2011），以及中井贵一和广末凉子合演的《石榴坡的复仇》（2014）。他的第三部影片《不沉的太阳》（2009），除取得28亿日元的票房佳绩外，亦荣获2009年度每日映画竞赛、日本学院与报知映画奖的最佳影片奖。

《第八日的蝉》：追忆被诱拐童年的 21 岁少女

　　1993 年 12 月，35 岁的野野宫希和子（永作博美）因诱拐旧情人秋山丈博（田中哲司）的女儿惠理菜受审，罪名成立被判入狱六年。希和子被丈博哄骗，打掉了腹中的孩子后不能再怀孕，绝望中于大雨的清晨潜入秋山家，本来只想见情敌秋山惠津子（森口瑶子）的初生女儿一面，临时被女婴的笑脸所感动，遂抱走她并替她改名为薰，开始"母女"二人近四年的逃亡生涯。惠理菜四岁时虽然重投亲生父母的怀抱，但与双亲一直有隔膜，成长于夫妻欠和谐的不幸福家庭，心灵闭塞到 21 岁，趁读大学时离家独自生活，暑假时在居酒屋兼职。一天惠理菜（井上真央）下班时，26 岁的自由作家安藤千草（小池荣子）来找她，询问她童年被诱拐的往事，并把当年该事件的新闻报道和照片交给她看。千草原来是昔年惠理菜居于妇女庇护所"天使之家"时的玩伴。惠理菜与千草相熟后慢慢开放心灵，将自己怀了有妇之夫岸田（剧团一人）的孩子一事告知。从未与男人交往过的千草支持惠理菜当单亲母亲，并陪伴惠理菜展开追寻记忆之旅，探访了当年二人曾一同居住的天使之家废址，以及惠理菜与希和子度过一段快乐时光的小豆岛……

　　《第八日的蝉》改编自直木奖得主角田光代（1967—　）的同名小说，台北高宝国际在 2009 年 3 月出版了刘子倩的中文译本（南京江苏文艺出版社于 9 月刊行了简体版），书厚 320 页，书的封底有作品故事与解题的说明："我偷走情人的婴孩，用母爱虚构我们的人生……"，"蝉在土中七年，破土而出后却只能活七天，但若有一只蝉跟伙伴不一样，独活了下来，那么她感到的是孤独的悲哀，还是看到崭新风景的喜悦呢？"书的封面图片是蓝天白云的沙滩美景，有两行细小的文字概括了主角希和子的心声："这孩子不属于我，但我可以给她更多的爱，就算坠入万恶深渊，我也要为她留住那片美好风景。"小说只有三章，仅

长三页的 0 章写述希和子偷走婴儿，共 183 页的第一章是用希和子的视角叙事，而共 118 页的第二章改用惠理菜的观点书写。电影没有沿用此结构，于简短的法庭审判后，改为当下情节（惠理菜自我寻找之旅）与昔年旧事（希和子与熏三年半的逃亡生活）的交替呈现，构成双重叙事线。由于篇幅较短，电影删去了小说的一些人物与部分情节，但特别强调希和子的母爱。她细心照顾熏 40 多个月，从来没有发过脾气，与惠津子后来的不断责骂惠理菜形成强烈对照。希和子本来是个加害者，影片中惠理菜对千草表示："我爸妈说的是对的，都是那个野野宫希和子不好。要是没有她，我们家就会是个正常的家庭。妈妈会很温柔，爸爸也会笑，我们家会和别人家一样正常。那个世界上最可恶的女人把我们家的一切都毁了。"不过希和子遭秋山丈博哄骗堕胎，其实也是个受害者，所以电影把她塑造成一个值得同情的善良角色。她对熏倾注了无限的母爱，二人被逼分手前有两个十分感人的场面，母女到照相馆拍合照与希和子被捕后的大声呼喊："那孩子还没有——还没有吃饭呢！"小说只用简单的两行交代拍照一事："我做完工作，去土庄的照相馆。我把熏抱在膝上请人家帮我们拍照。下周可以拿到的照片，将是我今后的护身符。同行二人。按下快门的那一瞬间,我想起这句话。"（第 187 页）在电影里，福田港照相馆内的拍照，却演变成相隔 17 年、影像突出与赚人眼泪的两场戏。田中泯饰演的照相师阿泷，给人印象之深，比《在世界中心呼唤爱》（2004）里山崎努扮演的照相师重藏有过之而无不及。电影对小说原作的改编，有去芜存菁处，亦有点铁成金的场面。

位列《电影旬报》年度十佳电影第五位、票房收入近 12.4 亿日元的《第八日的蝉》，是 2011 年度日本学院奖的大赢家，一共荣获十项大奖，包括最佳影片奖、最佳导演奖（成岛出）、最佳编剧奖（奥寺佐渡子）、最佳女主角奖（井上真央）、最佳女配角奖（永作博美）、最佳音乐奖（安川午朗）、最佳摄影奖（藤泽顺一）、最佳照明奖（金泽正夫）、最佳录音奖（藤本贤一）与最佳剪接奖（三条知生）。此外，电影也荣

获报知映画奖的最佳影片奖，永作博美亦囊括了《电影旬报》、蓝丝带奖及报知映画奖的最佳女主角奖，和每日映画竞赛的最佳女配角奖。井上真央摘下日刊体育映画大奖的新人奖，而小池荣子赢取了《电影旬报》的最佳女配角奖。《第八日的蝉》是编剧出身的成岛出（1961—　）的第六部影片，他执导的其他电影还有《粗心的代价》（2004）、《飞吧爸爸飞吧》（2005）、《午夜雄鹰》（2007）、《爱与斗》（2008）、《孤高的手术刀》（2010）、《联合舰队司令长官：山本五十六》（2011）、《草原的椅子》（2013）与《所罗门的伪证》（2015）等。

17 青山真治的《东京公园》

《东京公园》

日文片名：東京公園　　英文片名：*Tokyo Park*

上映日期：2011年6月18日　　片种：彩色片

片长：119分　　评分：★★★★

类型：青春／剧情／恋爱

原作：小路幸也

编剧：青山真治、内田雅章、合田典章

导演：青山真治

主演：三浦春马、荣仓奈奈、小西真奈美、井川遥

摄影：月永雄太

美术：清水刚

音乐：菊池信之

奖项：《电影旬报》2011年日本十大佳片第七位

青山真治的《东京公园》改编自小路幸也的同名小说，故事十分简单，写述幼年丧母的大学生志田光司（三浦春马）喜欢在公园内拍摄游人的家庭照片。一天他偷拍一个推着婴儿车的美妇人（井川遥）时被牙医初岛隆史（高桥洋）责问，但其后初岛却重金委托他跟踪并拍摄该妇

人日间在各公园内偕女儿游玩的情况。光司在追踪与偷拍的过程中，对初岛的妻子百合香有点迷恋，而对两位相熟的女性——青梅竹马的好友富永美优（荣仓奈奈）和异父异母的姐姐美咲（小西真奈美）——的感情亦因此起了变化。

《东京公园》2011年6月18日在东京公映后，8月参加瑞士洛迦诺国际电影节得到佳评，荣获金豹奖评审团特别奖。影片除被《电影旬报》选为2011年十大日本佳片的第七位外，也被《映画艺术》选为2011年十大日本佳片的第四位。虽然有影评人认为《东京公园》的剧情沉闷和缺乏方向，而男主角又苍白被动，没有说服力，但不大欣赏该片的人亦有共识，感觉青山真治的电影风格有所改变，少了以前的沉重与晦涩，调子比较轻快、温馨和宁静。

青山真治的旧作多描写负面人物，本片他刻画的是一个善良的孤独青年，不过剧本对人物的背景少有交代。光司的大学生活全部缺乏，美咲的职业未有透露，而美优的工作只有晚上她当清洁工时被男同事非礼一小段戏。观众若稍粗心，只看一遍电影就不容易完全理解剧情。光司六岁时丧母，母亲杏子（井川遥分饰）是位摄影家，留下写真集《时间》存世。他十岁时父亲志田实（小林隆）再婚，继母裕子（长野里美）带来一个大他约八岁的姐姐美咲，一家人相处融洽。富永美优是光司的同居室友高井博（染谷将太）的女友，但光司小学时已认识她。和原作小说不同，博在电影中是个只和光司有交谈但美优看不见的幽灵，因为他已死亡。影片没有说明博何时死亡与为何死亡，因此他的出现是个谜团。光司在公园用来偷拍百合香的数码相机原是博的遗物，博曾用该相机拍摄光司和美优的一些合照，相片中的二人恍似一对情侣。悲伤孤独的美优在博死后已移情恋上光司，但他并未察觉。光司、博与美优三人的关系，其实也是一个谜团。

《东京公园》以初岛怀疑妻子有出轨行为开始，经光司的介入偷拍而耐人寻味，最后光司决定中止侦查，把美优发现的事实告知初岛。原

来百合香逛公园的活动范围，形状酷似漩涡。初岛听后恍然大悟，明白妻子爱情不变。漩涡就是菊石化石，昔年二人交往时他送给她的礼物。根据光司所拍的相片显示，百合香在公园内照顾两岁女儿香铃（岩花樱）无微不至，尽露慈母本色。她无疑是位贤妻良母，可惜初岛身在福中不知福！影片结尾，初岛、百合香与香铃在宜家商场购物时巧遇光司与美优，初岛夫妇遥远地向光司鞠躬致谢，影片遂结局圆满。初岛缺乏自信的疑虑及谜团早已烟消云散，而光司和美优的内心情结经过一连串的戏剧性发展，亦已得到合理的解决。

　　光司对前途没有自信，不知道大学毕业后能做什么。美咲鼓励他当摄影家，初岛也称赞他的摄影。光司对自己也缺乏了解，是健谈、好饮嗜食与爱看僵尸恐怖片的美优告诉他，百合香的容貌和他母亲杏子十分相似，而他有恋母情结。美优又说美咲一直暗恋光司。光司立即向男同志酒吧老板原木健一（宇梶刚士）查询此事，因为是美咲介绍他到酒吧晚上兼职的。光司其后走访美咲，大胆向她凝视，并用相机拍摄惊诧不知所措的姐姐，直接向她示爱。二人拥抱及两次亲吻后，才解下彼此隐藏于内心多年的相恋情结。这段长约十分钟的感情告白是全片的高潮。其后剧情急转直下，光司和初岛在公园内谈判后取得谅解，光司且把数码相机送给初岛。接着精神快崩溃的美优携带行李来光司家，哭着要求住下来。她不再逃避自己的感情，以实际行动求解脱，让性格被动和感觉迟钝的光司终于接受她。

　　《东京公园》这部大都市的恋爱电影，自然令人想起安东尼奥尼以伦敦为背景的《放大》（1966）。青山导演自言受到罗伯特·布列松的《梦想者四夜》（1971）的启发，想拍一个有关青年情欲与刹那瞥望的简单故事。青山真治虽然对欧洲的艺术电影耳熟能详，但勉强称得上是佳作的《东京公园》，既缺乏安东尼奥尼电影里那些卓越拔群的华丽影像，也没有布列松影片里那种超凡入圣的心理刻画。不过青山在欧洲的声望高于日本却是事实。生于福冈县北九州市的青山是立教大学的毕业生，

曾任学长黑泽清的助导，1996年迄今拍片约20部，代表作是北九州三部曲：《无援》(1996)、《人造天堂》(2001) 与《悲伤假期》(2007)。

《东京公园》的四位主要演员各有表现。出镜最多的三浦春马，平实努力惹人喜爱。短发高挑、生动活泼和表情丰富的荣仓奈奈，甚具青春气息。文静清秀、长发可人的小西真奈美，是年轻男士梦寐以求的恋爱对象。成熟美丽、体态优雅的井川遥，不愧为前任的治愈系女王。不过《东京公园》最出色的影像，乃是导演极具心思的外景场面。除了秋天东京八个公园（代代木公园、潮风公园、猿江恩赐公园、上野公园与野川公园等）阳光普照的温暖美景外，还有伊豆大岛雄伟的大自然景色，包括高约30米的岩礁笔岛。难怪美咲陪同光司父子注目那摄人心魄的奇景时，感怀身世之下（母亲病重、禁恋无望），不禁泪流满面。

18 原田芳雄的《我们的歌舞伎》与《大鹿村骚动记》

《我们的歌舞伎》

日文片名：おシャシャのシャン！　　英文片名：*Our Village's Kabuki*

上映日期：2008年1月10日　　片种：彩色片

片长：43分　　评分：★★★

类型：剧情／喜剧

编剧：坂口理子

导演：松浦善之助

主演：田畑智子、尾上松也、藤村俊二、原田芳雄

音乐：池赖广

《大鹿村骚动记》

日文片名：大鹿村騒動記　　英文片名：*Someday*

上映日期：2011年7月16日　　片种：彩色片

片长：93分　　评分：★★★★

类型：喜剧／剧情

原著：延江浩

编剧：荒井晴彦、阪本顺治

导演：阪本顺治

主演：原田芳雄、大楠道代、岸部一德、松隆子、
　　　佐藤浩市、三国连太郎
摄影：笠松则通
美术：原田满生
音乐：安川午朗
奖项：《电影旬报》2011年日本十大佳片第二位

两个村歌舞伎的故事

伊野谷村的旅游局职员里崎朋代（田畑智子），曾在东京工作一年，因梦想破碎返回只有三百个居民的故乡。该村230年来每年都有歌舞伎的公演，在战争期间亦未尝中断。今秋准备公演"弁天小僧菊之助"，由朋代的父亲重雄（原田芳雄）担任主角。重雄在排练时不幸弄伤腰部无法演出，自称曾在东京一电视台工作的朋代被村民委托，打电话到东京请来年轻的歌舞伎演员坂本鲛志郎相助解困。不料其后携同老仆人（藤村俊二）抵村的却是鲛志郎的弟弟龟次郎（尾上松也）。他因为从未演过弁天小僧这角色，一口回绝了演出。他又发现朋代送来的剧本有改动传统剧本的地方，更加坚决不肯登台，令伊野谷村面临今年停演村歌舞伎的危机……

长野县南赤石山脉下的大鹿村，是景色怡人和拥有300多年歌舞伎历史的村落。在村内经营鹿肉食堂的风祭善（原田芳雄）是有名的歌舞伎演员，每年在舞台上都赢得观众的掌声。今年十月村歌舞伎快公演时，他收留了从外地来的青年大地雷音（富浦智嗣）在食堂工作。和雷音乘同一辆巴士前来的有戴着墨镜的一男一女。男子是善以前的好友能村治（岸部一德），女子是和善分手18年的妻子贵子（大楠道代）。治

当年背叛了善和贵子私奔往东京，因近来贵子丧失记忆把他当成善，在穷途末路下只好带她回乡。巴士司机越田一平（佐藤浩市）是第一个怀疑两人身份的村民。二人晚上现身于善和其他演员排练剧目的场所，令过惯了独身生活的善大吃一惊。目睹贵子神情恍惚，而治又无地栖身，善无奈收容他俩在家歇宿。翌日贵子继续其古怪行为，不会认人外，连以前喜用的酱油也不知道是什么。她在家胡乱把东西放进嘴里吃，外出时除掌掴和她打招呼的总务课职员织井美江（松隆子）外，又到店主朝川玄一郎（点点）的杂货店偷取罐头，但后来善却发现她清楚记得以前和他同台演戏的台词。村歌舞伎公演前有台风吹袭大鹿村，一度失踪的贵子卒被寻回，扮演女旦角色的一平因山泥倾泻受伤要住院疗伤。到公演那天，代替一平登台演出的是患上失忆症的贵子……

情迷大鹿村与歌舞伎的原田芳雄

2007 年，原田芳雄（1940—2011）参演 NHK 的《我们的歌舞伎》时首次进入外景场地大鹿村，感觉像是身临虚构之所，有如穿越到一场电影里。翌年五月，他和家人专程往大鹿村观赏村民在春天公演的歌舞伎，对当地历史悠久的演剧传统大为倾倒，遂萌生拍摄一部描写村歌舞伎的电影的念头。经过三年的努力与多方面的协助，他终于实现其梦想，主演了风格纯朴、情节风趣、充满民俗色彩和怀旧情调的《大鹿村骚动记》。他请来曾有九部电影入选《电影旬报》十大佳片的阪本顺治（1958— ）负责执导及名剧作家荒井晴彦（1947— ）参与编剧。影片集合了九位演技出色的老中青演员，除原田本人与三国连太郎（1923—2013）及佐藤浩市（1960— ）父子两位外，还有石桥莲司（1941— ）、大楠道代（1946— ）、岸部一德（1947— ）、点点

(1950—)、松隆子（1977— ）与瑛太（1982— ）六人。2011年影片完成后，身患重病的原田还出席了5月4日在大鹿村举行的试映会，并戴上帽子站立致词。其后他亦现身于7月11日在东京举行的试映会，因身体虚弱，坐在轮椅上已不能开口说话。7月16日《大鹿村骚动记》在位于东京丸之内的东映2院公开首映后，原田在19日不幸辞世，走完他71岁的人生。由于观众反应热烈，阪本导演和大楠、松、佐藤与石桥四位演员，在8月8日还特别到戏院登台向观众致谢。结果《大鹿村骚动记》的总收入有2.2亿日元，除被《电影旬报》选为2011年十大佳片的第二位和被《映画艺术》选为年度最佳电影外，也让原田芳雄荣获2011年《电影旬报》与日本学院的最佳男主角奖。

《我们的歌舞伎》与《大鹿村骚动记》

《我们的歌舞伎》的日本原名《おシャシャのシャン！》(Oshashanoshan)，意指歌舞伎谢幕时台上演员与台下观众一齐兴高采烈地拍手，同时分享欢乐气氛。影片中的朋代在东京失意返乡，因父亲的腰伤，被迫用电话邀约东京的职业演员来当主角，因沟通误会请错了人。前来的龟次郎虽然是歌舞伎世家的子弟，因技艺不如长兄，所以也是一个失败者。龟次郎和朋代一样缺乏自信心，但在朋代的坦诚恳求下，终于被她的天真所感动，除折返村中登台演出外，也采用了偏离传统剧本的一些风趣台词，让伊野谷村的观众看得入神与满意。《我们的歌舞伎》情节简单，惟以乡村美景及人物性格见胜。

比《我们的歌舞伎》长了50分钟的《大鹿村骚动记》情节也不复杂，而片末歌舞伎的演出也接近20分钟。上演的剧目《六千两后日文章・重忠馆之段》是个悲情的历史故事，以主角景清（风祭善扮演）自

挖双目出家为僧告终。日本电影观众对有关源氏与平家兴衰的这段戏中戏，一定会感到津津有味。至于现实生活中善、贵子与治的三角关系，实为影片的主要情节。抛弃丈夫和恋人私奔的贵子，18 年后变成患上失忆症的病人，虽惹人同情，但最后仍然辜负了善对她的浓情厚意。贵子的父亲津田义一（三国连太郎）是村中歌舞伎保存会的长老，却长年借雕刻木像来怀念在战争中死亡的好友。本片亦叙写了四个年轻人的爱情故事：暗恋美江的一平，最后勇敢表白了他对她的爱意；男儿身女儿心的雷音，在舞台下帮助邮差宽治（瑛太）推动旋转舞台时亦大胆向另一男人示爱。

《大鹿村骚动记》在大鹿村的拍摄只有两星期，大约有 850 位村民参加演出。在村民会议那场戏中，扮演村长的正是村长本人。至于歌舞伎的表演，台下观众固然全为村民与游客，台上亦有村歌舞伎的能手协助演出。全片的灵魂人物是原田芳雄扮演的风祭善，一个孤独的好汉。他对治只有责备而无仇恨，对贵子也是爱多于怨。原田无疑演活了这个不易讨好的失败者角色。导演阪本顺治叙事流畅，剪接明快利落，控制场面亦恰到好处，让《大鹿村骚动记》成为一部写情深刻与热闹风趣的喜剧，也是从影 44 年拍片约 130 部的原田芳雄的呕心沥血之作。

影坛铁汉原田芳雄

日本电影《追捕》1978 在中国上映后，国内的影迷才认识了日本的两位银幕铁汉：扮演疑犯杜丘检察官的高仓健，和饰演追捕他的矢村刑警的原田芳雄。高仓健在 2005 年主演了张艺谋的《千里走单骑》，而从影 44 年的原田芳雄于 2011 年 7 月 19 日因肺炎不治走完他 71 载的人生。

原田芳雄 1940 年 2 月 29 日生于东京，1960 年毕业于都立本所工

业高校，当了两个月的公司职员后即没有固定工作。1963年他进入俳优座养成所，三年后毕业加入俳优座剧团，1968年开始演出电视剧，并主演了松竹电影《听得见复仇之歌》。1970年他演出影片《反逆的歌曲》后，成为片约不断的主角或配角演员，擅演冷酷、狂野、不羁的古代及现代人物，包括不少日活动作片的无赖、硬汉或刑警角色。他1968—2011年拍了大约130部电影，昭和年代的主演代表作有黑木和雄的《龙马暗杀》（1974）与《原子力战争》（1978），铃木清顺的《流浪者之歌》（1980）和森崎东的《活着干，死了算，党宣言》（1985）等。除了《原子力战争》外，其余的三部影片皆入选《电影旬报》的年度十大佳片。

从影44年的原田芳雄，外形虽然粗犷，演技却相当细腻，间中亦呈现剑胆琴心的气质。他先后以《节日的准备》（1975，黑木和雄）与《不要口出狂言》（1989，阪本顺治）两次赢得包括电影旬报奖的数项最佳男配角奖，以《浪人街》（1990，黑木和雄）与《准备射击》（1990，若松孝二）赢得蓝丝带奖和日刊体育映画大奖的最佳男主角奖，以《被偷妻的宗介》（1992，若松孝二）赢得电影旬报奖和日刊体育映画大奖的最佳男主角奖，以《鬼火》（1997，望月六郎）赢得每日映画竞赛的最佳男主角奖，复以《扒手》（2000，黑木和雄）、《喧闹的下北泽》（2000，市川准）与《第七聚会》（2000，石井克人）赢得电影旬报奖的最佳男主角奖。

原田是《节日的准备》中的友善流氓，《不要口出狂言》中的拳击教练，以及《准备射击》中曾是全共斗斗士的新宿小吃店东主。他在《浪人街》中是一个靠女人过活的无赖，为营救一娼妇连同三名浪人血战120名恶党武士；在《鬼火》里是刚出狱的杀人犯，想脱离黑帮改过自新，不幸堕入情网后再次因故杀人。原田在这两部年度十佳电影中演绎有情有义、面对强敌挥洒自如的角色，表现浑身是劲及勇猛如虎，尽显其铁汉本色。他是《绑架金大中》（2002，阪本顺治）里穷追事件始

末的新闻记者,《雾岛美丽的夏天》(2002,黑木和雄)中严厉管教孙子的农村家长,《天国之恋火》(2004,筱原哲雄)里来往阴阳二界的天堂书店主人,《和父亲一起生活》(2004,黑木和雄)中返回阳间鼓励原爆幸存者的女儿追求幸福的幽灵,以及《花之武者》(2006,是枝裕和)里当大夫隐藏身份准备为故主复仇的赤穗武士。

　　充满男性魅力的原田芳雄气概不凡,所以大导演如铃木清顺、黑木和雄、若松孝二、阪本顺治与是枝裕和等皆乐意和他继续合作。若松孝二请原田以沉稳而有韵味的声线替他的纪录片《联合赤军实录》(2008)叙述故事。是枝裕和让他来演《步履不停》(2008)里的退休医生,一位因偷情令妻子抱怨的丈夫,和因长子溺毙不能继承横山家医业、次子事业无成有负所望的孤独父亲。原田在 70 岁前后还主演了木村威夫的《黄金花》(2009)与阪本顺治的《大鹿村骚动记》(2011),分别扮演居于老人院的植物学家和妻子离家 18 年的乡村食堂店主。他在 7 月 16 日抱病坐轮椅出席了《大鹿村骚动记》的首映典礼。原田在平成年代的其他电影,还有《昭和歌谣大全集》(2003)、《亡国神盾号》(2005)、《恶梦侦探》(2007)、《多罗罗》(2007)、《来自猎户座电影院的邀请》(2007)、《民男的幸福》(2008)、《奇迹爱情物语》(2009)、《最后的座头市》(2010)与《奇迹》(2011)等。

 新藤兼人的《陆地上的军舰》《石内寻常高等小学校》与《一封明信片》

《陆地上的军舰》

日文片名：陸に上った軍艦　　英文片名：The Onshore Warship
上映日期：2007年7月28日　　片种：彩色片
片长：95分　　　　　　　　　评分：★★★
类型：剧情/纪录片
原作：新藤兼人
编剧：新藤兼人
导演：山本保博
主演：蟹江一平、泷藤贤一、加藤忍、大地泰仁
摄影：海老根务、林雅彦
音乐：泽渡一树

《石内寻常高等小学校》

日文片名：石内尋常高等小学校 花は散れども
英文片名：Teacher and Three Children
上映日期：2008年9月27日　　片种：彩色片

片长：118 分　　　　　　　评分：★★★★

类型：剧情

原作：新藤兼人

编剧：新藤兼人

导演：新藤兼人

主演：柄本明、丰川悦司、六平直政、
　　　川上麻衣子、大竹忍

摄影：林雅彦

美术：金胜浩一

音乐：林光

《一封明信片》

日文片名：一枚のハガキ　　　英文片名：Postcard

上映日期：2011 年 8 月 6 日　　片种：彩色片

片长：115 分　　　　　　　评分：★★★★☆

类型：剧情／战争

原作：新藤兼人

编剧：新藤兼人

导演：新藤兼人

主演：丰川悦司、大竹忍、六平直政、
　　　柄本明、倍赏美津子

摄影：林雅彦

美术：金胜浩一

音乐：林光

三部有自传色彩的电影

2012年4月22日满100岁的新藤兼人,迄今导演了接近50部影片外,还撰写了约240个被拍成电影的剧本。新藤兼人近五年写了三个有自传成分的剧本:《陆地上的军舰》(2007)是他的助导山本保博的第一部电影,而《石内寻常高等小学校》(2008)与《一封明信片》(2011)是他自己执导的两部近作。

新藤兼人根据自己的参军经历写成《陆地上的军舰》,并以历史见证人的身份在片中出现,亲口详述当年常被长官暴打和九死一生的往事。片中的纪录影像用彩色拍摄,剧情部分用黑白拍摄。1944年3月下旬,任职松竹大船制片厂剧本部的新藤兼人(蟹江一平)收到征兵通知书,成为吴海兵团的海军二等兵。32岁的他抱着绝望的心情,在奈良天理教本部参与打扫航空训练队的新宿舍。一个月后,百名队员中的60人由长官抽签决定赴马尼拉参战,途中船被击沉全部死亡。另有30人被分配到潜艇工作,余下的十人被派往宝冢剧场,后来其中的四人又转到海岸前线效命。遗留下来的除新藤外,还有裁缝森川(泷藤贤一)、理发师山仓(三浦影虎)、车床工皆川(铃木雄一郎)、大阪杂货店主佐久间(友松竹保)与广岛农民川津(藤田正则)五人。其后来了几位19—20岁的年轻志愿兵。众人每天干着粗工杂活,被长官视为废物,经常被上司训诲、责骂和刑罚。一天,仓库失了钢盔,军官为了找出犯人不断拷问士兵,最后有人被屈打成招。军中唯一的乐趣是偶尔外出洗澡,在旅店住宿一晚,并可以和妻子会面。战况不断恶化,东京在1945年3月1日遭受大空袭。6月起士兵接受本土防卫战的训练,此后宝冢兵营常被空袭。8月6日,美国军机在广岛投下原子弹。新藤当时是一等兵及防火队长,于8月15日正午等待预告的空袭时,被召去聆听天皇对国民的广播,但音质恶劣听不明白,不料战争于刹那间就结束了!

新藤兼人怀念小学恩师的《石内寻常高等小学校》，充满他晚年未能遗忘的不少记忆。大正末期的1923年，广岛县石内村小学五年级的老师市川义夫（柄本明）说话爽直幽默，笑口常开，对学生关怀备至。他知道森山三吉在课堂上打瞌睡，是因为整晚要帮助家人收割，所以不加责怪。他与同校的女教师道子（川上麻衣子）结婚那天，特别请班长山崎良人到他家探访。班上的女同学绿对良人抱有好感。婚后的市川夫妇带学生到奈良修学旅行时，途中遇上拍摄电影的队伍，众人目睹武打演员在户外的有趣表演，可说大开眼界。良人因家中破产，小学毕业后不打算升中学，但市川鼓励他在同校修读高小课程。其后绿到良人家中探访，才知悉良人已离乡他往。30年后，在石内村政府工作的三吉（六平直政）打电话联络良人（丰川悦司），请他返乡参加旧同学祝贺市川老师荣休的聚会。良人已年过四十，是仍在东京挣扎的一位电影编剧家。他坐火车回石内到海乐亭饭店参加庆祝会时，重逢当年班上32人中仍然生存但颇受战争影响的15位同学，包括曾等候他15年才结婚的海乐亭老板娘藤川绿（大竹忍）……

《一封明信片》的前半部，写述1944年在奈良天理教本部打扫新宿舍的一百名中年士兵，完成任务后由军官抽签，有60人被派往马尼拉参战，另有30人成为潜艇队员，只余十人留在宝冢剧场。睡在上层的森川定造（六平直政）赴马尼拉前夕，把妻子寄来的明信片交给下层的战友松山启太（丰川悦司），说如果他死亡而启太生还，请启太把明信片送回给他妻子。信上写的是："今天城里有庙会，人非常多，因你不在总觉缺点什么，没有一点情趣。友子"。定造的船被击沉葬身海底后，家人收到军方送回的空无一物的骨灰盒。葬礼后遗孀友子（大竹忍）被她公公勇吉（柄本明）与婆婆千代（倍赏美津子）恳求，请她改嫁定造的弟弟三平（大地泰仁），友子忍痛应允。其后三平又被征入伍，曾回家与友子欢聚一晚后再上战场，不久亦阵亡。接着勇吉心脏病突发死亡，而千代随即上吊自尽，留下遗书劝友子离开不吉利的家宅。另一

方面，启太所属的百名队员，战争结束时仅余六人生还。战后返回冲绳故乡的启太遭逢家变，误会他已死亡的妻子美江（川上麻衣子）病愈后与丧妻十多年的公公同衾共枕，二人在启太返家前转居大阪。启太找到美江听她亲口解释后，无奈接受事实。他颓废了四年后把房子卖给邻居的伯父（津川雅彦），拿着20万日元计划移民巴西。他清理杂物时翻出定造遗下的明信片，为遵守当年对亡友的承诺，决定走访友子……

以想象重构的影像化自传

　　三部影片中以《陆地上的军舰》的自传性最强，主要描述新藤兼人在1944年3月到1945年9月的从军经历。彩色部分的口述历史，是95岁的新藤凭记忆的证言，以解释和补充剧情部分的自传情节。《石内寻常高等小学校》描写新藤的小学恩师从结婚、授课、退休、中风到死亡的平凡一生，约从1923年叙述到1958年。片中的山崎良人是新藤的化身，但他成年后的一些情节，例如和藤川绿爱火重燃、一夕缠绵令她怀孕及在她丈夫死后向她求婚等，应属虚构。在《一封明信片》的前半部，松山启太的军中际遇和《陆地上的军舰》中的新藤大同小异。森川友子的不幸亦有其代表性，是战中农村妇女有可能遭逢的命运。《一封明信片》的后半部情节相当戏剧化，只用一个场景来刻画一对陌生男女的有缘相逢、互诉心声与了解结合。两人的思想感情在二三日间经历多重变化，一场大火后放弃远赴巴西，决定留在日本重新生活，寓意深远而剧力万钧，是非常成功的艺术创作。新藤兼人的电影杰作，像《鬼婆》（1964）与《午后的遗书》（1995），皆有纪实与戏剧两种成分，电影将现实和超现实的表现手法尽情发挥至融合无间，取得细腻深刻的效果。《一封明信片》也是同类的佳作。

八一电影制片厂研究室的汪晓志,十年前曾整理一分《新藤兼人年谱》,刊于《当代电影》2002年第4期,第41—44页。以下是该年谱1924—1955年的简略摘要,对了解新藤兼人的前半生当有帮助。

1924年12岁,石内初级小学毕业,升入该校高小。

1926年14岁,寄宿尾道的哥哥处,打工做自行车批发商的收款员,走遍了濑户内海的岛屿。

1933年21岁,在尾道看了山中贞雄的《盘岳的一生》,立志当电影导演。

1934年22岁,秋季进入京都太秦的新兴电影制片厂,在洗印车间工作。

1935年23岁,师从水谷浩,改行当美工助理。其间埋头电影剧本创作。

1937年25岁,在沟口健二的《爱怨峡》里任美工助理,深受沟口影响。剧本《失去土地的百姓》获奖,勇气倍增。"七七事变"爆发,由美术部转入剧本部。

1939年27岁,与场记久慈孝子(23岁)结婚。

1943年31岁,孝子于8月7日去世。

1944年32岁,3月下旬应召入伍,被分配到吴海兵团打扫新宿舍,工作结束后由抽签决定,被分配到海军航空队宝冢分遣队当勤杂兵。

1945年33岁,8月15日迎来日本战败,随后复员回到尾道。12月重返大船制片厂。

1946年34岁,与美代(24岁)结婚。在茅崎馆与吉村公三郎相识。

1947年35岁,3月22日长子太郎诞生。与吉村公三郎初次合作的《安城家的舞会》获得巨大成功。已与涩谷实、

木下惠介、大庭秀雄、野村浩将、中村登等合作过。

1949年37岁，3月18日次子次郎诞生。

1950年38岁，联合吉村公三郎导演、丝屋寿雄制片主任等人在3月22日创立了独立制片公司"近代映画协会"。

1951年39岁，导演了自己一心想拍的影片《爱妻物语》，与乙羽信子相遇。

1952年40岁，与民艺剧团联合制作了《原子弹下的孤儿》。

1953年41岁，1月27日长女银子诞生。

1955年43岁，《原子弹下的孤儿》获得英国大不列颠电影艺术协会颁发的联盟奖，川喜多嘉志子代表近代映画协会接受了伊丽莎白女王颁发的奖状。

从以上的年谱，可知新藤兼人在1946年已第二次结婚，所以他不可能是《一封明信片》中战后的松山启太。1953年初，他已是三个孩子的父亲和两部影片的导演，故亦不像是《石内寻常高等小学校》里事业失意的单身电影编剧山崎良人。这两部自传体电影无疑有不少虚构的情节。新藤兼人早年所写的剧本，曾被沟口健二批评说，"这样的东西不能叫剧本，只是故事而已"，令他非常沮丧。幸而妻子孝子鼓励他说："别灰心，接着写下去！"1942年他干脆停笔从头学习剧本创作，用一年半时间从头到尾细读一遍43卷本的《近代戏剧全集》。其后他很快就被召入伍，到1945年底才返回松竹。因为曾下苦功，写作遂充满自信，五年内写了约50个剧本。他怀念亡妻孝子，写了七分真实三分虚构的剧本《爱妻物语》，并于1951年第一次当上导演，影片入选《电影旬报》十大佳片的第十位。从此新藤在编剧与导演领域齐头并进，60年来在国内国外获奖无数，令他誉满全球。新藤在苏联的声望尤其崇高，因为他是60年代初最早被苏联电影观众认识的外国大导演。他的《裸岛》（1960）、《赤贫的十九岁》（1970）与《我想活下去》（1999）曾先

后在莫斯科电影节上荣获大奖。2011 年 11 月 5 日，莫斯科的一个公园举行了由 Grigori Potocki 所雕塑的新藤兼人半身铜像揭幕仪式，让他 90 多岁仰天注视的姿容在异邦的首府与天地共存。

初涉影坛的年轻人

新藤兼人在接受旅日中国电影评论家晏妮访问时曾表示："我想通过镜头表现主观感受。因此，对现实也不能采取单纯描写的写实方法，而应该进一步抽象化。我自己对这种手法的运用也还很不够，我从不认为自己达到了目标。现在我老了，以后大概也很难实现新的突破。只是有些人被称作'巨匠'后就停步不前，连思考都放弃了。我不认同他们的做法。我时常觉得自己是初涉影坛的年轻人，不断地追寻矛盾，不是为了追寻而追寻，而是为了表达自己对矛盾的思考和选择，我认为这就是创作。是非利害，自己从中做出怎样的选择？我想用作品诠释我的思考。"（《为了拍摄有生命力的作品而不断经受挫折——新藤兼人访谈录》，《当代电影》2002 年第 4 期，第 23 页）他总结自己一生创作时有云："我描写了很多事物，但我只描述了一个事实：人究竟怎样生活。"新藤是个人文主义者，在他的第二部电影《原子弹下的孤儿》中已表现出他的反战思想。他反对战争，主要是因为一个士兵的死亡会摧毁其家庭。在描写师生情谊的《石内寻常高等小学校》里，他借昔日同学在海乐亭祝贺老师荣休的聚会，让战后生还的中年男女诉说自己的人生，对战争摧毁家庭与幸福提出控诉，令人想起木下惠介的《二十四只眼睛》（1954）里另一班小学生的不幸遭遇。

新藤兼人描绘人物十分出色。《石内寻常高等小学校》的乡村小学老师，相貌与言行皆趣怪惹笑，他妻子却温柔爽直与贤惠可人，三个

学生亦性格各异。后来成为村长的三吉对老师与同学皆真诚热心；喜欢良人的绿一往情深，无疑有点乙羽信子的影子（她苦恋新藤逾36年后才成为他的第三任妻子）。良人的角色较难捉摸，是事业的挫折令他性格欠明朗，多少反映了新藤兼人长期经营近代映画协会的艰苦。日本的大导演如黑泽明与今村昌平，为了拍摄自己想拍的巨片，例如前者的《德尔苏·乌扎拉》（1975）与后者的《诸神的深欲》（1975）和《乱世浮生》（1981），不惜拿性命或财产来作赌注，结果不免吃尽苦头与尝透苦果。新藤和他们不同，始终致力于拍摄低成本的小制作，并得到乙羽信子和殿山泰司等演员的鼎力相助，所以他的近代映画协会能够支撑60年。

　　新藤兼人认为电影的原点是影像，所以他影片中的画面构图与镜头接割都匠心独运。《一封明信片》开始时一百名白衣士兵在大堂上的受训，先声夺人的气势已令观众看得投入。定造及三平的英勇出征与二人骨灰立即被送返的两组四个镜头，导演皆采用了划接手法，两个画面中的队伍动作，先向左行后向右行，强调了战士的迅速死亡，令人惊愕及感叹。另一个划接手法，借空中飘扬的白带子完成，意境更觉哀怨。

　　新藤兼人近十多年来一只眼全盲，另一只眼视力极弱，只能坐在轮椅上生活。《一封明信片》的实际拍摄，全交给孙女新藤风（1976—　）执行，她是他次子次郎的女儿，纪录片《祖父》（1998）和剧情片《爱的果汁》（2000）与《钢盔美眉的异想世界》（2006）的导演。《一封明信片》是他人生的最后一部电影，新藤曾表示："我之所以能够长时间地从事电影工作，很大原因是来自于那94人的牺牲，所以我把我最后的电影留给了他们。"他亦很感谢与他合作的多位男女演员，包括丰川悦司、大竹忍、六平直政、柄本明、倍赏美津子、大彬涟与川上麻衣子等，因为他们都演技精湛。他特别欣赏丰川和大竹的精彩配搭，认为"两位演员挑水时的面部表情，真的把一名普通老百姓被战争摧残的内心世界完全表现出来，的确非常出色"，"他们挑水的场景是为了说明麦

子的成长，而麦子成长作为自然界生物成长的自然规律，也暗示着再生后的他们仍然是一个日本百姓"。

《一封明信片》早于 2010 年 10 月在第 23 届东京国际电影节优先上映，荣获评审团特别奖。电影 2011 年夏天在日本公映后广受佳评，曾先后赢得《电影旬报》、每日映画竞赛、日刊体育映画大奖和山路文子奖的最佳影片奖，日本学院与日刊体育映画大奖的最佳导演奖，以及每日映画竞赛的最佳编剧奖、美术奖、音乐奖和录音奖。新藤兼人亦荣获报知映画奖的特别奖。

20 原田真人的《记我的母亲》

《记我的母亲》

日文片名：わが母の記　　英文片名：Chronicle of My Mother

上映日期：2012年4月28日　　片种：彩色片

片长：118分　　评分：★★★★

类型：剧情

原作：井上靖

编剧：原田真人

导演：原田真人

主演：役所广司、树木希林、宫崎葵、三浦贵大

摄影：芦泽明子

美术：山崎秀满

音乐：富贵晴美

奖项：《电影旬报》2012年日本十大佳片第六位

日本自川端康成（1898—1972）于1968荣获诺贝尔文学奖后，被认为有希望在80年代再次获奖的小说家有井伏鳟二（1898—1993）、井上靖（1907—1991）、安部公房（1924—1993）与大江健三郎（1935—　）等人。90年代初前三位作家相继去世后，1994年的诺贝尔文学奖终于

颁给大江健三郎。正如近年有不少新闻记者于诺贝尔文学奖公布前竭力追踪村上春树一样，80年代末的记者亦每年守候在东京世田谷区井上靖的大宅外，可惜他们皆无功而返。

井上靖是昭和时代的大文豪，22岁开始写诗，26岁初写小说，29岁大学毕业后进入《每日新闻》大阪本社当记者。战后他在1947年撰作的《斗牛》，于1950年2月荣获第22届芥川奖，一举成名后遂以写作为职业。他的小说题材广阔，故事动人，文字优美，一直深受读者欢迎。其作品被改拍成电影的超过40部，包括《冰壁》（1958，增村保造）、《猎枪》（1961，五所平之助）、《风林火山》（1969，稻垣浩）、《化石》（1975，小林正树）、《天平之甍》（1980，熊井启）、《敦煌》（1988，佐藤纯弥）、《千利休·本觉坊遗文》（1989，熊井启）与《茶茶：天涯的贵妃》（2007，高田宏治）等。原田真人的《记我的母亲》（2012）是较新的一部，2011年曾在加拿大蒙特利尔电影节荣获评审团特别大奖。

《记我的母亲》讲述1959年到1973年伊上洪作（役所广司）一家人的三代亲情，从他老父隼人（三国连太郎）的逝世开始，经历他母亲八重（树木希林）的寡居、庆祝生日、失忆、迁居、两次失踪，到她重返乡下居住后的衰老死亡告终。影片的情节，徘徊于汤岛乡间八重的居所、东京世田谷区的洪作大宅与他在轻井泽的避暑山庄三个场所。日本电影写两代亲情的有很多，小津安二郎与山田洋次的一些杰作可为代表。平成年代几部优秀家庭片所刻画的，如《乞求爱的人》（1998，平山秀幸）中的母女恩怨情仇，《春季来的人》（1999，相米慎二）中的陌生父子相认，《宛如阿修罗》（2003，森田芳光）中的父母爱与姐妹情，与《东京塔》中的慈母爱和浪子情，皆主要描绘两代的关系。《记我的母亲》则涉及三代亲人的关系，除了描写母子情、父女情和祖孙情外，还兼顾了母女情、兄妹情与姐妹情，对亲情的描写细腻丰富和感人至深。

伊上洪作五岁时离开父母及妹妹，被居住在土藏的八重的母亲（其实是八重的祖父的小妾）所收养，长达八年。后来他亦没有跟随父母和

妹妹移居台湾，所以一直有被母亲"遗弃"的不满及怨恨。他成为畅销作家后，常把家人写进作品里。他的妻子美津（赤间麻里子）贤惠能干，长女郁子（Mimura）性格乐天，出嫁后早生贵子。次女纪子（菊池亚希子）因体弱缺乏结婚自信，大学毕业后却争取往夏威夷留学，三年间把与三位男友合照的相片先后寄回家中。三女琴子（宫崎葵）在中学时已敢于反抗爱呼喝她的父亲（洪作亦曾误会纪子观看的瑞典片《处女泉》是色情片而责骂次女），后来她成为摄影师，主动鼓励父亲的助手兼司机濑川（三浦贵大）和她交往。琴子对祖母八重的关怀，慢慢化解了洪作对八重的多年误解。虽然洪作已遗忘了自己在中学时所写的诗篇，八重却可以一字不漏地背诵他当年创作的诗句，并一直珍藏着那首诗的手稿。她年轻时被迫与爱子分离，无尽的母爱仍然残留于衰退的记忆中。洪作50多岁时才恍然大悟，不禁激动痛哭，凑巧被一向喜欢观察他的琴子窥见。八重因为患上阿尔茨海默症，完全忘记了她40岁以后的旧事，也不认得眼前的儿子，却在夜间拿着手电筒，离家前往遥远的沼津大海寻找少年时代的洪作。后来洪作又从妻子的口中得知，八重当年不带他往台湾，纯粹是为他的安全着想，因为害怕乘船的旅途会有凶险。吊诡的是，他幼年的心灵创伤却成为他日后文学创作的一大动力。

本片的原作是井上靖的自传小说《记我的母亲》（1975），内收类似随笔的三个短篇《花下》、《月光》与《雪面》，三篇于1964、1969及1974年曾刊于《群像》。伊上洪作这个角色，早见于井上的长篇自传小说《绵虫》（1962）。原田真人改编原作时，除删去洪作的弟弟一角外，还从井上的其他自传作品中取材，编写了有关洪作的妻子和女儿的故事情节。现实中的井上靖有两妹一弟与两儿两女，和小说及影片略有不同。

《记我的母亲》的制作水平实属一流：摄影指导是《东京奏鸣曲》（2008）的芦泽明子，现在首屈一指的女摄影师。美术指导是常与森田芳光合作的山崎秀满，负责照明的是《一封明信片》（2011）的永田英

则。三人营造出赏心悦目的美丽影像，例如不同季节的大自然景色，八重夜访神社的烛光辉煌，与象征死亡及生的喜悦的流水等。片中的演员亦表现出色：役所广司（1956—　）是平成时代的最佳男演员，戏路宽广，演什么像什么。树木希林（1943—　）以前在《东京塔》与《步履不停》（2008）中皆演过母亲角色。这回扮演失忆的八重，多次进入洪作的书房提出要求，每次的表情均有变化。片中的高潮是役所背着她在沼津的沙滩上涉水寻人，传达了与《楢山节考》（1983，今村昌平）弃母亲于高山的相反形象。宫崎葵（1985—　）演绎孙女琴子，与役所的几场对手戏中没有示弱，自然流露出她的坚强性格。配角方面，三浦贵大（1985—　）是三浦友和与山口百惠的次子，可算家学渊源。菊池亚希子（1982—　）曾是《在森崎书店的日子》（2010）的女主角，而演洪作次妹、古董美术商人桑子的南果步（1964—　），则继续发挥了她在《海炭市叙景》（2010）与《家族 X》（2011）中的优秀演技。

《记我的母亲》让树木希林赢取了日本学院的最佳女主角奖和日刊体育大奖的最佳女配角奖。芦泽明子也荣获每日映画竞赛的最佳摄影奖。而原田真人比较低调和节制的导演手法，让几位外籍影评人表示，《记我的母亲》有小津安二郎的电影风格。

21. 荻上直子的《租赁猫》

《**租赁猫**》

日文片名：レンタネコ　　　英文片名：*Rent a Cat*

上映日期：2012 年 5 月 12 日　　片种：彩色片

片长：110 分　　　　　　　　评分：★★★☆

类型：剧情 / 喜剧

编剧：荻上直子

导演：荻上直子

主演：市川实日子、草村礼子、光石研、山田真步

摄影：阿部一孝

美术：富田麻友美

音乐：伊东光介

 狗和猫同是人类的宠物，但狗的体格比猫大，而狗较易受训演出电影，因此以狗为主角的剧情片比以猫为题材的剧情片多。在日本，前者如《南极物语》(1983)、《忠犬八公物语》(1987) 与《导盲犬小 Q》(2004) 都非常卖座，后者只有一部《子猫物语》(1986) 可以匹敌。近年票房甚佳的狗影片有夏帆主演的《实习警犬物语》(2010，7.1 亿日元)，和西田敏行主演的《星守之犬》(2011，9.2 亿日元)。相比之下，

猫的剧情片如温水洋一主演的《暖烘烘》(2009)、星野真里主演的《猫咪跟踪狂》(2009)、鹤田真由与芦名星主演的《猫咪出租》(2010)以及伊武雅刀主演的《小猫跳出来3D》(2011)却知者寥寥，只能与猫的纪录片像《猫咪物语》(2007)、《猫咪物语2》(2007)、《猫咪物语3》(2009)、《猫咪物语4》(2010)、《猫咪物语5》(2012)和《谷中的流浪猫狂想曲》(2012)等以DVD的形式流通，让爱猫人士欣赏。唯一的例外是小泉今日子主演的《咕咕是一只猫》(2008)，票房收入有3.6亿日元，似乎不俗，但若与田中丽奈主演的《我和狗狗的10个约定》(2008)的15.2亿日元和船越英一郎主演的《爱犬的奇迹》(2008)的31.8亿日元相较，则是小巫见大巫了。

2012年5月12日在日本公映的《租赁猫》，虽然不会创造票房奇迹，但却是一部值得观众捧场的风趣喜剧，爱猫人士尤其不容错过。获上直子编导的《租赁猫》是一个大人的童话，以年过30岁的独居女子小夜子（市川实日子）为主人公。小夜子继承了已去世的祖母的爱猫天性，收养了17只猫，大多不请自来跑到她的花园后，被她饲养及细心照料。这些猫毛色美丽，精神活泼，每天在屋内户外随意睡觉及玩耍，过着快乐的日子。晴天时，小夜子会拉着放了六只猫和撑起太阳伞的两轮车，在多摩河畔用扩音器向途人推销她的猫儿："租赁猫、租赁猫，猫、猫。你如感到寂寞，我会把猫租给你。"小夜子一定先探访租猫人的住所，看看适合不适合养猫。如通过此审查，亦会与租者订下合约。她好像不用上班，把猫租给陌生人亦非谋利，纯粹是让寂寞的人有精神寄托，借温驯可爱的猫填补其空虚心灵和丰富其日常生活。

影片先后描写了小夜子与三位租猫人的让爱因缘。以前曾养过猫的独居寡妇吉冈（草村礼子）选了一只14岁的黄猫为伴，租借期是"至魂归天国止"。后来吉冈果然辞世，留下遗书多谢小夜子，她儿子打电话请小夜子接回老猫。第二位租猫人是离家赴任的中年汉吉田（光石研）。他选了不怕闻老人气味的黑白小猫，愉快地度过了与猫依偎的岁

月，直至他终于与家人团聚时才把猫归还。其后小夜子在租车店内认识了回答她查询的 OL 吉川（山田真步）。吉川没有男朋友，生活很寂寞，遂成为小夜子的顾客，选了一只三色猫为伴，租赁期是"直至意中人出现前"。

影片的喜剧性来自人与猫的关系，小夜子与顾客的邂逅与互动，以及情节上的一些奇思妙想。把猫出租，对猫不一定公平，因为猫都讨厌搬家。而像本片的理想租客，事实上可遇不可求。小夜子曾对租客表示，自己生财有道，擅长网上投资、替人占卜与撰写电视广告歌词，这恐怕都是一堆善意的谎言。小夜子与众猫同居，内心亦寂寞，也很想谈恋爱，可惜苦无对象。她那打扮成女人的男邻居（小林克也）因此不停地嘲笑她。小夜子在河边遇见的第四位顾客吉泽（田中圭），是她的中学旧同学，一个爱说谎话的不良学生。吉泽自谓明天会去印度，小夜子对他印象欠佳，所以不肯把猫租给他。吉泽后来不请自来跑到小夜子家，令情节转趋戏剧化，也成为电影中易服邻人外第二个令人讨厌的角色。

《租赁猫》是荻上直子自编自导的第七作，延续了她电影的一贯艺术特色：主题新颖、角色奇特、剧本精妙、影像悦目与洗涤心灵。荻上直子1972年2月25日生于千叶县，千叶大学工学部毕业后，于1994年前往美国南加州大学攻读电影，2000年1月返回日本后摄制了以两个外星少年为主角的68分钟录像《星君梦君》，在2001年的PIA电影节上荣获音乐奖、观众奖和PIA电影奖奖学金。荻上遂用该奖学金完成她的第一部剧情长片《吉野理发之家》（2004），一出讲述南伊豆乡镇的少年全部被剪成蘑菇头发型的风趣喜剧。翌年她推出以每年在爱媛县松山市举行的高中生俳句大会为题材的青春喜剧《恋上五七五》（2005）。接着荻上与小林聪美与罇真佐子等性格演员合作，先后创作了两部以风格清新和人物有趣赢得观众捧场的怪诞喜剧：以芬兰首都赫尔辛基为背景的《海鸥食堂》（2006）与在日本南方小岛拍摄的《眼镜》（2007）。前片描写一个日本中年女性在异乡的努力创业，后片刻画几位怪人在旅

游胜地悠闲自得的快乐时光；两片皆呈现一种自由自在的人生态度与逍遥独特的生活节奏。其后荻上在加拿大多伦多拍了一部英语电影《厕所》（2010），讲述一个不懂英语的日本外婆在女儿死后怎样和三位不懂日语的外孙相处。该片让荻上赢得日本第 61 届艺术选奖文部科学大臣新人奖。《租赁猫》的剧本，参考了导演自己的养猫经验，和她对河边流浪汉与群猫相处的观察。扮演小夜子的是《眼镜》里的女教师市川实日子（1978—　）。市川从 1998 年迄今拍片 20 多部电影，包括《永恒物语》（1999）、《女棋士之恋》（2002）、《现在，很想见你》（2004）、《被嫌弃的松子的一生》（2006）、《世界有时挺美好》（2007）、《音恋》（2009）、《母水》（2010）与《我们的家人》（2014）等，并曾以《蓝色大海》（2003）荣获莫斯科电影节的最佳女演员奖。

 高仓健与降旗康男的《致亲爱的你》

《致亲爱的你》

日文片名：あなたへ　　　英文片名：*Dearest*

上映日期：2012年8月25日　　片种：彩色片

片长：111分　　　　　　　　评分：★★★☆

类型：剧情

编剧：青岛武

导演：降旗康男

主演：高仓健、田中裕子、Beat Takeshi、
　　　余贵美子、佐藤浩市

摄影：林淳一郎

美术：矢内京子

音乐：林佑介

　　从1978年到1985年，中国公映了五部高仓健主演的电影。1978年，是"文革"后首部与国内观众见面的外语片《追捕》（1976，佐藤纯弥）。1981年迎来山田洋次导演的《远山的呼唤》（1980），1983年是森谷司郎的《海峡》（1982），接着是1984年的《兆治的酒馆》（1983，降旗康男）和1985年的《幸福的黄手帕》（1977，山田洋次）。1984年

1月的《大众电影》，曾经这样形容高仓健："一头修剪得短短的乌发，浓重的两弯粗眉，寒锐的目光，展示了他特有的刚强、冷峻的性格特征。"当时已年近53岁的高仓健，轻易就成为中国最受欢迎的外国电影明星，其英伟、浓眉和沉郁的男性形象，也是当时国内女性的理想结婚对象。究竟高仓健的吸引力何在？山田洋次认为："他那对眼睛有一股勾魂摄魄的魔力，他的眼睛里载满了悲哀和喜悦。"而迄今与他合作过20次的降旗康男表示："他那种挺着腰不屈不挠的样子，就像武士一样。当今具有这种气质的人已甚少。这就是他最具魅力的地方。"

高仓健1931年2月16日生于福冈县中间市，1954年毕业于明治大学商学部，1956年以《电光空手道》登上银幕，57年来演了约205部电影，扮演过惹笑小生、武艺高强的武士、义气任侠、黑帮歹徒、历尽艰辛的逃犯、为公忘私的刑警与忠于爱情的硬汉等无数角色。中年以后他以木讷而刚毅、沉默而深情的演技独树一格。因身量魁梧和不怒而威，他曾数次应邀演出美国电影，包括《敢死部队》(*Too Late the Hero*, 1970, Robert Aldrich)、《高手》(*The Yakuza*, 1974, Sydney Pollak)、《黑雨》(*Black Rain*, 1989, Ridley Scott) 与《棒球先生》(*Mr. Baseball*, 1992, Fred Schepisi)。他曾以《幸福的黄手帕》与《铁道员》(1999, 降旗康男) 先后两次囊括了《电影旬报》、蓝丝带奖、日本学院和亚太电影节共四项最佳男主角奖，以《幸福的黄手帕》荣获每日映画竞赛与报知映画奖的最佳男主角奖，以《动乱》(1980, 森谷司郎)、《远山的呼唤》和《车站》(1981, 降旗康男) 荣获第四届 (1980) 与第五届 (1981) 日本学院奖的最佳男主角奖，以《车站》和《情义知多少》(1989, 降旗康男) 荣获亚太电影节的最佳男主角奖，复以《铁道员》赢得加拿大蒙特利尔影展的最佳男演员奖。高仓健在五六十年代的电影数量惯常年逾十部，但于1973年起已开始减产，而在平成年代他除了演出上述两部英语片和张艺谋的《千里走单骑》(2006) 外，只主演了《情义知多少》、《四十七人之刺客》(1994, 市川昆)、《铁道员》、

《萤火虫》（2001，降旗康男）与《致亲爱的你》（降旗康男）五部电影。负责导演《千里走单骑》中日本片段的降旗康男，在1966—1972年已和高仓健拍摄了11部影片，包括《新网走番外地》系列的六部电影。1978年他推出高仓健主演的《冬之华》后，继续和高仓健合作完成了《车站》、《兆治的酒馆》、《夜叉》(1985)、《情义知多少》、《铁道员》和《萤火虫》六部名作。两人的新作《致亲爱的你》也代表日本参赛了2012年8月23日至9月3日在加拿大举行的蒙特利尔电影节。

降旗康男1934年8月19日生于长野县松本市，1957年在东京大学毕业后进入东映公司当助导，到1966年才以《非行少女阳子》升任导演。同年他执导了高仓健的第117部影片《地狱的法规没有明天》，是为二人合作之始。他和高仓健一样，当初投身电影界主要是为混饭吃，但经十多年的磨炼，已成为第一流的商业导演。他的《冬之华》、《车站》、《情义知多少》与《铁道员》皆为《电影旬报》的年度十大佳片，而《车站》、《铁道员》与《萤火虫》亦是当年的十大卖座电影。降旗表示："我天生是一个慢性子的人，对待任何事都会忍耐。这点性格与高仓健很相近，所以我们能够相知相通。我们两人就像一家人那样，有一种割舍不断的感情。"近30年来高仓在降旗片中的角色，多属侠骨柔肠、言寡情长或尽忠职守的好汉，而在大学专攻法国文学的降旗，亦擅长刻画挫折、有趣与美丽的人生。

高仓健东山复出接拍《致亲爱的你》这部公路电影，缘于剧本异常感人。影片讲述富山县的监狱指导官仓岛英二（高仓健）遵从亡妻洋子（田中裕子）的遗愿，前往她的故乡长崎县平户市，把她的骨灰撒在大海上。洋子另有一封明信片图画信存于该地的邮局待他领取。途中仓岛遇上杉野辉夫（Beat Takeshi）及其他各有家庭烦恼的一些人，令他回忆起与歌手洋子的温馨往事。借解惑之旅描写人情世事的《致亲爱的你》有三大优点：首先是主角高仓健炉火纯青的本色演技与武士风范，第二是外景的优美令人眼界大开，第三是老中青三代演员的阵容非常强

盛，是可遇不可求的梦幻组合。本片取景之地，除了东京的片场场景和小学体育馆外，还有北陆富山县的刑务所、新凑市的曳山祭典、岐阜县飞騨高山的车站、兵库县和田山的古城残址、平户市的渔港和福冈县门司港的海港等，纵横约九千公里，拍摄近三个月，山川隽秀，目不暇给。演员方面，当年65岁的北野武与57岁的田中裕子早于1985年曾与高仓健在《夜叉》中合作。38岁的浅野忠信在《致亲爱的你》里扮演警官。此外，扮演英二好友冢本夫妇的是67岁的长冢京三与53岁的原田美枝子，扮演食店主人滨崎家母女的是56岁的余贵美子与27岁的绫濑遥，扮演船家大浦祖孙的为87岁的大泷秀治与26岁的三浦贵大。此外还有38岁的人气偶像草剪刚扮演小贩田官，以及曾荣获多项最佳男主角奖与最佳男配角奖的佐藤浩市饰演他的拍档南原。日本《文艺春秋》季刊于2009年曾邀请1043人投票选出日本影史上的十大男演员，结果当年78岁的高仓健排名第二（首位是1997年去世的三船敏郎），而49岁的佐藤浩市位列第九。因此单看众演员的表演，已经值回票价。

对于片中洋子为何在生前不直接向丈夫说明遗愿，香港的电影研究者吴月华有这样的解释："当她自知快要离世时，不想丈夫像她从前那样，因爱人的生命终结而使自己的生命被止住，于是透过两张明信片，要丈夫离开'监狱'，透过往她家乡的旅程让生命继续流动，放下的也不只是她的骨灰，而是系于她的思念，她的心意亦反映在她亲自绘画的明信片图案上。两张明信片的图案皆由一只小鸟、一个灯塔和一句遗言构成，第一张是在他们的居住地收到，第二张是十日后在田中裕子的故乡邮局领取的。在第一张明信片内，小鸟站在枝头眺望灯塔，并写下请丈夫带她的骨灰回故乡，撒入大海；第二张明信片是在灯塔旁小鸟飞走，旁边写下的'さようなら，さようなら'在日文里不只是再见，还有永别的意思。小鸟飞走是田中裕子希望丈夫明白她真的走了，小鸟从站住到飞走，也有从止住到流动的意思；而灯塔既是她故乡的地标，亦有指引路向的喻意。高仓健明白了妻子的心意后，将两张明信片于面

向灯塔的山岗上抛出,使之随风飘走。作者们在这里带出了影片的主题:生命的流与住不在于外在的境况,而在于情感的流动。影片中亦透过几位人物未能感悟到情感灌注生命的愉悦来作为对比,以丰富影片的命题。"(香港电影评论学会网页的会员影评《〈给亲爱的你〉的流与住》,2013年4月2日刊出)

《致亲爱的你》是大泷秀治(1925—2012)的遗作,替他赢取了日本学院的最佳男配角奖。余贵美子也摘下日本学院的最佳女配角奖,而高仓健则荣获报知映画奖与日刊体育大奖的最佳男主角奖。其后高仓健于2014年末与降旗康男筹拍新片时,却不幸在11月10日因病逝世,走完他83岁堪称不朽的人生。高仓健的母校明治大学的图书馆,现在收藏了他所著的《旅途中》(2003)和《想:俳优生活五十年》(2006),以及野地秩嘉的《高仓健访谈录》(2012),读者可以从中了解高仓健的生平与成就。

 两位伊朗导演的日本片：
《片场杀机》与《如沐爱河》

《片场杀机》

日文片名：CUT　　　　　　　　英文片名：*Cut*

上映日期：2011 年 12 月 17 日　　片种：彩色片

片长：120 分　　　　　　　　　评分：★★★☆

类型：剧情

编剧：阿米尔·纳得瑞、阿布·法曼、
　　　青山真治、田泽裕一

导演：阿米尔·纳得瑞

主演：西岛秀俊、常盘贵子、菅田俊、笹野高史

摄影：桥本桂二

美术：矶见俊裕

《如沐爱河》

日文片名：ライク・サムワン・イン・ラブ

英文片名：*Like Someone in Love*

上映日期：2012 年 9 月 15 日　　片种：彩色片

片长：109 分　　　　　　　　　评分：★★★★

类型：剧情
编剧：阿巴斯·基亚罗斯塔米
导演：阿巴斯·基亚罗斯塔米
主演：奥野匡、高梨临、加濑亮、点点
摄影：柳岛克己
美术：矶见俊裕

《片场杀机》：血腥暴力与电影艺术

　　秀二（西岛秀俊）一直依赖哥哥真吾提供资金让他拍电影，虽然影片不卖钱，但他对电影的热情丝毫未减。白天他在街上用扩音器大声攻击商业电影的制作和宣扬电影艺术的重要，晚上也定期在自己经营的天台小戏院放映世界电影名片。和他志同道合的另一失意导演是中光（铃木卓尔）。一天，秀二被真吾的老大正木（菅田俊）召见，才知道欠下黑帮巨债的哥哥已被杀身亡。正木限他于两周内偿还其欠下的1245万日元。极度悲伤的秀二无计可施，只好赌上自己的性命赚钱还债。他先接受正木的弟弟高垣（点点）的挑战，把手枪放入口后扳动机关，赢了十四万日元。然后他坚持在真吾被杀的厕所内，像沙包一样承受十余名黑帮党徒的无情殴打，每一拳皆定下收费，可高至一万日元。在帮会酒吧工作的女子阳子（常盘贵子）和老头广史（笹野高史）同情秀二，先后替他收钱及点数。连续挨打多天的秀二早已鼻青脸肿和遍体鳞伤，但在最后一天，仍要被打一百拳才能还清欠债。他每挥一拳，就想起电影史上的一部杰作，全靠对电影的狂热，让他在被击倒伏地后再站起来，其不屈不挠的惊人意志令正木也肃然起敬。正木邀请秀二留下来工作，可是秀二却开口向他借3500万日元作拍片之资。

本片的导演阿米尔·纳得瑞（Amir Naderi，1946— ）是伊朗的名导演、编剧与摄影家，迄今拍片接近20部，曾数次在国际影展获奖，代表作有《再见朋友》(1971)、《奔跑的亚军》(1985)、《曼哈顿甲乙丙》(1997) 与《赌城真相》(2008) 等。因为在伊朗无法工作，他90年代移居美国纽约继续拍片，但作品在欧洲和日本较受重视。2005年纳得瑞担任"Tokyo Filmex"电影节的评审委员时认识了西岛秀俊(1971—)，由于同为美国独立导演约翰·卡萨维兹 (1929—1989) 的崇拜者，遂有意合作拍摄一部以卡萨维兹那样有才华但缺乏资金的角色为主人公的影片，计划酝酿多年后终于在东京完成了《片场杀机》。影片在2011年的威尼斯电影节上得到好评，先后放映四次，亦在日本赢得第26届高崎电影节的最佳男演员奖与特别奖，和第21届日本映画专业大奖的导演奖与男主角奖。

充满暴力血腥场面的《片场杀机》有两段关系离奇的情节：疯狂导演宣扬电影艺术与他借挨打偿还黑帮巨债。观众或许可以这样联想：电影过分商业化已走向灭亡，正如秀二挨揍后流血不止。爱看艺术电影的影迷，对片中秀二参拜黑泽明、沟口健二与小津安二郎的墓碑，秀二放映巴斯特·基顿默片、《搜索者》(1956)、《裸岛》(1960) 和《穆谢特》(1966) 等经典杰作，贴满影院墙上的电影节目小海报，以及秀二眼中的世界百大佳片等事项会大感兴趣，而对秀二赌命还债的方式不予认同；但编导所强调的是他对电影艺术百折不回的热情，所以在片末十五分钟的高潮场面，秀二每被打一拳，银幕上就闪现一个有片名、导演及年份的画面，共有一百个这样的镜头。如此被公布的影史百大佳片的最后十部是：十、《2001太空漫游》(1968，斯坦利·库布里克)，九、《晚春》(1949，小津安二郎)，八、《搜索者》(约翰·福特)，七、《日出》(1927，茂瑙)，六、《蜘蛛巢城》(1957，黑泽明)，五、《月球旅行记》(1902，乔治·梅里爱)，四、《亚特兰大号》(1934，让·维果)，三、《雨月物语》(1953，沟口健二)，二、《八部半》(1963，费里尼)，一、

《公民凯恩》（1941，奥逊·威尔斯）。

纳得瑞自言深受黑泽明的影响，用了四部摄影机拍制《片场杀机》。他亦向沟口健二学习，运用移动镜头进入角色的内心世界。至于凝视角色的静止镜头则师法小津安二郎。他也十分钦佩其他日本电影大师如成濑已喜男、新藤兼人、市川昆与小林正树。黑泽清不相信《片场杀机》出自一位外国导演之手，因为影片洋溢着日本电影的风格。西岛秀俊也认为该片是他个人表演生涯的巅峰之作。这是《片场杀机》最成功的地方，也是曾在美国大学教授电影的纳得瑞足以自豪之处。

《如沐爱河》：女大学生、退休教授与汽车技工

从静冈县来东京读大学的明子（高梨临）晚上当应召女郎赚钱，但还保留一份天真。一晚她在酒吧用电话向查询她行踪的男友解释，复向同伴 Nagisa（森礼子）诉苦。她被老板广司（点点）安排去见一位重要的客人，虽然不想去也无法推辞。坐出租车赴约途中，她收听了早晨从乡下来东京探望她的祖母的七个电话留言后，叫司机转往火车站广场行驶两圈，看见祖母仍然站着等候她时非常难过。在横滨一间中国饭店楼上等候她的客人是年逾八十岁的作家和翻译家渡边隆史（奥野匡），他曾在大学教社会学，家中满是书籍。他想和她共享美酒佳肴，还特别准备了她家乡有名的鲜虾汤，可惜她从小就不爱喝。两人在客厅闲话时，谈及挂在墙上她十四岁时已见过的一幅名画：矢崎千代二的《训练鹦鹉》。她行近画前结上发髻，说自己和画中少女十分相似。隆史力邀明子进餐，但她非常疲倦，走进他的睡房后很快就在床上睡着。

次天清晨，隆史驾驶他的沃尔沃轿车送明子返回大学，遇上她粗暴的未婚夫樋口则明（加濑亮）。则明后来向隆史借火点烟，倾谈之下误

以为隆史是明子的祖父。则明表示虽然常和明子争吵，仍想赶快娶她为妻。隆史却认为则明年轻及缺乏人生经验，不宜与明子结婚。明子考试完毕返回车内后座，未免忐忑不安。车行走时则明听出车有怪声，停车检查后发现机箱带磨损过度随时会断，遂驱车往他经营的汽车修理厂免费代换机箱。在那里另一位车主认出隆史是他三十年前的老师。则明约明子下午一时再见面，隆史送明子到图书馆后即返家。后来他突然接到明子的求救电话，立刻开车接回嘴唇受伤的明子。他去买药时邻居的老妇人误认明子是隆史的外孙女。隆史在客厅替明子消毒伤口时，赶来问罪的则明在门外撞击及狂吼，令明子惊惶万分。隆史透过窗帘窥探屋外动静，窗却被投掷的石头击破，玻璃碎片四散！

影片这时突然完结，画面转黑，演职员表在银幕上出现，响起 Ella Fitzgerald 的美妙歌声，演唱了 Jimmy van Heusen 作曲、Johnny Burke 作词的《Like Someone in Love》(1944)。剧情似乎正要发展时，影片却终止了。本片情节简单，内涵却丰富。编导阿巴斯·基亚罗斯塔米 (Abbas Kiarostami, 1940—) 想表现的，是人与人的互动关系及男女间的感情沟通。影片出色之处，全在对白与画面的精妙细节。女主人公明子的困境，自始至终皆通过她的说话与行动呈现。电影一开始她即说谎，分明身在 Bar Rizzo，却在电话里告诉则明，她和 Nagisa 同在 Café Theo。全片叙写了她晚上九时左右到翌日中午一时后大约十六小时的经历。明子听 Nagisa 说了雌雄百足虫的色情笑话，她后来转述给隆史听。她见隆史一屋放满书，遂联想起另一个色情谜语：书和女人有何相同之处？电影对此问题没有提供答案，但粗鄙的会回答：书和女人均可以带上床；文雅的会认为：书和女人皆可以阅读。

基亚罗斯塔米是誉满世界的伊朗电影大师，1974 年迄今拍片逾四十部，于国内国外获奖无数。他曾以《樱桃的滋味》(1997) 赢得戛纳影展的金棕榈奖。论者有谓他突破虚构与纪实的分界，"电影满载诗意和人文精神。他的长镜头、黑画面、省略等电影形式，跟内容结合无

间,让戏里的人物、戏外的观众同样有想象和感情生发的空间。"(《第三十五届香港国际电影节特刊》,香港:香港国际电影节协会,2011,第307页)基亚罗斯塔米自己亦说过:"我创作一部电影,但观众的脑海里有一百部电影。"

欣赏《如沐爱河》最好从角色刻画、对白寓意与场景设计三方面去分析。影片中的明子、隆史与则明,组成奇异的三角关系。出卖色相的明子没有 Nagisa 那样世故,仍然保持一点纯真。她不去见祖母感到羞愧,隆史听电话时她任意走动和张望,与隆史谈话时又拿他妻子及女儿的相片提出询问。隆史或许因明子貌似其家人故对她关怀备至,并乐意成为她的保护者。则明占有欲强,以充满嫉妒的爱去管束明子,其暴力行为令人反感。《如沐爱河》的场面,倾向静态的是明子与 Nagisa 和广司在酒吧的对话,隆史与明子在睡房中的对话,隆史与则明在车停泊时的对话,隆史与以前的学生在修车厂的对话,以及明子坐在楼梯聆听隔壁老妇人的独白;较多动感的是明子与的士司机的对话,明子与隆史在客厅中的对话,明子与隆史在车行驶时的对话,以及明子受伤后和隆史断断续续的对话。这些对白除了交代和推进影片情节外,也传达了平常人生的信息,有时前后呼应,令故事变得有趣。隆史在车中安慰明子时,曾哼唱电影《擒凶记》(1956,希区柯克)的主题曲,由 Doris Day 主唱的《*Que Sera Sera (Whatever Will be Will be)*》,意谓世事不可强求,顺其自然吧。热爱汽车的基亚罗斯塔米最擅长拍摄汽车行驶的场面,无论是繁华的夜景,或清晨和中午的街景,画面皆流丽自然,令观众体会到影片中角色的心境。

本片的场景设计,内景外景皆写实逼真。隆史的住宅更充满书卷味,所以老教授和援交女的邂逅没有半点色情。美术指导矶见俊裕(1957—　)曾从事时装及木材设计工作,1989年起担任电影美指,是常和北野武及是枝裕和合作的一流专才。他也是《片场杀机》的美指,设计了露天影院、黑帮会馆与厕所行凶地点等令人难忘的场景;而酒吧

墙上的大字横条"卷土重来"(源出晚唐杜牧诗句:"江东子弟多才俊,卷土重来未可知")极具意义。《如沐爱河》里的西洋风格名画《训练鹦鹉》也是如此。基亚罗斯塔米起用从未当过电影主角的舞台及电视剧老演员奥野匡(1928—)主演本片,效果不错。奥野是十八岁加入文学座剧团的资深演员,曾演出电视剧《水户黄门》和《大冈越前》,与电影《亲爱的医生》(2009)。跟他配戏的为仅有五年演戏经验、曾主演《断掌事件》(2008)的清秀女优高梨临(1988—),和出道十三年、擅演多类角色、2007年荣获三项最佳男主角奖的加濑亮(1974—),结果成绩理想。由此观之,导演的选角眼光可算独到,他创作的成功并不偶然。

24 《临终的信托》与周防正行

《临终的信托》

日文片名：終の信託　　　英文片名：*A Terminal Trust*

上映日期：2012 年 10 月 27 日　　片种：彩色片

片长：144 分　　　　　　　　　评分：★★★★☆

类型：剧情／恋爱

原作：朔立木

编剧：周防正行

导演：周防正行

主演：草刈民代、役所广司、浅野忠信、大泽隆夫

摄影：寺田绿郎

美术：矾田典宏

音乐：周防义和

奖项：《电影旬报》2012 年日本十大佳片第四位

《临终的信托》：爱？治疗？或谋杀？

38 岁的折井绫乃（草刈民代）是天音中央医院的呼吸内科女医生，在同行和病人间享有盛誉。她和 35 岁的已婚外科医生高井则之（浅野忠信）相恋，于目睹高井另有年轻的亲密女友后质问他时才明白高井对她并无真情。失恋兼失眠的折井一晚在医院内服食安眠药自杀，但被当值的医生和护士救回性命。其后治疗她心灵创伤的竟然是住院的男病人江木泰三（役所广司）。56 岁的江木是患病超过廿年、由折井诊治亦逾十年的哮喘病患者。他最近两年病情转坏，重度病发时要入院留医。江木把心爱的意大利歌剧 CD 借给折井欣赏，又向她讲述五岁时在中国东北他妹妹中枪死亡的惨剧。不知不觉间折井对江木萌生了一种同病相怜（他幼年丧妹中年顽病缠身，她爱情失落痛不欲生）的特殊感情。江木出院后二人偶然又在天音川河边相遇，畅谈之下江木遂向他信赖的折井请求，将来在他病重快死亡时让他早点解脱，请她结束他的痛苦。折井满脸困惑地答应了他的请求。四年后江木晕倒于天音川河畔，被送往天音中央医院后一直昏迷，第六天虽然恢复了自主呼吸，但病况继续恶化。折井在取得江木妻子阳子（中村久美）及其子女的同意后，终于替江木拔管。江木的身体随即剧烈抽动，先后被护士和折井注射药剂才安静死去。三年后，有人告发折井当年处理不当，是不法的行为，折井遂被传召往见检察官冢原透（大泽隆夫）接受审讯⋯⋯

本片改编自朔立木的中篇小说，叙述女医生涉嫌谋杀男病人被捕受审。由导演周防正行撰写的电影剧本，结构和情节与原著基本相同，但删掉小说中揭露检察人员的过分行为的描写，因此冢原透这个角色，在影片中比小说里要温和得多。影片开始，折井提早 35 分钟抵达检察厅，在冰冷的房间等候了差不多两小时才被接见。呆等期间她回忆起和江木的接触、二人日渐心理亲密及江木病重不治的往事。一向守时的冢

原故意要折井等候，是想动摇她的精神以方便审讯。电影中最后45分钟的那场戏，折井虽然努力自辩和详细解释，亦无法应付冢原的有心刁难和穷追猛打，先被迫签了自供状，在卫生间休息片刻后再被他严词逼供。她与冢原就末期治疗的合法条件和江木的死前病情展开激烈争辩后，终于含泪承认是自己夺去了江木的性命。折井随即被逮捕、扣上手镣和立刻收押。

原著没有交代折井被捕后的命运，电影改用字幕说明她的受审结果。由于江木留下了61册《哮喘日志》，而日志的末页有"我不希望做延命治疗，我的一切都拜托给折井医生"这句话，法庭认为死者有"生前预嘱"，但对折井绫乃还是做出有期徒刑两年、缓期四年的有罪判决，理由是"被告的诊断从根本上存在明显的误判，患者并非没有康复的希望。而且，对家属进行的解释也不够充分"。周防正行个人认为，折井只是刑事审判上有罪，作为一个人她是不是真的有罪，那倒是每位观众应该思考的问题。

真正有电影感觉的电影

《临终的信托》主题严肃，剧本写得细腻，人物甚有性格，演员表现出色，而影片有丰富的电影感，是不可多得的佳作。影片的主要情节发生于折井任职的医院、冢原检察官的审讯室和天音川河畔三个地方。医院内最有特色的场所是大病房外的小庭院，那是江木坐在长椅上看图纸及书本之处，也是他向折井解释普契尼歌剧《贾尼·斯基基》中《我亲爱的爸爸》那首歌曲的地方。这场戏的横摇镜头，以庭院中迎风飘动的白床单为前景，显得甚有诗意。导演实际取景于福冈县北九州市一间荒废医院内的"中庭"。该建筑物其实缺水、缺电，非常阴暗恐怖，但

在银幕上呈现的画面和气氛却十分优雅。

片中的检察厅外景用了建于昭和时代的名古屋市政厅，冢原的审讯室场景亦按照那种昭和风格来搭建布景。冢原和折井在室内言语交锋那场戏，导演透过灯光和剪接营造了一种令人喘不过气的压迫感，剧力万钧。电影一开始即出现的天音川河畔景色，其后多次在片中重现。折井于河边巧遇江木后二人沿岸散步，又并肩坐在沙滩上的一根巨大的漂流树干上。折井对江木说："那段咏叹调我听了好几遍，我哭了。但是，江木先生，您却说那部歌剧是喜剧……"稍后江木回应她说："……您是个好医生，我很羡慕您。我的人生里还从来没有为一段感情沉迷过。"两人的感情交流让彼此加深了解。这段戏拍摄于三重县四日市的铃鹿川。开拍前台风吹袭该地，不少树木被吹倒。那根巨木就是大自然送来的上佳道具，帮助导演创作了情景交融的难忘场面。

《临终的信托》除了咏叹调《我亲爱的爸爸》和少量改编的钢琴曲外，几乎都没有伴奏音乐，因为周防正行认为，如果镜头里的画面有足够的力量，没有音乐也不成问题。另外周防拍电影一向不大彩排，但今次拍摄密室审讯那场戏，却与草刈民代和大泽隆夫对了很久的台词。两人第一次彩排，就一气呵成地演到最后，其精彩的表演若直接搬上舞台的话，就是一出扣人心弦的独幕剧。草刈民代在影片初段与浅野忠信在医院的空病房内有一场半裸的激烈床戏，强调了两位人物的性爱关系。这和后来折井与江木的心灵相通，有明显的对比。而役所广司为了能够传神演绎长期病患者江木的角色，事前把体重减了约十公斤。

以徐怡秋中译的电影剧本《临终的信托》(《世界电影》2013 年第 4 期，第 107—145 页) 为根据，可知在该片的 91 场戏中，江木的出现共有 27 场，冢原有九场，高井只有五场，而折井的出现多达 68 场。影片亦有一些没有人物的户外风景镜头，予人印象深刻，例如天音川一望无垠的水面和蔚蓝的天空，重复出现的折井的心象风景（汹涌的波涛翻滚而至），检察厅等候室窗外的雨景，以及在医院看到的雨中及雨后景

色等。

《临终的信托》除荣获《电影旬报》的最佳导演奖及位列《电影旬报》2012年十大日本佳片的第四位外，也摘下每日映画竞赛、日刊体育映画大奖和山路文子奖共三项最佳影片奖。

寡作名导周防正行

周防正行1956年10月29日生于东京，成长于川崎，高中毕业后有两年流连于戏院迷上电影。他进入立教大学攻读法国文学后，受到电影理论家莲实重彦（后为东京大学校长）的启发，拍摄了几部8毫米短片。他在大学时已是桃色片导演高桥伴明的助导，大学毕业后继续当高桥、若松孝二、井筒和幸与黑泽清等人的助导。1984年他模仿小津安二郎的电影风格，用了五天半时间完成他的第一部电影，片长62分钟的色情反讽喜剧《变态家族：长兄的新娘》。在平成年代，他以僧侣修行、大学相扑比赛、社交舞和电车中非礼事件为题材，先后拍摄了《五个光头的少年》（1989）、《五个相扑的少年》（1992）、《谈谈情，跳跳舞》（1996）与《即使这样也不是我做的》（2007），后三部影片连续被《电影旬报》选为年度最佳电影，创下日本电影史的一项纪录。周防正行于平成年代只拍了九部电影，其中较近的三部皆以妻子芭蕾舞红星草刈民代为女主角。除了《临终的信托》之外，还有舞蹈片《舞吧·卓别林》（2011）和纪录片《草刈民代最后的芭蕾舞》（2012）。他亦有三部原创录像片，两部为伊丹十三的拍片纪录，另一部是1995年曾在戏院上映的《大灾难》（1990）。他的新作是以京都为背景的《窈窕舞妓》（2014）。

 《编舟记》: 浩瀚字海渡人生

《编舟记》

日文片名：舟を編む　　英文片名：The Great Passage

上映日期：2013 年 4 月 13 日　　片种：彩色片

片长：133 分　　评分：★★★★☆

类型：剧情 / 喜剧 / 恋爱

原作：三浦紫苑

编剧：渡边谦作

导演：石井裕也

主演：松田龙平、宫崎葵、小田切让、
　　　加藤刚、小林熏

摄影：藤泽顺一

美术：原田满生

音乐：渡边崇

奖项：《电影旬报》2013 年日本十大佳片第二位

喜欢阅读的电影观众有两部日本片不可不看：日向朝子的《在森崎书店的日子》(2010) 与石井裕也的《编舟记》(2013)。前片以世界最大的书城东京神田神保町为背景，讲述一位失恋女子寄居书店街内疗养

情伤；后片以东京某出版社的字典编辑室为中心，刻画一个年轻的宅男如何协助主编完成一部收录24万个词汇的大辞典。前片的人物和情节比较单调，但书香飘飘传情韵。后片是一部歌颂文字和语言的恋爱励志喜剧，不单对汉语世界的中学生及大学生，甚至全球的艺术电影观众而言，也是一部别开生面、难能可贵和值得一看再看的益智电影。

中国大陆最常用的汉语辞典是商务印书馆的《现代汉语词典》，一部1978年首次出版的中型辞典，所收条目包括字、词、词组、熟语、成语等共约五万六千余条。它的编纂始于1958年，由两位语言学专家担任主编，参加编写的人员多至数十人，历时二十年才公开面世。2012年该书刊行了修订第六版，条目增加至约六万九千条。日本人最常用的日语大辞典是岩波书店的《广辞苑》，1955年第一版面世，2008年的第六版所收条目约24万条。1988年三省堂推出《大辞林》和它争夺市场，2010年的《大辞林》WEB版收有26万个条目。2013年，日本拍摄了可能是世界上首部叙述如何编纂辞典的剧情长片《编舟记》，内容全属虚构。

《编舟记》最成功的地方，是把原本枯燥乏味的题材——辞典是这样编成的——拍成有趣的戏剧。三浦紫苑原著小说的好评和畅销虽然帮了大忙，但若非电影的编导演皆表现不凡，影片不会这样温馨感人。饰演女主人公林香具矢的宫崎葵说得对："电影讲一班人为编制一部理想的辞典而花了多年时间去完成这近乎不可能的任务。我感到，当中所带出的重要信息是'人与人之间的联系'、'人类需要传承下去的精神'等等。"她提到的这两点，是超越时空限制的社会问题与放诸四海皆准的普世价值。没有参演的妻夫木聪道出一般观众的心声："看完之后，心里留下一份难以言喻的舒服感觉。我开始珍惜每天由口里说出来的每一个字。真的是一部很美丽的电影。"而大导演山田洋次与名演员瑛太及新井浩文等均大赞松田龙平演技出色。松田主演的马缔光也，在"茫茫字海中，找到自己；茫茫人海中，找到了你"。（《编舟记》的香港广告

宣传语）马缔光也这位书呆子，木讷笨拙，如果运气不济，大有可能失业或人生失败。可是他好学纯情和专心工作，对语言学有兴趣，办事不屈不挠，是编纂字典辞书的理想人选，结果机缘巧合，在事业与爱情上皆高奏凯歌。

编纂程序与人物性格

1995年，玄武书房准备出版的《大渡海》，是一部大型的新辞典，约收24万个词语，由松本朋佑教授（加藤刚）任主编，编辑部的两位编辑荒木公平（小林熏）与西冈正志（小田切让）负责实际工作，女助理是合约文员佐佐木熏（伊佐山博子）。荒木因为要退休照顾患病的妻子，所以经西冈的女友三好丽美（池胁千鹤）指点，从销售部找来书虫马缔光也（松田龙平）接替自己。不久村越局长（鹤见辰吾）以辞典不赚钱为由要中止出版计划，足智多谋的西冈虽然劝说他改变主意，自己却被调往广告部。马缔独力编纂辞典十三年后，公司才调来新人岸边绿（黑木华）全职协助他，而丧妻后的荒木亦重返编辑部兼职帮忙。在翌年的最后校稿阶段，更有大量的临时职员加盟，大家努力通宵工作，终于在2010年3月把《大渡海》推出上市。但主编松本此前已患喉癌逝世，只有他的遗孀（八千草熏）出席新书的发布会。

《编舟记》详细描写了《大渡海》的编纂过程，从在卡片上写下采集得来的例句，开会决定选卡及选条目的原则，分配人手撰写词语解释，用计算机排版，决定封面设计及选用恰当纸张，经历五次精确校稿后方开机印刷，到最后装订成书才算大功告成。编剧和导演的叙事有条不紊，最引人入胜的情节是用例采集与词语释义。累积在编辑部的卡片多至数十万张，松本、荒木与马缔常携带卡片在身，随时随地（在街

上、派对中及麦当劳快餐店内）当场记录下有用的词语。《大渡海》所收的词汇，包罗万有并贯穿古今，俱选自古典文献、近代小说、现代报刊和网上文章，电台、电影与电视的会话，社会上的流行语，以及青少年爱用的潮语等。《大渡海》发布会那天，荒木与马缔的西装袋内，皆各有一叠新词汇的卡片，以供修订版的辞典采用。至于词语释义，松本主编最念念不忘的是如何解释右字。马缔最初的答复是：面向南方时，西就在右方。而松本最后的结论为：10这个数目，0字在右边。西冈熟悉潮语，所以马缔建议西冈负责解释新的流行语。马缔因大黄猫阿虎作红娘，在月圆之夜认识了女房东竹婆（渡边美佐子）的孙女林香具矢（宫崎葵），一见钟情后坠入爱河。编辑部的同事十分支持他的恋爱，松本干脆叫他撰写"恋"字条目。

《编舟记》的一些情趣与喜剧性多和"对比"有关。首先，语言和文字间即有对比。心中所想的、口中所说的和笔下所写的，如果不一样，就会有对比。马缔光也用墨笔在白画纸上写的古文情书，连西冈也看不懂，林小姐自然更不会明白。香具矢听了她的老闆解释信的内容后，回家就责备光也让她陷入窘境，并要他面对她说出"我爱你"这句话。光也爱与书为伍，吃午饭时也看书，居所早云庄的房间放满他的书，加入编辑部后立刻买了两大袋辞典返家。香具矢则与刀有缘，她工作时要操刀，在家中的厨房既常用刀也要磨刀，又曾带光也去卖刀的商店。书与刀是明显的对比。西冈和马缔的性格有异，前者爱开玩笑，后者人如其姓 Majime（日文写做真面目，认知之意），认真、踏实，两人的发型和言行也对照分明，很难成为朋友，但马缔经竹婆指点，竟然要向西冈学习，遂产生一些惹笑的场面。最后两年才参与编纂工作的岸边绿，因为年轻和一向编辑时装杂志，认为编辑部的人行为怪异，也曾大喊"我讨厌此项工作"，态度与勤劳十多年的老臣子佐佐木薰大有分别。松田一组人常聚会的两个地方，平常居酒屋的挤迫嘈吵，与日式料理店的宁静清雅，气氛完全不同。影片前后有两只黄猫：阿虎与小虎，既

是长幼的对照，也暗示生命之延续。另外，戏中三对男女的情况亦不一样，松本教授夫妇二人，是执子之手与子偕老的恩爱夫妻。西冈和丽美皆喜欢打情骂俏和及时行乐，可是西冈成为父亲后，对昔年的带醉求婚却似乎有点后悔。而初相识时同为27岁的光也和香具矢，是相敬如宾与敬业乐业的金童玉女。

《编舟记》对生（西冈婚后有孩子）、老（松本和竹婆是暮年长者）、病（松本在医院治病或在家休养）、死（竹婆与松本先后辞世），及衣（西冈和马缔常打领带穿外套）、食（竹婆会请马缔吃晚饭，香具矢爱煮东西给马缔吃）、住（马缔多在书房，香具矢常在厨房，西冈和丽美往往躺在床上）、行（西冈和马缔在街上互相追逐，松本和马缔在餐室偷听少女的闲话）等，皆有动人、细腻、有趣或对照的描写。最后，两位逝去的老人，竹婆只留下相片，但松本除了遗照外，还有寄给荒木称赞马缔的一封遗信，和一部与《广辞苑》及《大辞林》一较高下的《大渡海》辞典。

演绎角色的十位男女演员

《编舟记》的四位编辑，分别由四个老中青名演员扮演。饰演松本的是1963年出道的加藤刚（1938— ）。他是《夺命剑》（1967）中不肯交还妻子给藩主的武士，《忍川》（1972）中与酒馆女招待相恋的超龄大学生，和《砂器》（1974）里杀死恩人的狠毒作曲家。饰演荒木的是从影37年的小林熏（1951— ），曾是《听风的歌》（1981）里的大学生，《其后》（1985）中辜负妻子三千代的失业汉代助，《东京塔》（2007）里抛妻弃子的酒鬼父亲，和电视剧《深夜食堂》（2009）及《深夜食堂2》（2011）里的饭店主人。饰演西冈的小田切让（1976— ）于1999

年开始演戏，代表作有《镜花水母》(2003)、《彩虹老人院》(2005)、《摇摆》(2006)与《奇迹》(2011)等。

扮演马缔光也的松田龙平(1983—)以《御法度》(1999)登上影坛后，迄今演了30多部电影，代表作有《蓝色青春》(2002)、《恋爱写真》(2003)、《恋之门》(2004)、《鸭子和野鸭子的投币式自动存放柜》(2007)与《多田便利屋》(2011)等。他是已故名演员松田优作(1949—1989)的长子，母亲松田美由纪(1961—)、弟弟松田翔太(1985—)和妻子太田莉菜(1988—)俱为演员。他的容貌较像母亲，但神情阴郁落寞，一向扮演性格怪异的角色，但演技备受肯定，曾以《御法度》囊括了《电影旬报》奖、每日映画竞赛、蓝丝带奖、日本学院奖和横滨电影节的新人奖。近六年来他常常饰演侦探或警员的角色，例如在《恶梦侦探》(2007)、《恶梦侦探2》(2008)、《无人守护》(2009)、《泡吧侦探》(2011)、《北方的金丝雀》(2012)与《泡吧侦探2》等片。松田龙平在《编舟记》的精彩演出惹人好感，结果替他赢取了2013年的五项主要的最佳男主角奖。

在《编舟记》中与上述四位演员有对手戏的女演员共有六人。黑木华(1990—)是出道仅三年演了几部电影的新人，处女作是《东京绿洲》(2011)，2013年她还主演了《沙尼达尔之花》和参演了《草原的椅子》与《人生别气馁》，翌年她意外地以山田洋次的《小小的家》荣获2014年柏林影展的最佳女演员奖。渡边美佐子(1932—)是从影60年的著名戏剧演员，个人独演的井上厦名剧《化妆》30年来在日本及外国的演出已超过600次。她是《怪谈》(1964)第一话《黑发》中的后妻及《华冈青洲之妻》(1967)里医师的妹妹，近25年的代表作有《鹑》(1990)、《颜》(2000)、《漫步洋槐路》(2001)、《何时是读书天》(2007)和《奇迹爱情物语》(2009)等。伊佐山博子(1952—)初进影坛即以主演两部1972年的日活浪漫色情片——村川透的《白手指的调戏》和神代辰巳的《一条小百合：潮湿的欲望》——荣获《电影旬报》

的最佳女主角奖，但在新世纪已洗尽铅华，在以下的影片里当配角：黑木和雄的《扒手》(2000)、阵内孝则的《摇滚青年》(2003)、竹中直人的《患上不治之爱》(2005) 与门井肇的《都市野兽》(2013) 等。

至于宫崎葵 (1985—)、池胁千鹤 (1981—) 与八千草薰 (1931—) 三人，拙著《平成电影的日本女优》(上海：译文，2012) 已有两章一节共 22 页谈论她们，在此只想补充一下其近况。宫崎葵于 2012 年助演了由吉永小百合主演的《北方的金丝雀》后，与向井理合演了《黄色大象》(2013)，与忽那汐里、安藤樱和吹石一惠共演了《花瓣舞》(2013)，又在木下惠介传记片《最初的路》(2013) 里当配角及叙述者。池胁千鹤在 2013 年助演了四部电影，除了 4 月上映的《编舟记》外，其余三部是：7 月上映的《长崎的天空下》，9 月上映的《凶恶》和 10 月上映的《纯净脆弱的心》。八千草薰近年除助演了平川雄一朗导演的《使者》外，也主演了深川荣洋导演的《人生别气馁》(2013)。

最后说一句，《编舟记》有两点比较脱离现实。由于东京有很多渴望租房的大学生与小职员，早云庄若有其他住客较合理，不宜变为马缔光也的私人藏书楼。玄武书房于网络时代的 2010 年出版纸本版的《大渡海》是不合时宜，似乎晚了 20 年。不过这些都无损《编舟记》的独创性和感染力，而爱好文字的人实在不容错过本片。

近年迅速冒起的石井裕也

被《电影旬报》、每日映画竞赛和日本学院选为 2013 年度最佳导演的石井裕也，1983 年生于琦玉县，曾在大阪艺术大学主修影像艺术，并于日本大学艺术系修读硕士。他从大学时代起已开始拍短片，包括《爱日本》(2002)、《八年间两女人》(2005) 和《蝉在哭》(2005)

等。他 2005 年的大学毕业作品《大和股》(2008) 是 91 分钟的 16 毫米电影，荣获第 29 届 (2007) PIA 电影节的大奖和音乐奖。2008 年第 32 届香港国际电影节放映了该片和他的三部数码录像片：《内爆男》(2006)、《火花女》(2007) 与《合家怪》(2008)，让人认识他早期那些低成本、情节荒诞、幽默惹笑、男女角色皆古怪的影片。结果他赢得亚洲电影大奖第一次颁给最佳新导演的杨德昌纪念奖。他在其后六年完成了《从河底问好》(2010)、《私奔自由行》(2011)、《土绅士垄上行》(2011)、《肚子怎么了》(2011)、《编舟记》和《我们的家族》(2014) 六部片，近年的电影演员阵容日益强盛。《从河底问好》除荣获《电影旬报》2010 年十大日本佳片的第五位外，也替满岛光摘下横滨电影节的最佳女主角奖。《土绅士垄上行》是一部铺叙"男人之苦"的电影，充满喜剧与励志情趣，一向任配角的光石研今回当上主角，扮演尽责和有骨气的父亲，虽然家贫也决定送子女往东京就读私立大学。《肚子怎么了》也是一部励志寓言，由仲里依沙主演怀胎九月的未婚妈妈，以乐观的态度感染和帮助穷困社区的人。《我们的家族》改编自早见和真的小说，描写一家四口怎样克服母亲的绝症与父亲的财困，凭已婚长子和大学生次子的努力奔走和营救，令一家人重获新生。该片的演员有原田美枝子、妻夫木聪、长冢京三、池松壮亮与板谷由夏等。

26 是枝裕和的《如父如子》

《如父如子》

日文片名：そして父になる　　英文片名：*Like Father, Like Son*

上映日期：2013 年 9 月 28 日　　片种：彩色片

片长：121 分　　评分：★★★★☆

类型：剧情

编剧：是枝裕和

导演：是枝裕和

主演：福山雅治、尾野真千子、真木阳子、Lily Franky

摄影：泷本干也

美术：三松惠子

音乐：安井辉

奖项：《电影旬报》2013 年日本十大佳片第六位

住在东京某高层公寓的野野宫良多（福山雅治），是一间大建筑公司的要员，深受老板上山（国村隼）的器重，家有贤淑的妻子绿（尾野千真子）和顺从的儿子庆多（庆多）。六岁的庆多因准备充足，在小学的入学试中对答如流，但他出生的医院突然约见野野宫夫妇，告知医院当年误将两个男婴对换，让两个家庭错误地养育了对方的儿子。另

一对受害人是在群马县前桥市经营 TSUTAYA 电器店的斋木雄大（Lily Franky）和由香里（真木阳子）夫妇。医院安排四人见面，互相交换儿子的照片及信息，并允诺向他们做出赔偿。良多委托他的律师朋友（田中哲司）与斋木家一同控告医院，其后在周末与绿携同庆多到百货大楼的儿童游乐场与雄大一家五口见面。良多见到有"一妹一弟"的亲生儿子琉晴（黄升炫）长得比庆多高壮，性格也较顽皮好动。上山建议良多把两个孩子都收养，但律师告诉他这很难办。由于斋木家比较穷困（由香里除照顾三个孩子外，也要兼职养家），而雄大又颇关注赔偿金额的多少，良多遂想在适当时机用金钱来打动雄大，叫他放弃养子及亲儿……

　　2012 年，第 25 届东京国际电影节把最佳影片奖和最佳导演奖均颁给罗兰娜·利维（Lorraine Levy）导演的法国片《他人之子》（2012）。在该片中，一个以色列婴孩和一个巴勒斯坦婴孩被对调了，直到前者长大后当兵需要验血时才发现错误。两个宗教不同、国家敌对的家庭于是要克服民族和阶级的矛盾，努力互相包容取得和谐。由于"错被养育"的两位当事人皆为各有主见的青年，既可以自由行动，亦可以互相交谈讨论问题。而他们的母亲由于无私的母爱，也容易互相了解，务求过去的悲剧不要影响儿子的前途。反观《如父如子》中的两个孩童只有六岁，不可能明白事情的究竟和父母的想法，一切只好听从大人的吩咐。因此《如父如子》的故事虽然是婴儿错调，但主题却倾向探讨父亲与儿子的关系。

于是成为父亲

　　本片的日文原名《そして父になる》的意思是：于是成为父亲。编剧、导演是枝裕和的父亲十年前去世，而他五年前做了父亲。他因为

工作忙碌，和女儿相处的时间不多，所以后来就思考，怎样才能使一个男人变成"父亲"，是血缘关系，还是与孩子相处的时间？他自己的疑问和困惑，就成了创作《如父如子》的动机。影片中良多因为年幼时父母离异，和父亲及继母的关系并不融洽，曾离家出走往见生母，但翌日即被父亲寻回。后来亲生儿子琉晴不喜欢被他教导和缚束，趁生母绿午睡时，亦逃离家中返回养父母处。良多的父亲良辅（夏八木勋）好饮酒和赌马，曾强调血缘最重要，所以促使良多在收养两童的计划失败后，决定用庆多换回琉晴。

是枝裕和曾对访问他的记者说，在日本的婴儿调包个案，几乎全部的人都会选择领回亲生骨肉，然后永远不再和无血缘的子女见面，因为他们"血浓于水"的观念非常强。不过在冲绳有一个案例，由于其中一个孩子在回到亲生父母家后不能习惯，一直要离家出走。结果两家人决定搬迁成为邻居，让两个孩子在互相熟悉的环境中成长。《如父如子》的结尾似乎受到此实例的启发，而"琉晴"一名的出处，亦可能与该例有关。

是枝认为，一个男人要成为一个真正的父亲，也许应该放弃只从自身出发成为父亲的想法，接受"只有当一个孩子接受和承认你为父亲，你才能成为父亲"的现实。《如父如子》说的就是这样一个自我认识、自我实现的故事。是枝更以棒球作比喻，指出高傲有效率的良多就像个投手，会逼小孩子接他的球，而乐天兼懒散的雄大就像一个捕手，会接住小孩子抛出的球。从这个观点看本片，两小时的有趣情节，从11月庆多投考小学起，经翌年4月他在家人（雄大、良多、绿和她的母亲）的支持下入读有名小学，8月良多被调任到较悠闲及接近大自然的新工作，其后良多夫妇被逼在家中陪同琉晴玩耍，良多发现庆多拍他睡姿的相片感动到流泪，到最后良多追赶跑出斋木家的庆多向他道歉止，影片刻画了良多向会修理玩具、带孩子放风筝、和子女共浴及原先他看不起的雄大学习后，怎样从一个投手变成一个捕手。

《如父如子》的成功，首先是影片平易近人，小学生也看得明白。其次是编导演三方面皆表现出色：剧本写得细致，导演镜头灵活精确，演员的演出真实可信。故事围绕着自满、优雅和善良的良多展开，他既是片中最重要的角色，也是性格会改变的人物，这对扮演良多的福山雅治是一个挑战。福山表示："我没有当父亲的经验，所以刚开始演的时候也有点不安。戏里戏外，我慢慢学习如何成为一个父亲，在过程中有了不少心得和体会。收到剧本的时候，会觉得良多是个有点复杂和困难的角色，也是很久没有接触过的普通人。戏中，饰演另一个家庭父亲斋木雄大的 Lily Franky 是一个称职的爸爸，而我饰演的野野宫良多则是一个惹人讨厌的家伙。我与导演看第一次剪辑好的版本时，连导演也忍不住说在这个人身上一个优点也找不到，可见良多是个多么让人讨厌的男人。反观 Lily Franky 的角色，却是一个很会照顾孩子的好爸爸。"他又说："六年来，良多以亲生儿子作为前提而照顾庆多，实际上他完全不懂得怎样与孩子相处。为什么他不会，我想大概是他的人生中，没有被爱的经验。正因如此，他才不了解如何爱人或者怎样疼惜别人。演出的时候，我往这个方向摸索，去剖析这个角色。良多心里有没有萌生'父性'这一点，我想观众可以透过这部电影来判断。就我而言，父爱的出现正是良多真正成为父亲的开始。"

至于是枝裕和的导演手法，呈现了他一贯细腻、温厚和感人的风格。福山雅治特别欣赏片中以下两个难忘场面："戏中，真木阳子饰演的斋木由香里看到坐在玄关处闷闷不乐的庆多时，走过去抱住他，然后轻拍他的头去安慰他，孩子也伸出他的手去抱住她。这一幕，真木表现出这个角色母性的一面，十分动人。而对于一直和顺的野野宫绿来说，从斋木家接回庆多坐电车回家的时候，最能表现出她对庆多的爱。她询问孩子在亲生父母家的情况，突然说了一句：'不如我们远走高飞好不好？'此语毕后，电车慢慢要驶进车站，整个画面变得漆黑，从两人的表情，真切地感受到母亲与孩子的心情同样是处于黑暗之中，这使我深

深被打动。"

是枝裕和对第一次合作的福山雅治很满意,认为他在表现良多的冷酷、脆弱,以及他后来的改变时,都演绎得非常出色。是枝又认为在电影的后半段,野野宫绿对丈夫有强烈的反感,促使她找到作为人母的力量,尾野真千子准确地掌握了这种改变。真木阳子和 Lily Franky 更是凭借无懈可击的演出拿下了重要的演技奖。真木以本片荣获《电影旬报》的最佳女配角奖,而 Lily Franky 亦以《凶恶》(2013)和《如父如子》荣获《电影旬报》、日本学院和日刊体育映画大奖的最佳男配角奖。

是枝裕和曾在《无人知晓》(2004)和《奇迹》(2011)中和童星合作愉快,今次在《如父如子》选角时,用了两位和戏里的"生父"有点相似的小演员,并从旁协助他们自然演绎角色:"我不会给他们全部剧本,也不会说这场戏要拍什么,就是在每场戏要拍前,在耳边告诉他们一个情境,让他们用自己的语言做反应。像片中的琉晴,有句口头禅'Oh My God',还有爱问'为什么',不是我教他讲的,在甄选的时候就发现他自己有这样的口头禅。而且他说的是大阪腔,也因此设定剧中斋木一家人是来自关西。"

《如父如子》为是枝裕和(1962—)的第九部剧情长片,除在国外荣获 2013 年戛纳影展的评审团奖及天主教人道主义精神奖,以及 2013 年亚太影展的最佳影片奖和最佳导演奖外,在日本也荣获《电影旬报》2013 年十大日本佳片的第六位,日刊体育映画大奖的最佳导演奖,和横滨电影节的最佳剧本奖。由于英俊潇洒、身高 1.8 米的男主角福山雅治(1969—)是歌坛的天王巨星和电视剧的万人迷,拍戏不多但粉丝众多,《如父如子》也取得 32 亿日元的高票房收入,是 2013 年十大卖座日本片的第七位。

附录 1
战后中国出版的日本电影书目

根据北京图书馆编的《民国时期总书目（1911—1949）：文化科学·艺术》（北京：书目文献出版社，1994）的著录，徐公美著的《日本电影教育考察记》于 1936 年 4 月由上海商务印书馆刊行。这可能是最早专论日本电影的中文著作，书厚 256 页，分电影行政、立法、检查、事业、教育及文献六节，有潘公展序，亦附录了《日本电影杂志一览》。

本书目收录了 1949 年以来中国（包括台湾和香港）出版的日本电影书籍及场刊，凡 295 种。除了动画画册及动画剧本不收外，有关日本电影的书均尽数收录，但限于笔者的识见，遗漏在所难免，祈望方家指正。

从 1949 年到 1999 年的半世纪里，中国（不包括台湾和香港）出版了至少 68 种日本电影书籍：50 年代有 8 种，60 年代有 2 种，70 年代有 7 种，80 年代有 38 种，90 年代有 13 种。而从 2000 年到 2015 年 2 月的新世纪，则刊行了 110 种。60 多年间的 178 种书中，有 112 种译自日文，16 种译自英文，1 种译自法文。129 种译本里，剧本约有 36 种，谈论导演的有 37 种，介绍演员的有 24 种。全部 178 种图书中，谈论动画的有 24 种。最受关注的电影导演是黑泽明，有书 12 种；其次为宫崎骏，有书 8 种。最吸引读者的演员是山口淑子（李香兰），有书 7 种；其次为高仓健，有书 6 种。

香港出版的 50 本书刊中，电影场刊及影展特辑多达 32 本，且多为中英文对照本，其中有 24 本都不足 50 页，有 15 本更不足 25 页。50 册书刊多为评论

文章的编辑本,不是译本的个人专著共有10种,谈论动画的书只有3本,翻译自日文的书刊亦仅有5种,包括山口淑子和山口百惠的自传。

台湾的67种书中,翻译的多达48种,42本译自日文,5本译自英文,1册译自法文。48本译书内,有6本和电影剧本有关,15种谈论演员,和19种评论导演。67本书里,涉及动画的有14种,其中10册论及宫崎骏;专论黑泽明的有8本(他的自传已占了3册),和小津安二郎有关的亦有4种。演员中山口淑子最受重视,有4册书和她有关,包括她自传的3个不同译本。

中国内地出版的书籍 178 种

《日本电影的发展与繁荣的道路》,日本共产党中央指导部电影政策委员会,陈笃忱等译。北京:中央电影局,1953。77 页。

《新的力量在生长》,新藤兼人著,梅韬译。北京:平明,1954。114 页。

《最初的抵抗——基地 605 号》,山形雄策著,陈笃忱译。北京:艺术,1955。164 页。

《没有太阳的街》,立野三郎著,李正伦译。北京:艺术,1956。132 页。

《正是为了爱》,新藤兼人、山形雄策著,白帆译。北京:中国电影,1956。44 页。

《狼》,新藤兼人著,李正伦译。北京:中国电影,1957。82 页。

《暗无天日》,桥本忍著,李正伦译。北京:中国电影,1957。105 页。

《米》,八木保太郎著,陈笃忱译。北京:中国电影,1958。74 页。

《关于日本影片〈赤贫的岛〉》。北京:中国电影工作者协会,1961。137 页。内部参考电影艺术数据专集。

《日本电影史》,岩崎昶著,钟理译。北京:中国电影,1963。373 页。1981 年第 2 版,1985 年有重印。

《击碎美日反动派的迷梦》。北京:人民,1971。58 页。

《故乡:日本的五个电影剧本》,山田洋次等著,石宇译。上海:上海人民,1974。362 页。内部发行,收录《故乡》、《啊,无声的朋友们》、《男人的烦恼——柴又恋情》、《忍川》和《约会》。

《反华电影剧本〈德尔苏·乌札拉〉》，人民文学出版社编。北京：人民文学，1975。226 页。

《日本电影剧本〈砂器〉、〈望乡〉》，桥本忍、山田洋次著。北京：人民文学，1976。187 页。

《批判苏修反华电影剧本〈德日苏·乌札拉〉》，内蒙师院中文系专业外国文学教研组编。呼和浩特：内蒙师院，1976。66 页。

《日本电影剧本选》，桥本忍、山田洋次等改编，叶渭渠译。北京：外国文学，1979。367 页。收录《沙器》、《望乡》和《豪门望族》。

《罗生门》。北京：中国电影，1979。109 页。1984 年有重印。

《生死恋》，山田太一、武者小路实笃著，李正伦译。北京：中国电影，1980。243 页。

《外国电影剧本丛刊 5》。北京：中国电影，1981。358 页。收录山本萨夫导演的《不毛之地》、《皇帝不在的八月》和《啊，野麦岭》。

《外国电影剧本丛刊 7》。北京：中国电影，1981。197 页。收录木下惠介导演的《日本的悲剧》和《飞来横祸》。

《人的证明》，〔森村诚一著，陈笃忱、李正伦、李克世译；松山善三改编，李正伦译〕。北京：中国电影，1981。398 页。

《苍茫的时刻：山口百惠自叙传》，山口百惠著，安可译。桂林：漓江，1984。175 页。

《外国电影剧本丛刊 12》。北京：中国电影，1982。134 页。收录沟口健二导演的《残菊物语》和《雨月物语》。

《外国电影剧本丛刊 14》。北京：中国电影，1982。219 页。收录山田洋次导演的《故乡》、《幸福的黄手帕》和《远山的呼唤》。

《风雪黄昏》，堀辰雄著，李正伦译。北京：中国电影，1982。126 页。

《外国电影剧本丛刊 23》。北京：中国电影，1983。185 页。收录小津安二郎导演的《晚春》和《麦秋》。

《黑泽明的世界》，佐藤忠男著，李克世、荣莲译。北京：中国电影，1983。223 页。

《外国电影剧本丛刊 27》。北京：中国电影，1983。251 页。收录黑泽明导

演的《七武士》和《蛛网宫堡》。

《外国电影剧本丛刊 31》。北京：中国电影，1983。299 页。收录《我两岁》、《儿童时代有战争》、《今天的典子》和《泥水河》。

《电影剧本的结构》，新藤兼人著，钱端义、吴代尧译。北京：中国电影，1984。151 页。2001 年重印。

《外国电影剧本丛刊 39》。北京：中国电影，1984。324 页。收录熊井启导演的《帝银事件》、《忍川》和《下山之死》。

《外国电影剧本丛刊 42》。北京：中国电影，1984。194 页。收录小津安二郎导演的《龙爪花》和《东京纪行》。

《古都》，川端康成著，日高真也改编，李正伦译。北京：中国电影，1984。237 页。

《日本电影剧本选第一辑》。沈阳：辽宁人民，1984。732 页。收录《五号街夕雾楼》、《等到再会时》、《野菊花》、《翼神飞翔》、《地震列岛》、《岩手县的红屋顶》、《黑色画集》、《莽汉阿松的一生》和《饥饿海峡》共九个剧本。

《田中绢代》，新藤兼人著，丛林春译。北京：国际文化，1985。317 页。

《山口百惠与三浦友和》，原哲明著，河声编译。北京：光明日报，1985。86 页。

《孤雁行：高仓健影坛生活》，萧亦艾译。桂林：漓江，1985。164 页。

《日本电影回顾展》。北京：中国电影艺术研究中心，1985。96 页。观摩材料专刊，收录影片 40 部。

《外国电影剧本丛刊 44》。北京：中国电影，1985。176 页。收录《野菊之墓》和《海峡》。

《日本影坛巨星乙羽信子自传》，乙羽信子著，恒纪荣、王泰平、史京津译。北京：工人，1985。246 页。

《地平线》，新藤兼人著，李正伦译。北京：中国电影，1986。87 页。

《我的电影生涯》，山本萨夫著，李正伦译。北京：中国电影，1986。213 页。

《从影五十年——高峰秀子自传》，高峰秀子著，盛凡夫、杞元译。北京：文化艺术，1986。262 页。

《日本喜剧电影剧本选》，李正伦译。广州：花城，1987。561 页。收录《日

本小偷传奇》、《神给的孩子》、《狂想曲》、《寅次郎的晚霞歌》、《寅次郎的故事——大阪之恋》、《蒲田进行曲》和《丧礼》。

《我是怎样拍电影的》，山田洋次著，蒋晓松、张海明译。北京：中国电影，1987。142 页。

《黑泽明自传》，黑泽明著，李正伦译。北京：中国电影，1987。238 页。

《男子汉高仓健》，李作民、周振清等编译。成都：四川人民，1987。103 页。

《李香兰之谜》，山口淑子、藤原作弥著，陈喜儒、林晓兵译。沈阳：辽宁人民，1988。267 页。

《我的前半生——李香兰传》，山口淑子、藤原作弥著，何平、张利译。北京：世界知识，1988。298 页。

《她是国际间谍吗？ 日本歌星，影星李香兰自述》，山口淑子、藤原作弥著，天津编译中心译。北京：中国文史，1988。359 页。

《黑泽明电影剧本选集》上下集，李正伦译。北京：中国电影，1988。上集《活下去》395 页，收录《无愧于我的青春》、《野狗》、《罗生门》、《活下去》和《七武士》；下集《乱》366 页，收录《蛛网宫堡》、《保镖》、《红胡子》、《影子武士》和《乱》。

《李香兰——我的前半生》，山口淑子、藤原作弥著，巩长金、孟瑜译。北京：解放军，1989。408 页。

《小津安二郎的艺术》，佐藤忠男著，仰文渊等译。北京：中国电影，1989。398 页。1992 年重印。

《日本文化中的性角色》，伊恩·布鲁玛著，张晓凌、季南译。北京：光明日报出版社，1989。242 页。有谈论电影的章节，第十二章专论山田洋次的《男人之苦》系列。

《我的一百部电影》，吉永小百合著，徐亚平、梁雪雪译。上海：文汇，1989。145 页。

《我的半生》，山口淑子著，李骥良等译。长春：吉林文史，1990，356 页。

《大岛渚的世界》，佐藤忠男著，张加贝译。北京：中国电影，1990。322 页。

《追梦》，吉永小百合著，莫邦富、楼志娟译。南京：译林，1990。136 页。

《满映：国策电影面面观》，胡昶、古泉著。北京：中华，1990。253 页。

《电影制作经验谈》,新藤兼人著,张加贝译。北京:中国电影,1991。139页。

《日美欧比较电影史:外国电影对日本电影的影响》,山本喜久男著,郭二民等译。北京:中国电影,1991。708页。1999年1月重印。

《山口百惠自传》,山口百惠著,宋丽红、王晨译。北京:中国电影,1991。182页。

《沟口健二的世界》,佐藤忠男著,陈笃忱、陈梅译。北京:中国电影,1993。260页。

《当代日本电影回顾展》。北京:中国电影,1993。52页。观摩材料,收录影片36部。

《期待着您的夸奖》,高仓健著,叶红译。广州:广州出版社,1996。120页。

《熊井启的电影:从〈望乡〉到〈爱〉》,熊井启著,俞虹、森川和代译。北京:中国电影,1997。281页。

《世界电影手册 '90—'94》,中国电影出版社外国电影艺术编辑室编。北京:中国电影,1998。上下两册共1316页。下册除介绍了36部日本影片外(第707—804页),书末另有评论日本电影文章四篇。

《巨星·偶像酒井法子》,张宝君著。广州:广州出版社,1999。300页。

《被写体:三浦友和、山口百惠伉俪写真》,三浦友和著,王启元译。北京:文化艺术,2000。188页。

《黑泽明传》,雪帆、朱晶著。哈尔滨:北方文艺,2000。305页。

《日本战后电影史》,小笠原隆夫著,苗棣、刘凤梅、周月亮译。北京:北京广播学院出版社,2001。253页。

《日本战争电影》,汪晓志著。北京:解放军文艺,2001。220页。

《东方视野中的世界电影》,钟大丰、梅峰主编。北京:中国电影,2002。583页。第五章专论日本电影(第476—523页)。

《与梦飞翔宫崎骏》,云峰著。北京:文化艺街,2002。140页。

《彩色袖珍动漫百科II》,金城主编。长春:北方妇女儿童,2003。527页。I册是漫画,II册为动画。

《吉卜力的热风》,天堂之门编著。兰州:飞天电子音像,2004。216页。

《感受宫崎骏》，秦刚主编。北京：文化艺术，2004。295 页。

《黑泽明》，张滨著。沈阳：辽宁美术，2004。94 页。

《宫崎骏的感官世界》，沈黎晖、尹丽川编。北京：作家，2004。141 页。

《风格独特的艺术电影：雨月物语》，李梦学主编。北京：中国电影，2004。333 页。此为《世界经典电影剧本丛书》第四集，收录德国《三分钱歌剧》、法国《游戏规则》、日本《雨月物语》和《东京物语》共四个剧本。

《日本动漫》，望野著。北京：中国旅游，2004。144 页。

《北野武完全手册》，毛过编。北京：朝华，2004。207 页。

《情书》，岩井俊二著，穆晓芳译。天津：天津人民，2004 页。256 页。

《日本电影经典》，虞吉、叶宇、段运冬著。北京：对外经济贸易大学出版社，2004。227 页。

《日本影视明星绝对档案》，陈桂龙编著。北京：中国广播电视出版社，2004。272 页。

《宫崎骏的迷路森林》，Pinko 等编。上海：文艺，2004。144 页。

《世界电影：管窥与瞭望》，贺红英、李彬主编。北京：中国电影，2004。503 页。第一章亚洲电影研究第 1—7 节（第 3—101 页）论日本电影。

《日本情爱电影》，张狂著。北京：中国画报，2005。224 页。

《东方电影》，黄献文编著。武汉：湖北美术，2005。162 页。第 77—114 页为第四章《日本电影》。

《燕尾蝶》，岩井俊二著，张苓译。天津：天津人民，2005。240 页。

《宫崎骏：创造梦想和飞翔的老人》，绯雨宵编著。北京：东方音像电子，2005。288 页。

《忍：高仓健的故事》，邱海涛著。上海：文汇，2006。236 页。

《高仓健影传》，联慧著。北京：中信，2006。175 页。

《日本电影 100 年》，四方田犬彦著，王众一译。北京：三联，2006。272 页。

《蛤蟆的油》，黑泽明著，李正伦译。海口：南海，2006。258 页。此书是 1987 年李正伦译《黑泽明自传》的再次出版，但缺乏前书的《年谱》，2008 年已第 4 次印刷；而 2010 年 8 月的第二版，厚 280 页。

《日本动漫艺术概论》，陈奇佳著。上海：上海交通大学出版社，2006。

223 页。

《创新激情——1980 年以后的日本电影》，四方田犬彦著，王众一、汪晓志译。北京：中国电影，2006。401 页。

《宫崎骏的暗号》，青井泛著，宋跃莉译。昆明：云南美术，2006。142 页。

《关于莉莉周的一切》，岩井俊二著，张苓译。天津：天津人民，2006。285 页。

《嗨，岩井俊二》，苏静、江江著。石家庄：花山文艺，2006。191 页。

《南极的企鹅》，高仓健著，唐仁原教久画，吴树文译。北京：新星，2007。126 页。

《日本电影导论》，马克斯·泰西埃著，谢阶明译。南京：江苏教育，2007。153 页。

《亚洲背景下的日本电影》，四方田犬彦著，杨捷译。南京：江苏教育，2007。222 页。

《动漫的历史》，周南平著。重庆：重庆出版社，2007。263 页。

《多维视野：当代日本电影研究》，侯克明主编。北京：中国电影，2007。373 页。

《动漫创意产业论》，中野晴行著，甄西译。北京：国际文化，2007。303 页。

《理想主义的困惑：寻找纪录片大师小川绅介》，彭小莲著。上海：华东师范大学出版社，2007。248 页。

《收割电影：追求纪录片中至高无上的幸福》，小川绅介著，山根贞男编，冯艳译。上海：上海人民，2007。306 页。

《数字日本动画技法》，李池杭等编著，何清新、黄洛华译。南宁：广西美术，2007。128 页。

《手冢治虫：用漫画和卡通连接世界》，中尾明著，钱贺之译。上海：学林，2008。145 页。

《日本动画全史：日本动画领先世界的奇迹》，山口康男编著，于素秋翻译。北京：中国科学技术，2008。217 页。

《那时的寂寞：一代名伶李香兰》，萧菲著。北京：团结，2008。198 页。

《日本异色电影大师》，克里斯·德斯贾汀著，连城译。长春：吉林出版集

团，2008。494 页。

《日本映画惊奇：从大师名匠到法外之徒》，汤祯兆著。桂林：广西师范大学出版社，2008。289 页。

《爸爸黑泽明》，黑泽和子著，吴守钢译。天津：百花文艺，2009。245 页。

《蔡澜谈日本·日本电影》，蔡澜著，陈子善编。济南：山东画报，2009。151 页。

《情书》，岩井俊二著，穆晓芳译。海口：南海，2009。206 页。

《小津》，唐纳德·里奇著，连城译。上海：上海译文，2009。371 页。

《小津安二郎周游》，田中真澄著，周以量译。桂林：广西师范大学出版社，2009。384 页。

《日本动画类型分析》，李彦、曹小卉编著。北京：海洋，2009。184 页。

《关于莉莉周的一切》，岩井俊二著，张苓译。海口：南海，2009。285 页。

《怪谈：日本动漫中的传统妖怪》，周英著。北京：中国传媒大学出版社，2009。211 页。

《动画大师宫崎骏》，杨晓林著。上海：复旦大学出版社，2009。248 页。

《日本动漫影响力调查报告》，陈奇佳编。北京：人民，2009。261 页。

《燕尾蝶》，岩井俊二著，张苓译。海口：海南，2009。217 页。

《日本恐怖电影》，杰伊·麦克洛伊著，连城译。长春：吉林出版集团，2009。338 页。

《女性的电影：对话中日女导演》，杨远婴、魏时煜编著。上海：华东师范大学出版社，2009。452 页。书中的日本篇（第 379—452 页）收录了羽田澄子、出光真子、滨野佐知、稹坪寻鹤子、熊谷博子和河濑直美六人的访谈。

《等云到：与黑泽明导演在一起》，野上照代著，吴菲译。上海：上海人民，2010。275 页。

《解码日本电影大师》，田雷著。北京：中国画报，2010。208 页。分论黑泽明、大岛渚与北野武。

《毒舌北野武》，北野武著，李颖秋译。上海：上海人民，2010。217 页。

《浅草小子：北野武前传》，北野武著，吴菲译。上海：上海人民，2010。208 页。

《向死而生》，北野武著，李颖秋译。上海：上海人民，2010。205 页。

《面具下的日本人：解读日本文化的真相》，伊恩·布鲁玛著，林铮顗译。北京：金城，2010。267 页。即 2008 年在台北出版的《镜像下的日本人》，1989 年北京已出版篇幅较短的另一中译本《日本文化中的性角色》。

《黑泽明的电影》，唐纳德·里奇著，万传法译。海口：海南，2010。372 页。

《日本电影：艺术与工业》，约瑟夫·安德森、唐纳德·里奇著，张江南、王星译。长春：吉林出版集团，2010。508 页。

《我的漫画人生》，手冢治虫著，张苓译。北京：中信，2010。216 页。

《蛤蟆的油》，黑泽明著，李正伦译，第 2 版。海口：南海，2010。280 页。

《满影电影研究》，古市雅子著。北京：九州，2010。228 页。

《手冢治虫：原画的秘密》，手冢制作公司著，阿修菌译。北京：世界图书 1910。126 页。

《日本动漫产业与动漫文化研究》，李常庆著。北京：北京大学出版社，2010。308 页。

《一生必读的日文电影故事》，刘德润、汤春萍、刘淙淙编著。北京：中国宇航，2011。317 页。

《东亚电影导论》，黄献文著。北京：中国电影，2011。431 页。首四章论述日本电影（第 1—142 页）。

《日本电影》，吴咏梅著。北京：外语教学与研究，2011。326 页。

《日本影视文学欣赏》，主编：徐琼、陈娟；编者：于春玲、林晓。北京：外语教学与研究，2011。354 页。

《日本动画的力量——手冢治虫与宫崎骏的历史纵贯线》，津坚信之著，秦刚、赵峻译。北京：社会科学文献，2011。169 页。

《日本电影与战后的神话》，四方田犬彦著，李斌译。南京：南京大学出版社，2011。197 页。

《沟口健二的世界》，佐藤忠男著，陈梅、陈笃忱译。海口：南方，2011。302 页。北京中国电影出版社曾于 1993 年刊行此书。

《日本电影十大》，郑树森、舒明著。上海：上海书店，2011。241 页。

《赎罪》，酒井法子著，吴际译。西安：陕西师范大学出版社，2011。208 页。

《黑泽明 VS 好莱坞》，田草川弘著，佘石杨译。北京：人民文学，2012。439 页。

《雕刻时光的诗人——当代亚洲电影导演艺术细读》，蔡卫、游飞著。北京：北京大学出版社，2012。249 页。有专章讨论小栗康平、黑泽清与冢本晋也。

《平成电影的日本女优》，舒明著。上海：上海译文，2012。504 页。

《帝国的银幕：十五年战争与日本电影》，彼得·海著，杨红云译。北京：中国电影，2012。417 页。

《感动，如此创造》，久石让著，何启宏译。北京：中信，2012。222 页。

《日本电影经典》，刘德润、刘淙淙编著。青岛：青岛，2012。434 页。

《地狱中的爱神：日本另翼电影史》，杰克·亨特著，吴鸣译。长春：吉林出版集团，2012。197 页。

《导演小津安二郎》，莲实重彦著，周以量译。北京：中信，2012。313 页。

《日本动漫史话》，李捷编著。北京：中国青年，2012。271 页。

《七武士》，琼·默林著，王婷婷译。北京：北京大学出版社，2012。117 页。

《复眼的影像：我与黑泽明》，桥本忍著，张嫣雯译。北京：中信，2012。336 页。

《此生名为李香兰》，李香兰著，程亮译。上海：上海文化，2012。238 页。

《银幕上的昭和：日本电影的二战创伤叙事》，陆嘉宁著。北京：中国电影，2013。361 页。

《我是开豆腐店的，我只做豆腐》，小津安二郎著，陈宝莲译。海口：南海，2013。200 页。

《相性》，三浦友和著，毛丹青译。北京：人民文学，2013。202 页。

《乐在工作：与宫崎骏、高畑勋在吉卜力的现场》，铃木敏夫著，杜蕾译。北京：时代文艺，2013。196 页。

《日本电影大师们》I-III 册，佐藤忠男著，王乃真译，中泽昭子译审。北京：中国电影，2013。三册共 1228 页逾 100 万字，评论了 54 位导演。

《小津安二郎电影作品回顾展》，洪雅笠编。北京：尤伦斯当代艺术中心，2013。20 页。

《小津》，唐纳德·里奇著，连城译。上海：上海译文，2014。317 页。重

排的新版，书套的色彩较 2009 年版悦目。

《日本电影大师》，奥蒂·波克著，张汉辉译。上海：复旦大学出版社，2014。565 页。

《解读黑泽明》，刘佳著。天津：南开大学出版社，2014。240 页。

《感官物语：日本新浪潮电影》，戴维·德泽著，张晖译。长春：吉林出版集团，2014。263 页。

《成濑巳喜男的电影：女性与日本现代性》，凯瑟琳·罗素著，张汉辉译。上海：复旦大学出版社，2014。563 页。

《幻想图书馆》，寺山修司著，黄碧君译。北京：民主与建设，2014。280 页。

《人间开眼》，汤祯兆著。北京：三联，2015。248 页。

《平成年代的日本电影》，舒明著。上海：上海人民，2015。456 页。

《电影食堂》，饭岛奈美著，吴绣绣译。北京：北京时代文华，2015。89 页。

《我是怎样拍电影的》，山田洋次著，蒋晓松、张海明译。北京：北京联合出版，2015。176 页。北京中国电影出版社 1987 年曾出版。

《菊次郎与佐纪》，北野武著，陈宝莲译。上海：译林，2015。138 页。

香港出版的书籍与场刊 50 种

《日本大映出品世界冠军电影六大巨片特刊》。香港：出版者不详，1953。16 页。

《日本电影展 '74》，市政局、日本总领事馆、日本贸易振兴会及日本映画制作者联盟合办。香港：市政局，1974。8 页。

《山打根八番娼馆·望乡》。香港：火鸟电影会，1976。19 页。

《日本电影展》，市政局与日本映画制作者联盟主办，日本总领事馆及日本贸易振兴会协议。香港：市政局，1979。16 页。

《六十年代日本电影新浪潮》，香港电影文化中心编。香港：市政局，1979。24 页。

《日本电影节活页资料》，梁浓刚主编。香港：香港电影文化中心，1979。48 页。

《山口百惠自传》，山口百惠著，龙翔译。香港：艺苑，1981。290页。

《小津安二郎回顾》，黄国兆编。香港：市政局，1981。58页。

《西城秀树自传》，西城秀树著，龙翔译。香港：艺苑，1982。273页。

《八四日本电影展》，市政局与日本映画制作者联盟主办。香港：市政局，1984。20页。

《大岛渚作品回顾》，廖永亮编。香港：市政局，1984。44页。

《日本电影节：ATG独立制作大展》，舒琪策划。香港：香港艺术中心，1984。28页。

《山口百惠和三浦友和》，原哲明著，龙翔译。香港：艺苑，1984。233页。

《日本巨匠杰作精选》，舒琪编，厉河等撰稿。香港：香港电影文化中心，1985。64页。

《五所平之助》，梁慕龄编。香港：市政局，1986。44页。

《成濑巳喜男回顾》，梁慕龄编。香港：市政局，1987。48页。

《在中国的日子：李香兰：我的半生》，山口淑子、藤原作弥著，金若静译。香港：百姓文化事业，1988。334页。多次重印，第7版刊于1994年。

《日本新电影巡礼》，舒琪统筹。香港：香港艺术中心，1991。6页。

《李香兰（山口淑子）专题》。香港：市政局，1992。32页。

《男人之苦及其他：山田洋次两面体》，蔡甘铨策划。香港：香港艺术中心，1992。24页。

《日本动画大师——手冢治虫》，香港艺术中心电影节目部编。香港：香港艺术中心，1993。48页。

《全能艺术家：敕使河原宏》，蔡敏仪编。香港：香港艺术中心电影节目部，1993。16页。

《小津安二郎》，蔡敏仪编。香港：香港艺术中心电影节目部，1993。38页。

《柳町光男特集》，文颂诗编。香港：香港艺术中心电影节目部，1994。24页。

《日本战后人道主义大师——木下惠介》，黄国兆编。香港：香港艺术中心电影节目部，1994。24页。

《感官世界：游于日本映画》，汤祯兆著。香港：陈米记文化事业，1995。232页。

《寺山修司——奇人奇艺》，蔡甘铨策划。香港：香港艺术中心，1999。20 页。

《星·色：日本独立电影新貌》，何思颖编。香港：香港艺术中心，2002。62 页。

《张彻：回忆录·影评集》，张彻著，黄爱玲编。香港：香港电影资料馆，2002。367 页。第 274—299 页收录张彻于 1959—1962 年发表在《新生晚报》的日本影评 19 篇，评论了黑泽明、稻垣浩与增村保造等 12 位导演的 15 部影片。

《讲演日本映画》，汤祯兆著。香港：百老汇电影中心，2003。100 页。

《小津安二郎百年纪念展》，李焯桃、舒明编。香港：香港艺术发展局，2003。176 页。

《宫崎骏：动画世界的爱与梦》，凌明玉著。香港：突破出版社，2004。135 页。

《清水宏 101 年纪念展》，邱淑婷、李焯桃编。香港：香港国际电影节协会，2004。96 页。

《沟口健二：玄幽の美，女性の光》，罗维明策划。香港：康乐及文化事务署，2004。48 页。

《山田洋次特集》，内野 Esther 编。香港：百老汇电影中心，2005。24 页。

《港日电影关系——寻找亚洲电影网络之源》，邱淑婷著。香港：天地图书，2006。250 页。

《日本文化在香港》，李培德编著。香港：香港大学出版社，2006。288 页。第 95—150 页为李浩昌所著《日本艺术电影在香港，1962—2002 年》。

《寺山修司》，罗维明编。香港：康乐及文化事务署，2006。72 页。

《平成年代的日本电影 1989—2006》，舒明著。香港：三联，2007。443 页。

《黑泽明》，王冠豪著。香港：蓝天图书，2008。159 页。

《日本电影十大》，郑树森、舒明著。香港：天地图书，2008。268 页。

《日本电影新浪潮》，罗维明编。香港：康乐及文化事务署，2008。76 页。

《幸福，因他们从不放弃做梦》，黑泽明、吉永小百合等著。香港：恩与美文化基金 2009。135 页。介绍山口百惠、山田洋次、石原裕次郎、吉永小百合、高仓健、森下洋子与黑泽明七人的梦想和趣事。

《中日韩电影：历史、社会、文化》，邱淑婷著。香港：香港大学出版社，

2010。201 页。书内有三篇论文分论日本的情死电影、宫崎骏的电影与中岛哲也的《花样奇缘》,被提及的日本影片逾 90 部。

《独立焦点——小川绅介》,香港独立电影节团队。香港:影意志,2011。24 页。

《港日影人口述历史:化敌为友》,邱淑婷著。香港:香港大学出版社,2012。216 页。

《人间开眼:从小说与映像窥视下流日本》,汤祯兆著。香港:天窗,2013。221 页。

《吉卜力工作室场面设计手稿展:高畑勋与宫崎骏动画的秘密》,香港文化博物馆编制。香港:康乐及文化事务署,2014。96 页。

《1980 年代日本电影》,罗维明编。香港:康乐及文化事务署,2014。18 页。

《李香兰——永远的夜来香》,陶杰、陈钢、吴思远等著。香港:大山文化,2014。198 页。

台湾地区出版的书籍 67 种

《从反叛出发——现代电影导演专论》,黑泽明等著。台中:普天,1971。252 页。介绍黑泽明、安东尼奥尼、费里尼与戈达尔四人,文章原刊《剧场》。

《电影艺术——黑泽明的世界》,唐纳·瑞奇原著,曹永洋译。台北:志文,1973。304 页。

《日本电影名作剧本》,陈德旺译。台北:书林,1983。515 页。收录《驿》、《望乡》、《砂之器》与《鸳鸯伞》四个剧本。

《小津安二郎的电影美学》,Donald Richie 著,李春发译。台北:电影图书馆出版部,1983。256 页。1991 年 6 月台北电影资料馆刊行第 2 版。

《日本电影的巨匠们》,佐藤忠男著,廖祥雄译。台北:志文,1985。256 页。

《儒者黑泽明》,曾连荣著。台北:今日电影,1985。271 页。书内八章中的第三、四章与黑泽明无关,第三章为曾连荣的演讲《人道主义电影》,第四章是主要谈台湾电影的答问《文学电影的新焦距》。第五章为《影武者》剧本的中译。

《蛤蟆的油——黑泽明自传》,黑泽明著,林雅靖译。台北:星光,1986。

367 页。

《梦一途》，吉永小百合原著，赖明珠译。台北：方智，1988。246 页。

《在中国的日子》，山口淑子、藤原作弥著，金若静译。台北：林白，1989。334 页。

《日本电影名片手册》，陆锡绮编辑。台北：故乡，1989。286 页。

《秋刀鱼物语》，小津安二郎、野田高梧著，张昌彦译。台北：远流，1990。206 页。收《东京物语》和《秋刀鱼之味》两剧本。1991 年曾重印。

《乱：黑泽明的电影剧本》，张昌彦译。台北：时报文化，1990。276 页。1990 年及 1992 年曾重印。

《新亚洲电影面面观》，焦雄屏编。台北：远流，1991。229 页。收录中译佐藤忠男、四方田犬彦与小野耕世的三篇日本电影评论（第 67—100 页）。

《大岛渚》，黄翠华主编。台北：金马影展执行委员会，1992。39 页。

《革命·情欲残酷物语》，佐藤忠男著，沙鹢译。台北：万象，1993。362 页。

《蝦蟆的油：黑泽明自传》，黑泽明著，林雅静译。台北：星光，1994。387 页。1986 年林译本的修订版，书末的黑泽明年谱增补至 1993 年。

《日本电影风貌》，舒明著。台北：联合文学，1995。333 页。

《武者的影迹》，史蒂芬·普林斯著，刁筱华译。台北：万象，1995。497 页。

《小川绅介的世界：寻求纪录片中至高无上的幸福》，小川绅介著，山根贞男编，冯艳译。台北：远流，1995。336 页。

《感官世界：游于日本映画》，汤祯兆著。台北：万象，1996。160 页。

《老婆离开的时候：让离婚成为一个新关系的开始》，乡广美著，木笛译。台北：皇冠，1998。240 页。

《中山美穗的心情故事》，中山美穗著，陈南君译。中和市：智林文化，1999。219 页。

《完全北野武》，淀川长治编，刘名扬译。台北：红色文化，1999。263 页。

《全身小说家：另一个井上光晴》，原一男著，林真美译。台北：远流，2000。276 页。

《南极的企鹅》，高仓健著，唐仁原教久绘。新店市：尖端出版，2002。86 页。

《动画大师：宫崎骏的故事》，凌明玉。台北：文经社，2003。

《寻找小津：一位映画名匠的生命旅程》，黄文英主编。台北：台湾电影文化协会，2003。195 页。同年高雄市新闻处电影图书馆再版，总编辑为侯孝贤。

《日本动漫画的全球化与迷的文化》，陈仲伟著。正港：唐山，2004。195 页。2009 年有增订版。

《李香兰自传：战争、和平与歌》，山口淑子著，陈鹏仁译。台北：台湾商务印书馆，2005。245 页。

《日本动画疯：日本动画的内涵、法则与经典》，Patrick Drazen 著，李建兴译。台北：大块文化，2005。256 页。

《幻想图书馆》，寺山修司著，黄碧君译。台北：边成，2005。237 页。

《日本动画五天王》，傻呼噜同盟著。台北：大块文化，2006。328 页。

《出发点 1979—1996》，宫崎骏著，黄颖凡、章泽仪译。台北：台湾东贩；香港：万里，2006。568 页。

《探寻家族：《东京铁塔——老妈和我，有时还有老爸》电影书》，桥本麻里文，长岛有里枝摄影，曹姮译。台北：时报出版，2007。160 页。

《李香兰：私の半生》，山口淑子、藤原作弥著，萧志强译。台北：商周出版，2008。356 页。

《感动，如此创造：日本电影配乐大师久石让的音乐梦》，久石让著，何启宏译。台北：成邦文化，2008。174 页。

《镜像下的日本人——永恒的母亲、无用的老爹、恶女、第三性、卖春术、硬派、流氓》，伊恩·布鲁玛著，林铮顗译。台北：博雅书屋，2008。349 页。有谈论电影的章节，第十二章专论山田洋次的《男人之苦》系列。

《日本电影在台湾》，黄仁著。台北：秀威信息科技，2008。513 页。

《宫崎骏的动漫密码》，青井泛著，胡慧文译。台北：大地，2009。191 页。

《横山家之味》，是枝裕和著，郑有杰译。台北：馥林文化，2009。229 页。

《乐在工作：进入宫崎骏·高畑勋的动画世界》，铃木敏夫著，钟嘉惠译。台北：台湾东贩，2009。202 页。

《宫崎骏与我：吉卜力工作现场直击》，铃木敏夫著，钟嘉惠译。台北：台湾东贩，2009。202 页。

《日本动漫画的全球化与迷的文化》增订版，陈仲伟著。正港：唐山，

2009。232 页。

《日本电影十大》，郑树森、舒明著。中和市：INK 印刻文学，2009。280 页。

《转眼人生：市川准》，杨元铃编辑。台北：田园城市，2009。64 页。

《酒井法子：偶像面具的背后》，渡边裕二著，钟嘉惠、萧云菁译。台北：台湾东贩，2010。237 页。

《宫崎骏动画的文法：在动静收放之间》，游佩芸著。台北：玉山社，2010。214 页。

《李香兰的恋人：电影与战争》，田村志津枝著，石观海、王建康译。台北：台湾书店，2010。259 页。

《折返点 1997—2008》，宫崎骏著，黄颖凡译。台北：台湾东贩，2010。532 页。

《大家来谈宫崎骏》，游佩芸著。台北：玉山社，2011。296 页。

《东亚电影惊奇：中港日韩》，戴乐为、叶月瑜著，黄慧敏译。台北：书林，2011。322 页。第三章《小屏幕的威力》论日本电视的影响，第五章有"日本恐怖片及其泛亚洲回响"一节。

《日本电影院》，蔡澜著，陈子善编。台北：联经，2011。220 页。

《宫崎骏：传递幸福的动画大师》，周姚萍著，九子绘图。台北：小天下，2011。171 页。

《赎罪》，酒井法子著，林佩瑾译。台北：商务，2011。208 页。

《复眼的映像》，桥本忍著，张秋明译。台北：大家，2011。325 页。

《日本的另一种玩法：寻找村上春树、岩井俊二、太宰治、宫崎骏……之旅》，李炯俊著，林侑毅译。台北：大田，2012。304 页。

《等云到——与黑泽明导演在一起的美好时光》，野上照代著，吴菲、李建铨译。台北：漫游者文化，2012。304 页。

《菊次郎与佐纪》，北野武著，陈宝莲译。新北市：无限出版，2012。159 页。

《我是卖豆腐的，所以我只做豆腐》，小津安二郎著，陈宝莲译。台北：新经典文化，2013。256 页。

《蛤蟆的油：黑泽明寻找黑泽明》，黑泽明著，陈宝莲译。台北：麦田，2014。364 页。书末的黑泽明年谱止于 1984 年。

《马鹿野郎！噩梦中的喜剧，绝无冷场的北野武》，米歇尔·坦曼、北野武著，贾翊君译。台北：漫游者文化，2014。320页。

《小武君、有！》，北野武文、图，陈宝莲译。新北市：无限出版，2014。180页。

《宛如走路的速度：我的日常、创作与世界》，是枝裕和著，李文祺译。新北市：无限出版，2014。236页。

《在巴洛克与禅之间寻找电影的空缺：马克斯欧弗斯与小津安二郎电影中美学的呈现》，王志钦著。台北：开学文化，2014。320页。

《顺风而起》，铃木敏夫著，钟嘉惠译。台北：台湾东贩，2014。364页。

《文·堺雅人》，堺雅人著，林酩如译。新北市：枫书坊文化，2014。285页。

《文·堺雅人2》，堺雅人著，林酩如译。新北市：枫书坊文化，2015。304页。

附录 2
品味成濑：一些西方观点

成濑巳喜男（1905—1969）是战后日本电影黄金时代的第四位电影大师，虽然他的《愿妻如蔷薇》（1935）早在 1937 年已改名为《君子》于纽约公映，但其扬名海外却晚于黑泽明、沟口健二与小津安二郎。近 20 年来，西方人研究成濑的三本专书先后问世：德国电影学者苏珊·雪曼（Susanne Schermann）的《成濑巳喜男：日常的闪耀》（东京：电影旬报社，1997），法国电影理论家让·纳尔博尼（Jean Narboni）的《成濑巳喜男：不稳定的时间》（巴黎：电影手册，2006），和加拿大电影教授凯瑟琳·罗素（Catherine Russell）的《成濑巳喜男的电影：女性和日本现代性》（达勒姆：杜克大学出版社，2008）。罗素的书有张汉辉的中文译本，由上海复旦大学出版社于 2014 年 10 月刊行。

从 1983 年到 2007 年，下列七个成濑的大型回顾展在欧洲、美国和澳大利亚的多个城市巡回举行后，西方的影评人和电影观众逐渐对成濑巳喜男有所认识。

1983 年	洛迦诺，24 部电影
1984 年	芝加哥、纽约等，25 部电影
1988 年	墨尔本、悉尼，22 部电影
1998 年	圣塞巴斯提安、马德里，39 部电影
2001 年	巴黎，37 部电影
2005 年	多伦多、纽约等，35 部电影
2007 年	伦敦，21 部电影

其中洛迦诺、芝加哥、圣塞巴斯提安和巴黎四地的主办者，皆出版了一册题名《成濑巳喜男》的场刊，篇幅从 32 页（芝加哥）到 289 页（圣塞巴斯提安）不等。这三书四刊的七本外文专著，为了解成濑巳喜男的电影提供了丰富的资料。

1984—1985 年成濑回顾展在纽约放映后，首先出现《村声》周刊影评人詹姆斯·霍伯曼（J. Hoberman）在 1985 年 10 月 23 日和 12 月 3 日刊出的两篇影评，前篇主要评论《饭》(1951) 及《女人踏上楼梯时》(1960)，后篇主要评论《晚菊》(1954) 及《流逝》(1956)。霍伯曼在回顾了成濑的《君子》1937 年在纽约备受冷落后，指出成濑电影的特色见于人物的微妙姿势与流转眼神。他很欣赏原节子在《饭》中对不快乐妻子的角色演绎，也被高峰秀子在《女人踏上楼梯时》扮演酒吧女主人的精彩表现所感动。他推许《饭》是成濑的杰作，影片虽然沮丧，但缺乏自怜并不催泪。霍伯曼虽然赞扬描写艺妓的《晚菊》和《流逝》，却不认为两片是杰作，但对演员的演出十分满意，并指出《晚菊》的角色比较夸张，而《流逝》的结构接近完美"。

《纽约时报》的影评人文森特·坎比（Vincent Canby）在 1985 年 11 月 27 日和 29 日也先后评论了《晚菊》及《流逝》，认为两片均是历久常新的佳作。他指出成濑多用中景和特写，长时间及精微地观察演员，令演戏的痕迹完全消失。坎比指名赞赏《流逝》的三位女演员——田中绢代、山田五十铃和杉村春子，认为她们都十分优秀。

翌年，纽约作家及影评人菲利普·拉波特（Phillip Lopate）在 1986 年《电影季刊》的夏季号发表了他长达 11 页的《品味成濑》。该文议论纵横，洞见迭出，是成濑爱好者必读之作，也是一篇有影响力和广为引用的优美散文，被修订后刊于拉波特 1998 年出版的文集《完全地、温柔地、悲剧地：与电影谈了一辈子恋爱的文字》。

成濑巳喜男在美国的声誉虽然逊于黑泽明与小津安二郎，但赏识他的文化人有大名鼎鼎的苏珊·桑塔格（Susan Sontag, 1933—2004）。她认为"成濑创造了一个拥抱物质主义的世界，让求财的社会压力成为脑中的罪恶"。可以引述的还有几位日本电影专家对成濑的评论，包括最先赏识成濑的美国人唐纳德·里奇（Donald Richie）："成濑对世界的看法可说是前后一致，而又总是令人深感

不安的。"策划洛迦诺及芝加哥两地成濑回顾展的女学者奥蒂·波克（Audie Bock）："他身后的国际影响触动了马丁·斯科塞斯等人和无数欧洲导演。"曾撰写《〈君子〉在纽约》说明《愿妻如蔷薇》在美国公映情况的日本评论家大久保清朗："《君子》不单是成濑记录上的污点，也是日本电影在国际上发行的障碍。"以及策划多伦多成濑回顾展的詹姆斯·昆特（James Quandt）："成濑曾经多次'抵达'北美……但他的电影特色似乎一直未能成为时尚。"

　　黑泽明一度是成濑《雪崩》（1938）的助导，他在自传《蛤蟆的油》中曾高度赞扬成濑的非凡剪接："成濑将一段段的短片剪接起来，剪接完成后的影片看不出是接来接去的，反而给人一气呵成的感觉。剪接得那么完美，一点也看不出哪里是剪接处。他的电影大部分是由看起来平凡的短镜头剪接成的，但是这种接法，就如一条很深的河流，表面上虽然平静，河底下却暗藏激流与漩涡。他的本事确实无与伦比。"（林雅静中译本，台北星光出版社1994年新版，第229页）黑泽明成名后被公认为超一流的剪接师，他这段话常被外国影评人和电影学者所征引，无疑有助西方观众欣赏成濑的作品。